캐릭터 직업 사전

캐릭터 직업 사전

The Occupation Thesaurus

안젤라 애커만 · 베카 푸글리시 지음

최세민 · 김흥준 · 박규원 · 서연주 · 이두경 · 이학미 · 최윤영 옮김

윌북

차례

서문

캐릭터 직업 사전

일러두기

본문의 []는 원문의 이해를 돕기 위해 옮긴이가 보충한 내용입니다.

당신의 캐릭터에
생명을 불어넣자

•

김보영(소설가)

소설에 인물이 한 명만 등장하는 일은 거의 없다. 비슷비슷한 인물만 등장하는 소설 또한 거의 없다. 소설은 기본적으로 서로 다른 인물 간의 갈등으로 이루어지며, 흔히 닮은 점이라고는 조금도 없는 인물 간의 갈등으로 전개된다. 혹여 작가가 인물 중 하나를 자신과 비슷한 사람으로 만든다고 해도, 최소한 한 명 이상은 자신과 닮지 않은 사람이어야 한다는 뜻이다. 그러므로 소설 쓰기란, 자신과 몹시 다른 인물을 최소한 한 명 이상 온전히 살아 있게 하는 작업이라 하겠다. 스토리텔링이 여타의 글쓰기와 다른 점이다.

소설 쓰기란, 작가가 한 번도 살아본 적이 없는 인생을 살았고, 작가가 일생 상상해본 적도 없는 동기를 갖고, 작가가 공감할 수 없는 가치관을 가진 인물을 온전히 이해하는 작업이다. 실상 하나의 소설에는 그런 다른 인물이 한둘이 아니라 수없이 많이 등장한다. 소설 쓰기란, 그렇게 나와 다르고, 어쩌면 결코 이해할 수 없을 법한 무수한 사람들의 삶을 골고루 이해하는 작업이다. 사람이 살면서 한 명의 타인이라도 온전히 이해하는 일이 많은가 생각해보면, 소설 쓰기는 참으로 경이로운 작업이다.

더해서 그 각기 다른 인물들을, 독자가 살아 있는 인물이라 믿어 마지않을 만치 선명하게 구현해야 한다. 더해서 작가는 보통 일생 소설을 한 권이 아니라 여러 권 쓴다. 얼마나 많은 사람이 그 손끝에서 태어나는가? 간단한 일이 아니다. 간단한 일이 아닌데 소설가라는 직업을 가진 인

11

간들은 놀랍게도 대부분 그런 일을 해낸다. 그 직업을 가진 사람들의 특성이다. 그래도 간단한 일은 아니다.

사람이 일생 살 수 있는 인생은 자신의 인생뿐이며, 소설가가 주로 체험하는 직업은 결국 소설가라는 평범한 직업이다. 제법 다양한 인물을 만들어내는 작가도 작품을 많이 쓰다 보면 결국은 비슷비슷한 인물을 그리기 쉽다. 물론 그런 것은 신경 쓰지 않아도 좋다고 말할 수도 있다…. 하지만 그렇게 따지면 거의 모든 것을 신경 쓰지 않아도 된다. 소설은 아무것도 신경 쓰지 않아도 좋고 동시에 모든 것을 신경 써야 한다. 소설은 무한히 나아질 수 있으나 작가마다 시간과 여력의 한계로 집중할 부분을 정할 뿐이다.

하지만 살아 있는 캐릭터를 창조하는 일은 즐겁다. 세상에 존재한 적 없는 허구의 인물이 종이 위에서 생명을 갖고 살아 움직이는 순간은, 소설 쓰기의 가장 즐거운 순간 중 하나다. 그 순간은 신비롭고 신나고 유쾌하다. 소설의 완성도나 독자의 반응을 고려하지 않더라도 그 자체로 즐겁다. 즐거움 없이 소설 쓰기라는 지난한 작업을 어찌 꾸려갈까.

여기 《트라우마 사전》, 《디테일 사전》에 이어, 작가를 위한 사전이 선물처럼 또 왔다. 이번에는 《캐릭터 직업 사전》이다. 직업은 한 인간이 일생을 고민하여 정하는 것이며, 또한 일생을 두고 함께하는 것이다. 그러므로 직업은 한 인간의 가장 중요한 동기이자, 욕구이며, 취향이자, 성향이다. 또한 전문성이며, 능력이자 지식이다. 때로는 어린 날 상처의 반영이며, 많은 경우 일상의 고민과 갈등의 근원이다. 직업은 캐릭터를 가장 쉽고 간단히 설명하는 도구다. 만약 캐릭터가 그 직업과 어울리지 않는다면, 그럼에도 그 직업에 남은 이유를 통해 다시 캐릭터를 설명한다.

혹여 자신의 캐릭터가 다 비슷비슷해 보이고 심심해 보이지는 않았는지? 그러면 그간 자신의 인물들에게 비슷비슷한 직업만 부여해주지 않았는지 돌이켜보자. 사전을 펼쳐 지금까지 당신이 주지 않았던 색다른

직업의 인물을 주인공 주변에 배치해보자. 혹여 조연이나 엑스트라라는 이유로 아무 직업이나 던져주고, 그 직업에 맞는 특성은 주지 않고 나 몰라라 하지는 않았는지? 사전을 펼쳐 그의 직업에 해당하는 페이지를 펼쳐 보자. 그가 어떤 어린 날을 보냈고, 무엇을 바라는지, 어떤 성격이며, 어떤 친구를 만나는지, 일상에서 어떤 문제와 부딪히며 지내는지 떠올려 보자. 이 책은 페이지마다 작가의 상상을 자극하는 풍요로운 키워드로 가득하다. 자, 사전을 펼치고 캐릭터에 생명을 불어넣자.

서문

모든 것은
디테일에 숨어 있다

창작이라는 길을 걷다 보면 언제부터인가 한 가지 의문이 머릿속에 떡하니 자리 잡아 떠나지 않는다. 훌륭한 이야기꾼이 되려면 대체 무엇이 필요할까?

답이 될 만한 것은 너무나 많다. 하루 종일 의자에 앉아 이야기를 다듬고, 제대로 된 작품이 나올 때까지 끊임없이 초고를 고치는 끈기? 수천 시간을 투자해서 자료를 읽고, 연구하고, 각종 기술을 동원하여 힘들게 얻은 지식? 독자가 허구 속 인물을 욕망이나 두려움, 약점을 지니고 있는 현실 속 사람처럼 느끼도록 캐릭터의 내면 가장 깊숙한 곳까지 파헤치는 열정?

훌륭한 이야기꾼이 되는 데 필요한 요소를 전부 나열하는 일은 간단하지 않다. 하지만 한 가지는 확실하다. 노련한 작가는 의욕을 가지고 한번 시작한 일은 끝까지 해낸다. 자료를 연구하든, 계획을 짜든, 초고를 쓰든, 원고를 수정하든, 무엇이 중대한 의미를 지니는지, 그리고 디테일에 특별히 신경 써야 하는 부분이 어디인지 찾아내려 애쓴다.

그리고 디테일은 직업에서, 삶에서, 스토리텔링에서 중요하다. 어떤 종류의 픽션에서든 중심에 놓이는 요소, 즉 주인공을 살펴보자. 독자들은 공감이 가고 흥미로우며 이야기 속에서 그 언행이 이해되는 캐릭터에게 반응하게 마련이다. 작가가 그런 캐릭터를 만들어내려면 그 사람에 대해 많은 것을 알아야 한다. 성격의 특성, 감정적 상처, 열정, 취미, 별난 점과 같은 세세한 정보는 주인공의 욕망과 목표 혹은 주인공이 두려워하는 것

과 필요한 것이 무엇인지 뚜렷하게 보여주고, 따라서 이야기 속에서 주인공의 호弧, arc[이야기가 진행되는 동안 일어나는 캐릭터의 변화]를 정의하고 행동을 결정하기 때문이다.

캐릭터의 직업은 작가들이 곧잘 간과하는 세세한 정보 중 하나다. 직업은 이야기에 힘을 불어넣는다기보다는 그저 캐릭터가 어떤 사람인지 보여주는 요소로 간주되기도 한다. 만약 그렇다면 작가는 자신이 직접 경험했던 직업이나 흥미롭다고 생각하는 직업 중에 아무거나 골라서 캐릭터에게 주고 이야기를 써나가면 그만이다. 하지만 직업은, 제대로 활용되기만 한다면 이야기를 끌어가는 강력한 추진력을 발휘한다. 캐릭터의 성격을 묘사하고, 플롯을 진행하고, 갈등을 만들어내고, 역기능을 드러내고, 캐릭터의 호가 나아가는 길을 제시한다. 게다가 이는 시작일 뿐이다.

직업은 대강 넘어가도 되는 요소가 절대 아니다. 직업은 이야기의 여러 요소에 영향을 미치기 때문에 캐릭터의 직업을 고를 때는 더없이 신중해져야 한다.

자신의 입장에서 생각해보자. 현재의 직업, 또는 과거에 가졌던 직업을 별다른 고민 없이 아무렇게나 선택했는가? 그렇지 않을 것이다. 관심이 있는 분야였거나, 그 일에 재능이 있었거나, 가족을 부양할 만큼 수익이 보장되거나, 사회 변화에 기여하는 등 그 직업이 내가 원하는 바를 충족시켜줄 수 있었기 때문에 택했을 것이다. 물론 그저 일거리를 구하기 쉽고 빨리 취직할 수 있었기 때문에 그 직업을 택했을 수도 있다. 어느 쪽이든, 어떤 직업을 선택하는 결정에는 숨은 이유가 있다.

작가가 만드는 캐릭터도 마찬가지다. 작가가 많은 고민을 거듭한 끝에 캐릭터의 직업을 선택하면, 독자는 그 캐릭터가 어떤 사람인지, 어떤 재능을 지녔는지, 동기는 무엇이고 중요하게 생각하는 게 무엇인지 더 잘 이해할 수 있다. 직업은 성격을 묘사하는 중요한 요인일 뿐 아니라, 플

16

롯 자체와 맞물려서 캐릭터가 성공하는 데 필요한 능력과 지식을 부여하거나, 반대로 이를 방해하는 장애물이 될 수 있다.

캐릭터의 직업을 잘 선택하면 이야기가 여러 측면에서 탄탄해진다. 그런데 우리가 선택할 수 있는 직업은 너무나 많다. 그러니 직업을 선택하는 숨은 이유부터 파고들어 가보자. 그 이유는 캐릭터의 동기로 곧장 이어질 것이다.

직업을 선택하는
숨은 동기를 찾는다

한 사람의 일생에서 직업에 쏟는 시간이 워낙 많다 보니 직업을 선택할 때는 신중하게 고민을 거듭하게 된다. 성격과 취미가 직업 선택에 영향을 미치기도 하지만, 인생의 많은 시간을 투자해야 하고 평생을 좌우할 수도 있는 선택을 촉발할 정도로 중대하지는 않다. 직업 선택과 같은 일생일대의 결정을 내리려면 여러 가지 사항을 고려해야 한다. 그리고 이때 저울의 추를 기울게 하는 것은 대부분 동기다.

간단하게 정의하자면 동기는 어떤 선택이나 행동 뒤에 숨은 이유다. 어떤 선택이든 그 뒤에 숨은 동기는 여러 가지일 수 있다. 예를 들어 부모는 아이가 말썽을 부릴 때 숨은 이유, 즉 동기가 무엇인지 알아내려 한다. 아이가 왜 그런 행동을 하는지 알 수 있다면 좋은 쪽으로 행동을 바꾸도록 인도할 수도 있기 때문이다. "내 아이가 왜 거짓말을 할까?" 부모들이 흔히 품는 의문에 대한 답은 주변 환경과 아이가 생각하는 다음과 같은 이유에 따라 천차만별이다.

- 문제가 생기는 것이 싫었다.
- 부모님을 실망시키기 싫었다.
- 다른 누군가를 지켜주고 싶었다.
- 거짓말에 사람들이 반응해주기를 바랐다.
- 칭찬을 받으려고 사실이 아닌 것을 사실이라고 말했다.
- 거짓말이 나쁘다는 것을 몰랐다.

- 세부 사항을 잊어버리고 있다가 나중에 기억해냈다. 하지만 그 때문에 거짓말을 한 것처럼 되어버렸다.

우리 모두가 그렇듯, 작가가 창조한 캐릭터가 내리는 선택에는 여러 가지 이유가 있을 것이고, 직업을 선택할 때도 마찬가지다. 하지만 선택의 동기는 대체로 두 가지 중 하나, 즉 '기본적 욕구' 아니면 '낫지 않은 상처' 때문이다.

기본적 욕구

심리학자 에이브러햄 매슬로Abraham Maslow에 따르면 모든 사람은 다섯 가지 기본적 욕구가 있고, 이 욕구가 채워지면 충족감을 느낀다. 이 욕구 중 한 가지 이상이 만족되지 않으면 불편을 느끼고, 이 불편은 잔물결처럼 퍼져 나가 조용하던 수면에까지 파문을 일으킨다. 파문이 너무 커지거나 너무 오래 지속되면, 가장 필수적인 욕구를 충족해서 안정을 찾아야 한다는 압박에 시달리게 된다.

생리적 욕구가 피라미드의 맨 아래를 차지하는 이유는 그것이 인간에게 가장 중요하기 때문이다. 음식·물·공기 등이 없으면 인간은 생존할 수 없다. 인간은 생리적 욕구를 위협받으면 이를 충족하려고 기를 쓰게 된다. 그다음으로 중요한 것이 안전 욕구이고, 애정과 소속의 욕구, 존중과 인정의 욕구, 자아실현의 욕구가 뒤를 따른다.

욕구가 작동하는 방식은 이렇다. 무기를 든 강도가 집 안으로 들어오면 안전 욕구가 위협을 받는다. 식구들이 모두 무사히 탈출한 뒤에도 집 안이 안전하지 않다고 느낄 수 있다. 그래서 보안 시스템을 설치하거나, 호신술을 배우거나, (미국이라면) 총을 구입한다. 아이들에게도 좀더

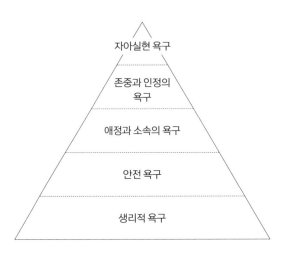

- **생리적 욕구** 음식, 물, 주거, 수면, 생식 행위 같은 기본적·원시적 욕구
- **안전 욕구** 자신과 사랑하는 사람들이 안전하고, 건강하고, 안정된 상태를 유지하기를 바라는 욕구
- **애정과 소속의 욕구** 다른 사람들과 의미 있는 관계를 경험하고, 지속적인 유대감을 형성하며, 친밀감과 사랑을 느끼며, 그에 대한 보답으로 자신도 다른 사람을 사랑하고픈 욕구
- **존중과 인정의 욕구** 자신의 공헌에 대해 다른 사람들에게 가치 평가·이해·인정을 받으며 높은 수준의 자부심·자존감·자기 확신을 성취하려는 욕구
- **자아실현 욕구** 의미 있는 목표를 성취하고, 지식을 추구하며, 정신적 깨달음을 얻거나, 핵심적 가치와 믿음과 정체성을 받아들이며 진정한 자아로 살아가면서 자신의 잠재력을 실현하는 데서 오는 충족감을 느끼고 싶은 욕구

엄격해져서 집에 일찍 들어오라고 하거나 밖에 나가 있을 때는 전화를 자주 하라고 당부하기도 한다. 이런 행동은 모두 안전을 바라는 욕구에서 비롯된 것이다.

기본적인 욕구는 인간 행동의 중요한 동기다. 픽션은 실제 생활을 반영하기 때문에, 인간의 기본 욕구는 우리가 만드는 캐릭터에도 활력을 불어넣고 특정한 행동과 선택을 하게 만든다. 그런 행동과 선택에 직업 선택이라는 중대한 결정도 포함된다. 그러니 이제부터는 욕구와 직업의 관계를 좀더 깊이 들여다보자.

생리적 욕구

음식·물·주거지·수면은 가장 기본적인 욕구이다. 생존을 걱정해야 하는 캐릭터는 당장 필요한 돈을 벌 수 있는 일거리를 찾는다. 그런 일은 늘 상 꿈꾸던 일이 아니고, 자신의 능력과 가장 잘 들어맞는 일도 아니고, 심지어 만족감을 주는 일도 아닐 가능성이 높다. 아주 절박한 상황이라면 다른 욕구가 위협받을 수 있는, 건강에 해롭거나 환경이 나쁜 일자리를 택할지도 모른다. 현실에서도 생활고로 인해 매춘을 하거나 범죄에 빠지는 사람이 있다. 이런 일을 하다 보면 신변이 위태로워지고, 대인 관계가 나빠지고, 자존감도 꺾인다. 하지만 가장 기본적인 욕구인 생존 앞에서 그런 것들은 중요하지 않게 된다.

대부분의 직업은 이렇게까지 고통스럽지 않지만, 많은 사람이 눈앞의 문제를 해결하려고 직업을 택한다. 이런 직업은 임시방편이어서 생리적 욕구가 해결되면 그만두거나, 그렇지 않더라도 순전히 타성 때문에 유지한다. 어느 쪽이든 생리적 욕구가 위협을 받으면 캐릭터는 이런 상황을 얼른 해결해야 한다는 생각에 느긋하게 일자리를 고를 여유를 잃게 된다.

안전 욕구

생존이 위협받는 단계를 벗어나면, 다음으로 중요한 욕구는 자신과 자신이 사랑하는 사람들의 안전과 건강이다. 예를 들어 동네 불량배들이 자꾸 자녀를 범죄 조직에 들어오라고 꼬드기고 있다면 부모는 더 안전한 동네로 이사하기 위해 부업을 해야겠다고 결심할 수 있다. 건물 청소부나 택시 기사가 되고 싶지 않더라도 가족이 위협을 받고 있다면 어쩔 수 없다. 이런 상황에서는 어려운 결정을 내려야 하고, 직업 선택은 그런 결정 중 하나다.

애정과 소속의 욕구

안전 욕구 다음은 연대감을 맺고 싶은 욕구다. 다른 사람을 사랑하고 다른 사람에게 사랑받으며 진정한 친밀감을 느끼는 것이다. '그런 욕구가 중요하다는 것은 알겠지만, 그게 직업과 무슨 상관이지?'라고 생각할 수 있다. 하지만 우리는 직업을 택할 때 알게 모르게 나 자신보다 다른 사람을 먼저 생각하기도 한다.

화목하고 끈끈한 가정에서 자란 캐릭터는 월급은 적더라도 집과 가까운 직장을 택할 수 있다. 가족 중 응급 구조사, 간호사, 교사가 있어서 같은 직업을 택하는 것으로 소속감을 느끼려는 캐릭터도 있을 수 있다. 어떤 캐릭터는 아버지가 사망한 뒤 물려받은 부동산을 아버지의 이름을 기리며 유지를 잇는 방식으로 운영하려 한다. 이런 경우 애정이나 소속감이 캐릭터의 직업 선택을 이끄는 동기가 된다.

존중과 인정의 욕구

모든 인간, 모든 캐릭터는 다른 사람에게 가치를 인정받고 존중받는 동시에 자기 자신에 대해서도 존경을 품고자 하는 욕구가 있다. 존중과 인정을 받고 싶어 하는 어떤 캐릭터가 있다면 그런 욕구 때문에 특정한 직

업을 선택할 수도 있다. 다음과 같은 예를 고려해보자.

- 다른 이에게 존경받고 싶다면 의사나 헤지펀드 매니저를 직업으로 택할 수 있다. 이런 직업은 명망과 지위가 높기 때문이다.
- 어떤 캐릭터는 경쟁이 심한 직업을 원할 수 있다. 경쟁에서 승리를 거두면 인정과 찬사를 받는다는 사실을 알고 있기 때문이다.
- 특정 직업이 다른 직업보다 존경받는 문화에 속해 있다면(예를 들면 생산직보다 사무직을, 직원보다 사업주를 높이 평가하는), 인정을 많이 받을 수 있는 직업을 추구할 수 있다.
- 자신의 능력을 입증하고 싶은 사람이라면 도전 과제가 많은 직업을 택할 수 있다. 다른 사람들이 해내지 못하는 일을 완수하면서 기쁨을 느끼기 때문이다.
- 자존감 역시 존중과 인정 욕구의 일부다. 자신이 잘해내서 자신감을 느낄 수 있는 분야를 직업으로 택하는 사람도 많다.

앞의 피라미드에서 존중과 인정 욕구가 차지하는 부분은 작아 보이지만, 그 중요성을 과소평가해서는 안 된다. 자신의 미래를 직접 개척하고 싶거나, 자존감을 깎이고 싶지 않거나, 다른 사람에게 능력을 입증하고 싶은 캐릭터라면 찬탄을 이끌어내고 만족감이 높은 직업을 택할 가능성이 높다.

자아실현 욕구

자아실현 욕구는 가장 덜 중요한 것처럼 보일 수도 있지만, 실제로는 거의 모든 사람이 충족하고 싶어 하는 욕구다. 인간은 자신의 잠재력을 최대한 발휘해 충족감과 만족감을 느끼고자 한다. 이는 많은 경우 자신의 신념, 가치관, 정체성에 따라 사는 인생을 뜻한다. 자아실현 욕구를 충족

하려는 캐릭터는 다음 중 하나를 성취할 수 있는 직업을 택할 것이다.

○ **자유와 자립**

그다지 좋은 조건이 아닌데도 어떤 직장을 계속 다니고 있다면, 그 일자리가 여행이나 공부처럼 자신을 행복하게 하는 활동이나 가족과 더 많은 시간을 보낼 수 있는 자유 시간을 보장해주기 때문일 것이다.

○ **가치관과 도덕적 신념**

자기 자신보다 더 큰 가치에 몰두하는 캐릭터는 자신의 이상을 실현하는 직업을 선택할 가능성이 높다. 이런 캐릭터는 상처 입은 동물을 재활시키거나 제3세계에서 의료 봉사를 하며 보람을 느낄 수 있다. 또는 사회복지사나 간호사처럼 다른 사람에게 봉사하는 직업, 혹은 발명가나 과학자가 되어 전 세계적인 문제를 해결하는 일에서 큰 만족감을 느낄 수 있다.

○ **목적의식**

자신이 받은 사명에 따라 직업을 택했다는 캐릭터도 있을 수 있다. 그런 사명은 때로는 아주 어린 시절부터 시작된다. 이런 캐릭터가 자신이 원하는 분야에서 일하게 되면 확고한 목적의식에 따라 삶에 의미를 부여하고 만족과 희열을 느낄 수 있다. 자신이 해야 하는 일을 하고 있다고 확신하기 때문이다.

○ **자선 활동에서 오는 성취**

때로는 목적이 수단을 정당화한다. 다른 사람을 도울 수 있다는 이유로 직업을 선택하는 캐릭터도 있을 것이다. 물론 장시간 노동에 스트레스는 많고 따분한 일일 수도 있다. 하지만 사람들을 도울 시간이 보장되거나 돈을 마련할 수 있다면, 또는 대의를 실현할 수 있는 일이라면 기꺼이 감수할만하다.

○ **행복**

행복은 자아실현 욕구에서 중요한 부분을 차지한다. 행복이야말로 사람

이 일을 하게 만드는 원동력이다. 사람은 할 수만 있다면 자신을 기쁘게 하는 직업을 택하고자 한다.

낫지 않은 상처

충족되지 않은 욕구도 큰 동기지만, 캐릭터가 어떤 직업을 택하거나 피하는 또 다른 중요한 요소는 바로 감정적 상처다. 고통스러운 트라우마로 인해 자신의 약점이 온 세상에 드러났다고 느낀다면, 그런 고통을 다시는 겪지 않도록 뭐든 하겠다고 마음 먹게 된다. 그 여파로 두려움과 공포가 마음속에 깊숙이 자리 잡고, 자신이나 세계에 대해 잘못된 믿음("나는 쓸모없는 인간이야", "어차피 타인은 이해할 수 없는 존재라고", "이 세상엔 믿을 놈이 하나도 없어")이 생긴다. 그러면 자존감이 깎이는 것은 물론, 자신에게 상처를 줄 것 같은 사람과 상황을 피하려고 비정상적인 태도를 보이기도 한다.

마음의 상처를 입은 후 캐릭터가 하게 될 선택은 상처가 없었던 과거의 선택과는 사뭇 다를 것이다. 위험한 상황을 피하려고 능력을 충분히 발휘하지 않거나, 열정을 쏟아붓던 활동이나 취미에서 손을 떼거나, 변화를 거부하거나, 좋은 기회가 생겨도 잡으려 하지 않을 수 있다. 그러면 결국 비참함에 빠지고 욕구가 충족되지 않는다.

영화 〈굿 윌 헌팅〉의 주인공 윌이 좋은 예다. 윌은 한 번 본 것은 모두 기억하고 아무리 어려운 수학 문제라도 척척 풀어내는 천재다. 이런 캐릭터라면 정부 기관에서 암호 해독가로 일하거나 일류 대학에서 고등 수학을 가르치는 교수여야 마땅하다. 하지만 영화의 첫 장면에서 윌은 대걸레를 밀며 복도를 걸어간다. 미국에서 가장 똑똑한 젊은이 중 하나일 윌이 대체 왜 학교 청소부로 일하고 있을까? 답은 윌이 겪은 트라우마

에 있다.

윌은 부모에게 버림받고 위탁 가정에서 학대를 받고 자라면서 다른 사람을 믿지 못하는 신뢰 문제를 겪게 되었다. 이는 믿을 수 있는 사람을 만나면 그 사람에게는 더없이 충실해진다는 의미이기도 하다. 그래서 윌은 친구들과 가까이 지낼 수 있는 직업을 택했다. 또한 윌은 자기 자신을 의심하기 때문에 남의 기대치를 충족해야 하는 일이나 다른 사람을 책임지는 일은 피하게 되었다.

〈굿 윌 헌팅〉은 픽션이지만 윌이 겪은 과거가 현재에 어떻게 작용하는지 잘 보여주는 영화여서 사실처럼 느껴진다. 마음의 상처는 행동과 선택에 영향을 미친다. 캐릭터의 트라우마와 직업을 연결시키면 스토리가 풍부해지고 실제처럼 와닿아서 독자의 마음을 사로잡을 수 있다.

마음의 상처는 경미한 것에서 심한 트라우마까지 각양각색이고, 사람이 마음의 상처에 대응하는 방법은 저마다 다르다. 캐릭터가 직업을 고를 때 마음의 상처가 작용하는 방식은 둘 중 하나다. 어떤 직업을 갖도록 밀어붙이거나, 정말로 원하는 직업으로부터 캐릭터를 밀어내거나.

마음에 상처를 준 사건 때문에 직업을 택하는 경우

케이시라는 이름의 주인공을 만들어보자. 케이시의 아버지는 범죄자다. 당국의 눈을 교묘하게 피해서 처벌받은 적은 거의 없지만, 케이시에게는 창피하기 짝이 없는 존재다. 케이시는 아버지가 자신이 저지르는 범죄를 자랑스럽게 생각하는 것도 혐오스럽다. 케이시 자신은 아무 잘못도 하지 않았지만 계속해서 수치심을 느낀다. 아버지의 범죄 조직에는 가족과 친한 친구가 많기 때문에 케이시도 아버지처럼 범죄에 발을 들이는 것이 손쉬운 선택이겠지만, 케이시는 경찰이 된다는 다른 길을 택한다.

케이시는 경찰 일을 잘해낸다. 어떤 범법자도 케이시의 손을 빠져나가지 못한다. 아무리 힘든 상황에서도 냉철하게 해야 할 일을 한다. 하지

만 지나치게 엄격한 태도는 오히려 그녀가 훌륭한 경찰이 되지 못하도록 방해한다. 케이시의 태도는 집에서도 문제가 된다. 아이들이 사소한 규칙이라도 어기면 케이시는 아이들이 자신의 아버지처럼 될 것이라는 공포에 빠진다. '안돼, 절대 그렇게 되어서는 안돼….'

케이시가 왜 경찰이 되었는지는 이해하기 쉽다. 케이시는 아버지를 싫어했기에 아버지와 반대되는 일을 하고 싶었다. 아버지가 법을 무시했기에 케이시는 법을 수호하게 되었다. 범죄자를 추적하여 법을 집행하는 일을 택한 것이다. 케이시에게 경찰 일은 의무이자 속죄이고, 범죄자 아버지 때문에 느꼈던 수치심을 떨쳐내는 방법이다. 또한 케이시의 행동은 낫지 않은 마음의 상처가 현재의 그녀에게 얼마나 큰 영향을 미치고 있는지 보여준다. 케이시의 태도와 습관은 케이시가 인물호를 성공적으로 따라가고 있음을 보여줘야 한다.

마음에 상처를 준 사건 때문에 직업을 회피하는 경우

마음의 상처는 특정한 직업을 갖도록 캐릭터를 이끌기도 하지만, 캐릭터가 너무나 원하는 직업을 포기하게 만들기도 한다.

심한 언어 장애 때문에 평생 고통받아온 캐릭터를 상상해보자. 마이크는 지능이 아주 높고 과학에 재능이 있지만, 언어 장애 때문에 지옥 같은 학교생활을 해야 했다. '일진'들이 마이크를 괴롭힐 때 다른 학생들도 그를 등 뒤에서 비웃고, 교사들은 기껏해야 안쓰러워할 뿐이다. 누구와도 어울리지 못하는 마이크는 유일하게 관심 가는 분야인 법의학을 파고들며 시간을 보냈다. 법의학을 전공하여 검시관이 되고 싶다고 생각했지만, 그러려면 대학에 진학해야 한다. 마이크는 고등학교를 졸업하는 동시에 어떤 유형의 학교에도 발을 들이지 않을 작정이었다.

그래서 마이크는 스무 살 남짓의 젊은 나이에 범죄 현장 청소부가 되었다. 뒤에서 조용히 일하면서, 몇 안 되는 동료들과 말 몇 마디 말만

주고받으면 되는 직업이다. 게다가 검시관이 된다면 자신이 담당할 수도 있었을 범죄 현장에 접근할 수 있다. 마이크는 매일 범죄 현장이나 자연사한 시신이 있었던 곳을 청소하면서 단서를 눈여겨보고 조각을 맞춰 전체 퍼즐을 완성하려고 애쓴다. 하지만 마이크가 맞추는 퍼즐은 언제나 불완전하다. 그의 직업은 가려운 곳을 잠깐 긁어주기는 하지만 가려움을 낫게 하지는 못한다. 그리고 그 가려움은 시간이 지날수록 더욱 심해진다.

마이크는 마음에 상처를 준 요인(언어 장애) 때문에 꿈꾸는 직업에서 멀어진다. 아쉬운 대로 차선책을 택했지만, 자신의 잠재력을 발휘하지 못하고 있기에 만족할 수가 없다. 마이크의 이야기를 따라가다 보면 그가 점점 커져가는 불만족과 언젠가 직면하는 순간을 보게 될 것이다. 마이크는 자신이 외면해온 마음의 상처가 서서히 곪다 못해 자신의 존재 자체를 오염시키는 악성 종양이 되어버렸다는 사실을 깨달아야 한다. 그리고 결정을 내려야 한다. 안전하지만 비참하고 우울한 삶을 이어갈 것인가, 아니면 두려움과 정면으로 맞서고 또다시 상처를 입을지도 모르는 상황에 뛰어들어 꿈꾸던 삶을 쟁취할 것인가.

.......

이 두 가지 시나리오에서 배경을 지우면 독자는 케이시와 마이크가 왜 그 직업을 택했는지 알 수 없다. 하지만 두 사람의 내력을 알고 나면 그들의 선택을 이해할 수 있다. 게다가 케이시와 마이크라는 캐릭터가 실제 존재하는 듯 느껴지고, 자신의 취약한 부분을 내보이고 있기에 훨씬 흥미롭다고 느낀다. 두 사람의 과거를 알면, 두 사람이 앞으로 나아갈 길도 짐작할 수 있게 된다. 이들 앞에는 직업상으로는 물론이고 개인적으로도 쟁취해야 할 깨달음과 변화가 놓여 있다.

직업은 캐릭터를
나타낸다

어느 모임에 가서 처음 본 사람과 대화를 나누게 되었다고 가정하자. 가장 흔하게 건네는 질문은 바로 직업에 관한 것이다. "혹시 무슨 일 하시는지 여쭤봐도 될까요?"

처음 보는 사람에게 직업을 물어보는 이유는 직업을 알면 그 사람이 어떤 사람인지 알 수 있기 때문이다. 좋든 싫든 우리는 다른 사람들을 평가하고 라벨을 붙여서 분류한다. 누가 어떤 직업을 택했는지는 그 사람에 관해 많은 정보를 제공한다.

물론 고정관념은 틀리게 마련이고, 작가라면 진부한 캐릭터는 피하고 싶은 게 당연하다. 차별화와 개성은 캐릭터를 만들 때 중요한 요소다. 이에 대해서는 나중에 좀더 깊이 있게 파고들 것이다. 하지만 캐릭터의 직업은 독자에게 그 캐릭터에 대한 기준을 제시하므로 위에서 말한 '서로를 알아가는' 과정이 단축된다. 직업을 아는 것만으로도 독자는 캐릭터에 대해 다음과 같은 몇 가지 사항을 추론할 수 있다.

성격 특징

어떤 성격 특징이 있으면 특정한 직업에서 성공하기 쉽다. 사람은 대부분 자신의 성격과 어울리는 직업에 끌리게 마련이다. 어떤 캐릭터가 특정 분야에서 일한다고 하면 독자는 그 캐릭터의 성격에 대해 몇 가지 판

단을 내리게 된다. 캐릭터를 만드는 입장에서는 캐릭터의 직업만 정해주면 독자에게 캐릭터의 성격을 보여주는 셈이니 묘사가 한결 수월해진다.

이 이론이 맞는지 시험해보자. 유치원 교사라고 하면 어떤 긍정적인 특징이 떠오르는가? 연민, 다정함, 인내심 같은 성격이 맨 먼저 떠오를 것이다. 반면 응급실에서 일하는 응급의학과 전문의라고 하면 지적이고, 결단력 있고, 급박한 상황에서도 냉정함을 잃지 않는 특징이 떠오를 것이다. 물론 예외는 있지만, 특정한 성격은 좋은 교사나 의사, 아니면 농부가 되는 데 도움이 된다(성격 특징과 연관되는 직업 정보는 〈부록 A〉를 참조할 것).

배경 정보를 한꺼번에 주절주절 늘어놓거나 묘사를 끝도 없이 이어가지 않으면서 캐릭터의 성격을 독자에게 전달하기란 쉽지 않다. 하지만 직업을 활용하면 최소한의 단어만으로 캐릭터를 그려낼 수 있다.

기술과 재능

어떤 직업이든 성격 특징보다 필요한 것은 기술과 재능이다. 기술과 재능은 특별한 소질이며 남보다 일을 잘 해낼 수 있게 해주는 특출한 능력이다. 셰프는 요리나 제빵 기술에 뛰어날 것이고, 클럽 경호원은 호신술을 능숙하게 구사할 가능성이 크다. 이야기에 프로 포커 선수가 등장한다면, 독자는 그 캐릭터가 남의 마음을 읽을 줄 안다고 추측할 것이다.

충족되지 않은 욕구나 더 높은 차원의 동기가 없다면, 캐릭터는 (현실의 우리처럼) 자신이 잘 할 수 있고 즐길 수 있는 일을 찾게 마련이다. 이때 자신이 발견한 재능과 기술이 특정 직업으로 이어지는 경우가 많다. 독자는 캐릭터가 업계에서 성공을 거둔다면 어떤 재능이 있을 거라고 짐작할 수 있다. 따라서 캐릭터가 직업에 관해 어떤 선택을 내리는지

보여주면 이러쿵저러쿵 정보를 늘어놓지 않고도 캐릭터의 소질과 적성을 자연스럽게 드러낼 수 있다.

취미와 열정

취미로 즐기던 일을 직업으로 삼기도 한다. 취미로 고대 문명을 파고들다가 다른 사람과 지식을 나누고 싶다는 생각에 박물관 도슨트가 된 사람도 있을 수 있다. 여가 시간에 지질학을 공부하다가 돈을 받으면서 좋아하는 연구를 마음껏 할 수 있는 지질학자가 되기로 결심할 수도 있다. 이런 식으로 창의력이 필요한 분야나 예술 분야의 직업을 선택하는 사람이 꽤 많다. 이럴 경우 직업은 그 캐릭터의 관심사와 좋아하는 활동을 선명하게 보여주고, 그 캐릭터가 다른 사람들과 어떤 점에서 다른지 짐작하게 해준다.

신체 특징

독자가 캐릭터의 외양을 짐작할 수 있는 직업도 있다. 모델이라면 그 사회가 정해놓은 기준에 맞추어서 매력적인 외모를 지녔을 것이다. 실험실 연구원이라면 가운을 입고 있을 테고, 프로 운동선수라면 신체가 탄탄할 것이다. 제복을 입거나 복장 규정이 있는 직업이라면 캐릭터의 외양과 직장에서의 행동에 대해 무언의 힌트를 제공한다.

선호

어떤 직업을 강제로, 혹은 달리 선택의 여지가 없어서 택한 캐릭터도 있을 수 있다. 하지만 자신의 직업을 자유롭게 선택할 수 있다면 직업은 그 캐릭터가 무엇을 선호하는지 알려준다. 산행 가이드 같은 아웃도어 가이드라면 원래부터 사무실 책상에 가만히 앉아 있는 것보다 밖에서 몸을 움직이는 일을 좋아할 것이다. 퍼스널 쇼퍼는 쇼핑을 좋아할 테고, 보모라면 아이들과 함께할 수 있는 일을 원했을 것이다. 같은 직업을 가졌어도 열정을 쏟는 대상은 각각 다르겠지만, 그 직업을 택했다는 사실을 통해 캐릭터가 기본적으로 무엇을 선호하는지 드러난다.

이상과 신념

직업을 선택하는 또 다른 이유는 그 직업이 자신의 신념과 일치하기 때문이다. 성직자는 사람들이 신을 믿도록 돕는 일이야말로 가장 훌륭한 소명이라고 생각하기 때문에 그 길을 걷는 것이다. 직업 군인이라면 애국심이 강하고 조국에 봉사하고 싶어 하는 사람일 수 있다. 때로 직업은 그 캐릭터의 이상과 신념을 직접적으로 드러낸다.

경제적 상황

직업을 이야깃거리로 삼을 때 경제적인 부분을 주의해야 한다. 어떤 직업을 가졌는지는 그 사람의 경제적 상황과 관련이 있기 때문이다. 성공한 변호사, 의사, 업계의 거물이 나온다면 독자는 그 캐릭터가 부자라고

짐작하겠지만, 이제 막 일을 시작한 사람이나 마트 계산원, 운전기사, 베이비시터 같은 블루칼라 노동자가 나온다면 경제적으로 윤택하지 않을 것이라고 추측하게 된다.

········

캐릭터의 디테일한 부분까지 설정하거나 특별한 개성을 부여하지 않아도 직업만으로 상투적이거나 전형적인 캐릭터가 되는 것을 막을 수 있다. 직업은 캐릭터에 관해 많은 정보를 암시해준다. 스토리에 꼭 필요한 이유(그런 이유에 대해서는 뒤에서 다룰 예정이다)가 있지 않다면 캐릭터의 성격, 신념, 기술과 맞지 않는 직업을 선택하는 것은 그 캐릭터를 약화시키는 결과를 낳는다. 캐릭터와 맞지 않는 직업은 서로 다른 퍼즐에서 가져온 조각처럼 어긋나기 때문이다. 이야기 안에서 그 캐릭터에게 딱 들어맞는 직업을 정해주자. 살아 있는 캐릭터를 만드는 일은 이제 다 된 것이나 마찬가지다.

직업은 긴장과 갈등을
유발한다

갈등은 이야기의 필수 요소로, 목표를 향해 나아가는 캐릭터의 앞을 가로막는다. 갈등의 공식은 간단하다. 캐릭터는 무언가를 원하고, 그 앞을 가로막는 장애물이 나타난다. 한계나 문제, 위기, 반대 등 갈등의 형태는 다양하며, 제대로 쓰인다면 복잡한 상황을 유발하여 캐릭터를 다방면에서 공격할 것이다.

갈등은 사소할 수 있다. 어떤 미시적인 갈등은 장면의 긴장감을 높이면서 캐릭터가 목표를 향해 나아가는 길을 더 어렵게 만든다. 물론 중대한 갈등도 있다. 캐릭터는 만만찮은 장애물을 통과하려 싸우다가 좌절하기도 하고 위험한 상황에 맞닥뜨리기도 한다. 이런 거시적 갈등은 이야기 전체에 광범위한 영향을 미친다. 캐릭터가 개인적인 위기를 맞는 바람에 위험이 커졌다면, 캐릭터와 그 주변 사람 모두 무언가를 잃게 되기 때문이다. 갈등은 캐릭터가 다시 목표를 추구하고, 최선을 다하며, (인물호에 놓여 있다면) 성공을 향해 나아가는 성장의 여정을 계속하게 한다.

특정 장면에 필요한 갈등이 거시적인지 혹은 미시적인지와 상관없이, 직업은 드넓은 지뢰밭이 될 수 있다. 사람들은 갖가지 이유로 일한다. 먹고살기 위해서나 사랑하는 사람을 부양하기 위해서, 자신의 존재 가치를 느끼고 싶어서, 삶의 의미를 찾기 위해서 등등. 직업은 캐릭터의 삶과 완전히 겹쳐지기 때문에 직업으로 캐릭터의 허술한 지점과 민감한 부분을 자연스럽게 조명하고 쿡쿡 찔러볼 수 있다. 작가는 무엇을 흔들고 얼마나 세게 흔들 것인지만 결정하면 된다. 갈등이 생길지 모른다는 가능

성만으로도 불안감이 조성된다. 캐릭터의 직업이 삶의 다양한 영역에서 문제를 일으키는 몇 가지 상황을 살펴보자.

관계 갈등

누군가와 가깝다는 것은 그 사람의 생각과 아이디어, 신념, 정서에 긴밀하게 접근할 수 있다는 뜻이다. 이는 결코 사소한 일이 아니다. 대부분의 경우 캐릭터가 자신의 삶으로 누군가를 데려온 것이다. 따라서 그 관계는 개인적이면서 중요하다.

　하지만 직장에서는 인간관계를 선택할 여지가 별로 없다. 직장이라는 환경에서는 다른 경우라면 가까이하지 않았을 사람들(인종차별주의자 동료나 까탈스러운 상사 같은)과 한 공간에서 지내야 한다. 캐릭터가 누구를 삶 속으로 데려올 것인지, 또 누구와 일정 거리를 유지할 것인지 결정하는 일은 이야기 전체에 갈등을 촉발하는 요소가 된다.

　직장에서 과한 기대, 촉박한 마감, 적은 급여, 막중한 책임이 계속되면 감정이 쌓이고 마찰이 생기면서 사무실 내에 갈등의 회오리가 불 수 있다. 동료들 사이에서 여러 문제가 불쑥 발생해서 주인공의 계획이 어긋나버리기도 한다. 예를 들어, 생산성이 무엇보다 중요한 시기에 상사가 버르장머리 없는 아이를 사무실에 데려와서 멋대로 돌아다니게 내버려둔다면 주인공의 상여금은 위기에 처할 수도 있다. 이 상황만으로도 충분히 나쁘지만 주인공에게 몇천만 원에 달하는 도박 빚까지 있다면 그에게는 악몽과도 같을 것이다. 아니면 주인공이 승진을 놓고 동료와 경쟁 중인데, 그 동료가 자신의 이익을 위해서라면 다른 사람을 방해하거나 배신하는 것도 마다하지 않는 인물이라면? 주인공은 이 동료를 제치고 최후의 승자가 될 수 있을까?

직장에서 같이 일하는 사람들은 저마다 관점, 의견, 태도, 성격이 다르므로 항상 관계가 좋을 수만은 없다. 그리고 대부분의 직업은 각각의 차이점은 제쳐두고 한 팀으로 일하기를 요구한다. 다만 기술의 발전에 따라 요즘은 상황이 달라졌다. 옛날에는 자판기 앞이나 화장실에서 뒷담화를 했다면, 이제는 사무실에서 다른 동료 모르게 온라인으로 메시지를 주고받을 수 있다. 달라지지 않는 것이 있다면, 사무실은 웃는 얼굴 뒤에 칼을 숨기고 있는 사람으로 가득하다는 것이다.

직업과 인간관계가 엮이면 대개는 결과가 그다지 좋지 않다는 사실을 다음과 같은 상황을 통해 확인할 수 있다.

힘의 불균형

어떤 조직이든 지위가 높거나, 나이가 많거나, 연공서열이 높거나, 아는 사람이 높은 자리에 있다는 이유로 권력을 누리는 사람이 있다. 우리가 만든 캐릭터는 조직의 먹이사슬 중 어느 곳에 위치하든 윗사람이 부르면 달려가야 한다. 게다가 다들 알다시피 상사 위에는 또 상사가 있다.

불공평한 일이지만, 아무리 합당한 자격이 있어도 원하는 지위를 얻지 못할 수 있다. 특히 그 지위가 관리자의 자리라면 더욱 그렇다. 간부급 인물이 인사이동으로 감당하기 힘든 역할을 맡거나, 편견 때문에 혹은 낙하산에 밀려 원하지 않는 자리에 배치되기도 한다.

상사가 비도덕적이거나, 게으르거나, 이기적이거나, 무능하더라도 캐릭터는 어떻게든 상사와 잘 지낼 방법을 찾아야 한다. 그러려면 상사의 비위를 맞추거나, 말도 안 되는 지시를 따르거나, 위선을 못 본 척하거나, 자아도취에 맞장구를 쳐주어야 한다. 캐릭터가 줄을 잘 섰다면 승진이 눈앞에 보일 것이고, 줄을 잘못 섰다면 해고당할지도 모른다.

캐릭터를 편하게 또는 힘들게 하는 존재는 상사만이 아니다. 직장에는 예산을 조절하는 사람, 사내 연수 참가자를 결정하는 사람, 근무 일정

을 지시하는 사람 등이 있다. 자질구레한 사항을 포함한 온갖 요소가 직장에서 의사 결정을 하는 데 영향을 미친다. 대형 마트에서는 대부분 매니저가 계산원이 어디에서 일할지를 결정한다. 우리의 캐릭터가 매니저의 눈 밖에 난다면, 제일 느린 계산대에서 하루 종일 혼자서 고생해야 할 수도 있다.

고위 간부가 나이, 성별, 인종, 종교에 대한 편견이 있다면 이 역시 캐릭터의 승진을 방해하는 요인이 될 수 있다. 직장에서 괴롭힘을 받거나 소외를 당한다면 그 자체로도 심각한 문제를 일으킬 수 있을뿐더러 과거에 받았던 정신적 상처가 되살아나 캐릭터를 무너뜨릴 수도 있다.

힘의 불균형은 색다른 원인으로 생길 수도 있다. 주인공의 직장에 주인공의 과거를 아는 신입 사원이 들어왔는데 둘 사이에 불화가 심각한 상황을 가정해보자. 이 신입 사원이 주인공의 어두운 과거를 모조리 알고 있거나, 폭로되면 주인공이 감옥에 갈 수도 있는 비밀을 알고 있다면, 그 힘으로 무엇을 할 수 있겠는가? 갈등 끝에 주인공이 통제력을 잃기라도 한다면 그야말로 짜릿한 전개가 펼쳐질 것이다. 독자는 책을 손에서 놓지 못하고 다음 페이지가 어떻게 전개될지 알고 싶어 안달할 것이다.

사내 연애: 그릇된 판단의 땅

사적인 관계와 업무적인 관계의 경계가 흐릿해지는 지점으로 픽션에서 흔히 사용되는 것이 바로 사내 연애다. 밤늦게까지 같이 일하거나 회식 자리에서 신나게 술을 마시다 보면 그릇된 결정을 내리기 쉽다. 동료 직원과 즉흥적인 밀회를 즐기거나, 회의실에서 사장의 매력적인 비서와 회의가 아닌 무언가를 하게 된다. 사내 연애는 달갑지 않은 사건을 일으키기 십상이기 때문에 회사에서는 대부분 금지되어 있다. 혹시라도 사내 연애의 낌새가 보인다면 다른 사람들이 달려들어 불을 꺼버리려 할 수도 있다. 사내 연애는 직장에서 필요한 팀워크와 화합을 해칠 수 있기 때문

이다.

　사내 연애의 또 다른 문제는 연애 당사자들이 같은 직장에 있다고 항상 같은 생각을 하는 것은 아니라는 점이다. 한쪽은 탕비실에서 간식 좀 슬쩍하는 일쯤이야 별 문제 아니라고 생각하지만, 다른 한쪽은 엄연한 도둑질이라고 여길 수 있다. 잡담을 나누다가 무심결에 "사랑해"라거나 "그래서 언제 이혼할 거야?"라는 말이 나와버리면 삽시간에 분위기가 얼어붙을 수도 있다. 사랑에 들뜬 속삭임이 "우리 이젠 그만하죠" 또는 "그동안 즐거웠지만, 지금부턴 그냥 직장 동료로 지내는 게 더 좋을 것 같아"로 바뀐다. 어떤 이별이든 가슴이 찢어지지만, 나를 찬 상대와 계속 마주하고 같이 일해야 한다면 감정이 원망, 분노, 복수로 발전할 수도 있지 않을까?

　안 좋게 끝난 사내 연애는 작가 입장에서 쓸만한 갈등이 끊임없이 나오는 화수분과 같다. 상대방의 경력을 망치려는 행위, 협박, 배우자에게 말하겠다고 을러대는 수법이 뻔하지만 자주 사용되는 것은 그만큼 효과가 있기 때문이다. 그런데 이런 뻔한 행위에 어디에서도 본 적 없는 반전을 슬쩍 넣는다면 어떨까? 상사와 연애를 하다 차인 캐릭터가 상사의 아내가 아니라 불안감에 시달리는 상사의 십대 자녀에게 아버지의 불륜을 폭로해버리면 어떻게 될까? 아니면 불륜의 증거를 상대의 가족이 아니라 상대와 친한 교회 교인들에게 넘겨버린다면? 상상력을 갈고닦아서 상대에게 앙갚음하는 창의적인 방법을 생각해보자. 때로는 작은 상처가 가장 큰 피해를 입힐 수 있다.

가정에서의 문제

직장에서의 모습과 가정에서의 정체성이 충돌할 때 관계 문제가 생긴다. 퇴근했다고 해서 직장과 관련된 문제를 머릿속에서 완전히 지워버리기는 쉽지 않다. 늦게 퇴근해서 지쳐 있는데 아이들이 방방 뛰면서 놀아달

라고 조르거나, 배우자가 배가 고프다며 저녁을 재촉하거나, 고양이가 마룻바닥에 구토를 해놓았다면, 참지 못하고 짜증을 냈다가 후회와 사과로 그날 밤을 보내게 될 수도 있다.

고된 업무는 인간관계에 다양한 방식으로 영향을 준다. 예를 들어 타지로 발령이 나면 친구 관계, 인생 계획, 소속감이 흔들린다. 교대 근무를 하면 부모나 배우자에게 육아를 떠넘길 수밖에 없다. 마지못해 직장을 다니고 있는데 출장이나 야근이 잦아서 자녀가 참가한 대회나 경기를 보러 가지 못한다면 갈수록 스트레스가 쌓일 것이다. 캐릭터는 가족과 시간을 보내지 못해서 죄책감을 느낄 터이고, 캐릭터의 배우자는 혼자 집안일을 떠맡는 상황을 부당하다고 여기거나 캐릭터가 가정을 등한시한다고 생각할 것이다. 부부가 서로 상대방이 들어줄 수 없는 요구를 하게 되면 갈등은 커진다. 마침내는 직장과 집안일에 지쳐서 결혼 생활을 제대로 꾸려가지 못하고 애초에 왜 결혼을 한 것인지 후회하게 된다.

돈만큼 가정을 뒤흔드는 갈등 요소도 없으며, 작가는 이를 유리하게 활용할 수 있다. 아내가 어떤 직업을 갖기 위해 준비가 필요한데, 남편이 그럴만한 가치가 없다는 이유로 아내의 커리어를 지원하려 하지 않는다면 어떻게 될까? 아내는 자신의 능력과 가치를 의심하다가 결국 그런 생각을 하게 만든 남편에게 분노하게 될 지도 모른다. 남편은 왜 아내를 지원하지 않으려 했을까? 아내가 자신보다 돈을 많이 벌게 되면 자존심이 상할 것 같다는 이유도 있을 수 있다.

현실에서는 배우자나 애인의 일이 자신의 일보다 중요해지는 순간 갈등이 발생하곤 한다. 신체장애가 있는 아들을 둔 스티브와 얼리샤라는 부부를 가정해보자. 스티브는 개인 트레이너로 자신의 피트니스 센터를 차리려고 열심히 노력하는 중이다. 얼리샤는 거리 공연가로 낮에는 집에서 아들을 돌보고 밤에 공연을 한다. 부부는 서로 일정을 조율하며 별문제 없이 살아왔다. 그런데 어느 날, 얼리샤의 공연을 찍은 동영상이 온라

인에서 입소문을 타고 유명해진다. 갑자기 공연을 해달라는 전화가 끊임없이 걸려오고 여러 기획사에서 계약을 하자고 매달린다.

이렇게 삶이 급격히 바뀌자 얼리샤는 더 많은 시간을 공연에 투자하게 되었고, 그 결과 낮에 아들을 돌봐줄 사람이 필요해졌다. 얼리샤는 스티브에게 일생에 다시 없을 기회고, 앞으로 엄청난 가능성이 펼쳐질 수 있으니 당신이 일을 그만두고 아들을 돌봐줬으면 좋겠다고 속마음을 털어놓는다.

스티브는 일을 그만두고 싶지 않을 것이다. 특히 피트니스 센터를 차리겠다는 목표에 거의 다 도달한 시점이라면 말이다. 아내에게 정말 중요한 순간이라는 것을 알기 때문에 마지못해 얼리샤의 부탁을 받아들인다 하더라도, 이 결정은 스티브의 커리어에 큰 영향을 미치게 될 것이다. 더구나 아내가 자신의 꿈을 남편의 꿈보다 더 중요하게 생각한다는 사실이 밝혀졌으니, 이 부부의 관계는 앞으로 어떻게 변할까?

일과 가정 사이의 갈등은 가장 해결하기 힘든 상황 중 하나다. 이런 갈등은 캐릭터가 자신의 욕구, 정체성, 의무를 두고 힘든 선택을 하게 하므로 캐릭터의 마음속 깊은 감정을 탐색할 수 있는 아주 훌륭한 방법이기도 하다. 가정과 일을 두고 캐릭터가 내리는 선택은 다음에 일어날 일을 결정하기 때문에 이야기 전개에서 굉장히 중요하다. 일에 쏟았던 에너지를 자신이 옳다고 생각하는 일에 쏟게 된다면, 캐릭터는 성취감을 느낄 수 있는 방향으로 삶의 목표를 재설정하게 될 것이다. 하지만 사랑하는 가족이나 연인 때문에 자신이 좋아하는 일을 희생해야 한다면, 캐릭터는 인생의 불공평함에 분개하고 불만을 품다가 지쳐버릴지도 모른다.

독자는 일, 가족, 인간관계의 균형을 맞추는 것이 얼마나 어려운지 잘 안다. 누구나 현실에서 겪을 법한 이런 갈등을 이야기에 포함하면 이야기에 현실감을 더하고 독자를 캐릭터에 더욱 끌어들일 수 있다.

도덕적 갈등

캐릭터는 어떻게 어린 시절을 보냈고, 누구에게 영향을 받았으며, 무엇을 배웠는지 등 과거의 경험을 한데 섞은 반죽에서 탄생한다. 캐릭터가 겪은 모든 경험은 사회와 사람들과 세상이 돌아가는 방식에 대한 캐릭터의 태도, 다시 말해 캐릭터의 세계관을 만들어낸다. 이런 세계관에는 도덕적 신념이 내재되어 있다. 도덕적 신념은 옳고 그름을 식별하는 기준이 되고 일상적인 행동에 강력한 영향을 미친다. 이런 신념은 각종 감정과 밀접하기 때문에 캐릭터가 가진 정체성의 일부가 되고, 캐릭터는 그 신념을 지키기 위해 무엇이든 하게 된다. 하지만 현실 세계가 그렇듯, 옳고 그름은 명확하게 판단하기 어려울 때가 많다.

다양한 도덕적 신념의 충돌

직장에는 저마다 살아온 배경, 문화, 경험이 다른 사람들이 모인다. 사람들마다 세계관, 도덕 규범, 삶의 목표가 제각각이다. 모두의 가치관이 동일하지 않고, 옳고 그름을 구별하는 기준도 다르기 마련이다. 이런 사람들이 모여서 일하다 보면 업무에 방해가 되거나 도덕적 위기를 초래하는 행동이 나올 수 있다.

골동품상에서 일하는 게리라는 캐릭터를 만들어보자. 어느 날 게리는 우연히 사장이 고객에게 골동품의 내력에 대해 거짓말하는 것을 듣게 된다. 게리가 문제를 제기하자 사장은 어차피 그 고객은 봐도 모를 거라며 무시해버린다.

게리는 고민에 빠진다. 손님에게 사기를 치는 것은 자신의 도덕적 신념에 어긋나기 때문이다. 하지만 아내가 얼마 전에 심장 수술을 받아서 엄청난 수술비를 내야 하기 때문에 직장을 그만둘 수 없다. 이럴 때 도덕적 갈등은 해소하기 어렵다. 아니면 게리는 사장에게 지켜야 할 의리

가 있을 수도 있다. 게리가 출소 후 직장을 구하지 못했을 때 사장이 고맙게도 그를 고용해주었기 때문이다.

다른 사람이 엮인 도덕적 갈등은 골치가 아프기 때문에 아무 대처도 하지 않는 식으로 회피하고 싶을 수 있다. 하지만 "선택을 하지 않는 것도 선택"이라는 말이 있듯이, 아무 일도 하지 않는 것은 사장의 행동을 용납하겠다는 뜻이 된다. 게리는 어떻게든 선택을 해야 할 상황에 놓인 셈이다. 캐릭터가 자신의 신념과 반대되는 비도덕적인 행동을 한다면, 그 결과 자부심을 잃거나 평판에 금이 갈 수 있다. 자신이 옳다고 믿는 것을 고집한다면 그 결과로 직장이나 자유, 영향력, 힘 따위를 잃을 수 있다.

게리의 경우로 돌아가보자. 게리는 사장의 거짓말을 못 본 척하기로 했다. 하지만 이 선택은 시간이 지날수록 게리를 죄책감에 빠뜨릴 것이다. 게리는 자신이 직접 거짓말을 하지는 않았지만, 그런 일이 일어나도록 내버려두었으므로 자신도 공범이라는 사실을 내심 알고 있기 때문이다.

도덕적 갈등으로 인한 캐릭터의 선택과 행동은 독자에게 그 캐릭터 심리의 다양한 층위를 드러낸다. 캐릭터의 마음속에서 벌어지는 옳고 그름 사이의 줄다리기는 캐릭터의 성장을 보여주는 데도 효과적이다. 알코올의존자가 변화를 위해 술을 거부하는 것처럼, 캐릭터는 직업에서도 성공을 보장하지만 결국에는 자신을 망가뜨릴 유혹을 거부해야 한다. 갈등이 내면의 가장 깊숙한 도덕적 신념과 가치관을 건드릴 정도로 심각해지면, 캐릭터는 문제를 회피할 수 없다. 의미 있는 변화를 가져오게 될, 힘든 결정을 내리지 않을 수 없게 된다.

'이번 한 번만'이라는 함정

다른 종류의 갈등과 마찬가지로, 도덕적 문제는 캐릭터가 다양한 어려움을 겪게 한다. 도덕의 영역에서는 사소한 딜레마도 위험하다. 아무리 사소하더라도 사람의 도덕성을 서서히 파괴할 수 있기 때문이다. 수당도

받지 못하고 추가 근무를 해야 하는 점원이라면, 어느 날 잔돈을 슬쩍 빼돌려서 점심값으로 써도 괜찮다고 생각할 수 있다. 얼마 되지 않는 돈이고, 추가로 받아야 했던 수당 대신이라고 정당화하면서 말이다. 그러다가 다음 날 또, 그 다음 날도 같은 행동을 하고, 마침내 잔돈을 슬쩍하는 것이 습관이 된다. 이렇게 선을 넘는 행동은 어디까지 가게 될까? 점심값 정도의 푼돈이 아니라 전기요금을 내려고 좀더 많은 돈에 손을 대다가 들켰을 때야 비로소 자신이 한 일의 의미를 깨닫게 될까?

사소한 갈등 상황에서 규칙을 조금 어긴 행동이 어느 순간 심각한 상황으로 번질 수 있다. 우리의 캐릭터가 조금 일찍 퇴근하고 싶어 하는 회사 동료를 한 시간쯤이야 괜찮겠지 싶어서 아무에게도 알리지 않고 보내주었다고 하자. 그런데 바로 그날 그 동료의 전 애인이 행방불명되고, 며칠 후에 토막 난 시체로 발견된다면? 캐릭터가 살인 사건 조사 과정에서 주요 인물로 지목된다면 그야말로 인생이 송두리째 달라질 것이다. 그리고 자신이 살인을 방조한 것일지도 모른다는 죄책감에 시달릴 수도 있다.

의무와 도덕이 충돌할 때

의무와 도덕적 신념이 충돌할 때 캐릭터의 충성심이 흔들린다. 독재 군주를 섬기는 군인이 본보기로 죄 없는 마을 주민들을 죽이라는 명령을 받았다면, 명령을 따를 것인가 아니면 거부할 것인가? 협박을 받는다면, 굴복할 것인가?

캐릭터가 욕구 또는 바람, 목표 때문에 갈등을 겪게 되면 문제가 발생할 수 있다. 영화 〈슬리퍼스Sleepers〉에서는 뉴욕 뒷골목에서 같이 자란 친구 네 명이 어린 시절 자신들을 학대한 교도관에게 복수를 다짐한다. 자신들을 괴롭힌 교도관을 살해한 혐의로 두 명이 체포되자, 친구들은 신부에게 거짓 알리바이를 만들어달라고 부탁한다. 어릴 때 복사를 서던

43

순진한 아이들이자 끔찍한 범죄의 희생자였던 소년들이 이제 자신을 위해 법정에서 위증을 해달라고 부탁하는 것이다. 신부는 고민 끝에 결심하고, 그 결과는 어마어마한 상실로 이어진다.

개인적인 갈등

개인적인 문제가 업무에 영향을 미치기 시작하면 직장이나 사회생활이 불안정해지고 삶의 다른 부분도 혼란스러워진다. 스트레스를 음주로 푸는 캐릭터를 생각해보자. 하루는 겨우겨우 술을 참아도 다음 날에 또 퍼마시고, 그 결과 직장에서 생산성과 성과가 나빠지게 된다. 이런 상황이 계속되면 결국 추천서를 받지 못하고 직장에서 쫓겨날지도 모른다[미국에서는 새 직장을 구할 때 전 직장에서 받는 추천서가 중요하다. 추천서가 없으면 경력이 좋아도 직장을 구하기 어려울 수 있다]. 같은 업계에 있는 친한 친구들조차 자신의 평판이 손상될까 봐 직장을 소개해주기 꺼릴 것이다. 동료들과 마찰이 있는 와중에 구직에도 어려움을 겪는다면 캐릭터에게 훨씬 더 많은 문제가 생기게 될 것이다.

개인의 희생을 강요하는 직업

어떤 직업은 다른 직업보다 부담이 크고, 잘 해내려면 업무에만 매달려야 하기 때문에 다른 곳에 쓸 시간과 에너지가 남아나지 않게 된다. 처음에는 그럭저럭 버티더라도 이런 상황이 계속되다 보면 위기로 이어질 수 있다. 리디아라는 캐릭터를 만들어보자. 리디아의 직업은 무용수이고, 최고의 무용수가 되려고 다른 개인적인 목표와 인간관계를 희생한다. 그래서 호평을 얻고 성공을 거두지만, 세월이 흐르자 그녀보다 젊은 무용수들과 경쟁해야 하고 좋은 역할을 맡는 것이 예전만큼 쉽지 않아진다.

어느 날, 리디아의 소속사가 그녀와 재계약을 하지 않기로 하면서 결국 일이 터진다. 리디아의 무용수 경력이 느닷없이 끝나버렸다.

직장에서 갑자기 내쳐진 여파가 그녀의 삶 전반으로 퍼져나가고 리디아의 삶은 중심부터 흔들린다. 리디아는 지금껏 소속사 외의 사람들과 관계를 맺는 일에 관심이 없었기 때문에 누구와도 소통하는 일이 어렵다(애정과 소속의 욕구). 자신이 이제 무용수로서 쓸모가 없어졌다고 여기기 때문에 다른 무용수들과 어울리는 것도 거부하고 그들이 보내는 연민의 시선도 외면한다(존중과 인정의 욕구). 무엇보다 최악인 부분은 정체성을 빼앗겼다는 기분이다. 리디아는 무용수였고, 무용수는 그녀의 꿈이었다. 그 정체성이 사라지니 그녀는 이제 자신이 어떤 사람인지 알지 못한다(자아실현의 욕구).

미래는 암울하기만 하다. 무엇으로 먹고살 것인가? 리디아가 받은 교육은 모두 무용에 대한 것이었기에 무용 강사, 무용 학원 원장, 안무가 같은 무용 관련 직업 말고는 생계를 유지하기 힘들다. 학교로 돌아가서 다른 분야로 취직하기 위한 기술을 배울 수도 있겠지만, 교육을 받는 동안에는 돈을 벌지 못한다. 저축해 둔 돈이 바닥나면 집세나 관리비를 내기 힘들어지고 음식을 비롯한 생활필수품을 살 방도가 없어진다(생리적 욕구).

개인의 희생과 헌신을 요구했던 분야에서 경력이 끝나버리면 자신이 이용당했다고 느끼는 것은 당연하다. 리디아 같은 캐릭터는 자신을 이용하고 버린 업계에 적의를 품고, 자신이 받은 부당한 대우를 무시하는 사회에 분개하고, 가족과 친구들이 자신을 잘 보듬어주지 않았다고 화를 낼 수 있다. 어떤 직업이든 경력이 끊긴 새로운 현실에서 마음을 다잡고 헤쳐나가기란 쉽지 않다.

리디아의 시나리오에서 좋은 점은, 작가와 독자 모두 소중한 무언가가 갑자기 사라져버린 상황에서 느끼는 두통과 환멸을 잘 알고 있다는

것이다. 캐릭터가 겪는 고통스러운 상황을 활용한다면, 독자는 자신의 힘들었던 시기를 떠올리고 캐릭터에게 공감할 수 있게 된다.

사악해지고 싶은가?
매슬로의 욕구 단계를 활용하여 갈등을 복잡하게 만들어보자

앞에서 매슬로의 욕구 단계를 살펴보았다. 충족되지 못한 욕구는 캐릭터의 직업 선택에 영향을 미친다. 하지만 우리 모두 알다시피 삶은 복잡해서 예전에는 만족스러웠던 것이 이제는 지루하게 느껴지거나, 짜증스러워지거나, 위험해지기도 한다. 직장에서 발생하는 갈등이 캐릭터의 욕구를 조금씩 갉아먹거나 동료와의 사이를 나쁘게 해서 직장이 전쟁터가 되어버릴 수도 있다.

다라는 힙합 가수의 매니저로 일한다. 가수가 투어를 하면 이동할 차편을 마련하고, 호텔을 알아보고, 그 밖의 세세한 사항을 관리한다. 인터뷰와 방송 출연 일정을 조율하고, 가수가 요구하는 조건이 갖추어졌는지 확인하고, 자질구레한 심부름도 해준다. 다라는 이 일을 통해 유명한 사람들의 화려한 생활을 가까이에서 접할 수 있어서 만족하고 있다. 해야 할 일이 너무 많아 잠도 제대로 못 잘 정도지만, 그만큼 성취감도 있고 보수도 두둑하다. 그 무엇을 주더라도 이 일을 그만둘 생각은 없다.

어느 날 밤, 공연이 끝난 후 다라는 가수를 호텔에 데려다주고 프론트로 내려와 우편물을 챙겼다. 대부분 팬들이 보낸 카드와 편지다. 작년에 스토커가 가수를 괴롭혔기 때문에(다행히도 그 스토커는 결국 붙잡혀서 감옥에 갔다), 다라는 우편물을 신중하게 살펴보고 꺼림칙한 것은 걸러낸다.

공연 후에 있을 파티에 참석하려고 가수가 옷을 갈아입는 동안, 다라는 옆방에 대기하고 있다가 무심코 우편물 더미에서 빨간색 카드 봉투를 꺼내 든다. 봉투를 여는 순간 하얀 가루가 다라의 양손에 쏟아진다. 다

라는 놀라서 봉투를 떨어뜨리지만 이미 가루는 그녀가 숨을 들이킬 때 폐로 들어가버렸다.

가수가 있는 방으로 통하는 문의 손잡이가 달그락거린다. 다라는 몸을 날려 문을 막고는, 가수에게 경찰에 신고하고 어서 호텔에서 나가라고 소리친다. 경찰이 오기를 기다리는 동안, 펜을 이용해 카드를 펼쳐 보니 사진 한 장이 나왔다. 가수가 누군가에게 사인해주는 모습을 어깨너머에서 찍은 것이다. 작년의 그 스토커가 항상 보내던 사진이다. 다라는 망연자실한 채 덜덜 떨리는 몸으로 의자에 무너지듯 주저앉는다. 대체 스토커는 어떻게 감옥에서 나온 것일까? 경호원들은 왜 그자를 알아보지 못했을까? 감옥에 있다 나왔으니 이전보다 정신이 불안정해졌을 테고, 감옥에 간 것이 가수 탓이라며 그에게 앙갚음하겠다고 더 심하게 나올 수도 있다.

다라는 하얀 가루가 뒤덮인 양손을 내려다본다. 탄저균 가루일까? 에볼라 바이러스? 다라는 욕실로 뛰어들어 손을 박박 문질러 씻는다. 호흡이 점점 가빠지고, 가슴이 죄어든다. 경찰이 도착했을 즈음 다라는 땀을 비 오듯 흘리고 있었다.

며칠 후, 다라는 특수 병실에 격리되어 여러 의사에게 검사받은 끝에 이상이 없다는 확진을 받았다. 가루는 단순한 전분 가루였고, 처음에 느꼈던 증상은 갑작스러운 상황 때문이었다.

퇴원 후 다라가 물건을 챙기러 호텔 방에 돌아가니, 사고 소식을 들은 같은 업계 매니저들이 보내준 꽃다발과 카드가 방 안에 가득하다. 가수는 자신의 팬이 이런 짓을 했다는 사실에 몹시 당황해하면서, 눈물을 흘리며 다라에게 사과한다. 가수는 다라가 얼마나 힘들지 이해한다면서 사흘 정도의 휴가를 주겠다고 한다. 다라는 미소를 짓고 좋은 말로 답을 하지만, 마음속 깊은 곳에서는 자신이 이 일을 그만둘 것임을 알고 있다. 호텔 앞에서는 기자들이 얼굴 앞에서 플래시를 터뜨리고, 언론의 주목을

받으려고 조작한 사건이 아니냐고 질문을 퍼붓는다. 낯선 사람들이 바짝 다가오고… 이미 다라는 마음속으로 사직서를 쓰고 있다.

인간의 기본 욕구는 강력하다. 필요한 것을 다 갖추고, 완벽한 충족 감을 느끼며, 자신의 일을 사랑한다고 해도 어떤 이유로든 안정감이 크게 위협받으면 모든 것이 흔들린다. 다라는 그동안 충족되었던 안전 욕구가 흔들리자, 갑자기 자신의 삶이 얼마나 취약한지 깨닫는다. 다라는 더는 화려한 삶에 가까울수록 커지는 위험을 감수하면서까지 자아실현 욕구를 채우려 하지 않을 것이다.

기본적인 욕구가 위협받는 상황은 스토리텔링에서 커다란 문제를 일으킨다. 경찰관이라는 직업에 만족하고 직장에서도 애정과 소속감을 느끼던 캐릭터가 총에 맞은 후 안전 욕구를 채우기 위해 퇴직을 할 수 있다. 기계를 다루는 엔지니어로 자기 일에 더없이 만족하는 캐릭터가 일을 독하게 시키면서 직원을 과소평가하는 상사를 만나는 바람에 존중과 인정의 욕구를 충족하려고 다른 직장을 알아볼 수도 있다. 인간의 기본 욕구와 캐릭터의 직업이 상호작용하는 상황은 무수히 많고, 그런 상황에서 캐릭터는 다른 때라면 하지 않았을 선택을 내리게 된다.

꿈의 직장에 다니고 있다면?

자신이 완벽하게 만족할 것이라고 확신하는 직업을 향해 혼신의 노력을 기울이는 캐릭터도 있다. 하지만 현실은 꿈과 다르다. 그토록 원하는 직업을 갖게 되어도 결국 실망해서 중도에 그만두고, 이 직업을 택한 것이 실수였다고 생각할 수 있다.

원하는 직업을 가지려고 많은 노력과 투자를 했다면 그 직업을 그만 두기가 두려울 수 있다. 게다가 그 직업을 잘 해내고 있고, 상당한 돈을 벌고 있으며, 주변 사람에게 인정받고 있다면 일을 그만두는 것은 어리석은 결정이기까지 할 것이다. 이럴 때 캐릭터의 내면은 혼란스러워신다.

직업을 그만두는 것도 물론 겁이 나지만, 마음속 깊은 곳에서는 그만두지 않으면 만족감도 느끼지 못하면서 계속 혹사당할 것임을 알기 때문이다.

일을 그만두든 계속하든 미래는 불확실하기에, 캐릭터는 오도 가도 못하는 상황에 빠질 수 있다. 일을 그만두지 않는다는 것은 새로운 삶을 시작할 용기가 없다는 뜻이기에 후회할지도 모른다. 하지만 다른 직업을 찾아 나서는 것 역시 감당해야 할 비용이 크다. 새로운 기술을 배우느라 빚을 내거나, 기술을 익히는 데 시간이 걸리는 등 신경 쓸 것이 많다. 그리고 만약 새로운 직업을 얻는 데 실패한다면, 또는 몇 년이 흐른 후에 원래 직업이 더 좋았다는 것을 깨닫고 돌아가고 싶어진다면?

생애 첫 직업이든 아니든, 직업을 택할 때는 믿음과 무모함이 모두 필요하다. 주변 사람과 환경에 짓눌리는 캐릭터는 대체로 신념이 부족하다. 부정적인 상황을 겪을 때마다 결정을 내리는 일은 점점 힘들어진다. 인간이 먼 옛날부터 품어온 의문인 "이게 과연 내가 정말로 원하는 일인가?"에 대한 답을 찾으려고 고군분투하는 캐릭터를 묘사하는 것은, 작가에게는 현실 세계의 독자에게 캐릭터를 인간답게 보여주는 아주 좋은 방법이다.

캐릭터가 통제할 수 없는 시나리오

갖가지 직업에서 발생할 법한 보편적인 갈등을 찾고 있다면, 다음과 같은 상황을 고려해보자.

기술의 변화
기술의 혁신과 발전은 일자리를 사라지게 만들기도 한다. 기술로 인해 절차가 단축되고 로봇이 인간을 대체하면서, 많은 사람이 자신이 이제

쓸모없는 존재가 될까 봐 걱정하게 된다.

기업 합병

경쟁이 치열한 업계에 있는 회사는 끊임없이 힘을 키워야 한다. 그렇지 않으면 더 크고 공격적인 경쟁 업체에 밀려날지도 모른다. 힘을 키우려면 회사끼리 합병하는 것도 방법이다. 합병할 때 맨 처음으로 하는 일은 수익성을 높이기 위해 합병하는 회사끼리 중복되는 부분을 확인하여 부서, 제품, 직원을 잘라내는 것이다.

경기 불황

시장이 어려워지면 업계도 어려워진다. 업계에 속한 수많은 회사는 힘겨운 시기에 들이닥치는 충격을 견디지 못한다. 불경기, 팬데믹, 전쟁, 자연재해, 정치적 격변은 모두 특정 지역뿐 아니라 전 세계의 경제를 뒤흔들 수 있고, 그러면 사업주는 비용을 절감해야 한다. 실적이 저조한 서비스나 제품을 없애고, 새로운 제품 개발에 들이는 예산을 줄이고, 비용이 제일 많이 들고 위험도가 높은 부문이 어디인지 확인한다. 이는 대량 해고로 이어질 수 있다. 많은 사람이 한꺼번에 해고를 당하면 같은 일을 하려는 사람은 많은데 고용하려는 회사는 적기 때문에 캐릭터가 새 직장을 찾는 일이 더 어려워진다.

한 업계가 어려워지면 그 업계에서 일하는 사람들만 영향을 받는 것이 아니다. 사람들은 해고당하거나, 근무 시간이 단축되거나, 무급 휴가를 받게 되면 지출을 줄이기 마련이다. 이는 다른 업계에도 영향을 미친다. 고객이 줄어든 사업주들은 돈에 쪼들리게 되고, 허리띠를 졸라맨다. 여러 업계에 광범위한 경제 위기가 닥치는 것이다.

새로 온 사장

회사의 사장이 바뀌면 직원들은 숨을 죽인다. 회사의 무엇이 바뀌고 무엇이 그대로 남을지 누구도 알 수 없기 때문이다. 당분간은 지금의 상태를 유지하더라도 결국은 더 큰 변화가 있을 것이 뻔하다. 새로 온 사장은 기존의 서비스나 제품을 없애버리거나, 회사가 나아가는 방향을 바꾸거나, 틈새시장을 개척하거나, 시장을 확장하거나, 사내 문화를 바꾸기도 할 것이다. 어떻게 바뀌든 달라진 회사에 맞지 않는 직원은 나가라는 권고를 받게 된다.

회사 홍보 문제

때로 회사는 어처구니없는 실수를 저지른다. 제대로 검증되지 않은 제품을 내놓아서 리콜이 발생하거나, 마케팅 행사를 엉망으로 기획하여 지역사회의 반발을 산다. 연구·조사를 소홀히 하거나, 파트너십을 맺은 업체가 비윤리적인 행위를 저지르는 바람에 싸잡아서 비난을 듣기도 한다. 어떤 이유든 회사의 평판이 손상을 입으면 재정적 손실로 이어지게 된다. 대중의 신뢰를 되찾으려면 회사는 어떻게든 상황을 바로잡아야 하므로, 직원에게 책임을 떠넘기는 일이 다반사로 일어난다. 우리의 캐릭터가 이런 상황에 연루되었다면 해고나 좌천을 당할 수 있다. 설령 캐릭터는 잘못이 없더라도 회사는 비난받을 사람이 필요하므로 캐릭터를 희생양으로 만들어버릴 수도 있다.

사회의 변화

여러분이 쓰고 있는 이야기의 배경이 현실 세계라면(또는 현실 세계와 유사하다면), 사회운동이나 대중의 요구가 경제 상황에 영향을 미칠 수 있다. 성난 여론이 업계를 단박에 뒤흔들기도 한다. 회사는 이러한 여론을 받아들이지 않으면 문을 닫게 될 지도 모른다.

멀리 갈 것도 없이, 기후 변화의 심각성을 인식하는 사람들이 많아지면서 일회용품을 대하는 소비자의 태도가 바뀌는 것만 봐도 그렇다. 소셜 미디어 인플루언서나 정치인이 플라스틱 빨대를 쓰지 말자고 사람들을 설득하면, 플라스틱 빨대 재고를 잔뜩 쌓아둔 회사는 순식간에 곤경에 처할 수 있다. 제품 라인을 빠르게 바꾸지 못한다면 이 회사는 결국 파산할 것이다.

재택근무에서 겪는 문제

집에서 근무하는 사람이 늘어나면서, 집과 직장이라는 두 세계가 서로 충돌하는 시대가 되었다. 업무적인 또는 사적인 온갖 갈등이 한공간에서 펼쳐지면서 생산성이 떨어지고, 중요한 업무에 집중하지 못하고, 업계의 영향력 있는 사람들에게 전문성이 떨어지는 사람으로 비칠 수 있다. 재택근무에서 겪는 갈등을 이야기에 넣고 싶다면 다음 몇 가지 아이디어를 잘 참고해보자.

업무를 제대로 할 수 없는 환경

한창 중요한 업무에 몰두해 있을 때 방해받는 것보다 나쁜 상황이 있을까? 등기 우편에 서명해달라는 우편집배원, 형제의 잘못을 일러바치는 아이들, 갑자기 먹통이 된 인터넷, 욕실 벽을 무슨 색으로 칠할지 물어보는 배우자, 에어컨을 수리하러 몇 시에 가면 되겠냐고 전화를 걸어오는 서비스 센터 직원… 예를 들자면 끝도 없다.

우리의 캐릭터가 현실 세계의 사람과 비슷하다면 자기 자신이 업무를 방해하는 요인이 되기도 한다. 일하다 말고 메시지를 확인하고 소셜 미디어를 들락날락거리거나, 배고파서 집중을 못하기도 한다. 밖에서 사

이런 소리가 요란하게 들리는 바람에 집중력이 날아가버렸다고 핑계를 댈 수도 있다. 일을 제대로 해내지 못하면 스트레스가 쌓이고 감정이 불안정해져서 조급한 마음에 실수를 저지르기도 한다.

일정의 충돌

캐릭터가 혼자 살지 않는다면 재택근무할 때 다른 사람과 함께 공간을 써야 한다. 집에 아이들, 손님, 배우자의 사업 파트너들이 왔다 갔다 한다면 업무에 집중하기가 어렵다. 중학생 아들이 숙제 때문에 컴퓨터를 쓰거나, 배우자가 온라인 회의 때문에 서재를 독점하는 식으로 업무에 필요한 자원을 같이 써야 할 수도 있다.

　　캐릭터가 다른 나라 사람들과 협업해서 일을 해야 한다면 시차가 흥미로운 갈등 소재가 될 수 있다. 자녀의 등교 시간처럼 시끌벅적하고 어수선한 시간대에 전화나 영상으로 회의를 해야 하는 경우도 있다. 아이들과 놀아주다가, 또는 가족 모임을 하다가 업무를 처리한다면 상대방에게 전문성이 떨어진다는 인상을 주어서 상사가 못마땅해할 수 있다.

원치 않는 비밀 공개

사생활과 업무를 철저히 분리하는 것을 중요하게 생각하는 사람이 있다. 하지만 병에 걸렸거나, 부상을 당했거나, 회사 방침 때문에 갑자기 재택근무를 하게 되면 숨기고 싶었던 비밀이 드러날 수도 있다. 강박적인 수집벽이 있는 사람이 집에서 화상 회의를 한다면 그 성향을 숨기기 쉽지 않을 것이다. 또는 재택근무를 하게 된 주인공이 좁은 집에서 여러 명의 가족과 산다면 이런저런 사생활이 문제가 될 수 있다. 한창 회의 중인데 주인공의 뒤에서 술 취한 배우자가 욕설을 중얼거린다거나, 치매에 걸린 부모님이 옷을 반쯤 벗은 채로 왔다 갔다 한다면 어떻게 될까?

자택에서 손님을 받으며 사업을 꾸려가는 사람들이 있다. 우리의 캐릭터가 이런 사업을 하고 있다면 고객이 방문하는 시간에는 집을 깔끔하게 유지해야 한다. 그런데 고객이 데려온 개가 세탁 바구니에 담긴 더러운 속옷을 꺼내서 마룻바닥에 늘어놓거나, 식기세척기가 고장 나서 세제 거품이 흘러넘친다면? 아니면 현관에 심하게 흘린 코피 때문에 마치 살인 사건 현장 같은 분위기가 연출되었다면? 때마침 찾아온 고객은 당혹해하며 온갖 상상을 떠올릴 것이다.

·······

사소한 갈등이든 커다란 갈등이든, 최대한 효과를 내려면 그 갈등이 그 장면에 쓰인 목적을 정확히 알아야 한다. 갈등은 단순히 캐릭터를 괴롭히는 것 이상의 역할을 해야 한다. 갈등은 장애물을 넘어 본질을 깨닫게 하는 촉매제가 될 수 있다. 지금까지 못 보던 부분을 인식하게 하거나 정말 중요한 무언가를 놓치고 있었다는 사실을 알아차리게 하는 데에 갈등만 한 것이 없다. 갈등은 제아무리 고집 센 캐릭터라도 이번만큼은 자신을 돌아보게 한다.

직업은 이야기 구조와
인물호를 뒷받침한다

이야기 속 캐릭터의 디테일은 스토리텔링을 단단하게 뒷받침해줘야 한다. 디테일이 너무 빈약하거나 너무 장대해도 곤란하다. 소설을 읽을 만큼 문화생활을 즐기기는 하지만 신경 쓸 일이 많아서 소설을 자세하게 기억하지 못하는 독자도 고려해야 한다. 이럴 때 다시 한 번, 캐릭터의 직업이 아낌없이 주는 나무처럼 여러분을 도와줄 것이다. 캐릭터의 직업은 그 캐릭터의 인간성과 신념, 흥미를 드러낼 뿐만 아니라, 이야기의 구조를 강화하고 인물호를 구성하는 층위를 보여준다.

이야기의 도입부만 봐도 알 수 있다. 작가에게 이야기 도입 부분을 쓰는 것은 엄청난 부담이다. 주인공을 소개하고, 주인공에게 무엇이 가장 중요한지 보여주고, 주인공의 현재 상황과 욕구를 반영한 세계를 묘사하고, 앞으로 무엇이 잘못될지 넌지시 암시도 줘야 한다. 물론, 독자가 계속 읽어나가도록 이 모든 것을 재미있게 써야 한다! 어떤 작가라도 쉽지 않은 무리한 요구지만, 그래도 해내야만 한다.

스토리의 토대를 구성할 때 직업을 활용할 수 있는 핵심적인 방법 몇 가지를 소개해보겠다.

직업을 이야기의 배경으로 삼는다

주인공이 변호사인 이야기의 도입부를 상상해보자. 우리 주인공은 대형

로펌 소속이 아니어서 비싼 가죽 가구도 없고, 매끄러운 책상에 앉아 예약 고객만 받는다고 말해줄 비서도 없다. 주인공의 사무실은 네일 숍 뒤편에 있는 좁은 창고다. 사무실은 값비싼 예술품이나 카펫 대신 낡은 온수기와 여기저기 찌그러진 파일 캐비닛이 들어차 있다. 얼룩지고 낡은 책상에는 전화기 한 대가 놓여 있고, 주인공은 전화가 울리기만 기다리며 손가락으로 책상을 똑똑 두들기고 있다.

이런 장면이 펼쳐지면 독자는 무엇을 추측할 수 있을까? 일단 주인공이 변호사라면 지적이고, 열심히 일하며, 법을 잘 이용할 것이다. 즉, 판세를 읽고 자신에게 유리한 방향을 선택하는 데 능한 사람일 것이 분명하다. 하지만 로펌에서 일하지 않는 것을 보니 햇병아리거나, 조직 생활을 싫어하는 독불장군이거나, 실력이 그리 뛰어나지 않은 변호사일지도 모른다.

이쯤에서 슬슬 의문이 생긴다. 주인공은 왜 이런 곳을 사무실로 선택했을까? 법적 조언이 필요한 사람들은 승소 확률이 높아 보이는 전문가를 선호한다. 그래서 변호사들은 그렇게 보이려고 노력한다. 심지어 로스쿨을 졸업한 지 얼마 안 된 신참 변호사도 최대한 좋은 위치에 있는 사무실을 임대해서 화려하게 꾸민다. 외양의 중요성을 잘 알기 때문이다. 하지만 우리 주인공은 그런 것에는 관심이 없어 보인다. 그렇다면 또 다른 의문이 든다. 왜 관심이 없을까? 그리고 이렇게 숨어 있다시피 하면 고객들이 그를 어떻게 찾아온단 말인가? 말이 나왔으니 말인데, 이렇게 우중충한 창고에서 일하는 변호사에게 사건을 의뢰하는 고객은 대체 어떤 사람이란 말인가?

드라마 〈베터 콜 사울Better Call Saul〉의 팬이라면 사울 굿맨이 누구인지 알 것이다. 사울은 미국 뉴멕시코주 앨버커키에 사는 변호사로, 입체적이고 흥미로운 인물이다. 도덕성은 미심쩍고, 변호사로 일하는 동기도 복잡하다. 이 캐릭터를 모른다고 해도, 이 설정이 독자에게 무엇을 안

시하는지 한번 살펴보자. 주인공을 소개하고 주인공의 성격을 상세하게 묘사하면 그가 속한 세계의 일면이 드러난다. 그리고 뭔가 잘못 돌아가고 있다는 암시가 나온다. 독자는 의문을 품고 낚싯바늘에 걸린 고기처럼 이야기에 끌려 들어간다. 이 모든 것이 사울의 직업이라는 소재로 전달되면서 강력한 도입부를 구성한다.

직업은 캐릭터의 삶에서 큰 부분을 차지한다. 캐릭터의 일상을 파악하고 그 안에서 무엇이 문제인지 들여다볼 수 있는 커다란 창이다. 직업 활동에서 보이는 캐릭터의 언행은 앞으로 전개될 이야기를 넌지시 드러내며 다음과 같은 궁금증을 불러일으킨다.

- 지켜야 할 규칙이 너무 많다고 투덜거리는데, 이 사람은 자기 일에 열의는 있는 걸까?
- 하는 일에 비해 인정을 못 받고 있는 걸까? 자기가 조직에 얼마나 공헌하고 있는지 다른 사람들이 알아봐주기를 바라는 걸까?
- 편견 때문에 승진을 못 하고 있는 걸까? 그렇다면 뚫어야 하는 유리 천장이 있는 걸까?
- 이 사람은 자신을 리더보다는 조력자라고 생각하는 걸까? 그래서 시키는 일만 온순하게 하는 걸까?

캐릭터가 원하지 않거나 적성에 맞지 않는 업무를 맡았다는 이유로 불행한 직업 활동을 이어가는 모습을 보여주는 것은, 이야기가 본격적으로 전개되어 모든 것이 뒤바뀌기 전에 캐릭터의 인생을 짤막하게 보여주는 아주 좋은 방법이다. 하지만 이 기법을 최대한 활용하려면 애초에 그 캐릭터가 그 직업을 선택한 이유를 알려주는 단서를 제공해야 한다.

- 부모님의 압력에 마지못해 이 직업을 택하게 된 걸까?

- 일에서 아무런 만족을 느끼지 못하지만 책임감 때문에 그만두지 못하는 걸까?
- 이 직업은 '안전한' 선택이었을까? 그래서 그가 더 나은 선택지를 찾아 나서려고 위험을 감수하는 대신 이 직업에 정착한 걸까?
- 적성에 맞는 다른 일이 없어서 이 직업을 택할 수밖에 없었던 걸까?

좋든 싫든 직업은 우리 정체성의 일부다. 대부분의 사람은 자신의 직업을 직접 선택한다. 물론 선택의 폭이 좁아서 어쩔 수 없이 그 일을 하게 됐다는 사람도 있다. 우연히 어떤 직업을 가지게 됐다고 해도 그 사람은 그 일을 계속하기로 선택한 것이다. 그렇게 선택한 이유는 그 사람의 삶에서, 그리고 이야기 속에서 매우 중요할 수밖에 없다. 독자는 그 이유를 따라가면서, 특히 그 이유가 캐릭터가 숨기는 비밀 또는 고통스러운 과거, 캐릭터의 속마음을 암시할 때 이야기에 점점 더 빠져들게 된다. 그러니 이야기를 전개하면서 반드시 '왜?'에 대한 해답을 제시해야 한다.

그렇다고 첫 페이지부터 무조건 절망의 블랙홀에 빠진 캐릭터를 등장시키라는 말은 아니다. 반대로 인생이 무지갯빛이라고 느끼며 살아가는 캐릭터도 있다. 하지만 이런 캐릭터의 직업을 묘사하는 것으로도 독자에게 다음 전개를 예고해줄 수 있다. 첫 페이지부터 자기 직업을 사랑하는 데다 잘나가고 있는 캐릭터도 독자가 흥미진진하게 지켜보게 할 수 있다. 독자는 태어나서 처음으로 소설을 읽는 사람이 아니다. 독자는 이미 소설을 많이 읽어봤기 때문에 행복한 캐릭터의 삶이 그대로 지속되지 못한다는 사실을 잘 안다. 주인공은 곧 겪어본 적 없는 곤경을 정통으로 맞고, 완벽하던 일상이 무너지게 될 것임을 알고 있다는 말이다.

직업을 통해 캐릭터가 성장하는 법

직업은 캐릭터의 삶에서 중요한 비중을 차지하기 때문에 캐릭터를 변화시키는 수단으로 활용할 수 있다. 주인공은 이야기 초반과 마지막이 달라야 한다. 주요 캐릭터는 (이왕이면 다른 캐릭터들도) 숨겨진 잠재력을 이끌어내고, 잃어버린 자신감을 되찾고, 과거의 두려움과 상처를 극복하는 법을 배우면서 내면이 달라지는 인물호를 그려야 한다. 캐릭터가 이런 변화를 겪으려면 우선 자신의 인생에 무언가가 어긋나 있어서 자신이 불행하고 공허하며 성취감을 느끼지 못한다는 사실을 깨달아야 한다.

욕구가 충족되지 않는다는 느낌은 약간 모호할 수 있다. 캐릭터는 자신이 무언가를 갈망한다는 사실은 알지만 그것이 무엇인지는 모른다. 원인을 찾으려면 한참을 파고들어야 한다. 직업은 삶에서 큰 비중을 차지하므로 일을 하다가 이런 발견을 할 수 있는 기회는 무궁무진하다. 자신의 직업에 만족하지 못하는 캐릭터는 이런 기회들을 빠르게 포착할 가능성이 높다. 하지만 중요한 것은 기저에 깔린 이유다.

애덤이라는 캐릭터를 설정해보자. 애덤은 가족이 운영하는 목장에서 일한다. 나이 든 아버지의 뒤를 이으려고 목장 운영에 관한 일을 배우고 있다. 애덤의 세상은 가축뿐이다. 동물을 돌보고, 울타리를 수리하고, 소 떼를 이끌고 목초지로 나가 조용히 반추하는 시간을 보내다가 집으로 돌아온다. 애덤은 일몰과 일출을 사랑하고, 말을 타고 사방이 탁 트인 자연을 배회하기를 좋아한다. 하지만 그의 마음 한구석에는 무언가 아쉬운 것이 있다. 이제부터 애덤이 만족하지 못하는 원인을 직업에서 찾을 수 있을지 살펴보자.

애덤에게 목장 일은 꿈이 아니라 그저 의무라면? 지금은 소 떼를 몰고 있지만 마음속으로는 다른 삶을 상상하고 있다면? 상점이 줄지어 늘어선 거리, 고층 빌딩과 노란 택시, 번쩍이는 조명과 요란스러운 소리로

가득한 분주한 세계에서 일하는 자신을 그려보고 있다면? 어쩌면 애덤은 대학에 진학해서 다른 가능성을 찾아보고 싶을지도 모른다. 혹은 건물의 형태와 흐름, 유리와 강철이 이루는 아름다움에 매혹되었을 수도 있다. 애덤에게 건물은 예술 작품이다. 애덤은 그런 건물을 만드는 법을 공부하고 싶다는 열정이 자신에게 있다는 것을 서서히 깨닫는다.

시간이 갈수록 목장 일은 고되고 단조롭기만 하다. 이전에는 좋아했던 일도 이제는 억지로 해야 하는 의무가 되었다. 학교 친구 대부분은 도시로 나가 학교를 다니면서 자기만의 삶을 사는데 자신은 목장에 발목을 잡힌 것만 같다. 자신도 새로운 경험을 해보고 싶다는 생각이 든다.

이 상황에서 애덤이 변화가 필요하다고 각성하게 만드는 요인은 두 가지다. 지금 하는 일에 느끼는 불만, 그리고 세상을 내다보는 시야가 점점 좁아지고 있다는 느낌이다. 애덤은 친구들이 앞으로 나아가고 있으니 자신도 그렇게 해야 한다고, 그것도 빠르게 해야 한다고 생각한다. 이런 절박함은 애덤에게 무엇이 중요한지 우선순위를 따져보게 한다. 건축가가 되어서 다른 미래를 맞이하는 것이 무엇보다 중요하다면 용기를 내어 아버지와 깊은 대화를 나눠야 할 것이다.

이번에는 애덤이 도시의 건축가를 꿈꾸지 않는 시나리오를 만들어보자. 사실 애덤은 목장 일을 더없이 사랑한다. 문제는 아버지와 사사건건 부딪친다는 점이다. 아버지는 사소한 부분까지 모든 일을 자기 방식대로 하려고 한다. 애덤이 잘 하는 것을 칭찬하기보다는 애덤이 놓친 부분을 지적하기 일쑤다. 애덤이 사전에 철저히 대비한 것이나 성실하게 목장을 돌보고 있는 것은 아버지에게 중요하지 않은 듯하다. 항상 더 잘할 수 있었을 거라고 핀잔만 준다.

애덤의 불만은 점점 커진다. 대학에 진학한 친구들이 방학 때 돌아와서 대학 생활이 얼마나 신나는지 이야기를 늘어놓으면 목장 일이 과연 자신에게 맞는지 의심할 수밖에 없다. 애덤은 끊임없이 잔소리를 퍼붓는

아버지에게서 벗어나고 싶은 마음이 간절하다. 하지만 어느 날 술집에서 친구들과 한잔하면서 서로의 인생에 대해 이야기를 나누었는데, 어떤 친구는 대학 공부에 흠뻑 빠져 있지만 또 다른 친구는 낯선 환경에 기가 죽어서 애덤을 부러워하는 것 같기도 하다. 집으로 돌아오는 길, 애덤은 자신이 느끼는 감정이 무엇인지 확신이 서지 않는다. 어쩌면 목장 울타리 너머의 삶은 자신이 처음 상상했던 것만큼 멋지지 않을 수도 있다.

캐릭터에게 상반되는 정보를 알려주면 복잡한 감정을 불러일으킬 수 있다. 캐릭터는 자신의 내면으로 시선을 돌려 현재 상황과 자신을 괴롭히는 것이 무엇인지 곰곰이 돌이켜보게 된다. 애덤은 목장에서의 삶이 아니라 아버지가 자신을 힘들게 한다는 것을 깨닫는다. 애덤이 아버지에게 이 문제를 솔직하게 털어놓으면 아버지의 잔소리가 사실은 애덤을 위한 것이었음을 알게 될 수도 있다. 무턱대고 비난하는 것이 아니라 장차 애덤이 직접 목장을 꾸려나가면서 겪게 될 어려움을 대비시키는 것이다. 이 사실을 깨달으면 애덤은 성장할 수 있다. 아니면 아버지와 대화가 잘 풀리지 않아서 아버지가 오히려 애덤을 더 다그쳐야겠다고 생각할 수도 있다. 이 방법도 효과가 없으면 한 번 더 어려운 대화를 나눠야 한다. 이번에는 아버지의 품에서 독립하여 혼자서 목장을 운영하겠다는 결심을 밝힐 것이다.

애덤과 아버지 모두에게 쉽지 않은 결정이다. 아버지는 애덤에게 실망하여 화를 낼 수도 있다. 아들의 떠나겠다는 결심을 납득하고 이해하려면 시간이 걸릴 것이다. 애덤 역시 별다른 문제 없고 수익도 좋은 아버지의 목장을 떠나는 위험을 감수해야 한다. 하지만 애덤이 독립을 쟁취할 준비가 되어 있다면, 자신이 원하는 바를 좇는 일은 쉽지 않고 위험이 따른다는 중요한 교훈을 깨달을 것이다. 아버지와의 갈등을 해결하기는 쉽지 않겠지만, 이 상황을 극복하면 애덤은 더 큰 자신감과 주체성을 가지고 미래를 개척하는 데 필요한 성장을 이룰 것이다.

직업을 통해 성장하는 또 다른 방법

자신에게 맞지 않는 일을 꾸역꾸역 계속하든, 새로운 일에 도전하든, 캐릭터는 자신이 맡은 일과 주변 사람들을 통해 직관적으로 깨달음을 얻곤 한다.

타산지석

캐릭터는 직장에서 벌어지는 일을 지켜보다가 문득 자신의 문제를 떠올리기도 한다. 주인공의 직장 동료가 늘 업무 주도권을 두고 상사와 갈등을 빚는다고 가정해보자. 주인공은 옆에서 그런 다툼이 업무 능률을 점점 떨어뜨리는 모습을 바라볼 수밖에 없다. 마침내 상사는 한계점에 도달해 동료를 해고한다. 이런 상황은 주인공에게 깨달음을 줄 수 있다. 주인공은 집에서 배우자와 주도권 다툼을 벌이고 있기 때문이다. 주인공이 배우자와 계속 갈등을 벌인다면, 두 사람의 관계도 이렇게 파탄이 날지 모른다.

선망의 대상

본받을만한 동료도 그렇지 못한 동료만큼 깨달음을 준다. 그런 동료는 자신이 현재 상태에 만족하지 못하고 있다는 것을 새삼 깨닫게 한다. 우리의 주인공을 기자로 설정해보자. 옆자리 동료는 어느 기사를 내보낼지 자신이 결정할 수 없다는 사실에 불만을 품다가 직접 언론사를 세우기로 하고 사표를 낸다.

주인공 또한 기자 업무에 만족을 못 하고 있지만 꼬박꼬박 월급이 나온다는 사실 때문에 일을 계속하고 있다. 안정감은 예측 가능한 미래에서 오는 것이니까. 하지만 퇴사한 동료의 빈 책상을 볼 때마다 주인공은 소설가가 되고 싶다는 꿈을 떠올린다. 주인공은 소설을 쓰고 싶다는

열망과 예측 가능한 미래를 맞바꿀 수 있을까?

강렬한 경험

직장에서 겪은 강렬한 경험이 세상을 보는 방식을 바꾸기도 한다. 사회복지사인 샌드라는 어릴 때 문제가 많은 가정에서 자라 깊은 트라우마를 안고 살아간다. 샌드라는 오래전에 아이를 낳지 않겠다고 결심했다. 사회복지사라는 직업상 학대받는 어린이들을 상대하다 보니 그 결심은 더욱 굳어졌다. 하지만 담당 업무가 바뀌어 위기를 겪고 해체되었던 가정을 돌보게 되자 생각이 달라진다. 진심으로 서로를 사랑하는 가족을 지켜보며 그들의 아름다운 재결합을 함께하는 경험을 통해 그녀는 자신의 삶에서 무엇이 빠져 있는지 깨닫는다. 샌드라가 아이를 낳지 않겠다는 결심을 바꾼다면, 항상 아이를 바라던 남편과의 갈등도 해결될 수 있다.

.......

현실 세계의 우리처럼 이야기 속 캐릭터 역시 혼자서는 자신의 갈등, 결점, 실패를 알아차리지 못한다. 하지만 주변을 관찰하면서 자연스럽게 배울 수 있다. 자신을 돌아보게 하는 사건이나 상황에 캐릭터를 노출시키면, 우리의 캐릭터는 자신이 놓치고 있는 무언가를 깨달을 것이다.

직업은 캐릭터를 도울 수도, 방해할 수도 있다

캐릭터의 직업은 그 캐릭터의 재능·관심사와 관련이 있으므로 캐릭터가 목표를 달성하는 데 중요한 역할을 한다. 인디아나 존스의 직업이 타투 아티스트나 오케스트라 지휘자였다면 그가 성궤를 찾을 수 있었을까?

불가능하지는 않았을 테고, 그렇게 설정했더라도 영화는 나름 재밌었겠지만, 인디아나 존스가 고고학자라는 기존 설정이 훨씬 더 잘 먹힌다는 것은 누구나 인정하는 사실이다. 그 직업이 인디아나 존스가 달성하려는 목표를 직접적으로 돕기 때문이다. 캐릭터가 이야기 전반에 걸쳐 이루고자 하는 바가 무엇인가? 그것을 안다면, 캐릭터가 그 목표를 성취하는 데 필요한 지식과 경험을 쌓을 수 있는 직업을 마련해주는 것이 좋다.

반대로 캐릭터에게 목표 달성을 방해하는 직업을 설정해주는 것도 갈등을 만들어낼 기회가 된다. 가장 아끼는 발명품을 파괴해야 하는 발명가, 책을 태워버리라고 강요받는 제2차 세계대전 당시의 도서관 사서, 누군가를 죽여서 그 시신을 처리해야 하는데 파파라치 때문에 사생활이라고는 없는 유명 인사는 어떨까?

때로는 과거에 저지른 실수 때문에 자신에게 벌을 주는 의미로 아무 직업을 택하거나, 노력해봤자 실망할 뿐이라며 자신에게 맞지 않는 직업을 고수하기도 한다. 드라마 〈브레이킹 배드〉의 월터 화이트는 재능 있는 화학자였으나 공동으로 창업했던 회사가 잘되기 전에 그만둬버렸다. 성공이 눈앞에 있었으나 차버린 것이었고, 이 일은 그가 평생 동안 가장 후회하는 순간이 되었다. 그는 자신의 재능을 살려 다시 한번 성공을 노리는 대신 고등학교 화학 교사라는 안정적인 직업에 안착한다.

그래서 월터가 메스암페타민[흔히 필로폰이라고 부르는 마약] 제조에 손을 대고, 하이젠버그라는 가명으로 거물급 마약상이 되자 드라마 팬들은 환호했다. 월터가 결국 자신이 갈망했던, 세간의 인정과 권력을 차지하는 일을 택했기 때문이다. 모든 일은 월터의 옛 제자이자 시시한 마약상이었던 제시 핑크먼이 월터에게 마약 거래 현장을 연결해주지 않았다면 일어나지 않았을지도 모른다. 그러니 역설적으로 월터가 교사라는 직업을 택한 것이 그를 범죄로 이끌어준 원인이 되었다.

갈등은 선택과 그 선택에 따른 결과다. 우리의 캐릭터는 바람직하지

않은 상황 때문에 코너에 몰려서 코앞의 문제에 대응하거나, 모르는 척하거나, 피해야 한다. 어떤 결정을 내릴 때마다 무엇을 잃거나 얻는다. 혹은 양쪽 다 경험하기도 한다.

여러분이 긍정적인 인물호를 그리는 중이고 캐릭터에게 직업과 관련된 장애물을 안겨주기로 했다면, 그 장애물이 캐릭터를 어떻게 자극하여 성장과 변화를 이끌어내고 긍정적인 결말로 나아가게 할 수 있을지 연구해보자. 캐릭터는 인물호를 그리며 이야기의 목표를 달성하는 데 한 발짝 가까워질 것이다. 실패로 끝나는 이야기를 구상 중이라면, 갈등을 잘 활용하여 캐릭터가 낡고 비효율적인 습관과 방어 기제에 매여 있다는 것을 보여주자. 이는 그 캐릭터가 왜 성장하지 못하고 결국 실패했는지 설명해주는 숨은 이유가 될 것이다.

직업은 주제를
보여주는 장치다

작가만의 세계관은 마치 각인처럼 이야기에 독특한 흔적을 남긴다. 이 각인은 흔히 '주제'라고 부르는 중심 아이디어와 그 주제를 보여주는 '주제 진술'로 구성된다. 예를 들어 이야기가 가족에 관한 것이라면 "진정한 가족은 태어날 때부터 혈연에 따라 정해지는 것이 아니라 스스로 선택하는 것이다"를 주제 진술로 삼을 수 있다(주제 진술은 작가가 독자에게 전하고 싶은 메시지에 따라 달라진다). 주제 진술은 씨실과 날실처럼 이야기 속에 엮어들어가고, 캐릭터의 행동을 통해 드러난다.

"진정한 가족은 태어날 때부터 혈연에 따라 정해지는 것이 아니라 스스로 선택하는 것이다"가 주제 진술이라고 가정해보자. 이 이야기에는 주인공에게 잘해줄 기회를 걷어차버리는 가족 구성원들의 시나리오가 포함될 것이다. 주인공은 사랑하는 가족에게 배신당하거나 가족의 기대를 저버렸다는 이유로 고립되고, 배척당하며, 쫓겨날 것이다. 그때 대조적으로 친구 또는 이웃, 동료, 낯선 사람이 나타나서 주인공에게 관심을 기울이고 지지를 보낸다. 이들은 주인공의 결정을 존중하고, 어려운 상황을 함께 헤쳐나가고, 그럴 의무가 없는데도 도움의 손길을 내민다. 주인공은 이들이 보여주는 의리와 연대 덕분에 혈연이 앗아간 자존감을 되찾고, 진정한 가족은 스스로 선택한 사람들로 구성된다는 깨달음을 얻는다.

어떤 작가들은 상징주의를 적용할 수 있는 주제와 주제 진술을 구성한다. 그들의 관점은 그들이 작품을 써나가는 과정에서 이야기를 통해 강화된다. 또 다른 작가들은 초안을 완성한 후에야 자신이 쓰려던 주

제를 명확히 인식하고, 원고를 수정하면서 상징과 모티프를 원고 곳곳에 심어두기도 한다.

사람, 장소, 물건 등 무엇이든 상징이 될 수 있다. 상징의 힘은 독자가 연관 지어 떠올리는 것에서 나온다. 하트는 보편적으로 사랑을 상징하고, 흰색은 순수함을 상징한다고 연결시키는 식이다.

가장 널리 활용되는 상징 중 하나가 캐릭터의 직업이다. 신중하게 선택한 직업은 이야기의 주제와 딱 들어맞는다. 또한 캐릭터가 직업과 관련된 갈등·책임·시련에 보이는 반응은 주제 진술을 구체화할 수 있다.

'희생'이라는 주제를 생각해보자. 희생은 더 고귀한 목적을 위해 자신에게 의미 있는 무언가를 포기하는 행위다. 작가는 캐릭터의 직업으로 '희생'이라는 주제를 드러낼 수 있다. 아내가 임신했고 아기가 태어나면 안정된 수입이 필요할 것이라는 사실을 깨달은 캐릭터는 프로 사진작가가 되겠다는 꿈을 포기하고 일정한 월급이 나오는 교사직으로 돌아간다. 또 어떤 캐릭터는 청춘을 공부에 바친 끝에 유능한 이식수술 전문의가 된다. 어린 시절 자신의 쌍둥이 동생이 이식수술로 새 생명을 얻었기 때문이다. 해병대원은 임무를 다하기 위해 안전 욕구를 희생하고, 간호사는 환자를 돌보기 위해 개인 생활을 포기한다. 작가가 희생이라는 주제를 명확히 보여주려고 의도적으로 캐릭터의 직업을 설정한 것이다.

'두려움'이라는 주제 역시 직업으로 보여줄 수 있다. 심해 전문 잠수부가 익사할 고비를 넘긴 후 위험이 적은 직업을 찾아 우편집배원이 되었다고 해보자. 이 캐릭터가 직업을 바꾼 행위로 그의 두려움을 엿볼 수 있다. 이런 두려움은 직업 자체보다도 직업을 대하는 캐릭터의 행동을 통해 적나라하게 드러난다. 프로 포커 선수지만 소심해서 판돈이 큰 경기에서는 실수를 저지르기 일쑤라면, 이 캐릭터는 판돈이 적은 경기에만 출전할 것이다. 유권자에게 외면당할까 봐 두려워서 어떤 이슈에서든 중립을 유지하는 정치인 캐릭터는 그 결과 의미 있는 변화를 일으키지 못한

다. 어떤 캐릭터가 자신의 직업에서 성과를 내지 못하거나 요령만 피우고 있다면, 독자는 그 캐릭터가 실패를 두려워한다는 사실을 알 수 있다.

직업, 주제, 감정적 상처

이야기에서 캐릭터의 두려움이 부각된다면 그 두려움은 치유되지 않은 마음의 상처에서 온 것일 가능성이 크다. 이런 상처는 캐릭터의 문제 행동으로 표현된다. 실패할까 봐 두려워하고 실패를 피하려 하는 행동과 마찬가지로, 스스로의 경력을 망치는 행위도 마음의 상처와 두려움을 드러낸다. 포커 선수 캐릭터가 재산을 얼마나 잃든 상관하지 않고 판돈이 어마어마한 경기에 뛰어들거나, 정치인 캐릭터가 극단적이고 괴상한 변화를 일으키려고 선을 넘는다면, 독자는 무언가 잘못되었다는 걸 깨닫는다. 이런 무모함은 캐릭터가 자신이 과거에 저지른 실수에 대해 내리는 형벌일 수도 있다. 결과적으로 "누구든 과거에서 도망칠 수 없다"라거나 "배신은 배신한 사람에게도 상처가 된다"라는 주제 진술을 뒷받침한다. 캐릭터가 이야기 속에서 이런 행위를 하면 독자는 왜 캐릭터가 스스로 경력을 망치려 하는지 알고 싶어 안달하게 된다.

직업으로 캐릭터의 집착이나 강박을 보여주는 것도 과거에 입은 상처를 드러내는 한 방법이다. 어릴 때 가까운 이웃으로 지내던 농장에서 유기 동물을 학대했다는 사실을 커서야 알게 된 캐릭터를 상상해보자. 캐릭터는 바로 옆집에서 그런 끔찍한 일이 일어났다는 사실을 몰랐던 자신을 용서할 수 없다. 과거의 잘못을 속죄하고자 그는 동물 구조 요원이 되었다. 학대받은 농장 동물을 돌보고, 주인이 잃어버린 반려동물도 끝까지 포기하지 않고 찾아준다. 그가 동물 복지에 집착하는 이유는 단순한 열정 때문이 아니다. 어떻게든 동물을 구해야 한다고 그의 과거가 그를

밀어붙이고 있기 때문이다. 캐릭터가 선택한 직업과 직업에 쏟는 열의는 독자에게 그가 과거에 있었던 일을 떨쳐버리지 못한다는 것을 암시한다.

주제의 충돌을 보여준다

직업으로 서로 모순되는 주제가 충돌하는 모습을 보여줄 수도 있다. 영화 〈미스터 브룩스Mr. Brooks〉의 주인공 얼 브룩스는 유명한 사업가이자 자선가이지만 연쇄 살인마이기도 하다. 신중하고 빈틈없는 성격으로 증거를 남기지 않으면서 자신의 어두운 욕망을 실현하기 때문에 가족조차도 그의 실체를 알지 못한다.

어느 날 대학에 다니는 딸이 충격적인 비밀을 간직한 채 집으로 돌아온다. 딸은 얼이 살인마라는 사실을 모르지만 얼의 기질을 물려받았는지 부지중에 살인자가 되어버렸다. 하지만 얼의 교묘함과 냉정함은 물려받지 못했는지 아수라장이 된 범죄 현장에 자신이 범인이라는 흔적을 남겨버렸다. 얼은 딸이 경찰에 붙잡힐까 봐 자신의 정체가 노출될 위험을 무릅쓰고 딸이 다니는 대학 근처로 가서 똑같은 방법으로 살인을 하는 와중에 딸에게 확실한 알리바이를 만들어주기까지 한다. 경찰 수사는 혼란에 빠져든다.

이 영화에서 나타나는 주제의 충돌을 살펴보자. 얼은 유명 인사지만 살인자이기도 하다. 가족에게 헌신하지만 자신의 비밀이 발각되면 사랑하는 가족의 삶은 엉망이 될 것이다. 얼은 자기 보호 본능에서 살인자라는 정체성을 숨기지만, 딸을 사랑하는 마음이 그 정체성을 들킬 위험을 무릅쓰고 딸을 돕게 만든다. 모순된 정체성을 잘 보여주는 인물이다.

재미있게 활용할 수 있는 또 다른 기법은 '의도적인 대조'다. 주제 진술이 "권력은 부패한다"라면, 영향력이 있고 그다지 도덕적이지 않은 캐

릭터(권력을 쥐기 위해서라면 무슨 짓이든 할 정치인이나 사업가)를 만들고 싶어질 것이다. 하지만 그런 주제 진술을 보여줄 주인공의 직업으로 사서나 교사, 특히 어린이를 돌보는 교사를 선택하면 독자에게 훨씬 큰 충격을 줄 수 있지 않을까?

이런 직업을 가진 캐릭터를 현미경으로 관찰하듯 세세히 분석하면 흥미로운 대조를 보여줄 수 있다. 겹겹이 덮여 있는 이들의 욕망과 도덕성을 하나하나 벗겨내면 이들이 왜 정체성을 희생하면서까지 권력을 탐하는지 충분히 설명할 수 있다. 낯선 직업을 선택하는 것은 창의적인 스토리를 만드는 데도 도움이 된다. 사서나 교사가 왜 권력의 부패한 유혹에 끌리는지 보여줄 신선한 플롯과 이해관계를 고민하게 되기 때문이다.

충돌과 대조를 보여주는 또 다른 기법은 과거에 좋아하던 직업을 그만두고 이야기의 주제에 맞는 새 직업을 가지려는 캐릭터를 만드는 것이다. '평등'이 주제인 이야기에 유명한 쇼콜라티에를 캐릭터로 등장시켜보자. 조지가 만드는 초콜릿은 하나의 예술 작품으로서 전 세계의 부유층에게 인정받고 있다. 조지는 사람들이 자신이 만든 초콜릿을 즐기는 것이 기쁘지만, 부자들만을 위해서 일한다는 사실에 서서히 환멸을 느끼고 있다. 처음에는 사소한 감정이 조금씩 쌓이는 정도였으나, 최고급 재료를 조달하려고 카카오 농장을 찾아다니면서 환멸감은 감당할 수 없을 만큼 커진다. 더는 빈곤에 시달리고 핍박받는 카카오 농장 일꾼과 부유한 고객 사이의 빈부 격차를 모르는 척하기 힘들다. 조지는 자꾸만 농장 일꾼들이 신경 쓰이고, 초콜릿에 관한 지식을 활용하여 비참한 상황에 놓인 그들을 도울 방법은 없는지 찾아본다.

캐릭터에게 잘 맞는
직업을 정해준다

여기까지 읽었다면 직업을 신중하게 선택하는 일이 얼마나 중요한지 알았을 것이다. 이제부터는 이야기에 등장시킬 캐릭터에게 어떤 직업이 어울릴지 찾아내는 법을 소개하려 한다. 직업 선택에 영향을 주는 요소는 다음과 같이 여러 가지가 있다.

이야기에 적합한가?

캐릭터에 대해 많이 알수록 그 캐릭터에 어울리는 직업을 찾기 쉽다. 하지만 아직 그 캐릭터를 잘 모르겠다면? 캐릭터를 설정하기 전에 플롯을 짜는 것을 선호한다면, 이야기에 어울리는 직업이 무엇인지 파악한 후 그에 맞는 캐릭터를 만드는 편이 쉬울 것이다.

예를 들면 특정한 직업이 반드시 필요한 이야기가 있다. 〈쥬라기 공원〉의 주인공 중 한 명은 반드시 고생물학자여야 했다. '007 시리즈'에는 제임스 본드라는 스파이 캐릭터가 나오지 않을 수 없다. 플롯 전개에 어떤 직업이 필요한지 파악하면, 캐릭터가 그 직업을 갖도록 플롯을 짤 수 있다.

이야기에서 주제가 큰 비중을 차지한다면 캐릭터보다 주제 전개 방식을 먼저 고민해도 좋다. 영화 〈기생충〉은 사회적 지위와 불평등을 다룬다. 김씨 가족은 가난에서 벗어나려고 부자에게 접근할 수 있는 직업을

찾는다. 김씨 가족의 사회적 위치는 감독이 관객에게 메시지를 전달하는데 핵심적인 역할을 한다. 이야기의 주제를 결정했다면, 어떤 직업이 그 주제에 어울릴지, 또는 어떤 직업으로 이야기 속 장면에서 상징을 그려 넣을지 고민해보자.

동기

동기 부여가 직업 선택에 미치는 영향에 대해서는 앞에서 다루었다. 캐릭터에게 직업을 정해줄 때가 되었다면 앞서 논의한 정보를 활용해보자. 캐릭터에게 동기를 부여하는 요소는 무엇인가? 매슬로의 다섯 가지 욕구 단계 중 캐릭터가 충족하지 못하는 욕구가 있는가? 그 욕구가 충족되지 않은 것은 감정적 상처 때문인가? 채워지지 않은 욕구 때문에 캐릭터는 특정한 직업을 택하거나 회피할 것인가? 채워지지 않는 욕구가 없다면, 중요하다고 여기는 욕구를 더 충족하거나 불안정한 욕구를 보완하려고 특정 직업을 택할 것인가?

직업에는 시간과 에너지뿐만 아니라 자아의 일부도 쏟아부어야 한다. 그렇기에 캐릭터가 직업을 선택하는 이유는 캐릭터의 정체성과도 연관된다. 캐릭터의 직업은 캐릭터의 본성을 드러낼 뿐 아니라, 그가 어떤 사람이 되려고 하는지도 보여준다.

캐릭터의 가장 깊숙한 내면과 캐릭터가 원하는 성취감이 어떻게 직업 선택으로 이어질지 고심해야 한다. 캐릭터의 직업은 '목적을 위한 수단'이 되기도 한다. 직업에서 얻는 수입으로 자아 실현을 위한 다른 활동을 하거나 가족을 부양할 수 있다. 혹은 이 세상에 소속감을 느끼려고 일을 할 수도 있다. 직업은 또한 지적 욕구를 충족하거나 자신과 타인의 삶을 개선하는 수단이 되기도 하며, 자신의 소중한 신념과 가치에 충실할

수 있는 길을 열어주기도 한다.

개인의 성격이나 재능, 기술, 관심사

캐릭터가 직업을 선택하는 과정에서 그 캐릭터의 성격이 많이 드러나므로, 작가는 캐릭터에게 직업을 정해주기에 앞서 캐릭터의 성격을 어느 정도 파악해두고 싶을 것이다. 캐릭터의 긍정적인 특징은 무엇인가? 직업을 택할 때 장애가 되거나 갈등을 빚을 만한 결점이 있는가? 남다른 재능·기술·관심사가 있는가? 성격의 모든 측면은 캐릭터가 직업을 택할 때 영향을 주게 마련이니 미리 고려해두어야 한다.

기회

개인적인 동기를 따라 직업을 택하기도 하지만, 어떤 사람은 그저 편해 보여서 그 직업을 택하기도 한다. 단순히 편의 때문에 직업을 택했다면 불만족·무감각·분노로 이어질 가능성이 높다. 다음과 같은 요소가 캐릭터가 직업을 선택하는 데 영향을 미칠 것인지 고려해보자.

- 거리 집이나 아이들의 학교와 가깝다거나 대중교통을 이용하기 편하다는 이유로 직장을 선택한다.
- 가족의 압력 가족이 기뻐할 직업을 택하거나, 가업을 물려받는다.
- 노출 캐릭터의 부모가 배우 또는 모델이나 업계의 거물이어서 그 업계를 잘 알고 친숙함을 느낀다.
- 인맥 캐릭터의 인척이 이 업계의 유명 인사다. 예를 들어 친척이 영화

계 유명 인사라 캐릭터에게 일자리를 소개해줬다. 만약 그 자리가 누구나 부러워하는 자리라면, 캐릭터는 그 일이 별로 내키지 않아도 거부할수 없을 것이다.

- **장애물** 캐릭터에 따라 특정 직업을 택할 수밖에 없거나 택하지 못하게막는 장애물이 있다. 문화적 편견, 필수 교육의 부재, 전과 기록, 신체나정신 장애, 업무를 방해하는 개인적인 의무나 책임 등 캐릭터의 직업선택 범위를 좁힐 요소는 아주 많다.

이런 요소를 조합하면 이야기와 캐릭터에 가장 잘 맞는 직업을 찾을수 있다. 그러니 이야기를 기획하기에 앞서 소개한 영역을 탐색하고 정보를 충분히 모은 다음, 이 책의 목차를 참고하여 필요를 충족하는 직업이 있는지 살펴보라. 한 가지 좋은 소식은, 직업을 선택할 때는 옳고 그름이 없다는 점이다. 이야기의 목적을 달성할 수 있는 직업은 많고도 많다. 일단 한 가지 직업을 선택하여 이야기 속에서 잘 굴러가는지 시험해보고, 제대로 작동하지 않거든 바꾸면 그만이다. 현실 세계에서 직업을 바꾸는 것보다는 훨씬 쉬운 작업이다.

직업끼리 대결을 시킨다

캐릭터에게 알맞은 직업을 고르는 일이 힘들다면 상반되는 목록 두 개를 만들어서 대조해보는 방식도 좋다. 첫 번째 목록에는 캐릭터가 만족하고 캐릭터의 장점·관심사·성격에 잘 들어맞는, 거의 완벽하다고 할 수 있는 직업을 나열한다. 그중에서 캐릭터가 일과 삶의 균형을 맞출 수 있거나(캐릭터에게 중요하다면), 보상이 따르는 직업(캐릭터가 보상을 목표한다면)을 선택한다.

두 번째 목록에는 이와 반대되는 직업을 나열한다. 즉, 캐릭터가 원하지 않거나, 캐릭터와 어울리지 않는 직업을 적는다. 캐릭터의 성격·윤리 의식·관심사·능력과 맞지 않는 직업은 무엇일까? 가족을 위해 어쩔 수 없이 택했고, 의미 있는 목표를 이루지 못하게 방해하고, 궁극적으로 캐릭터를 불행하게 하는, 악몽과 같은 직업은 무엇이 있을까?

이제 만들어놓은 목록을 신중하게 살펴본다. 인물호, 캐릭터가 겪길 바라는 상황, 작가로서 탐구하고 싶은 주제, 이야기의 전반적인 목표를 고려한다. 쓰고자 하는 이야기에 가장 잘 들어맞는 직업은 무엇인가? 캐릭터가 목표를 달성하는 데 도움이 되거나, 목표를 달성하지 못하게 방해하는 직업은 무엇인가? 이야기가 시작할 때 캐릭터가 충족되지 않은 욕구나 마음의 상처 때문에 좋아하지 않는 직업을 택했다면, 불만이 점점 쌓이다가 결국 자신이 진정으로 원하는 직업을 찾게 될 것이다. 그렇다면 그 직업은 무엇일까?

.......

앞서 소개한 요소 중 어떤 것으로도 캐릭터와 어울리는 직업을 정할 수 있겠지만, 연관되는 요소가 많을수록 더욱 좋다. 〈부록 B〉의 '직업 평가'를 활용하여 조각을 맞춰보자.

그 외 직업 묘사에
유용한 조언

캐릭터에게 가장 적합한 직업을 찾았다면, 그다음 할 일은 그 직업에 대한 정보를 이야기에 포함시키는 것이다. 지금까지는 직업에 대한 상세한 정보를 대강 훑고 넘겼다면, 이제부터는 달라져야 한다. 입체적이고 현실에 있을 법한 흥미로운 캐릭터를 만드는 것이 중요하므로, 캐릭터의 인생에서 큰 비중을 차지하는 직업을 대충 얼버무리면 곤란하다.

캐릭터의 다른 측면을 묘사할 때도 마찬가지지만, 캐릭터의 직업을 최대한 활용하려면 피해야 할 실수와 고려해야 할 사항이 있다.

설명하지 말고 묘사하라

이야기를 쓸 때 캐릭터의 직업만큼 강조할 점은 '설명'이 아닌 '묘사'를 해야 한다는 것이다. 우리가 쓴 다른 책에서도 분명히 밝혔지만 묘사, 즉 '보여주기'는 작가라면 당연히 갖춰야 할 기술이다. 작가가 이야기를 말로 설명하는 것이 아니라 묘사로 보여주어야만 독자는 수동적으로 받아들이지 않고 적극적으로 동참하기 때문이다. 작가도 설명이 아니라 묘사를 해야만 의미 있는 디테일에 초점을 맞추면서도 큰 줄기를 놓치지 않고 글을 써나갈 수 있다. 다음의 예를 한번 살펴보자.

저녯은 여름방학 때 호텔 컨시어지로 일하는 것이 싫다. 하지만 그 일

을 하는 이유가 있다. 저넷은 그 호텔 소유주를 자신의 아버지라고 믿기에 그에게 접근하려는 것이다. 호텔 고객에게 멋진 레스트랑이나 쇼와 같은 서비스를 제공하는 일은 재미있을 법도 하지만, 사소한 부분까지 간섭하려 드는 매니저가 사사건건 트집을 잡아서 저넷에게는 별다른 재미가 없다. 저넷은 필요한 정보를 얻는 즉시 일을 그만두겠다고 결심한다.

저넷의 직업과 그 일에 대한 태도를 설명하는 글이지만 그뿐이다. 저넷이라는 캐릭터를 제대로 보여주지 못하고 지루한 세부 정보만 늘어놓아서 '친아버지를 확인하려는 젊은 여성'이라는 흥미로운 소재를 썼음에도 독자를 이야기로 끌어들이지 못한다. 그러나 호텔에서 일하는 저넷의 모습을 묘사하면 완전히 달라진다.

레미 로라도—저넷이 친아버지라고 의심하는 남자—의 목소리가 텅 빈 로비에 쩌렁쩌렁 울려 퍼졌다. 총지배인과 점심을 먹고 돌아온 모양이다. 레미가 근처에 있을 때면 늘 그렇듯, 저넷의 심장이 출발선을 막 뛰쳐나간 경주마처럼 격렬하게 뛰었다. 저넷은 레미를 관찰하는 한편 그런 시선을 들키지 않으려고 제자리에 반듯이 놓인 안내 책자를 정리하는 척 만지작거리고 먼지 한 톨 없는 컨시어지 데스크를 닦았다. 레미의 머리칼은 그녀의 머리칼과 똑같이 새카만 색이다. 염색을 했는지도 모르지만. 레미의 속눈썹도 저넷처럼 짧고 숱이 많지만, 그런 속눈썹이야 흔하다. 눈에 잘 띄지도 않는 얼룩을 문질러 닦으면서, 저넷은 마음속으로 총지배인이 레미에게 뭔가 재미있는 말을 건네기를 바랐다. 전에 레미가 웃을 때 보조개가 패인 것 같았는데, 너무 순식간이어서 제대로 못 봤기 때문이다. 이번에는 볼 수 있었으면….

"이쪽은 별 문제 없나요?"

저넷은 얼른 상체를 바로 세우고 미소를 지었다. 젠장, '꼬마 독재자'께

서 또 납시었네. 점심을 왜 이리 빨리 먹고 오는 거야?

"네, 아무 문제 없습니다."

저녯의 매니저는 호텔 카운터 위로 머리가 나올락 말락할 정도로 키가 작았지만 눈을 가늘게 뜨고 쏘아보는 시선은 호텔 안의 무엇도 놓치는 법이 없었다. 저녯은 제복 스카프가 비뚤어지지 않았는지 확인했다. 복장 규정에 대해서는 이미 한 차례 설교를 들었다. 레미가 보는 앞에서 지적을 당한다면 이 일은 끝이다.

"디너 고객님이 많을 텐데, 준비는 되었겠죠?" 매니저가 말을 이었다. "디너 시간 한참 전이라도 찾아보면 할 일이 있을 거예요. 이제 주말이 되면 손님들이 공연이나 오락 시설을 찾을 테니 그 준비도 해야죠. 개장과 폐점 시간, 입장료는 다 숙지했죠? 가족 할인 제도도?"

"네, 매니저님. 모두 숙지했습니다." 아, 제발. 확인한답시고 문제를 내지는 말아줘요.

독재자 매니저는 몇 가지 사항을 더 지껄였다. 저녯은 듣는 둥 마는 둥 하면서 레미가 엘리베이터 쪽으로 걸어가는 모습을 지켜보았다. 틀림없어. 내 아버지가 확실해. 레미가 목을 이리저리 돌리는 모습은 저녯이 시험공부를 하다가 목을 돌리는 모습과 똑같았다. 레미가 웃음을 터뜨릴 때 울려퍼지는 낮은 음도 저녯과 똑같았다. 하지만 레미 앞에 나서려면 확실한 증거가 있어야 했다. DNA 검사 키트는 구입할 엄두가 나지 않을 정도로 비싸기도 하지만, 대체 어떻게 레미에게 다가가서 면봉으로 그의 입 안쪽을 닦을 수 있겠는가? 게다가 만약, 레미가 친부가 아니라면? 저녯의 어머니는 죽기 전에 정신이 혼미한 상태였다. 만약 어머니가 이름을 잘못 말했다면…?

"내 말 듣고 있어요?" 매니저의 목소리가 한 옥타브 높아졌다.

"네, 매니저님." 저녯은 황급히 확인했던 사항을 되풀이했다. "펠리페 레스토랑에서요. 어, 채식 메뉴를 추가했다고 합니다."

매니저는 차갑게 고개를 까딱했다. "거긴 볶음 요리가 꽤 괜찮죠. 중간급 레스토랑 리스트에 추가하세요."

저넷은 수첩을 집어 들고 메모를 하다가 그만 떨어뜨리고 말았다. 레미가 로비에 있는 음수대에서 물을 따르고 있었던 것이다. 그는 물을 단숨에 비우고는 플라스틱 컵을 쓰레기통에 버렸다.

"감사합니다, 매니저님." 저넷은 잠깐 생각하는 척 말을 멈췄다. "참, 아까 매니저님한테 전화가 왔습니다. 사무실 문이 잠겨 있어서 제가 받을 수 없었어요. 태양의 서커스에서 연락이 올 거라고 말씀하셨던 것 같은데, 그 전화 아닐까요? 그쪽에서 메시지를 남겼을지도 모르고요."

매니저가 자리를 뜨자마자 저넷은 쓰레기통으로 달려갔다. 저 컵을 찾아야 해.

이번에는 저넷과 저넷의 직업에 대한 정보가 훨씬 많다. 노골적인 설명 없이도 독자에게 다음과 같은 디테일을 보여주는 글이다.

- 저넷이 생계를 위해 하는 일
- 저넷이 직장에서 수행하는 책임과 의무
- 저넷이 직장에 대해 어떻게 생각하는지
- 캐릭터의 몇 가지 특징(대학에 다니는 나이, 어머니가 돌아가셨음, 한 가지 생각에 몰두하면서도 기발한 아이디어를 떠올릴 수 있음)
- 저넷이 해당 직업을 택한 이유(그 업계에 열정이나 재능이 있어서가 아니라 자신의 친부일지도 모르는 남자에게 접근하려고)
- 갈등과 직장 내 역학 관계(외부적으로는 상사와의 불화, 내부적으로는 캐릭터를 괴롭히는 의문에 대한 답을 찾으려는 긴장감)
- 행동과 생각에서 분명히 드러나는 저넷의 감정
- 최근에 입은 상처(어머니의 죽음) 때문에 아버지가 없다는 치유되지 않

은 상처가 더욱 고통스럽게 느껴짐

- 이 이야기에서 저넷의 목표(친아버지를 찾는 것)

이렇게 몇 단락만으로 이야기 속 상당히 많은 정보를 독자에게 하품 나올 때까지 설명하지 않고도 보여줄 수 있다. 캐릭터가 하루를 보내는 동안 모든 정보가 공유되고, 독자는 자연스럽게 저넷의 여정에 동참하게 된다.

묘사할 때는 디테일을 선택하는 일이 중요하다. 일정, 상세한 주변 환경, 업무에 관한 책임 등 저넷의 직업에 관해 독자에게 보여줄 수 있는 것은 많다. 하지만 앞서 예로 든 장면에서 그런 정보는 필요하지 않다. 이 장면에서 달성하려는 목적이 무엇인지 생각한 다음, 그 정보를 전달하는 디테일을 선택하고 그 외의 정보는 버려라. 캐릭터의 직업만큼 우리가 사용하는 모든 단어에는 목적이 있고, 따라서 독자에게 알리고 싶은 부분만 남겨야 한다.

고정관념을 해체한다

때로는 실제 모습을 있는 그대로 묘사하면 진부한 표현이 되기도 한다. 특정 직업에는 특정 성격의 사람들이 주로 종사한다는 세간의 고정관념이 있다. 하지만 그런 성격-직업 조합은 픽션에서 과장되기 십상이다. 특정한 직업에 어떤 성격이 어울리는지 파악하는 것도 중요하지만, 캐릭터가 진부하거나 단순하게 보이지 않도록 하는 것도 작가가 할 일이다.

캐릭터가 주연이든 조연이든, 평범한 특성을 나열하기보다는 참신한 세부 정보를 전달해야 한다. 인정이 많고 판단력이 뛰어난 상담심리사나 차분하고 몸매가 탄탄한 요가 강사처럼, 입체적 묘사가 뒤따르지

않는 캐릭터는 그 분야에서 흔하디흔한 인물이 되어버린다. 픽션에서 눈에 띄지 않는다는 것은 곧 없어져도 상관없는 인물이라는 뜻이다.

작가는 어떤 식으로든 캐릭터를 기존의 틀에서 벗어난 모습으로 표현해야 한다. 해당 분야의 종사자들에게서 좀처럼 찾아보기 힘든 특성을 부여하는 것도 방법이다(하지만 동시에 이치에도 맞아야 한다). 상담심리사지만 만사가 자기 뜻대로 되어야만 직성이 풀리는 성격이라 사람들에게 이런저런 진단을 내리고 자기 치료법을 강요하는 캐릭터는 어떤가? 요가 강사로 차분하지만 염세적인 분위기를 풍기는 캐릭터라면? 그런 특성 때문에 캐릭터가 일 또는 삶, 혹은 양쪽 다에서 어려움을 겪고 있다면 인물호에 반영하여 이야기 속에서 갖가지 갈등과 마찰을 끌어낼 수 있다.

또 다른 방법은 직업에 어울리지 않는 취미·재능·특이한 버릇을 부여하는 것이다. 하지만 이런 설정을 쓸 때는 주의해야 한다. 비빔밥은 여러 가지 재료를 한데 섞을수록 더 맛있어지지만, 이야기에서는 여러 요소를 무작정 섞는다고 반드시 좋은 결과가 나오지는 않는다. 각 특성은 캐릭터에 나름의 역할을 해야 하므로, 모든 디테일이 캐릭터와 이야기에 들어맞아야 한다.

캐릭터에게 직업을 정해줄 때 남다른 특성을 부여하고 싶다면 기존의 성별 관념을 비트는 것도 좋은 방법이다. 특정 성별이 다수를 차지하는 직업이 있지만 그런 고정관념을 따라야 할 이유는 없다. 여성 캐릭터가 안내 데스크 직원이나 비행기 승무원일 수 있지만, 스카이다이빙 강사나 교도관, 현상금 사냥꾼일 수도 있다.

캐릭터가 단역이 아닌 조연이나 주연이라면 더욱더 통념을 따를 필요가 없다. 성별 고정관념을 비튼 직업을 가진 캐릭터는 더욱 돋보인다. 캐릭터가 성 고정관념에서 탈피하여 직업을 선택하면 일반적인 경우에 비해 흥미로운 갈등이 일어날 가능성도 크다.

구체적으로 설정한다

독자의 관심을 끄는 캐릭터와 그저 그런 캐릭터의 차이는 언제나 디테일이 결정한다. 캐릭터의 직업은 두루뭉술하지 않고 구체적이어야 한다. '교사'라고만 하지 말고 특수교육을 전공했다거나 중학교에서 컴퓨터를 가르친다는 등 어떤 유형의 교사인지 분명히 밝히자. 또한 외국에서 원어민 교사로 근무한다거나, 소년원 또는 사립 기숙학교 교사라는 등 특이한 환경을 설정해주는 것도 좋다. 어떤 직업을 택하든, 캐릭터를 특징짓고 참신한 관점이나 반전을 드러낼 수 있는 디테일은 무수히 많다.

캐릭터가 고정형인가 개방형인가?

직업은 크게 '고정형'과 '개방형'으로 나눌 수 있다. 고정형 직업은 정해진 진로를 따른다. 간호사라는 직업은 간호학과에 들어가서 학위를 취득한 다음 간호사의 길을 걷는다. 간호사가 되면 환자를 돌보고, 의료 시설을 관리하고, 연차와 전문 지식이 쌓이면 승진한다. 건설 노동자, 버스 운전기사, 변호사, 전기 기술자도 이런 고정형 직업으로 볼 수 있다. 비교적 안정적이고 꾸준한 직업으로 지식·기술·직업윤리를 갖추면 그럭저럭 생계를 꾸려나갈 수 있다(캐릭터가 속한 세계가 격변하지 않고 평소의 상태를 그대로 유지한다면). 고정형 직업은 진로가 상세하게 정해져 있으므로 그 길만 따라가면 된다.

개방형 직업은 겉으로 보이는 모습과 성공 수준이 여러 요인에 의해 좌우되기 때문에 위험하고 쉽게 예측할 수 없다. 개방형 직업에서 가장 중요한 요인은 캐릭터 자신이다. 프리랜서 카피라이터, 영세 자영업자, 화가, 와인 양조업자, 홍보 기획자 같은 직업을 생각해보자. 캐릭터의

성공 여부는 캐릭터가 얼마나 열심히 일하는지, 재능이 있는지, 캐릭터의 상품이나 서비스를 구매하는 시장이 있는지, 경쟁은 얼마나 치열한지에 따라 천차만별로 달라진다.

어떤 사람은 출발점에서도 커리어의 최후가 보이는, 예측 가능한 직업을 편하게 느낀다. 하지만 또 다른 사람은 독창적인 아이디어를 낼 수 있고 남들이 잘 모르는 관심사에 집중할 수 있는 직업을 선택하거나 (없으면 만드는) 편을 선호한다.

직업 유형을 선택할 때, 내가 창조한 캐릭터가 예측 가능성과 안전성을 좋아하며 규칙을 따르는 사람인지 자문해보자. 그런 캐릭터라고 판단되면 고정형 직업을 골라준다. 반면 개척 정신이 충만하고, 닭장 같은 실내에 갇혀 있는 것을 혐오하고, 반복 작업은 질색이고, 매일 똑같은 일상을 못 견디는 캐릭터라면 개방형 직업이 안성맞춤일 것이다.

마지막
당부의 말

이 책을 쓰면서 가장 어려웠던 부분은 포괄적인 직업 목록을 만들 수 없었다는 점이다. 이 세상에 직업이 너무나 많기 때문이다. 그래서 우리는 '본선에 진출할' 직업들을 골라내야만 했고, 이 책을 읽는 독자 여러분이 브레인스토밍을 할 수 있도록 종사하는 사람이 많은 직업과 특이한 직업을 고루 섞었다.

독자 여러분이 원하는 직업을 쉽게 찾을 수 있도록 몇 가지 검색 엔진을 마련했다. 우선 목차에서는 가나다순으로 직업 목록을 제공하고, 〈부록 A〉에는 성격 특성에 따라 비슷한 직업을 정렬해놓았다. 원하는 직업이 없다면 같은 분야의 다른 직업이나 책무·위험성·주제가 유사한 직업을 찾아보면 된다. 또한 웹사이트 'One Stop for Writers(https://onestopforwriters.com)'의 'Occupation Thesaurus(직업 분류 어휘집)'는 페이지 수에 제한이 없으니 더 많은 항목을 찾아볼 수 있다.

또한 이 책의 뒷부분에 수록한 서식을 활용하여 특정한 직업을 찾을 수도 있다. 이 서식은 웹사이트 'Writers Helping Writers(https://writershelpingwriters.net)'에 있는 'Free Tools(작가를 위한 도구)'에서 다운받을 수 있다.

이 책에 없는 직업 항목을 찾아보고 싶다면 'Writers Helping Writers' 사이트에 팬들이 정리해놓은 비공식 직업 목록을 읽어보는 것도 좋다(주의: 비공식이라는 의미는 저자들이 검증하지 않았다는 뜻이다. 하지만 그 많고 많은 직업 목록을 살피다보면 좋은 영감이 떠오를지도 모른다).

이 책을 참고하면서 캐릭터에게 맞는 직업을 고를 때는, 직업에 관련된 교육이나 훈련, 직무, 용어는 나라마다 다를 뿐 아니라 미국 내에서도 주州나 시에 따라 사뭇 다르다는 사실을 염두에 두어야 한다. 그런 이유에서 이 책은 특정 직업에 필요한 교육이나 훈련에 대해서는 일반적인 정보를 설명하는 데서 그쳤다. 여러분이 쓰려는 이야기가 특정 지역을 배경으로 하고 직업 교육이나 훈련을 중요하게 다루어야 한다면, 배경에 맞는 추가 조사가 필요하다.

책에 수록한 직업에는 갈등이 발생하는 시나리오를 많이 포함시켰다. 갈등은 특정 장면은 물론 스토리 전체에 강력하게 작용하는 요소이므로, 현실에서 일어날 법한 상황과 기발한 장면을 되도록 많이 넣었다.

이 책에 수록한 정보는 다양한 출처에서 가져왔으며, 실제로 해당 분야에서 일하거나 일했던 사람들에게서 얻은 정보도 많다. 이 책에 실린 직업을 더 파고들고 싶거나 그 외에 조사해보고 싶은 직업이 있다면 해당 분야에서 일하는 친구, 가족, 지인에게 자문을 구해볼 것을 권한다. 사람들은 대개 자기가 아는 것을 설명해주는 일을 좋아하므로 기쁘게 정보를 알려줄 것이다.

독자 여러분이 이 책을 통해 이야기에 가장 적합한 배우를 무사히 캐스팅할 수 있기를 바란다. 이전에는 미처 고려해보지 않았던 분야를 탐구하여 캐릭터에게 가장 알맞은 직업을 골라주면 스토리가 더 흥미진진해질 것이다. 캐릭터가 자신의 목표를 달성하려고 애쓰면서 성장하거나 생계나 다른 이유 때문에 방황하기를 원한다면 어떤 직업을 정해줄지 신중하게 고민해야 한다. 이야기 전체의 주제를 강화하려면 어떤 직업이 좋을까? 무엇보다도, 캐릭터의 직업이 그저 "무슨 일 하세요?"에 대한 답으로 끝나서는 안 된다. 여러 요소와 접목되어 이야기를 전개시킬 수 있는 직업이어야 한다.

캐릭터 직업 사전

ㄱ
ㄴ
ㄷ
ㄹ
ㅁ
ㅂ
ㅅ
ㅇ
ㅈ
ㅊ
ㅋ
ㅍ
ㅎ

가석방 담당자 Parole Officer

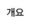

개요

수감 중이던 범죄자가 보호관찰 조건으로 가석방되면, 가석방 담당자가 이들을 감시한다. 가석방 담당자들은 이들이 지역 경찰서에 등록했는지 확인한 후 약물 검사를 받고 약속된 시간에 담당자에게 보고하는 등 가석방 조건을 따르도록 안내한다. 가석방 담당자는 가석방자에게 관련 규정을 설명하고 이들이 지정받은 사회 복귀 프로그램이나 직업 훈련 교육에 등록했는지도 확인한다. 가석방 담당자와 보호관찰관은 감시 대상이 다르다는 점에서 업무에 약간의 차이가 있다. 보호관찰관은 실형을 선고받지 않고 보호관찰 처분만 받은 사람을 감시한다.

가석방 담당자는 다수의 가석방자를 감시하면서 이들의 거주지, 친구와 가족 연락처, 고용 기록, 가석방 진행 상황 등을 세세하게 기록한다. 또한 가석방자의 집을 방문하고 가석방자의 가족·이웃·직장동료·고용주와 면담하기도 한다. 경우에 따라 지역 자치회나 종교단체와 접촉해 가석방자의 행실이 어떤지, 가석방 규정을 따르고 있는지도 확인한다. 최종적으로 가석방 담당자는 가석방 중인 범죄자가 사회에 융화될 수 있는지, 아니면 다시 구금되어야 하는지 여부를 선택하는 가석방 심의 위원회의 개최를 결정한다.

사무실과 현장, 우범지대까지 다양한 장소를 오가며 일해야 하고, 사법기관 직원을 꺼리는 사람과도 우호적인 관계를 맺어야 한다는 점에서, 가석방 담당자 업무는 결코 쉽지 않다.

**필요한
훈련·교육**

일반적으로 가석방 담당자는 학사 학위를 소지하고 형사법, 사회복지, 심리학 분야의 교육 프로그램을 이수하기도 한다. 정부가 주관하는 교육 프로그램을 수강하거나 자격시험을 치러야 할 수도 있다. 또한 총기 소지를 허가받고, 신원 조사를 통과해야 하며, 약물 검사를 실시할 수 있도록 교육도 받아야 하는 경우가 대부분이다. 가석방 담당자의 업무와 교육 프로그램은 지역에 따라 다르기 때문에 이야기의 배경이 되는 지역을 충분히 조사해야 한다.

이 직업에 유용한 기술·재능	친화력, 상황 예측 능력, 공감 능력, 뛰어난 청력, 뛰어난 후각, 탁월한 기억력, 신뢰를 주는 능력, 직관력, 사람들을 웃게 하는 능력, 상대의 심리를 파악하여 행동이나 사고를 예측하는 능력, 외국어 구사 능력, 멀티태스킹, 중재 능력, 정확한 기억력, 상대의 마음을 읽는 능력, 호신술, 정확한 사격, 전략적 사고, 글쓰기
이 직업에 도움이 되는 성격 특성	적응을 잘하는, 기민한, 신중한, 주변을 잘 통제하는, 용기 있는, 수완이 좋은, 규율을 준수하는, 진중한, 효율적으로 일을 처리하는, 정직한, 고결한, 직업윤리를 준수하는, 융통성 없는, 공정한, 세심한, 관찰력 있는, 체계적인, 끈질긴, 설득력 있는, 책임감 있는, 분별력 있는, 고집이 센, 남을 잘 돕는, 의심이 많은, 관대한
갈등이 벌어지는 상황	• (가석방되지 말았어야 할) 불안정한 범죄자를 담당해야 할 때 • 가석방자가 동료를 밀고한 대가로 감형을 받아서 보복을 두려워할 때 • 중범죄가 많이 발생하는 지역을 담당해야 할 때 • 업무 스트레스가 극심하고 업무량이 늘어서 번아웃을 겪을 때 • 캐릭터에게 앙심을 품은 가석방자가 근거 없이 비난할 때 • 가석방자가 개인 정보를 이용해 협박하거나 돈을 뜯어내려 할 때 • 담당하는 가석방자가 너무 많아서 그들 모두를 제대로 감시할 수 없을 때 • 경기 침체와 정부의 예산 삭감으로 가석방자 사회 적응 프로그램이 종료되거나 줄어들 때 • 긴 노동시간과 업무 스트레스로 가정생활에 문제가 생길 때
주로 접하는 사람들	범죄자, 지역 사회 구성원과 종교 단체, 경찰관, 위장한 형사, 심리학자, 가석방자의 직장 동료·고용주·친구·가족, 사법기관 직원

ㄱ

- **자아실현 욕구**

 한때 나쁜 길에 들어섰다가 주변의 도움으로 사회로 돌아올 수 있었던 캐릭터는 자기가 받은 도움을 다른 사람에게도 주고 싶어서 이 직업을 선택한다. 그러나 자신이 담당하는 가석방자가 계속 범죄를 저지른다면, 캐릭터는 이 직업을 선택한 것에 의문을 품으며 괴로워할 수 있다.

- **존중과 인정의 욕구**

 가석방 담당자를 무시하는 사회의 시선도 있고, 때로는 도움을 받는 가석방자들이 담당자를 우습게 여기기도 한다. 이러한 무시가 계속되고 분노가 쌓이면, 캐릭터는 스스로를 부정적으로 생각할 수도 있다.

- **애정과 소속의 욕구**

 길고 불규칙한 노동시간과 업무 스트레스 때문에 인간관계에 문제가 생기고 기혼자는 이혼에 이를 수도 있다.

- **안전 욕구**

 가석방자의 집을 방문하려면 우범지대에 들어가야 할 때도 있고, 가석방자를 감시하려고 다른 범죄자와 접촉해야 할 때도 있다. 이때 캐릭터가 위험에 처할 수 있다.

- **생리적 욕구**

 살해 협박을 받거나 가석방자와 심한 언쟁을 벌이면 생명의 위협을 느낄 수 있다. 특히 가석방자 주변에 법을 두려워하지 않고 그를 다시 범죄로 끌어들이려는 사람들이 있다면 더욱 위험하다.

- 범죄를 저지른 후 새롭게 출발할 기회를 얻었기에 다른 범죄자에게도 같은 기회를 주고 싶어서
- 가족이나 친구가 출소 후 도움을 받지 못해서 다시 범죄의 길로 돌아갔다가 비극적인 죽음을 맞이했기에
- 사법제도를 존중하고 그 안에 속하고 싶어서
- 이 사회가 안전해지기를 바라는 마음에서
- 범죄자를 견제하면서 도와줄 제도가 필요하다고 믿으며, 그러한 제도에 일정한 역할을 하고 싶어서

가정 요양 보호사 Home Health Aide

개요

가정 요양 보호사(간병인)는 병에 걸렸거나, 부상을 입었거나, 혼자 거동할 수 없는 사람을 돕는다. 입주하여 24시간 대기하기도 하고, 특정 시간에만 근무하기도 한다. 근무 일정은 주로 환자의 예산과 보험 적용 범위에 따라 결정된다.

가정 요양 보호사는 간호사나 의료진의 감독 하에 환자에게 다음과 같은 서비스를 제공한다.

- 목욕과 몸치장 등 개인위생 관리
- 청소와 빨래, 식료품 쇼핑이나 식단 준비 같은 집안일
- 병원 동행
- 외부 모임에 동행
- 병원 방문 일정 조율
- 적절한 운동 수행 확인
- 의약품 복용과 붕대 교체 확인 등 의료 업무 보조
- 의료 서비스 내용 기록
- 다른 의료 전문가와 협업

가정 요양 보호사는 개인으로 일하기도 하고 대행사에 소속되어 일하기도 한다. 행정 담당 직원이 가정 요양 보호사의 업무 시간을 조정한다.

필요한 훈련·교육

근무지에 따라 필요한 교육이 다르다. 간병 대행사에서 일하는 가정 요양 보호사는 일반적으로 고등학교 졸업장이 필요하고 필수 자격증을 취득해야 한다. 직업학교나 전문 대학을 다녀서 기술을 습득할 수도 있다. 가정 요양 보호사는 보통 신원 조회를 거쳐야 한다.

이 직업에 유용한 기술·재능	기본적인 응급처치, 꼼꼼함, 공감 능력, 탁월한 기억력, 신뢰를 주는 능력, 경청하는 능력, 환대하는 능력, 중재 능력, 상대의 마음을 읽는 능력, 체력, 완력
이 직업에 도움이 되는 성격 특성	적응을 잘하는, 애정이 많은, 기민한, 차분한, 협조적인, 정중한, 진중한, 효율적인, 공감을 잘하는, 호감을 주는, 온화한, 고결한, 친절한, 겸손한, 상냥한, 남을 보살피기 좋아하는, 체계적인, 남을 보호하려 하는, 책임감 있는, 분별력 있는, 남을 잘 돕는, 이타적인
갈등이 벌어지는 상황	• 비협조적인 환자 • 업무 이상의 서비스를 요구하는 환자 • 가정 요양 보호사의 도움이 더 필요하지만 형편이 어려운 환자 • 보험사와의 갈등 • 요구가 많거나 터무니없이 구는 환자 가족 • 가정 요양 보호사에게 불건전한 애착이나 의존성을 보이는 환자 • 환자에게 가족이나 친구가 없을 때 • 까다로운 환자를 떠맡음 • 일하던 중에 부상을 당해서 일을 계속할 수 없음 • 오래 일하거나 부담스러운 시간대에 일해야 함 • 다른 의료 전문가와 함께 일하다가 환자가 제대로 된 치료를 받지 못하고 있음을 눈치챘을 때 • 환자를 학대하거나 방치하는 증거를 발견함 • 비위생적이거나 안전하지 않은 집에서 일할 때 • 환자나 그 가족이 비윤리적인 행동을 했다며 몰아세울 때 • 치안이 좋지 않은 동네에 사는 환자를 돌봐야 할 때 • 환자와 함께 사는 사람 때문에 간병 업무가 안전하지 않을 때
주로 접하는 사람들	환자, 환자의 가족이나 동거인, 의사, 간호사, 물리치료사, 보험사 직원, 다른 요양 보호사, (간병 대행사 소속인 경우) 행정 직원, 경찰, 사회복지사

ㄱ

| 직업이 캐릭터의 욕구에 미치는 영향 | • **자아실현 욕구**
(간호사가 되려고 하는 등) 의료계에서 더 중요한 역할을 하고 싶은 캐릭터라면, 요양 보호사로 오래 일하는 경우 숨이 막히고 경력이 제한된다고 느낄 수 있다. |

직업이 캐릭터의 욕구에 미치는 영향

- **자아실현 욕구**

 (간호사가 되려고 하는 등) 의료계에서 더 중요한 역할을 하고 싶은 캐릭터라면, 요양 보호사로 오래 일하는 경우 숨이 막히고 경력이 제한된다고 느낄 수 있다.

- **존중과 인정의 욕구**

 가정 요양 보호사를 하찮게 취급하는 사람도 있다. 이런 사람은 요양 보호사를 깔보고 과소평가하거나 이용하려고 한다.

- **애정과 소속의 욕구**

 여러 환자와 가볍게 관계 맺는 것이 좋아 가정 요양 보호사가 되는 경우도 있다. 오랫동안 친구로 지내거나 서로의 삶에 크게 관여하지 않고도 소속감을 채울 수 있는 방법 중 하나로 가정 요양 보호사를 택한 것이다.

- **안전 욕구**

 가정 요양 보호사는 환자를 차에 태우거나 직접 부축해서 이동시키는 도중에 부상을 입을 수 있다. 또한 예방 조치를 소홀히 했다가 병에 옮을 수도 있다.

고정관념 비틀기

우리가 주로 접하는 것은 저소득층 환자를 돌보는 요양 보호사지만, 소득에 관계없이 누구나 도움이 필요한 순간이 생긴다. 부유한 고객에게 돌봄 서비스를 제공하는 회사에 소속된 가정 요양 보호사는 어떨까? 아니면 정신적 문제가 있는 사람을 전문으로 맡는 가정 요양 보호사는 어떤가?

캐릭터가 이 직업을 택한 이유

- 구직 중이었는데 아는 사람이 가정 요양 보호사 자리를 구해줌
- 누군가를 돕고 감사하다는 말을 들을 수 있는 직업을 원했음
- 과거에 오랫동안 노부모나 나이든 친척을 돌본 적이 있음
- 혼자 외로웠을 때 아무도 자신을 도와주지 않았던 경험이 있기에, 같은 처지에 있는 사람들을 도와주고 싶어서
- 돌봄 노동을 한 경험이 많아서
- 동정심이 많고 공감을 잘함
- 가족과 사이가 나빠서 남을 돌보는 일로 그 공허감을 채우려고

간호사

개요

간호사는 환자를 돌보고, 증상을 관찰하여 기록하고, 환자 가족과 간병인에게 지침을 준다. 간호 인력을 교육하거나 조직을 구성하는 일을 하기도 한다. 병원, 클리닉, 요양 보호 시설, 보건소, 학교, 심지어 감옥에서도 일할 수 있다. 가정간호 전문 회사에서 일하면 환자의 집이나 시설을 방문해 환자를 보살핀다. 소아과, 중환자실, 성형외과, 피부과 등 하위 분야를 전문적으로 담당하는 간호사도 있다.

필요한 훈련·교육

간호학 학사 학위를 따고 국가 자격시험에 통과해야 간호사가 될 수 있다. 대학원에 진학해 전문 능력을 쌓을 수도 있다.

이 직업에 유용한 기술·재능

기본적인 응급처치, 공감 능력, 평정심, 신뢰를 주는 능력, 경청하는 능력, 환대하는 능력, 리더십, 외국어 구사 능력, 멀티태스킹, 중재 능력, 상대의 마음을 읽는 능력, 연구 조사, 체력, 가르치는 능력

이 직업에 도움이 되는 성격 특성

적응을 잘하는, 애정이 넘치는, 기민한, 차분한, 휘둘리지 않는, 협조적인, 정중한, 과단성 있는, 수완이 좋은, 진중한, 효율적인, 호감을 주는, 사소한 것도 지나치지 않는, 친절한, 근면 성실한, 지적인, 상냥한, 인정이 많은, 세심한, 남을 보살펴주는, 객관적인, 관찰력 있는, 낙관적인, 체계적인, 참을성 있는, 통찰력 있는, 설득력 있는, 전문성을 갖춘, 추진력 있는, 책임감 있는, 분별력 있는, 탐구적인, 남을 잘 돕는, 이타적인

갈등이 벌어지는 상황

- 화를 잘 내거나 비협조적인 환자
- 자신의 상태나 습관에 대해 거짓말하는 환자
- 환자의 중요한 증세를 놓쳤을 때
- 노인 또는 미성년 환자가 학대당하고 있다는 의심이 들 때
- 환자를 도울 수 없을 때
- 좋아하는 환자의 생애 마지막을 돌보아야 할 때

- 경제적 여유가 없어 치료받지 못하는 환자를 볼 때
- (갑자기 이사를 가거나, 멀리 떨어진 시설로 보내지는 등의 이유로) 중증 환자와 연락이 끊겼을 때
- 마약성 진통제나 다른 약물에 중독되어버림
- 시한부 환자의 보호자가 마지막 순간을 함께해달라고 부탁할 때
- 열악한 근무 조건
- 지시를 어기면서 같은 문제를 반복해서 일으키는 환자를 돌보아야 할 때
- 고압적이거나 거들먹거리는 의사와 일할 때
- 일터에서 벌어지는 차별 대우
- 예산 삭감으로 인력이나 장비가 부족해질 때
- (노숙, 파괴적인 관계, 영양 결핍 등) 간호사가 처리하지 못하는 문제를 안고 있는 환자
- 환자를 치료하다가 그가 위험하고 전염되는 질병을 앓고 있다는 사실을 알게 되었을 때
- 담당의가 의료 사고를 냈거나 무능하다는 의심이 들 때
- 직장 내 괴롭힘

주로 접하는 사람들	의사, 다른 간호사, (물리치료사나 상담사 같은) 의료계 종사자, 환자, 병원 관리자, 행정 담당 직원, 환자 가족, 돌봄 서비스 제공자, 제약 회사 영업사원
직업이 캐릭터의 욕구에 미치는 영향	• **자아실현 욕구** 간호사는 보람 있는 직업이지만 장시간을 근무해야 하고 감정 소모가 심하다. 승진할 수 없거나, 분야를 바꾸지 못하는 어려운 환경에서 근무하는 캐릭터라면 답답하거나 불만족스러울 수 있다. • **존중과 인정의 욕구** 거들먹거리는 의사나 못마땅해하는 동료와 일하면 자존감이 떨어질 수 있다. • **애정과 소속의 욕구** 자신이 돌보던 환자에게 너무 애착을 느끼면 다른 환자와 유대감

을 형성하기 어려울 수 있다. 혹은 환자들과 심리적 거리를 유지하면서 관계 맺기를 좋아하는 캐릭터라면 결국 공허감을 느낄 수 있다.

- **안전 욕구**
우범지대에서 근무하거나, 변덕스러운 환자를 치료하거나, 자신을 돌보는 일에는 소홀하다면 안전 욕구가 채워지지 않을 수 있다.

고정관념 비틀기

과거에 비해 남성 간호사가 늘어나고 있지만, 여전히 간호사라고 하면 여성을 먼저 떠올린다. 간호사 캐릭터는 성별과 상관없이 흥미로운 인물일 수 있으며, 의미 있는 성격을 지닐 수 있다. 정신과 병동이나 기숙학교처럼 평범하지 않은 장소에 캐릭터를 배치하면 변화를 줄 수 있다.

캐릭터가 이 직업을 택한 이유

- 과거에 누군가를 죽음에서 구해내지 못한 경험 때문에 간호사가 되어서 그때 일을 보상하려 함
- 의사가 되고 싶었지만 그럴 여유가 없어서
- 돌보는 일을 좋아하고 공감 능력이 뛰어나서
- 의료계 종사자가 많은 집안 출신
- 주변 사람들과 유대감을 형성하는 데 어려움을 겪어서 환자에게서 그 욕구를 충족하고 싶어 함
- 사람들의 생명을 구해서 이 세상을 바꾸고 싶음
- 마약성 약물을 구하기 위해
- 부유한 의사와 결혼하려고

ㄱ

개인 매니저 Personal Assistant to a Celebrity

개요

연예인의 개인 매니저는 항시 대기 상태여야 한다. 담당 연예인의 방송 일정 짜기, 행사 기획하기, 소셜 미디어 관리하기, 연예인과 관련된 자료 수집하기, 여행 일정 관리하기, 민감한 정보가 있는 개인 문서나 중요한 물품 전달하기, 연예인의 사생활과 업무 시간을 효율적으로 조정하기, 보모·개인 트레이너·헤어 디자이너·메이크업 아티스트·스타일리스트·소속사 관계자 등 중요한 사람들과 협업하기를 비롯한 다양한 업무를 수행해야 한다.

단순한 심부름도 개인 매니저의 몫이다. 반려견 산책, 자녀의 등하교, 세탁물 수령처럼 일상적인 일도 있지만 기상천외하고 어처구니 없는 일도 해야 한다. 예를 들어 다른 사람 전화번호 알아내기, 외국에서 파는 간식 구해오기, 레스토랑 주인에게 영업 종료 후에 레스토랑 열어 달라고 부탁하기, 최고급 물품 구해오기 등이다.

개인 매니저는 자신을 고용한 연예인에게 맞춰서 자기 시간을 다 써버리므로, 개인적인 삶을 영위하기 어렵다. 개인 매니저의 일정은 연예인과 동일하다. 행사에 같이 참석하고, 여행에도 동행한다.

개인 매니저는 연예인이 비밀을 털어놓고 의지할 수 있는 친구로 발전하는 경우가 많으므로, 잘나갈 때는 물론이고 힘든 시기도 같이 보내게 된다. 때로는 연예인이 저지른 사고를 수습해야 하고, 위법한 행위를 요청받기도 한다. 자신의 도덕적 기준을 어겨야 할 때도 있고, 심지어 말썽을 잠재우려고 뇌물을 건네야 할 수도 있다. 그래서 개인 매니저는 채용될 때 고용주인 연예인과의 관계에 대해 발설하지 않겠다는 비공개 서약에 동의하라는 요구를 받을 때가 많다.

필요한 훈련·교육

연예인의 개인 매니저가 되기 위해 학위가 필요하지는 않지만, 해당 업계에 연줄이 있다면 보다 쉽게 일자리를 구할 수 있다. 연줄이 큰 영향력을 발휘하는 업계이기 때문에 인맥이 될 사람들을 알아두거나 빠른 시간 내에 인맥을 쌓으려는 의지가 있어야 한다.

이 직업에 유용한 기술·재능	친화력, 인간적인 매력, 상황 예측 능력, 꼼꼼함, 공감 능력, 뛰어난 청력, 탁월한 기억력, 신뢰를 주는 능력, 경청하는 능력, 흥정 솜씨, 환대하는 능력, 독순술, 거짓말, 사람들을 웃게 하는 능력, 상대의 심리를 파악하여 행동이나 사고를 예측하는 능력, 외국어 구사 능력, 멀티태스킹, 인맥, 중재 능력, 정확한 기억력, 날씨 예측 능력, 홍보 능력, 상대의 마음을 읽는 능력, 재봉, 전략적 사고, 빠른 발, 글쓰기
이 직업에 도움이 되는 성격 특성	적응을 잘하는, 기민한, 과감한, 차분한, 매력적인, 협조적인, 정중한, 창의적인, 과단성 있는, 수완이 좋은, 규율을 준수하는, 진중한, 효율적인, 친절한, 충실한, 성숙한, 세심한, 유순한, 관찰력이 뛰어난, 체계적인, 미리 대비하는, 전문성을 갖춘, 남을 보호하려 하는, 임기응변에 능한, 책임감 있는, 교양 있는, 마음이 넓은
갈등이 벌어지는 상황	• 불가능한 요구에 대처해야 할 때 • 불쾌한 일을 해달라는 요구를 받을 때 • 화가 난 연예인이 부당하게 대우할 때 • 연예인이 선을 넘고 부적절하게 접근하려 할 때 • 연예인의 평판을 위해 잘못을 대신 뒤집어써야 할 때 • 다른 연예인의 스카우트 제의를 받음 • 병이나 부상 때문에 업무 수행이 힘들어짐 • 연예인의 친구들에 대해 꺼림칙한 사실을 알게 되었으나 비밀을 지켜달라는 요청을 받음 • 이기적인 연예인의 요구를 들어주느라 사생활을 희생해야 할 때 • 일 때문에 개인적으로 중요한 일을 취소해야 할 때 • 연예인이 충직함을 확인하겠다면서 불법 행위에 가담할 것을 요구할 때 • 연예인의 정보를 캐내려는 파파라치의 표적이 됨 • 자신도 모르게 연예인의 사치스러운 생활에 물들어버려서 과소비를 한 나머지 돈에 쪼들리게 될 때

주로 접하는 사람들	연예인의 가족이나 친구, 소속사 관계자, 개인 트레이너, 영양사, 치료사, 의사, 보모, 코치, 가정교사, 운전기사, 여행사 직원, 호텔 경영진과 직원, 행사장 직원, 출연자 대기실 관리자, 업계 임원, 다른 연예인과 그들의 매니저, 팬, 클럽 사장, 패션 디자이너, 사진작가, 파파라치, 예술가, 연예계의 중요 인물들

직업이 캐릭터의 욕구에 미치는 영향	• 자아실현 욕구 직업 특성상 자신의 열정과 꿈을 좇을 시간이 전혀 없을 수 있다. • 애정과 소속의 욕구 캐릭터가 연예인의 개인 매니저라는 직업에 헌신하는 것을 가족이 싫어하거나 이해하지 못한다면, 머지않아 캐릭터의 삶에서 자신들이 뒷전으로 밀려났다는 사실에 질려버릴 수 있다. 또한 개인적인 관계에 쏟을 시간과 에너지가 없기 때문에 완벽하지 않은 자신이어도 사랑하고 소중히 여겨줄 애정 관계를 갈망할 수도 있다. • 안전 욕구 개인 매니저는 연예인과 긴밀한 관계이므로 광적인 팬들의 표적이 될 수 있다. 스토킹으로 악명 높은 팬은 연예인에게 접근하고 정보를 캐내기 위해서라면 무슨 짓이든 서슴지 않는다.

고정관념 비틀기	개인 매니저는 연예인의 친척이나 친구인 경우가 많다. 그렇다면 과거에는 연예인과 라이벌이었으나 지금은 그의 개인 매니저로 성공한 캐릭터를 설정하는 것은 어떨까? 과거에는 잘나갔지만 인기가 떨어지자 연예계로 복귀할 방법을 찾아서 개인 매니저가 된 캐릭터도 생각해볼 수 있다. 또는, 자신을 몰락시킨 인물을 찾아 복수하려고 개인 매니저가 된 캐릭터도 가능하다.

캐릭터가 이 직업을 택한 이유	• 재능을 타고난 형제자매가 있어서 어릴 때부터 옆에서 도와주는 역할에 익숙함 • 자신의 재능을 의심하기 때문에 연예인으로 살아가기가 어려워서 • 할리우드 스타처럼 살고 싶지만 연예계에서 명성을 쌓을 만한 재능은 없음

ㄱ

- 어떤 문제나 결점이 있어서 주목받는 직업을 택할 수 없음
- 친척이 연예인이고, 그 친척의 열렬한 팬인 나머지 그가 남들에게 이용당하는 일을 막아주고 싶어서

개인 트레이너

개요

개인 트레이너는 고객과 일대일로, 또는 소규모 그룹을 구성해서 신체 단련을 도와준다. 고객이 원하는 몸을 만들 수 있도록 운동 프로그램을 짜주고 식단 조언을 해주는 것이 주요 업무다. 개인 트레이너는 요가, 에어로빅, 웨이트 트레이닝 같이 특정 분야를 전문으로 할 수도 있다. 주로 대중을 상대로 하는 피트니스 센터에서 일하지만, 최근에는 기업에서 임직원 전용의 피트니스 센터를 만들어서 트레이너를 고용하기도 한다. 자택으로 개인 트레이너를 불러서 트레이닝을 받는 고객도 있다.

필요한
훈련·교육

건강이나 피트니스 관련 학위가 있는 사람을 선호하기는 하지만, 특정 자격증만 갖추면 채용하기도 한다. 운동 수행 능력 향상, 재활 훈련, 노인 운동 같은 전문 분야의 자격증을 취득하면 취업에 도움이 된다. 기초적인 심폐 소생술과 응급처치 훈련 교육 이수도 필요하다.

이 직업에
유용한
기술·재능

기본적인 응급처치, 고통에 대한 인내, 파쿠르parkour[도심 속 건물 같은 각종 장애물을 맨몸으로 우아하게 타고 오르거나 뛰어넘으면서 이동하는 것], 영업 능력, 체력, 완력, 호흡 조절, 가르치는 능력

이 직업에
도움이 되는
성격 특성

과감한, 자신감 있는, 협조적인, 정중한, 규율을 준수하는, 공감을 잘하는, 열성적인, 영감을 주는, 관찰력이 좋은, 낙관적인, 꾸준한, 설득을 잘하는, 남을 잘 돕는

갈등이
벌어지는
상황

• 고객이 트레이닝을 받다가 다쳤을 때
• 필요한 장비나 물품을 구입할 여건이 안 될 때
• 자기 사업을 시작하고 싶지만 방법이 없음
• 병이나 부상으로 계속 일하기가 어려울 때
• 고객을 도울 수 없을 때
• 고객이 거짓말을 하는 바람에 운동 목표 달성이 어려워질 때

- 고객에게 연애 감정을 느낌
- 같이 근무하는 다른 트레이너에게 불필요한 경쟁의식이 생김
- 성희롱
- (약물 복용, 이뇨제 남용, 보형물 시술처럼) 미심쩍은 수단을 사용해 몸매를 유지한다는 의심을 받을 때
- 트레이너로 일하느라 (프로 보디빌더나 역도 선수 같은) 자신이 진정으로 원하는 꿈을 좇을 시간이 없음
- 개인 운동을 할 시간이나 가족과 함께할 시간이 부족할 때
- 피트니스 센터에 고용되어서 다른 트레이너들의 일정에 맞추어 일해야 함
- 새로운 기구나 트레이닝 방법에 매료되었으나 피트니스 센터 관장은 투자할 계획이 없음
- 영양 보조제를 홍보했는데 생각했던 것과 다른 상품임을 알게 됨 (생산자가 건강한 상품이라고 장담했는데 사실 화학물질투성이라든가, 검증이 제대로 되지 않았다든가)
- 고객의 사생활에 너무 깊이 관여하게 됨
- 개인 고객의 일정에 맞추다보니 저녁이나 주말에 일해야 함
- 자격증 갱신 비용이 부담스러울 때

주로 접하는 사람들	고객, 피트니스 중독자, 다른 개인 트레이너, 운동 파트너, 피트니스 센터 매니저와 관장, 행정 담당 직원, 개인 운동 중에 마주치는 사람들(스피닝 수업 참가자, 요가 강사, 동네 운동장에 뛰러 오는 사람 등)
직업이 캐릭터의 욕구에 미치는 영향	• **자아실현 욕구** 프로 운동선수가 되기 위한 돈을 마련하려고 이 직업을 택했으나 업무에 쏟아야 하는 시간이 너무 많아 꿈을 실현할 엄두가 나지 않는다면, 개인 트레이너가 된 것을 후회할지도 모른다. • **존중과 인정의 욕구** 개인 트레이너로서 다른 사람의 신체에 시선이 가는 것은 자연스러운 일이다. 그러나 다른 사람의 몸과 자신의 몸을 비교하면서 부족한 점만 찾다가는 자존감이 떨어질 수 있다.

- 애정과 소속의 욕구

 상대가 자신의 외모에만 관심이 있거나 지금의 몸매를 유지해야
 만 관심을 받을 수 있겠다는 생각이 든다면, 진실한 관계를 형성하
 기가 어려워진다.

- 생리적 욕구

 건강에 관한 많은 욕구가 그렇듯, 힘들게 가꾼 몸매를 유지하고 싶
 다는 욕망은 자칫 극단적이고 건강하지 못한 수준까지 이르러 캐
 릭터의 건강이나 생명을 위협할 수 있다.

<table>
<tr><td>고정관념
비틀기</td><td>냉정하고 단호하며 선을 아슬아슬하게 넘나드는 트레이너가 힘들어
하는 고객의 얼굴에 대고 침을 튀기며 고함을 지르는 모습은 식상하
기 짝이 없다. 섹시하고 젊은 미녀 트레이너도 마찬가지다. 고정관념
을 깨려면 다른 설정이 필요하다.</td></tr>
</table>

<table>
<tr><td>캐릭터가
이 직업을
택한 이유</td><td>
• 체중을 줄여서 찾게 된 건강한 생활을 이어가고 싶어서

• 섭식 장애를 극복한 뒤 건강하고 긍정적인 이미지를 유지하고 싶
어서

• 운동선수가 되지는 못했지만 스포츠와 관련된 일을 하고 싶어서

• 프로 보디빌더를 은퇴한 후 제2의 직업이 필요해서

• 신체 단련·건강·영양 관리에 흥미가 있어서

• 비만, 심장 질환, 외상, 다발성 경화증 등 건강 문제로 고통받는 사
람을 돕고 싶어서
</td></tr>
</table>

거리 공연 예술가

Street Performer

개요

흔히 '버스커'라고도 하는 거리 공연 예술가는 공공장소에서 자신의 재능이나 기술을 선보인다. 공연 장소는 길모퉁이나 쇼핑몰, 지하철 역사 등 다양하다. 대부분의 거리 공연 예술가는 음악가이지만 춤을 추거나 그림을 그리기도 하고 마술, 서커스, 시 낭독을 하는 사람도 있다. 장소와 상황(가령 물건을 판다거나)에 따라서는 당국의 허가를 받아야 할 수 있다.

필요한 훈련·교육

거리 공연 예술가가 되기 위해 특별한 훈련이나 교육과정이 필요한 것은 아니지만, 성공하려면 자신의 전문 분야가 있어야 한다. 음악이라면 확고한 레퍼토리가, 체조라면 감탄을 자아내는 동작이, 미술이라면 예비 구매자의 이목을 끌 만한 기술이 있어야 한다.

이 직업에 유용한 기술·재능

인간적인 매력, 창의성, 춤, 마술, 손재주, 평정심, 사람들을 웃게 하는 능력, 음악성, 파쿠르, 연기력, 홍보 능력, 화술, 상대의 마음을 읽는 능력, 판매 능력, 체력

이 직업에 도움이 되는 성격 특성

적응을 잘하는, 기민한, 과감한, 자신감 있는, 대립을 두려워하지 않는, 창의적인, 수완이 좋은, 규율을 준수하는, 열성적인, 외향적인, 호감을 주는, 재미있는, 충동적인, 독립적인, 근면 성실한, 언행이 화려한, 짓궂은, 관찰력이 좋은, 끈질긴, 설득력 있는, 장난기 있고 쾌활한, 변덕스러운, 임기응변에 능한, 책임감 있는, 즉흥적인, 용감한, 타고난 재능, 거리낌 없는

갈등이 벌어지는 상황

- 무대 공포증
- 날씨가 갑자기 나빠져서 관중들이 떠날 때
- 무례하거나 모욕적인 말을 던지는 관중
- 위조지폐를 받았을 때
- 다른 거리 공연 예술가에게 가려서 주목받지 못할 때

105

- 창작한 노래나 춤을 표절당했을 때
- 공연하기 좋은 장소에서 공연 허가를 받지 못함
- 관객이 들어주기 어려운 요청을 할 때
- 몸이 아파서 공연을 할 수 없을 때
- 거리 공연으로 번 돈을 행인이 훔쳐감
- 공연을 하다가 다쳤을 때
- 누가 공연을 녹화하거나 녹음해서 허락 없이 소셜 미디어에 올렸을 때
- 공연 장소로 가거나 돌아오는 중에 강도를 만남
- 팬에게 스토킹을 당할 때
- 악천후에도 공연해야 할 때
- 가족이 '제대로 된' 직업을 가지라며 잔소리할 때
- 비성수기나 불경기 때 수입이 없어서 어려움을 겪음
- 늘 공연하던 자리를 다른 버스커가 차지하려 할 때

| 주로 접하는 사람들 | (다른 사람들과 함께 공연하는 경우) 같은 그룹의 멤버들, 쇼핑객·여행객·관광객 등 지나가는 행인이나 관중, 보안 요원이나 가게 직원, 다른 공연가, 행상인 |

직업이 캐릭터의 욕구에 미치는 영향

- **자아실현 욕구**
 언젠가 프로로 성공하기 위해 경험을 쌓고 재능을 갈고닦으려고 거리 공연을 하는 사람도 있다. 이런 캐릭터는 거리에서 공연하는 기간이 길어지면 점차 불만이 쌓이면서 내가 부족한 것이 아닌가 생각할 수 있다.
- **존중과 인정의 욕구**
 거리 공연은 어느 정도 비난을 감수해야 한다. 공연자의 능력에 불만을 갖는 사람이 언제나 있을 것이고, 그중 일부는 무례하고 모욕적인 언사를 할 수도 있다. 어떤 날은 관객은 고사하고 잠깐 멈춰서서 공연을 봐주는 사람조차 없을 때도 있다. 이 모든 요소가 거리 공연 예술가의 자신감을 해치는 독이 될 수 있다.

- 안전 욕구

 안전한 장소에서만 거리 공연을 할 수는 없다. 많은 거리 공연 예
 술가가 이것저것 가리지 않고 장소만 있다면 어디에서든 공연을
 한다. 때로는 공연하기 좋은 장소로 가기 위해 우범지대를 지나야
 하므로 위험에 노출될 수 있다.

**고정관념
비틀기**

거리 공연 예술가는 대개 어쿠스틱 기타를 든 솔로 뮤지션으로 묘사
된다. 물론 그런 사람도 많지만, 그룹으로 활동하는 예술가도 적지 않
다. 기타가 아닌 다른 악기를 연주하기도 하고 마술이나 춤 등 독특한
기술을 선보이는 사람들도 있다. 음악 공연가는 너무 흔하므로, 다른
분야에 특화된 거리 공연 예술가 캐릭터도 고려해보자. 아이들이 좋
아하는 마술을 보여주거나, 동상처럼 분장하여 가만히 있다가 사람
들을 놀래키거나, 코미디 공연을 할 수도 있다.

**캐릭터가
이 직업을
택한 이유**

- 예술적 재능과 넘치는 열정 때문에
- 거리 공연으로 경력을 쌓아서 성공하려고
- 사람들에게 깜짝 공연을 선보이는 일이 즐거워서
- 생계에 보태거나 자선단체에 기부할 돈을 벌려고
- 재능은 있지만 자신감이 없거나, 공포증이 있거나, 발목을 잡는 마
 음의 상처가 있거나, 프로로 활동하기에는 기술이 부족해서
- 한 장소에 묶여 있는 것보다 여행하며 떠도는 삶을 좋아해서
- 군중 앞에서 공연하는 일이 좋아서

건설업자

개요

건설업자는 건설 프로젝트를 책임지는 사람이다. 주거용이든, 상업용이든, 고속도로를 건설하든 공사의 시작부터 끝까지 감독을 맡는다. 즉, 건설업자의 업무는 실제로 현장에서 공사가 진행되기 전부터 시작되는 것이다.

건설업자는 인건비나 자재 값을 정하고 해당 프로젝트의 예산과 일정을 짜는 등 전반적인 공사 계획을 수립한다. 공사가 시작되면 배관공, 전기 기사, 기타 도급업체를 고용하는 일뿐만 아니라 공사가 진행되는 동안 이들을 관리하는 일도 맡는다. 또한 공사 인부들을 감독하고, 고객과 건축가 또는 엔지니어 사이에서 연락을 담당한다.

목공이나 석고보드 시공 기술 등 특정 건설 분야의 기술이 있거나 어떤 분야든 두루두루 잘하는 사람이라면 공사장에서 다른 사람들과 함께 공사 일을 하기도 한다. 반면 모든 작업을 외주에 맡기고 진행 과정만 감독하는 건설업자도 있다.

필요한 훈련·교육

건설업자가 되기 위해 공식적인 교육과정을 밟을 필요는 없지만, 건설 회사에서는 충분한 경력과 더불어 준학사[전문학사라고도 하며, 2~3년제 전문대학을 졸업하면 취득]나 학사 학위를 요구하기도 한다. 특정 자격증이 필요할 수도 있다.

이 직업에 유용한 기술·재능

기본적인 응급처치, 꼼꼼함, 손재주, 숫자 감각, 흥정 솜씨, 폭약에 대한 지식, 리더십, 기계를 다루는 기술, 멀티태스킹, 인맥, 날씨 예측, 상황에 맞게 응용하는 능력, 영업력, 완력, 목공 기술

이 직업에 도움이 되는 성격 특성

적응을 잘하는, 기민한, 포부가 큰, 분석적인, 주변을 잘 통제하는, 협조적인, 정중한, 과단성 있는, 수완이 좋은, 규율을 준수하는, 효율적인, 정직한, 고결한, 직업윤리를 준수하는, 유머가 없는, 근면 성실한, 지적인, 공정한, 아는체하는, 충실한, 세심한, 관찰력 있는, 강박관념이 있는, 체계적인, 인내심 있는, 완벽주의적인, 끈질긴, 설득력 있는,

미리 대비하는, 전문성을 갖춘, 추진력 있는, 임기응변에 능한

<table>
<tr><td>갈등이
벌어지는
상황</td><td>

- 유망한 프로젝트 입찰에 실패함
- 가격 변동이 심해서 비용이 올라갈 때
- 마감일을 지키지 못함
- 잘못되거나 훼손된 자재가 배송되었을 때
- 현장에서 부상자가 나옴
- 직원이 현장에 나타나지 않을 때
- 특정 공사 일에 적합한 사람을 구하지 못할 때
- 불합리한 노동법 때문에 일정을 정하기 어려울 때
- 까다롭거나 우유부단한 고객
- 작업 현장에서 성적 괴롭힘이 발생함
- 인부들이 절차를 무시하는 바람에 구조물의 질이 떨어지거나 안전을 보장할 수 없을 때
- 예상치 못한 상황 때문에 비용이 많이 들어갈 때
- 비윤리적이거나 트집잡는 감리사
- 마감에 쫓겨 일하다가 중요한 가족 행사를 놓치게 되었을 때
- 날씨가 좋지 않아서 공사를 하기 어려울 때
- 자신의 능력으로는 제대로 감독할 수 없는 일을 맡았다는 사실을 깨달았을 때
- 자금 부족으로 공사가 중단됨
- 경쟁 업체에 능력 있는 직원을 빼앗길 때
- 높은 곳, 지하, 폐쇄된 공간 등에 공포증이 있어서 직무를 제대로 해내기 어려울 때
- 업계 변동이 심해서 공사 계획을 수립하기 어려울 때

</td></tr>
<tr><td>주로 접하는
사람들</td><td>건설 인부, 숙련공(전기 기사, 지붕 수리업자, 페인트공 등), 건축가와 엔지니어, 고객, 사무실 직원, (건설업자가 회사 소속이라면) 임원급 경영진, 감리사, 유통업자와 도매업자, 배송 기사, 공급업자, 규제 위원회 구성원, 컨설턴트</td></tr>
</table>

ㄱ

직업이 캐릭터의 욕구에 미치는 영향

- **자아실현 욕구**
 성장하고 발전하고 싶지만 자신이 잘할 수 있는 프로젝트를 찾지 못하거나 승진에 실패한다면, 좌절감을 느끼고 자신에게 창의력이 모자라다고 생각할 것이다.

- **존중과 인정의 욕구**
 건설업자는 블루칼라 노동자를 무시하는 사람들의 편협한 시각에 짜증이 날 수도 있다.

- **안전 욕구**
 공사 현장에서는 많은 숙련공들이 동시에 일하기 때문에 위험한 일이 발생할 가능성이 높다. 예를 들어, 전기 기사가 전력을 차단하고 배선 작업을 하는 중인데 그것도 모르고 석고보드 시공자가 전동 공구를 사용하려고 전력을 켜버릴 수 있다. 이런 상황에 대비하여 건설업자는 안전 조치가 제대로 지켜지는지 늘 확인해야 하지만, 인간이기에 실수는 어쩔 수 없다.

고정관념 비틀기

공사 현장을 바꾸면 캐릭터에 변화를 줄 수 있다. 역사적인 건축물을 복구하거나, 놀이동산이나 독특한 교량을 건설하거나, 외딴 시골 지역의 프로젝트만 감독하는 건설업자도 있을 수 있다.

캐릭터가 이 직업을 택한 이유

- 어린 시절 독성 곰팡이나 석면 등이 있어서 건강을 해치는 건물에서 살았기에 다른 사람은 그런 처지에서 벗어나게 해주고 싶음
- 건설 회사를 경영하는 가족이 회사에 들어오라고 종용해서
- 현장 인부보다 높은 지위로 올라가고 싶어서
- 대형 프로젝트를 구성하여 감독하는 도전을 즐기므로
- 가만히 있는 것을 못 견디는 성격이라

건축가

개요

건축가[건축가는 건축에 대한 전문 지식이나 기술을 지닌 사람이고, 건축사는 건축가 중 건축사 자격증이 있는 사람이다]는 주택, 사무용 빌딩, 쇼핑센터, 종교 시설, 공장, 교량 등의 물리적 구조를 설계한다. 기능과 안전은 물론 디자인도 고려해서 설계해야 한다.

필요한 훈련·교육

건축가가 되려면 건축학 학사 학위가 필요하다. (미국의 경우) 인턴십을 수료하고 시험에 합격하여 주 정부나 지방 자치 당국에서 발행하는 영업 면허를 취득해야 한다. 다른 나라의 경우는 요건이 다를 수 있으므로, 이야기의 배경에 따라 요건을 확인해야 한다.

이 직업에 유용한 기술·재능

창의성, 숫자를 잘 다룸, 멀티태스킹, 발상을 전환하는 능력, 전략적 사고, 선견지명

이 직업에 도움이 되는 성격 특성

야심만만한, 분석적인, 자신감이 넘치는, 협력을 잘하는, 창의적인, 수완이 좋은, 규율을 잘 지키는, 집중력 있는, 고결한, 직업윤리를 준수하는, 세심한, 강박관념이 있는, 체계적인, 열정적인, 참을성 있는, 완벽주의적인, 설득력 있는, 전문성을 갖춘, 책임감 있는, 학구적인, 재능이 있는

갈등이 벌어지는 상황

- 고객이 마음을 계속 바꾸면서 좀처럼 결정을 내리지 못할 때
- 면허와 인허가를 얻기 위해 번거로운 절차를 밟아야 함
- 건물을 감리하는 측에서 사소한 일로 트집을 잡을 때
- 현장에서 일하던 인부가 다치거나 사망함
- 완공된 건축물에 하자가 생겨서 입주자가 다침
- (스트립쇼 클럽을 짓거나 경주견 레이스 트랙 도면을 그려야 하는 등) 도덕적 신념에 어긋나는 업무를 맡게 될 때
- 직원들이 일을 수월하게 진행하려고 안전 문제를 소홀히 할 때
- 승진에서 누락되었을 때

- 특정 프로젝트를 놓고 경쟁했는데 자신보다 능력이 못한 동료에게 일이 넘어갔을 때
- 건축을 보는 심미안이나 선호하는 요소가 너무나 다른 고객
- 고객에게 건축 비용을 충당할만한 액수의 돈을 받지 못할 때
- 감리사나 담당 공무원 등 사이가 나빠지면 업무에 지장을 줄 수 있는 사람과 연인 관계로 발전함
- 프로젝트 예산을 초과하거나 마감일이 지나버림
- 불완전한 정보 탓에 고객의 요구 사항을 충족하지 못했을 때
- 프로젝트를 추진하려면 뇌물을 줘야 하는 곳에서 일할 때
- 건축 현장에서 일하는 게 어려워지는 퇴행성 질환(지적 능력 퇴화, 또는 관절에 문제가 생겨 계단이나 비계를 오르내리기 힘들어짐)이나 장애가 생김
- 도면 작성에 필요한 첨단 기술을 따라잡으려면 계속 공부해야 함
- 단골 의뢰인을 놓침
- 창의력 고갈(특히 캐릭터가 아주 독창적인 건축가로 유명한 경우)
- 엔젤 투자자[신생 기업이나 벤처기업에 투자하는 개인]가 중요한 시기에 투자를 중단함
- 기후변화, 부식, 그 외에 설계를 어렵게 만드는 환경 요인

주로 접하는 사람들	다른 건축가, 건설 노동자, 건설업자, 의뢰인, 감리사, 인허가 담당 공무원, 실내 디자이너, 조경 디자이너

| **직업이 캐릭터의 욕구에 미치는 영향** | **· 자아실현 욕구**
많은 건축가가 특정 분야에서 일하고 싶어서 이 직업을 택하지만 항상 자신이 원하는 일만 할 수는 없다. 이런 경우 돈은 벌 수 있어도 꿈꿔왔던 일을 한다는 만족은 누리기 힘들다.
· 존중과 인정의 욕구
따분하고 시시한 프로젝트만 맡아서, 재능이나 창의력이 뛰어난 건축가들에게 둘러싸여서, 또는 자신의 능력을 의심해서 불안해하기 때문에 유명해지지 못한 건축가는 동료나 업계의 인정을 갈망할 것이다. |

ㄱ

112

- 안전 욕구

 건축 현장은 매우 위험한 장소로, 세심한 주의를 기울이지 않으면 언제든 사고가 발생할 수 있다. 근무 중에 다친 경험이 있는 건축가는 현장에 복귀했을 때 트라우마로 인해 제대로 일을 하기 어려울 수도 있다.

고정관념 비틀기

건축가는 지금껏 남자의 직업이었지만 이런 통념이 바뀌고 있는 흐름을 염두에 두고 여자 건축가 캐릭터를 만들어보는 것도 좋다.

건축가는 대개 특정 양식이나 건물에 집중하게 마련이다. 놀이공원, 예술 구조물, 중세풍 디자인 같은 독특한 프로젝트를 도맡는 캐릭터는 어떤가?

캐릭터가 이 직업을 택한 이유

- 유명한 건축물을 지은 건축가로 기억되고 싶어서
- 건물을 짓고 설계하는 일을 사랑해서
- 전략적 사고에 능해서
- 예술적인 건축물을 남기고 싶어서
- 어릴 때 자주 이사를 다니거나 노숙 생활을 했기에 영속하는 건축물을 만들어서 어린 시절을 보상받고 싶음
- (가족끼리의 유대감, 결혼 생활, 망해버린 가족 사업 등) 산산이 파괴되어버린 중요한 것들을 보상받고 싶어서
- 수학적 재능과 디자인 감각이 있어서
- 고향에 대한 애정이 깊어서 건축으로 그곳을 발전시키고 싶음

검시관　　　　　　　　　　　　　　　　　Coroner

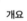
개요

검시관은 선출직이나 임명직 공무원으로, 시신을 조사하여 사망 원인을 밝혀내는 직업이다. 시신을 부검하는 일 외에도 범죄 현장에서 증거를 수집하고, 수사하고, 목격자와 대화하고, 법정에서 증언하고, 의료 기록을 조사하고, 신원을 확인하고, 사망 증명서를 작성하고, 가족에게 조사 결과를 알린다. 검시관의 임무는 어느 관할권에 속하는지, 어떤 훈련을 받았는지에 따라 다르다[한국의 검시관은 경찰청에 채용되어 활동하는 공무원이다. 선출되지도 않으며 수사를 직접 담당하기보다는 수사의 단서를 제공하는 일을 맡으므로 미국의 검시관과는 사뭇 다르다].

**필요한
훈련·교육**

검시관은 대개 의학이나 과학 분야 학사 학위를 보유하지만, 미국 내 모든 관할권에서 학사 학위가 필요한 것은 아니다. 필요한 지식을 갖췄는지 증명하는 시험을 통과해야 하는 경우가 많고, 의학이나 범죄 조사 관련 경력이 있으면 도움이 된다. 받은 교육과 경력 등에 따라 검시관의 공식 직함이 달라진다. 가령 의사라면 법의관 또는 부검의medical examiner라고 불릴 것이다. 검시관은 대개 부검시관deputy coroner으로 시작하여 일종의 수습 기간을 거친 다음 공식 검시관이 된다. 쓰려는 이야기가 실제 존재하는 지역을 배경으로 하고 캐릭터가 검시관이 되려고 교육받는 대목을 넣으려 한다면, 그 지역에서 검시관이 되기 위해 필요한 요건이 무엇인지 확인해야 한다.

**이 직업에
유용한
기술·재능**

손재주, 공감 능력, 탁월한 기억력, 신뢰를 주는 능력, 경청하는 능력, 상대의 마음을 읽는 능력, 연구 조사 능력, 전략적 사고방식, 망자와의 교감(이야기에 초자연적 요소가 있는 경우)

**이 직업에
도움이 되는
성격 특성**

모험을 좋아하는, 분석적인, 차분한, 조심스러운, 자신감이 있는, 협력을 잘하는, 정중한, 호기심이 많은, 과단성 있는, 수완이 좋은, 진중한, 효율적인, 집중력 있는, 정직한, 고결한, 직업윤리를 준수하는, 지적인, 공정한, 세심한, (특히 죽음에) 병적인 호기심이 있는, 꼬치꼬치

캐묻는, 객관적인, 관찰력이 탁월한, 강박관념이 있는, 체계적인, 열정적인, 참을성 있는, 끈질긴, 전문성을 갖춘, 추진력 있는, 책임감 있는, 분별력 있는, 학구적인, 의심이 많은, 일중독

- 24시간 내내 비상 대기 상태이므로 가족과 갈등이 생김
- 증거 수집 기술이 서툴러서 증거가 오염되어 버렸을 때
- 누군가가 의도적으로 증거를 조작했을 때
- 영향력 있는 사람이 사건을 특정한 방향으로 종결하라고 압박을 가할 때
- 부정 행위가 있다고 의심이 가지만 입증할 수 없을 때
- 범죄 현장에 도착했더니 시신이 아는 사람일 때
- 결정적인 사망 원인을 알아낼 수가 없을 때
- 규모가 작은 지역에서 근무하는 캐릭터가 자신의 능력으로는 해결할 수 없는 사건에 직면함
- 검시관을 뽑는 선거에서 논쟁이 벌어짐
- 경쟁 상대에게 비방을 당함
- 선거에서 본인보다 자질이 떨어지는 후보에게 패했을 때
- 증거를 조작하거나 직업윤리에 어긋나는 일을 해서라도 정의를 실현하고 싶다는 유혹을 느낄 때
- 감정을 심하게 자극하거나 혼란을 느끼게 하는 사건에 관한 증언을 해야 할 때
- 기억력 감퇴나 손가락 신경 손상처럼 정신이나 신체에 문제가 생겨서 직무를 수행하기가 어려워졌을 때
- 시신의 사망 원인이 곧 대유행하게 될 전염병임을 알았을 때
- 검시관이 하는 일을 혐오스럽게 여기는 사람들을 상대해야 할 때
- 캐묻기 좋아하는 사람이나 죽음에 병적인 호기심을 가진 사람이 비밀을 유지해야 하는 사건에 대해 물어볼 때
- 경찰이 은폐하고 있는 연쇄살인의 흔적을 알아차렸을 때

경찰관, 형사, 다른 검시관이나 부검의, 부검시관, 변호사, 판사, 공중보건 담당 공무원

- 자아실현 욕구

 교육을 제대로 받지 못했거나 경력이 많지 않은 검시관이라면 일을 제대로 처리하지 못했을 때, 자신의 능력이 모자란다거나 원하는 만큼 사람들을 돕지 못한다고 생각할 수 있다.

- 존중과 인정의 욕구

 자격을 충분히 갖추지 못했거나 책무가 많지 않은 검시관은 업무가 더 많은 부검의나 법의병리학자에게 열등감을 느낄 수 있다.

- 애정과 소속의 욕구

 시신을 다루는 직업이 역겹다거나 불쾌하다고 낮춰보는 사람이 많다. 사귀고 싶은 사람이 이런 생각 때문에 검시관을 거부한다면, 검시관 캐릭터는 그 사람과 가까워지고 싶어도 선뜻 다가가지 못할 수 있다.

- 안전 욕구

 항상 예방 조치를 철저히 해야 하지만, 주의가 산만하거나 절차를 제대로 따르지 않는 검시관은 특정한 상황에서 전염병에 걸릴 수도 있다.

ㄱ

**고정관념
비틀기**

검시관은 유머 감각이라고는 없거나, 장난이나 농담을 용납하지 않거나, 정도가 지나칠 정도로 별난 사람으로 그려지는 경우가 많다. 캐릭터의 성격을 온전히 그려내려면 그 캐릭터가 검시관이 된 이유를 확실히 정해야 한다. 이를 통해 캐릭터의 본모습에 대한 통찰을 얻을 수 있다.

**캐릭터가
이 직업을
택한 이유**

- 죽음과 관련된 트라우마가 있어서 범죄 희생자들의 억울함을 밝혀주고 싶어 함
- 법을 집행하는 직업을 갖고 싶었지만 체격 요건 혹은 장애(키가 작아서 경찰 시험에 통과하지 못했다는 등) 때문에 특정한 직무는 수행할 수 없어서
- 조사 능력이 뛰어나고 시신에 얽힌 미스터리를 푸는 일에 관심이 많아서
- 범죄에 호기심이 많으나 그런 관심을 건전한 쪽으로 돌리고 싶어서

- 유령, 사후 세계 등 죽음과 관련된 초자연 현상에 집착하기 때문에
- 퍼즐이나 미스터리처럼 자료를 모으고 조각을 맞춰 결론에 도달하는 문제 풀이를 좋아해서
- 음험한 목적 때문에 시신에 가까이 접근할 핑계가 필요해서

경찰 Police Officer

개요

경찰은 시민에게 봉사하고 그들을 보호하며, 평화를 유지하기 위해 위험한 상황을 감수하는 직업이다. 경찰관의 업무에는 범법자 수사·체포, 용의자 및 증인 심문, 응급 상황 대처 등이 포함된다. 경찰관의 일이란 연민과 공감, 지식과 자원을 활용하여 피해자가 어려운 상황을 헤쳐나갈 수 있도록 돕는 것이다. 경찰관은 마약 중독자, 도둑, 조직폭력배처럼 어두운 밑바닥 인생을 사는 사람들을 상대하면서, 너무 늦기 전에 새 출발을 하도록 격려하기도 한다.

경찰관은 보통 2인 1조로 구역을 할당받아 순찰을 돌며, 관할 구역에 따라 마주치는 사람과 상황이 달라진다.

필요한 훈련·교육

교육과 훈련의 세부 사항은 이야기의 배경에 따라 달라질 수 있으나, 기본적으로 경찰관은 고등학교를 졸업해야 하며 범죄 이력 조회를 통과하고, 우수한 신체 조건을 갖춰야 하며, 경찰학교를 졸업해야 한다. 경찰학교에서는 법, 지방 조례, 시민권, 사건 조사는 물론이고 교통 통제, 구급 요법, 긴급 대응, 화기 사용, 호신술도 배운다. 이후 경찰관이 되려면 필기시험, 신체검사, 심리검사, 거짓말 탐지기 조사를 통과해야 한다.

이 직업에 유용한 기술·재능

기본적인 응급처치, 친화력, 상황 예측 능력, 뛰어난 청력, 평정심, 탁월한 기억력, 신뢰를 주는 능력, 경청하는 능력, 고통에 대한 인내, 폭발물에 대한 지식, 독순술, 거짓말, 사람들을 웃게 하는 능력, 외국어 구사 능력, 중재 능력, 정확한 기억력, 상대의 마음을 읽는 능력, 호신술, 정확한 사격, 체력, 전략적 사고, 완력, 호흡 조절, 생존 기술, 빠른 발, 방향을 찾는 능력

이 직업에 도움이 되는 성격 특성

적응을 잘하는, 기민한, 분석적인, 침착한, 조심스러운, 매력적인, 자신감 있는, 용기 있는, 과단성 있는, 수완이 좋은, 규율을 준수하는, 느긋한, 효율적인, 공감을 잘하는, 집중력 있는, 호감을 주는, 정직한, 고

결한, 직업윤리를 준수하는, 독립적인, 공정한, 충실한, 객관적인, 관찰력이 뛰어난, 체계적인, 인내심 있는, 통찰력 있는, 끈질긴, 설득력 있는, 미리 대비하는, 전문성을 갖춘, 반듯한, 남을 보호하려 하는, 임기응변에 능한, 책임감 있는, 사회 이슈에 관심이 많은, 마음이 넓은, 현명한, 일중독

갈등이 벌어지는 상황

- 자신이 보호하려는 시민에게 되레 무시당하는 경찰관
- 근무 중 동료를 잃었을 때
- 근무 중 사람을 죽여야 할 때
- 내리는 판단마다 사사건건 조사 대상이 될 때
- 사내 정치 싸움에 대처해야 할 때
- 경찰 전체를 욕 먹이는 부패한 경찰관이 있을 때
- 트라우마가 생길 만한 상황에 반복적으로 노출되고, 그 상황을 처리해야 할 때
- 경찰관에게 이래라저래라 하는 탁상공론형 관리자를 대할 때
- 총기 난사, 테러, 마약 밀매, 화학 테러 등 위험한 현장에 투입될 때
- 일과 사생활을 분리하려고 노력할 때
- 근무 중에 위험했던 곳은 쉴 때 가도 마음이 놓이지 않음(휴일에 쇼핑하면서 좁은 거리를 누빌 때, 인파가 붐비는 곳에 갈 때 등)
- 경찰관이라는 직업에 대한 오해와 편견에 대처해야 할 때
- 일이 아닌 상황에서도 경찰 업무를 하듯 상대의 마음을 조종하거나 설득해야 할 때
- 가족이나 친구가 거짓말하고 있다는 것을 금방 알아차렸지만, 갈등을 일으키고 싶지 않을 때
- 가족이 법을 어겨서 평판에 금이 갈 때
- 자녀가 엄격한 훈육에 반발하며 법을 위반하다 걸렸을 때
- 지나가던 구경꾼을 체포하거나 아이에게 총을 쏘는 등의 실수를 저질렀을 때

주로 접하는 사람들

용의자, 범인, 언론인, 소방관, 검시관, 형사, FBI나 다른 정부 요원들, 대중, 피해자와 가족, 의료 기관 종사자, 목격자, 동료 경찰관, 시의원,

판사, 변호사

직업이 캐릭터의 욕구에 미치는 영향

- **자아실현 욕구**

 사회를 바꾸기 위해 경찰이 되었으나 자신의 힘으로 변화를 이끌어내는 것이 어려우면, 이 길을 선택한 것에 환멸을 느낄 수 있다.

- **존중과 인정의 욕구**

 다른 경찰관이 저지른 실수 때문에 같이 매도당할 경우, 자긍심에 타격을 입을 수 있다.

- **애정과 소속의 욕구**

 일이 많고, 정서적으로 스트레스를 받으며, 기밀 유지 의무 때문에 집에서 업무 이야기를 못하면 배우자는 소외감을 느낄 수 있다.

- **안전 욕구**

 복수하겠다는 협박이나 위협을 받을 경우, 가족에게도 위험이 미칠 수 있다.

- **생리적 욕구**

 경찰관은 다른 사람을 대신해 위험을 무릅쓰거나 우범 지역에서 일하기 때문에 목숨을 잃을 수 있는 상황이 자주 발생한다.

고정관념 비틀기

게으르고, 무능하고, 잘 속는 경찰관 캐릭터는 식상하니 이제 그만 등장시키자. 거만하고 권력에 굶주린 경찰관도 너무 남발되었다. 게다가 이런 캐릭터는 그저 줄거리를 이어가기 위한 도구로 쓰일 뿐이다. 경찰관 중에는 유사 직종(의료 기관 종사자 등)에 종사하다가 경찰관이 된 경우도 있다. 캐릭터가 과거에 응급 구조사였기에 의료 기술이 있다면, 흥미로운 플롯을 전개시킬 수 있다. 이 캐릭터가 응급 구조사에서 경찰관이 된 이유도 설정해보자.

캐릭터가 이 직업을 택한 이유

- 어릴 때 가족 중에 법을 집행하는 사람이 있었음
- 과거에 자신을 해친 사람들에게 벌을 주고 싶어서
- 투철한 윤리 의식과 책임감 때문에
- 사람들을 보호하고 그들이 안전하게 살도록 돕고 싶어서
- 범죄 조직의 일원으로 경찰 조직에 잠입한 스파이임

경호원

Bouncer

개요

여기서 말하는 경호원(가드)은 클럽이나 유흥 주점 등 술을 제공하는 장소에 고용되어 문 앞을 지키고 유사시 완력을 사용하는 이들이다. 주로 입구에서 고객의 나이와 위험할 정도로 취한 것은 아닌지 확인하여 입장을 허락한다. 가게 안에서 술이나 약에 취해 심각한 상황이 발생하지는 않는지, 법적 문제가 될 만한 상황은 없는지도 살핀다.

경호원은 대개 덩치가 크고 위압적이다. 상황을 수습하기 위해 위협적인 행동을 하기도 하지만, 고객과의 물리적 충돌은 최후의 수단으로 남겨둔다. 신속한 판단, 유머 감각, 긴장되는 상황에서 차분함을 유지하는 편이 말썽을 피하기에 더 낫기 때문이다. 물리적 충돌이 발생해서 누군가 위험에 처하게 되면, 경찰을 불러 상황 통제권을 넘긴다.

미국은 주州나 지역마다 법이 다르기 때문에, 경호원이 할 수 있는 일의 범위도 달라진다. 그러니 경호원 캐릭터를 현실적으로 묘사하려면 이야기의 배경이 되는 지역의 법규를 조사해야 한다. 경호원이라고 일반 시민보다 법적 권한이 많은 것은 아니기에, 자신이나 영업장을 법적 문제에 휘말리게 하는 행동은 되도록 피하려 한다. 자신을 보호하려고 물리력을 행사하더라도 어디까지나 합리적인 수준이어야 한다. 무기 소지가 허용되는 지역이라도 대부분은 무기를 소지하지 않는다. 복장은 일하는 곳의 특성에 따라 청바지와 업소 로고가 그려진 셔츠를 입기도 하고, 정장을 갖춰 입기도 한다.

필요한 훈련·교육

일을 더 잘하기 위해 교육 프로그램에 참가하거나 영업장에서 주관하는 훈련을 받기도 한다. 경호원으로 고용되려면 약물 검사를 통과하고, 신원 조회를 받아야 하며, 고등학교 학력이 필요할 수도 있다.

경호원이 일하는 곳은 클럽, 콘서트장, 노천 호프집, 유명 인사들이 오는 행사, 축하 파티, 스트립 클럽, 초대받은 사람만 입장 가능한 행사, 카지노, 레스토랑, 바 등 다양하다. 일하는 곳의 특성이나 행사의 목적에 따라 역할이 달라진다.

121

이 직업에 유용한 기술·재능	기본적인 응급처치, 친화력, 인간적인 매력, 상황 예측 능력, 공감 능력, 뛰어난 청력, 뛰어난 후각, 탁월한 기억력, 신뢰를 주는 능력, 흥정 솜씨, 고통에 대한 인내, 환대하는 능력, 독순술, 사람들을 웃게 하는 능력, 외국어 구사 능력, 중재 능력, 상대의 마음을 읽는 능력, 호신술, 완력, 크고 호소력 있는 목소리

이 직업에 도움이 되는 성격 특성	적응을 잘하는, 기민한, 분석적인, 차분한, 조심스러운, 휘둘리지 않는, 매력적인, 자신감 있는, 용감한, 정중한, 수완이 좋은, 규율을 준수하는, 진중한, 느긋한, 효율적인, 난처한 상황을 잘 빠져나가는, 진지한, 조급한, 융통성 없는, 마초적인, 관찰력 있는, 끈질긴, 설득력 있는, 미리 대비하는, 전문성을 갖춘, 남을 보호하려 하는, 책임감 있는, 분별력 있는, 의심이 많은, 신경질적인, 마음이 넓은, 재기발랄한

갈등이 벌어지는 상황	미성년자가 가짜 신분증으로 입장하려 할 때영업소 내에 마약 거래상이 들어왔을 때고객이 술, 약물, 무기를 몰래 들여왔을 때남성 경호원이 여성들끼리의 싸움을 말려야 할 때바텐더나 종업원이 위협을 당하거나 얻어맞을 때행사장에서 소매치기 사건이 발생했을 때경호 인력이 충분하지 않은 대규모 행사장에서 근무할 때먼저 주먹을 날린 고객을 방어하다가 힘을 과도하게 사용함성범죄자가 범행 대상을 찾고 있을 때화장실, 내부 통로, 기타 출입 금지 구역을 감시해야 할 때위험할 정도로 취했는데 일행이 버리고 간 손님이 있을 때서로 경쟁 관계에 있는 사람들이나 헤어진 연인들이 마주친 상황(시야를 방해하는 장식, 화려한 의상, 유명 인사 손님, 취재진이 와 있는 행사장 등) 관리하기 까다로운 장소를 경호할 때

주로 접하는 사람들	고객, 바텐더, 업소 경영진, 주류 판매업체 직원, 연예인, 연예인의 경호원, 사회 주요 인사, 웨이터·웨이트리스, 택시 기사, 경찰, 행사를 취재하러 온 언론 매체

ㄱ

• 존중과 인정의 욕구

 힘을 과시하다 보면 우쭐해지기 쉽고, 이는 업무 중 실수로 이어질 수 있다.

• 안전 욕구

 술이나 마약에 취한 사람과 대치하다 보면 부상을 당할 위험이 커 진다.

**고정관념
비틀기**

모든 경호원이 덩치가 크고 상대를 겁먹게 만드는 남성인 것은 아니다. 여성도 경호원이 될 수 있으며, 신체적인 위압감이 남성에 비해 덜하기 때문에 분위기를 누그러뜨리기에 더 유리할 수 있다. 일부 클럽은 항시 여성 경호원을 고용한다. 여성 경호원은 여자 화장실 같은 여성 전용 공간에 들어갈 수 있고, 여성 손님에게 발생하는 상황을 다루는 데 유리하며, 남성이 과도한 자존심과 충동적인 남성 호르몬 때문에 벌이는 소동을 진정시키는 데도 도움을 줄 수 있기 때문이다.

**캐릭터가
이 직업을
택한 이유**

• 프로 운동선수나 군인처럼 신체 조건이 중요한 직업을 꿈꿨으나 부상으로 포기함
• 상대를 겁먹게 할만한 체격을 활용하고 싶어서
• 프로 보디빌더가 되려고 준비 중인데 안정적인 수입이 필요해서
• 원하는 일이 따로 있지만 실패할까 봐 두려워서
• 주변에서 '거친' 직업만 진정한 직업으로 인정하기 때문에
• 다른 사람을 돕고 중재자 역할을 하고 싶어서

계산원　　　　　　　　　　　　　　　　　　　　Cashier

ㄱ

개요

계산원은 물건을 구매하고 돈을 지불하는 고객들을 상대하는 직업으로, 한가할 때는 계산대 정리, 카운터 청소, 기타 잡무를 하기도 한다. 물건을 봉투에 담거나 태그를 떼는 일도 할 수 있다. 계산원은 고객 응대의 최전선에서 있기 때문에, 성격이 원만해야 하고 문제를 해결하거나 고객의 불만을 가라앉힐 수 있어야 한다.

대형 상점에서 잔뼈가 굵은 계산원은 고객 지원을 책임지고, 경영진과 협업하는 업무가 많아지면서 돈을 직접 다루는 일은 줄어들 수 있다. 다른 계산원과 직원들의 일정을 짜고, 프런트에서 일하는 직원들에게 휴식 시간을 배정하고, 계산대 근처 가판대에 상품을 채워 넣고, 가격을 체크하고, 상점 컴퓨터에 가격을 기록하는 일을 하게 된다. 또한 고객 문의에 대응하고 문서 작업을 하기도 한다.

계산원의 일터는 식료품점, 주유소, 편의점, 소매점, 식당, 매점, 영화관, 철물점, 카페, 패스트푸드점, 테이크아웃 전문점, 휴게소 매점 등 사람들이 항상 오가는 곳에 있다.

필요한 훈련·교육

공식적인 교육과정은 필요하지 않지만, 포스기를 다루고 관련 업무를 수행해야 하기 때문에 현장에서의 훈련은 필요하다. 초반 며칠 동안은 경력 많은 계산원이 일하는 모습을 지켜보면서 업무를 배우기도 한다. 계산원은 돈을 다루기 때문에 신뢰가 매우 중요하다. 이 때문에 전과가 있으면 고용되기 어렵다.

이 직업에 유용한 기술·재능

인간적인 매력, 정확한 기억력, 공감 능력, 뛰어난 청력, 탁월한 기억력, 신뢰를 주는 능력, 경청하는 능력, 환대하는 능력, 사람들을 웃게 하는 능력, 기계를 다루는 기술, 외국어 구사 능력, 멀티태스킹, 홍보 능력, 상대의 마음을 읽는 능력

차분한, 전문성을 갖춘, 매력적인, 협조적인, 정중한, 수완이 좋은, 규율을 준수하는, 진중한, 느긋한, 효율적인, 호감을 주는, 정직한, 재기발랄한, 친절한, 독립적인, 충실한, 유순한, 관찰력이 뛰어난, 체계적인, 미리 대비하는

- 바가지를 씌웠다고 생각하거나 원하는 물건을 찾을 수 없어서 화난 고객을 상대할 때
- 허가 없이 가게 밖에서 호객 행위를 하는 사람이 있을 때
- 술이나 담배를 사려는 미성년자가 있을 때
- 직원이 업무 시간에 나타나지 않아 피크 타임에 일손이 부족함
- 나이가 많다는 핑계로 힘든 일은 안 하려는 동료들
- 계산대에서 돈이 자꾸 사라질 때
- 고객이 술에 취하거나 공격적으로 굴 때
- 폭력을 행사하는 고객을 상대할 때
- 좀도둑이나 강도가 있을 때
- 형편이 어려워 월급이 줄어들면 곤란한데 업무 시간이 줄어들 때
- 경영진이 책임을 회피하려고 누명을 씌울 때
- 승진할 가능성이 없을 때
- 선임 계산원과 개인적으로 마찰이 생겨서 일상이 힘들어짐(원치 않는 시간에 배정되거나, 업무 시간이 줄어들거나, 문제가 많이 생기는 계산대에 배치됨)
- 근무하는 일터에서 퇴사와 이직이 잦아 계속 신입을 훈련시켜야 할 때
- 매상을 올릴 수 있는 아이디어가 있으나 경영주가 진지하게 받아들이지 않을 때
- 정전이 생겨서 일일이 손으로 계산해야 할 때
- 매장이 위생 점검에 걸려서 문을 닫아야 할 때
- 고객이 자신의 무리한 요구가 받아들여지지 않았다고 불만을 제기할 때

주로 접하는 사람들	고객, 다른 가게 직원, 경영진, 택배 기사

직업이 캐릭터의 욕구에 미치는 영향	• **자아실현 욕구** 　일자리가 부족해서 다른 곳에 취직하지 못하면 캐릭터는 자신이 　능력 이하의 일을 하고 있다는 생각에 불만을 품을 수 있다. • **존중과 인정의 욕구** 　계산원이 되려면 학력이 높을 필요는 없다는 이유 때문에 경시를 　당하면, 계산원 캐릭터의 자존감이 낮아질 수 있다. • **안전 욕구** 　계산원은 돈을 다루는 직업이므로 강도의 대상이 될 수 있다. • **생리적 욕구** 　보수가 매우 적기 때문에 다른 일로는 돈을 벌지 않는다면 계산원 　직업만으로 음식이나 주거와 같은 기본적 욕구를 충족할 수 없을 　지도 모른다.

ㄱ

고정관념 비틀기	계산원은 대개 심신이 지친 여성으로, 자신의 일을 지긋지긋해하는 모습으로 그려진다. 자신의 일을 진심으로 사랑하고 사람들과 교류 하는 캐릭터를 만들어보자.

캐릭터가 이 직업을 택한 이유	• 부수입이 필요해서 • 집과 가까운 곳에서 일해야 해서 • (학력이 낮거나 가족을 부양해야 하는 등의 이유로) 고임금 일자리 　를 가질 수 없어서 • 육아나 돌봄 때문에 노동시간이 유연한 직업이 필요해서 • 가정생활에 영향을 끼치지 않는, 스트레스가 적은 직업을 원해서 • 자신이 복잡하거나 기술이 필요한 직업에는 적합하지 않다고 과 　소평가함 • 사회생활이 어려워서 다른 사람들과 교류할 방법을 찾음 • 계산원 외의 직업을 갖기 어려운 한계가 있어서 • 나중에 자신의 가게를 운영하려고

고생물학자 Paleontologist

개요

고생물학자는 공룡의 뼈 · 알 · 배설물 · 발자국, 화석화된 나무 등 다양한 화석을 찾아다니는 직업이다. 고생물학자의 작업은 화석을 찾아내려고 여러 지층의 흙과 돌을 몇 시간씩 체로 걸러내고, 그렇게 찾아낸 화석의 연대와 서식지를 파악하는 등 매우 느리고 고되며 시간이 많이 걸린다.

관심이 가는 장소를 직접 찾아가는 고생물학자도 많다. 현장에서 발견한 동물의 잔해를 분석하느라 많은 시간을 보내므로 일상은 단조로운 편이다. 고생물학자가 추론한 내용은 고고학자들이 고대 문명의 식생활을 이해하는 데 도움을 주기도 한다. 현장 발굴을 하지 않을 때는 후학을 양성하거나, 연구 결과를 집필하여 출판하거나, 각종 교육 프로그램을 진행하거나, 수집품을 정리해서 전시회를 개최하거나, 박물관에서 일하거나, 기업이 의뢰하는 조사 업무를 수행한다. 노동시간은 길고 급여도 항상 높은 것은 아니지만 이론을 검증하고, 과거의 수수께끼를 밝혀내고, 새로운 사실을 발견하는 것을 좋아하는 사람이라면 보람을 느낄 직업이다.

**필요한
훈련 · 교육**

고생물학자가 되려면 (고생물학 강의를 수강하고) 지질학 학사 학위, 석사 학위, 또는 고생물학 박사 학위가 필요하다. 고생물학 학위 과정이 있는 대학은 그리 많지 않으므로, 이야기에 실제로 존재하는 고생물학 교육과정을 포함시키려면 캐릭터가 다닐 법한 학교를 찾아서 자료 조사를 해야 한다.

**이 직업에
유용한
기술 · 재능**

돈을 버는 요령, 기본적인 응급처치, 꼼꼼함, 탁월한 기억력, 낚시, 수렵 채집 기술, 신뢰를 주는 능력, 외국어 구사 능력, 정확한 기억력, 날씨 예측, 홍보 능력, 연구 조사, 조각 솜씨, 전략적 사고, 다른 사람을 가르치는 능력, 자연에서 방향을 찾는 능력, 목공 기술, 글쓰기

이 직업에 도움이 되는 성격 특성	적응을 잘하는, 모험심이 강한, 야망 있는, 분석적인, 조심스러운, 협조적인, 호기심이 많은, 수완이 좋은, 규율을 준수하는, 효율적인, 집중력 있는, 사소한 것도 지나치지 않는, 독립적인, 지적인, 세심한, 자연을 아끼는, 꼬치꼬치 캐묻는, 객관적인, 관찰력이 좋은, 강박관념이 있는, 낙관적인, 체계적인, 열정적인, 인내심 있는, 완벽주의적인, 끈질긴, 임기응변에 능한, 책임감 있는, 소탈한, 학구적인, 일중독

갈등이 벌어지는 상황	• 발굴 지원금을 받지 못하게 되었을 때 • 성과를 내지 못해 지원금을 놓칠지도 몰라서 스트레스를 받음 • 궂은 날씨 • 발굴 현장에서 일어난 절도 사건 • 외로움 • 오지에서 여러 사람과 일하다 성격 차이로 갈등이 생길 때 • 문명사회와 떨어진 곳에서 말라리아, 기생충 등으로 질병에 걸림 • 적절한 의학 치료를 받기 힘든 오지에서 부상이나 상해로 고통을 받을 때 • 실수로 발굴물이 손상됨 • 오랫동안 집을 떠나 발굴 현장에 머무느라 대인 관계에서 마찰이 생김 • 직업윤리가 다르거나 규칙과 절차를 제대로 지키지 않는 동료 • 발굴물이 운송 중에 손상되거나 없어졌을 때 • 장비나 차량이 고장 났을 때 • 느릿하게 진행되던 발굴을 끝내고 다음 발굴을 하기까지, 바쁜 현실로 돌아왔는데 적응하기 어려울 때 • 한 지역에서 오랫동안 발굴 작업을 했지만 아무것도 못 찾아냄 • 동료들과 학문적인 논쟁을 벌일 때 • 거짓 경보false alarm, 즉 중요한 화석으로 보이는 발굴물을 찾아냈는데 알고 보니 아무런 가치가 없을 때 • 문명사회에서 누렸던 안락한 의식주가 그리워질 때

주로 접하는 사람들	고고학자, 학생, 현장 인턴, 인부, 운전기사, 대학 교직원, 편집자, 연구자, (자료·정보·숙소·안내를 제공하는) 현지 주민
직업이 캐릭터의 욕구에 미치는 영향	**• 자아실현 욕구** 새로운 화석을 발견하거나 이론을 입증하기를 꿈꾸는 고생물학자라면 매일같이 반복되는 작업에 점점 의욕이 떨어질 수 있다. **• 존중과 인정의 욕구** 동료나 라이벌이 흥미로운 발굴을 해서 세간의 인정을 받는 반면에 자신은 아니라면, 자신의 능력이나 적성에 의문을 품을 수 있다. **• 애정과 소속의 욕구** 자녀나 가족 등 인생에서 중요한 사람들과 함께하기보다 그들과 멀리 떨어진 곳에서 발굴 작업을 하는 데 시간을 쏟게 되므로, 소중한 이들과의 관계가 어려워질 수 있다. **• 안전 욕구** 지원금이 제대로 조달되지 않아서 수입이 불안정할 수 있다. **• 생리적 욕구** 외국의 오지는 위험하다. 무장 집단, 야생동물, 바이러스 등 캐릭터의 목숨을 위협하는 요소가 한두 가지가 아니다. 문명과 거리가 먼 외딴 곳에서는 사소한 질병이나 사고도 치명적일 수 있다.
캐릭터가 이 직업을 택한 이유	• 유년 시절에 이곳저곳 떠돌아다니며 살았기에, 한적한 야생이나 오지가 편하게 느껴짐 • 과거의 생명체와 인류의 기원에 매료되어서 • 인류의 과거에 대해 지금까지의 통념을 뒤집을 정도로 새로운 발견을 하고 싶어서 • 학자가 적성에 맞아서 • 과학과 역사에 열정이 있어서 • 현대사회에 적응하지 못했기에 되도록 과거에 파묻혀 시간을 보내고 싶어서

ㄱ

골동품 매매상

개요

간단히 말하면 골동품 매매상은 오래된 물건을 매입해서 되파는 직업이다. 골동품 매매상이 되려면 위조품과 진품을 가려내는 방법을 알아야 하고, 물건의 값어치를 파악할 수 있어야 하며, 매입한 물건을 팔 수 있는 능력이 있어야 한다. 분야 전반에 대한 폭넓은 지식도 필요하다. 골동품 매매상은 흔히 개인 매장을 내거나 같은 업계 사람들과 동업한다. 골동품 매매상은 골동품 전반을 다룰 수도 있고 특정 물건(예술품, 가구, 주화, 귀금속 등)만을 취급하기도 한다. 특정한 시대나 지역의 물건(이집트 골동품, 빅토리아 시대의 물건, 고전 할리우드 물건) 또는 특정한 취미나 관심사를 전문으로 할 수도 있다(카 레이싱, 우표 수집, 특이한 물건 등).

필요한 훈련·교육

대부분의 지망생은 이름이 알려진 거래상의 조수나 경매장의 인턴으로 경력을 시작한다. 고등교육이 필요하지는 않지만 미술품 감정, 역사, 경영 기초 등을 배우기도 한다.

이 직업에 유용한 기술·재능

돈을 버는 요령, 인간적인 매력, 뛰어난 기억력, 신뢰를 주는 능력, 흥정 솜씨, 외국어 구사 능력, 홍보 능력, 상대의 마음을 읽는 능력, 연구 조사 능력, 판매 수완, 전략적 사고

이 직업에 도움이 되는 성격 특성

야심이 큰, 인간적인 매력이 있는, 자신감 있는, 협동심이 있는, 용감한, 정중한, 호기심이 많은, 과단성 있는, 약삭빠른, 수완이 좋은, 규율을 잘 지키는, 열성적인, 외향적인, 호감을 주는, 탐욕스러운, 근면 성실한, 지적인, 열정적인, 인내심 있는, 끈질긴, 설득력 있는, 전문성을 갖춘, 책임감 있는, 학구적인

갈등이 벌어지는 상황

- 판매자가 위작을 팔아넘기려 할 때
- 야심 넘치는 경쟁자가 고객을 빼앗고 장사를 방해할 때
- 특정 분야에 대한 자신의 지식을 의심하게 됨

- 골동품을 감정하려면 전문가의 의견을 들어야 하는데, 해당 전문 가의 능력을 믿어도 될지 확신이 서지 않음
- 수요가 많은 골동품을 매장에 갖춰놓을 자금이 부족함
- 값비싼 골동품을 사들였는데 구매자를 찾기가 어려움
- 화재, 수도관 파열, 해충, 곰팡이 등 가게에 문제가 생겨서 물건이 훼손됨
- 서툴거나 지식이 부족한 동업자가 과한 돈을 주고 물건을 사들임
- 판매한 물건이 위조품으로 밝혀짐
- 사들인 골동품을 복원할 능력이 없음
- 사들인 골동품에 애착이 생겨서 차마 팔지 못함
- 물건을 팔고 싶지만 그 물건이 어떻게 쓰일지 걱정될 때(다른 물건 으로 대체되거나 훼손될 가능성이 있을 때)

주로 접하는 사람들	다른 매매상, 고객, 경매인, 역사학자나 고고학자 같은 다양한 분야의 전문가, 박물관 도슨트, 박물관장, 영업사원, 가게에서 일하는 잡역 부, 택배 기사, 건물주, 가게 주인

직업이 캐릭터의 욕구에 미치는 영향

- **자아실현 욕구**
 골동품을 다루는 사람은 대개 자신의 일에 열정적이다. 직업이 곧 열정을 쏟는 대상인 것이다. 그런 열정이 위협받을 경우(예를 들어 비도덕적인 사장이 매매상 캐릭터에게 골동품의 가치를 낮게 책정하 거나 고의로 위조품을 팔라고 지시하는 경우) 캐릭터의 자아가 손상 될 수 있다.
- **존중과 인정의 욕구**
 골동품 매매상이라는 직업은 담당하는 분야에 대한 지식이 성공 과 실패 여부를 결정짓는다. 캐릭터가 어떤 분야에서 전문성이 부 족하거나, 캐릭터가 담당하는 분야에서 신뢰를 얻지 못한다면 존 중과 인정 욕구에 영향을 미칠 수 있다.
- **안전 욕구**
 골동품은 값비싼 물건이므로 귀중품이다. 따라서 골동품 매매상 은 도난이나 강도 같은 위험을 겪을 수 있다.

골동품은 비싼 물건이므로 골동품을 취급하는 매매상도 보통 세련되고 패션에 관심이 많으며 점잖은 인물로 묘사된다. 그렇다면 외양은 꾀죄죄하지만 예리한 안목과 사업 감각을 지닌 캐릭터에게 이 직업을 맡겨보자.

미국의 골동품 마니아는 대개 러그, 가구, 남북전쟁 시기의 물건을 수집한다. 이보다 훨씬 독특한 물건을 수집하는, 가령 고대의 고문 기구, 연쇄살인과 관련된 물건, 귀신이 들린 골동품을 찾아다니는 캐릭터를 만들어보자.

특이한 방법으로 골동품에 관한 지식을 쌓은 캐릭터를 스토리에 넣는 것도 재미있는 효과를 낼 수 있다. 영화 〈하이랜더〉에 나오는 코너 매클라우드가 좋은 예다. 불로불사의 초인인 매클라우드는 오랜 세월 살아오며 모은 물건으로 골동품 가게를 운영한다.

- 어린 시절 캐릭터를 키워준 친척이 창고 세일garage sale[집 마당에서 중고 가정용품을 파는 것], 벼룩시장, 골동품 가게 방문을 좋아했다. 친척에게 귀중한 골동품을 가려내는 방법을 전수받았음
- 역사에 대한 열정
- 아름답고 오래된 물건을 지키고 싶어서
- 특정한 물건의 열렬한 수집가이며 그 열정을 표출할 직업을 원함
- 사회적으로 금기시되거나 지니기 어려운 물건을 수집하고 싶어서 (나치의 선동 포스터, 밀수품, 장물 등)
- 물건을 모으기만 하고 버리지 않는 습관을 고치고 싶어서. 매매상이 되면 물건을 수집해서 다른 사람에게 다시 팔아야 하니까
- 과거에 매료되어 있어서 모든 것이 보다 단순했던 시대를 살고 싶음
- 희귀한 물건을 찾아다니는 과정에서 보물 사냥의 재미를 느낌
- 골동품을 보는 예리한 안목이 있고 위조품을 가려내는 데 능숙하기 때문에

공인중개사

Real Estate Agent

개요

공인중개사는 각종 부동산의 매입과 매각을 맡는다. 판매자를 위해 매물로 나온 주택을 조사해서 작성한 목록을 제공하며, 구매자와 함께 매물로 나온 집을 방문하고 질문에 답해준다. 그 외에도 서류 작업과 협상 진행 등 다양한 업무를 수행한다.

필요한 훈련·교육

(국가나 지역에 따라 기간은 다르지만) 자격증을 따기 위한 교육 과정을 수료해야 한다. 부동산 실무, 대출 규정, 금융 절차와 평가, 주택 가치를 평가하는 방법, 중재와 협상 기술을 배운다. 교육이 끝나면 자격증 시험을 통과해야 하며, 돈을 내고 면허증을 발급받아야 한다.

(미국의 경우) 공인중개사 일을 처음 시작할 때는 대개 회사에 들어가 회사가 가진 네트워크를 활용한다. 경력을 쌓은 후에는 자신의 사업체를 운영할 수 있다. 인구가 많은 지역에서는 특정 구역만 담당하기도 하고 상업용 건물이나 목장, 농장 등 특수한 매물만 담당하기도 한다. 특정 가격대만 전문으로 다룰 수도 있다. 하지만 소도시나 인구가 적은 지역이라면 다양한 고객과 매물 목록을 보유해야만 생계를 유지할 수 있다.

이 직업에 유용한 기술·재능

돈을 버는 요령, 인간적인 매력, 뛰어난 기억력, 신뢰를 주는 능력, 경청하는 능력, 흥정 솜씨, 환대하는 능력, 독순술, 거짓말, 사람들을 웃게 하는 능력, 외국어 구사 능력, 멀티태스킹, 인맥, 정확한 기억력, 날씨 예측, 홍보 능력, 상대의 마음을 읽는 능력, 연구 조사, 영업 능력, 글쓰기

이 직업에 도움이 되는 성격 특성

적응을 잘하는, 야심만만한, 분석적인, 과감한, 차분한, 매력적인, 자신감 있는, 과단성 있는, 수완이 좋은, 규율을 준수하는, 효율적인, 외향적인, 꼼꼼한, 체계적인, 통찰력 있는, 설득력 있는, 전문성을 갖춘

| 갈등이
벌어지는
상황 | • 구매할 의사도 없으면서 어떤 매물이 있는지 보기만 하려는 고객
 때문에 시간을 낭비할 때
• 매물은 적은데 중개사만 많은 지역에서 경쟁 상대와 같은 매물을
 두고 다툴 때
• 약속 시간에 늦거나 비위를 맞추기 까다로운 고객을 상대할 때
• 고객과 함께 매물로 나온 집을 보러 갔는데 집주인이 집을 엉망으
 로 해뒀을 때
• 매물로 나온 집을 개방하는 동안 절도 사건이 발생했을 때
• 재정과 관련된 사전 승인을 미루던 고객이 매물을 놓치자 화를 냄
• 고객이 자신의 집 가치에 대해 비현실적인 견해를 지니고 있을 때
• 예산은 적은데 기대치가 높은 고객에게 집을 소개해야 할 때
• 매물을 보여주는 동안 고객의 부적절한 언행을 참아야 할 때
• 화가 난 고객이 평판에 해를 가하려 할 때
• 거래를 성사시키지 못했을 때
• 서류를 작성하다가 실수로 고객의 정보를 노출시켰을 때
• (은행 담보가 잡힌 집, 인근에 기피 시설이 있는 곳, 자살 현장 등) 문
 제가 있는 집을 팔아야 할 때
• 소속된 회사의 다른 중개사가 고객을 가로챔
• 경기 침체로 집값이 하락하고, 따라서 중개 수수료도 하락함
• 허술한 잠금 장치 때문에 누군가 주택에 침입함
• 매물로 나온 주택이 개방되어 있는 동안 자산이 파손됨
• 고객과 단둘이 있을 때 위협을 느낌
• 가족 행사를 포기하고 고객을 만나러 가야 할 때 |
| 주로 접하는
사람들 | 행정 직원, 은행 직원, 주택 담보 대출 담당자, 사진작가, 카피라이터,
다른 공인중개사, 주택 안전 검사관, 주택 소유주, 주택 구매자, 고객
의 가족, 건물 단장을 위해 고용된 도급업자(도장공, 조경사, 고압 세
척자 등) |

- **자아실현 욕구**

 업무 시간이 길고 불규칙하기 때문에 삶에 의미 있는 목표를 추구
 하거나 다른 분야의 지식과 기술을 향상시키기 어려울 수 있다.

- **존중과 인정의 욕구**

 이 업계에서는 분기별·연간 판매량을 기준으로 공인중개사의 능
 력을 끊임없이 평가하기 때문에 경쟁이 치열하다. 한두 달만 실적
 이 좋지 않아도 한 해가 힘들어질 수 있으며, 동료들 사이에서 평
 가가 나빠지면 자긍심과 자존감이 저하될 수 있다.

- **애정과 소속의 욕구**

 업무 시간이 불규칙하고 항상 열성을 다해야 하는 직무이기 때문
 에 가족과 인간관계를 소홀히 하기 쉽고 그 결과 가정불화가 일어
 날 수 있다.

- **안전 욕구**

 공인중개사라고 해서 집을 보러 갈 고객이 누구인지 항상 알고 있
 는 것은 아니므로, 나쁜 의도가 있는 사람과 단둘이 매물로 나온
 집에 남겨질 수 있다.

**고정관념
비틀기**

각종 영화나 소설에 나오는 공인중개사들은 다소 뻔뻔하고 지나치게
사근사근한 성격이며, (실적을 올리려고) 부동산의 좋은 점만 부각시
키는 경향이 있다. 윤리 의식과 가치관 때문에 지나치게 정직한 탓에,
부동산을 팔지 못하게 되더라도 사실대로만 말하는 캐릭터를 설정해
보자.

공인중개사 캐릭터는 대개 겉모습이 말쑥하다. 그러니 이와 반대로,
외모에는 신경 쓰지 않지만 실적은 탁월한 캐릭터를 구상해보자. 구
겨진 옷이나 퉁명스러운 말투는 눈감아줄 정도로 유능한 캐릭터 말
이다.

**캐릭터가
이 직업을
택한 이유**

- 다른 사람이 집을 구하도록 도우면서 기쁨을 느끼기 때문에
- 가정과 집이라는 개념 자체를 열렬히 사랑해서
- 집 꾸미는 일을 즐기지만 그럴 만한 돈은 없어서
- 살면서 진정한 '내 집'을 가져보지 못해서 채워지지 않는 욕구를

우회적으로 충족하고자 함

- 중개 요령이 뛰어나서 집과 구매자를 잘 연결해주므로
- 동네 사람들을 잘 알기 때문에 이 일을 잘 할 수 있다고 믿어서
- 부동산 중개로 별 노력 없이 큰돈을 벌 수 있다는 잘못된 믿음을 가지고 있음

관광 가이드 Tour Guide

개요

관광 가이드는 이런저런 지식을 익히면서 관광 명소를 안전하게 둘러보기 원하는 관광객들에게 풍부한 정보를 갖춘 동행인이 되어준다. 단체 관광 일정은 몇 시간부터 몇 주에 이르기까지 다양하다. 관광 가이드는 자신이 인솔하는 그룹과 함께 여행하며 랜드마크, 유적지 등을 보여주고 관광객들이 여행지의 문화를 체험할 수 있도록 장려한다. 장기 여행일 경우에는 관광객을 대신해서 호텔과 교통수단, 식당을 예약해주거나 문제를 해결해주고 여행 프로그램을 소개·예약해주기도 한다. 언어 문제가 발생할 때는 고객을 위해 통역사 노릇을 하기도 한다.

관광 가이드는 인솔하는 여행객에게 현지에서 물건을 구입하는 법과 자유 시간에 가보면 좋을 장소를 추천하고, 현지의 법률과 관습을 알려주고, 혹시 일어날 수 있는 위험을 경고하기도 한다. 관광 가이드는 도시 하나를 둘러보는 투어를 이끌기도 하고, 특정 지역 내 여러 장소로 인솔하기도 한다. 다양한 지방이나 여러 국가를 여행하는 투어를 맡을 수도 있다.

필요한 훈련·교육

관광 가이드가 되기 위해 학위가 필요하지는 않지만, 대부분 관광 가이드는 이력서에 덧붙이려고 4년제 학사 학위를 취득한다. 고용된 후에는 주로 맡게 될 지역에 관한 교육을 받아야 한다. 예를 들어 박물관이나 역사 유적지처럼 특정 명소를 전문으로 하는 가이드라면 해당 장소를 속속들이 알고 있어야 하며 미술사 등 관련 학위가 필요할 수도 있다. 특정한 마을이나 도시를 위주로 안내하는 관광 가이드라면 그곳의 역사, 랜드마크, 문화, 예술, 언어에 대해 상당한 지식을 쌓아야 한다. 그래야 관광객들의 다양한 질문에 매끄럽게 대답할 수 있다.

장기 여행을 인솔하는 관광 가이드라면 방문할 각각의 장소를 잘 알고 있어야 하므로 더 다양한 능력이 필요할 것이다. 여러 국가를 이동하는 여행일 경우 국경을 넘고 세관 심사를 받는 방법을 잘 안내해주

137

어야 한다. 출입국 절차가 관광객들이 거주하는 국가와는 매우 다를 수 있기 때문이다. 관광 가이드는 인솔하는 고객들의 안전을 책임지므로 적절한 안전 교육을 받을 필요가 있다.

<table>
<tr><td>이 직업에
유용한
기술·재능</td><td>기본적인 응급처치, 인간적인 매력, 탁월한 기억력, 뛰어난 방향감각, 흥정 능력, 환대하는 능력, 사람들을 웃게 하는 능력, 외국어 구사 능력, 멀티태스킹, 중재 능력, 날씨 예측, 홍보 능력, 화술, 상대의 마음을 읽는 능력, 연구 조사, 지치지 않는 체력, 크고 호소력 있는 목소리, 방향을 찾는 능력</td></tr>
<tr><td>이 직업에
도움이 되는
성격 특성</td><td>적응을 잘하는, 모험심이 강한, 차분한, 매력적인, 자신감 있는, 공손한, 수완이 좋은, 규율을 준수하는, 진중한, 느긋한, 효율적인, 열성적인, 외향적인, 호감을 주는, 재미있는, 수다를 잘 떠는, 친절한, 지적인, 참견하기 좋아하는, 관찰력이 좋은, 낙관적인, 체계적인, 열정적인, 인내심이 강한, 사회 이슈에 관심이 많은, 익살맞은, 알뜰살뜰한, 마음이 넓은, 건전한, 현명한, 재기발랄한</td></tr>
<tr><td>갈등이
벌어지는
상황</td><td>

• 인솔하는 관광객이 출입 금지 장소에 들어가거나 기물을 파손함
• 멋대로 혼자 돌아다니는 관광객
• 호텔에 방이 충분하지 않거나, 객실이 기대 이하여서 숙박에 혼선이 생김
• 관광객들 사이에 다툼이 벌어짐
• 교통수단에 문제가 생겨서 일정이 지체될 때
• 고객이 소매치기를 당함
• 고객이 자신의 고향에서는 별 일 아니라며 현지 법규를 어길 때
• 고객이 다치거나 병에 걸려서 병원에 가야 할 때
• (차가 제때 도착하지 않거나 예약한 툭툭[동남아시아에 흔한 삼륜 택시]이 나타나지 않는 등) 이동 수단에 말썽이 생김
• 관광객 몇 명이 늦는 바람에 다른 사람들이 기다려야 할 때
• 언어 장벽
• (제시간에 나타나지 않고, 인솔을 따르지 않고, 공동 사용 구역을 정리

</td></tr>
</table>

하지 않는 등) 자신이 특별한 사람이라도 되는 양 행동하는 고객
- 개인적인 취향과 바람까지 채워주기를 기대하는 고객
- 인솔하는 그룹에 몰래 끼어들어서 엿듣는 무임승차 관광객

주로 접하는 사람들	관광객, 버스 기사, 택시 기사, 다른 단체 여행 인솔자, 세관 공무원, 박물관 학예사와 직원, 경비원, 호텔 직원, 공항 직원, 식당 직원, 상점 직원

**직업이
캐릭터의
욕구에
미치는 영향**

- 애정과 소속의 욕구

 관광 가이드는 자주 집에서 먼 곳으로 출장 가서 오랫동안 (혹은 일반적이지 않은) 장시간 근무를 한다. 관광객들을 돌보거나 시차에 시달리다 보면 기력이 떨어지기도 한다. 이 때문에 개인적인 인간관계를 유지하기 힘들 수 있다.

- 안전 욕구

 인솔하는 관광객 중 몇 명이 여행지에서 닥칠 수 있는 문제를 진지하게 받아들이지 않으면 모두가 위험에 처할 수도 있다.

**캐릭터가
이 직업을
택한 이유**

- 어렸을 때 이사를 자주 다녀서 여러 장소를 돌아다니는 삶이 편하게 느껴짐
- 여행을 사랑하고 세계를 두루 보고 싶어서
- 다른 사람들이 새로운 문화에 관심을 갖도록 도와주고 싶어서
- 돌아다니는 직업이라는 점이 좋아서(자신의 과거에서 도망치거나, 추적자를 피할 수 있음)
- 새로운 사람들을 만나면서도 깊은 관계를 맺는 것은 피할 수 있으므로
- 특정한 지역이나 역사에 열정이 있어서
- 특정 지역, 전설 등과 개인적으로 관련이 있으며 그 주변에 있고 싶어서

교도관 Corrections Officer

개요

교도관(교정직 공무원)은 형을 살고 있는 재소자들이 법과 시설의 규칙을 따르는지 감독하고 한편으로는 그들이 법적 권리를 보장받는지 확인한다. 교도관은 정문 관리실, 감시탑, 수용 공간, 의무실, 휴게실 등 다양한 곳에 순환 배치된다. 순찰, 재소자 인원 확인, 금지 물품 수색, 서류 작업 등이 주로 하는 업무이다. 품이 많이 들어가는 일도 있지만 그렇지 않은 일도 있다. 재소자들에게 직업 훈련을 시키기도 하고 저지른 범행과 관련된 행동 문제를 해소하도록 돕기도 한다.

교도관은 동료 교도관과 재소자의 안전과 인권을 지킬 책임이 있다. 시설 내에서 벌어지는 다툼, 의료 처치가 필요한 응급 상황, 그 외 각종 사고에 대처해야 하며, 그런 상황이 발생했을 때 대응 방법을 알아야 하고 확실한 권위를 보여야 한다. 재소자들은 특히 새로 부임한 교도관을 끊임없이 시험하여 약점을 캐내려 한다. 교도관은 전문성을 갖추고, 절차를 준수하고, 자신의 말에 책임지고, 모두를 공평하게 대우하면서 기강을 유지시키는 것이 중요하다. 나라와 지역에 따라 교도관의 책임 범위는 다양하므로, 교도관 캐릭터를 구상할 때는 이야기가 벌어지는 배경과 캐릭터의 업무가 들어맞는지 확인해야 한다.

**필요한
훈련·교육**

(미국의) 주 교도소의 교도관이 되려면 고등학교 졸업 또는 이에 준하는 졸업장이 필수이고, 연방 정부 교도소의 교도관은 학사 학위 또는 3년 이상의 상담 및 관리 감독 경력이 있어야 한다. 또한 교도관은 신원 조사를 통과하고 정신적·신체적 건강 검진을 받아야 한다.

신입 교도관은 보통 연수 기관에 배치된 다음 현장 교육을 이어나간다. 시설 규정, 제도·정책, 법적 제한에 대한 교육과 더불어 총기 사용, 호신술, 재소자를 무력화하고 위험한 상황을 안정시키는 법도 배운다. 교도관이 전략 대응반 소속일 경우 재소자의 폭동, 인질극, 그 외 발생할 수 있는 위험한 상황에 대응하는 법을 훈련받는다. 기술을 연마하고 새로운 규정과 정책이 발효되면 그에 대한 지식을 업데이트하는 등, 교육은 업무 기간 내내 이어진다.

이 직업에 유용한 기술·재능	기본적인 응급처치, 친화력, 상황 예측 능력, 뛰어난 청력, 뛰어난 후각, 평정심, 탁월한 기억력, 신뢰를 주는 능력, 경청하는 능력, 흥정 솜씨, 고통에 대한 인내, 독순술, 사람들을 웃게 하는 능력, 외국어 구사 능력, 중재 능력, 정확한 기억력, 상대의 마음을 읽는 능력, 호신술, 격투 기술, 사격하는 능력, 전략적 사고, 완력, 생존 기술, 빠른 발
이 직업에 도움이 되는 성격 특성	기민한, 분석적인, 대담한, 휘둘리지 않는, 자신감 있는, 대립을 두려워하지 않는, 주변을 잘 통제하는, 협조적인, 용감한, 정중한, 수완이 좋은, 규율을 준수하는, 집중력 있는, 고결한, 직업윤리를 준수하는, 공정한, 관찰력이 뛰어난, 체계적인, 인내심 있는, 설득력 있는, 미리 대비하는, 전문성을 갖춘, 책임감 있는, 단호한, 마음이 넓은
갈등이 벌어지는 상황	• 재소자 간 다툼을 말려야 할 때 • 교도소에 수감된 갱단 사이의 알력을 해결하려고 애쓸 때 • 교도소의 수용 인원 초과 • 생활의 질이 낮아서 재소자들의 불만이 커짐 • 교도소 내 강간이나 폭행, 폭동, 살인 • 교도관과 재소자 간 불법 행위 발견 • 신뢰할 수 없는 교도관 • 교대 근무 등 일이 많아서 가족과 갈등을 빚음 • 동료 교도관이 재소자를 다루는 방식에 동의하지 못할 때 • 뇌물을 주고받는 장면을 목격했을 때 • 직권 남용 등 부당 행위로 기소됨 • (정신 질환이 있는 재소자가 치료를 받지 못하고 다른 재소자와 함께 수감되어 방치되는 등) 불의를 목격
주로 접하는 사람들	재소자, 교도소 직원, 행정 담당 공무원, 교도소장, 심리학자, 의사, 간호사, 경찰관, 조사관, FBI 요원, 면회객, 변호사, 배송 기사

ㄱ

직업이 캐릭터의 욕구에 미치는 영향	• **자아실현 욕구** 정신적으로 힘들고 지치는 일이므로 부정적인 세계관을 가지기 쉽다. 그래서 교도관 캐릭터는 삶의 목표를 포기하거나, 더 좋은 사회를 만들겠다는 사명감이 사라질 수도 있다.

직업이 캐릭터의 욕구에 미치는 영향

• **자아실현 욕구**

정신적으로 힘들고 지치는 일이므로 부정적인 세계관을 가지기 쉽다. 그래서 교도관 캐릭터는 삶의 목표를 포기하거나, 더 좋은 사회를 만들겠다는 사명감이 사라질 수도 있다.

• **애정과 소속의 욕구**

교대 근무와 초과 근무 때문에 가족과의 관계를 돈독히 쌓거나 사랑하는 사람과 보낼 시간을 내기 어려울 수 있다.

• **안전 욕구**

재소자는 사기꾼, 폭력배 등 잃을 것이 없어 막 나가는 사람이 많다. 그러므로 이들을 다루는 교도관은 항상 위험에 처해 있는 셈이며, 좁은 공간에서 수많은 재소자를 관리할 책임이 있다면 더욱 그러하다.

• **생리적 욕구**

교도소 내에서 폭동이 일어나거나 재소자에게 인질로 잡힌다면 교도관의 생명이 위험해질 수 있다.

**고정관념
비틀기**

교도관은 흔히 자신의 지위를 무기 삼아 잔인하고 가학적인 인물로 표현된다. 이런 고정관념을 비튼 좋은 예로는 스티븐 킹의 《그린 마일》이 있다. 이 소설 속 교도관인 폴 에지콤은 따뜻하고 열린 마음의 인물로, 모두가 존중받아야 한다는 신념을 갖고 있다. 이 직업군의 고정관념에서 벗어나려면 캐릭터의 도덕관념을 검토해보는 방법이 있다. 캐릭터의 내면 가장 깊숙이 자리한 신념이 교도관으로 일할 때 어떤 모습으로 나타날까?

**캐릭터가
이 직업을
택한 이유**

• 가족 구성원이 툭 하면 범죄를 저지르는 데 반감을 느껴서
• 살고 있는 도시에서 교도관이 가장 보수가 좋은 직업이라서
• (기소되지는 않았지만) 과거에 범죄를 저질렀고, 개과천선한 후에 다른 사람도 자신처럼 되기를 바라는 마음에서
• 타인을 지배하며 자신이 힘 있는 존재라고 느끼는 게 좋아서
• 남을 보호하고자 하는 강렬한 본능이 있어서

교사 Teacher

ㄱ

개요

교육에 관심이 있다면 다양한 직업을 택할 수 있다. 교사는 어린이집에서 대학까지 다양한 단계의 교육 시설에서 일한다. 미국의 경우 카운티, 주, 연방 정부에 따라 교사 자격 요건이 정해져 있고, 공립학교는 대체로 이 요건을 적용한다. 사립학교는 좀더 다양하다. 공립학교 모델을 따르기도 하고, 몬테소리 같은 특정한 교육 방법을 채택하기도 하며, 종교 단체와 연계되기도 한다.

교사의 의무와 자격 요건은 무엇을 담당하는지에 따라 다르다. 초등학교 교사는 대부분 반 학생들을 1년 동안 책임지며 수학, 언어, 과학, 사회 등 핵심 교육 분야를 가르친다. 체육, 미술, 음악, 컴퓨터 기술 같은 특정 분야는 교과 교사가 맡는다. 미국의 경우 이 모델은 중학교와 고등학교까지 적용된다. 교사는 특정 과목에 대한 자격증이 있고, 다양한 학생들에게 그 과목을 가르친다. 대학에서는 교수가 같은 방식으로 학생들을 지도한다.

교사의 업무는 확립된 교육과정을 바탕으로 수업 계획을 짜고, 다양한 학생의 수준에 맞춰 수업을 하고, 학생을 평가하고, 교무 회의에 참석하고, 학부모와 상담하고, 워크숍과 기타 심화 교육을 받는 것이 포함된다. 점심시간 및 쉬는 시간에 생활지도를 하고, 운동부·동아리·학생회·방과 후 수업 등을 추가로 맡기도 한다.

필요한 훈련·교육

교사 자격 기준은 다양하다. 미국에서는 어린이집 교사에게 정규교육을 요구하는 경우가 흔하지 않다. 초·중등 교사는 학사 학위가 필요하며, 월급을 더 받거나 관리직으로 승진하려고 석·박사 학위를 따기도 한다. 비인가 사립학교는 자격 요건이 좀더 느슨할 수 있다. 대학교수가 되려면 대체로 석·박사 학위가 필요하다.

이 직업에 유용한 기술·재능

공감 능력, 뛰어난 청력, 신뢰를 주는 능력, 경청하는 능력, 환대하는 능력, 리더십, 멀티태스킹, 발상을 전환하는 능력, 중재 능력, 연구 조사, 다른 사람을 가르치는 능력

이 직업에 도움이 되는 성격 특성	적응을 잘하는, 애정이 많은, 기민한, 차분한, 협조적인, 과단성 있는, 수완이 좋은, 규율을 준수하는, 진중한, 열성적인, 온화한, 고결한, 직업윤리를 준수하는, 근면 성실한, 영감을 주는, 지적인, 남을 보살피기 좋아하는, 객관적인, 관찰력 있는, 낙관적인, 체계적인, 열정적인, 인내심 있는, 남을 보호하려 하는, 임기응변에 능한, 책임감 있는, 학구적인, 마음이 넓은, 현명한, 일중독

갈등이 벌어지는 상황	• 학교 관리자 측(교장이나 교감 등)이 불합리한 기대를 할 때 • 교육과정과 교수법이 자주 바뀔 때 • 학생들이 시험에서 좋은 성적을 받아야 한다는 부담이 심해질 때 • 자신과 교수법이나 교육철학이 다른 교사와 협력해야 할 때 • 학교 재정이 빈약해서 자비로 수업 재료를 사야 할 정도일 때 • 교사에게 협조적이지 않거나, 자기 아이만 잘 봐주길 바라는 학부모와의 갈등 • 최선을 다했는데도 낙제하는 학생 • 학생들끼리의 다툼 • 부적절한 행위를 했다고 학생에게 비난받을 때 • 학생이 학대를 받는 듯한 정황을 포착함 • 학생과 유대감을 형성하지 못하거나 신뢰를 얻지 못할 때 • 학생이 따돌림을 당하고 있다고 의심은 가지만 가해자를 잡을 수 없을 때 • (생활지도를 자주 해야 하거나, 학교에서 다른 과목만 중시하거나, 필요한 교구가 없다는 문제로) 담당 과목을 제대로 가르치지 못할 때 • 문제를 겪는 학생을 도와줄 수 없을 때 • 실력 차가 있는 학생들에게 수준별 수업을 제공하려고 노력할 때

주로 접하는 사람들	학교 관리자(교장, 교감 등), 학생, 학부모, 동료 교사, 학습 자료 지원 교사, 멘토

ㄱ

직업이 캐릭터의 욕구에 미치는 영향

- **자아실현 욕구**

 많은 직업이 그렇지만, 이상과 현실이 항상 일치하는 것은 아니다. 교사는 많은 시간을 수업 외의 업무에 쏟아야 한다. 자신이 사랑하는, 가르치는 일을 거의 하지 못한다는 사실을 깨닫고 자신의 직업에 불만을 느낄 수 있다.

- **존중과 인정의 욕구**

 교사는 시간이 지나면 존경을 받게 되지만, 정작 교사의 가족은 급여나 위세가 더 높은 직업을 선택하기 바라는 경우가 있다. 부모나 배우자가 조건이 더 좋은 직업으로 바꾸라고 강권한다면, 교사는 자신이 생각했던 것만큼 교사라는 직업이 중요하지는 않다고 생각할지도 모른다.

- **생리적 욕구**

 학교 폭력이 발생하면 교사가 학교에서 목숨을 잃는 상황이 현실이 될 수도 있다.

캐릭터가 이 직업을 택한 이유

- 존경받을 만한 직업을 가져서 부모님을 기쁘게 해드리려고
- 어린 시절 학대를 받았던 경험 때문에 학대받는 아이들을 보호하고 싶어서
- (소아 성애자, 아동 인신매매 등) 사악한 의도를 가지고 아이들에게 접근하려고
- 학창 시절 선생님 덕에 긍정적인 경험을 했기에 다른 사람들에게도 그런 경험을 안겨주고 싶어서
- 어떤 아이들에게는 학교가 꼭 필요한 안식처가 될 수 있다는 것을 경험으로 알기에 아이들에게 안식을 주는 역할을 하고 싶어서
- 배우는 것을 좋아하고 자신의 지식을 나누고 싶어서

교수 **Professor**

개요

교수는 전문대학이나 종합대학에서 학생을 가르치는 사람이다. 다른 강사와 협동 수업co-teaching을 하기도 하고, 강의실에서 가르치거나 온라인으로 강의를 하기도 한다. 온라인 강의는 교수가 좀더 유연하게 강의 일정을 잡고 재택근무를 할 수 있어서 편리하다.

어디에서 강의를 하든 교수는 수업을 계획하고, 학생을 가르치며, 시험과 보고서로 학생을 평가하고, 학생들과 교류하며, 자신이 속한 학교의 행동 강령과 책무를 이행해야 한다. 종신교수가 되려면 전공 분야 연구와 논문 발행에 주력하는 한편 학생 단체와 대학 프로그램을 지원하고 각종 위원회에도 참여해야 한다. 저명한 교수는 학교 행사에서 연설을 해달라는 요청을 받거나 학교를 대표하여 세계 곳곳에서 개최되는 콘퍼런스나 워크숍에 참가하기도 한다.

필요한 훈련·교육

교수가 되려면 보통 박사 학위가 필요하지만, 석사 학위만 있어도 교수로 임용하는 대학이나 커뮤니티 칼리지도 있다. 학과에 따라서는 자리 경쟁이 치열하기 때문에 추가 교육, 경력, 수상 내역, 정치적 영향력이 교수직을 따내는 데 도움이 되기도 한다.

이 직업에 유용한 기술·재능

리더십, 멀티태스킹, 화술, 조사 연구, 다른 사람을 가르치는 능력, 크고 호소력 있는 목소리, 글쓰기

이 직업에 도움이 되는 성격 특성

자신감 있는, 창의적인, 호기심이 많은, 집중력이 뛰어난, 호감을 주는, 고결한, 직업윤리를 준수하는, 영감을 주는, 지적인, 공정한, 객관적인, 체계적인, 참을성 있는, 설득력 있는, 철학적인, 전문성을 갖춘, 반듯한, 현명한, 재기발랄한

갈등이 벌어지는 상황

- 힘든 시기를 겪는 학생을 보고도 도울 방법이 없을 때
- 동료 교수들에게 비난받을 때
- 학생이 무례하게 굴거나 갈등을 일으킬 때

- 연구 분야의 경쟁이 매우 치열할 때
- 대규모 강의를 맡아서 학생 개개인을 알기 어려울 때
- 학습 장애가 있거나, 공부하기 어려운 환경에 있는 학생
- 수업에 들어오지 않으려는 학생들
- 동료들이 연구 성과를 무시할 때
- 캠퍼스 안에서 심각한 위협이 발생하여 봉쇄 조치됨
- 논문 표절이나 부적절한 행동으로 비난을 받거나 고소를 당할 때
- 인종·종교·성별에 따른 차별을 겪을 때
- 종신직을 받으려고 다른 교수와 경쟁할 때
- 대학이 담당하는 강의를 폐지하려 할 때
- 대학의 재정 위기 때문에 해고당했을 때
- 조교와 잘 지내지 못할 때
- 중요한 강의 직전에 강의에 써야 하는 기기가 고장 남
- 사고방식이 보수적이어서 (온라인 행정 서비스나 학생과 이메일로 연락하는 등의) 업무와 관련된 기술 진보를 따라가기 어려울 때
- 학생 또는 조교와 부적절한 관계를 맺고 싶다는 유혹을 느낄 때

주로 접하는 사람들	학생, 다른 교수, 학과장, 교직원, 졸업생, 학교 경비원, IT 기술자, 예비 입학생과 학부모

| 직업이 캐릭터의 욕구에 미치는 영향 | • **자아실현 욕구**
대학생은 보통 원하든 원하지 않든 특정 교양과목을 이수해야 한다. 원하지 않는 교양과목을 듣게 된 학생들이 교수의 강의를 가치 있다고 생각하지 않는다면 힘들 수 있다.
• **존중과 인정의 욕구**
교수 캐릭터는 논문을 게재하지 못하거나 상을 받지 못하면 자신이 부족하다고 느낄 수 있다.
• **애정과 소속의 욕구**
교수는 업무량이 많다. 일과 결혼을 했다고 할 정도로 업무에 치여 가족과 보낼 시간이 없는 교수도 많다. |

- **안전 욕구**

 작은 학교는 규모가 큰 대학들만큼 보수가 많지 않으므로, 교수라
 해도 부수입이 필요할 수도 있다.

**고정관념
비틀기**

교수는 종종 너무 진지하거나 유머가 없는 인물로 묘사된다. 여러분
의 캐릭터에게는 좀더 편안한 성격을 부여해주자. 좋아하는 영화와
관련한 농담을 즐기거나, 책상에 걸터앉아서 강의하는 캐릭터는 어
떨까?
교수가 자신이 강의하는 과목에 삶 전체를 쏟아부을 필요는 없다. 여
가 시간에 판타지 소설을 쓰는 교수, 주말이면 스카이다이빙을 즐기
는 교수도 있을 수 있다.

**캐릭터가
이 직업을
택한 이유**

- 사실은 초등학교 교사가 되고 싶었으나, 고상한 척하는 가족들이
 반대할 것 같아서
- 교육자 집안에서 자람
- 자신이 선택한 학문에 열정이 있어서
- 가르치는 일을 좋아해서
- 교육에 높은 가치가 있다고 여기기 때문에
- 청소년에서 어른이 되어 가는 대학생들이 정체성을 형성하는 데
 조언과 도움을 주고 싶어서
- 대학에 다닐 때 좋았던 추억이 있어서 대학과 이어진 삶을 살고 싶
 어함

군 장교 **Military Officer**

[부사관, 장교, 준위를 포함하므로 '장교'가 아니라 '군 장교'로 번역했다]

개요

군 장교는 지휘권을 가진 군대 간부다. 부대원을 감독할 의무가 있으며, 임무를 계획하고 수행하며 하급자 관리, 회의 참석, 훈련 준비, 안전 훈련, 장비 정비, 서류 정리 등의 업무를 담당한다. 국가마다 군대를 구성하는 방식이 다르지만 일반적으로 군대는 공군, 육군, 해안경비대, 해병대, 해군으로 구성된다. 군 장교 지위에 있는 군대 간부는 부사관, 장교, 준위 직급이 있다.

**필요한
훈련·교육**

부사관은 군 생활에 잘 적응하기 위해 신체·정신·감정을 단련시키는 기본 교육을 받는다. 그 이후에는 리더십과 자신의 전문 분야에 대한 교육을 거친다.

장교는 일반 병사와 부사관보다 지위가 높다. 일반적으로 4년제 대학 학위를 취득하고 장교로 입대하지만, 모든 국가에서 학사 학위를 요구하는 것은 아니며 다양한 경로로 임관될 수 있다. 몇 가지 예를 들자면 사관학교, 상급 군사학교, 학군단(학생군사교육단), 장교 후보생 학교를 거쳐 장교로 임관되거나, 대학 졸업 후 곧바로 임관되기도 하며, 부사관에서 장교로 진급할 수도 있다.

준위는 특수 병과의 전문가다. 계급은 장교보다 낮지만, 부사관보다는 높다.

군 장교는 군 복무를 수행하는 내내 전문 군사교육을 통해 추가적인 훈련을 받는다. 각 계급은 필요한 훈련과 과정을 이수해야만 다음 계급으로 진급할 자격을 갖추게 된다.

**이 직업에
유용한
기술·재능**

기본적인 응급처치, 뛰어난 청력, 탁월한 기억력, 고통에 대한 인내, 단검 투척술, 폭발물에 대한 지식, 리더십, 독순술, 거짓말, 외국어 구사 능력, 상대의 마음을 읽는 능력, 회복력, 호신술, 정확한 사격, 체력, 전략적 사고, 완력, 호흡 조절, 생존 기술, 빠른 발, 야외에서 방향을 찾는 능력

149

이 직업에 도움이 되는 성격 특성	기민한, 야심 있는, 분석적인, 과감한, 차분한, 조심스러운, 휘둘리지 않는, 자신감 있는, 협조적인, 규율을 준수하는, 효율성을 추구하는, 융통성 없는, 충직한, 유순한, 애국심이 강한, 미리 대비하는, 전문성을 갖춘, 상명하복을 따르는, 일중독

갈등이 벌어지는 상황

- 부적절한 지침을 내리는 상관 밑에서 일할 때
- 개인의 신념과 임무의 목표가 상충할 때
- 불복종 행위
- 근무지가 자주 바뀌어서 늘 옮겨 다녀야 함
- 낯선 지역에서 고립감을 느낌
- 전우를 잃었을 때
- 일과 관련된 트라우마로 고통받을 때
- 신체적·정신적으로 힘든 훈련을 받을 때
- 항상 대기하면서 시간을 보내야 할 때
- 군 내부의 인간관계에 대해 엄격한 규칙이 있을 때
- 위험한 근무 환경
- (특히 외딴 곳에서) 임무를 수행하다가 부상을 입거나 병이 악화됨
- 군 생활 방식이 가족·친구·연인에게 영향을 주어서 이들과의 관계가 어려워짐
- 자녀에게 지나치게 엄격하거나 비현실적인 기대를 하게 될 때
- 해외 복무 중에 저지른 불륜이 배우자에게 발각됨
- 집에 돌아왔을 때 배우자가 외도 중이라는 것을 알아차림
- 제대 후 민간인으로 살아가기 어려움
- (합당하든 부당하든) 업무 수행 평가 결과가 부정적일 때
- 군대 내 정치 싸움에 끼어들어야 할 때
- 신체검사를 통과하지 못함
- 정치나 인간관계 때문에 경력에 차질이 생겼을 때

주로 접하는 사람들

부하 장교, 부사관, 인사 담당 고문, 정치인, 부대 간부

ㄱ

직업이 캐릭터의 욕구에 미치는 영향

- **존중과 인정의 욕구**

 부사관은 군의 근간이라고 하지만 이들이 받는 존경과 급여는 그 업무량에 미치지 못한다. 장교 또한 변호사·의사·엔지니어 등 다른 전문직과 비교하면 존경을 덜 받는 것으로 보인다.

- **애정과 소속의 욕구**

 군 장교는 근무지 이동이 잦기 때문에 지속적인 관계를 형성하기 힘들며 지역 공동체에 소속되어 있다는 느낌도 받기 어렵다. 가족·친구·연인과 소통할 시간이 부족한데, 특히 거주지가 아닌 지역으로 배치될 때 더욱 그러하다.

- **안전 욕구**

 복무하는 지역에 따라 질병·감염·부상 위험이 커질 수 있다.

- **생리적 욕구**

 위험한 지역에서 복무하는 장병은 미사일·지뢰·국지전의 목표물이 되어 사망할 수 있다.

고정관념 비틀기

군 장교는 일반적으로 남성이며, 공격적이고, 신체 조건이 좋으며, 정치 성향은 보수적이라는 통념이 있다. 이런 특성 중 한 가지만 뒤집어도 많은 것이 바뀐다. 어떤 비밀, 조건, 문제를 감춰야 하기 때문에 캐릭터가 이 직업을 택했다는 설정도 스토리를 입체적으로 만들어줄 것이다.

캐릭터가 이 직업을 택한 이유

- 군인 집안 출신이어서
- 대학 등록금이 필요해서
- 다른 사람을 격려하고 이끄는 직업을 원해서
- 체계와 규율을 원함
- 애국심이 깊음
- 다른 곳에서는 배우기 힘든 전문화된 훈련을 받고 싶어서

ㄱ

그래픽디자이너 Graphic Designer

개요

그래픽디자이너는 인쇄물 또는 디지털 이미지 작업으로 의미를 전달하고 영감을 주며 예비 고객의 구매욕을 자극한다. 레이아웃, 폰트, 색상, 형태, 동영상, 로고 등을 다루며 주로 소책자, 웹사이트, 제품 포장, 소셜 미디어, 광고, 책 표지, 잡지 등을 맡는다.

그래픽디자이너는 디자인 회사에 고용되기도 하지만 일반 회사에 들어가거나 프리랜서로 일하기도 한다. 혼자 일하는 그래픽디자이너는 업계 관행에 정통해야 하며 자신을 홍보할 줄도 알아야 한다.

필요한 훈련·교육

보통 그래픽디자인이나 관련 분야의 학사 학위를 취득한다. 업계 흐름에 뒤처지지 않으려면 소프트웨어, 업계 최신 동향, 새로운 마케팅 플랫폼을 계속 공부해야 한다.

이 직업에 유용한 기술·재능

돈을 버는 요령, 창의력, 꼼꼼함, 탁월한 기억력, 경청하는 능력, 흥정 솜씨, 멀티태스킹, 인맥, 발상을 전환하는 능력, 홍보 능력, 전략적 사고, 글쓰기

이 직업에 도움이 되는 성격 특성

분석적인, 창의적인, 효율적인, 집중력 있는, 정직한, 상상력이 풍부한, 독립적인, 근면 성실한, 세심한, 체계적인, 설득력 있는, 전문성을 갖춘, 책임감 있는, 타고난 재능, 알뜰한, 일중독

갈등이 벌어지는 상황

- 도무지 만족하지 않는 의뢰인
- 자신의 아이디어가 의뢰인이나 동료 디자이너의 생각과 달라서 마찰이 일어날 때
- 결과물을 수정해달라고 계속 요구하는 의뢰인
- 빠듯한 마감 기한
- 결과물에 대한 가혹한 피드백
- 업계에서 필요한 기술이 달라져서 공부를 계속해야 할 때
- 모호하게 주문을 해놓고는 결과물을 비판하는 의뢰인

152

- 창의적인 아이디어가 떠오르지 않을 때
- 독창적인 아이디어를 내야 한다는 압박감
- 그래픽디자인이 쉽고 단순한 일이라고 믿는 사람들
- 디자인 비용이나 계약 조건(수정 횟수 제한 등)에 난색을 표하는 고객
- 친구나 가족이 공짜로 디자인을 해달라고 부탁할 때
- 누군가 자신의 작업물을 표절했을 때
- 의도치 않게 남의 디자인을 참조하거나 베낀 것처럼 되었을 때
- 소프트웨어나 하드웨어가 말썽을 일으켜서 작업물이 날아가버림
- 단가를 낮게 받는 아마추어가 시장에 넘쳐날 때
- 참여하고 싶은 프로젝트의 스타일이 자신과 맞지 않을 때
- 회사 내 다른 디자이너와 경쟁 관계가 될 때
- 편집이나 테스트를 제대로 못 하고 넘긴 결과물이 비판받을 때
- 감당할 수 없는 규모의 프로젝트를 맡았을 때
- 마감이 얼마 남지 않았는데 응급 상황(교통사고가 나서 입원해야 한다든가)이 발생해 기한을 맞추지 못할 때

주로 접하는 사람들

고객, 미술 감독, 프로젝트 관리자, 그래픽아티스트, 미술 감독, 웹 디자이너

직업이 캐릭터의 욕구에 미치는 영향

- **자아실현 욕구**

 그래픽디자이너는 고객이나 동료의 요구를 들어주느라 자신의 창의력을 마음껏 발휘하지 못하기도 한다. 이들은 주로 마케팅 분야에서 일하기 때문에, 회사나 클라이언트가 원하는 방식이 아닌 자신만의 방식으로 의미 있는 작업을 할 수 있는지에 대해 의문을 가질 수 있다.

- **존중과 인정의 욕구**

 그래픽디자이너가 많은 시간을 투자해 제대로 된 결과물을 만들었더라도, 사람들은 그 결과물을 디자이너의 작품이라기보다는 의뢰인의 것으로 여긴다. 자신의 노력이 인정받기를 원하는 그래픽디자이너는 이런 상황이 달갑지 않을 수 있다.

- 애정과 소속의 욕구

 디자이너는 완벽한 작품을 만들려고 많은 시간을 투자해야 한다.
 마감 기한이 넉넉하지 않다면, 대인 관계를 형성하고 유지하기도
 버거울 수 있다.

**고정관념
비틀기**
사람들은 보통 그래픽디자이너가 창의적이고 분석적이며 전문 기술
을 가지고 있다고 생각한다. 재능이나 기술이 부족한 캐릭터라면 어
떤 어려움을 겪을까?

그래픽디자이너는 의뢰인이나 동료와 긴밀히 협조하며 일하기 때문
에 대인 관계 기술이 매우 중요하다. 남의 말을 경청하는 능력이나 팀
워크, 동기부여, 공감, 인내심이 부족해서 대인 관계가 형편없는 캐릭
터를 만들어보면 어떨까?

**캐릭터가
이 직업을
택한 이유**
- 멋진 디자인을 알아보는 안목을 타고나서
- 의뢰인이나 고객과 함께 일하는 것이 즐거워서
- 그래픽디자인을 하면 비디오 게임을 만들거나 소설을 쓰는 등 다
 른 일도 무난히 할 수 있을 거라고 생각해서
- 컴퓨터를 다루는 데 능하고, 업무 일정을 직접 정할 수 있는 직종
 에서 일하고 싶어서
- 예술가가 되고 싶으나 자신만의 작품을 만들기에는 자신감이 없
 어서
- 내향적인 성격이라 다른 사람과 직접 대면하는 것보다 온라인으
 로 연락을 주고받으며 일하는 것을 선호해서

기계공학자

개요

기계공학은 공학의 한 분야로 기계와 기계에 관련된 내용을 연구하는 분야다. 기계의 설계, 제작, 성능, 운전 등에 관한 기초 또는 응용 분야를 연구한다. 기계공학자는 엔진·공구·기계·대형 공장과 시설 등을 연구·설계·제작·유지하는 데 필요한 지식을 갖고 있다. 기계공학자가 만들고 개발한 제품과 시스템은 에스컬레이터에서 우주왕복선, 생체 의학 장치, 발전소에 이르기까지 매우 다양하다.

기계공학에서 비롯된 기술은 항공 우주 산업, 자동차, 약학, 로봇공학, 건축, 정유, 농경 등 다양한 산업에 필요하다. 즉, 기계공학자는 다양한 분야에 취업할 수 있다.

필요한 훈련·교육

기계공학 학사 학위 이상이 필요하다. 학사 과정은 재료·통계학·역학·열역학·수치해석·화학·고등 수학 등을 배운다. 혁신과 문제 해결 능력도 필수적이다.

이 직업에 유용한 기술·재능

꼼꼼함, 손재주, 숫자 감각, 기계를 다루는 기술, 재료나 물건을 상황에 맞게 응용하는 능력, 연구 조사

이 직업에 도움이 되는 성격 특성

분석적인, 협조적인, 창의적인, 호기심이 많은, 과단성 있는, 효율적인, 열성적인, 집중력 있는, 근면 성실한, 지적인, 세심한, 관찰력이 뛰어난, 체계적인, 미리 대비하는, 임기응변에 능한, 책임감 있는, 분별력 있는, 학구적인

갈등이 벌어지는 상황

- 비협조적이고 게으른 사람들과 함께 팀으로 일할 때
- 인종이나 성별에 관한 편견
- 수행 중인 프로젝트의 해결책을 찾을 수 없음
- 충분한 지식이나 경험이 없는 상사 밑에서 일해야 할 때
- 일에 방해가 되는 서류 작업과 형식적인 절차
- 비현실적인 마감일에 맞추어야 할 때

- 프로젝트 도중에 자금이 떨어졌을 때
- 부품의 품질이 좋지 않은 것을 모르고 사용하다가 기계가 망가졌을 때
- 기계가 오작동하여 상해를 입었을 때
- 정말 진행하고 싶었던 프로젝트에 퇴짜를 맞았을 때
- 특정 프로젝트에만 참여하는 사람으로 인식될 때
- 기계는 잘 다루지만 대인 관계는 서툴 때
- 상사, 팀원, 고객이 아이디어를 훔쳤을 때
- 질투나 경쟁심이 많은 동료가 프로젝트를 은밀히 방해함
- 뇌 부상, 또는 손이나 손가락에 영향을 미친 사고 때문에 일을 제대로 할 수 없을 때
- 프로젝트가 실패하자 희생양이 되어 비난을 뒤집어써야 할 때

주로 접하는 사람들	고객, 프로젝트 관리자, 사무실 직원, 팀 구성원과 동료들, 공사장 감독과 건설업자, 다른 분야의 공학자들, (변호사, 회계 담당자, 인적자원부 직원 등) 회사 다른 부서 사람들

ㄱ

직업이 캐릭터의 욕구에 미치는 영향	• **자아실현 욕구** 기계공학은 응용 범위가 방대하므로 기계공학자들은 직업에서 이루고자 하는 목표가 다양할 것이다. 캐릭터가 자신이 열정 있는 분야가 아닌 관심 없는 분야에 묶여서 원하는 일을 할 수 없다면 불만이 커질 수밖에 없다. • **존중과 인정의 욕구** 자신보다 성과가 뛰어난 동료들과 일하거나 승진에서 번번이 누락된다면 자신감이 없어지거나 스스로에게 회의를 느낄 수 있다. • **안전 욕구** 기계가 오작동하거나 안전 수칙을 제대로 따르지 않을 경우, 제작과 검증을 담당하는 기계공학자가 상해를 입을 수 있다.

기계공학자를 사무실에만 처박아두지 말고, 캐릭터에게 중요한 장소로 가야 하는 프로젝트를 설정해주자.

기계공학이 분석적이고 구조적이므로 기계공학자들은 고지식하고 어리숙하며 따분한 인물로 묘사되고는 한다. 이런 모습을 바꾸려면, 캐릭터가 지닌 성격의 여러 측면을 고려하여 어떻게 평범하지 않은 모습을 이끌어낼지 고민해야 한다. 취미, 특성, 비밀, 공포증, 기벽에 변화를 주면 기계공학자의 전형적인 틀을 벗어날 수 있을 것이다. 또한 워낙 재능이 특출하여 모두가 실패하는 일에도 성공하는 캐릭터라서 상사가 못 본 척하고 넘어가주는 부정적인 성격이나 특징이 있어도 이야기에 흥미를 더해준다.

- 기계공학 분야에서 일하는 가족에게 등 떠밀려서
- 자식에게 기대가 크거나 사랑받을 자격을 요구하는 부모에게 인정받고 싶어서
- 남들보다 특출나게 똑똑함
- 이 세상에 지대한 영향을 주는 무언가를 창조하고 싶어서
- 과학과 혁신에 열정이 있어서
- 사물이 어떻게 작동하는지에 매료되었으며 작동 원리를 이해하는 능력을 타고났기에
- 특정 산업에 열정이 있고, 그 산업을 발전시킬 제품과 시스템을 만들고 싶어서

ㄱ

기금 모금자

개요

기금 모금자는 각종 기업, 단체, 비영리 조직에서 사업 기금을 마련하고 관리하는 일을 한다. 기금 마련 캠페인과 각종 행사를 조직하고, 자원봉사자를 교육하고, 소셜 미디어를 관리하고 예비 기부자나 후원자와 접촉하고, 기부금 신청서를 작성하고, 홍보 자료를 만들고, 기부자 정보를 관리한다.

기금 모금자는 자신을 고용한 이들에게 가장 잘 맞는 방법으로 돈을 모금하고 그를 위한 행사를 개최해야 하므로, 다양한 모금 방법을 숙지해야 하며 어떤 방식이 효과적인지 파악해야 한다.

사람을 다루는 기술에 성공 여부가 달려 있기 때문에 사교술이 뛰어나고 인맥을 효과적으로 활용할 수 있는 사람에게 알맞은 직업이다. 프리랜서로 일할 수도 있고, 컨설팅 회사에 고용되기도 한다.

필요한 훈련·교육

의뢰인이나 회사 모두 학사 학위 소지자, 이왕이면 경영·홍보·행정 등의 학위 소지자를 선호한다. 물론 학위보다 실무 경험을 중시하는 의뢰인이나 회사도 있다. 인턴십이나 자원봉사로 필요한 실무 경험을 익힐 수 있다.

이 직업에 유용한 기술·재능

수익을 창출하는 능력, 인간적인 매력, 창의성, 공감 능력, 탁월한 기억력, 신뢰를 주는 능력, 경청하는 능력, 환대하는 능력, 멀티태스킹, 인맥, 홍보 능력, 상대의 마음을 읽는 능력, 영업 능력, 글쓰기

이 직업에 도움이 되는 성격 특성

적응을 잘하는, 분석적인, 차분한, 매력적인, 협조적인, 정중한, 창의적인, 수완이 좋은, 효율적인, 공감을 잘하는, 열성적인, 외향적인, 너그러운, 친절한, 이상주의, 상상력이 풍부한, 근면 성실한, 세심한, 낙관적인, 체계적인, 열정적인, 인내심 있는, 끈질긴, 설득력 있는, 전문성을 갖춘, 임기응변에 능한, 책임감 있는

갈등이 벌어지는 상황	• 중요한 행사가 실패로 끝났을 때 • 돈을 기부하겠다고 한 사람이 약속을 어길 때 • 모금 목표액을 채우지 못함 • 의뢰인이 터무니없는 모금액을 기대할 때 • 의뢰인이 세세한 부분까지 간섭할 때 • 사회적으로 용납하기 힘든 명분이나 목표를 내세운 캠페인을 의뢰받았을 때 • 캠페인을 펼치는 중에 모금을 의뢰한 회사의 치부가 드러남 • 예정된 행사 장소가 행사 직전에 취소되거나 공급업체가 행사 직전에 참가를 철회할 때 • 컴퓨터 문제로 저장해놓은 정보가 사라졌을 때 • 개인적으로 불미스러운 일이 발생해서 사람들을 만나고 인맥을 쌓기가 어려워짐 • 자선 행사를 후원할 큰손을 찾지 못해 행사 규모를 줄여야 할 때 • 부상이나 질병으로 기금 모금 일을 수행하기 어려울 때 • 까다롭거나 무능한 자원봉사자와 일해야 할 때 • 지침을 따르지 않는 자원봉사자에게 중요한 업무를 맡겨야 할 때 • 모금한 돈 대부분이 정말로 필요한 사람이 아니라 회사 사장에게 가고 있다는 사실을 알게 되었을 때 • 업무 때문에 저녁 시간이나 주말을 가족과 함께하지 못할 때 • 출장이 잦아 가정생활에 충실하기 힘들 때 • 중요한 행사 직전에 위급 상황이 발생함 • 모금 의뢰인이 평판이 나쁘거나 오명을 쓰고 있어서 사람들의 반응이 냉담함 • 전화 상담이나 문서 작업 등 지원 업무를 맡고 싶지만, 행사를 진행하고 기부자를 즐겁게 하는 등 앞에 나서는 일을 해야 할 때
주로 접하는 사람들	비영리 기관이나 기업의 대표, 행정 담당 직원, 자원봉사자, 다른 기금 모금자, 컨설팅 회사 상사, 공급업체, 행사 진행 요원, 예비 기부자, 유명인이나 백만장자 같은 상류층 기부자, 자선가, 기자 등 언론인

직업이 캐릭터의 욕구에 미치는 영향

- 자아실현 욕구

 기금 모금자는 보통 열정적으로 일하고 선(善)을 행하는 데 관심이 많다. 하고 싶지 않은 일을 맡았다거나, 의뢰인이 존경할만한 사람이 아니라면 회의감이 들 수 있다.

- 존중과 인정의 욕구

 자신의 실수나 단점 때문에 명망 있는 단체에 꼭 필요한 돈을 모으지 못했다면 자신의 능력을 의심하게 될 것이다.

- 안전 욕구

 대중의 관심을 많이 받는 사람이나 과격한 성향의 단체가 기금 모금을 방해한다면, 기금 모금자가 난처해질 수 있다.

고정관념 비틀기

이야기 속에 나오는 기금 모금자는 주로 부유한 의뢰인을 위해 화려한 행사를 주최한다. 하지만 소기업과 비영리 단체도 자금이 필요하고, 기금 모금자도 처음에는 작은 일부터 시작해야 할 것이다. 안락사를 하지 않는 동물 보호소, 가난한 이들을 위한 진료소, 방과 후 학교 등을 위해 모금 활동을 시작하는 캐릭터를 만들어보자.

캐릭터가 이 직업을 택한 이유

- 어릴 때부터 손아래 형제자매를 돌보거나, 재능이 뛰어난 형제자매를 격려하는 등 남을 보살피고 지원하는 역할을 하며 자랐음
- 외향적인 성격이고 도전을 즐김
- 대의를 이루기 위해 사람들의 관심을 끌어서 세상을 바꾸는 데 기여하고 싶어서
- 명분을 세우거나 행사를 기획해서 실천하는 일을 좋아함
- 누구와도 금방 친해질 수 있는 성격이고 남을 설득하는 것을 좋아해서
- 자신의 매력과 설득력을 선을 실천하는 데 사용하고 싶어서

기자

개요

기자는 방송사, 신문사, 잡지사, 인터넷 신문사 등 다양한 매체에서 일한다. 많은 기자가 스포츠, 정치, 법조, 보건 의료, 사회, 연예계 등 특정 분야를 집중적으로 다루므로 탐사와 조사는 필수다. 기자가 수집하는 정보는 기사, 인터뷰, 영상, 생방송 뉴스로 공유된다.

'기자'와 '저널리스트'는 혼용되기도 하지만 약간의 차이가 있다. 저널리스트는 공공의 문제에 관한 정보를 수집하여 전달하는 사람을 아우르는 용어로 기자, 뉴스 앵커, 칼럼니스트 등이 포함된다. 기자는 인터뷰나 기자 회견으로 정보를 직접 입수하고 전달하는 특정 부류의 저널리스트를 칭한다.

필요한 훈련·교육

커뮤니케이션이나 저널리즘 분야 학위를 취득한 기자가 많기는 하지만, 학위가 반드시 필요한 것은 아니다. 더 중요한 것은 경험이다. 기자 지망생은 언론사의 인턴십으로 경험을 쌓을 수 있다. 다른 직업도 대부분 그렇듯, 기자 역시 일반적으로 뉴스 원고 편집자 또는 블로거로 시작해 원하는 직위까지 올라간다.

이 직업에 유용한 기술·재능

친화력, 인간적인 매력, 꼼꼼함, 평정심, 신뢰를 주는 능력, 경청하는 능력, 외국어 구사 능력, 멀티태스킹, 인맥, 체계적으로 정리 정돈하는 능력, 정확한 기억력, 화술, 상대의 마음을 읽는 능력, 조사 능력, 전략적 사고

이 직업에 도움이 되는 성격 특성

기민한, 야심 있는, 분석적인, 과감한, 매력적인, 자신감 있는, 대립을 두려워하지 않는, 협조적인, 정중한, 호기심이 많은, 수완이 좋은, 외향적인, 수다를 잘 떠는, 근면 성실한, 상대를 조종할 줄 아는, 세심한, 꼬치꼬치 캐묻는, 객관적인, 관찰력 있는, 체계적인, 열정적인, 인내심 있는, 끈질긴, 설득력 있는, 전문성을 갖춘, 추진력 있는, 임기응변에 능한, 사회 이슈에 관심이 많은, 원기 왕성한, 학구적인, 윤리에 얽매이지 않는, 거리낌 없는

161

갈등이 벌어지는 상황	다른 기자들과의 치열한 경쟁기자로서의 관점이나 보도 방식에 대해 비판받을 때다른 뉴스 채널, 잡지 등과 경쟁해야 할 때기사를 서둘러 수정해야 할 때사건을 보도하다 감정이 북받칠 때인터뷰 대상자가 대답을 교묘히 피할 때불이 난 집, 폭동 현장, 자연재해가 발생한 지역 등 위험한 장소에서 보도를 하거나 상황을 지켜보아야 할 때표절, 허술한 사실 확인, 정치 공작 등을 했다며 비난받을 때마감을 맞추기 힘들 때자기 의견만 고집하는 성격인데 사실만 보도해야 함(또는 그 반대)실제로는 그렇지 않은데 자신감 넘치고 준비된 모습을 보여야 할 때담당하는 취재원이나 사건에 따라 일하는 시간이 달라질 때일이 너무 많아서 배우자나 자녀와 불화가 생길 때힘 있는 사람이 어떤 사실을 은폐하라고 협박함자신이 쓴 기사가 회사의 정치적 견해와 맞지 않다는 이유로 삭제당함상사가 갑자기 출장을 가야 하는 업무를 지시해서 당장 자녀를 돌봐줄 사람을 찾는 게 어려울 때고통스럽거나 트라우마를 유발하는 상황을 자주 접하다보니 연민 피로를 겪게 됨
주로 접하는 사람들	뉴스 앵커, 저널리스트, 사진작가 혹은 촬영 기사, 동료 기자, 목격자, 인터뷰 대상자, 구경꾼, 경찰관, 응급 구조대원, 프로 스포츠 선수와 코치·감독, 정치인, 편집장, 범죄자, 범죄 피해자
직업이 캐릭터의 욕구에 미치는 영향	**자아실현 욕구** 경력 많은 기자는 세간이 주목하는 사건을 다루지만, 신참 기자는 자신의 관심사가 아닌 분야의 사건을 맡아야 하는 경우가 많다. 신참 기자가 자신이 밀려난다고 계속해서 느끼면 이 직업을 계속해야 할지 의문이 생길 수 있다.

ㄱ

162

- **존중과 인정의 욕구**

 규모가 작거나 신뢰도가 떨어지는 언론사에서 근무하는 기자는 남에게 무시당한다고 느낄 수 있다.
- **안전 욕구**

 재해 현장이나 전쟁터처럼 위기 상황을 취재하러 간 기자는 위험에 처할 수 있다.
- **생리적 욕구**

 현실 세계에서 기자가 취재 중에 사망하는 일은 그리 드물지 않다. 기자 캐릭터 역시 어떤 사건을 담당하느냐에 따라 근무 중에 사망할 가능성이 매우 높아질 수 있다.

고정관념 비틀기

카메라 앞에 서는 기자는 전문적이고 준비성이 철저해 보이므로, 이야기 속 기자도 대개 그렇게 묘사된다. 대중 앞에 나서는 일 없이 흐트러진 모습으로 지면 기사나 웹 기사를 작성한 다음 남몰래 반응을 주시하는 기자는 어떨까?

기자는 대부분 젊은 편이다. 나이 많은 기자가 크게 성공한다는 이야기로 이 고정관념을 비틀어보자. 기자에게 타인의 신뢰를 얻고 마음을 열게 하는 능력이 있다고 설정하면 충분히 가능한 일이다.

캐릭터가 이 직업을 택한 이유

- 대중에게 진실을 알리고 싶어서
- 선거, 자연재해, 공개 토론회 이면에서 벌어지는 사건에 관심이 있어서
- 다른 사람의 말을 믿기보다 직접 진실을 밝히고 싶음
- 정부와 언론을 신뢰하지 않아 직접 정보를 입수하고 싶어서

163

꿈 해석가

Dream Interpreter

개요	꿈 해석가(해몽가)는 꿈을 분석하고 해석해 의미를 찾아내는 사람이다. 꿈 해석가가 알아낸 정보는 고객의 성장과 발전에 도움이 된다. 꿈 해석은 과거를 들여다보는 창문이라고 할 수 있다. 꿈 해석가는 상징과 단서에 집중하여 고객의 숨겨진 감정과 트라우마, 그 때문에 생기는 정신 건강 문제를 밝혀낸다.

꿈 해석가는 개인 사무실을 차릴 수도 있고 집에서 일할 수도 있다. 온라인 채팅이나 동영상으로 꿈을 해석하기도 한다.

필요한 훈련·교육

정규교육이 필요하지는 않지만, 꿈 해석에 관한 강좌를 수강하기도 한다. 임상 치료에 꿈을 활용하는 심리학자라면 꿈 해석 교육을 받을 수도 있다.

이 직업에 유용한 기술·재능

상황 예측 능력, 공감 능력, 신뢰를 주는 능력, 경청하는 능력, 환대하는 능력, 직관력, 발상을 전환하는 능력, 홍보 능력, 상대의 마음을 읽는 능력, 연구 조사

이 직업에 도움이 되는 성격 특성

분석적인, 자신감 있는, 정중한, 호기심이 많은, 진중한, 느긋한, 공감을 잘하는, 호감을 주는, 온화한, 친절한, 영감을 주는, 관찰력 있는, 통찰력 있는, 설득력 있는, 철학적인, 전문성을 갖춘, 남을 잘 돕는, 마음이 넓은, 거리낌 없는, 현명한

갈등이 벌어지는 상황

- 고객이 꿈 해석에 회의적일 때
- 고객이 자주 연락하고 성가시게 굴 때
- 꿈 해석가를 정식 직업으로 여기지 않는 친구나 가족
- 고객의 꿈에서 얻은 정보가 상충하거나 혼란스러울 때
- 고객이 별로 없을 때
- 비용을 제때 지불하지 않는 고객
- 고객에게 알맞은 답을 제시할 수 없을 때

- 꿈에 지나치게 집착하거나 과하게 고민하다보니 기진맥진해짐
- 꿈 해석이 틀린 것으로 판명되거나, 자신의 꿈 해석 때문에 고객이 현명하지 못한 결정을 내릴 때
- 부정적인 후기가 올라와서 홍보에 악영향을 미칠 때
- 고정 수입이 없음
- 꿈 해석을 미심쩍게 보는 누군가가 돈을 벌려고 이상한 짓하는 사람 취급할 때
- 재택근무를 해서 고객에게 자신이 사는 곳이 노출됨
- 업무 시간이 일정하지 않음
- 고객이 비현실적인 기대를 할 때
- 과학계의 지지를 받지 못함
- 규모가 작거나 전통을 중시하는 지역에 살고 있는데, 이 동네는 꿈 해석가를 직업으로 받아들이지 않거나 존중하지 않는 분위기임
- 자신의 꿈속에서 불안한 느낌을 받음

| 주로 접하는 사람들 | 고객, 고객의 친구나 가족, 심리학자, 캐릭터의 고객을 담당하는 다른 상담가나 치료사 |

| 직업이 캐릭터의 욕구에 미치는 영향 | |

- **자아실현 욕구**

 건강·보건 분야의 다른 직업에 종사하는 사람들과 마찬가지로, 꿈 해석가는 다른 사람들을 돕고 싶다는 욕구가 크다. 고객이 해석에 반감을 드러내거나 긍정적 변화를 위한 조언을 거부한다면, 해석가는 자신의 일을 시간 낭비라고 여길 수 있다.

- **존중과 인정의 욕구**

 꿈 해석을 회의적으로 바라보고 심지어 경멸하는 사람이 많다. 꿈 해석가 캐릭터는 자신의 직업이 인정받기를 바라지만 얼마 안 가 그 욕구가 충족되기 힘들다는 사실을 깨달을 것이다.

- **애정과 소속의 욕구**

 보수적인 곳에 사는 꿈 해석가는 지역 주민과 교류하기 어려울 수도 있다.

꿈 해석가는 종종 초자연적 현상에 관심이 많은 괴짜로 여겨진다. 꿈 해석가이지만 세상 물정에 매우 밝고 현실적이며 사실에 기반해 판단을 내리는 캐릭터를 만들면 이런 고정관념에 맞설 수 있다. 꿈 해석가가 과학계에 종사하는 사람이라면 더욱 흥미로운 전개가 펼쳐질 것이다.

또한 꿈 해석가는 사기꾼이라거나 돈 버는 데만 혈안이라는 편견이 있다. 이런 편견을 지닌 회의론자라면 꿈 해석가는 혼자 쇼를 하거나 의뢰인이 듣고 싶은 말만 늘어놓는 사람이라고 생각할 것이다. 꿈 해석에 열정을 갖고 타인을 염려하는 꿈 해석가 캐릭터를 만들어보자. 이런 캐릭터는 고객이 행복해지기를 바라는 마음으로 해몽이 끝난 후에도 고객을 좀더 알아보려는 노력을 게을리하지 않을 것이다.

- 어릴 때 초자연적 경험을 했음
- 꿈을 해석하는 특별한 능력을 타고났기에
- 사람의 마음이 작동하는 방식에 흥미를 느껴서
- 꿈에 매료되었고, 꿈 해석가가 되어야 한다는 소명을 받았다고 생각해서
- 다른 사람이 자신의 감정과 욕구를 알도록 도와주는 것이 좋아서
- 사람들이 다른 가능성에 마음을 열기를 바라서
- 외향적이고 사람들과 함께하는 일을 좋아해서
- 다른 사람을 통제하고 싶어서
- 꿈에 나타난 경고를 무시하지 않은 덕에 사고를 피할 수 있었던 자신의 경험을 다른 사람에게도 알려주고 싶어서

농부 · 축산업자　　　　　　　　　　　　　Farmer

개요

농부는 작물을 심고 기르고 추수하는 사람이다. 축산업자는 식용 목적으로 동물을 기르고 번식시킨다.

필요한 훈련 · 교육

농부가 되기 위해 공식적인 교육이 필요한 것은 아니지만, 경험이 있다면 성공하는 데 도움이 된다. 또한 농부는 자신이 기르는 작물의 전문가다. 곡물, 채소, 과일, 견과류, 종자 등 어떤 것을 기르든 마찬가지다. 각각의 작물에 무엇이 필요하고 가장 잘 자라는 환경이 어떤지 알고 있어야 하며 병충해도 대비해야 한다. 작물을 수확하고 저장하는 법, 판매하고 운송하는 법도 알아야 한다. 식량 생산 과정에는 굉장히 많은 연결 고리가 얽혀 있으므로 사소한 부분도 소홀히 할 수 없다.

축산업자는 기르는 동물에 관한 지식을 갖추어야 하고, 가축에게 알맞은 환경을 유지해야 하며, 적절한 영양을 공급하고 보살펴야 한다. 또한 산업 안전법과 보건 기준을 준수하며 위생 검사를 통과해야 한다. 가축을 매매할 준비가 되었다면, (운송을 포함해서) 필요한 절차를 마련해야 한다.

농축산업은 하나의 엄연한 사업이다. 따라서 농부와 축산업자는 회계 관리, 대금 납부, 일꾼 감독, 부채 처리, 장부 작성, 장비 구매 및 보수, 건물과 시설 관리, 상품 출하하는 법 등을 숙지해야 한다. 농사는 이윤을 내기 빠듯하고 시장 변동이 큰 데다가 수익에 기후 · 정책 · 가격 변동이 영향을 미친다.

이 직업에 유용한 기술 · 재능

수익을 창출하는 능력, 동물을 다루는 능력, 기본적인 응급처치, 뛰어난 청력, 뛰어난 후각, 뛰어난 미각, 탁월한 기억력, 농사 기술, 원예 기술, 숫자를 잘 다룸, 흥정 솜씨, 기계를 다루는 기술, 멀티태스킹, 날씨 예측, 재료나 물건을 상황에 맞게 응용하는 능력, 체력, 선견지명, 목공 기술

167

이 직업에 도움이 되는 성격 특성	적응을 잘하는, 야망이 큰, 분석적인, 차분한, 한번 시작하면 끝장을 보는, 규율을 준수하는, 효율적인, 독립적인, 근면 성실한, 아는체하는, 세심한, 자연을 중심으로 생각하는, 동식물을 잘 돌보는, 관찰력이 좋은, 끈질긴, 미리 대비하는, 임기응변에 능한, 책임감 있는, 사회 이슈에 관심이 많은, 알뜰한, 건전한, 일중독, 잔걱정이 많은, 현명한

갈등이 벌어지는 상황	• 곡식이나 가축을 전멸시키는 질병 • 기후 변화나 때 이른 서리, 오래 지속되는 가뭄이나 홍수 등 극한의 날씨 • 쌓여가는 빚 • 정책이나 시장에 변동이 생겨서 소비자에게 상품을 판매하기가 어려워짐 • 가격 변동 • 포화 상태의 시장 • 야생동물이 가축을 습격함 • 질환이나 부상으로 일을 제대로 할 수가 없을 때 • 해야 할 일은 많은데 시간이 부족할 때 • 시장 수요에 맞게 작물 종류를 바꿔야 한다는 압박을 느낄 때 • 작물이나 가축 무리를 전멸시키는 병충해 • 정부 지원 부족 • 지나친 과세와 규제 • 가족 중에 농촌을 벗어나 도시 생활을 하고 싶어 하는 사람이 있어서 마찰이 생김 • 제일 힘든 시기에 장비까지 고장 날 때 • 어떤 작물을 심을지를 두고 가족끼리 의견이 맞지 않을 때 • (공장식 축산으로 바꾸면 이윤이 높아지겠지만, 가축의 활동 공간을 좁히고 이동을 제한하는 일은 옳지 않다고 느끼는 등) 도덕적 갈등 • 십대 자녀가 농촌 생활에 불만을 품을 때 • 정직하고 믿을 만한 일꾼을 찾기가 어려울 때 • 농장 시설을 돌보고 각종 책임에 묶여서 자유를 누리지 못할 때

주로 접하는 사람들	다른 농부, 이웃, 기계 정비공, 부품 공급업자, 고객, 위생 검사관, 수의사, 가족, 지역 주민
직업이 캐릭터의 욕구에 미치는 영향	• **자아실현 욕구** 시골에 살면서 일하는 것을 좋아하는 캐릭터라도, 이윤은 고사하고 손해라도 보지 않으려고 끊임없이 아등바등 노력해야 하는 나날이 이어진다면 농부라는 직업에 의문을 품을 수 있다. • **애정과 소속의 욕구** 어떻게 농장을 경영할지, 얼마나 대출을 받을지, 어떤 작물을 키워야 할지와 같은 문제가 가족 구성원 간에 갈등을 일으키기도 한다. 자녀가 농사 말고 다른 일을 하고 싶어 하는데, 부모는 농사일을 이어받기 원할 때도 갈등이 생긴다. • **생리적 욕구** 농·축산업자는 자신이 통제할 수 없는 변수 때문에 빚을 지곤 한다. 이 위기를 극복하지 못하면, 생활필수품을 사는 것도 힘들어질 수 있다.
고정관념 비틀기	농부 캐릭터는 대개 남성이며, 여성은 농사를 짓는 가족의 일원인 경우가 많다. 여성 농부 캐릭터를 만들되, 직접 농장을 운영하거나 위기에 처한 여성들끼리 서로 돕는 농장의 책임자로 설정해보자. 라벤더, 크리스마스트리용 나무, 대마초 같은 특이한 작물을 재배하는 여성 농부 캐릭터도 만들 수 있다. 특별할 것 없는 직업이라도 관점을 조금만 바꾸면 깊이와 흥미가 생긴다.
캐릭터가 이 직업을 택한 이유	• 농사를 짓는 가정에서 자랐음 • 주변에서 가업을 잇기를 바라서 • 시골에 살며 자급자족하고 싶어서 • 자연과 탁 트인 공간을 사랑함 • 밭일을 할 때 창조주와 더 가까이 이어진다고 느껴서 • 동물과 가축을 돌보는 일을 사랑해서 • 식품 생산 산업의 현실이 걱정스럽고, 이를 어떻게든 개선하고 싶

어서

- 보다 전통적이고 단순한 생활 방식으로 돌아가고 싶어서
- 생존주의자[전쟁 등 재난이 벌어졌을 때 살아남으려고 대비하는 사람들. 대피 시설을 만들거나 식량을 비축해둔다]거나 종말 대비론자여서 생존에 필요한 준비를 해놓고자 함

대필 작가
Ghostwriter

개요

대필 작가는 프리랜서 작가로 혼자 또는 팀을 이루어서 회사나 고용주를 위한 콘텐츠(연설, 트위터, 블로그 게시물, 동영상 대본, 웹사이트 콘텐츠 등)를 작성한다. 계약에 따라 소설이나 논픽션을 집필할 때도 있고, 콘텐츠 마케팅 에이전시에서 일하기도 한다. 대부분은 해당 작업을 마치면 정해진 임금을 받지만 중간중간 분할 지급받는 경우도 있고, 계약금을 적게 받는 대신 저작권 수익 일부를 받기도 한다.

대부분은 대필 작가를 고용한 사람이나 단체가 해당 글을 집필한 것으로 발표되지만, 협의를 거쳐 대필 작가가 공동 저자나 기고자로 이름을 올리기도 한다. 대필 작가에게 기밀 유지 계약에 서명하도록 요구하는 경우도 있다.

필요한 훈련·교육

대필 작가는 정식으로 기록을 남기지 못해도 많은 글을 쓴다. 따라서 대필 작가가 되려면 비공식적으로라도 글쓰기 경력이 많아야 한다. 논픽션 대필 작가가 해당 업계나 특정 분야에 대한 교육을 받았다면, 글을 작성하는 데 필요한 배경지식을 갖춘 셈이 되므로 고용주에게 믿음을 줄 수 있다.

이 직업에 유용한 기술·재능

창의력, 탁월한 기억력, 경청하는 능력, 인맥, 연구 조사, 타이핑, 선견지명, 글쓰기

이 직업에 도움이 되는 성격 특성

적응을 잘하는, 협조적인, 정중한, 창의적인, 호기심이 많은, 규율을 준수하는, 진중한, 열성적인, 집중력이 강한, 정직한, 근면 성실한, 세심한, 체계적인, 열정적인, 끈질긴, 전문성을 갖춘, 책임감 있는, 학구적인, 재기발랄한

갈등이 벌어지는 상황

- 자신이 쓴 글이 자신의 작품으로 인정받지 못해서 좌절함
- 고객이 무엇을 원하며 어떤 글을 써주기를 바라는지 명확히 밝히지 않을 때

- 고객이 최종 결과물에 만족하지 않음
- 고객이 완벽주의자이거나 프로젝트의 자잘한 부분까지 관리함
- 의욕이 생기지 않는 프로젝트를 맡아야 할 때
- 일정 관리를 못 해서 마감을 넘겨버림
- 가족들이 대필 작가라는 직업을 취미 정도로만 여길 때
- 대필이 비윤리적이라고 생각하는 사람들
- 이해하기 어려운 내용을 대필해야 할 때
- 새 일거리를 찾기가 어려울 때
- 계약이 끝난 고객이 다른 고객을 추천하거나 소개해주지 않을 때
- 손목 터널 증후군이나 만성 피로 등으로 일을 하기 힘들 때
- 아픈 아이를 돌보거나 노부모를 모셔야 하는 등, 글을 쓰는 데 지장을 주는 예기치 못한 상황
- (에어컨 고장, 리모델링 소음, 이웃집 개가 짖는 소리 등) 주변 환경 때문에 집중할 수가 없을 때
- 전업 작가가 되고 싶지만 필요한 만큼 돈을 벌지 못할 때
- (성행위 장면, 동물 학대, 폭행이나 욕설 등) 불편한 내용을 글로 써야 할 때
- 대필을 하다 보니 자신의 책을 쓸 시간이 없음
- 자신이 대필한 작품에 대한 후기가 좋지 않을 때
- 문제가 생길 수도 있는 수정을 강요하는 고객
- 파일 백업을 제대로 하지 않은 상태에서 컴퓨터가 고장 나는 바람에 그동안 쓴 글이 날아가버림
- 유명 인사의 책을 대필했는데, 그 유명 인사가 자기가 직접 쓴 책이라며 떠벌리고 다님

주로 접하는 사람들	고객, 고용주, 구직 게시판 회원, 다른 작가

직업이 캐릭터의 욕구에 미치는 영향

- **자아실현 욕구**
 자신이 책을 쓰는 동안 필요한 돈을 벌려고 대필 작가를 선택하는 사람이 많다. 대필을 하다 보니 정작 자신의 책을 쓸 시간이 없어진다면, 이 직업에 불만을 갖게 될 수 있다.

- 존중과 인정의 욕구

 다른 사람의 인정이 있어야 자신을 존중하고 자긍심을 갖는 캐릭터라면, 대필 작가라는 직업이 점점 공허하게 느껴질 것이다.

<table>
<tr><td>고정관념
비틀기</td><td>대필 작가는 흔히 내성적이고, 남들과 교류가 없고, 자신만의 세계에 빠져 있는 사람으로 묘사된다. 캐릭터에 활기를 불어넣으려면 남다른 성격이나 취미를 부여하거나, 인맥을 넓히고 새로운 고객을 확보하는 데 도움이 되는 외향적인 특성을 만들어주자.
대필 작가는 글쓰기 외에도 다른 일을 하는 경우가 많다. 대필 작가 캐릭터의 본업, 또는 부업이 무엇인지 정한 다음 거기에 다양한 면을 추가해보자.</td></tr>
<tr><td>캐릭터가
이 직업을
택한 이유</td><td>• 글에 매료되었고 남의 이야기를 기록하는 일이 좋아서
• 수입이 필요해서(특히 자신의 책이나 글을 쓰고 있는 중이라면)
• (과거에 받은 상처 때문에 자신은 아직 모자란다거나 미흡하다고 생각해서) 자신의 이야기보다 남의 이야기를 쓰는 일이 쉽다고 생각하므로
• 글쓰기를 좋아하지만 본명으로 활동하고 싶지 않아서
• (마케팅, 인맥 쌓기, 에이전트 찾기 등) 소설가로 성공하려면 해야 하는 일은 하고 싶지 않고 그저 글만 쓰고 싶어서</td></tr>
</table>

도슨트

Docent

개요

도슨트는 박물관이나 미술관 등에서 관람객에게 전시 해설을 하거나, 시연을 선보이고, 운영되는 체험활동에 대한 정보를 전달한다. 박물관 소장품과 배경에 대한 교육을 받으며, 해당 기관의 연구 프로젝트에 참여하기도 한다. 대부분의 도슨트가 자원봉사자지만, 유급 도슨트도 많다[한국에서는 도슨트가 유급 직무인 경우가 드물다].

필요한 훈련·교육

정규교육이 필요하지는 않지만, 많은 기관에서 고등학교 졸업장이나 그에 상응하는 학력을 지닌 사람을 선호한다. 교직 경력이 있으면 좋지만 필수 요건은 아니다. 일반적으로 도슨트는 근무를 시작하기 앞서 해당 기관에서 실시하는 연수를 받는다.

이 직업에 유용한 기술·재능

꼼꼼함, 환대하는 능력, 사람들을 웃게 하는 능력, 진행 능력, 정확한 기억력, 화술, 상대의 마음을 읽는 능력, 연구 조사, 체력, 가르치는 능력

이 직업에 도움이 되는 성격 특성

자신감 있는, 정중한, 호기심이 많은, 능률적인, 열성적인, 말을 잘 꾸며내는, 집중력 있는, 호감을 주는, 웃기는, 정직한, 영감을 주는, 언행이 화려한, 객관적인, 체계적인, 열정적인, 설득력 있는, 사회 이슈에 관심이 많은, 학구적인, 마음이 넓은, 거리낌 없는, 재기발랄한

갈등이 벌어지는 상황

- 박물관 규칙을 따르지 않으려는 관람객
- 도슨트를 얕잡아 보는 학예사나 박물관 직원
- 체계가 잡히지 않은 기관에서 근무할 때
- 편향된 관점을 내세우는 기관에서 근무할 때
- 한번에 인솔해야 할 관람객이 너무 많을 때
- 소란스러운 단체 관람객을 인솔해야 할 때
- 지루해하거나 정신이 다른 곳에 팔린 관람객을 인솔하여 투어를 진행해야 할 때

- 어수선하고 전시에 관심을 기울이지 않는 관람객
- 언어 장벽이나 문화 차이가 있는 관람객을 대할 때
- 업무에 관한 교육을 제대로 받지 못했을 때
- 전시 물품이 부서지거나 고장 났을 때
- 박물관 공사 또는 주변 공사
- 실수로 유물을 망가뜨렸을 때
- 관람객이 질문을 던졌는데 그에 대한 답을 모를 때
- 제대로 준비하지 못해서 투어 중 관람객에게 해줄 이야기가 떨어졌을 때
- 똑같은 질문에 계속 답변해야 할 때
- 전시와는 아무 관련 없는, 자기 의견을 개진하려고 질문을 던지는 사람("요즘 모든 남성들이 여성을 혐오한다는 의견에 동의하시나요?" 같은 질문)
- 목소리가 안 나오거나 목이 쉬었을 때
- 소음이나 다른 방해 요소 때문에 설명을 제대로 할 수 없을 때
- 적절한 의상이 없을 때
- 원하지 않는 단체 관람객을 맡거나 원하지 않는 부서에 배치되었을 때
- 신체장애가 있는데 필요한 시설이 제대로 갖추어지지 않은 기관에서 일해야 할 때
- 너무 큰 소리로 떠드는 학생들을 인솔하는데 학부모들은 자녀에게 무관심할 때
- 인솔하던 단체의 관람객이 대열에서 벗어남
- 몸이 아파도 하루 종일 일해야 할 때

주로 접하는 사람들	관람객, 학예사, 기록 관리사, 보존 전문가, 교사, 학생, 전시 디자이너, 역사가, 박물관 에듀케이터, 보안 요원, 표본 담당자, 홍보 담당자, 소장품 관리 전문가

직업이 캐릭터의 욕구에 미치는 영향

- **자아실현 욕구**
 일상에서 다양한 일을 경험하길 원하고 규칙이나 정해진 일과를 싫어하는 캐릭터라면 도슨트라는 직업이 숨 막힌다고 느낄 수 있다.
- **존중과 인정의 욕구**
 도슨트는 인정이나 칭찬을 받는 일이 드물다. 인정이나 칭찬에 크게 영향받는 사람이라면 이 욕구가 제대로 채워지지 않을 것이다.

고정관념 비틀기

도슨트는 주로 나이 든 은퇴자로 그려진다. 아르바이트로 도슨트를 하는 캐릭터를 설정해보자. 역사를 좋아하는 대학생, 또는 자녀가 학교에 가 있는 동안 전시 해설을 하는 전업주부 아버지는 어떤가?
도슨트는 역사에 빠져 사느라 최근의 사건은 잘 모른다는 편견도 있다. 이 고정관념을 뒤집으려면 과거만큼이나 현재에도 관심이 많은 캐릭터를 만들어보자. 이런 캐릭터는 전시 해설을 진행하면서 역사적 사건과 현재를 연결하여 최신 뉴스를 소개할 수도 있다.

캐릭터가 이 직업을 택한 이유

- 집 근처에 있는 박물관에서 모집 공고를 내서
- 의사소통 능력이 탁월하고 다른 사람들을 이끄는 것을 좋아해서
- 관련 분야를 공부 중이라 경험을 쌓고 싶어서
- 박물관 관람객에게 환영받는다는 느낌을 선사하고 싶어서
- 어린 시절 박물관에 대한 좋은 추억이 있어서 다른 사람에게도 같은 경험을 안겨주고 싶음
- 다른 사람에게 자신이 아는 것을 알려줄 때 성취감과 만족감을 느껴서
- 역사적 사실에 대한 오해를 바로잡아야 한다는 책임감
- 지역 공동체에 기여하고 연대감을 느끼고 싶어서
- 특정 문화나 시대에 관심이 있으며 그 지식을 다른 사람에게도 전해주고 싶어서

동물 구조 활동가 Animal Rescue Worker

개요

동물 구조와 관련된 작업은 아주 다양하다. 동물 보호소 소장이나 관리자, 수의사, 수의 테크니션, 동물 훈련사, 입양 봉사자, 유기 동물 담당 공무원, 야생동물 재활 센터 직원 등이 있다. 여기서는 구조와 입양을 담당하는 활동가를 중심으로 설명한다. 이런 활동가들은 위험한 동물이 있다는 호출을 받으면 현장에 나가 상황을 판단하고 필요하다면 동물을 구조한다. 동물을 위험에 빠뜨리는 상황으로는 애니멀 호딩hoarding[키울 능력 이상으로 과도하게 많은 동물을 들이면서 제대로 돌보지 않고 방치하는 행위], 유기, 투견장, 강아지 공장, 자연재해 등이 있다.

동물 구조 활동가는 종종 기금을 모금하고 대중의 인식을 개선하려고 힘쓰며 구조 활동을 영상으로 남기기도 한다. 소셜 미디어를 통한 소통, 정보 공유를 위한 지역 주민과의 교류도 필요한 업무 중 하나다.

**필요한
훈련·교육**

동물 구조 팀에 참여하려면 고등학교 졸업장만으로도 충분하다. 반드시 받아야 하는 훈련은 대개 구조 기관에서 제공한다. 훈련 내용은 동물의 상태와 나이를 가늠하고 부상이나 질병, 학대가 있었는지 파악하고 발생 가능한 위험 요소를 살피는 것 등이다. 또한 동물을 안전하게 다루는 법, 위험 상황에 대비하는 법, 기본적인 치료법, 재활에 대한 교육도 받는다.

더 높은 직급으로 올라가기를 원한다면, 해당 분야에서 준학사를 취득할 필요가 있다. 심리학을 공부했거나 대인 기술 교육을 받은 활동가들도 있다. 이런 교육은 동물 관련자들과 마찰이 생길 때 도움이 된다.

자연재해로 집을 잃은 반려동물을 구조하는 활동가들은 작전 기지를 세우고, 안전 조항을 준수하고, 자원봉사자를 모집·관리하고, 다른 구호 단체와 협력하고, 공급품을 모으고, 구조한 동물이 진료를 받게 하고, 반려인을 찾아준다. 이런 활동을 하려면 추가 훈련을 받는 것이 좋다.

177

이 직업에 유용한 기술·재능	수익을 창출하는 능력, 동물을 잘 다룸, 기본적인 응급처치, 뛰어난 기억력, 신뢰를 주는 능력, 외국어 구사 능력, 멀티태스킹, 정확한 기억력, 홍보 능력, 빠른 발, 방향을 찾는 능력
이 직업에 도움이 되는 성격 특성	적응을 잘하는, 모험심이 있는, 애정이 넘치는, 기민한, 차분한, 조심스러운, 협력을 잘하는, 용감한, 규율을 준수하는, 열성적인, 상냥한, 인정이 많은, 자연을 아끼는, 동물을 좋아하는, 체계적인, 열정적인, 인내심 있는, 설득력이 뛰어난, 보호하고 돌보려는, 추진력 있는, 사회 이슈에 관심이 많은

갈등이 벌어지는 상황

- 반려인이 동물을 학대하거나 방치하면서도 소유권을 포기하지 않으려 할 때
- 동물이 학대받는다는 사실을 입증할 수가 없을 때
- 구조한 동물을 심각한 부상이나 질병 때문에 안락사시켜야 할 때
- 동물 학대 현장을 찾아냈지만 범인을 알 수 없을 때
- 호딩이나 학대 행위를 반복하는 범죄자를 상대해야 할 때
- 후원금 모금 문제로 항상 골머리를 앓음
- 구조해야 할 동물은 많은데 보호소 공간이 부족할 때
- 연민 피로[비참한 상황에 장기간 노출되어 무감각해지는 상태]를 느낌
- 우울증이나 자살 충동으로 힘들어함
- 학대당하거나 병에 걸린 동물에게 물림
- 애니멀 호더가 동물을 뺏기지 않으려고 숨기거나 다른 곳으로 보냈을 때
- 자신이 감당할 수 있는 한계보다 많은 동물을 집으로 데려와 보살피고 싶다는 충동을 느낌
- 동물 학대 범죄를 너무 많이 접하다 보니 의심이 많아져서 학대 정황이 없는데도 학대가 발생했다고 생각함
- 오랜 시간 야외에서 대기하며 기다려야 할 때
- 겁먹은 동물에게 오줌 세례를 받음
- 필요한 봉사 활동을 다 끝내지도 않은 자원봉사자가 동물과 놀고 싶어 함

주로 접하는 사람들	다른 동물 구조 활동가, 반려인, 농장주, 경찰, 다른 구호 단체, 수의사, 수의 테크니션, 동물 병원 직원, 동물 보호소 직원, 반려견 미용사, 동물 재활 전문가, 임시 보호 봉사자, 동물권 단체

직업이 캐릭터의 욕구에 미치는 영향

- **자아실현 욕구**

 이 직업군에 속한 캐릭터는 사람이 저지른 잔인한 행동을 접하고 인간성에 대한 믿음을 잃어버릴 수 있다.

- **존중과 인정의 욕구**

 제때 동물을 구하지 못한 활동가는 구조되지 못한 동물의 고통을 자신의 고통처럼 느끼고, 뼈저린 실패감을 맛보고, 자신의 가치나 능력에 의문을 품을 수 있다.

- **애정과 소속의 욕구**

 이동이 많고 오랜 시간 일해야 하기 때문에 다른 사람을 위한 시간을 내기가 어렵다. 특히 단체에 소속되지 않고 개인적으로 동물을 돌보는 활동가라면 더더욱 그렇다.

- **안전 욕구**

 폭력을 휘두르는 반려인이나 돈벌이로 동물을 이용하는 범죄자를 상대할 때가 있다. 그 외에도 광견병에 걸린 동물이나 학대를 받아 난폭해진 동물을 다루어야 하는 등 위험한 상황에 처할 수 있다.

캐릭터가 이 직업을 택한 이유

- 방임이나 학대가 있는 가정에서 자라면서 돌봄과 관련된 직업을 선택하기로 함
- 생존을 위해 스스로 싸울 수 없는 존재를 대변하고 싶어서
- 동물을 사랑해서
- 동물과 관련한 과거의 잘못(가족 중에 애니멀 호더가 있었다는 등)을 반성하는 차원에서
- (폭력 등의 이유로 타인을 불신하고 두려워하게 되면서) 인간보다 동물이 안전하다고 느낌
- 과거 위기에 처한 사람을 돕지 못한 것에 대한 책임감을 느끼고 있어서 속죄하는 의미로 봉사를 함
- 모든 생명은 소중하고 보호받아야 한다는 뿌리 깊은 믿음에서

동물 훈련사

Animal Trainer

개요

동물 훈련사는 반려동물의 행동을 교정하거나, 동물 공연을 준비하거나, 동물이 인간을 도와서 일을 하도록 훈련시키는 일을 한다. 개, 말, 해양 동물, 희귀 동물 등 특정한 동물을 전문적으로 맡기도 한다.

훈련시키는 동물에 따라 훈련사의 근무 환경이 달라진다. 해양 동물 훈련사는 동물원이나 수족관에 고용될 것이고, 말 조련사는 주로 농장·경마장 등에서 일하며, 개 훈련사는 동물병원, 강아지 유치원, 동물 보호소에서 일하거나 직접 고객의 집을 방문하기도 한다.

훈련사는 경찰이나 수색 구조 단체에 고용될 수도 있고, 동물원이나 보호소 같은 동물 관련 기관에서 근무하기도 하며, 프리랜서로 일하기도 한다.

필요한 훈련·교육

해양 동물 훈련사는 해양생물학, 수의학, 동물학 등의 동물 관련 학위가 필요하다. 다른 동물 훈련사는 일반적으로 고등학교 졸업만으로도 충분하지만, 추가로 자격증이나 경력을 갖춰야 할 수도 있다.

이 직업에 유용한 기술·재능

동물을 잘 다룸, 동물의 마음을 읽을 수 있음, 기본적인 응급처치, 공감 능력, 신뢰를 주는 능력, 리더십, 발상을 전환하는 능력

이 직업에 도움이 되는 성격 특성

애정이 넘치는, 기민한, 차분한, 휘둘리지 않는, 규율을 준수하는, 공감을 잘하는, 열성적인, 온화한, 친절한, 충직한, 동물을 보살피기 좋아하는, 관찰력이 뛰어난, 열정적인, 참을성 있는, 끈기 있는, 설득력 있는, 장난기 있고 쾌활한, 임기응변에 능한, 사회 이슈에 관심이 많은, 남을 잘 믿는

갈등이 벌어지는 상황

- 동물에게 부상을 당함
- 지능이 낮거나 고집이 세거나 기질이 예민해서 훈련시키기 어려운 동물을 다룰 때
- 방치되거나 학대당한 동물을 다루면서 마음이 아플 때

- 반려인이 동물을 학대한다는 의심이 들 때
- 반려인이 동물에게 비현실적인 기대를 할 때
- 반려인이 일관성 없게 행동하거나 해야 할 일을 하지 않아서 훈련사의 노력이 수포로 돌아감
- 공격성이 있거나 서열이 우세하다고 믿는 동물을 조련해야 할 때
- 훈련 불가능한 동물이라는 사실을 깨닫고 반려인에게 이를 알릴 때
- 훈련 후 이젠 안전하다고 확실하게 판단한 동물이 누군가를 공격하거나 부상을 입혔을 때
- 훈련을 맡은 동물이 갑자기 죽음
- 공연을 위해 동물을 훈련하는 일에 도덕적 갈등을 느낌
- 부적절한 공간에 갇혀 있거나 관리를 제대로 받지 못하는 동물(서커스단의 좁은 우리에서 사육되는 코끼리처럼)을 훈련시켜 달라는 요청을 받았을 때
- 부상이나 만성 질환 때문에 훈련사 일을 제대로 할 수가 없을 때
- 사회생활을 잘하지 못해서 고객과 소통하는 일이 어려움
- 동물이 하면 안 되는 행동(훈련사의 허락 없이 훈련장을 벗어나면 안 된다고 훈련받았던 동물이 차도로 뛰어드는 등)을 해서 부상을 입거나 죽음
- 친구가 자기 반려동물을 공짜로 훈련시켜 달라고 부탁할 때
- 훈련을 맡은 동물에게 알레르기가 있을 때
- 훈련을 맡은 동물과 강한 유대감을 형성했으나 훈련이 종료되어 반려인에게 돌려보내야 할 때

주로 접하는 사람들	반려인, 수의사, 동물 보호소 직원, (훈련사가 시설에서 일할 경우) 시설의 다른 직원, 다른 훈련사, 경찰, 구조 활동가
직업이 캐릭터의 욕구에 미치는 영향	• **자아실현 욕구** 공연에 내보내려고 동물을 조련하던 사람이 부실한 사육 환경과 비윤리적인 대우를 목격한다면, 자신이 하는 일에 대한 관점이 달라질 수 있다.

- **존중과 인정의 욕구**

 이 직업군은 소득이 많지 않으므로, 재정 상태가 좋지 않다는 이유로 다른 사람들에게 업신여김을 당한다면 자존감이 상할 것이다.

- **애정과 소속의 욕구**

 동물 훈련사는 동물을 사랑하는 사람이다. 만약 동물을 싫어하는 사람과 연인이나 부부가 된다면 관계에 문제가 생길 수 있다.

- **안전 욕구**

 훈련사는 항상 부상이나 감염의 위험에 노출되어 있다.

- **생리적 욕구**

 드물지만 훈련사가 사망할 가능성은 항상 존재한다.

고정관념 비틀기

동물 훈련사는 보살피는 일을 좋아하면서도 정해진 규율은 잘 지키는 성향이 있다. 즉 온화하면서 동시에 엄격하다. 일반적인 동물 훈련사와는 다른 캐릭터를 만들려면 특이한 성격, 가령 변덕스러움이나 엉뚱함, 산만함, 반사회적 특성을 섞어준다.

사람들과 잘 어울리지 못하고 동물과 지내는 것이 더 편한 훈련사도 흔하다. 이런 캐릭터를 만들었다면 왜 그런 특성을 지니게 되었는지 이유를 보여줘야 한다. 흔히 접할 수 없거나 독자를 깜짝 놀라게 할만한 이유를 생각해보자.

캐릭터가 이 직업을 택한 이유

- 동물을 키우는 환경에서 자랐기에 동물과 함께하는 직업을 원했음
- 어릴 때부터 동물을 사랑해서
- 아이를 가질 수 없는데 동물이 아이의 역할을 해줌
- 사람은 믿을 수 없을 때도 있지만 동물은 항상 믿을 수 있다고 생각해서
- 신체적·정신적·사회적 결함 때문에 다른 사람과 함께 일하는 직업을 가지기 어려움
- 다른 사람과 연대감을 맺기 힘들어서 애정과 소속감 결핍을 동물에게서 채우고자 함
- 장애가 있는 사람을 사랑하게 되어 그 사람을 도와줄 동물을 훈련시키고자 함

- 동물과 유대감을 형성하거나 의사소통을 할 수 있는 특수한 능력
 이 있음

라디오 디제이

Radio DJ

2

개요

미국의 경우 라디오 디스크자키(라디오 디제이)는 지역사회나 대학의 라디오 방송국에서 일한다. 대개는 음악 방송을 하지만 스포츠, 뉴스, 정치, 대중문화 등에 관한 쇼를 진행하기도 한다. 무엇을 다루든 노래나 콘텐츠 중간중간 말을 하며 쇼를 이어간다. 소규모 음악 방송이라면 대부분 디제이가 어떤 음악을 틀지 결정하거나 의견을 낼 수 있지만, 정해진 대로만 진행해야 하는 디제이도 있다. 디제이는 대부분 방송국에서 일하지만, 직접 쇼를 녹음해서 방송국에 보내면 방송국이 송출하는 방식으로 일하는 프리랜서도 있다.

예산이 줄고 방송계에도 자동화 바람이 불면서, 디제이가 음악을 틀거나 방송을 진행하는 일에 그치지 않고 소셜 미디어 홍보를 하거나, 생방송 이벤트를 하거나, 콘텐츠를 직접 만드는 등 추가적인 일을 해야 하는 경우도 늘고 있다.

필요한 훈련·교육

고등학교만 졸업한 디제이도 있지만, 방송국에서는 커뮤니케이션이나 신문방송 등의 관련 학위가 있는 사람을 선호한다. 대학교나 고등학교 방송국에서 경험을 쌓는 것이 일반적이다. 방송 제작 관련 기술을 익히거나 전문 지식을 쌓는 것도 도움이 된다.

이 직업에 유용한 기술·재능

안정감을 주는 목소리, 인간적인 매력, 경청하는 능력, 사람들을 웃게 하는 능력, 기계를 다루는 기술, 멀티태스킹, 인맥, 연기력, 홍보 능력, 상대의 마음을 읽는 능력, 글쓰기

이 직업에 도움이 되는 성격 특성

적응을 잘하는, 매력적인, 자신감 있는, 대립을 두려워하지 않는, 협조적인, 창의적인, 호기심이 많은, 수완이 좋은, 효율적인, 열성적인, 호감을 주는, 재미있는, 수다를 잘 떠는, 언행이 화려한, 짓궂은, 꼬치꼬치 캐묻는, 관찰력 있는, 낙관적인, 체계적인, 열정적인, 설득력 있는, 쾌활한, 추진력 있는, 사회 이슈에 관심이 많은, 즉흥적인, 변덕스러운, 학구적인, 거리낌 없는, 현명한, 재기발랄한, 일중독

갈등이 벌어지는 상황	• 시대 흐름을 못 읽는 경영진이 라디오 쇼를 잘못된 방향으로 밀어 붙이려 할 때 • 예산 삭감 • 낙후된 장비 • 고위 간부와 마찰을 빚을 만한 내용을 생방송 중에 말해버렸을 때 • 마이크가 꺼진 줄 알고 문제 될 말을 해버렸을 때 • 판매·홍보·행사 진행 등 내키지 않는 일을 해야 할 때 • 인터뷰 대상자가 논쟁을 벌어거나 싸우려 들 때 • 인터뷰나 방송을 완전히 망쳐버렸을 때 • 캐릭터가 내놓은 아이디어를 방송국 경영진이 관심 없어 할 때 • (특히 디제이를 시작한 지 얼마 되지 않았을 때) 노동시간이 일정하 지 않아 다른 사람을 만나고 친분을 쌓을 시간이 없음 • 방송에서 개인적인 신념을 말하는 바람에 방송국 평판에 악영향 을 끼치게 되었을 때 • (성대결절, 인후암, 구강암, 또는 만성 질환 때문에 목소리가 달라져) 디제이 일을 하지 못하게 됨 • 스토커와 지나치게 열광적인 팬들 • 인터뷰 준비를 제대로 하지 않아서 상대에게 바보스럽거나 모욕 적인 발언을 해버림
주로 접하는 사람들	방송국 매니저와 임직원, 다른 디제이, 프로듀서, (대면 또는 전화로 인터뷰하는) 게스트, 유명 인사나 정치인들
직업이 캐릭터의 욕구에 미치는 영향	• 자아실현 욕구 방송업계가 변하면서 일자리가 부족해지면 원하는 일을 구하기 어렵게 된다. 열정이 생기지 않는 쇼를 억지로 진행해야 한다면 만 족감을 느끼기 어렵다. • 존중과 인정의 욕구 지금의 일에서 얻을 수 있는 것보다 더 크게 인정받고 싶다면 문제 가 생길 수 있다.

- 안전 욕구

 이름을 알릴 수 있는 직업에 종사한다면 소규모라도 팬이 생기기 마련이다. 그런 팬 가운데 정신적으로 불안한 사람이 있다면 디제이에게 위협이 될 수 있다.

청취자들은 라디오에서 목소리만 듣던 사람을 실제로 만나면 자기 마음속 이미지와 전혀 다른 외모 때문에 놀라는 경우가 왕왕 있다. 직접 보지 않으면 도저히 알 수 없을, 외모가 독특한 라디오 디제이 캐릭터를 만들어보자. 어떤 특이점을 부여하고 싶은가?

디제이 캐릭터에게 일반 대중과 확연히 구분되는 특성이나 성격을 부여하면 독자의 기억에 남는 캐릭터를 만들 수 있다. 하워드 스턴 Howard Stern[〈하워드 스턴 쇼〉의 디제이]의 거침없는 욕설과 음담패설, 프레이저 크레인Frasier Crane[시트콤 〈프레이저〉에 나오는 가상의 인물로 라디오 상담 프로그램을 진행하는 정신과 의사]의 오만하고 야심만만한 성격이 좋은 예다.

- 목소리가 라디오에 맞는다는 소리를 계속 들으면서 자랐음
- 특정 음악 장르에 열정이 있거나 음악가들과 교류하고 싶은 열망에서
- 말하기를 좋아하고 디제이가 되면 자신의 생각을 널리 알릴 수 있다고 생각해서
- 사회성이 부족하거나, 인간관계에서 상처를 받았거나, 스토킹을 당한 적이 있어서 직접 사람을 대하는 것보다 라디오로 교류하는 것이 안전하다고 느낌

레이키 마스터 Reiki Master

개요

레이키Reiki, 靈氣는 신체·정신·영적 건강을 위해 기를 이용하는 대체 의학의 한 종류로, 일본에서 시작되어 서양에서 인기를 끌고 있다. 종교는 아니지만 영성과 관련되는 경우가 많다.

일반적으로 레이키 요법은 마스터가 시술한다. 레이키 마스터는 어튜먼트attunement 과정으로 피시술자에게 치유 에너지를 전달할 수 있는 사람이다. 레이키 요법으로 특정 부상이나 질병을 완화할 수도 있고, 스트레스 같이 건강을 해치는 요인을 해소할 수도 있다.

레이키 요법을 시술하는 이들은 대부분 레이키 마스터가 되고 싶어 하므로, 마스터 수준에 오른 사람들은 시술뿐 아니라 레이키에 대한 교육을 하기도 한다. 레이키 마스터는 수련원, 생활 보조 시설, 스파 같은 시설에서 일할 수 있다.

필요한 훈련·교육

레이키 마스터는 우선 시술자에서 출발해야 한다. 마스터에게서 어튜먼트를 받으면 레이키 에너지를 다른 사람에게 전달할 수 있는 시술자가 된다. 그런 다음 능력을 향상시켜주는 다양한 상징에 자신을 조율하는 일련의 단계를 거쳐야 한다. 세 번째 단계에 도달하면 마스터가 되어 다른 사람을 가르칠 수 있다. 일부 시술자는 수습 자격으로 이 과정의 일부를 수행하기도 한다.

이 직업에 유용한 기술·재능

유체 이탈, 기본적인 응급처치, 인간적인 매력, 신통력, 손재주, 공감 능력, 신뢰를 얻는 능력, 허브에 대한 지식, 직관력, 발상을 전환하는 능력, 상대의 마음을 읽는 능력, 회복력, 체력

이 직업에 도움이 되는 성격 특성

차분한, 휘둘리지 않는, 자신감 있는, 공손한, 규율을 준수하는, 공감을 잘하는, 집중력 있는, 온화한, 고결한, 직업윤리를 준수하는, 상냥한, 자연을 아끼는, 남을 보살피기 좋아하는, 열정적인, 통찰력 있는, 반듯한, 남을 보호하려 하는, 영적인, 재능이 있는, 마음이 넓은, 현명한

갈등이 벌어지는 상황	
	• 다른 사람이 자기 몸에 손대는 것을 싫어하는 피시술자
	• 가족 중에 종교인이 있어서 에너지 치료 개념을 받아들이지 않음
	• 피시술자가 어려서 좀처럼 가만히 있지 못함
	• 시술을 하고 난 후 힘이 빠지거나 기진맥진해질 때
	• 레이키를 전혀 모르는 회의론자들의 무례함과 편견
	• 부작용이 생긴다고 불평하는 피시술자
	• 가족이 치료를 거부하다가 상태가 나빠짐
	• 수련원을 운영하면서 재무 관리에 익숙하지 않아 애를 먹음
	• 열성적이지만 가난해서 수련비를 내지 못하는 수련생
	• 레이키의 영적인 면을 불편해하는 피시술자
	• 법적 책임 문제가 발생할 때
	• 시술 비용을 내지 않으려는 피시술자
	• 같은 수련원에서 일하는 시술자가 캐릭터의 사업 모델이나 윤리 의식에 동의하지 않을 때
	• 피시술자가 레이키 요법의 효과를 처음만큼 느낄 수 없다고 할 때
	• 노력을 쏟아부었는데도 마스터 수준에 도달하지 못할 때
	• 수련원에 도둑이 들었을 때
	• 치료 과정의 특성(피시술자의 몸에 손을 댐) 때문에 피시술자가 캐릭터에게 과도하게 애착을 느낌
	• 상해나 뇌진탕 같은 질환 때문에 시술하는 데 지장이 생길 때
	• 고객을 확보하고 수련원을 확장하기 힘들 때

주로 접하는 사람들

피시술자, 피시술자의 가족, 다른 레이키 마스터, 레이키 시술자, 레이키 수련생, 의사, 간호사, 병원 직원

직업이 캐릭터의 욕구에 미치는 영향

• **자아실현 욕구**
레이키 마스터는 신이나 영적 존재와 지속적으로 연결되기를 바란다. 하지만 깨달음을 얻었다는 확신이 없거나 피시술자를 돕는 일에 시간과 노력을 쏟다 보면 그런 영적인 바람이 좌절될 수 있다.

• **존중과 인정의 욕구**
레이키를 강하게 부정하는 사람이 많고, 레이키의 효과에 대해 많

은 증언이 있어도 그런 증언을 입증하는 과학적 연구는 거의 없다.
따라서 레이키 마스터는 존중받지 못한다고 느낄 수 있다.

- **애정과 소속의 욕구**

 마음이 드는 사람이 나타나더라도 레이키 시술을 우선순위로 둔
 다면 연애 상대를 찾기 어려울 수 있다.

<table>
<tr><td>

**고정관념
비틀기**

</td><td>

많은 레이키 마스터가 영적이고 신비로운 존재이지만 모두가 그런
것은 아니다. 의사나 카운슬러와 협업하는 레이키 마스터 캐릭터를
만들어보자. 아니면 치유와 긴장 완화에 특이한 음악 장르를 도입하
는 캐릭터는 어떤가?

레이키 마스터는 대부분 사람에게 레이키를 사용한다. 동물 치료에
레이키를 활용하는 캐릭터로 고정관념에 도전해보자.

</td></tr>
<tr><td>

**캐릭터가
이 직업을
택한 이유**

</td><td>

- 레이키 요법으로 병을 치료한 적이 있어서
- 영성과 건강관리가 연결되어 있다고 믿으므로
- 영성, 대체 의학, 치유에 관심이 있어서
- 초자연적 능력이나 신통력을 지니고 있으며, 자신의 통찰력으로
 남을 돕고 싶음
- 타인을 돌보기 좋아하고, 자연과 이어져 있다고 느끼기 때문에
- 영적으로 성장하고 싶어서

</td></tr>
</table>

2

로봇공학자 Robotics Engineer

개요

로봇공학자는 제조업, 영화와 엔터테인먼트, 광업, 우주 탐사 등 다양한 업계에 종사한다. 연구와 설계를 거듭하며 로봇을 구상하고 제작한 뒤 의도한 대로 작동하는지 검사한다. 이미 존재하는 로봇에 대해서는 새로운 응용 프로그램이나 소프트웨어를 개발한다. 로봇공학자는 혼자 일하는 것보다 협업을 하는 경우가 훨씬 많다.

필요한 훈련·교육

로봇공학 과정이 있는 대학도 있으나, 일반적으로는 기계공학 같은 관련 분야의 학사 학위면 충분하다. 독자적으로 일하고 싶거나 더 높은 수준의 직업을 구한다면 인가나 허가가 필요하고, 로봇공학을 가르치고 싶다면 석·박사 학위가 필요하다. 계속해서 새로운 연구가 나오는 분야이기 때문에 로봇공학자는 공부를 게을리해서는 안 된다.

이 직업에 유용한 기술·재능

창의력, 섬세함, 손재주, 숫자 감각, 기계를 다루는 기술, 체계적으로 정리 정돈하는 능력, 발상을 전환하는 능력, 재료나 물건을 상황에 맞게 응용하는 능력, 연구 조사, 다른 사람을 가르치는 능력, 선견지명

이 직업에 도움이 되는 성격 특성

적응을 잘하는, 분석적인, 협조적인, 창의적인, 호기심이 많은, 집중력 있는, 근면 성실한, 지적인, 꼼꼼한, 짓궂은, 체계적인, 완벽주의적인, 끈질긴, 미리 대비하는, 임기응변에 능한, 책임감 있는, 학구적인

갈등이 벌어지는 상황

- 군사 기밀 프로젝트를 맡아서 기밀을 유지해야 할 때
- 로봇이 제대로 작동하지 않는 이유를 알아낼 수 없을 때
- 컴퓨터 장애로 데이터가 손실되었을 때
- 좋은 아이디어가 있으나 실현할 방법을 찾을 수 없을 때
- 로봇이나 테크놀로지에 대해 피해망상이 있는 가족
- 배우자의 직업이 점차 로봇으로 대체되는 분야임
- 로봇을 제작하던 중에 사고가 나서 다쳤을 때
- 편두통이나 우울증 등 정신·신체 질환 때문에 집중하기 어려움

- 프로토콜이나 예산 삭감 때문에 설계한 대로 로봇을 구현할 수 없을 때
- 하루라도 빨리 취직하여 학자금 대출을 갚아야 함
- 한 프로젝트를 놓고 동료와 경쟁하게 되었을 때
- 로봇 분야의 새로운 연구 결과를 놓치지 않고 따라잡아야 함
- 윤리적 갈등을 일으킬 수 있는 로봇을 설계해야 할 때
- 프로젝트 심의가 보류되어 그동안 들인 시간과 노력이 헛수고가 될까 봐 초조해짐
- 인공지능을 둘러싼 음모론이 유행함
- 소비자가 구매한 직후에 오작동을 일으킨 로봇
- 예산 한도를 초과하거나 마감 기한을 넘긴 프로젝트
- 새 로봇을 구상했으나 제작 지원을 받을 수가 없을 때
- 경쟁자가 돈을 줄 테니 그 대가로 윤리적인 선을 넘으라고 접근해서 유혹할 때

주로 접하는 사람들	인턴, 다른 로봇공학자, 프로젝트 감독, 과학자, 영화감독, 자동차 제조업자, 군인, 의료인

직업이 캐릭터의 욕구에 미치는 영향	• **자아실현 욕구** 강박신경증이나 ADHD 같은 몇몇 정신 질환이 있으면 집중하거나 일을 끝까지 해내기 어렵다. 캐릭터에게 이런 질환이 있다면 로봇공학자로서 능력을 발휘하기 어려울 수 있다. • **존중과 인정의 욕구** 로봇과 테크놀로지가 위험하다거나 인간을 위협할 것이라는 음모론이 팽배하다. 로봇공학자는 비난이나 무시를 받거나 악당으로 취급당한다고 느낄 수 있다. • **생리적 욕구** 직업 특성상 로봇공학자 대부분은 장시간 일하기 때문에 육체적으로나 정신적으로 피로가 극에 달해 건강이 악화될 수 있다.

소설이나 영화에서 로봇공학자는 필요할 때만 등장하는 배경 같은 인물에 불과한 경우가 많다. 로봇공학자를 주인공으로 만들거나 주목받을 만한 특성을 부여해보자.

로봇공학자 캐릭터는 대개 제조업이나 자동차 산업에 쓰이는 산업용 로봇을 제작하는 것으로 묘사된다. 놀이공원이나 영화에 사용될 새로운 애니매트로닉스[동물이나 사람을 닮은 모형에 기계장치를 넣어 실제처럼 움직이게 하는 기법] 같이, 특이한 창작품을 만드는 로봇공학자 캐릭터를 만들어보자.

로봇공학자 캐릭터는 흔히 괴짜, 책벌레, 인간보다 기계를 잘 이해하는 인물로 그려진다. 캐릭터의 성격·외양·관심사를 다양하게 바꿔보면 이런 고정된 틀에서 벗어날 수 있다.

- 학교 로봇 동아리에 가입하면서
- 테크놀로지는 해롭다는 말을 듣고 그렇지 않다는 사실을 증명하고 싶어서
- 혁신적인 방법으로 무언가를 만드는 일을 좋아해서
- 인류가 접근할 수 없는 장소를 탐험할 수단을 개발하고 싶어서
- 인공지능 분야에서 의미 있는 발전을 이루고 싶어서
- 과학적으로 사고하고 기계를 다루는 일을 좋아해서
- 첨단 테크놀로지에 관심이 많음

로비스트 Lobbyist

(개요) 로비스트는 특정 개인, 집단, 조직을 대신하여 정치인에게 영향력을 행사하는 사람이다. 정치인이 법을 제안하고 통과시키도록, 또는 파기하거나 수정하도록 설득한다. 정치인을 설득하려고 각종 조사를 하고 이를 보고서 등의 형식으로 정리하여 정치인에게 제공한다. (미국의 경우) 로비스트가 돈을 써서 목적을 이루는 것은 금지되어 있으나, 지지를 얻는 수단으로 모금 행사를 개최하는 것은 허용된다.

정치인의 이익을 대변하는 로비스트는 지역사회의 각종 활동에 참여하여 유권자들이 중요하게 여기는 이슈를 파악하고 이를 선거운동에 포함시킨다. 또한 보도자료와 각종 자료 등을 작성하여 유권자의 관심사에 대응하고 여론에 영향을 미치는 일도 한다.

필요한 훈련·교육 로비스트를 양성하는 공식적인 교육은 없지만, 많은 로비스트가 변호사 자격증이 있거나 정치인 혹은 공무원으로 일했던 경험이 있다. 대부분 학사 학위 이상의 학력을 보유한다.

이 직업에 유용한 기술·재능 수익을 창출하는 능력, 인간적인 매력, 공감 능력, 뛰어난 청력, 탁월한 기억력, 신뢰를 주는 능력, 환대하는 능력, 연기력, 홍보 능력, 화술, 연구 조사, 글쓰기

이 직업에 도움이 되는 성격 특성 야심만만한, 대담한, 매력적인, 자신감 있는, 대립을 두려워하지 않는, 수완이 좋은, 고결한, 직업윤리를 준수하는, 친절한, 이상주의, 근면 성실한, 충직한, 상대를 조종할 줄 아는, 유물론적인, 강박관념이 있는, 체계적인, 인내심 있는, 애국심이 강한, 끈질긴, 설득력이 뛰어난, 남을 보호하려 하는, 추진력 있는, 임기응변에 능한, 교양 있는, 완고한, 윤리에 얽매이지 않는, 일중독

193

갈등이 벌어지는 상황	• 정치인을 위해 효율적으로 자금을 모아야 한다는 중압감 • 법안을 작성해야 한다는 책임감 • 로비 시스템에서 발생하는 윤리적·도덕적 딜레마와 싸워야 할 때 • 정치인들을 접대하거나 유명인들과 어울리느라 노동시간이 일정하지 않을 때 • 현금 흐름이 원활하지 않을 때 • 성격·윤리관·목표가 맞지 않는 다른 로비스트와 일해야 할 때 • 입수한 정보가 이미 효력이 사라졌거나 시대에 뒤떨어졌다는 사실을 모르고 이용했을 때 • 로비스트에 대한 대중의 회의적 시각과 불신 • 로비스트의 도덕적 규범에 의문을 제기하는 가족과 친구 • 가족이나 친구가 사람을 좌지우지하는 로비 기술을 자신에게 사용한 것은 아닌지 캐릭터를 의심할 때 • 의견 차이 때문에 대인 관계에서 갈등이 생길 때 • (총기 난사 사건, 그 회사 제품의 유해성 논란, 중역의 범죄 등) 캐릭터가 담당하는 고객과 관련된 문제가 발생해 대중이 반발할 때 • 공공의 안전을 위협하는 사항이 발견되었는데 고객이 이를 은폐해달라고 요청할 때
주로 접하는 사람들	정치인, 정치 후원자, 정책 전문가, 다른 로비스트, 시민운동가, 기자
직업이 캐릭터의 욕구에 미치는 영향	• 자아실현 욕구 로비스트는 법의 허점을 이용해 목표를 달성하고, 정치인에게 접근해 퇴임 후 일자리를 제안하기도 하면서 호감을 산다[미국은 로비활동이 합법이므로 의원이나 정부 고위 관리가 퇴임 후 로비스트가 되는 경우가 많다]. 또한 로비스트는 자신의 고객인 정치인이 목표를 달성하도록 모금 행사를 통해 자금을 확보해야 하는데, 이 과정에서 비도덕적이라는 평판을 얻기도 한다. 그러다 보면 로비스트로서의 업무와 자신의 정체성을 조화시키는 것이 어려워질 수 있다. 이와는 반대로, 자신이 올바른 쪽에 서서 싸우고 있다고 굳게 믿는 로비스트는 변화하려는 시도가 실패했을 때 크게 좌절할 수 있다.

194

- **존중과 인정의 욕구**

 로비스트 캐릭터가 문제가 많은 정치인이나 사회적 소요를 일으킨 기업 같은 까다로운 고객을 맡는다면, 대리인으로서 설득력을 발휘하기 어렵다는 생각이 들고 자존감에 영향을 줄 수 있다.

- **애정과 소속의 욕구**

 로비스트는 비정상적인 일정과 계산적인 사고방식 때문에 대인 관계를 형성하기 어려울 수 있다. 로비스트 캐릭터와 연인 관계인 사람은 로비스트가 사람을 체스의 말처럼 여기고 자기 마음대로 조종해가며 목표를 성취하려 할 때 반감을 품을 수 있다.

**고정관념
비틀기**

로비스트는 영향력 있는 사람들과 어울리며, 이들을 접대하고 친해져야 한다. 그런데 로비스트에게 사회 불안 장애가 있다면? 캐릭터가 겪는 어려움은 이야기에 긴장감을 더해줄 것이다.

이야기 속 로비스트는 대개 비윤리적이고 권력에 굶주린 사람으로 묘사된다. 이런 고정관념을 깨뜨리려면, 윤리적이고 도덕적이며 세상을 바꾸고 싶다는 마음에서 로비스트가 된 캐릭터를 만들어보자.

**캐릭터가
이 직업을
택한 이유**

- 법이 달랐다면 피할 수 있었을 트라우마를 겪었기 때문에
- 설득과 조종에 능함
- 정치, 대의명분, 정당, 지역 공동체에 열정이 있으므로
- 로비 과정의 전율과 흥분을 즐기기 때문에
- 정치판에서 확고한 위치를 굳히고 싶어서
- 능숙한 전략가라서
- 세상의 관심을 받지 않고(그런 관심에 따르는 대가를 감당할 필요 없이) 변화를 일으키고 싶어서

ㄹ

리크루터 Recruiter

개요

리크루터는 인적자원 전문가로, 기업을 대신하여 구직자를 심사하고 면접을 본 다음 구인 중인 자리에 적합한지 가려내어 추천한다. 취업 알선 회사에 소속되어 일하거나, 채용을 진행하는 회사에 제삼자로 고용되어 일하기도 한다.

잠재 지원자(현재 다른 기업에 근무하고 있는 중으로 적극적인 이직 노력을 하지 않는 사람)를 찾아내는 것 또한 리크루터의 업무이다. 헤드헌터라고 불리기도 하는 리크루터는 인맥이 탄탄하고 최신 기술을 잘 다루어야 한다. 소셜 미디어나 데이터베이스를 기반으로 소극적인 지원자를 찾아내 접촉해야 하기 때문이다.

리크루터는 사업체에 고용되어 대형 프로젝트(새롭게 건설 중인 콘도나 사무 빌딩 직원 전체를 뽑는 일 등)를 단독으로 담당하거나, 고위 경영진 자리에 맞는 사람을 찾거나, 스포츠 에이전시나 대학의 요청으로 유망한 운동선수를 연결해주거나, 신병을 모집하는 일을 하기도 한다. 또는 시간과 자본 등 자신의 자원을 동원하여 지원자를 기업과 연결시켜주기도 한다.

구직자가 더 빨리 직장을 구하려고 리크루터를 찾는 경우도 있다. 리크루터는 흔히 사업체와 계약을 맺고 구직자와 일자리를 연결하여 취업을 성사시키면 보수를 받기 때문에, 구직자가 리크루터에게 수수료를 지불할 필요는 없다.

**필요한
훈련·교육**

대부분의 리크루터는 인적자원 또는 경영학 학사 학위를 취득하고 필요한 프로그램을 수료해 인증을 받아야 한다. 또한 자신이 채용을 담당하는 분야의 전문가가 되어야 하는데, 그래야만 어떤 사람이 적합한 직원일지 판단할 수 있기 때문이다.

사소한 부분을 그냥 넘기지 않고 면접 요령을 잘 아는 리크루터는 자신의 능력을 발휘하여 지원자가 일자리를 얻을 수 있게 도와준다. 예를 들어 채용을 의뢰한 고용주의 취미가 지원자와 같다면, 지원자에게 면접 때 취미 이야기를 하라고 제안할 수 있다. 하지만 이런 조언

은 상황을 잘 따져서 해야 한다. 고용주가 취미 때문에 지원자의 시원 찮은 결함이나 단점을 간과하게 만들면 안 된다.

| 이 직업에 유용한 기술·재능 | 수익을 창출하는 능력, 인간적인 매력, 상황 예측 능력, 꼼꼼함, 공감 능력, 뛰어난 청력, 탁월한 기억력, 신뢰를 주는 능력, 경청하는 능력, 흥정 솜씨, 환대하는 능력, 사람들을 웃게 하는 능력, 외국어 구사 능력, 멀티태스킹, 인맥, 설득력, 홍보 능력, 상대의 마음을 읽는 능력, 영업력 |

| 이 직업에 도움이 되는 성격 특성 | 적응을 잘하는, 야심만만한, 분석적인, 매력적인, 자신감 있는, 협조적인, 정중한, 수완이 좋은, 진중한, 느긋한, 효율적인, 외향적인, 호감을 주는, 정직한, 고결한, 직업윤리를 준수하는, 친절한, 근면 성실한, 지적인, 충실한, 관찰력 있는, 강박관념이 있는, 체계적인, 참을성 있는, 통찰력 있는, 완벽주의적인, 설득력 있는, 미리 대비하는, 전문성을 갖춘, 임기응변에 능한, 일중독 |

| 갈등이 벌어지는 상황 | 고객사에서 고용 조건을 제대로 알려주지 않아서 적합한 지원자를 찾는 데 시간을 낭비했을 때새로 고용된 직원이 경력이나 자격에 대해 거짓말을 했음을 알게 되었을 때구직자의 이력서는 인상적이지만 업무 능력은 평균 이하일 때채용 기준을 완화하거나 인력을 빠르게 공급해서 실적을 올리라는 요구를 받을 때지원자를 특정 회사에 추천했으나, 비윤리적인 개입 때문에 지원자가 다른 회사로 이직했다는 사실을 알게 됨친구에게 어떤 자리에 지원하라고 권유했는데, 나중에 알고 보니 친구의 자격이 부족해서 그 자리에 추천할 수 없을 때편파적이라고 비난받을 때같은 회사에서 일하는 라이벌에게 대형 고객사를 뺏김완벽한 지원자를 찾았지만, 연락처에 오류가 있어서 연락이 되지 않을 때 |

- 경영진이 특정 인물에게 자리를 주라고 은근히 압박할 때
- 능숙하게 사람을 조종하거나 허언증이 있는 지원자에게 이리저리 휘둘릴 때
- (업무가 너무 많거나, 딱 맞는 지원자를 찾을 수 없거나, 기진맥진한 상태여서 등의 이유로) 대충 지원자를 추천하고 일을 끝내고 싶다는 유혹에 빠질 때

| 주로 접하는 사람들 | 최고경영자CEO, 최고정보책임자CIO, 업무집행최고책임자COO, 예비 구직자, 소셜 미디어 관리자, 기술 전문가, 다른 리크루터, 임원 비서나 보좌관 |

직업이 캐릭터의 욕구에 미치는 영향

- **존중과 인정의 욕구**
 다른 사람에게 '꿈의 직장'을 찾아주는 일을 계속하다 보면, 정작 자신의 경력은 정체된 것이 아닌지 의문을 품게 될 수 있다.
- **안전 욕구**
 캐릭터가 소속된 회사가 부정한 고용 관행으로 윤리 심의를 받게 되면, 캐릭터는 그 관행에 연루되었는지 여부와 관계없이 일자리를 잃거나 재취업 기회를 찾기 어려워질 수 있다.

고정관념 비틀기

리크루터는 흔히 비윤리적이거나 수수료를 받기 위해서라면 무엇이든 하는 인물로 묘사된다. 하지만 평판이 모든 것을 좌우하는 업계에서 자리에 걸맞지 않은 사람을 추천한다면 고객사에 실망을 안길 것이고 결국 리크루터의 평판에도 흠집이 잡힐 것이다. 유능한 리크루터라면 진정으로 고객사가 요구하는 게 무엇인지 파악하는 데 시간을 들이고 고객사가 원하는 인물을 찾아내려고 고군분투할 것이다.

캐릭터가 이 직업을 택한 이유

- 리크루터의 도움으로 이직에 성공한 친구를 보고, 자신도 다른 사람들을 그렇게 도와주고 싶어서
- 사람들이 만족하고 자존감을 높일 수 있는 일자리를 연결해주는 일이 좋아서
- 직감적으로 상대의 마음을 읽고 재능이나 전문성을 찾아내는 일

에 능숙함

- 어떤 사람이 정말로 원하는 바가 무엇인지 판단하는 일에 만족감을 느끼기 때문에
- 흥정과 거래에 능한 롤 모델에게 영향을 받아 설득과 협상 기술을 중시하기 때문에

마사지사 Massage Therapist

개요

마사지사는 고객의 몸 상태를 살피고 마사지로 회복을 돕는 사람이다. 근육과 연조직을 움직여서 고통을 덜어주고, 부상에서 회복되도록 돕고, 순환이 잘 되게 하고, 스트레스를 완화하고, 긴장을 풀어준다. 다양한 치료법(스웨덴 치료법, 뜨거운 돌 마사지, 아로마세러피, 심부 조직 마사지, 시아추指压 요법, 반사 요법, 스포츠 마사지, 임산부 마사지)을 전문으로 익힌 치료사도 있다. 주로 스파, 병원, 스포츠 클리닉, 호텔, 카이로프랙틱 치료소, 헬스장 등에서 일한다. 고객의 집이나 회사로 찾아가기도 하고, 개인 사업장을 열어 운영하기도 하며 집에서 일하는 마사지사도 있다.

마사지사는 체력과 힘, 능숙한 기술이 필요하다. 손, 손가락, 팔꿈치 등으로 압력을 주는 기술을 60~90분 정도 소요되는 세션 내내 사용해야 하기 때문이다. 고객의 상태를 적절하게 진단하고 치료하려면 의사소통 기술도 뛰어나야 한다.

한 세션이 끝나면, 치료사는 후속 처방(스트레칭, 운동, 자세 교정, 피해야 할 활동)과 증상을 관리하는 방법을 알려준다. 때로는 더 자세한 진단을 위해 병원에 가볼 것을 권한다.

필요한 훈련·교육

대개는 고등학교 졸업 후에 이론과 실습으로 구성된 프로그램을 이수하며, 500시간의 실습을 거친 후 시험에 합격해야 한다. 특수한 치료법은 별도로 교육을 받아야 한다. 국가나 지역에 따라 면허증이 필요하고, 신원 조사를 거쳐야 하며, 심폐 소생술 교육도 받아야 한다.

이 직업에 유용한 기술·재능

기본적인 응급처치, 인간적인 매력, 상황 예측 능력, 공감 능력, 뛰어난 청력, 탁월한 기억력, 신뢰를 주는 능력, 경청하는 능력, 고통에 대한 인내, 환대하는 능력, 외국어 구사 능력, 상대의 마음을 읽는 능력, 회복력, 체력, 전략적 사고, 완력, 호흡 조절

이 직업에 도움이 되는 성격 특성	적응을 잘하는, 분석적인, 조심스러운, 호기심이 많은, 주변을 잘 통제하는, 규율을 준수하는, 진중한, 공감을 잘하는, 집중력 있는, 호감을 주는, 수다를 잘 떠는, 근면 성실한, 세심한, 관찰력 있는, 체계적인, 인내심 있는, 통찰력 있는, 완벽주의적인, 끈질긴, 전문성을 갖춘, 분별력 있는, 남을 잘 돕는, 마음이 넓은, 일중독

갈등이 벌어지는 상황	

- 부끄럽거나 당혹스러워서 증상을 제대로 말하지 않고 얼버무리는 고객
- 임신 같은 몸의 상태를 솔직하게 말하지 않는 고객
- 약을 너무 많이 복용해서 얼마나 아픈지 정확하게 말할 수 없는 고객을 치료해야 할 때
- 몸을 만지는 것을 좋아하지 않는 고객
- 마사지를 성적인 의미로 받아들이는 고객
- 지인에 대한 흉을 보거나 비밀을 누설하는 고객
- 마사지를 이렇게 저렇게 해달라고 많은 요청을 하는 고객
- 마사지를 받은 후 돈을 내지 않으려는 고객
- 팁 주는 것을 잊어버리는 고객
- 신용카드 결제 승인이 되지 않을 때
- 일하는 곳의 위생 상태가 형편없을 때
- 손님이 너무 많은 클리닉에서 일함
- 직장의 근무 조건이나 복리 후생이 열악할 때
- 마사지를 하다가 부상을 입거나 염좌가 생김
- 고객이 지나치게 과체중이라 힘이 많이 들 때
- 돈에 집착하는 고객이 마시지 때문에 상해를 입었다면서 고소를 할 때

주로 접하는 사람들	고객, 의사, 카이로프랙터(척추 지압사), 행정 담당 직원, 공급업체

- **존중과 인정의 욕구**

 자신의 가치를 느끼지 못하던 캐릭터가 타인을 건강하고 행복하게 해줄 수 있다는 이유로 이 직업을 택했다면, 불만에 찬 고객이 비난을 퍼부을 때 자존감이 다시 낮아질 수 있다.

- **애정과 소속의 욕구**

 캐릭터가 교통사고나 산업재해로 마사지가 필요한 사람과 연인 관계가 되었다면, 파트너가 자신을 진정으로 사랑하는지 아니면 자신을 이용하고 있는지 의문이 들 수 있다.

마사지사는 종종 섹시한 젊은 남자나 아름답고 왜소한 체격의 여자로 묘사되지만, 현실에서 마사지는 근육을 다루는 일이므로 코어 근육이 강해야만 한다. 그러니 캐릭터의 체형을 직업에 알맞게 설정하고, '섹시함'은 마사지사와 아무 관련이 없음을 명심하자.

- 마사지로 만성 통증이 완화된 적이 있어서
- 마사지가 흔한 문화권에서 자랐거나 마사지가 주요 생계 수단이었던 가정에서 자랐음
- 잘못된 약 처방으로 가까운 사람을 잃었기에, 자연적인 방법으로 다른 사람들을 돕는 직업을 원했음
- 약이나 수술보다 자연적인 방법이 몸에 좋다고 믿어서
- 돈을 많이 벌거나 사람들에게 존경받는 직업을 가지라고 압박하는 부모에게 반항하려고

맥주 양조업자

개요

맥주 양조업자는 맥주 양조에 관한 포괄적인 지식과 경험을 지닌 사람이다. 양조 과정을 감독하여 배치batch[한 번에 양조하는 맥주 양]가 완벽하고 효율적으로 제조되도록 확인한다. 새로운 레시피와 브랜드를 개발하려고 다른 사람과 협업할 수도 있지만, 최종 결정권은 양조업자에게 있으며 상품의 질에 대한 책임도 이들이 진다. 맥주 양조업자는 양조장에서 일하는 직원들을 관리하고 양조장을 경영한다.

필요한 훈련·교육

맥주 양조업자가 되는 길은 여러 가지다. 맥주 양조업자, 또는 마스터 브루어라는 직함은 맥주 양조업에 대해 광범위한 지식과 경험을 지닌 사람에게 부여된다. 이 직함을 추구하는 사람은 대부분 수제 맥주를 판매하는 펍, 양조 공장, 소규모 양조장에서 경력을 시작해서 차근차근 나아간다. 입문자 대부분은 취미로 맥주를 빚어본 경험이 있다. (미국의 경우) 지식을 더욱 넓히고 싶다면 4년 과정의 양조업 프로그램을 수강할 수 있지만, 이 과정을 마친다고 공식적인 직함이 부여되는 것은 아니다. 맥주 양조업자가 되는 절차는 명확하게 정해져 있지 않지만, 다년간의 경험과 더 많은 양조 지식을 향한 갈망은 꼭 필요하다고 볼 수 있다.

이 직업에 유용한 기술·재능

창의적인, 호기심이 많은, 규율을 준수하는, 열성적인, 겸손한, 상상력이 풍부한, 근면 성실한, 관찰력이 좋은, 체계적인, 열정적인, 인내심 있는, 끈질긴, 변덕스러운, 학구적인, 재능을 타고난, 일중독

이 직업에 도움이 되는 성격 특성

수익을 창출하는 능력, 상당한 주량, 창의력, 뛰어난 후각, 뛰어난 미각, 탁월한 기억력, 환대하는 능력, 기계를 다루는 기술, 홍보 능력

갈등이 벌어지는 상황

- 양조 중이던 통이 망가짐
- 시장 침체로 재정이 악화됨
- 양조 과정을 모니터링하던 중에 데이터 수집에 오류가 생겼을 때

- 조수가 (시시한 업무라는 이유로) 자기 역할을 하려 하지 않음
- 장비가 고장 났는데 수리비가 비쌀 때
- 새로운 제조법을 개발하기가 어려울 때
- 여성 캐릭터가 남성이 절대적으로 많은 작업장에서 일해야 할 때
- 양조장 소유주가 바뀌었을 때
- 양조장 소유주가 사소한 일까지 간섭할 때
- 다른 양조장과의 경쟁
- 한심한 수준의 사업 계획
- 화학물질이나 열기에 노출되어 상해를 입었을 때
- 배송 중인 맥주에 질 낮은 재료가 사용되었다는 것을 뒤늦게 알았을 때
- 위생 검사를 통과하지 못했을 때
- 제조법이 경쟁 업체에 새어나감
- (임대계약을 갱신하지 못한다는 등의 이유로) 양조장을 옮겨야 하는 상황
- 돈이 없어서 고품질 재료를 사거나 최상급 장비에 투자하는 것이 불가능할 때
- 열정적이고 아는 것이 많은 양조업자가 아니라 그저 취미로 맥주를 만들려는 아마추어와 일을 할 때
- 맥주에 대해 잘 알지도 못하고 관심도 없는 고용주 밑에서 일해야 할 때
- 새 맥주를 출시했는데 소비자 반응이 심드렁할 때

주로 접하는 사람들	양조장 소유주, 수석 양조업자, 연구 개발 담당자, 교대근무 양조업자, 보조 양조업자, 숙성 창고 관리자, 위생 검사관, 배송 기사, 행정 담당 직원, 수리 기술자, 고객, 유통업자·공급업자
직업이 캐릭터의 욕구에 미치는 영향	• **존중과 인정의 욕구** 양조업 자체는 인정받는 추세지만, 양조업자가 수행하는 고된 노동은 간과된다. 맥주 회사의 성공이 양조업자가 끊임없이 공부하고 개발한 노력 덕분이라면, 이런 과소평가는 더욱 좌절스럽게 느

껴질 수 있다.

- **안전 욕구**

 맥주 양조업자는 위험한 화학물질과 고온에 노출되고, 중장비 등
 각종 설비를 다루어야 한다. 방심하거나 안전 수칙을 따르지 않으
 면 상해를 입을 수 있다.

**고정관념
비틀기**

맥주 양조업자라는 직업은 원래 남성 전용이었고, 지금도 문학에서
는 그렇게 묘사된다. 하지만 21세기다. 재능이 뛰어나고 맥주를 제대
로 감식할 줄 아는 여성 양조업자 캐릭터를 만들어보자.

맥주 양조업자는 대체로 양조업과 관련된 고급 교육을 받고 경험도
풍부한 사람이다. 아주 색다른 배경을 지닌 양조업자 캐릭터로 독자
들의 예상을 뒤엎어보자.

**캐릭터가
이 직업을
택한 이유**

- 맥주와 맥주의 역사를 사랑해서
- 화학과 생명공학을 맥주에 적용한다는 도전에 마음이 끌려서
- 화학을 일종의 예술로 보기 때문에
- 사람들과 어울리는 것을 좋아하고, 사람들에게 기억에 남을 만한
 미식 경험을 선사하고 싶어서
- 열정과 취미를 이윤을 남기는 직업에 쏟고 싶어서

메이크업 아티스트 Makeup Artist

개요

메이크업 아티스트는 화장품으로 다른 사람의 외모를 꾸미고 변화시킨다. 화장품 가게 점원, 미용실 직원, 연예인의 개인 메이크업 아티스트 등으로 일할 수 있다. 사진 촬영, 패션쇼, 결혼식 같은 특별한 행사를 위해 일하거나 연예 기획사에 소속되어 근무하기도 한다. (미국의 경우) 영안실이나 장례식장에서 고인의 시신을 공개하기 전에 화장하는 일을 할 수도 있다. 특히 영화의 특수 분장은 메이크업 아티스트의 역량을 한껏 발휘할 수 있는 분야다. 메이크업 아티스트는 프리랜서로 일할 수도 있고, 정규직으로 고용되기도 한다.

필요한 훈련·교육

메이크업 아티스트는 대개 위에서 언급한 분야에서 자원봉사자로 일하기 시작하면서 전문가에게 필요한 기술을 배운다. 메이크업 아티스트 자격증이 반드시 필요하지는 않으나 업계에 따라서는 요구하기도 한다. 그래서 많은 메이크업 아티스트가 미용학 과정을 수강하여 자격증을 딴다.

이 직업에 유용한 기술·재능

창의성, 꼼꼼함, 손재주, 경청하는 능력, 멀티태스킹, 홍보 능력, 재료나 물건을 상황에 맞게 응용하는 능력, 선견지명

이 직업에 도움이 되는 성격 특성

모험심이 있는, 차분한, 협조적인, 정중한, 창의력 있는, 열성적인, 화려한 것을 좋아하는, 온화한, 상상력이 풍부한, 근면 성실한, 완벽주의적인, 책임감 있는, 학구적인, 재능을 타고난, 허영심이 있는, 말수가 많은, 엉뚱한

갈등이 벌어지는 상황

- 능력 밖의 사항을 요구하는 고객
- 만족시키기가 불가능한 완벽주의자 고객
- 고객이 특정 상품에 알레르기 반응이 있을 때
- 돈이 없어서 질 낮은 화장품과 도구를 사용해야 할 때
- 자신의 외모에 불만이 있거나 자신감을 잃음

- 질투심이 많거나 쩨쩨한 동료
- 원하는 업계에 좀처럼 발을 들여놓기 힘들 때
- 캐릭터가 근무하는 살롱이나 스파에 불건전한 관행이 있고, 이 때문에 부정적인 보도가 나와서 고객이 줄어들 때
- 기술이나 아이디어를 도용당했을 때
- 고객이 피부가 민감하다며 비싼 제품을 사용해달라고 요구하는 바람에 수익은커녕 손해를 보게 생겼을 때
- 성별이나 종교적 신념 등의 이유로 가족이 이 직업을 반대할 때
- 연예인과 인플루언서가 즐비한 소셜 미디어에서 어떻게든 눈에 띄어야 할 때
- 연예 기획사나 행사 업체와 일을 할 경우, 언제나 대기 상태여야 하며 너무 이르거나 늦은 시간에 근무해야 함
- 유명한 고객의 약점을 알려달라는 파파라치에게 쫓겨 다닐 때

주로 접하는 사람들	다른 메이크업 아티스트, 고객과 그 일행(신부 어머니, 친구, 들러리 등), 화장품 판매점이나 상점의 관리자, 미용사, 패션 컨설턴트, 사진사, 공급업자, 모델, 연예인과 매니저

직업이 캐릭터의 욕구에 미치는 영향	

- **자아실현 욕구**

 전문적이고 예술적인 메이크업이나 창의력을 발휘할 수 있는 영화 특수 분장을 하고 싶지만 그런 분야에 진입하지 못했다면, 어쩔 수 없이 상업적인 메이크업을 해야 할 수도 있다. 이런 캐릭터는 자기 일에 불만을 느끼거나 자신의 잠재력을 제대로 펼치지 못한다고 생각할 수 있다.
- **존중과 인정의 욕구**

 이 업계에서 일하는 캐릭터는 외모가 뛰어난 고객이나 더 잘나가는 동료와 자신을 비교하다 보면 자존감에 문제가 생길 수 있다.
- **애정과 소속의 욕구**

 캐릭터에게 중요한 인물이 메이크업 아티스트라는 직업을 인정하지 않거나, 캐릭터가 더 존경받는 직업을 갖기 원한다면, 캐릭터는 그 사람과의 관계에서 상처를 받을 수 있다.

메이크업이나 패션 업계에서 일하는 캐릭터는 종종 지적 수준이 높지 않거나, 겉치레를 중시하거나, 똑똑하지 않은 인물로 그려진다. 캐릭터에 다양하고 의미 있는 특징이나 관심사를 부여하고 살을 붙여서 이런 고정관념을 벗어나보자. 캐릭터가 일하는 장소를 바꾸는 것도 묘안이다. 미용실이나 영화 촬영장이 아니라 유튜버의 스튜디오, 할로윈 테마 공원, 리얼리티 쇼 촬영장에서 일하는 메이크업 아티스트는 어떤가?

메이크업 아티스트는 고객과 친구가 되어 비밀스러운 이야기도 들을 수 있는 직업이다. 여러분의 메이크업 아티스트 캐릭터가 고객과 앙숙인 유명인이나 권력자가 누설한 비밀을 알게 되었고, 그 바람에 중간에 끼이는 입장이 되었다는 설정은 어떤가?

여러분의 캐릭터가 전신 메이크업이나 착시 메이크업 같은, 특이한 기술을 지닌 메이크업 아티스트여도 재미있을 것이다.

• 어릴 때 외모가 뛰어난 형제자매가 있어서 자신의 외모가 '떨어진다'고 생각했고, 메이크업 기술로 그런 콤플렉스를 보상받을 수 있어서
• 패션과 미용을 사랑해서
• 외모를 꾸며주는 기술로 다른 사람을 행복하게 해주고 싶어서
• 메이크업을 진행하는 일련의 과정에 끌려서
• 자신의 기술로 유명해지고 싶고, 모델이나 연예인과 함께 일하는 것이 좋아서
• 메이크업으로 감추어야 하는 신체적 결함이 있는데 메이크업 아티스트가 되면 그 신체적 결함에서 비롯되는 감정적 상처를 겪지 않아도 되기 때문에(또는 타인에게 '결함이 있는 사람'으로만 인식되지 않을 것이기 때문에)

모델

개요

여기서 말하는 모델은 두 가지 범주로 나뉜다. 패션쇼에 서고 패션 잡지와 고급 화장품 광고에 등장하는 에디토리얼 모델과 카탈로그, 패션 외 상품의 지면 광고, 상업광고에서 활약하는 커머셜 모델이다. 에디토리얼 모델은 대체로 외모가 개성이 넘치거나 굉장히 매력적이며, 키가 상당히 크고, 특정 체중이나 나이대에 고정되어 있다. 에이전트와 고객에게 외모로 자신의 개성을 드러내지만 유연함과 자기 주관도 확실히 보여줄 수 있어야 한다. 커머셜 모델은 모델 자체보다 전시되는 상품이 중요하므로 외모 조건이 덜 엄격한 편이다. 나이대와 키도 좀더 다양하고, '옆집에 사는 이웃' 같은 외양을 지닌다.

에디토리얼 모델의 경력은 10대에서 시작하여 20대 초반으로 이어지지만, 커머셜 모델은 더 다양한 연령대를 포괄한다. 신체의 한 부분만 활용하는 모델도 있다. 주얼리, 스킨케어 제품, 액세서리 광고에는 손 전문 모델의 촬영이 들어가고 신발, 양말, 발 액세서리를 광고할 때는 발을 촬영하는 식이다.

모델은 카메라 앞에 서지 않을 때는 인터뷰를 준비하고, 캐스팅 미팅이나 오디션을 보러 다니고, 운동으로 신체를 가꾸고, 헤어와 메이크업에 정성을 쏟고, 다음 촬영 장소로 이동한다.

필요한 훈련·교육

캐스팅 과정의 이해, 피팅의 원리, 비판에 대한 대처, 에이전트의 역할, 평판 쌓기의 중요성, 강렬한 포트폴리오 만들기, 사진작가와의 협업과 같이 이쪽 업계의 다양한 면모를 이해하려고 강의나 교육을 받을 수도 있다. 물론 이는 필수 사항은 아니다. 모델로 성공하려면 위생과 건강을 철저히 챙기고, 체중을 조절하는 것이 필수적이다.

이 직업에 유용한 기술·재능

수익을 창출하는 능력, 동물과 어울리는 능력, 인간적인 매력, 창의성, 탁월한 기억력, 신뢰를 주는 능력, 경청하는 능력, 사람들을 웃게 하는 능력, 모방하기, 외국어 구사 능력, 멀티태스킹, 인맥, 연기력, 정확한 기억력, 홍보 능력, 완력, 호흡 조절, 빠른 발

이 직업에 도움이 되는 성격 특성	적응을 잘하는, 과감한, 매력적인, 자신감 있는, 협조적인, 창의적인, 진중한, 느긋한, 미사여구를 잘 구사하는, 집중력 있는, 호감을 주는, 재미있는, 세심한, 유순한, 열정적인, 참을성 있는, 완벽주의적인, 설득력 있는, 전문성을 갖춘, 관능적인, 교양 있는, 재능이 뛰어난, 알뜰살뜰한, 마음이 넓은, 거리낌 없는

갈등이 벌어지는 상황	• 신뢰할 수 없는 에이전트 • 미성년자라서 착취를 당할 때 • 모델업계에서 힘 있는 사람들이 캐릭터를 위협할 때 • 생계가 어려울 때 • 피부가 민감해서 트러블이 생기기 쉬움 • 건강하지 못한 저체중을 유지해야 해서 섭식 장애가 생김 • 비판에 지쳐서 불안과 우울감에 시달림 • 건강 때문에 응급실에 가야 할 상황인데 의료보험이 없음 • 과도한 탈색이나 염색으로 모발이 상함 • 변덕스럽고 불안정한 모델 업계에서 일거리를 얻으려고 이곳저곳 전전해야 함 • 흥분제, 진정제, 수면제 등 약물중독 • 모델끼리의 경쟁 • 뒤통수를 맞는 일이 많아 남을 믿지 못하게 되어 고립감과 외로움에 시달림 • 제대로 걸을 수 없을 정도로 굽이 높은 신발이나 아방가르드한 디자인의 옷 때문에 앞이 잘 보이지 않아 런웨이에서 넘어졌을 때 • 걸핏하면 화를 내거나 언어폭력을 일삼는 디자이너와의 작업할 때 • 자신이 원하는 것은 항상 뒷전으로 밀려나다 보니 자신을 제대로 추스르지 못함

주로 접하는 사람들	에이전트, 다른 모델, (미성년 모델일 경우) 대리인이나 부모, 사진작가, 디자이너, 다른 회사의 고위 임원, 유명 인사, 언론인, 예술가, 배송 기사, 헤어·메이크업 아티스트, 스타일리스트

- **존중과 인정의 욕구**

 외모를 지나치게 강조하고, 전문가들이 비판하며, 모델끼리는 서로 비교하는 분위기 때문에 모델이라면 누구나 자존감 문제를 겪을 수 있다.

- **애정과 소속의 욕구**

 외모가 아주 매력적인 사람은 다른 사람들이 자신의 외모에만 관심 있을 거라고 우려한다. 때문에 남을 믿지 못하게 되거나, 마음을 여는 게 어렵거나, 환멸을 느껴서 애정이나 사랑을 조건 없는 감정이 아닌 거래로 여기게 될 수 있다.

- **안전 욕구**

 모델은 외모가 눈에 잘 띄기 때문에 스토커나 정신이 불안정한 사람의 표적이 될 수 있다.

- **생리적 욕구**

 모델 업계에서 이상적으로 여기는 몸매에 집착하여 폭식증·거식증 같은 정신질환이 생기면 생명이 위태로워질 수 있다.

**고정관념
비틀기**

모델은 외모만 가꿀 뿐 일차원적이고 지적이지 않다는 고정관념은 오래되다 못해 이제는 관용적인 표현으로 굳어져버렸다. 다른 모든 캐릭터가 그렇지만, 여러분의 모델 캐릭터는 다양한 면모를 갖춘 입체적인 인물이어야 한다.

현실 세계에서는 여성 모델이 남성 모델보다 많지만, 남성 캐릭터의 직업을 모델로 설정하는 것도 충분히 가능하다.

영화나 소설에 등장하는 모델은 자존감이 낮은 경우가 많다. 오만하지 않으면서도 자신의 가치를 잘 알고 있는 모델 캐릭터를 만들어보면 어떨까?

**캐릭터가
이 직업을
택한 이유**

- 어릴 때부터 모델이 되라는 소리를 많이 들어옴
- 대학교 학비가 필요했고, 모델 일이 돈벌이가 되는 직업이라
- 외모로 돈을 벌 수 있다는 사실을 깨달아서
- 특별한 사람이 될 수 있는 유일한 방법이 모델 일이라고 생각해서
- 패션·디자인 업계에 열정이 있어서

목수 Carpenter

개요

목수는 목재로 된 세간이나 설비를 만들고 수리하며 주택, 상업용 건물, 교량 건설과 같은 대규모 사업에 참여하기도 한다. 취향에 따라 소규모 작업에 집중할 수도 있다. 맞춤 제작 수납장, 크라운 몰딩, 문, 선반 등을 전문으로 만드는 목수라는 자부심을 가지기도 한다. 콘크리트나 석조 공사를 위한 틀을 만드는 작업도 목수가 하는 일이다. 다양한 분야의 목공 기술을 갖춘 목수도 있지만, 몇 가지 영역만 전문으로 하는 경우도 있다.

필요한 훈련·교육

최소한 고등학교를 졸업해야 하며, 준학사 학위가 있거나 직업 프로그램을 이수한 경우가 많다. 수습생 같은 경험도 유리한 경력이 된다.

이 직업에 유용한 기술·재능

경청하는 능력, 기계를 다루는 기술, 멀티태스킹, 체계적으로 정리 정돈하는 능력, 재료나 물건을 상황에 맞게 응용하는 능력, 완력, 목공예, 목공 기술

이 직업에 도움이 되는 성격 특성

야심 있는, 분석적인, 협력을 잘하는, 창조적인, 수완이 좋은, 규율을 준수하는, 효율적인, 열성적인, 정직한, 고결한, 직업윤리를 준수하는, 겸손한, 근면 성실한, 지적인, 세심한, 체계적인, 열정적인, 완벽주의적인, 임기응변에 능한

갈등이 벌어지는 상황

- 경쟁자에게 일거리를 빼앗김
- 조수가 경력이 짧거나 적절한 도구를 쓸 줄 모를 때
- 자재값 상승
- 도저히 맞출 수 없는 제작 기한
- 잘못된 자재나 망가진 부품을 수령했을 때
- 결정을 못 내리거나 비현실적인 요구를 하는 의뢰인
- 성차별을 겪을 때
- 감리자가 너무 엄격할 때

- 까다로운 동료, 또는 고압적인 상사
- 배관공, 전기공 등 다른 기술공이 목수가 해놓은 작업을 훼손했을 때
- 목공 작업을 하려면 다른 기술공들이 일을 마칠 때까지 기다려야 할 때
- 건설 공사에 항의하는 사람들이 시위를 함
- 악천후에도 일해야 할 때
- 자재를 구입할 자금이 부족하거나, 자재값 변동이 심할 때
- (고소공포증, 폐소 공포증 등) 업무 수행에 지장을 주는 공포증
- (자영업 목수인 경우) 여러 역할을 소화하기가 벅참
- 너무 무거운 짐을 들다 허리를 다쳤을 때
- 밀폐되거나 환기가 잘 안 되는 공간에서 작업해야 할 때
- (손목 터널 증후군 등) 세밀한 기술에 영향을 미치는 질환
- 조명이 흐릿해서 눈이 피로할 때
- 소모품이 떨어졌을 때

주로 접하는 사람들	엔지니어, 건축가, 석공·철공·지붕공 등 다른 기술공, 의뢰인, 각종 회사의 접수 담당자, 사업주, 현장 관리자, 감리사, 유통업자, 택배 기사

직업이 캐릭터의 욕구에 미치는 영향

- **자아실현 욕구**

 캐릭터가 목수 일을 하면서 자신의 비전을 실현할 자유나 기회를 얻지 못한다면 답답함을 느낄 것이다. 목수 재능은 있지만 사업을 경영하는 데 필요한 노하우가 부족한 사람도 비슷하게 느낄 수 있다.

- **존중과 인정의 욕구**

 공사 현장에서 눈에 띄고 업계에서 인정을 받으려면 입소문이 중요하기 때문에, 평가가 나쁘면 경력에 문제가 될 수 있다. 창의력이 뛰어난 목수라도 악평을 받으면 자신의 능력을 의심할 수 있다.

- **안전 욕구**

 목수들은 위험한 도구로 작업하기 때문에 부상을 입을 위험이 크다. 교각이나 고속도로 같은 작업 현장은 교통량, 높이, 협소한 공간 때문에 그런 위험이 더 커진다.

213

**고정관념
비틀기**

목수는 대학에 진학하지 못해 선택하는 기술직이라고 오해하는 사람
이 많다. 이런 고정관념을 뒤집으려면, 대학을 졸업했으나 목공예와
예술성 높은 디자인에 열정을 품고 목수가 된 캐릭터를 만들어보자.
아니면 기술직이지만 고등교육을 받은 사람만큼이나 일을 잘 해내는
캐릭터도 가능하다. 기술직 종사자 다수가 재능이 뛰어나고, 많은 고
객을 확보하고 있으며, 사업 수완이 좋아서 만족스러운 삶을 누린다.

**캐릭터가
이 직업을
택한 이유**

- 부모 중 한쪽이 숙련된 목수여서
- 어렸을 때 위탁 가정을 전전하며 자랐거나 이사가 잦았기에 노력
 의 결과가 그 자리에 남는 일을 선호함. 그런 직업에서 만족감을
 얻고 치유되는 기분을 느낌
- 목수가 되어보라고 격려하는 멘토가 있었음
- 목공일을 유년 시절의 문제에서 벗어나는 도피처로 삼아서
- 낡은 집에서 어린 시절을 보냈기에 가족에게 더 좋은 집을 만들어
 주고 싶어서
- 손으로 하는 일을 즐겨서
- 다종다양한 현장에서 일하는 것이 즐거워서
- 무無에서 유有를 창조하는 일에 성취감을 느낌
- 다른 사람을 위해 질 좋은 제품을 만들어야겠다고 생각해서
- 나무라는 재료와 그 재료로 만들 수 있는 것들을 좋아해서

목장주 **Rancher**

개요

목장주는 목장을 운영하는 사람이다. 어떤 가축을 기를지 결정하고, 번식, 먹이와 물 챙겨주기, 가축의 건강 상태 관리, 일꾼 고용과 감독, 가축 매매, 시설물 유지·보수 등의 일을 한다. 경우에 따라 가축에게 먹일 사료로 작물을 기르기도 한다.

필요한 훈련·교육

목장 대다수가 가족 사업이므로 대개 부모 세대가 자녀 세대에게 필요한 기술을 전수해준다. 목장업에 발을 들이려는 외부인이라면 기존 목장에 피고용인으로 들어가 경험을 쌓거나, 목장을 인수한 다음 숙련된 직원을 고용하는 방법이 있다.

이 직업에 유용한 기술·재능

수익을 창출하는 능력, 동물을 잘 다룸, 기본적인 응급처치, 탁월한 기억력, 사육업, 흥정 솜씨, 기계를 다루는 기술, 멀티태스킹, 날씨 예측, 재료나 물건을 상황에 맞게 응용하는 능력, 판매 능력, 정확한 사격, 체력, 완력, 생존 기술, 목공예 기술, 자연에서 방향을 찾는 능력, 목공 기술

이 직업에 도움이 되는 성격 특성

적응을 잘하는, 모험심이 강한, 기민한, 야심 있는, 차분한, 협조적인, 용감한, 규율을 준수하는, 집중력 있는, 온화한, 독립적인, 아는체하는, 마초적인, 성숙한, 자연을 중심으로 생각하는, 동물을 좋아하는, 관찰력이 뛰어난, 체계적인, 인내심 있는, 끈질긴, 임기응변에 능한, 분별력 있는, 완고한, 일중독

갈등이 벌어지는 상황

- 조류독감이나 돼지 열병 같은 유행병이 목장을 덮쳤을 때
- 야생 동물이 가축을 사냥할 때
- 밀렵꾼이 있을 때
- (정부에, 또는 소송에 패하는 등의 이유로) 목장 부지를 빼앗김
- 부주의한 일꾼이 사고를 당함
- 일꾼들이 가축을 제대로 돌보지 않거나 학대할 때

215

- 재정난
- 가뭄이나 기근
- 목장 운영을 두고 가족 간에 이견이 있을 때
- (사람들이 몰려와 동물을 제대로 돌보지 않는다며 시위를 벌이는 등) 목장 평판이 좋지 않음
- 여행을 떠나고 싶지만 목장을 매일 보살펴야 하기 때문에 그러지 못함
- 질환이 있거나 건강이 좋지 않아서 자주 도시에 가서 치료를 받아야 하는데 그 결과 목장 일을 할 시간이 줄어들 때
- 동네 아이들이 목장에 몰래 들어와 불건전하거나 위험한 행동을 저지름
- 가축의 난산으로 수의사를 부르는 바람에 예상치 못한 지출이 발생함
- (채식주의가 유행하면서 소고기 소비가 줄어들거나, 목장에서 생산하는 제품이 건강에 좋지 않다는 연구가 나오는 등) 사회나 문화가 변하면서 특정 가축이나 가축 부산물의 인기가 떨어질 때

주로 접하는 사람들	목장 일꾼, 가족, 수의사, 편자공(말의 편자를 만드는 사람), 위생 검사관, 배송 기사, 교배 전문가, 가축이나 부산물을 사려고 방문한 손님
직업이 캐릭터의 욕구에 미치는 영향	• **자아실현 욕구** 정말로 목장 일이 좋아서가 아니라 의무감 때문에 목장을 경영한다면, 일이 싫어지고 만족을 느끼지 못할 수 있다. • **존중과 인정의 욕구** 목장주 캐릭터가 목장 일 중에 특정 업무를 잘 못하는데 그 사실을 일꾼들에게 들킨다면, 캐릭터의 자존심에 타격을 입을 수 있다. 목장주 캐릭터가 성장 지향적이라면 일꾼에게 그 일을 배우려 하겠지만, 사고가 경직된 캐릭터라면 이를 실패로 받아들이고 자신의 능력을 의심할지도 모른다. • **안전 욕구** 목장 경영이 항상 높은 이윤을 내는 것은 아니다. 가축 사이에서

빠르게 퍼지는 전염병, 경기 침체, 수출입 제한, 기후 변화 외에도 캐릭터의 재정 상태를 위협하는 요소는 많다.

고정관념
비틀기
목장 경영인은 대개 남성으로 묘사된다. 여성 목장주 캐릭터를 만들면 이런 고정관념을 비틀 수 있다.

목장은 가족이 소유하여 경영하는 경우가 많고 목장을 경영하는 사람들은 보통 해당 지역에서 오래 산 주민이다. 외지에서 온 사람이 목장을 인수하거나, 협동조합이 목장 여러 개를 운영한다는 설정은 어떨까?

캐릭터가
이 직업을
택한 이유
- 농장이나 목장에서 자랐기 때문에
- 어렸을 때 카우보이나 카우걸을 동경해서
- 도시보다는 시골에서 살고 싶어서
- 어릴 때 조부모나 친척이 운영하던 목장에 놀러갔던 추억이 인상 깊어서
- 방대한 땅을 마음껏 누비는 자유와 카우보이 문화가 자신의 정체성이라고 생각해서
- 외상 후 스트레스 장애, 신체장애, 언어장애 등이 있는데, 동물과 자연에 둘러싸여 있으면 장애를 견디는 데 도움이 되기 때문에
- (정부를 불신한다거나, 종말론자라서 다가올 종말을 대비한다는 등의 이유로) 자율성을 원해서
- 도시 생활이 자녀에게 미치는 영향을 목격한 뒤, 아이들에게 다른 방식의 삶을 누리게 해주고 싶어서
- 식품 생산과 유통 과정에서 발생하는 문제를 해결하고 싶어서

무용수

Dancer

개요

무용수는 몸으로 이야기를 전달하는 전문 공연자로, 안무 동작으로 관객을 즐겁게 한다. 극장에서 공연을 하고, 텔레비전 프로그램이나 영화 제작에 참여하기도 한다. 공연을 하지 않을 때는 춤을 연습하고 무용 수업에 참여하여 기술을 연마하는 데 많은 시간을 투자한다.

필요한 훈련·교육

학위는 필요하지 않지만, 무용수를 고용하는 회사들은 인가된 학교를 졸업하거나 일정 기간 동안 경험이 있는 무용수를 선호한다. 취업을 원하는 무용수는 동영상을 제출하거나 직접 오디션을 봐야 한다.

이 직업에 유용한 기술·재능

창의력, 손재주, 뛰어난 청력, 탁월한 기억력, 고통에 대한 인내, 흉내 내기, 음악성, 인맥, 파쿠르, 연기력, 체력, 완력, 호흡 조절

이 직업에 도움이 되는 성격 특성

야심이 있는, 창의적인, 규율을 준수하는, 집중력 있는, 근면 성실한, 영감을 주는, 성숙한, 유순한, 강박관념이 있는, 열정적인, 끈질긴, 관능적인, 타고난 재능, 알뜰한, 거리낌 없는, 일중독

갈등이 벌어지는 상황

• 작품의 역할을 두고 경쟁이 벌어짐
• 무용수가 되겠다고 하자 가족이 지지해주지 않음
• 수업을 듣거나 의상을 구입할 돈이 없을 때
• 회사가 계약을 취소하거나 재계약을 하려 하지 않음
• 더 높은 직급으로 올라가지 못할 때
• 다른 무용수와 자신을 끊임없이 비교하면서 그릇된 신체 이미지를 갖거나 자존감이 훼손될 때
• 비현실적인 기대 때문에 잘해야 한다는 압박감이 심해짐
• 부업 시간이 무용 수업이나 공연 시간과 겹칠 때
• 체중이 증가하여 외모나 균형 감각에 영향을 미칠 때
• 일에 쏟는 시간이 너무 길어서 대인 관계가 힘들어지고 다른 취미를 즐기지 못함

- 무대에서 긴장한 나머지 자신의 기량을 최대한 발휘하지 못하는 등 불안증
- 신체, 특히 발에 무리가 가는 힘든 동작들
- 공연 중에 안무를 잊어버렸을 때
- 공연에 참가하느라 중요한 가족 행사에 가지 못할 때
- 언제라도 교체될 수 있는 소모품 취급을 받을 때
- 불공평한 대우를 받거나 차별에 시달림
- 실력·체중·외모·기여도 등으로 비판을 받을 때

주로 접하는 사람들	다른 무용수, 강사, 소속사 직원, 영화 또는 텔레비전 프로그램 제작자, 배우, 관객, 비평가

직업이 캐릭터의 욕구에 미치는 영향

- **자아실현 욕구**

 실력이 뒤처지면 경력이 끝날 수도 있으므로, 무용수는 성공을 위해 자신의 모든 것을 투자한다. 그러나 아무리 실력이 있어도 나이가 들면 한계에 부딪힐 수 있다. 특히 야심이 큰 무용수라면 나이를 먹는 것이 큰 타격으로 다가올 수 있다.

- **존중과 인정의 욕구**

 무용 강사나 공연 제작자가 캐릭터를 끊임없이 밀어붙이거나 비판하면, 캐릭터는 자신의 신체와 능력을 부정적으로 바라보게 되면서 자존감이 떨어진다.

- **애정과 소속의 욕구**

 무용수들은 늘 비교당하고 실력에 등급이 매겨지기 때문에, 애정과 소속의 욕구를 채우기 힘들다. 소속사에서 해고된다면 버림받은 기분이 들 것이다.

- **안전 욕구**

 무용수는 피로 골절[심한 훈련 등 반복되는 자극으로 뼈에 스트레스가 쌓이면서 발생하는 골절. 스트레스 골절이라고도 하며, 뼈에 가느다란 실금이 간다]을 비롯하여 다양한 부상에 시달린다. 체중 관리가 필요하다 보니 섭식 장애도 흔하다. 이런 어려움에 더해 무용수로 경력을 쌓으려면 많은 비용이 들기 때문에, 무용수는 건강 문제뿐 아니라 재

정 문제도 겪을 수 있다.

고정관념
비틀기 소설이나 영화에 나오는 남성 무용수는 운동선수와 달리 남성적이지
않은 모습으로 그려진다. 남성 무용수 캐릭터를 설정할 때 이런 고정
관념을 별생각 없이 적용해서는 안 된다. 남성적인 특성과 여성적인
특성은 범위가 아주 넓고 사람마다 다르다. 어떤 캐릭터든 실제로 존
재하는 인물처럼 보이려면 개인의 성격과 행동이 어떻게 서로 영향
을 주고받는지 파악해야 한다. 무용수는 여성이 훨씬 많은 분야이므
로, 남성 무용수가 주인공인 이야기는 독자에게 신선하게 다가갈 수
있다.

무용수에 대한 또 다른 고정관념은 춤으로 돈을 벌려면 스트립쇼가
유일한 방법이라는 생각이다. 이런 낙인을 없애려면 발레, 사교댄스,
현대무용, 또는 전통 무용에서 승승장구하는 무용수 캐릭터를 만들
어보자.

캐릭터가
이 직업을
택한 이유
- 어릴 적부터 무용수가 꿈이어서
- 춤을 추면서 트라우마와 고통을 이겨내는 법을 배웠음
- 자신의 몸을 긍정적으로 인식하며, 음악을 동작으로 표현하는 타
 고난 능력이 있음
- 다양한 공연 예술을 접할 수 있는 곳에서 살고 있어서
- 가족 중에 운동선수나 무용수가 있음
- 춤을 추면서 자유롭다고 느껴서(춤을 출 때는 모든 것을 내려놓고
 무방비 상태로 있어도 괜찮다고 생각해서)
- 춤에 뛰어난 재능이 있고, 경쟁심이 강하고, 규율을 잘 따르는 성
 격이어서

문서 복원가 **Book Conservator**

개요

문서 복원가는 책이나 문서의 상태를 평가하고, 더 손상되지 않고 최상의 상태로 보존할 수 있는 방법을 찾은 뒤, 자료에 맞춰서 섬세한 손길로 복원한다. 복원 과정과 재료, 복원 대상의 내력에 대한 지식을 갖추어야 한다.

필요한 훈련·교육

다양한 기술과 여러 분야의 전문 지식이 필요하기 때문에, 고용주 입장에서는 보존 분야에서 석사 학위를 취득한 문서 복원가를 선호한다. 인턴이나 실습으로 미리 경험을 쌓는 것이 좋고, 여러 가지 복원 기술을 능숙하게 구사해야 한다. 여러 언어를 읽고 말할 수 있는 능력도 갖출 필요가 있다.

이 직업에 유용한 기술·재능

꼼꼼함, 손재주, 뛰어난 기억력, 외국어 구사 능력, 발상을 전환하는 능력, 연구 조사, 가르치는 능력, 글쓰기

이 직업에 도움이 되는 성격 특성

분석적인, 휘둘리지 않는, 호기심 강한, 효율적인, 집중력 있는, 사소한 것도 지나치지 않는, 온화한, 독립적인, 근면 성실한, 지적인, 내향적인, 세심한, 관찰력 있는, 참을성 있는, 끈질긴, 보호·보존하는, 임기응변에 능한, 책임감 있는

갈등이 벌어지는 상황

- 복원에 사용하는 화학물질 때문에 건강이 나빠질 때
- 한자리에 오래 앉아 있어야 해서 몸이 쑤시거나 아픔
- 일터가 지저분하거나, 자료 복원에 도움이 되지 않는 환경일 때
- 대체 불가능한 원본을 가지고 작업하느라 스트레스를 받을 때
- 복원 작업을 할 기회가 많지 않은 곳으로 가야 할 때
- 업무 때문에 출장이 잦을 때
- 퉁명스럽고 사교성이 없거나 거들먹거리는 동료와 일할 때
- 불만이 많거나 비현실적인 기대를 하는 고객
- 일하는 데 필요한 자금이나 도구가 부족할 때

- 강도 높은 집중력과 숙련된 손재주를 요구하는 지루한 작업
- 복원 과정 중 실수로 물건을 망가뜨렸을 때
- 다른 문서 복원가가 망쳐놓은 것을 떠맡았을 때
- 여러 프로젝트를 한꺼번에 해내야 할 때
- 복원 작업에 필요한 기술이 없을 때
- 아주 민감한 복원 작업 중 방해를 받았을 때
- 고객이 원래 요청보다 섬세한 복원을 원할 때
- 예상했던 시간보다 지체되어 마감 시간을 넘겼을 때
- 복원을 위해 들인 노력을 알아주지 않고 세세한 부분까지 간섭하거나 복원에 관한 지식이 없는 상사
- 위조문서를 발견함

주로 접하는 사람들	다른 문서 복원가, 도서관이나 박물관 직원, 개인적으로 복원을 의뢰하는 사람, 각종 역사학회 회원, 세척 제품 및 도구 공급업자

직업이 캐릭터의 욕구에 미치는 영향

- **존중과 인정의 욕구**
 복원 작업을 제대로 하면 비전문가는 복원 작업을 거쳤는지도 모를 수 있다. 캐릭터가 인정과 칭찬에 목마른 사람이라면 이런 상황이 힘들 것이다.
- **애정과 소속의 욕구**
 문서 복원가는 주로 혼자서 일하므로, 외향적이거나 사교적인 사람은 복원 작업이 고립되고 외롭다고 느낄 수 있다.
- **안전 욕구**
 오래된 책의 곰팡이는 문서 복원가의 건강에 영향을 미칠 수 있다. 캐릭터가 적절한 환기 시설이 없는 곳에서 일하거나, 천식이나 알레르기 증상을 앓는다면 큰 문제가 될 수 있다.

고정관념 비틀기

흔히 문서 복원가는 어떤 자료든 원상 복구할 것이라 생각하지만, 도저히 복원이 불가능한 경우도 있다. 유능한 문서 복원가가 자료를 복원하지 못한다면 고정관념이 깨질 뿐 아니라 실감나는 갈등 상황을 연출할 수 있다.

문서 복원가가 역사적으로 중요한 자료만 다룬다고 생각하기 쉽다. 물론 그런 문서나 책을 다루기도 하지만, 오히려 일상적인 문서 복원 작업이 더 많다. 주로 개인이나 소규모 기관의 의뢰를 받는 문서 복원가 캐릭터를 만들면 신선하고 현실적인 느낌을 줄 수 있을 것이다.

캐릭터가 이 직업을 택한 이유	• 역사·지식·책을 중시하는 가정에서 성장해서 • 중요한 역사적 자료를 복원한다는 소명 의식이 있어서 • 복원 작업을 하면 마음이 편해지기에 • 특정한 자료나 정보를 접하고 싶어서 • 역사·지식·문학을 사랑해서 • 애국심이 강해 본인 나라의 역사 자료를 보존해야 한다고 생각해서 • 다른 사람의 주목을 받지 않으면서 특정 종류의 정보를 손에 넣고 싶어서 • 낯선 곳으로 가서 다른 문화를 깊이 이해하는 것을 좋아함 • 사회성이 없어서 혼자 하는 일을 좋아함 • 문서 위조에 필요한 지식과 도구가 필요해서 • 책을 접하고 연구·조사하는 과정을 사랑해서 • 역사적 의의가 있는 물품을 파손의 위험으로부터 보호하는 기관이나 단체에서 일함 • 현재보다 과거에 애착을 느끼고 과거의 것을 더 좋아하기 때문에

물리치료사

Physical Therapist

개요

물리치료사는 부상을 당했거나 수술을 받은 뒤 몸이 불편한 환자가 회복하는 것을 돕는다. 물리치료는 근조직을 안전하게 재건하고, 노화나 영양 불균형 때문에 생긴 신체적인 제약을 완화하며, 증상 악화를 방지하는 데 도움이 된다.

물리치료사는 환자의 증상이 무엇인지 경청하고 문제 원인을 찾아내며 상해를 입은 부위를 어떻게 치료할지 계획을 세운다. 치료 계획을 수립하고 나면 마사지, 근육 조작과 가동, 초음파, 탄성 밴드를 비롯한 물리치료 기구, 얼음과 온열 치료법, 전기 근육 자극 요법EMS, 운동용 짐볼이나 바이크, 그 외 다양한 운동기구를 사용해 치료한다.

또한 물리치료사는 필요한 경우 치료 방법을 기록하고 수정하며, 의사나 다른 보건 의료 전문가에게 조언을 구한다. 무엇보다도 환자의 말을 경청하고 격려하며 정서적으로 지지하여 환자가 최선의 상태로 회복하고 혼자서도 재부상을 예방하는 습관을 갖추도록 장려하는 것이 중요하다.

필요한 훈련 · 교육

물리치료사가 되려면 대학에서 과학 관련 학사 학위를 취득해야 한다. 개업하려면 물리치료 박사 학위, 1년간의 임상 지원, 레지던트나 인턴 경력이 필요하다. 이후에 스포츠, 부상 관리, 종양학과, 소아과와 같은 전문 분야의 교육을 추가로 이수할 수 있다.

이 직업에 유용한 기술 · 재능

기본적인 응급처치, 인간적인 매력, 공감 능력, 뛰어난 청력, 뛰어난 후각, 탁월한 기억력, 신뢰를 주는 능력, 경청하는 능력, 고통에 대한 인내, 환대하는 능력, 직관력, 사람들을 웃게 하는 능력, 외국어 구사 능력, 멀티태스킹, 상대의 마음을 읽는 능력, 회복력, 전략적 사고, 완력, 호흡 조절, 다른 사람을 가르치는 능력

이 직업에 도움이 되는 성격 특성	적응을 잘하는, 조심스러운, 매력적인, 자신감 넘치는, 호기심이 많은, 규율을 준수하는, 진중한, 느긋한, 효율적인, 공감 능력, 호감을 주는, 근면 성실한, 아는체하는, 관찰력 좋은, 강박관념이 있는, 낙관적인, 체계적인, 인내심 있는, 완벽주의적인, 끈질긴, 설득을 잘하는, 미리 대비하는, 전문성을 갖춘, 일중독

갈등이 벌어지는 상황	• 의사소통에 비협조적이어서 진단을 어렵게 만드는 환자 • (민망함 때문에) 어쩌다 상해를 입었는지에 대해 거짓말하는 환자 • 회복하려는 노력을 하지 않는 환자 • 개인적인 이야기를 너무 많이 하는 환자 • 담당하는 환자가 너무 많음 • 보험 회사마다 보장 범위가 다를 때 • 장비가 제대로 관리되지 않을 때 • 클리닉을 운영하면서 물리치료사 일도 해내야 할 때 • 직장 동료와 치열한 갈등이 생길 때 • 환자가 물리치료에 대해 불평하는 말을 엿들었을 때 • 예약이나 다른 의료인의 의뢰 없이 무작정 치료를 받겠다고 우기는 사람을 상대할 때 • 고객을 치료하다가 물리치료사 본인이 다치게 되었을 때 • 밀려드는 고객을 어떻게든 감당하는 동시에 새로운 치료법을 익히느라 정신없이 바쁠 때 • 의사, 카이로프랙터(척추 지압사), 침술사 같은 의료계 종사자와 마찰을 겪음 • 동료 물리치료사가 병가를 내는 바람에 그 동료의 환자까지 치료해야 할 때 • 꼭 필요한 장비나 자원이 없는 클리닉에서 일할 때

주로 접하는 사람들	다른 물리치료사, 클리닉 직원, 의사, (미국의) 전문간호사, 환자, 보험회사 직원, 운동 코치, 운동선수, 개인 트레이너, 마사지사, 침술사, 자연의학 의사naturopathic doctor, 의료 기기 영업 사원

직업이 캐릭터의 욕구에 미치는 영향	**• 자아실현 욕구**

• **자아실현 욕구**

유명 운동선수를 담당하기를 꿈꾸는 물리치료사라면 일반 클리닉에서 근무하는 것으로는 만족을 느끼지 못할 수 있다.

• **존중과 인정의 욕구**

만약 환자가 바라는 정도까지 회복하지 못하거나 의료 과실로 인한 소송에 휘말린다면, 캐릭터는 자신의 능력에 의문을 품고 자존감이 낮아질 수 있다.

• **애정과 소속의 욕구**

물리치료는 노동시간이 길고 힘을 많이 쓰는 일이므로 근무를 마치고 나면 가족이나 친구에게 신경 쓸 여력이 없을 수 있다. 이는 배우자나 자녀와의 불화로 이어질 수 있다.

• **안전 욕구**

환자를 치료하다가 도리어 물리치료사가 부상을 당하면, 낫는 동안에는 일을 할 수 없기에 그 결과 재정적 어려움을 겪게 될 수 있다.

캐릭터가 이 직업을 택한 이유

• 본인이 물리치료 요법으로 사고 후 회복한 경험이 있어서 다른 이들에게도 같은 도움을 주고자 함
• 물리치료를 받으면 됐는데 그러지 못해서 수술을 받아야 했던 경험이 있기에 다른 사람들은 그런 일을 겪지 않도록 도와주고 싶음
• 과거에 가족을 간병할 때 물리치료사가 크게 도와주었던 경험이 있어서
• (부모가 진통제에 중독되었던 과거가 있어서) 상해를 입은 사람이 약물에 과하게 의존하지 않고 회복하도록 도와주고 싶어서
• 스포츠에 관심이 많고, 운동선수들이 최상의 컨디션을 유지할 수 있도록 돕고 싶어서

바리스타 **Barista**

개요

바리스타는 카페나 커피 체인점에서 커피와 기타 음료를 만드는 사람이다. 커피 기계를 다룰 줄 알아야 하고 고객에게 서비스 정신을 발휘해야 한다. 커피 전문점에서 일하는 바리스타는 원두의 원산지, 커피나무의 특성, 로스팅에 따라 달라지는 맛 같은 지식을 추가로 갖추고 있기도 한다. 원두를 갈거나 커피 아트를 익혀서 자신만의 전문성을 지닌 바리스타도 많다.

바리스타는 어디에서 일하든 고객과 교류하고, 재료를 채워 넣고, 카운터에서 계산을 하고, 가게 위생을 유지해야 한다. 바리스타는 (평생 직업이라기보다는) 다른 일을 하기 위한 발판으로 여겨지는 경우가 많으므로, 십대 청소년과 이직을 준비 중인 사람들이 선호하는 직업이기도 하다[이 항목에서 바리스타는 단순히 커피 전문점에서 커피 만드는 일을 담당하는 직원을 가리킨다].

필요한 훈련·교육

필수적으로 이수해야 할 정규교육 과정이 있는 것은 아니며, 대부분 현장에서 경험을 쌓는다.

이 직업에 유용한 기술·재능

인간적인 매력, 창의력, 뛰어난 후각, 뛰어난 미각, 경청하는 능력, 환대하는 능력, 멀티태스킹, 홍보 능력, 영업력

이 직업에 도움이 되는 성격 특성

적응을 잘하는, 차분한, 매력적인, 협조적인, 공손한, 효율적인, 열성적인, 평정심, 재미있는, 정직한, 친절한, 상냥한, 관찰력이 뛰어난, 열정적인, 책임감 있는, 분별력 있는

갈등이 벌어지는 상황

- 일터의 장비가 제대로 작동하지 않을 때
- 재료가 다 소진되었을 때
- 다른 직원이 사전에 알리지 않고 갑자기 병가를 내거나 일터에 나타나지 않을 때
- 정직하지 않거나, 게으르거나, 비협조적인 동료와 일해야 할 때

227

- 점장이나 매니저가 소소한 것까지 참견하거나, 아예 매장에 나타나지 않음
- 요구 사항이 많거나, 안달복달하거나, 까다로운 손님
- 위생 점검을 통과하지 못함
- 특정 식재료에 알레르기가 있는 고객에게 그 재료가 포함된 음료를 팔았을 때
- 매장 내에서 고객이 미끄러져 넘어졌을 때
- 매장에 배치할 식기류를 골라보라거나, 음식값을 올리라거나, 재고를 빨리 소진하라는 요구를 받을 때
- 비좁은 공간에서 일해야 할 때
- 가게에 대해 나쁜 소문이 퍼졌을 때
- 캐릭터는 커피에 대한 열정이 가득하지만 캐릭터를 고용한 사장이나 매장 측이 그런 열정을 알아주지 않을 때
- 알레르기나 (임신해서 커피 향을 맡을 수 없게 되는 등) 과민 증상으로 커피를 다루는 매장에서 일하기가 어려울 때
- 비윤리적인 방식으로 원두를 구매하는 등, 일하는 매장에서 석연치 않은 일이 벌어진다는 사실을 알게 되었을 때
- 아는 사람들이 매장에 찾아와 무료로 음료를 달라고 강요할 때
- 친구를 바리스타 자리에 소개해주었으나 (게으르거나, 갑자기 그만두거나, 비협조적이거나, 매장 물품을 훔치는 등) 잘못된 선택임이 드러남

주로 접하는 사람들	다른 바리스타와 매장 직원, 매니저, 카페 주인, 배달 기사, 고객, 위생 검사관
직업이 캐릭터의 욕구에 미치는 영향	• **자아실현 욕구** 커피에 대한 열정이 넘치는데 고용한 매장 측에서는 오래된 방식을 반복하기만 바랄 경우, 열정이 사그라들고 성취감을 느끼지 못하게 될 수 있다. • **존중과 인정의 욕구** 바리스타는 임시 일자리라는 인식이 지배적이다. 바리스타라는

228

직업에 행복을 느끼고 오랫동안 일하고 싶은 사람은 가족이나 친구들에게 좀더 안정적이고 좋은 직업을 가지라는 잔소리를 들을 수 있다.

- **안전 욕구**

 판매업은 대개 안전한 편이지만, 카페에 강도가 침입하거나 근무하는 곳이 범죄율이 높은 지역에 있다면 안전이 위협받을 것이다.

고정관념 비틀기

바리스타는 대개 임시직이다. 여러분이 만든 캐릭터는 어떤 동기에서 바리스타를 오래 할 직업으로 생각하게 되었는가?

바리스타 캐릭터에게 활기를 불어넣으려면 카페에 어떤 변화를 주어야 할까? 독자의 흥미를 유발할만한 장소는 어디일까? 캐릭터가 근무하거나 운영하는 카페 때문에 폐업을 하게 되는 업종(예: 빵집)이나 협력이 가능한 업종(예: 문구점)은 무엇이 있을까? 카페 주인이 관심을 갖고 지원할만한 자선단체는 무엇이 있을까(예: 고양이 입양 지원 단체)?

캐릭터가 이 직업을 택한 이유

- 고임금을 받는 직업에 필요한 교육을 받지 못했음
- 매우 사교적인 성격이라
- 커피에 관심이 있어서
- 특정 매장에서 일하는 사람이나 단골에게 접근하려는 마음에서
- 근무 시간을 조절할 수 있다는 점이 좋아서
- 일터가 집에서 가까워서
- 나이가 어려서 할 수 있는 직업이 많지 않음
- (크리스마스 시즌 전에, 여름방학 스포츠 캠프나 각종 프로그램의 참가 비용을 충당하려고) 단기간에 돈을 벌어야 해서

바텐더 **Bartender**

개요
바텐더는 바나 클럽, 술집, 식당, 결혼식, 파티에서 사람들에게 술을 제공하는 일을 한다. 술을 다루는 직업이기 때문에 해당 국가나 지역에서 허가하는 연령을 넘겨야 하고 일하고자 하는 장소에 맞는 요건을 갖추어야 한다.

필요한 훈련·교육
바텐터 학교에서 공부하는 경우도 있지만, 혼자 배워서 바텐더가 되는 사람도 있다. 인기 있는 술에 대한 광범위한 지식, 칵테일을 제조하는 법, 다양한 종류의 맥주(라거, 에일, IPA 등)를 알고 고객에게 추천할 수 있는 능력이 바텐더에게 가장 중요하다. 와인 바 같은 곳에서 일하는 바텐더라면 와인에 대한 특별한 지식을 가지고 있어야 할 것이다.

바텐더 캐릭터는 이야기가 전개되는 장소와 그 배경에 따라, (주류 취급에 필요한 자격 등) 다양한 자격증이 필요하거나 주류 관련 교육을 받아야 할 수도 있다. 음식을 제공하는 술집이나 식당에서 근무한다면 식품 취급 관련 허가가 필요할 수도 있다. 고위층 고객을 상대하는 바에서 일하면 보안 점검을 받아야 할 것이다.

이 직업에 유용한 기술·재능
인간적인 매력, 뛰어난 미각, 평정심, 탁월한 기억력, 신뢰를 주는 능력, 경청하는 능력, 환대하는 능력, 사람들을 웃게 하는 능력, 중재 능력, 상대의 마음을 읽는 능력, 호신술

이 직업에 도움이 되는 성격 특성
적응을 잘하는, 기민한, 차분한, 매력적인, 창의적인, 수완이 좋은, 진중한, 효율적인, 잘 노는, 호감을 주는, 재미있는, 친절한, 근면 성실한, 체계적인

갈등이 벌어지는 상황
- 술 취한 고객을 상대해야 할 때
- (부부끼리 손찌검을 하는 등) 바 안에서 가정 폭력 상황이 발생함
- 바에서 성적 환상을 실현하려 하거나 섹시한 바텐더에게 집적대

는 고객

- 술값을 내지 않는 고객
- 술값으로 언쟁이 벌어짐
- 술을 더 취하게 하는 약을 복용한 고객
- 대리 기사를 부르지 않고 음주 운전을 하겠다고 고집부리는 고객
- 직원이 다른 직원의 팁을 슬쩍한 경우
- 파티 참석자끼리의 다툼이 몸싸움으로 번짐
- 너무 취했으니 술을 더 주지 않겠다고 하자 고객이 화를 내며 난폭하게 굴 때
- 누군가가 다른 사람의 술에 약을 타는 장면을 목격했을 때
- 미성년자가 위조 신분증을 내밀고 술을 달라고 할 때
- 가게에 강도가 침입함
- 바텐더나 다른 직원들끼리 시비가 붙거나 싸움이 벌어져서 내부에 갈등이 생겼을 때
- 근무 중에 술을 마시는 동료들
- 물품 배송이 지연되거나, 인기 많은 주류를 구할 수가 없을 때
- 무질서하고 사람들이 붐비는 행사여서 주문을 받거나 계산을 하기 벅찰 때
- (고객이 몸을 더듬거나 불쾌한 말을 하는 등) 성적인 문제

주로 접하는 사람들	서빙 담당 직원, 가게 경영자, (술에 취했거나, 취하지 않았거나, 흥분했거나, 추파를 던지는 등) 각양각색의 고객들, 택배 기사, 요리사, 경찰, 경호원, 주류 판매업자, (주류, 보건 및 안전, 식품 등의) 검사관
직업이 캐릭터의 욕구에 미치는 영향	• **자아실현 욕구** 용모가 매력적인 여자 바텐더가 매상을 올려줄 것이라고 생각하는 사람들이 있다. 이러한 성별이나 외모에 대한 편견 때문에 그런 요건을 갖추지 못한 사람은 바텐더 직업을 구하지 못할 수 있고, 바텐더가 꿈이었다면 미래가 암울하다고 느낄 것이다. • **존중과 인정의 욕구** 바텐더가 되고 싶으나 자신의 외모가 떨어진다고 생각하는 이들

은 외모에 대한 편견 때문에 열등감을 느낄 수 있다.

- **애정과 소속의 욕구**

 바텐더는 급여가 적고 팁을 받아서 생계를 꾸려야 하기 때문에 고객에게 알랑거리거나 추파를 던지는 경우가 많다. 바텐더인 연인이 그러고 있는 모습을 보면 바텐더 캐릭터의 저의를 의심하며 질투할 수 있다.

- **안전 욕구**

 술집 안에서 싸움이 벌어지거나, 고객이 난폭해지거나, 불법 행위가 일어난다면 바텐더의 안전이 위협받을 수 있다.

고정관념 비틀기

잘생긴 외모만으로 잘나가는 바텐더가 아닌, 언변이 화려하거나 창의력이 뛰어나 새로운 음료를 잘 만들어내는 등, 다른 성공의 비결이 있는 바텐더 캐릭터를 만들어보자. 까다로운 고객을 다루는 법을 잘 안다거나, 고객의 마음을 정확히 읽는다거나, 칵테일을 만들 때 멋진 퍼포먼스를 선보이는 바텐더도 있을 것이다. 발상을 전환해보면 독창적이고 재미있는 바텐더 캐릭터를 만들어낼 수 있다.

캐릭터가 이 직업을 택한 이유

- 팁을 짭짤하게 받아 수입을 보충하고 싶어서
- 클럽을 좋아하기 때문에
- 새로운 사람들을 만나는 것을 좋아해서
- 업무 시간을 조절할 수 있는 부업이 필요해서
- 나중에 바 또는 클럽, 술집, 식당을 경영하고 싶어서
- 책임감이나 부담 없이 가볍게 연애 상대를 만나고 싶어서
- 신분을 숨겨야 하거나, 세간의 눈에 띄지 않고 살아야 하는 상황이어서
- 알코올의존증이어서 쉽게 술을 접할 수 있는 직업을 원함
- 잠이 들면 위험한 상황이나 질환이 있어서, 항상 깨어 있을 수 있는 시끌벅적한 환경이 필요함

박제사

Taxidermist

개요

박제사는 동물의 사체를 복원하여 살아 있는 것처럼 보이도록 보존하는 기술자다. 박제사는 반려동물, 어류, 파충류, 조류, 소동물, (사냥 대상인) 대형 동물 중에 전문 영역이 있는 경우가 많다. 때문에 박제사가 일하는 매장 역시 상황에 따라 반려동물, 해당 지역의 야생동물, 사냥한 동물 등을 중점적으로 다룰 수 있으며 무엇을 다루느냐에 따라 분위기와 업무가 크게 달라질 수 있다.

기술이 뛰어난 박제사는 자연사 박물관에서 일하며 교육 목적의 전시품을 만들거나 수집한 박제품을 보수하는 작업을 한다.

박제사는 자신의 일을 예술로 여기며 자신이 직접 생명의 숨결을 재현한다는 것에 열정이 있으므로 일에 대한 자부심이 큰 편이다. 박제 일이 드물게 들어오거나 사냥 시즌에만 몰릴 수 있으므로 할 수 있는 일은 다 하는 박제사도 있지만, 멸종 위기종이나 재미로 사냥한 동물을 박제하는 일은 비윤리적이라는 이유로 기피하는 박제사도 있다.

발견한 동물 사체를 아름다운 모습으로 보존하고 싶어 하는 사람, 애정을 쏟았던 반려동물을 놓아주기 힘든 보호자, 사냥으로 잡은 동물을 기념으로 남기길 원하는 사냥꾼 등이 고객으로 찾아온다.

**필요한
훈련·교육**

박제술 자격증과 교육 프로그램이 존재하지만, 학위가 반드시 필요한 것은 아니다. 교육과정에서는 동물의 껍질이나 가죽을 무두질하고 털을 관리하는 방법, 동물이 살던 서식지 모형 만들기, 형태를 잡는 방법, 에어브러시를 이용한 착색과 다양한 마감 방법을 습득한다.

박제사가 영업을 하려면 영업 면허가 필요하며, 철새나 멸종 위기종을 박제하는 일은 특별 허가가 필요할 수도 있다. (미국에서 일하는) 박제사는 반드시 어류 및 야생동물 관리국FWS 규정을 준수해야 한다.

동물 몸의 구조와 움직임을 이해하고 생전 모습과 흡사한 박제를 만들려면 철저한 연구가 필요하다. 박제사는 일반적으로 동물 형태를 잡을 때 참조하려고 참고 문헌, 사진, 영상 등 방대한 자료를 소장하고 있다.

이 직업에 유용한 기술·재능	동물을 잘 다룸, 창의력, 손재주, 공감 능력, 멀티태스킹, 정확한 기억력, 재료나 물건을 상황에 맞게 응용하는 능력, 조각 능력, 봉합술, 전략적 사고, 목공 기술
이 직업에 도움이 되는 성격 특성	차분한, 조심스러운, 휘둘리지 않는, 창의적인, 집중력 있는, 상상력이 풍부한, 남에게 의지하지 않는, 죽음에 대해 호기심이 있는, 자연을 아끼는, 관찰력 있는, 임기응변에 능한, 재능이 있는, 알뜰한, 내성적인

갈등이 벌어지는 상황

- 돈을 내지 않거나 불가능한 요구를 하는 고객
- 불법으로 사냥한 동물을 박제해달라는 고객
- 박제사를 함부로 낮추어 대하는 사람들
- 박제는 계절을 타기 때문에 일이 들어오지 않을 때는 생계를 유지하기 어려움
- 비윤리적인 일을 맡아달라는 요청
- 자신의 실수로 박제 중인 동물의 형태가 변형되거나 망가졌을 때
- 작업장에 도둑이 들었을 때
- 경기 침체로 박제 일이 뜸해졌을 때
- 사회적 인식이 바뀌면서 박제를 부정적으로 보는 경향이 생김
- 완성된 반려동물 박제를 보고 위안을 받기보다는 슬퍼하는 고객
- 새로 거래하게 된 공급업체가 질 낮은 화학물질을 판매했을 때
- 화학물질을 잘못 사용해서 병에 걸렸을 때

주로 접하는 사람들

이웃, 사냥꾼, 야생동물 보호관, 신용조사 기관 직원, 배송 기사, 지역 주민

직업이 캐릭터의 욕구에 미치는 영향

- 자아실현 욕구
 박제란 죽은 동물의 아름다움을 복원하여 동물을 존중하는 마음을 표현하는 일이라고 생각하는 캐릭터라면, 화학물질에 노출되어 생긴 합병증으로 은퇴해야 하는 상황이 엄청난 충격일 수 있다.
- 존중과 인정의 욕구
 박제를 소름 끼치는 일이라고 생각하는 사람이 많기 때문에 박제

사는 오해를 받기 쉽다. 다른 사람의 인정을 받고 싶어 한다면 인정 욕구가 채워지지 않아서 고민할 수 있다.

고정관념 비틀기

유머가 깃든 박제품을 만드는 박제사는 수집가들이 좋아할만한 작품을 만들어낼 수 있다. 이런 박제사는 박제에 대한 대중의 인식을 누그러뜨리고, 박제술을 창의적이고 예술적인 관점에서 바라보게 해준다. 이와는 반대로 동물에 대한 연민이 아니라 잔혹함을 표현하는 방법으로 동물을 전시하거나, 심지어 금기를 어기고 인체를 박제하는 박제사를 등장시키는 것도 흥미로운 대안이 될 수 있다.

캐릭터가 이 직업을 택한 이유

- 어릴 때 가까운 친척이 박제사였음
- 어린 시절 사랑했던 반려동물이 세상을 떠난 후 선물받은 반려동물 박제품으로 느꼈던 위로를 다른 사람에게도 전하고 싶어서
- 동물이 죽은 후에도 그 아름다움을 보존하고 싶어서
- 죽음에 대해 건전한 (또는 건전하지 않은) 매혹을 느껴서
- 동물을 사냥하고, 사냥한 동물의 모든 부분을 남김없이 활용하는 일에 열정이 있어서
- 독특한 수단을 사용한 예술 작업을 하고 싶어서

반려견 미용사

Dog Groomer

개요

반려견 미용사는 개를 목욕시키고 털을 말린 다음 견주의 요청에 맞추어 가위, 미용기, 빗 등으로 털을 다듬어준다. 양치질, 발톱 손질, 귀청소 등도 해주고 질환이나 상처, 진드기, 부어오른 곳, 기생충 여부 등의 문제를 살피기도 한다. 염색이나 모양을 내는 커트와 같은 추가 서비스를 제공하기도 한다.

주로 동물병원, 보호소, 펫 숍 등에서 일하지만 자택에서 일하는 사람도 있고 개조한 트럭이나 트레일러에서 일하기도 한다.

필요한 훈련·교육

대부분 고등학교 졸업 학력이 필요하다. 실습 교육이나 수습생 프로그램으로 일을 시작하기도 한다.

이 직업에 유용한 기술·재능

돈을 버는 요령, 동물을 잘 다룸, 기본적인 응급처치, 인간적인 매력, 공감 능력, 뛰어난 청력, 뛰어난 후각, 탁월한 기억력, 신뢰를 주는 능력, 멀티태스킹

이 직업에 도움이 되는 성격 특성

적응을 잘하는, 애정이 많은, 차분한, 휘둘리지 않는, 매력적인, 느긋한, 효율적인, 공감을 잘하는, 집중력 있는, 호감을 주는, 사소한 것도 지나치지 않는, 온화한, 근면 성실한, 동물을 좋아하는, 관찰력 있는, 전문성을 갖춘, 책임감 있는, 완고한, 타고난 재능, 알뜰한, 마음이 넓은, 일중독

갈등이 벌어지는 상황

- 개나 미용 제품에 알레르기 반응이 생김
- 동료 미용사가 갑자기 그만두는 바람에 많은 고객을 떠맡게 될 때
- (완벽하기를 기대하거나 어려운 커트를 요청하는 등) 견주의 요구 사항이 많을 때
- 불필요하거나 위험할 수 있는데도 털을 완전히 밀어달라고 요청하는 견주
- 예방접종 증명서를 보여주려 하지 않는 견주

236

- 개의 상태나 알레르기 여부를 알려주지 않는 견주
- 미용 가격이 비싸다고 불평하거나 팁을 주지 않는 인색한 견주
- 예약 시간보다 너무 일찍 또는 너무 늦게 나타나는 견주
- 낯을 가려서 미용하기 어려운 개
- 특정 제품에 알레르기 반응이 있는 개
- 학대받은 적이 있는 개가 미용사를 물고 할큄
- 미용을 받던 개가 영업장 문이 열리는 순간 달아나버림
- 실수로 개에게 상처를 냄
- 개가 학대받은 증거를 발견해서 경찰에 신고해야 할 때
- 창의적인 커트를 하고 싶지만 엄격한 가이드라인을 따라야 할 때
- 진열대 관리, 화장실 청소 등 지루하거나 유쾌하지 않은 업무를 해야 할 때

주로 접하는 사람들	견주, 펫시터[주인 대신 반려견을 돌봐주는 사람], 반려견 미용실이 입점해 있는 동물병원이나 펫 숍 직원, 다른 반려견 미용사, 택배 기사

직업이 캐릭터의 욕구에 미치는 영향

- **존중과 인정의 욕구**

 이 직업군에 속하는 캐릭터는 자신이 사회에서 존중받지 못한다고 느낄 수 있다. 일부 고객은 미용 가격만 따지고 미용사가 반려동물을 관리하려고 쏟은 시간과 노력에는 고마워하지 않는다.

- **애정과 소속의 욕구**

 예약을 많이 받으면 장시간 고단한 일에 시달리게 되므로, 사랑하는 사람을 챙길 에너지가 고갈될 수 있다.

- **안전 욕구**

 반려견 미용사는 돈을 잘 버는 업종이 아니기 때문에, 다른 가족이 돈을 벌지 않는다면 재정 상태가 어려워질 수 있다.

고정관념 비틀기

동물과 관련된 일을 하는 사람은 남을 돌보기 좋아하고, 마음이 따뜻하고, 약간은 유별나다고 묘사되는 경향이 있다. 쌀쌀맞거나 반사회적인 사람이 대인 관계를 피하고 싶어서 반려견 미용사가 되었다는 설정은 어떤가? 또는 잔인무도한 캐릭터가 범죄를 저지르려고 이 직

업을 선택한다면? 직업은 캐릭터의 특징을 보여주고, 배경이 되는 이야기에 대한 힌트를 주고, 행동의 동기를 드러내는 데 유용하다. 이런 점을 활용하여 고정관념에서 벗어난 캐릭터를 만들어보자.

<table>
<tr>
<td>캐릭터가
이 직업을
택한 이유</td>
<td>

• 동물(특히 개)을 사랑해서
• 부정적인 과거의 경험 때문에 인간과 함께 하는 것보다 동물의 곁에 있는 것이 더 편해서
• 사람을 믿지 못하며, 천성적으로 인간을 신뢰하는 개와 유대 관계를 맺는 것이 더 쉬워서
• 동물과 관련된 트라우마(개에게 물린 기억 때문에 개를 무서워하는 등)에서 벗어나고 싶어서
• 학대받는 개를 찾아내어 도움을 주고 싶어서
• 고통스럽거나 비참한 상황에 처해 있지만 동물에게서 위안을 얻을 수 있어서
• 더는 수의사나 훈련사로 일할 수 없지만 동물과 관련된 일을 계속하고 싶어서

</td>
</tr>
</table>

발명가

개요

발명가는 새로운 기기나 프로세스를 창안하며, 문제를 해결하거나 기존 발명품을 개선하기도 한다. 자신의 발명품을 특허출원하여 다른 사람들이 똑같은 제품을 만들거나 프로세스를 표절하지 못하게 보호한 다음, 자신의 제품이나 라이선스를 이용 또는 판매한다.

발명가가 법인 소속이라면, 특허는 발명가가 아닌 회사 이름으로 출원된다. 이런 경우 고용 계약서 조항에는 회사가 특허권을 가진다고 명시되어 있을 것이다.

필요한 훈련·교육

발명가가 되기 위한 정규교육은 없지만, 과학·수학·공학·기술·소비 시장에 대한 배경지식이 탄탄하면 도움이 될 것이다. 발명가가 특정 분야에 집중한다면, 그 분야와 연관된 교육과 경험이 있어야 핵심 니즈를 파악하거나 개선점을 찾을 수 있는 가능성이 높아진다.

이 직업에 유용한 기술·재능

수익을 창출하는 능력, 창의력, 기계를 다루는 기술, 멀티태스킹, 인맥, 발상을 전환하는 능력, 정확한 기억력, 홍보 능력, 재료나 물건을 상황에 맞게 응용하는 능력, 연구 조사, 전략적 사고, 비전, 글쓰기

이 직업에 도움이 되는 성격 특성

야심 있는, 분석적인, 창의적인, 호기심이 많은, 집중력이 뛰어난, 이상주의, 상상력이 뛰어난, 근면 성실한, 세심한, 관찰력이 뛰어난, 낙천적인, 체계적인, 끈질긴, 임기응변에 능한, 타고난 재능, 알뜰한

갈등이 벌어지는 상황

• 계속해서 실패와 거부를 경험함
• 세부적인 기술 때문에 다른 사람에게 자신의 발명품을 만들어달라고 맡기는 것이 내키지 않음
• 재정적 부담. 특히 발명 초기에 투자자를 찾을 수 없을 때
• 다른 발명가와의 경쟁
• 발명가를 회의적인 시각으로 보고 '진짜 직업'을 가져야 한다고 생각하는 가족과 친구들

- 자신의 발명이 의도치 않게 나쁜 결과를 초래할 때
- 성과가 좋지 않아 자신의 능력을 의심하게 될 때
- 투자자에게 발표나 홍보를 해야 할 때(특히 프레젠테이션이나 홍보에 재능이 없는 경우)
- 새로운 아이디어를 떠올려야 한다는 압박감을 느낄 때
- 특허 침해로 인한 소송
- 특허출원이 늦어지는 바람에 경쟁자가 이득을 가져갈 때
- 아이디어를 도난당함
- 발명품을 팔고 나서야 그 가치만큼의 돈을 받지 못했다는 사실을 깨달았을 때
- 비윤리적인 투자자 또는 사업 파트너, 도와주겠다던 친척에게 사기를 당했을 때
- 프로세스의 중요한 부분을 제대로 이해하지 못해서 (잘못된 재료를 사용하거나, 잘못된 기준을 바탕으로 협력 업체를 선택하는 바람에) 시간과 돈을 낭비함
- 발명품으로 시장 진출을 준비했으나 전문가가 좋지 않은 피드백을 줘서 처음부터 다시 시작해야 할 때
- (마음이 바뀌거나 경제 상황의 변화 등으로) 발을 빼는 투자자

주로 접하는 사람들	다른 발명가, 특허 변호사(변리사), 특허 사무실 직원, 시장조사 회사, 소비자, 고용주

직업이 캐릭터의 욕구에 미치는 영향	

- **자아실현 욕구**

 창의적이고 실현 가능한 아이디어를 떠올린다면 다른 사람들의 삶을 나아지게 할 수 있겠지만, 그렇게 하지 못한다면 중압감을 느끼고 자신의 능력에 의문을 품게 될 것이다.

- **존중과 인정의 욕구**

 발명은 실패와 거부로 점철된 일이므로, 발명가는 자존감이 낮아질 위험이 크다. 그래서 발명가는 정서·재정 면에서 취약해지기 쉬우며, 성공한다는 보장도 없다. 기술이 더 좋은 회사나 사람에게 일을 맡겨야 한다면, 존중과 인정 욕구가 위협받을 수 있다.

• 생리적 욕구

가치가 아주 크거나 중요한 발명 혹은 발견을 했다면 기회주의자들이 달려들어서 뺏으려 할 것이고, 심지어 발명가를 죽일 수도 있다.

고정관념
비틀기

발명가는 흔히 도전 정신이 넘치는 사람으로 그려진다. 도전을 주저하는 발명가 캐릭터는 어떨까? 훌륭한 아이디어가 있으나 실제로 구현하기가 어렵다면? 망설임 끝에 제작을 포기하거나, 실패할까 두려워서 아무 일도 못할 수 있다.

발명가는 문제의 해결책을 찾아서 우리 삶을 개선하는 존재로 보인다. 하지만 여러분의 캐릭터가 음험하고 사악한 목적으로 발명을 하는 사람이라면?

독창적인 사고방식은 나이나 성숙함에 구애받지 않는다. 학교에서 이공계 과목 수업이 늘어나면서 지금의 아이들은 과거 그 어느 때보다도 자신만의 아이디어를 떠올릴 기회가 많다. 이야기에서 중요한 역할을 하는 발명을 아동이나 청소년이 했다는 반전을 넣으면 이야기가 더욱 흥미로워질 것이다.

캐릭터가
이 직업을
택한 이유

• 발명으로 성공한 적이 있어서
• 문제를 해결하는 과정을 좋아하고, 기존 제품이나 프로세스의 결함을 잘 찾아내서
• 새로운 트렌드를 찾고 싶어서
• 실험과 시행착오를 통해 새로운 발견을 하는 과정이 좋아서
• 세상을 더 나은 곳으로 만들고 싶은 이상주의자라
• 사랑하는 사람(가족, 친구, 연인)이 어떤 이유로 삶을 온전히 즐길 수 없게 되자, 그 사람의 운명을 바꾸어주고 싶어서
• 참신한 아이디어가 많고, 발상을 전환하는 능력을 타고나서

배우 Actor

개요

배우는 사람들이 너무나 잘 알기에 굳이 정의를 내릴 필요가 없는 몇 안 되는 직업 중 하나다. 배우는 다양한 인물을 연기하여 관객을 즐겁게 하거나, 흥미를 유발하거나, 보는 이의 마음을 움직인다. 드라마, 영화, 연극 무대 등에서 활약한다.

필요한 훈련·교육

배우가 되려고 공교육을 받을 필요까지는 없지만, 연예계는 워낙 경쟁이 살벌하고 과포화 상태이므로 연기 수업을 받거나 연극 학교(드라마 스쿨)에 다니면서 필요한 기술을 습득하는 사람이 많다.

배우가 되는 데는 재능이 필요한 만큼 연줄도 중요하다. 그래서 인맥(으로 기획사의 눈에 드는 것)은 배우라는 직업의 일부나 마찬가지다. 신인 배우는 대개 광고 조연, 목소리 해설, 엑스트라 같은 일을 하며 경력을 쌓아간다.

배우는 화면에 등장하지 않을 때도 대사를 연습하고, 배역을 연구하고, 연기 기술을 갈고닦아야 한다. 게다가 방송·연예 업계에서 성공하려면 보기 좋은 몸매를 유지하는 게 필수적이기 때문에 운동도 해야 한다.

다재다능한 배우는 경쟁에서 우위에 설 수 있다. 그래서 많은 신인 배우가 춤과 노래를 연습하고 대본을 쓰는 능력을 키우려 노력한다.

이 직업에 유용한 기술·재능

매력, 창의성, 남의 말을 잘 들어주는 기술, 사람들을 웃게 하는 능력, 멀티태스킹, 연기력, 기억력, 홍보 능력, 화술, 연구 조사, 글쓰기

이 직업에 도움이 되는 성격 특성

적응을 잘하는, 모험심 강한, 야망 있는, 대담한, 매력적인, 자신감 있는, 협조적인, 창의성 있는, 호기심 강한, 열정적인, 외향적인, 말을 잘 꾸며내는, 집중력 있는, 호감을 주는, 웃긴, 유물론적인, 언행이 과장되고 화려한, 강박관념이 있는, 열정적인, 인내심 있는, 완벽주의적인, 끈기 있는, 설득력 있는, 변덕스러운, 책임감 있는, 관능적인, 자발적인, 용감한, 학구적인, 남을 잘 돕는, 타고난 재능, 거리낌 없는, 재치 있는

갈등이 벌어지는 상황	• 허세가 심하거나 자기중심적인 동료와 일할 때 • 몇 안 되는 배역을 두고 너무 많은 배우가 달려들거나 경쟁자에게 배역을 빼앗길 때 • 중요한 오디션을 망쳐버렸을 때 • 창의성을 발휘해야 하는 부분에서 동료 배우와 의견이 다를 때 • 까탈스럽거나 현실 감각이 없는 감독과 일할 때 • 고정된 역할만 맡을 때 • 성적인 것을 포함한 괴롭힘 • 자신이 받을만하다고 생각했던 상을 받지 못함 • 기획사와 불공정 계약을 하거나 사기를 당함 • 쏟아지는 관심에 압박감을 느끼고 중독이나 불륜 같은 비행을 저지름 • 같은 작품에 출연하는 배우에게 호감 이상의 감정을 느끼게 됨 • 연예계에 막강한 영향력을 미치는 사람에게 미움을 받음 • 자신의 도덕관념에 반하는 배역을 맡아달라는 요청을 받음 • 사생활이 없거나, 파파라치와 충돌하거나, 스토킹을 당함 • 개인적인 신념 때문에 매도당할 때 • 묻어두었던 잘못이 발각되어 배우로 계속 일하기 힘들어짐 • 촬영 일정이 너무나 빡빡해서 가족과 문제가 생길 때 • 일과 가정 중 하나를 선택해야 할 때 • 유명해지면서 오랜 친구들과 거리감이 생길 때

주로 접하는 사람들	다른 배우, 감독, 프로듀서, 기획사 직원, 메이크업 아티스트, 스타일리스트, 개인 수행원, 개인 트레이너, (카메라 감독, 작가, 세트 디자이너 등) 촬영 현장 담당자

직업이 캐릭터의 욕구에 미치는 영향	• 자아실현 욕구 　특정한 역할만 맡거나 특정한 장르에만 출연하게 된 배우는 자신의 잠재력을 충분히 발휘하지 못해서 답답하다고 느낀다. • 존중과 인정의 욕구 　경력이 순탄하게 진행되지 않으면, 배우는 자기 자신이나 자신의

능력에 의구심을 가질 수 있다.

- **애정과 소속의 욕구**

 배우는 일이 힘들고 이동하는 데 많은 시간을 보내므로 의심과 시기, 질투가 쌓이다가 곪아 터지기 쉽다. 성공한 배우들은 누군가 애정 어린 관심을 표현하면 그 사람이 진심인지, 의도는 무엇인지 의심하게 된다.

- **안전 욕구**

 배우는 중독과 약물 남용에 빠지기 쉽고, 그로 인해 신체·정신 건강을 망칠 수 있다.

- **생리적 욕구**

 배우에게는 불안정하고 폭력적인 스토커가 따라붙을 수 있다.

고정관념 비틀기

많은 이야기 속에서 배우는 고정관념을 그대로 답습한다. 섹시하기만 하고 머리는 텅 빈 금발 미녀, 배역과 혼연일체가 된 나머지 현실 세계는 완전히 무시해버리는 메소드 배우, 아무 배역이라도 맡아서 이 바닥에 붙어 있으려고 혈안이 된 한물간 배우 등….

이런 진부한 고정관념을 피하려면 다양한 측면이 있는 독특한 캐릭터를 설정해야 한다. 그 캐릭터의 장점과 단점은 무엇인가? 도덕 기준은 어떠한가? 어디서부터 비도덕적인 행위라고 여기고 선을 긋는가? 배우라는 직업을 선택한 동기는 무엇인가? 그 캐릭터에게 과장된 성격 묘사 대신 남과 다른 무언가를 불어넣어주자.

캐릭터가 이 직업을 택한 이유

- 집안에서 유명한 스타를 많이 배출했음
- 학대를 받으며 자라서 자존감이 낮기에, 내가 아닌 다른 누군가가 되어 자신의 감정에서 벗어나고자 함
- 언행이 연극을 하듯 과장되고 화려함
- 유명해지면 부모님에게 인정받을 수 있을 것 같아서
- 할리우드 배우들과 유명인들에게 흠뻑 빠져서 그 사람들처럼 되고 싶어 함

범죄 현장 청소부 Crime Scene Cleaner

개요

범죄 현장 청소부는 범죄가 발생한 현장을 차단하고 청소와 소독을 하는 사람이다. 혈액 등으로 오염된 침구·가구·카펫 등을 폐기 처분하는 것이나 바닥 교체·벽에 난 구멍 보수·페인트칠 같은 소규모 수리도 업무에 포함된다. 범죄 현장 청소부는 개인의 의뢰를 받기도 한다. 비극적인 상황이 벌어진 장소를 직접 청소하지 못하는 가정이나 사업체가 범죄 현장 청소부에게 청소를 의뢰하는 것이다.

필요한 훈련·교육

범죄 현장 청소부는 처음부터 현장에서 광범위한 실습 경험을 쌓을 수 있으므로, 고등학교 졸업 정도의 학력으로도 일을 시작할 수 있다. 하지만 고용 기관에서는 대개 혈액을 매개로 하는 병원균, 위험 물질 관리, 대형 장비나 도구 작동, 기타 안전에 관한 지식이나 자격증을 요구한다. 국가나 지역에 따라 다른 자격증이나 허가증이 필요할 수 있다. 경력은 필수적이지는 않지만, 공공 보건이나 과학 수사 분야에서 일했던 경험이 있다면 취직에 유리할 것이다.

범죄 현장 청소는 에너지 소모가 큰 일이다. 특히 업무량이 늘어나거나 급한 일이 생기면 더욱 힘들어질 수 있다. 따라서 이 직업을 오래 해나가려면 신체와 정신 모두 꿋꿋하고 의연해야 한다.

이 직업에 유용한 기술·재능

친화력, 공감 능력, 평정심, 멀티태스킹, 체계적으로 정리 정돈하는 능력, 체력

이 직업에 도움이 되는 성격 특성

모험심 있는, 조심스러운, 자신감 있는, 협조적인, 용감한, 정중한, 규율을 준수하는, 진중한, 느긋한, 효율적인, 열성적인, 집중력 있는, 사소한 것도 지나치지 않는, 근면 성실한, 인정이 많은, 세심한, 죽음에 강한 호기심이 있는, 체계적인, 완벽주의적인, 전문성을 갖춘, 책임감 있는, 남을 잘 돕는, 마음이 넓은

245

갈등이 벌어지는 상황	가족이나 친구와 떨어져 있는 시간이 길어질 때정신적 충격이 크게 남는 끔찍한 현장을 청소할 때중대한 범죄가 발생한 현장에서 일할 때불쾌한 환경에서 일할 때시신의 체액이 몸에 닿는 바람에 건강 문제가 발생할 가능성이 커질 때날카롭거나 위험한 물건에 노출됐을 때범죄 현장 청소부의 일을 하찮게 여기는 경찰의뢰인이 비현실적인 기대를 할 때희생자의 가족이나 친구가 청소 일에 이것저것 간섭할 때부적합한 보호복이나 장비로 일을 해야 할 때청소용품이 바닥났을 때청소용품 용기가 불량이어서 내용물이 흐르거나 쏟아졌을 때실수로 증거를 훼손하거나 파괴했을 때청소하기 어려운 자동차, 환기 시스템, 기계 등을 청소해야 할 때일에 들인 노력에 비해 덜 인정받을 때업무를 빨리 끝내야 한다는 압박이 있을 때
주로 접하는 사람들	경찰, 범죄 조사관, 소방관, 의료인, 위생 관리국·미국 국립 직업안전건강연구소NIOSH·교통부·환경 보호국 등 관련 기관에서 나온 사람들, 고인의 가족이나 직장 동료, 청소를 의뢰한 회사의 직원, 시설이나 사업체의 관리자
직업이 캐릭터의 욕구에 미치는 영향	**자아실현 욕구** 범죄 현장 청소는 정밀하면서도 절차를 철저히 따르는 일이기 때문에, 창의력이 뛰어나거나 규칙에 얽매이기 싫어하는 캐릭터는 이 직업에서 만족을 느끼기 어려울 수 있다.**존중과 인정의 욕구** 범죄 현장 청소부는 사람들 뒤에서 조용히 일하고 사람들의 관심을 받지 못하기 때문에, 범죄 청소 자체가 중요하지 않은 일이나 절차 같은 것으로 비춰지기 쉽다. 범죄 현장 청소부 캐릭터가 인정

과 칭찬을 받을수록 성장한다면 좌절감을 느낄 것이다.

- 애정과 소속의 욕구

 범죄 현장 청소부는 일을 할 때 감정을 잘 추슬러야 한다. 범죄 현장을 많이 접해서 감정을 억누르고 무감각해지는 것이 습관이 된다면, 대인 관계에 문제가 생길 수 있다.

- 안전 욕구

 범죄 현장 청소부는 건강을 해칠 수 있는 위험 물질을 취급해야 한다. 폭력 범죄가 휩쓸고 지나간 현장에 장기간 노출되면 트라우마가 생길 수 있다.

고정관념 비틀기

범죄 현장 청소부는 범죄 현장에서만 일한다는 오해가 있지만, 실제로 이들은 자연사한 시신이 있는 가정이나 시설을 더 자주 청소한다. 공감 능력이 뛰어난 캐릭터나 초자연적 능력을 가진 캐릭터를 설정하면 흥미로운 반전을 만들 수 있다. 이런 캐릭터는 사망한 당사자의 감정을 이해하고 유가족에게 위안을 줄 수 있다.

범죄 현장 청소는 매우 역겨운 상황을 마주한다는 특성이 있으므로, 범죄 현장 청소부는 냉담하고 무감각할 것이라는 선입견이 있다. 트라우마를 입은 사람들에게 연민과 공감을 느끼는 캐릭터를 만들어서 냉담한 청소부라는 고정관념을 비틀어보자.

캐릭터가 이 직업을 택한 이유

- 사랑하는 사람을 잃은 가족에게 위로를 전하고 싶어서
- 사랑하는 사람을 잃은 상실감을 받아들이는 법을 배우고 싶어서
- 청소를 좋아하고 비위가 강해서
- 더럽거나 망가진 것을 깨끗하게 정리하고 싶다는 열정이 있어서
- 법 집행에 관여하고 있다는 느낌을 원해서
- 범죄 현장에서 범죄에 관한 지식을 얻고 싶어서
- 살인 사건을 은폐하는 방법을 알고 싶어서

법률 보조인 Paralegal

개요

법률 보조인은 일정한 자격을 갖추고 변호사를 돕는 보조인으로, 사건 조사와 재판 준비 등 다양한 업무를 수행한다. 의뢰인 면담, 회의 준비, 목격자·전문가 인터뷰를 위한 사전 조사와 인터뷰 지원, 법률 서류 준비, 증거 정리, 기록, 서류 작성, 법원 공무원이나 관련된 이들과 연락, 일정 관리 등이 법률 보조인의 업무에 포함된다. 하지만 법률 보조인은 사건을 수임하거나, 법률 자문을 하거나, 의뢰인을 대리하거나, 수임료를 결정하는 등 변호사 고유의 업무를 수행할 수 없다.

**필요한
훈련·교육**

(미국의 경우) 법률 보조인은 2년의 자격 과정을 이수하거나 학위를 취득하는 것이 일반적이다. 법률 보조인이 맡는 업무가 매우 다양하기 때문에 컴퓨터 능력, 글쓰기, 자료·정보 체계화, 소통 기술 등이 필요하다. 또한 법률 사무소를 대표하는 직원으로서 전문성을 갖춘 모습을 보여주기 위한 교육을 받기도 한다. 아무리 사소한 실수라도 사건 해결에 치명적일 수 있기 때문에, 세부적인 사항을 꼼꼼하게 확인하며 일을 체계적으로 처리할 수 있어야 한다.

**이 직업에
유용한
기술·재능**

친화력, 인간적인 매력, 꼼꼼함, 뛰어난 청력, 탁월한 기억력, 신뢰를 주는 능력, 경청하는 능력, 외국어 구사 능력, 멀티태스킹, 정확한 기억력, 상대의 마음을 읽는 능력, 연구 조사, 전략적 사고, 글쓰기

**이 직업에
도움이 되는
성격 특성**

적응을 잘하는, 기민한, 분석적인, 자신감 있는, 협조적인, 과단성 있는, 수완이 좋은, 규율을 준수하는, 진중한, 유능한, 공감 능력, 집중력 있는, 정직한, 고결한, 직업윤리를 준수하는, 겸손한, 독립적인, 근면 성실한, 지적인, 충실한, 세심한, 유순한, 강박관념이 있는, 체계적인, 완벽주의적인, 인내심 있는, 설득력 있는, 미리 대비하는, 전문성을 갖춘, 남을 보호하려는, 임기응변에 능한, 책임감 있는, 완고한, 일중독

갈등이 벌어지는 상황	• 회사가 직원을 더 채용하지 않아서 업무량이 많아짐 • 업무 능력을 과소평가당할 때 • 일이 잘 되지 않으면 자신감과 자존심이 떨어져서 괴로움 • 변호사가 체계적으로 일을 처리하지 않아서 조사 자료, 전문가 인터뷰, 문서 등을 준비할 시간도 주지 않고 갑자기 요구함 • 긴 업무 시간이나 주말 근무 • 일에 너무 많은 시간을 쏟아서 가족과 문제가 생길 때 • 규정과 관료적 형식주의를 뚫고 일을 진행해야 할 때 • 같이 일하는 사람들의 허술한 직업윤리 때문에 분노하게 됨 • 어떤 변호사의 불륜, 마약, 도박 중독을 알게 되었으나 비밀로 해달라는 요구를 받을 때 • 윤리 기준이 오락가락하는 변호사와 일하면서 도덕적 갈등이 생길 때 • 법원에서 서류를 잘못 정리하거나 오류를 저질러서 일이 지연되거나 시간을 낭비함 • 열심히 일하는 사람보다 상사와 친한 사람에게 더 많은 혜택이 돌아갈 때 • 사기꾼 느낌을 풍기거나, 증언을 꺼리는 목격자와 접촉해야 할 때 • 무능하거나 게으른 변호사가 일을 그르치는 바람에 법률 보조인의 노력이 물거품으로 돌아갈 때 • 영수증을 잃어버려서 업무 과정 중 지출한 돈을 돌려받지 못할 때

주로 접하는
사람들 변호사, 다른 법률 보조인, 비서, 의뢰인과 목격자, 법원 경비(법원 보안 관리), 판사, 문서 정리원, 법정 속기사, 범죄자, (형사, 심리학자, 회계사 등) 전문가 증인, 배송 기사, 법원 도서관 사서, 로펌 직원, 의뢰인의 가족

직업이
캐릭터의
욕구에
미치는 영향
• **자아실현 욕구**
 법률 보조인은 아무리 경력이 많고 지식과 기술이 늘어나도 한정적인 업무를 맡는다. 캐릭터가 일을 사랑하더라도 전망이 불투명한 상황에서는 자아실현 욕구를 실현하기 어렵다.

249

- **존중과 인정의 욕구**

 법률 보조인은 중요한 일을 처리하면서도 인정받지 못하는 경우가 많으므로, 자존감이 낮아질 수 있다.

- **애정과 소속의 욕구**

 법률 보조인은 항상 변호사가 업무 지시를 내릴 때까지 대기해야 하므로 인간관계에 어려움을 겪을 수 있다. 일이 많아서 중요한 가족 행사에 가지 못하거나 휴일에도 기운 없이 축 늘어져 있다면 배우자나 가족과 갈등이 생길 수 있다.

캐릭터가 이 직업을 택한 이유	• 법적으로 부당한 일을 겪은 적이 있어서 • 변호사가 되고 싶었지만, 변호사를 준비할 여유가 없거나 로스쿨에서 낙제해서 꿈을 이루지 못했음 • 법적으로 대변해줄 사람이 없어서 가족이나 친구가 고생하는 모습을 지켜볼 수밖에 없었기에 • 변호사나 검사 등 법조인을 롤 모델로 생각하거나 가족 중에 법조인이 있음 • 사법제도를 존중하기 때문에 • 놀라울 정도로 체계적이고, 사전에 준비하는 습관이 있으며, 조사하는 일에 재능이 있음 • 법에 흥미는 있으나 주목을 받는 것은 바라지 않아서 • 누군가를 지원하는 역할이 적성에 맞아서

베이비시터 **Babysitter**

개요

베이비시터(아이돌보미)는 부모가 집을 비운 사이 아이들을 돌봐주는 사람이다. 대개는 낮에 아이들과 놀아주고(게임하기, 영화 보여주기, 동네 공원에 데려가기 등), 간단한 식사를 준비하고, 책을 읽어주고, 재울 준비를 한다. 아이들이 잠들면 저녁 설거지를 하거나 놀이방을 정돈하는 등 요청받은 몇 가지 집안일을 하기도 한다. 학교에 다니면서 모자란 용돈을 충당하거나 돈을 벌고 싶어 하는 십대 또는 대학생이 주로 하는 일이다.

필요한 훈련·교육

돌봄 기술을 향상시킬 수 있는 특정 프로그램이 있기는 하지만, 베이비시터는 훈련·교육이나 자격증 없이도 할 수 있다. 하지만 부모들은 심폐 소생술이나 기본적인 응급처치법을 배운 특정 연령층에 속하는 베이비시터를 선호하는 경향이 있다. 베이비시터를 고용하려는 부모는 면담을 통해 베이비시터가 어떤 사람인지, 경험은 얼마나 쌓았는지, 아이들을 어떻게 대하는지, 어떤 기술을 배웠으며 응급처치는 할 수 있는지 알아보려 할 것이다. 어떤 업무를 맡고 보수는 얼마나 받을지 협의하고 나면 베이비시터로 일할 수 있다.

이 직업에 유용한 기술·재능

기본적인 응급처치, 인간적인 매력, 창의력, 공감 능력, 뛰어난 청력, 뛰어난 후각, 평정심, 신뢰를 주는 능력, 흥정 솜씨, 직관력, 친구를 사귀는 능력, 사람들을 웃게 하는 능력, 중재 능력, 상대의 마음을 읽는 능력, 체력, 빠른 발, 크고 호소력 있는 목소리

이 직업에 도움이 되는 성격 특성

적응을 잘하는, 모험을 즐기는, 애정이 많은, 기민한, 침착한, 인간적인 매력이 있는, 자신감이 있는, 주변을 잘 통제하는, 창의력이 있는, 수완이 좋은, 느긋한, 이야기를 잘 하는, 호감을 주는, 상상력이 있는, 독립적인, 아는체하는, 어른스러운, 아이를 좋아하는, 유순한, 관찰력이 뛰어난, 편집증 기질이 있는, 설득력이 뛰어난, 장난을 좋아하는, 책임감 있는, 자발적인, 변덕스러운, 마음이 넓은, 엉뚱한, 현명한

갈등이 벌어지는 상황	• 아이들이 베이비시터의 규칙이나 권위를 존중하지 않을 때
	• 부모가 응석받이로 떠받들며 키운 아이를 돌봐야 할 때

**갈등이
벌어지는
상황**

- 아이들이 베이비시터의 규칙이나 권위를 존중하지 않을 때
- 부모가 응석받이로 떠받들며 키운 아이를 돌봐야 할 때
- 베이비시터로 간 집에서 불법 행위가 벌어지고 있거나 마약을 하는 것 같은 낌새가 느껴질 때
- 아이가 하는 말을 통해 가족의 비밀을 알았을 때
- 온다는 말도 없이 손님들이 불쑥 찾아왔을 때
- 긴급한 일 때문에 부모에게 연락하려 하지만 연락이 안 될 때
- 아이 중 하나가 점점 난폭해질 때
- 아이들이 몰래 빠져나가거나 도망치려 할 때
- 아이들이 성냥이나 부엌칼 등 위험한 물건을 가지고 놀려고 할 때
- 부모가 돌아오겠다고 한 시간까지 돌아오지 않아서 일정에 차질이 생길 때
- 보수를 제대로 주지 않는 부모
- 과도한 집안일을 요구하는 부모
- 아이들에게 (텔레비전 시청, 컴퓨터, 실외 놀이 등) 특정 활동을 못 하게 하여 베이비시터 일을 어렵게 만드는 부모
- 초대하지 않았는데 친구가 찾아와서 베이비시터 일을 하는 동안 같이 놀아주기를 바랄 때
- 응급 상황(아이의 부상이나 실종, 도둑, 강도 등)
- 아이들이 거의 없는 동네에 살고 있을 때(베이비시터 일자리를 놓고 경쟁이 치열해지므로)
- 캐릭터를 베이비시터로 고용해주던 가족이 이사를 가거나, 아이가 자라서 더는 그 집에서 일하지 못하게 됐을 때
- 시간 관리를 잘 하지 못하여 일정이 겹치거나, 베이비시터 일을 하느라 학교 숙제를 못 하거나 가족 행사에 참석하지 못할 때
- 절도, 아동 학대, 방임 등을 의심받을 때

**주로 접하는
사람들**

돌보는 아이들의 부모, 친구, 형제자매, 이웃

- **존중과 인정의 욕구**

 저소득층인 캐릭터가 부잣집에서 베이비시터를 할 경우, 특히 돌봐야 할 아이들 중 하나가 자신과 또래라면, 뜻하지 않게 열등감이나 수치심을 느낄 수 있다.

- **애정과 소속의 욕구**

 화목한 가정에서 자라지 못한 캐릭터가 사랑이 넘치는 가정의 베이비시터를 맡게 되면 본인이 받지 못한 애정을 상기하게 되어서 괴로울 수 있다.

- **안전 욕구**

 베이비 시터를 고용한 가족이 범죄율이 높은 지역에 살거나 부잣집이라면, 범죄의 표적이 되어서 베이비시터에게도 위험이 닥칠 수 있다.

소설이나 영화 속 베이비시터는 대개 여성이지만, 사실 누구나 할 수 있는 일이다. 급전이 필요해서 베이비시터가 되려는 남자 캐릭터를 만들어보자.

베이비시터는 두 얼굴을 가진 존재로 그려지기 일쑤다. 부모 앞에서는 책임감 있게 행동하다가 아이들만 남으면 아이들을 건성으로, 또는 함부로 대한다. 하지만 이런 뻔하디 뻔한 양면성은 피해야 한다. 아이들은 이기적인 베이비시터를 원하지 않기에 부모에게 알려서 결국 쫓아낼 것이기 때문이다.

- 조금이나마 돈을 벌어서 가정 형편에 보태려고
- (불법 입국자나 현상 수배자라서) 은밀하게 돈을 벌어야 함
- 외동으로 외롭게 자라서 아이들과 같이 있는 것이 좋음
- 대학 등록금이나 자동차 구매 등으로 돈이 많이 필요한 상황이라
- 현재 상태에서 벗어나려고 돈을 모아야 해서
- 관음증이 있거나 추후에 도둑질 등 범죄를 저지르기 위해
- 학교를 다니면서, 또는 다른 일을 하면서도 할 수 있는 일이 필요해서

변호사

Lawyer

개요

변호사는 변호사 자격증이 있는 사람으로, 주로 법률 사무소나 로펌에 소속되어 일한다. 소속된 회사의 규모와 특성에 따라 다양한 분야를 맡기도 하고 이혼 같이 특정 분야를 전문적으로 다루기도 한다.

변호사는 법과 관련된 조언을 제공하고, 의뢰인을 대변하고, 서류를 작성하고, 변호나 고소를 하고, 사건을 조사하고, 증거를 확보한다. 변호사는 고객의 권리를 보호하면서 자신의 의무를 다할 책임이 있다. 변호사의 역할은 국가나 지역에 따라 다르므로 변호사 캐릭터를 만들 때는 배경에 맞는 조사를 해야 한다.

필요한 훈련·교육

미국의 경우 변호사가 되려면 전공과 관계없이 학사 학위가 필요하고, 로스쿨 입학 시험을 통과해야 한다. 로스쿨에서는 실습을 포함한 교육을 받고, 졸업하면 법학 전문 석사를 취득한다. 변호사 시험에 합격해야 하는 지역도 있다.

이 직업에 유용한 기술·재능

인간적인 매력, 탁월한 기억력, 신뢰를 주는 능력, 경청하는 능력, 흥정 솜씨, 외국어 구사 능력, 연기력, 설득력, 홍보 능력, 연구 조사, 전략적 사고, 글쓰기

이 직업에 도움이 되는 성격 특성

적응을 잘하는, 기민한, 야망 있는, 분석적인, 과단성 있는, 규율을 준수하는, 효율적인, 집중력 있는, 고결한, 직업윤리를 준수하는, 근면 성실한, 지적인, 공정한, 상대를 조종할 줄 아는, 세심한, 객관적인, 관찰력이 뛰어난, 체계적인, 끈질긴, 설득력 있는, 전문성을 갖춘, 임기응변에 능한, 책임감 있는, 분별력 있는

갈등이 벌어지는 상황

- 의뢰인과 입장이 다름
- 신뢰할 수 없거나 호감이 가지 않는 의뢰인을 상대할 때
- 상대측 변호사와 대립이 격렬해짐
- 사건 담당 수사관이나 경찰과 일해야 할 때

- 막대한 학자금 대출
- 일과 삶의 균형 유지가 힘들어서 가족, 친구와의 관계가 경직됨
- 야근, 주말이나 휴일 근무가 이어지는 힘든 나날
- 경쟁심 강한 동료가 사건이나 의뢰인을 가로채려 할 때
- 무능한 사무보조원
- 윤리적으로 애매한 사건
- 변호사 수임료를 내지 않는 의뢰인
- 회사에서 일정한 수임료 청구 가능 시간billable hours[담당 변호사가 의뢰인의 사건을 처리하는 데 사용한 순수 업무 시간으로, 수임료 청구의 기준이다]을 요구할 때
- 변호사들 사이에 만연한 약물 남용 및 정신 건강 문제
- 증거물 연계성[특정 기간 동안 어떤 사람의 행위나 증거의 위치가 연속되었는지를 보여주는 일련의 사건으로, 기록의 진본성을 판정하는 기준이다]을 따르지 않아 패할 가능성이 높아진 사건
- 법정에서 거짓말을 하다 걸린 의뢰인
- (고객이 패소할 가능성이 높아 보이는데) 무슨 수를 써서라도 이겨야 한다고 압박감을 줄 때
- 고위층이 연루된 사건이어서 언론의 취재, 로펌의 감독 등 신경 써야 할 사항이 한두 가지가 아닐 때
- 윤리적인 선을 넘어서라도 정의를 실현하고 싶다는 유혹
- 작은 변호사 사무실에서 일하느라 공과금 내는 것도 빠듯할 때
- 위법행위로 기소되었을 때

주로 접하는 사람들	판사, 공동 변호인, 상대측 변호사, 의뢰인, 피고, 사무실 직원, 법원 직원, 경찰 또는 사건 담당 수사관, 증인, 법정 후견인 또는 특별 변호사, 보석금 지불 보증인, 사건 조사 대상자, 인턴, 조사관
직업이 캐릭터의 욕구에 미치는 영향	• **자아실현 욕구** 정의가 실현되지 않거나, 법률상 허점을 이용한 목격자 매수witness tampering 혹은 정치적 개입 등을 계속 보게 된다면, 변호사 캐릭터는 곧 자신의 직업에 환멸을 느낄지도 모른다.

- **존중과 인정의 욕구**

 상사가 공을 가로채면 캐릭터는 제대로 평가받지 못한다고 느끼면서 존중과 인정의 욕구가 결핍될 것이다. 중요한 사건에서 지거나 여러 사건을 연이어 패소한다면 자신감이 크게 타격받을 수 있다.

- **애정과 소속의 욕구**

 변호사는 업무 중에도 일에서 벗어나고 싶다는 생각을 많이 한다. 또한 사람들의 최악인 면을 자주 접하기 때문에 누구에게나 그런 모습이 있을 거라고 생각한다. 그래서 사랑하는 관계로 발전할 정도로 타인을 신뢰하는 게 어려울 수 있다.

- **안전 욕구**

 변호사는 형사사건 피고인, 화가 난 의뢰인, 의뢰인의 전 배우자나 판결에 불만을 품은 사람에게 안전을 위협받을 가능성이 있다.

| 고정관념 비틀기 | 흔히 변호사는 냉정하고 분석적인 인물로 묘사된다. 그 고정관념을 비틀어서 창의력, 공감 능력, 장난기 등 '변호사스럽지 않은' 특성을 잔뜩 갖춘 캐릭터를 만들어보자. |

흔히 변호사는 냉정하고 분석적인 인물로 묘사된다. 그 고정관념을 비틀어서 창의력, 공감 능력, 장난기 등 '변호사스럽지 않은' 특성을 잔뜩 갖춘 캐릭터를 만들어보자.

문학작품 속 변호사는 엄청난 부자가 많다. 늘 무료 변론을 맡기 때문에 큰돈을 벌지 못하는 변호사 캐릭터나, 도박이나 소비 중독으로 빈털터리가 된 변호사는 어떨까?

캐릭터가 이 직업을 택한 이유

- 변호사인 부모를 보고 자라서
- 무능하거나 부패한 변호사 때문에 부당한 일을 당한 적이 있어서
- 세상을 바꿀 수 있다는 낙관적인 신념이 있어서
- 인권이나 환경, 누명을 쓴 사람을 옹호하려고
- 돈을 많이 벌고 싶어서
- 궁극적으로 정치인이나 판사가 되고 싶어서
- 자신의 토론 기술을 사랑해 마지않음
- 권력과 명망을 얻고 싶어서
- 정의를 실현하고 사회의 문제를 고치는 데 기여하고 싶어서

보모

개요

보모는 보살핌을 전문으로 하는 직업으로, 주로 가정에서 아이를 돌본다. 아이들을 보살피고 안전한 환경을 제공하며 성장을 돕고 필요하다면 훈육도 한다. 식사를 준비하고 간단한 집안일을 하기도 하며, 부모를 대신해 아이들을 학교나 병원에 데려가고 방과 후 과외 활동에 동행하기도 한다. 가족이 휴가를 갈 때 아이들을 돌보려고 동행하는 경우도 있다.

보모는 계약할 때 업무 범위를 정확히 한정지어야 하지만 현실적으로는 그렇지 않은 경우가 많다. 그래서 아이의 부모가 이런저런 일을 해달라고 부탁하면 일이 계속 늘어날 수 있다. 보모는 하루 종일 또는 파트타임으로 일하며, 자택에서 출퇴근하기도 하고 입주 보모로 아이의 집에서 살기도 한다. 보모가 돌보는 아이와 아이의 가족에게 큰 애착을 갖는 일은 흔히 일어난다.

필요한 훈련·교육

보모가 되려면 필수적인 교육은 없지만, 학력이 높을수록 임금도 높아지는 경향이 있다. 고용주에 따라서 외국어 구사 능력, 장애나 특수아를 돌본 경험 등을 요구하기도 한다.

이 직업에 유용한 기술·재능

요리 실력, 기본적인 응급처치, 친화력, 인간적인 매력, 상황 예측 능력, 공감 능력, 뛰어난 청력, 뛰어난 후각, 탁월한 기억력, 신뢰를 주는 능력, 아이들과 잘 놀아줌, 환대하는 능력, 직관력, 친구를 사귀는 능력, 사람들을 웃게 하는 능력, 외국어 구사 능력, 멀티태스킹, 중재 능력, 정확한 기억력, 상대의 마음을 읽는 능력, 체력, 빠른 발, 다른 사람을 가르치는 능력

이 직업에 도움이 되는 성격 특성

적응을 잘하는, 애정이 많은, 기민한, 침착한, 휘둘리지 않는, 매력적인, 자신감 있는, 협조적인, 창의적인, 수완이 좋은, 규율을 준수하는, 진중한, 느긋한, 능률적인, 공감을 잘하는, 열정적인, 호감을 주는, 호들갑스러운, 재미있는, 너그러운, 온화한, 행복한, 정직한, 고결한, 직

업윤리를 준수하는, 친절한, 상상력이 풍부한, 독립적인, 근면 성실한, 친절한, 아이를 좋아하는, 유순한, 관찰하는, 체계적인, 열정적인, 참을성 있는, 설득력 있는, 쾌활한, 남을 보호하는, 책임감 있는, 분별력 있는, 마음이 넓은

갈등이
벌어지는
상황

- 세세한 부분까지 간섭하거나 무리한 요구를 하는 부모
- 보모가 아이들에게 엄하기를 기대하지만 정작 본인들은 그러지 못한 부모
- 바쁘다는 핑계로 보모에게 아이들과 그날 있었던 일에 대해 묻지 않고 대화를 나누려 하지도 않는 부모
- 일에 비해 보수가 적을 때
- 보수를 인상하지도 않는데 해야 할 일만 추가될 때
- 상의도 없이 해야 할 일이 늘어날 때
- 다른 성인과 교류 없이 지내다 보니 외로움을 느낄 때
- 아이들에게 애착이 생겨서 고용 환경이 불만스러워도 참게 되었을 때
- 훈육이나 양육에서 부모와 의견이 일치하지 않을 때
- 부모가 자식을 방임하거나 터무니없는 것을 요구하는 모습을 보게 되었을 때
- 적합한 수당이나 의료보험이 없음
- 돌보는 아이의 부모가 가족 모임 자리에도 참석해서 아이들을 봐주기를 기대할 때
- 개인적으로 급한 일이 생겼는데 부모가 자신들의 일정을 앞세우며 화를 낼 때
- (보모가 불법으로 고용된 경우) 세금이나 신용 등급에 문제가 생김
- 보모 일에 에너지를 너무 많이 소모하여 기진맥진함
- 자녀와의 관계를 두고 부모가 질투할 때
- 아이들의 반려동물까지 돌봐주기를 기대할 때
- 돌봐주는 아이의 가정에서 다른 사람들에게 알려야 하는 민감한 일(학대, 마약, 음란물 등)이 벌어지고 있음을 알게 됨

주로 접하는 사람들	아이의 부모, 교사, 사서, 운동 코치 및 다른 강사, 아동의 친구와 그들의 부모, 소아과 의사, 치과 의사

직업이 캐릭터의 욕구에 미치는 영향

- **자아실현 욕구**

 캐릭터가 아이를 낳을 수 없다면 보모라는 직업으로 아이에 대한 욕구를 충족시킬 수는 있겠지만, 대신 자신이 아이를 갖지 못한다는 사실을 항상 상기하게 될 것이다.

- **존중과 인정의 욕구**

 보모의 시간, 일정, 능력, 요구 사항을 존중하지 않는 가족을 위해 일한다면 자존감이 훼손될 수 있다.

- **애정과 소속의 욕구**

 입주 보모는 반려자를 찾거나 연인과의 관계를 유지하는 데 어려움을 겪을 수 있다. 또한 보모에게 자녀가 있다면, 근무가 끝난 후 정작 자신의 자녀를 돌볼 기력이 없어서 자녀와의 관계에 갈등이 생기기도 한다.

고정관념 비틀기

보모는 대체로 이민자, 외국인 노동자, 고용주를 유혹하려고 가정에 들어온 관능적인 침입자로 묘사된다. 이런 고정관념을 극복하려면 캐릭터가 보모가 되려는 동기를 다르게 설정해보자. 육아와 관련된 직업을 가지려고 경력을 쌓으려 한다든가, 심리학 논문을 쓰기 위한 연구의 일환이라든가, 하나뿐인 자식이 죽어서 그 공허감을 채우려고 보모가 되었다는 설정이 가능하다.

캐릭터가 이 직업을 택한 이유

- 어릴 때 방임하는 부모 밑에서 참혹하게 자랐기에, 다른 아이들은 그런 경험을 겪게 하고 싶지 않아서
- 이민을 가고 싶었는데, 보모가 되면 이민이 가능하기 때문에
- 아이들이 자아를 발견하도록 돕고 싶어서
- 아이들과 시간을 보내고 싶어서
- 학비나 생활비 때문에 안정된 수입이 필요함
- 여러 장소를 옮겨 다니면서 세상을 경험하고 싶어서
- 아이들과 함께하는 것을 좋아하지만 아이를 낳고 싶지는 않아서

보물 사냥꾼

Treasure Hunter

(개요)

보물 사냥꾼은 호기심이 많고 조사에 능하다. 이들은 그 특성을 활용하여 잃어버리거나 도둑맞았거나 오랫동안 잊혔던 보물을 찾아낸다. 보물은 묻혀 있거나, 가라앉아 있거나, 숨겨져 있거나, 복구 작업 중에 발견되기도 한다. 그렇게 찾은 보물은 역사적 의미가 있을 수도 있고, 어느 재력가가 공들여 개최한 사냥 대회의 상품일 수도 있다.

**필요한
훈련·교육**

보물 사냥꾼으로 성공하는 데 필요한 훈련이나 교육은 찾아내려는 보물의 유형에 따라 다르다. 가령 난파선을 인양하는 보물 사냥꾼이라면 다이버 자격증이 필요하고 보트를 조종할 줄 알아야 한다. 보물 사냥에 필요한 교육이나 기술이라면 역사 지식, 지도 판독술과 항해술, 특정 문화에 대한 이해, 잘 알려지지 않은 언어를 능숙하게 읽고 쓰는 능력, 현지 관습과 미신에 대한 이해, 최초로 보물을 숨긴 인물에 대한 긴밀한 이해 등이 있다. 또한 보물 사냥꾼은 금속 탐지기부터 심해 인양 장비와 폭발물에 이르는 다양한 장비를 능숙하게 다룰 줄 알아야 한다.

**이 직업에
유용한
기술·재능**

돈을 버는 요령, 기본적인 응급처치, 뛰어난 청력, 탁월한 기억력, 수렵 채집 기술, 신뢰를 주는 능력, 경청하는 능력, 흥정 솜씨, 독순술, 거짓말, 기계를 다루는 기술, 외국어 구사 능력, 발상을 전환하는 능력, 날씨 예측, 홍보 능력, 상대의 마음을 읽는 능력, 재료나 물건을 상황에 맞게 응용하는 능력, 연구 조사, 호신술, 정확한 사격, 손재주, 체력, 전략적 사고, 호흡 조절, 생존 기술, 방향을 찾는 능력

**이 직업에
도움이 되는
성격 특성**

어디에서든 잘 적응하는, 무언가에 홀딱 빠져드는, 모험심이 강한, 기민한, 야망 넘치는, 분석적인, 대담한, 차분한, 자부심이 넘치는, 용감한, 호기심이 많은, 과단성 있는, 약삭빠른, 규율을 준수하는, 진중한, 정직하지 않은, 난처한 상황을 잘 빠져나가는, 집중력 있는, 상상력이 풍부한, 남에게 의지하지 않는, 근면 성실한, 아는체하는, 마초적인,

상대를 조종할 줄 아는, 물질을 중시하는, 세심한, 관찰력이 좋은, 강박관념이 있는, 낙관적인, 체계적인, 인내심 있는, 끈질긴, 설득력 있는, 임기응변에 능한, 고집이 센, 미신을 믿는, 의심이 많은, 알뜰한, 딱히 윤리에 얽매이지 않는, 현명한

갈등이 벌어지는 상황	

- 경쟁 상대인 보물 사냥꾼이 캐릭터보다 먼저, 또는 동시에 단서를 풀어냄
- 외지인을 불신하는 현지인이 입을 꾹 다물고 아무 말도 하지 않으려 할 때
- 세월이 흘러서 낡아져버린 지도
- 오래된 장비가 하필 가장 필요한 순간에 제대로 작동하지 않거나 망가짐
- 거짓 단서 때문에 시간을 낭비하고 경쟁 상대가 이득을 볼 때
- 공무원이나 경찰관에게 뇌물을 먹이려다가 역효과가 날 때
- 보물을 발견했는데 다른 사람이 소유권을 주장할 때
- 경쟁자가 캐릭터의 장비나 차량을 고의로 망가뜨렸을 때
- 동료나 팀원과 성격 차이로 다툼
- 보물에 저주가 깃들었다는 구전 설화가 사실이었음을 알게 되었을 때
- 경매 또는 마당 장터에서 보물을 샀는데 위조품이라는 사실을 알게 됨
- 법망을 피하려고 꼼수를 부리다 체포당함
- 보물을 찾던 중 공격당하거나 상해를 입었을 때
- 보물이 있는 장소에 도착했는데 누군가 먼저 다녀갔다는 사실을 알게 되었을 때
- 보물을 발견하기도 전에 의뢰인이 준 돈을 다 써버림
- 발견한 단서가 가리키는 장소가 (특별 보호 구역, 질병 등으로 격리된 도시 등) 들어갈 수 없는 곳일 때
- 온갖 고생 끝에 보물을 발견했으나 아무 가치가 없는 물건으로 밝혀졌을 때(햇빛이나 공기에 노출되어 훼손되었거나, 깨졌거나, 의뢰인이 기대한 물건이 아님)

- 비윤리적인 동료의 행위 때문에 법적 문제에 휘말림
- 가족에게 급한 일이 생기는 바람에 일정에 차질이 생기고, 결국 보물 사냥이 중단됨

주로 접하는 사람들	학예사, 고고학자, 역사학자, 경찰, 공무원, 현지 가이드, 운전기사, 현장 일꾼, 동료 보물 사냥꾼, 선장, 각 분야 전문가, 재정 후원자

직업이 캐릭터의 욕구에 미치는 영향

- **자아실현 욕구**
 이른바 '대박을 치는' 것만이 삶의 목적인 보물 사냥꾼이라면 이 목적이 실현되지 않을 때 자신감을 잃고 지금껏 인생을 낭비한 것은 아닌지 고민할 수 있다.
- **존중과 인정의 욕구**
 항상 다른 보물 사냥꾼에게 간발의 차로 뒤처지는 캐릭터는 자긍심에 손상을 입을 수 있다.
- **안전 욕구**
 보물 사냥꾼은 위험천만한 장소로 갈 때가 있으며, 큰 포상금이 걸려 있다면 그 돈을 노리는 다른 사람들도 위험 요소가 될 것이다.

고정관념 비틀기

보물 사냥꾼 캐릭터는 대개 남성이지만, 여성도 얼마든지 모험가 정신을 지닐 수 있다. 여성 보물 사냥꾼을 주인공으로 하는 건 어떨까?

캐릭터가 이 직업을 택한 이유

- 어렸을 때 (누가 숨겨두었거나, 묻혀 있었거나, 잃어버린 줄 알았던) 귀중한 물건을 찾아낸 적이 있어서
- 도박으로 한몫 잡아보겠다고 혈안이 된 부모님 밑에서 자라서
- 고가의 골동품을 위조하거나, 수집하여 재단장하는 집안에서 자라남
- 부모님이 귀중한 유물을 다루는 고고학자나 박물관 학예사여서
- 특정 지역의 역사에 열정이 있어서
- 잃어버린 물건을 찾는 데 타고난 재능이나 초자연적인 능력을 지니고 있음

보안 요원

개요

보안 요원은 정해진 구역을 감시하고 순찰하면서 그곳에 있는 사람들의 안전과 (토지와 건물 같은) 부동산의 보안을 유지한다. 프리랜서로 일하거나 (은행, 카지노, 나이트클럽, 아파트, 호텔, 상점, 학교 같은) 단체나 조직에 직접 고용되거나, 대행사를 통해 파견 근무하기도 한다. CCTV를 감시하거나 출입구를 지키는 일처럼 움직임이 적은 업무도 있지만, 특정 지역을 걷거나 자동차나 자전거를 이용하여 순찰하는 업무도 있다.

보안 요원은 자신이 일하는 곳에서 법을 위반하는 사람이 있는지, 폭력으로 이어질만한 소란이 발생하는지, 의심스러운 행위가 일어나는지 유심히 살펴야 한다. 위법행위가 발생하면 보안 요원은 서류를 작성하고 경찰이나 관계자가 올 때까지 용의자를 억류하며, 필요하다면 법정에서 증언한다.

보안 요원은 화재경보기, 디지털 잠금장치, 비디오카메라 같은 안전 및 보안 장치가 정상적으로 작동하는지 확인할 책임도 있다. 또한 안전하고 신뢰할 수 있는 사람이라고 인식되기 때문에 종종 방문자의 질문을 받기도 한다. 길을 안내해주거나 고객 서비스 정보를 제공하는 것도 업무라고 생각할 수 있다.

필요한 훈련·교육

보안 요원 일을 시작하려면 고등학교 졸업장은 필수이며, 지문 채취와 범죄 이력 조사에도 응해야 한다. 총기를 소지하려면 총기 소지 허가를 받고 관련된 여러 훈련과 안전 교육을 이수해야 한다.

이 직업에 유용한 기술·재능

기본적인 응급처치, 뛰어난 청력, 뛰어난 후각, 평정심, 신뢰를 주는 능력, 직감, 독순술, 상대의 심리를 파악하여 행동이나 사고를 예측하는 능력, 외국어 구사 능력, 중재 능력, 상대의 마음을 읽는 능력, 호신술, 정확한 사격, 체력, 완력, 빠른 발, 격투 기술

263

이 직업에 도움이 되는 성격 특성	적응을 잘하는, 기민한, 과감한, 차분한, 자신감 있는, 대립을 두려워하지 않는, 주변을 잘 통제하는, 과단성 있는, 수완이 좋은, 규율을 준수하는, 집중력 있는, 진지한, 공정한, 성숙한, 꼬치꼬치 캐묻는, 객관적인, 관찰력 있는, 강박관념이 있는, 설득력 있는, 남을 보호하려 하는, 임기응변에 능한, 분별력 있는, 의심이 많은, 거리낌 없는

갈등이 벌어지는 상황

- 비협조적인 용의자
- 잠을 제대로 자지 못해 반응 속도가 느려짐
- 지루하거나 주의가 산만해서 중요한 것을 놓침
- 할 일 없는 십대의 장난이나 도발에 넘어갔을 때
- 경찰이나 구급 요원이 평소보다 늦게 도착했을 때
- 어떤 사람이 범법 행위를 저지른 듯하지만 증거가 없을 때
- 용의자에게 상해를 입었을 때
- 불필요하게 거친 행동이나 욕설을 했다고 비난받을 때
- (시력 저하, 오래된 무릎 부상이 악화되어 온종일 걸어 다니기가 힘들어지는 등) 신체 능력이 떨어져서 일하기 어려워졌을 때
- 편애나 편견 때문에 객관성을 유지하기 어려워졌을 때
- 보안 요원으로서 성취할 수 있는 목표의 한계가 있다는 사실이 불만스러워질 때
- 능력 밖의 일(폭발물을 찾거나, 폭력배 여러 명과 맞서거나, 무장 강도를 당한 사람에게 응급처치를 하는 등)을 해야 할 때
- 경찰이나 주민에게 대우받지 못할 때

주로 접하는 사람들

보안 요원이 감시하는 장소에서 일하는 사람들, 행인과 손님, 고용주(사업주나 보안 회사 간부), 다른 보안 요원, 경찰, 용의자

직업이 캐릭터의 욕구에 미치는 영향

- **자아실현 욕구**
 세상을 바꾸고 싶어서 보안 요원이 된 캐릭터라면, 혼자서는 공동체의 문제를 근본적으로 해결할 수 없다거나 똑같은 문제가 반복될 뿐이라고 생각하는 순간 좌절을 맛볼 수 있다.

- **존중과 인정의 욕구**

 보안 요원은 대개 '짝퉁 경찰'이나 경찰 흉내나 내는 사람으로 간
 주된다. 다른 사람의 존중을 받지 못한다는 사실이 캐릭터에게도
 영향을 줄 수 있다.

- **안전 욕구**

 신체가 받는 위험은 보안 요원 업무에 당연히 따르는 일이다.

- **생리적 욕구**

 보안 업무에서는 사소한 일이 잘못되어서 보안 요원이 사망할 수
 도 있다.

**고정관념
비틀기**

만약 보안 요원 캐릭터가 과거에 경찰이었다면, 경찰 일을 그만두고
나서 왜 다시 시민과 재산의 안전을 지키는 직업을 택했는지 그 이유
를 설정해보자.

이야기 속 보안 요원은 플롯을 좀더 재미있게 해주는 (즉, 방해가 되
지만 주인공이 가뿐히 물리치는) 사소한 장애물에 불과할 때가 있다.
이런 뻔한 고정관념을 타파하려면 캐릭터 개발에 공을 들여야 한다.
캐릭터에게 뜻밖의 능력을 부여하여 업무를 효율적으로 처리하게 만
들어도 좋고, 약점을 극복하려고 도전을 거듭하는 모습도 가능하다.

**캐릭터가
이 직업을
택한 이유**

- 경찰이 되고 싶었지만 (신체 결점, 두려움, 확신이 없음, 정신질환 등
 의 이유로) 할 수 없었음
- 과거 강도를 당한 경험이 있어서 다른 사람은 그런 일을 겪지 않도
 록 막고 싶음
- (싸움을 하다가 사람을 죽였다는 등) 과거의 잘못을 만회하고자 함
- 본업 또는 해야 할 일이 따로 있기 때문에, 시간을 조절해가며 근
 무할 수 있는 일자리가 필요해서
- 정의, 시민 보호, 공동체 의식을 중시하므로

사서 {.title}

개요

사서는 사람들이 원하는 정보를 찾아주는 전문가로, 대부분 교육 수준이 높고 과학기술에 열정이 있다. 사서는 기술 발달을 두려워하지 않고 잘 적응한다. 이들이 책을 사랑하는 것처럼 보이는 이유는 사실 지식에 대한 갈망 때문이다. 사서는 매우 체계적이고, 사람들과 잘 지내며, 교육 조력자로서의 역할을 좋아한다. 사서는 예산·자원·인력이 부족한 상황에서도 자신의 일을 잘 해내는 경우가 많다.

필요한 훈련·교육

대부분의 사서는 도서관학 학위를 취득해야 한다. 석사 학위를 요구하는 도서관도 있다. 전문 시설에서 근무하는 사서라면 해당 분야에 정통하거나 관련 자격증이 필요할 수도 있다. 가령 참고정보 도서관의 사서라면 학술 연구에 특화된 능력을 갖추어야 할 것이다. 하지만 소도시나 학교 도서관의 사서라면 이 정도 수준의 교육은 요구하지 않을 것이다. 사서 교육은 직접 대학에 다니면서 받기도 하지만, 온라인 수업으로 듣기도 한다.

이 직업에 유용한 기술·재능

학문을 좋아함, 인간적인 매력, 공감 능력, 뛰어난 청력, 탁월한 기억력, 경청하는 능력, 환대하는 능력, 기계를 다루는 기술, 외국어 구사 능력, 멀티태스킹, 정확한 기억력, 상대의 마음을 읽는 능력, 연구 조사, 전략적 사고, 다른 사람을 가르치는 능력, 글쓰기

이 직업에 도움이 되는 성격 특성

적응을 잘하는, 기민한, 야심찬, 분석적인, 휘둘리지 않는, 매력적인, 자신감 있는, 협조적인, 정중한, 창의적인, 호기심이 많은, 과단성 있는, 수완이 좋은, 규율을 준수하는, 진중한, 효율적인, 집중력 있는, 호감을 주는, 친절한, 상상력이 풍부한, 독립적인, 근면 성실한, 지적인, 남을 보살피기 좋아하는, 관찰력 있는, 체계적인, 열정적인, 인내심 있는, 생각이 깊은, 통찰력 있는, 설득력 있는, 남을 보호하려 하는, 임기응변에 능한, 책임감 있는, 사회 이슈에 관심이 많은, 학구적인, 검소한, 소심한, 말수가 적은, 현명한

갈등이 벌어지는 상황	• 업무를 방해하는 이용객
	• 책을 함부로 다루는 사람
	• 이용객이 (복사기를 망가뜨리거나, 테이블에 낙서를 새기는 등) 도서관 소유물이나 자료를 훼손함
	• 빠듯한 예산
	• 갈등이나 예산 문제로 누군가를 내보내야 할 때
	• 도서관 행사가 있어서 거만하고 완고한 작가나 전문가와 일해야 할 때
	• 도서관 책이 없어짐
	• 인기 있는 책을 두고 이용객들끼리 다툼
	• 연체료를 받아내기 어려울 때
	• 특정 책을 도서관에 들여놓지 말라고 항의하는 지역 주민들
	• 책이 원래 있어야 할 자리가 아닌 곳에 꽂혀 있을 때
	• 컴퓨터를 독점하는 이용객
	• 이용객이 원하는 책이 없을 때
	• 도서관 환경을 조성하는 데 도움이 되지 않는 지자체 시설이나 건물이 가까이 있음
주로 접하는 사람들	다른 사서, 인턴, 자원봉사자, 연구원, 교사, 학생, 부모, 이용객, 독서 모임 회원, 작가, 잡역부, 컴퓨터 기술자, 책 판매원, 배송 기사, 교수, 각 분야 전문가
직업이 캐릭터의 욕구에 미치는 영향	• **자아실현 욕구** 지식을 소중하게 여겨서 사서라는 직업에 이끌리는 캐릭터라면, 사서의 역량이 제한되는 상황에 놓이게 될 때 스트레스를 받거나 비통에 잠길 수 있다. 예를 들어, 프로파간다 때문에 책을 태우거나 검열하는 시기는 사서가 살기 괴로운 때다. 균형 잡힌 정보에 대한 접근이 제한될 뿐 아니라 올바르지 않은 정보가 사실로 받아들여지고 사람들이 책을 존중하지 않게 되기 때문이다.
	• **존중과 인정의 욕구** 책을 사랑하는 사서는 도서관을 자신의 일부로 여길 것이다. 예산

이 삭감되고 지역 주민이 찾아오지 않으면 도서관이 위축되고 사서의 자존감도 낮아질 수 있다.

고정관념
비틀기

오늘날의 사서는 사람들을 상대하고 지식의 조력자가 되기를 좋아한다. 앞뒤가 꽉꽉 막혀서 늘 화가 나 있고 50세 이하의 모든 사람을 싫어하는 사서는 이제 이 직업군에 없으니, 그런 케케묵은 묘사는 저리 치워버리자. 그 대신 젊고 열정이 넘치는 데다 매력적이기까지 한 사서를 등장시키면 스토리에 생기가 돌 것이다. 캐릭터에 아름답고 잘생긴 외모를 무턱대고 갖다 붙이는 것은 좋지 않지만, 고정관념을 깰 수 있다면 고려할만하다.

캐릭터가
이 직업을
택한 이유

- 어린 시절 책에서 위안을 얻었고, 다른 사람에게도 그런 경험을 선사하고 싶어서
- 문학과 독서를 사랑하기 때문에
- 다른 사람들이 새로운 지식을 얻도록 도와주고 싶어서
- 과거의 가치를 중시하고 과거가 잊히지 않게 하고 싶어서
- 계속해서 배우는 것을 좋아하고 제한 없이 지식에 접근할 수 있는 직업을 갖고 싶어서
- 도서관을 지역사회의 문화적·역사적 중심지로 생각하고 그 일부가 되고 싶어서

사설탐정　　　　　　　　　　　　Private Detective

개요

사설탐정은 개인이나 조직에 고용되어 정보를 수집하는 사람이다. 프리랜서로 일하거나 대행사에 소속되어 (외도가 의심되는 배우자처럼) 특정 인물의 행방을 추적하거나, 고용 예정인 구직자의 배경을 조사하거나, 실종된 사람을 찾기도 하고, 저명한 인사가 범죄에 연루되었는지 조사하기도 한다.

이런 업무를 하려면 자료 조사, 면담, 감시에 많은 시간을 투자해야 한다. 또한 사설탐정은 법정에 소환되어 증언을 하기도 한다.

필요한 훈련·교육

사설탐정이 되기 위해 필요한 교육은 영업을 하고 싶은 지역에 따라 달라진다. 고등학교 졸업 또는 형사법 관련 학위가 있어야 하며, 경력을 요구할 수도 있다. 대체로 연령, 시민권, 전과와 관련하여 제한 조건이 있다.

필요한 요건을 충족하면 영업 허가를 받아야 한다. 근무 중에 총기 소지를 원한다면 (그리고 해당 국가나 지역이 총기 소지를 허용한다면) 사설탐정은 총기 관련 훈련과 교육을 받아야 한다. 사설탐정은 자신이 근무하는 지역의 법을 잘 알고 법의 테두리 안에서 일해야 한다 (사설탐정이 법을 위반해야 하는 이야기라고 하더라도 일단 지역의 법은 잘 알고 있어야 한다).

이 직업에 유용한 기술·재능

친화력, 인간적인 매력, 컴퓨터 해킹, 꼼꼼함, 뛰어난 청력, 평정심, 신뢰를 주는 능력, 경청하는 능력, 흥정 솜씨, 독순술, 외국어 구사 능력, 인맥, 체계적으로 정리 정돈하는 능력, 발상을 전환하는 능력, 중재 능력, 연기력, 정확한 기억력, 상대의 마음을 읽는 능력, 호신술, 체력

이 직업에 도움이 되는 성격 특성

모험심 있는, 기민한, 분석적인, 대담한, 차분한, 조심스러운, 매력적인, 대립을 두려워하지 않는, 협조적인, 정중한, 호기심이 많은, 과단성 있는, 수완이 좋은, 규율을 준수하는, 진중한, 난처한 상황을 잘 빠져나가는, 집중력 있는, 호감을 주는, 근면 성실한, 지적인, 상대를 조

269

종할 줄 아는, 세심한, 꼬치꼬치 캐묻는, 객관적인, 관찰력 있는, 체계적인, 인내심 있는, 통찰력 있는, 끈질긴, 설득력 있는, 추진력 있는, 임기응변에 능한, 책임감 있는, 의심이 많은, 일중독

갈등이 벌어지는 상황	• 감정 기복이 심한 용의자가 위협하거나 공격해올 때
	• (정보를 찾을 수 없는 사건처럼) 해결이 불가능한 사건을 맡게 됨
	• 거짓말을 하거나 정보를 주지 않으려는 사람과 면담할 때
	• 캐릭터의 차가 고장 나거나 믿고 탈만한 상태가 아닐 때
	• 지루한 잠복근무를 해야 할 때
	• 극악무도한 사람을 상대해야 할 때
	• 법 때문에 행동반경에 제약이 있을 때
	• 법을 어겨서 체포됨
	• 위장 신분이 들통남
	• 조사를 철저히 하지 못해서 의뢰인에게 부정확한 정보를 넘김
	• 비현실적인 기대와 일정과 예산을 가진 의뢰인
	• 새로운 의뢰인을 찾기 어려움
	• 조사 중인 사람이 캐릭터나 캐릭터의 가족을 노릴 때
	• 시간을 들여 단서를 추적했으나 아무 성과가 없을 때
	• 중요한 정보원을 잃었을 때
	• 근무 시간이 불규칙해서 가족과 보내는 시간을 내기가 힘들 때
	• 장기간 책상 앞이나 차 안에 앉아 있어서 체중이 증가하거나 요통 등 몸에 이상이 생겼을 때
	• 자신과 똑같은 비밀을 지닌 사람을 추적하게 되었을 때
	• 의뢰인이 수상쩍은 거래를 하고 있음을 알게 되었을 때
	• 의뢰인이 법을 위반하거나 윤리적인 선을 넘으라고 요구할 때
	• 중요한 정보원이 감옥에 가거나, 살해당하거나, 더는 정보를 제공하지 않겠다고 선언하는 바람에 정보 수집에 큰 지장이 생김

주로 접하는 사람들	의뢰인, 정보 제공자(용의자의 친구·가족·이웃·동료 등), 행정 또는 관리 담당 직원, 각 분야 전문가

**직업이
캐릭터의
욕구에
미치는 영향**

• **자아실현 욕구**

경찰이나 군인이 되고 싶었으나 그러지 못하고 사설탐정을 선택한 캐릭터는 이 직업에 만족을 느끼지 못할 수 있다.

• **존중과 인정의 욕구**

이야기 속 사설탐정은 대부분 도구처럼 쓰인다. 항상 그늘에서 일하며 새로운 정보를 윗선에 알릴 때만 등장하는 식이다. 인정과 찬사를 바라는 사람이라면 남을 보조하기만 하는 이런 역할에 짜증이 날 것이다.

• **애정과 소속의 욕구**

캐릭터의 가족이 사설탐정의 불규칙한 근무 시간과 잦은 출장을 이해하지 못한다면 관계가 나빠질 수 있다.

• **안전 욕구**

조사의 대상이 되는 사람은 대개 자신이 조사받는 것을 원하지 않는다. 캐릭터가 사생활을 캐묻고 다닌다는 사실을 알게 되면, 조사 대상이 그를 위협하거나, 실랑이를 벌이거나, 심하면 폭력을 행사할 수 있다.

**고정관념
비틀기**

사설탐정 다수가 과거에 경찰이었거나 군에서 복무한 경험이 있지만, 모두가 그런 것은 아니다. 흥미롭고 독특한 과거를 기반으로 사설탐정 업무를 멋지게 해내는 캐릭터를 설정해보자.

사설탐정에 대한 고정관념은 캐릭터가 주인공인지 아니면 주인공과 맞서는 역할인지에 따라 달라진다. '우리 편' 탐정은 정중하고 매력적이며 호감 가게 묘사되고, 이런 특성 덕분에 목적을 쉽게 달성한다. 반대로 '적의 편' 탐정은 지저분하고 과체중에 도덕성이 의심스러운 인물로 그려지는 경향이 있다. 어떤 인물이든 밝은 면과 어두운 면, 장점과 단점이 뒤섞인 입체적인 존재라는 사실을 기억해야 한다. 두 가지 면을 모두 고려해서 독특하고 균형 잡힌 캐릭터를 만들어보자.

**캐릭터가
이 직업을
택한 이유**

• 조사와 문제 해결에 타고난 재능이 있어서
• 구제 불능일 정도로 캐묻는 성격에, 사람들의 비밀을 찾아내는 요령이 있어서

271

- 경찰서 등 법 집행 기관에서 일한 적이 있음
- 정의가 실현되는 것을 보고 싶으나 보수적인 경찰 조직에서 행동에 제약을 받는 것이 짜증 나서

사회복지사 Social Worker

개요

사회복지사는 사회적 약자에게 복지 서비스를 제공하며, 전문 분야에 따라 다양한 환경에서 일한다. 아동과 위탁 부모를 맺어주거나, 노년층을 지원하거나, 노숙자와 고용주를 연결해주거나, 장애인이나 중독자의 재활을 돕는다. 임상 사회복지사[clinical social worker를 임상 사회복지사로 번역하기는 하지만 한국에는 임상 사회복지사라는 직업은 없고, 이와 비슷한 '의료 사회복지사medical social worker'가 있다]는 환자의 질병을 진단하고 치료하는 일을 포함하여 더 기본적인 업무를 수행한다.

사회복지사는 그날그날 달라지는 일정에 따라 유연하게 일한다. 복지 서비스가 필요한 사람들을 만나는 것뿐 아니라, 이들에게 필요한 지역사회의 자원이나 보건 전문가를 알려주고, 이들을 대신해 변호사와 면담하고, 서류작업을 하고, (때로는 감독자를 동반하여) 가정을 방문하고, 보험사와 소통하기도 한다.

필요한 훈련·교육

사회복지사는 사회복지학이나 아동심리학처럼 관련 분야의 학사 학위가 있어야 한다. 미국의 경우 임상 사회복지사는 석사 학위가 있어야 하며, 개업을 하기 전에 (주로 인턴십으로) 경력을 쌓는다. 학위를 받은 후에도 자격증을 취득해야 한다. 자격증 취득 과정은 사회복지사가 일하기를 희망하는 분야, 취득한 학위의 종류, 일하게 될 지역의 자격 요건에 따라 달라진다.

이 직업에 유용한 기술·재능

세심함, 공감 능력, 평정심, 신뢰를 주는 능력, 경청하는 능력, 환대하는 능력, 멀티태스킹, 중재 능력, 상대의 마음을 읽는 능력

이 직업에 도움이 되는 성격 특성

적응을 잘하는, 애정이 많은, 과감한, 차분한, 대립을 두려워하지 않는, 협조적인, 정중한, 과단성 있는, 진중한, 효율적인, 공감을 잘하는, 집중력 있는, 호감을 주는, 온화한, 고결한, 직업윤리를 준수하는, 공정한, 상냥한, 꼬치꼬치 캐묻는, 남을 보살피기 좋아하는, 객관적인, 관찰력 있는, 통찰력 있는, 끈질긴, 설득력 있는, 전문성을 갖춘, 남을

273

보호하려 하는, 추진력 있는, 임기응변에 능한, 사회 이슈에 관심이 많은, 이타적인, 일중독

- 서류 작업과 형식적인 절차가 너무 많아서 감당하기 어려움
- 한 번에 여러 가지 일을 처리해야 할 때
- 고통스러운 장면을 목격해서 감정에 짓눌릴 때
- 법적 절차가 너무 길어서 (입양을 기다리는 아이의) 입양 과정이 지연될 때
- (정착할 곳을 찾는 난민에게 시간이 더 걸릴 것이라거나, 입양을 바라는 가족에게 심사를 통과하지 못했다는 등) 좋지 못한 결과를 전해야 할 때
- 지금까지 담당했던 일이나 사람을 두고 다른 조직이나 단체로 옮겨야 할 때
- (아동을 가정에서 분리할지 여부를 결정해야 하는 등) 어려운 문제를 다루게 되었을 때
- 명확한 해결책이 보이지 않는 상황에 부딪혔을 때
- (가뜩이나 학교에 적응하지 못하는 아동의 부모가 이혼하기로 결정하는 등) 이미 힘든 상황인데 또 다른 문제가 발생했을 때
- 복지 대상자와 연락이 닿지 않을 때
- 가정 방문 중에 불편하고 심란한 사항을 알아차림
- 복지 대상자의 언어를 몰라서 의사소통이 안 될 때
- 복지 대상자가 진실을 숨기거나 협조하지 않을 때
- 안 좋은 일이 일어나고 있다고 짐작이 가지만 증거가 없어서 개입하지 못할 때
- 편견에 맞서야 할 때

위탁 부모와 아동, 다른 사회복지사, 아동의 친부모 또는 후견인, 난민, 교사, 변호사, 경찰, 보호관찰관, 정신질환 환자, 상담가와 심리학자, 의사, 간호사, 노인 복지 시설에 거주하는 노인과 직원

직업이 캐릭터의 욕구에 미치는 영향	• 자아실현 욕구

• **자아실현 욕구**

다른 사람을 돕고 싶어서 사회복지사가 된 캐릭터는 관료주의나 정치적인 이유로 업무를 수행하기 힘들 때 낙담할 수 있다.

• **존중과 인정의 욕구**

일이 안 좋은 방향으로 흘러가거나 도움을 줄 수 없는 상황에 처하면 부당한 비난을 받을 수 있다. 그러면 자신감이 떨어지게 된다.

• **애정과 소속의 욕구**

사회복지 업무는 강도가 높고 많은 희생을 필요로 한다. 따라서 캐릭터가 지닌 낙관주의나 감정을 고갈시킬 수 있다. 그대로 시간이 흐르면 사회복지사 캐릭터는 배우자나 연인에게 적절한 지지나 격려, 긍정적인 힘을 줄 수 없게 되고, 관계가 무너질 수 있다.

• **안전 욕구**

힘들게 살아가는 사람들을 돕다 보면 안전을 위협받을 수도 있다. 또한 해결되지 않은 마음의 상처는 정신 건강에 악영향을 미친다.

고정관념 비틀기

각종 영화나 소설에 나오는 사회복지사는 대개 일에 지쳐 피로에 절어 있거나, 아니면 맹목적인 낙천주의자로 묘사된다. 이렇게 진부한 묘사보다는 몇 가지 특성을 조합해서 개성 있는 캐릭터를 만들어보자. 예를 들어, 지치고 기가 꺾이기는 했지만 분별력이 뛰어나고 자신이 담당하는 복지 대상자가 겪는 상황을 본능적으로 알아차릴 수 있는 사회복지사는 어떤가? 자신이 담당하는 복지 대상자와 깊은 유대 관계를 맺으며 사랑과 믿음을 바탕으로 힘이 되어주는, 아주 낙관적인 사회복지사 캐릭터도 만들어볼 수 있다.

캐릭터가 이 직업을 택한 이유

• 난민 캠프나 대규모 노숙인 집단 근처에서 어린 시절을 보냈음
• 어릴 때 입양되었거나, 입양된 형제자매와 함께 성장함
• 어린 시절 자신을 지지해줄 사람이 필요했기에 비슷한 처지에 놓인 다른 사람을 도와주고 싶어서
• 아동·난민·노인 등 특정 사람들에게 유대감을 느껴서
• 사회복지가 많은 사회 문제를 해결해줄 수 있다고 생각함
• 공감 능력이 뛰어나고 다른 사람을 돕고 싶음

상담심리사 **Therapist**

[상담심리사는 정신건강전문요원과도 비슷하지만, 구체적인 역할이 다를 수 있다]

개요

상담심리사는 정신적·정서적 문제를 겪고 있는 사람들을 도와준다. 전반적인 심리 문제를 다루기도 하고, 결혼 및 가족·중독·상실·라이프코칭과 같은 특정 분야를 전문으로 하기도 한다. 혼자 상담 센터를 열거나 다른 치료사와 협력하여 일하기도 한다. 병원, 교도소, 소년원, 약물중독 치료 시설, (교도소 출소자, 정신병원 퇴원 환자 등을 위한) 사회 복귀 훈련 시설, 교회, 학교 등에서 일할 수도 있다. 상담심리사의 온라인 상담도 도움이 필요한 사람들에게 인기 있다.

다른 정신 건강 관련 직업과 비슷해 보이지만 명백한 차이점이 존재한다. 예를 들어 심리학자도 치료를 할 수 있으나 대부분 학계나 연구 분야에 종사하며, 정신과 의사는 의사 자격증을 소지하고 약을 처방할 수 있다는 점에서 상담심리사와 구분된다.

필요한 훈련·교육

미국에서는 4년제 학위가 필요하고, 특정 치료를 하려면 석사 학위가 필요한 경우도 있다. 개업을 하기 전 현장에서 일하면서 임상 시간을 많이 확보해야 한다.

이 직업에 유용한 기술·재능

상황 예측 능력, 공감 능력, 뛰어난 기억력, 신뢰를 주는 능력, 경청하는 능력, 환대하는 능력, 발상을 전환하는 능력, 중재 능력, 상대의 마음을 읽는 능력, 연구 조사, 다른 사람을 가르치는 능력

이 직업에 도움이 되는 성격 특성

분석적인, 차분한, 협조적인, 호기심이 많은, 수완이 좋은, 진중한, 효율적인, 공감을 잘하는, 호감을 주는, 온화한, 정직한, 상냥한, 남을 보살피기 좋아하는, 관찰력이 뛰어난, 낙관적인, 체계적인, 인내심 있는, 통찰력 있는, 끈질긴, 설득력 있는, 미리 대비하는, 전문성이 있는, 책임감 있는, 학구적인, 남을 잘 돕는, 마음이 넓은, 현명한

- 내담자에게 효과 있는 해결책을 찾을 수 없음
- 내담자가 자신의 상황을 털어놓으려 하지 않거나, 그러지 못하는 경우
- 상담심리사가 치료하는 동안 내담자의 상태가 악화되어 자살에 이르거나, 아동을 학대하거나, 다른 사람을 살해했을 때
- 내담자의 상태를 잘못 진단했을 때
- 내담자와 사랑에 빠짐
- 내담자에 대한 편견을 품고 있음
- 내담자가 신뢰를 거둬버릴 수 있음에도 안전을 위해서 비밀 유지의 의무를 어겨야 할 때
- 집단 상담을 하는 도중에 평정심을 잃음
- 내담자의 가족이나 보호자가 상담을 방해할 때
- 정신분석을 계속하면서 내담자가 사랑하는 사람과 소원해지게 됨
- 일과 사생활을 분리하지 못함
- 다른 사람을 돕는 방법은 잘 알지만, 정작 자신의 삶에서 놓치고 지나가는 것들이 있음
- 관심이 필요한 내담자 때문에 개인적인 삶에 지장이 생길 때
- 불안정한 내담자나, 그와 가까운 사람에게 스토킹이나 공격을 당함
- 사적으로 아는 사람과 상담자-내담자 관계가 되었을 때
- 무료로 상담해야 하는 내담자가 너무 많음
- 연민 피로와 번아웃을 겪을 때
- 내담자와 관련된 사건으로 법정에서 진술해야 할 때

**주로 접하는
사람들**

내담자(아동, 청소년, 부부, 수감자, 참전 용사, 노인 등), 내담자의 가족 구성원 또는 보호자, 다른 정신 건강 전문가(사회복지사, 정신과 의사 등), 의사, 학교 관계자, 행정 담당 직원

**직업이
캐릭터의
욕구에
미치는 영향**

- **존중과 인정의 욕구**

 상담심리사가 모든 내담자를 도울 수는 없지만, 실패를 거듭하면 자신의 능력에 의구심을 가질 수 있다. 그런 실패가 치료사 자신의 잘못이 아니라도 그렇다. 내담자가 소아 성애자나 연쇄살인마 같

은 끔찍한 범죄자인 것으로 밝혀진다면 자긍심이 떨어질 수 있다.

- **애정과 소속의 욕구**

 상담심리사 중에는 자신의 심리적 문제를 스스로 치유하고자 하는 마음에서 이 직업을 택하는 경우도 있지만, 이는 말처럼 쉽지 않다. 상담심리사 캐릭터가 과거에 크나큰 상처를 받았다면, 건강한 방식으로 남과 어울리거나 관계를 맺는 데 어려움을 겪을 수 있다. 또한 사람을 고치고자 하는 캐릭터의 욕구가 가족이나 친구에게도 적용되면 갈등이 발생할 수 있다.

- **안전 욕구**

 상담심리사가 치료를 위해 위험한 동네나 중범죄자가 수감된 교도소처럼 안전하지 않은 곳에 가야 한다면, 안전 욕구가 충족되지 않을 수 있다.

고정관념 비틀기

스토리에 등장하는 상담심리사는 주로 멘토 역할을 한다. 다른 사람의 감정과 정서를 철저히 짓밟으려는 악당을 상담심리사로 만들거나, 주인공의 애정 상대가 상담심리사여서 주인공과 색다른 갈등을 일으킨다는 설정은 어떤가?

캐릭터가 이 직업을 택한 이유

- 자신의 내면에 무의식적으로 자리한 악마를 발견하여 물리치고 싶었음
- 상담심리사에게 도움을 받아서 삶이 바뀌었기에 다른 사람에게도 그런 기회를 제공하고 싶어서
- 다른 사람의 문제에 신경을 쏟는 동안에는 자신의 문제를 회피할 수 있기 때문에
- 학대받는 아동, 난민, 여성, 중독자 등 사회적 약자들을 돕고 싶음
- 사람들이 마음을 열고 문제를 털어놓게 하는 요령을 잘 알고 있음
- 도움이 필요할 때 곁에 있어주지 못했던 과거의 실수를 만회하고 싶어서

성직자　　　　　　　　　　　　　　　　Clergy Member

개요

성직자는 목사, 신부, 랍비, 이맘 등 조직화된 종교 집단 안에서 지도자 역할을 하는 사람을 총칭한다. 성직자는 경전을 해석하고, 교인들을 가르치며, 교구민과 지역사회 주민을 위해 종교의식을 거행하고, 종교 의무가 지켜지는지 살핀다. 종교에 따라 제물을 바치고, 인간을 대표하여 절대자와 인간을 이어주고, 고해성사를 듣고, 세례·성찬·정례 의식 등 해당 종교에서 중요하게 여기는 의식을 주관한다. 현실에 존재하는 종교 집단에 속한 성직자 캐릭터를 만든다면 해당 교단에 대한 세부 정보를 조사할 필요가 있다.

필요한 훈련·교육

해당 종교의 교리를 가르치는 시설에 일정 기간 다니면서 학위를 받으면 성직자가 될 수 있는 종교도 있고, 신참에게 선배 성직자의 수습으로 일하며 배워나갈 것을 요구하는 종교도 있다. 외딴 지역에서는 공식적인 수련 기간 없이 해당 종교에 대한 열정과 기본적인 교리 지식만으로 성직자가 되기도 한다.

이 직업에 유용한 기술·재능

인간적인 매력, 공감 능력, 신뢰를 주는 능력, 경청하는 능력, 환대하는 능력, 리더십, 멀티태스킹, 인맥, 화술, 상대의 마음을 읽는 능력, 연구 조사, 다른 사람을 가르치는 능력, 비전, 글쓰기

이 직업에 도움이 되는 성격 특성

대담한, 휘둘리지 않는, 매력적인, 자신감 있는, 정중한, 창의적인, 수완이 좋은, 규율을 준수하는, 진중한, 공감을 잘하는, 열성적인, 외향적인, 광신적인, 정직한, 고결한, 직업윤리를 준수하는, 친절한, 겸손한, 이상주의적인, 영감을 주는, 지적인, 공정한, 친절한, 충실한, 상대를 조종할 줄 아는, 인정이 많은, 남을 보살피기 좋아하는, 유순한, 열정적인, 완벽주의적인, 설득력 있는, 철학적인, 영적인, 학구적인, 복종하는, 믿음이 강한, 남을 잘 돕는, 이타적인, 건전한, 현명한

갈등이 벌어지는 상황

- 자신을 부양할 만큼의 돈을 벌지 못함
- 관료주의 때문에 중요한 일을 하지 못할 때
- 교리를 두고 교구 주민이나 고위 성직자와 의견이 맞지 않을 때
- 교단 내 파벌 싸움에 휘말릴 때
- 종교적 신념과 대중 문화 규범이 충돌하여 갈등이 생김
- 현대의 사상을 두고 전통을 중시하는 교구 주민과 충돌을 빚음
- 특정한 도움이 필요한 신자가 있는데, 그 신자가 성직자의 말을 들으려 하지 않음
- 자신의 종교에 대한 오해나 부당한 편견에 맞서야 할 때
- 종교적 신념 때문에 박해를 받을 때
- 자신이 믿는 종교를 불법으로 규정한 사회에서 목숨을 걸고 전도할 때
- 알코올 남용, 성적 일탈 같은 유혹과 맞서 싸워야 할 때
- 자신이 종교 지도자라서 비밀스러운 이야기를 털어놓거나 조언을 구할 데가 없음
- 종교 교리에 의심이 들기 시작할 때

주로 접하는 사람들

교구 주민이나 신도, 고위 성직자, 봉사 대상(노숙자, 환자, 빈민 등), 언론인, 교단 직원, 지역 성직자, 평화·면죄·지식·공동체·치유 등을 찾아서 온 이방인, 정치인

직업이 캐릭터의 욕구에 미치는 영향

- 자아실현 욕구

 영성과 자신에게 충실한 태도는 성직자가 자아를 실현하는 데 매우 중요하다. 종교 때문에 개인적 신념, 욕구, 우선순위를 포기해야 한다면 신앙의 위기를 겪을 수도 있다.

- 존중과 인정의 욕구

 고위직이 되어 더 많은 영향력을 행사하고자 하는 성직자라면, 교단 내 알력으로 그에 실패할 때 존중과 인정 욕구가 좌절될 수 있다.

- 애정과 소속의 욕구

 종교 규율에 지나치게 집착하는 성직자는 조건 없이 사랑을 주고받는 대인 관계를 맺기 힘들 수 있다.

- 생리적 욕구

 과거와 현재를 막론하고 많은 문화권에서 특정 종교를 불법으로 규정한다. 그 종교의 성직자가 된다는 것은 법을 어기는 행위이므로 감옥에 가거나, 폭행을 당하거나, 추방되거나, 처형되기도 한다.

고정관념 비틀기

성직자를 묘사하는 몇몇 고정관념은 너무 많이 사용되어 이제는 일종의 비유처럼 보일 지경이다. 교리에 너무 집착한 나머지 혐오 또는 학대를 하거나, 겉으로는 점잖지만 성적 일탈을 즐기는 위선적인 성직자가 그런 예다. 이런 고정관념과 반대로 여러 면모를 지닌 성직자 캐릭터를 만들어보자.

캐릭터가 이 직업을 택한 이유

- 신의 계시를 받아서
- 신의 사랑을 확고하게 믿기에, 다른 사람들에게도 신의 사랑을 알려주고 싶어서
- 과거에 저지른 일탈·실패·과오를 만회하려고
- 교회나 가족에 의무감을 느껴서
- 교회에 보답하고 싶어서
- (현대인의 필요에 부합하고, 더 큰 선을 위해서라면 다른 조직과도 협력할 수 있는) 새로운 종교 단체를 만들고 싶어서

셰프

개요

셰프(주방장)는 요리 과정 전반을 책임지는 사람이다. 메뉴를 구성하고, 재료를 선정하고, 재료와 소모품을 주문하고, 다른 사람들의 일을 감독하거나 지시를 내린다. 셰프의 임무는 사업장 내 지위에 따라 달라진다.

오너 셰프는 식당의 성공 여부를 책임지는 사람으로, 비즈니스 관점에서 주방과 식당을 관리한다. 직원을 고용·해고하고 음식의 가격과 메뉴를 결정한다. 총주방장은 요리 준비, 주문, 메뉴 구성을 포함한 주방의 일상적인 작업 전반을 감독한다. 수석 셰프는 주방 팀의 일원으로, 대개 주방 내 특정 부서에 배치되어 정해진 요리를 만들거나 (플레이팅 같은) 요리 과정을 담당한다.

셰프와 조리사는 서로 담당하는 직책이 다르다. 조리사는 셰프보다 훈련 과정이 짧으며, 일반적으로 레스토랑급 식당의 말단직을 맡거나 그보다 작은 규모의 식당에서 일한다.

필요한 훈련·교육

셰프가 되려면 일반적으로 조리 관련 학위와 특정 분야의 자격증을 갖춰야 한다. 교육과정에는 영양학, 도축, 고기 굽기, 페이스트리 만들기, 주방 안전, 기본적인 응급처치, 플레이팅, 접객, 메뉴 구성, 주방 운영 등이 포함된다. 훈련은 이론 수업과 실기 수업으로 이루어진다. 셰프를 꿈꾸는 사람은 보통 말단직에서 시작하고, 이후 다른 셰프의 조수로 일하며 경력을 쌓는다. 페이스트리, 스테이크, 소스 등 담당 직책을 맡으려면 그에 맞는 훈련 과정을 수료해야 한다.

이 직업에 유용한 기술·재능

수익을 창출하는 능력, 베이킹, 기본적인 응급처치, 창의력, 뛰어난 후각, 뛰어난 미각, 평정심, 탁월한 기억력, 손님 접대, 리더십, 외국어 구사 능력, 멀티태스킹, 정확한 기억력, 홍보 능력, 손재주, 완력, 빠른 발

이 직업에 도움이 되는 성격 특성	적응을 잘하는, 분석적인, 휘둘리지 않는, 자부심이 넘치는, 협력을 잘하는, 창의적인, 규율을 준수하는, 집중력 있는, 친절한, 상상력이 풍부한, 비판적인, 아는체하는, 독립적인, 근면 성실한, 세심한, 관찰력이 좋은, 강박관념이 있는, 체계적인, 열정적인, 완벽주의적인, 전문성을 갖춘, 재능이 있는, 알뜰한, 일중독

갈등이 벌어지는 상황	• 근무 시간이 너무 길 때 • 까다로운 고용주와 고객들 • 요리를 망칠 수도 있는데 특정 재료를 바꿔달라거나 빼달라고 고집부리는 고객 • (화상, 자상, 탈수, 요통 등) 주방 사고 • 휴일에도 일하느라 가족 행사에 참석하지 못할 때 • 주방 운영에 대해 제대로 모르면서 간섭하는 사장 • 저장고와 싱크대가 너무 좁고 조악하게 설계된 주방 • 관리가 허술한 조리 도구로 일해야 할 때 • 게으른 직원을 고용했을 때 • 손발이 맞지 않고 요리가 완성되어야 하는 시간을 맞추지 못하는 동료 • 고객들의 불만 사항을 받아주어야 할 때 • 가게 문을 닫기 직전에 들어오는 손님 • 주방에 재고가 부족하고 다음 날 쓸 재료가 손질되어 있지 않을 때 • 서빙하는 종업원이 저지른 실수인데 주방 직원이 비난받을 때 • 업무 성과와 관련된 스트레스, 셰프 간의 경쟁 • 메뉴를 자기 멋대로 바꾸려는 고용주 • 재고를 잘못 파악했거나, 손질을 잘못해서 식품이 상해버렸을 때

주로 접하는 사람들	손님, 주방 직원, 서빙 직원, 경영진, 식당 주인, 다른 셰프, 조리사, 배달원, 위생 검사관, 식료품 판매상

- **자아실현 욕구**

 까다롭거나 무례한 손님들을 상대하고, 장시간 근무하고, 셰프의 실력을 존중하지 않는 환경에서 일하다 보면 자신이 과연 옳은 길을 가고 있는지 회의가 들 수 있다.

- **존중과 인정의 욕구**

 주방 내 위계에서 하층에 속하는 셰프는 노력을 제대로 인정받지 못하거나, 거만한 수석 셰프에게 혹사당할 수 있다.

- **애정과 소속의 욕구**

 장시간 노동과 주말 출근, 일이 끝난 뒤 밀려오는 피로 때문에 인간관계를 유지하기 어려워질 수 있다. 캐릭터가 가족보다 일을 우선시하면 가족이 셰프라는 직업을 싫어하게 될 수도 있다.

- **안전 욕구**

 주방에서는 인생이 뒤집힐 정도로 위험한 사고가 일어나기도 한다. 칼질을 하다가 손가락을 잃거나, 화상을 입어 보기 흉한 흉터가 생기거나, 건강을 위협할 만큼 체중이 증가할 수 있다.

- 미식과 요리를 사랑하는 집에서 자라서
- 식당이나 요식업을 하는 집안에서 성장함
- 모든 가족 구성원이 식사 준비에 참여하는 대가족에서 자라서
- 미감이 예민하고 음식을 사랑해서
- 손님 접대를 잘하고, 동료애로 사람들을 한마음으로 엮어주는 일에 만족감을 느껴서
- 사람들에게 강렬하고 즐거운 경험을 선사하고 싶어서
- 음식으로 예술을 보여주겠다는 강한 열망이 있어서

소믈리에 Sommelier

개요
소믈리에는 와인 전문가로, 주로 고급 식당에서 손님이 주문한 요리와 어울리는 와인을 추천한다. 그러나 소믈리에의 지식은 단순히 요리에 어울리는 와인을 제안하는 것 이상이다. 소믈리에는 다양한 와인 종류를 알고 감식하는 직업이기 때문이다.

소믈리에는 와인을 추천하고 손님이 요청하면 빈 잔을 채워준다. 레스토랑의 와인 재고를 조사하여 부족분을 채우는 일도 한다. 전문 지식을 살려서 와인 지식을 가르치거나 세미나나 시음회를 열기도 하고 칼럼을 쓰기도 한다.

**필요한
훈련·교육**
소믈리에가 되기 위한 과정은 다양하다. 하지만 미국의 경우, 과정을 이수한 후에 지필 시험과 실기 시험을 포함해 최소 네 가지 시험을 치러야 한다. 그중에는 눈을 가린 채 와인을 시음하여 종류와 품질을 감별하는 시험도 있다. 네 번째 시험을 통과하면 와인 마스터 칭호를 얻는다. 마스터 소믈리에 협회에 따르면 협회를 만든 이래 이 영광스러운 마스터 칭호를 받은 사람은 삼백 명도 안 된다. 그만큼 어려운 시험이고, 따라서 마스터 소믈리에가 되기란 쉬운 일이 아니다.

**이 직업에
유용한
기술·재능**
인간적인 매력, 뛰어난 후각, 뛰어난 미각, 환대하는 능력, 홍보 능력, 상대의 마음을 읽는 능력, 연구 조사, 판매 수완, 다른 사람을 가르치는 능력

**이 직업에
도움이 되는
성격 특성**
감식안이 있는, 자신감 있는, 정중한, 과단성 있는, 열성적인, 너그러운, 친절한, 열정적인, 참을성 있는, 완벽주의적인, 설득력 있는, 미리 대비하는, 전문성을 갖춘, 분별력 있는, 교양 있는, 학구적인

**갈등이
벌어지는
상황**
- 부당한 요구를 하거나, 까다롭거나, 무례한 고객
- 근무하는 레스토랑이나 양조장에 도둑이 들었을 때
- 미성년자 손님이 나이를 속였을 때

285

- 임신을 해서 와인을 시음하지 못하는 상태임
- 만취한 손님
- 금방이라도 싸울 듯 긴장감이 넘쳐흐르는 커플 손님을 응대할 때
- 주문한 와인이 제시간에 도착하지 않았을 때
- 레스토랑 사장이 저급한 와인을 내놓으라고 압박할 때
- 셰프나 웨이터가 소믈리에보다 와인에 대해 잘 아는척할 때
- 소믈리에 제복에 얼룩이 묻어서 고객 앞에서 민망해질 때
- 터무니없는 요구를 하면서 소믈리에의 제안에 귀를 기울이지 않는 고객
- 고객이 와인이 마음에 들지 않는다며 소믈리에를 비난할 때
- 진한 와인과 기름진 요리로 체중이 증가할 때
- 소믈리에의 지식 수준을 제대로 모르는 사람들이 소믈리에를 얕볼 때
- 재고를 조사하다가 실수함
- 늦게 자거나 일찍 일어나야 하는 경우가 너무 많음
- 감기에 걸려서 후각과 미각이 마비되었을 때
- 소믈리에 일을 하며 마스터 소믈리에 시험을 준비할 때
- 자기가 와인 전문가라고 생각하는 고객
- 정신적 충격을 받아서 술에 의존하게 됨
- 약을 먹고 있어서 와인을 마실 수 없을 때
- 비행공포증 때문에 교육을 받으러 이동하기가 어려움
- 마스터 소믈리에 시험에서 떨어졌을 때
- 다른 소믈리에가 마스터 소믈리에가 되어 승승장구하는 모습을 지켜볼 때

주로 접하는 사람들	(레스토랑의) 손님, 셰프와 조리사, 웨이터와 웨이트리스, 다른 소믈리에, 양조장 소유주, 와인 감정사, 와인 판매업자

직업이
캐릭터의
욕구에
미치는 영향

- **자아실현 욕구**

 마스터 소믈리에가 되려고 치르는 시험은 세계에서 가장 어려운
 시험이다. 합격률이 매우 낮아 많은 시간을 투자하여 공부했더라
 도 떨어지는 일이 다반사이므로, 이 시험에 도전하는 소믈리에는
 좌절을 여러 번 맛볼 수 있다.

- **존중과 인정의 욕구**

 소믈리에는 고된 훈련 과정을 거치지만 힘든 훈련을 했다고 알아
 봐주거나 인정해주는 사람은 거의 없다. 소믈리에가 얼마나 많은
 노력을 하는지는 일반 대중에게 거의 알려지지 않았다.

고정관념
비틀기

정규 훈련 과정을 거치고 명예로운 칭호를 획득한 소믈리에는 보통
고급 레스토랑에 취직한다. 이런 일반적인 소믈리에와는 다른 캐릭
터를 만들어보는 것은 어떤가? 그런 캐릭터는 부업으로 조그만 식당
을 운영하거나, 해외 와인 시음 투어를 주최하거나, 파워 블로거이거
나, 가족과 친구를 위해 비공식 시음 행사를 열 수도 있다.

소믈리에라고 하면 대개 유복하고 부족한 것 없는 가정에서 태어난
인물을 떠올린다. 그래서 이야기 속 소믈리에는 세련되고 예절이 몸
에 밴 가식적인 캐릭터로 묘사된다. 그렇다면 뛰어난 미각을 지니고
있지만 태도가 거칠고 세련되지 못한 소믈리에는 어떨까?

캐릭터가
이 직업을
택한 이유

- 가족이 운영하는 와인 양조장을 물려받게 되어서
- 부와 권력을 가진 사람들에게 쉽게 접근할 수 있는 직업이라서
- 포도원에서 자라서 어릴 때부터 와인에 관심이 많았음
- 어린 시절 가난하게 살았기에 부자나 상류층과 만날 수 있는 직업
 을 원했음
- 드물고 특별한 직업에 도전하는 데 스릴을 느껴서
- 세련되고 예민한 미각을 갖고 있으며, 와인에 대한 열정이 있어서

소방관

Firefighter

개요

소방관은 불을 끄고 화재를 예방하며 재난에 빠진 사람을 구조한다. 자동차 사고, 화학물질 유출, 자연재해에도 대응하고 수상 구조에도 관여한다. 구급 의료 자격이 있으면 구급대원이 도착할 때까지 응급 처치도 한다. 그 외에도 소방시설을 점검하고, 화재 예방을 위한 교육을 하고, 방화가 의심되는 현장을 조사한다. 화재가 발생하지 않을 때는 소방서에서 비상대기하며 차량과 장비 점검, 체력 단련, 화재 진압 연습을 한다. 근무는 24~48시간까지 이어질 수 있으므로 소방서에서 숙식을 해결할 때가 많다.

필요한 훈련·교육

미국의 경우 소방관이 되려면 고등학교 졸업장이나 그에 상응하는 자격이 필요하다. 소방학을 공부하여 2년제 학위를 따는 경우도 있지만 필수는 아니다. 미국의 소방관은 면접, 필기, 신체검사와 심리검사를 통과해야 하는 소방학교에서 훈련을 받는다.

이 직업에 유용한 기술·재능

기본적인 응급처치, 공감 능력, 뛰어난 청력, 뛰어난 후각, 평정심, 고통에 대한 인내, 폭발물 지식, 체력, 완력, 호흡 조절, 빠른 발

이 직업에 도움이 되는 성격 특성

모험심이 강한, 기민한, 분석적인, 대담한, 차분한, 조심스러운, 한번 시작하면 끝장을 보는, 자신감 있는, 대립을 두려워하지 않는, 협조적인, 용감한, 과단성 있는, 규율을 준수하는, 효율적인, 열성적인, 집중력 있는, 사소한 것도 지나치지 않는, 진지한, 지적인, 객관적인, 관찰력 있는, 집요한, 남을 보호하려 하는, 추진력 있는, 임기응변에 능한, 책임감 있는, 분별력 있는, 이타적인

갈등이 벌어지는 상황

- 무능한 소방관, 자원봉사자, 무모한 시민 때문에 부상을 입음
- 동료 소방관이 화재를 진압하다 사망했을 때
- 소방 업무가 위험하고 힘들기 때문에 대인 관계를 원만하게 유지하기 어려움

288

- 조사하기 까다로운 화재 현장
- 현장에 없었던 상급자가 저지른 위법행위나 잘못된 의사 결정 때문에 고발당함
- 휴일과 주말 출근, 24시간 근무 등 길고 비정상적인 근무 시간
- 사사건건 충돌하는 사람들과 함께 소방서에서 생활해야 할 때
- 민간 업체와 업무 영역이 겹쳐서 경쟁하게 됨
- 다른 소방관 앞에서 겁먹은 모습을 보임
- 트라우마로 인한 스트레스를 관리해야 할 때
- 정신적 외상에 계속 노출되는 상황
- 중장비를 운반하거나 극한의 온도에서 작업하는 등 신체적으로 힘든 일이 많을 때
- 생명을 구조하는 사람이라는 책임의 무게
- 매년 정부 지원금을 따내려고 아등바등해야 함
- 화재로 누군가를 잃고 책임감에 괴로워함

주로 접하는 사람들	소방서장, 다른 소방관, 일반 시민, 경찰관, 구급대원, 화재 조사관, 경찰, 공무원, 기자, 심리학자, 수색 및 구조 전문가

직업이 캐릭터의 욕구에 미치는 영향

- **자아실현 욕구**

 소방관은 다급하게 문제를 해결해야 하는 경우가 많다. 두 사람 중 한 명만 구해야 하는 상황 같은, 도덕적으로 어려운 결정을 해야 할 수도 있다. 속수무책인 상황을 겪고 나면 자신을 용서하기 어려워질 수 있다. 특히 공감능력이 뛰어난 소방관이라면 더욱 그럴 것이며, 소방관이 과연 자신에게 맞는 직업인지 고민하게 될 것이다.

- **존중과 인정의 욕구**

 소방관은 업무를 수행하는 중에 사망을 목격할 수 있다. 그 결과 죄책감, 수치심, 외상 후 스트레스 장애를 겪을 수 있으며 이 때문에 자존감이 낮아지기도 한다.

- **안전 욕구**

 소방관은 교통사고, 곧 붕괴될지도 모르는 건물, 물살이 빠른 곳, 불이 활활 타오르는 현장에서 업무를 수행하는 위험한 직업이다.

- 생리적 욕구

 소방관은 업무 중에 목숨이 위태로운 상황에 처하므로, 생리적 욕구가 늘 위협받는다.

고정관념
비틀기
소방관은 소방서뿐만 아니라 항만, 공항, 군대, 화학·원자력·석유 회사에서도 일한다. 소방관 캐릭터가 일하는 장소를 바꿔보면 스토리에 반전을 가져올 수 있다.

소방은 압도적으로 남성이 많은 직업군이다. 소방관 직업에 필요한 신체적·정서적·정신적 요건을 충족하는 여성 캐릭터를 만들어보자. 대중은 기본적으로 소방관을 신뢰한다. 이 고정관념을 깨는 소방관 캐릭터를 만든다면 독자를 놀라게 할 수 있을 것이다.

캐릭터가
이 직업을
택한 이유
- 가족 중에 소방관이 있었음
- 사람을 구하지 못했던 과거를 만회하고 싶어서
- 의미 있는 방법으로 대중에게 봉사하고 싶어서
- 소방관들에게서 느끼는 동지애가 가족애를 대신해주기에
- 자극이 강한 활동을 좋아하고 활발하게 움직일 수 있는 직업을 원해서
- 강렬한 자극을 추구하는 성향을 건강한 방법으로 해소하고자 함
- 불에 매료되어서

소설가 **Novelist**

개요

소설가는 길거나 짧은 허구의 이야기를 쓰는 사람이다.

필요한 훈련·교육

소설가가 되기 위해 정규교육이 필요하지는 않지만, 작법이나 문학 등의 강의를 듣거나 학위를 취득하는 소설가도 있다. 작법서를 읽고, 콘퍼런스와 워크숍에 참석하고, 관련 블로그를 참조하면서 글쓰기를 독학할 수도 있다. 소설가로 성공하려면 글쓰기에 많은 시간을 할애해야 할 뿐 아니라, 자신이 선택한 장르의 글을 두루 읽어야 한다.

이 직업에 유용한 기술·재능

수익을 창출하는 능력, 창의성, 탁월한 기억력, 멀티태스킹, 발상을 전환하는 능력, 홍보 능력, 화술, 전략적 사고, 타이핑 실력, 글쓰기

이 직업에 도움이 되는 성격 특성

창의적인, 호기심이 많은, 규율을 준수하는, 외향적인, 집중력 있는, 상상력이 풍부한, 독립적인, 근면 성실한, 열정적인, 참을성 있는, 끈질긴, 변덕스러운, 검소한, 엉뚱한, 현명한, 재기발랄한, 일중독

갈등이 벌어지는 상황

- 심리적 요인 등으로 글이 써지지 않음
- 편집자나 서평단의 피드백을 감당해야 할 때
- 편집자에게 원고를 보내고 결과를 기다릴 때
- 마감일에 맞추기 위해 갖은 애를 쓸 때
- 내향적인 성격인데 소셜 미디어와 인맥으로 마케팅을 해야 할 때
- 재정적으로 곤란할 때
- 본업이나 집안일과 집필 활동을 병행해야 할 때
- 책이 잘 팔리지 않음
- 이번 소설도 이전만큼 잘 팔려야 한다는 중압감
- 출판 에이전트가 소통을 못하거나 홍보가 서툴 때
- 에이전트와 재계약에 실패함
- 가족이 지지해주지 않을 때

- 출판사에서 마케팅을 제대로 해주지 않을 때
- 담당 편집자가 출판사를 그만두면서 기획 중이던 책의 출판 여부가 불투명해짐
- 친구가 소설에 나오는 비호감 인물의 설정을 자신에게서 따왔다고 생각할 때
- 출판 방식을 선택해야 할 때
- 독자와 평론가의 비판을 견뎌야 할 때
- 끈질기게 괴롭히는 악성 후기 작성자
- 기술상의 문제가 발생함
- 집필 활동과 홍보 활동 사이의 균형을 잡아야 할 때
- 소설 쓰기가 누구나 할 수 있는 쉬운 일이라고 생각하는 동료·친구·친지
- 소설을 쓰고 출판사와 계약하는 데 시간이 걸림
- 책을 쓰지 않기로 결정했을 때
- '내가 쓰고 싶은 소설'보다 '잘 팔리는 소설'을 쓰고 싶다는 유혹을 느낄 때
- 소설로 수익을 내기 전에 교육, 자료 수집, 강의 수강 등에 비용을 투자해야 함
- 더 빨리 쓰거나, 더 많이 파는 다른 작가에 질투를 느낌

주로 접하는 사람들	독자, 편집자, 에이전트, 삽화가, 사서, 서점 직원, 평론가, 서평단, 사전 검토 위원
직업이 캐릭터의 욕구에 미치는 영향	• **자아실현 욕구** 자신의 작품을 내줄 출판사를 구하지 못하거나 독자에게 외면을 당하면 자신의 능력에 의심이 들고 직업에 회의가 생길 수 있다. • **존중과 인정의 욕구** 출판에 이르는 일은 매우 어렵고 경쟁이 치열하다. 소설이 출판되고 난 후에도 혹독한 평론의 대상이 될 수 있고, 더 성공적인 작품을 써야 한다는 부담도 막중할 것이다.

- 애정과 소속의 욕구

 글쓰기는 고독한 노동이다. 친구와 가족들은 출판이 얼마나 힘든
 지는 고사하고 글쓰기가 얼마나 어려운지조차도 이해하지 못할
 수 있다. 주변 사람에게 지지를 받지 못하면 소설가 캐릭터는 외로
 움을 느낄 수밖에 없다.

**고정관념
비틀기**

소설가라고 하면 글로 거뜬히 생계를 이어나가는 유명인을 생각하지
만, 작가 대부분은 정규직이든 임시직이든 부업이 있다. 글을 쓰는 사
람이 도무지 택할 것 같지 않은 부업을 캐릭터에게 부여하여 고정관
념을 바꾸어보자.

소설가는 창의적인 이야기꾼이라고 알려져 있다. 항상 똑같은 접근
법을 사용하거나 남의 아이디어를 훔쳐서 소설을 쓰는 사기꾼 캐릭
터는 어떨까?

성공한 소설가들은 대개 너무나 내향적이고 혼자 있기를 좋아하는
나머지 마케팅이나 홍보는 에이전트와 편집자에게 맡겨버리는 인물
로 나온다. 이런 고정관념을 비틀려면 경영에도 욕심이 있어서 마케
팅과 홍보에 적극적인 캐릭터를 만들어보자.

**캐릭터가
이 직업을
택한 이유**

- 이야기를 창작하는 과정으로 마음의 상처를 치유할 수 있어서
- 상상력이 풍부하고 글을 좋아하기에
- 문학을 보는 안목이 높음
- 자신의 사상과 신념을 세상에 알리고 싶어서
- 독자들을 즐겁게 하거나 현실의 도피처를 제공해주고 싶어서
- 작가가 되면 명성과 부를 누릴 수 있다고 생각해서

소셜 미디어 관리자　　　　　Social Media Manager

개요

영화제작사부터 교육계까지 거의 모든 업계에서 소셜 미디어 관리자를 고용한다. 소셜 미디어 관리자는 고객을 유치하고 업체를 홍보하며 기업에 대한 긍정적 이미지를 창출하는 일을 한다. 이들은 각종 소셜 미디어 플랫폼과 블로그 운영, 이메일 회신, 웹사이트 모니터링과 업데이트 등의 업무를 한다.

소셜 미디어 관리자는 사무실로 출근하기도 하지만 재택근무를 하기도 한다. 프리랜서라면 여러 회사의 소셜 미디어를 동시에 운영하거나 파트타임으로 일할 수도 있다.

필요한 훈련·교육

일부 회사는 언론이나 마케팅 분야 학사 학위를 요구하기도 하지만 모두가 그렇지는 않다. 이 직업의 지원자는 자신의 소셜 미디어 계정으로 능력과 기술을 증명할 수 있기 때문에, 자신의 계정을 잘 키우고 유지해야 한다. 경험을 쌓고 필요한 기술을 배우려고 프리랜서로 시작하는 경우도 흔하다. 어떤 경로로 경력을 쌓든 소셜미디어 계정을 관리하는 일은 다양한 플랫폼을 안팎으로 배울 수 있는 기회가 된다.

이 직업에 유용한 기술·재능

꼼꼼함, 신뢰를 주는 능력, 흥정 솜씨, 멀티태스킹, 인맥, 체계적으로 정리 정돈하는 능력, 홍보 능력, 연구 조사, 영업력

이 직업에 도움이 되는 성격 특성

협조적인, 정중한, 수완이 좋은, 열성적인, 호감을 주는, 재미있는, 친절한, 근면 성실한, 체계적인, 설득력 있는, 전문성을 갖춘, 임기응변에 능한, 책임감 있는, 사회 이슈에 관심이 많은, 학구적인

갈등이 벌어지는 상황

- 관리하는 계정이 해킹을 당함
- 회사의 평판을 훼손하는 댓글이나 후기
- 원치 않는 메시지나 스팸 메일
- 교육받은 적이 없거나 자격이 안 되는 업무를 수행해야 함
- 하는 일의 가치를 인정받지 못할 때

- 인터넷이나 와이파이가 불안정할 때
- 인지도 높은 인물이나 채널이 캐릭터가 홍보하는 회사를 부당하게 평가했을 때
- 회사에 악감정이 있는 '악플러'들
- 온라인으로 일을 하느라 주의가 산만해짐
- 블로그에 올린 사진이나 출처를 밝히지 않은 인용구 때문에 저작권 위반으로 고소당함
- 소셜 미디어 플랫폼에 버그가 발생했을 때
- 온라인으로 스토킹을 당할 때
- (특히 집에서 일하는 경우) 가족 문제 때문에 업무를 할 수 없음
- 다른 소셜 미디어 관리자가 책임을 다하지 않아서 그 공백을 메꾸어야 할 때
- (화면을 오래 봐서 생기는 두통이나 편두통, 시력 저하, 장시간 앉아 있어서 생기는 허리 통증 등) 일과 관련된 건강 문제
- 일의 책임 범위나 근무 시간을 정하기 힘들 때
- 회사 이름이 검색되기 쉽도록 사이트 알고리즘을 관리해야 할 때
- 캐릭터가 마케팅 계획을 수립하지 않았는데도 마케팅 실적이 시원찮다고 비난받을 때
- 사이트의 홍보 규정이 온라인 마케팅에 방해가 될 때
- 마케팅에 나쁜 영향을 미치는 악재(주력 제품에 리콜 명령이 떨어지거나, 최고 경영자가 사기로 기소되는 등)가 발생했을 때

주로 접하는 사람들	회사 경영진, 인턴 사원, 온라인 관계자(고객, 팬, 경쟁자 등), 기술지원팀, 마케팅 부서 내 사람들, 그래픽디자이너, 카피라이터

| 직업이 캐릭터의 욕구에 미치는 영향 | **• 자아실현 욕구**
소셜 미디어 관리자는 회사를 대신해 계정을 관리할 뿐이지만 고객이 남긴 부정적인 피드백을 개인에 대한 비난으로 받아들이지 않기는 어렵다. 또한 소셜 미디어 관리자는 회사의 대중적 이미지에 부분적으로나마 책임이 있으므로, 자신이 통제할 수 없는 요인 때문에 능력을 최대로 발휘하지 못할 수도 있다. |

295

- **존중과 인정의 욕구**

 소셜 미디어 관리자란 직업을 진지하게 받아들이지 않는 사람들은 이 직업을 하루 종일 컴퓨터나 하는 일이라고 생각한다. 이런 과소평가 때문에 캐릭터의 인정 욕구가 충족되지 않을 수 있다.

고정관념 비틀기

소셜 미디어 관리자는 온라인 최신 문화에 푹 빠진 젊고 열정적인 사람으로 그려지곤 한다. 나이는 들었으나 첨단 기술에 능숙한 소셜 미디어 관리자라는 설정은 어떤가? 또한 신체적인 제약, 가족들의 무시, 남편의 죽음 등으로 외롭고 고립되어 있다고 느끼는 사람은 온라인상의 교류를 매력적이라고 생각할 수 있다.

캐릭터가 이 직업을 택한 이유

- 학교를 다니거나 부모님을 돌보면서 파트타임으로 할 수 있는 직업이어서
- (자신의 신념에 맞는 비영리단체라거나, 친한 친구가 운영하는 회사라는 등) 회사나 조직에 애정이 있어서
- 온라인 플랫폼을 성공적으로 운영할 수완이 있어서
- 문제를 해결하고 사람들과 관계 맺기를 좋아함
- 매우 내향적이라 사람을 직접 만나는 것보다 온라인으로 교류하는 편이 쉬워서
- 언어 장애가 있거나, 집밖으로 나가기 어려운 사정 때문에 온라인으로 하는 일을 선호하므로

소프트웨어 개발자 Software Developer

개요

소프트웨어 개발자는 사람들이 매일 사용하는 컴퓨터 프로그램을 만든다. 시스템 전체부터 작고 부수적인 응용 프로그램까지 개발 업무의 범위는 매우 넓다. 개발하는 프로그램의 종류 또한 비디오게임, 스마트폰 애플리케이션, 보안 소프트웨어 등으로 다양하다. 소프트웨어 개발자는 소속된 회사에서 요구하는 프로그램을 만들거나, 프리랜서로서 고객사를 위해 일하기도 하고, 자신이 원하는 프로그램을 개발하기도 한다. 수행하는 업무에는 프로그램 설계와 코딩뿐 아니라 테스트 작업, 버그 수정, 업그레이드 제공도 포함된다.

소프트웨어 개발자는 프리랜서로 혼자 일하거나 팀의 일원으로 일하기도 하며 자택, 사무실, 또는 자택과 사무실을 왔다 갔다 하기도 한다. 고객사의 의뢰를 받거나 팀의 일원으로 일한다면, 비대면이나 대면 방식으로 회의에 정기적으로 참석하게 된다. 회의에서는 문제 해결을 위한 설계와 솔루션을 논의하거나, 현재 진행 중인 업무 프로세스를 평가하거나, 브레인스토밍으로 새로운 프로젝트를 계획한다.

필요한 훈련·교육

컴퓨터 공학 분야의 학사 학위를 선호하는 기업도 있지만, 특정 과정을 수료했다는 증명서 외에 다른 것은 요구하지 않는 기업도 있다. 인턴이나 신입으로 들어가 실무 교육을 받고 경험을 쌓을 수도 있다. 소프트웨어 개발 분야에서 지속적인 교육은 매우 중요하다. 컴퓨터는 물론이고 컴퓨터 언어 자체도 끊임없이 변화하기 때문이다.

이 직업에 유용한 기술·재능

컴퓨터 해킹, 창의성, 꼼꼼함, 게임이나 도박에 능함, 리더십, 발상을 전환하는 능력, 연구 조사, 타이핑, 비전

이 직업에 도움이 되는 성격 특성

포부가 큰, 분석적인, 협조적인, 창의적인, 호기심이 많은, 규율을 준수하는, 효율적으로 일을 처리하는, 집중력 있는, 상상력이 풍부한, 근면 성실한, 지적인, 세심한, 강박관념이 있는, 체계적인, 열정적인, 완벽주의적인, 끈기 있는, 미리 대비하는, 책임감 있는, 학구적인

- 새로운 프로그램 개발보다 기존 프로그램의 버그를 찾아서 수정
 하는 일에 많은 시간을 쓸 때
- 베타 테스트 중인데 필요한 피드백을 받을 수 없을 때
- (촉박한 마감 기한, 작업 범위 추가 등) 고용주의 불합리한 요구
- (늦어지더라도) 기능 면에서 우수한 코드를 작성하는 것과 일을 빨
 리 끝내는 것 사이에서 선택해야 할 때
- 대형 프로젝트 때문에 업무에 과부하가 걸릴 때
- 동료 개발자 사이에서 경쟁이 심화될 때
- 일과 관련된 정보를 찾으려고 인터넷 서핑을 하다가 집중력이 흐
 트러질 때
- 문제가 계속 발생하는데 해결책을 찾기가 어려울 때
- 새로운 기능을 테스트하는 과정에서 예상보다 문제가 많다는 사
 실을 발견했을 때
- 동료가 요령만 피우고 있다는 사실을 알게 됨
- 건설적인 비판이지만 받아들이기 힘들 때
- 재정 관리 계약 등 일과 관련된 다른 업무의 처리가 어려울 때
- 교육이나 지식이 부족하여 프로젝트를 감당하기 어려울 때
- 세세한 부분까지 참견하는 까탈스러운 프로젝트 리더
- (실제로는 그렇지 않으면서) 본인이 기술에 정통한 전문가라고 믿
 는 사람 밑에서 일해야 할 때
- 프로젝트가 예상보다 시간을 많이 잡아먹을 때
- 혼자 일하는 것이 좋은데 팀에 소속되어 일해야 할 때
- 협업 프로젝트에서 실수를 저지름
- 업무상 중요한 소프트웨어를 잘 모른다는 사실이 드러났을 때

다른 개발자나 엔지니어, 베타 테스터, 고객, 프로젝트 매니저, 서비
스 제공업체

- **자아실현 욕구**

 너무 쉽기만 하거나 만들고 싶지 않은 소프트웨어를 개발해야 하는 상황이라면, 성취감을 느끼지 못하고 일에 대한 열정도 고갈될 수 있다.

- **존중과 인정의 욕구**

 어떤 문제가 계속되거나 도저히 해결할 수 없을 것 같다면 캐릭터는 자신감이 떨어질 수 있으며, 특히 해결책이 있는데 자신이 찾아내지 못하고 있다고 생각한다면 더욱 그럴 것이다.

- **애정과 소속의 욕구**

 프리랜서로 일한다면 혼자 일하는 시간이 길 수 있다. 특히 업무량이 많다면 대인 관계에 시간을 쓰지 못하거나 관계를 유지하기도 어려울 수 있다.

소프트웨어 개발자는 온종일 컴퓨터 앞에 홀로 앉아 있는 내향적인 인물로 묘사되지만, 실제로는 그렇지 않은 경우가 더 많다. 소프트웨어 개발자 다수가 팀에 소속되어 사무실에서 같이 일하며, 문제에 대해 대화를 주고받고 창의적인 해결책을 함께 찾아내기도 한다.

나이가 많은 사람은 테크놀로지를 잘 모른다고 생각하는 경향이 있다. 은퇴하고 남는 시간에 소프트웨어 개발을 배우기 시작한 중년 캐릭터를 이야기에 넣어보면 어떨까?

- 취미로 소프트웨어 개발을 즐기다가 직업으로 삼자고 마음먹게 됨
- 어려운 문제 해결 같은 지적인 도전을 좋아해서
- 스스로 일정을 정하는 재택근무를 선호해서
- 애플이나 구글처럼 일류 소프트웨어 기업에서 일하는 것이 목표라서
- 섬세하고 꼼꼼하게 하는 일을 좋아해서
- 테크놀로지를 좋아하고 개발 업무에 열정이 있음
- 아이디어가 많으며 자신의 창의성을 발산할 출구를 찾고 있음

쇼콜라티에 Chocolatier

개요

쇼콜라티에는 케이크를 비롯한 다양한 형태의 초콜릿 제품을 만드는 사람이다. 재료부터 초콜릿 만들기와 장식까지 모든 제작 과정에 깊숙이 개입한다. 어떤 초콜릿을 사용할지 결정하고, 초콜릿을 템퍼링tempering하고, 제작 방식을 점검하고, 최종 결과물을 확인한다. 쇼콜라티에 대부분은 제작 실력이 좋을 뿐만 아니라 초콜릿 공예에 대한 지식도 풍부하다.

필요한 훈련·교육

반드시 필요한 것은 아니지만 제과 및 페이스트리 공예 준학사 학위가 있으면 좋다. 직업학교에서 추가로 초콜릿 교육을 받는 것도 도움이 된다. 공방이나 제과점의 수습생이 되는 것도 한 방법이며, 파티시에나 제빵사로 시작해서 쇼콜라티에가 되는 경우도 흔하다.

이 직업에 유용한 기술·재능

수익을 창출하는 능력, 제빵 기술, 창의력, 꼼꼼함, 손재주, 뛰어난 후각과 미각, 멀티태스킹, 정확한 기억력, 조각술, 체력, 비전

이 직업에 도움이 되는 성격 특성

모험심 있는, 창의적인, 호기심이 강한, 효율적인, 상상력이 풍부한, 독립적인, 근면 성실한, 세심한, 관찰력 있는, 강박관념이 있는, 열정적인, 끈기 있는, 임기응변에 능한, 책임감 있는, 타고난 재능, 엉뚱한

갈등이 벌어지는 상황

- 초콜릿을 잘 다룰 줄 모르는 사람과 함께 일해야 할 때
- 직원들이 제작 공정과 기준을 준수하지 않아서 초콜릿 품질이 떨어질 때
- 장비 결함이나 (정전, 높은 습도, 온도 조절의 어려움 등) 주위 환경의 변화로 초콜릿 제품의 질이 저하됨
- 시간 관리가 서투른 동료
- 장시간 서서 무거운 트레이를 날라야 할 때
- 비싼 재료를 사용해서 이윤이 거의 남지 않음
- 재료 공급이 원활하지 않아서 초콜릿 품질이 일정하지 않음

- 템퍼링이 잘 되지 않아 초콜릿이 부풀어서 팔 수 없는 상태가 됨
- 품질 기준에 미달하거나 품질이 균일하지 않은 제품이 나옴
- 더운 날씨 등으로 배송 조건이 좋지 않을 때
- 초콜릿 만드는 일에 열의가 없는 직원들
- 위생 검사를 통과하지 못함
- 초콜릿에 열정이 넘치지만 경영에는 관심이 없을 때
- 인내심이 없거나 까다로운 고객
- 불만을 품은 직원이 파업을 일으킴
- 불황으로 소비 심리 위축
- 주문대로 제품을 만들었는데 주문을 취소하는 고객
- 재료, 시설, 혹은 자산에 위험성이 큰 투자를 했을 때

주로 접하는 사람들	다른 쇼콜라티에, 제빵사와 셰프, 식품 회사와 빵집 직원, 고객, 재료 공급업자, 카카오 생산업자, 설비 제작업자, 위생 검사관

직업이 캐릭터의 욕구에 미치는 영향	• 자아실현 욕구 열정은 넘치지만 기술이 부족한 쇼콜라티에라면, 경쟁에 뛰어들거나 가게를 열려다가 결국 실패하고 환멸을 느낄 수 있다. • 존중과 인정의 욕구 재능은 있지만 비슷한 수준의 다른 쇼콜라티에보다 인정받지 못할 수 있다. 상을 타지 못하거나, 요리책이나 미디어에 자신의 이름이 언급되지 않는다면 자신이 부족한 사람이라고 여길 것이다. • 안전 욕구 쇼콜라티에는 늘 초콜릿을 먹어봐야 하기 때문에 설탕을 다량 섭취한다. 이 때문에 당뇨병이나 체중 증가 등 여러 가지 건강 관련 문제가 발생할 수 있다.

캐릭터가 이 직업을 택한 이유	• 만나면 싸우기만 하는 가족 모임에 참석하지 않으려고 휴일에도 쉬지 않는 직업을 원해서 • 가업을 이으려고 • 가난해서 초콜릿을 마음껏 먹을 수 없는 환경에서 자랐기에

- 초콜릿을 좋아하고 손을 써서 일하는 것을 즐기기 때문에
- 예술적 소양이 있어서 무언가를 만드는 일을 좋아함
- 다른 사람들에게 즐거움을 주는 것이 좋아서
- 초콜릿에 애정이 많고 초콜릿을 섭취하는 새로운 방법을 고안하고 싶어서
- 어린 시절 할머니나 삼촌 곁에서 초콜릿으로 뭔가를 만들며 놀던 추억이 있어서

수의사　　　　　　　　　　　　　　　　　　Veterinarian

개요

수의사는 강아지, 고양이를 비롯해 인간과 같이 사는 모든 동물을 돌본다. 일반적인 반려동물을 치료하기도 하고, 희귀 동물(외래 조류·파충류·설치류)나 가축(말·소·돼지·양 등)을 전문으로 진료하기도 한다. 가축의 건강 상태를 점검하고 정부가 제시한 위생 기준이 지켜지는지 살펴보는 진단 검사 분야에서 일할 수도 있다. 연구직 수의사가 되면 현장보다는 실험실에서 주로 시간을 보낸다.

필요한 훈련·교육

미국의 경우 수의사가 되려면 반드시 4년제 학부 과정을 이수한 후수의대를 졸업해야 한다. 수술, 종양학, 번식 같은 특수 분야의 전문의가 되려면 추가 교육을 받아야 한다. 수의사가 되려는 학생은 아주많고 경쟁률도 매우 높기 때문에, 자격이 충분한 학생이 불합격하는경우도 적지 않다.

이 직업에 유용한 기술·재능

동물을 다루는 능력, 공감 능력, 신뢰를 주는 능력, 중재 능력, 연구조사

이 직업에 도움이 되는 성격 특성

애정이 많은, 대담한, 차분한, 협조적인, 능률적인, 사소한 것도 지나치지 않는, 온화한, 지적인, 인정이 많은, 동물을 보살피기 좋아하는, 관찰력이 뛰어난, 체계적인, 열정적인, 인내심 있는, 통찰력 있는, 장난기 많은, 전문가다운, 학구적인, 의심이 많은

갈등이 벌어지는 상황

- 진료를 받는 동물이 불안하거나 긴장해서 폭발 직전임
- 반려인이 지나치게 까다로울 때
- 동물병원 직원들 간에 마찰이 생김
- 동물을 안락사시켜야 할 때
- 동물이 방치당하는 현장을 목격했으나 아무런 조치를 취할 수 없을 때
- 동물을 학대하는 주인에게 맞서야 할 때

- 무례하거나 둔감한 직원 때문에 고객들이 병원을 찾지 않음
- 병원에서 데리고 있는 동물들 사이에 전염병이 퍼짐
- 병원 대기실에서 동물들끼리 싸움이 벌어짐
- 캐릭터의 병원 부근에 더 큰 규모의 동물 병원이 생겼을 때
- 안전하다고 보증했던 반려동물 상품에 리콜 조치가 내려짐
- 진료해야 하는 동물에게서 신뢰를 얻지 못함
- 동물이 병원을 빠져나가서 도망쳤을 때
- 오진으로 동물이 사망했을 때
- 재정난 때문에 직원을 해고해야 하거나 임대료를 내기 어려울 때
- 측은지심이 너무 커서 (무관심, 우울증, 약물 남용 등) 연민 피로 증상이 나타남
- 친구나 이웃이 반려동물을 무료로 진단·치료해달라고 부탁할 때
- 사람들이 왜 '진짜' 의사가 되지 않았냐고 물어볼 때
- 수의사로서 반려인에게 조언을 해주어도, 인터넷에서 읽은 자료나 동네 펫숍 직원이 해준 말과 다르다는 이유 등으로 받아들이지 않을 때

주로 접하는 사람들

동물 주인, 같은 병원에서 근무하는 다른 수의사, 행정 담당 직원, 수의 테크니션, 의료 기구 영업 사원, 반려동물 용품 영업 사원, 동물 구조 단체 회원

직업이 캐릭터의 욕구에 미치는 영향

- **존중과 인정의 욕구**
 수의사는 반려동물의 복지에 많은 시간을 쏟으므로, 문제가 발생하면 자책하다가 자기회의self-doubt라는 수렁에 빠져들 수 있다. 특히 자기 실수 때문에 사고가 일어났다고 믿는다면 더욱 그렇다.

- **안전 욕구**
 긴장해서 격해지기 쉬운 동물을 다루기 때문에 언제나 안전에 유의해야 한다. 긴장한 동물은 자기 보호 본능 때문에 수의사에게 덤벼들어서 물거나 할퀴거나 짓밟아 심한 상해를 입힐 수 있다. 상처를 통해 각종 질병에 감염될 위험도 있다.

- 생리적 욕구

 병이 났거나 다친 동물, 특히 대형 동물이나 행동을 예측하기 어려운 동물을 다룰 때는 특히 조심해야 한다. 이런 동물에게 상해를 입으면 사망에 이를 수도 있다.

고정관념 비틀기

수의사는 대부분 안락한 병원에서 일하는 것으로 묘사된다. 그러니 장소를 다르게 설정해보자. 도살장에서 가축의 건강 상태를 확인하는 수의사나, 동물보다는 시험관과 현미경을 쓰는 연구에 관심이 많은 수의사 캐릭터는 어떤가?

수의사 캐릭터에게 전문 분야를 부여하거나 특수 동물을 치료한다는 설정도 고정관념을 비트는 데 좋다. 여가 시간에 자원봉사로 동물 구조나 보호 활동을 할 수도 있다. 아니면 치의학·안과학 등에 조예가 깊다는 설정도 좋을 것이다.

캐릭터가 이 직업을 택한 이유

- 어렸을 때 동물을 학대하는 곳에서 자랐고, 그런 부당한 대우에 맞서고 싶어서
- 가족 중에 동물을 학대하는 사람(투계장이나 개 공장 운영)이 있어서 도덕적인 책임감을 느끼고 자신은 그와 다른 길을 택해야겠다고 생각함
- 농장에서 자랐거나 가족 중에 동물을 구조하는 사람이 있어서
- 트라우마 때문에 사람보다 동물 곁이 안전하다고 느껴서
- 매개 치료[인간과 동물의 유대감을 활용하여 환자의 마음을 안정시키고 치료와 재활을 돕는 활동] 동물과 함께 자랐고, 수의사가 되어 그 동물을 기리고 싶어서
- 진심으로 동물을 사랑해서
- 동물을 지켜주고 싶은 마음이 있어서

스카이다이빙 강사 Skydiving Instructor

개요

스카이다이빙 강사는 고객에게 스카이다이빙의 기초를 가르친 다음, 몇 킬로미터 상공의 하늘에서 혼자 혹은 강사와 함께 낙하산을 메고 뛰어내리는 것을 도와준다. 낙하산을 챙기고, 고객의 질문에 답해주고, 장비를 갖추도록 돕고, 안전 규정을 확인한다.

스카이다이빙 강사는 매우 기민하고 침착하며 결단력 있고 의사를 명확히 전달할 수 있어야 한다. 고도로 긴장되는 환경에서 다른 사람과 잘 협력하고, 자신감과 열정으로 상대의 신뢰를 얻고, 직업윤리가 투철해야 한다. 건전한 모험 정신과 위험 요인을 분석하여 완화시키는 능력이 도움 된다.

필요한 훈련·교육

스카이다이빙 강사의 직무는 스카이다이빙 횟수, 자격증, 관심 영역에 따라 달라진다. 적절한 자격증이 있으면 코치, 스카이다이빙 사진작가, 속성자유강하AFF 강사, 탠덤(2인 다이빙) 강사가 될 수 있지만, 횟수와 수업 시수를 채우는 것 외에도 필기 시험과 구술 시험에 통과해야 한다. 강사가 된 후에도 실력을 향상시키려고 교육 프로그램을 추가 이수하기도 한다.

이 직업에 유용한 기술·재능

수익을 창출하는 능력, 인간적인 매력, 평정심, 신뢰를 주는 능력, 경청하는 기술, 환대하는 능력, 독순술, 사람들을 웃게 하는 능력, 기계를 다루는 기술, 외국어 구사 능력, 정확한 기억력, 날씨 예측, 홍보 능력, 상대의 마음을 읽는 능력, 전략적 사고, 완력, 호흡 조절, 다른 사람을 가르치는 능력, 크고 호소력 있는 목소리, 방향을 찾는 능력

이 직업에 도움이 되는 성격 특성

적응을 잘하는, 모험심 강한, 기민한, 야심 있는, 분석적인, 차분한, 용기 있는, 과단성 있는, 수완이 좋은, 규율을 준수하는, 느긋한, 능률적인, 열성적인, 외향적인, 집중력 있는, 호감을 주는, 독립적인, 세심한, 자연을 아끼는, 관찰력 있는, 강박관념이 있는, 체계적인, 열정적인, 완벽주의적인, 설득력 있는, 전문성을 갖춘, 남을 보호하는, 책임감

있는, 자발적인, 알뜰한, 거리낌 없는

갈등이 벌어지는 상황	• 근무하는 회사의 예산이 빠듯해서 안전 규칙을 준수하기 힘들 때 • 강사로 먹고살려고 고군분투해야 할 때 • 직업윤리를 두고, 혹은 특별 대우 등의 이유로 강사와 직원 간에 마찰이 일어남 • 비행 도중 마음을 바꾸는 고객 • 지시를 따르지 않거나, 위험한 짓을 하려는 고객 • 부주의한 스카이다이버 때문에 충돌 직전까지 가거나 실제로 충돌함 • 스카이다이버의 자동활성장치AAD가 고장 났을 때 • 고객이 점프 도중에 기절함 • 비행기 혹은 드론과 충돌할 뻔함 • 카메라 오작동 • 악천후 • 비행기 문제로 그날 스카이다이빙 일정이 모두 취소되는 바람에 일당을 받지 못함 • 어려운 착지 끝에 상해를 입었을 때 • 고객에게 고소를 당했을 때 • 스카이다이버가 (특히 현장에서) 사망했을 때 • 경기 변화로 비용과 가격이 올라서 고객이 줄어들 때 • 비행기에서 의심스러운 화물을 발견했을 때
주로 접하는 사람들	다른 스카이다이버, 고객, 시설 직원, 비행기 조종사, 학생
직업이 캐릭터의 욕구에 미치는 영향	• **자아실현 욕구** 스카이다이빙의 쾌감에 중독된 캐릭터는 지상에서는 만족할 것을 찾기 어렵다. • **존중과 인정의 욕구** 경쟁을 통해 이 분야에서 최고가 되기를 꿈꾸는 캐릭터가 다른 사람을 가르치며 시간을 보낸다면, 목표 달성이 어려울 수 있다.

스카이다이빙 강사는 돈을 많이 버는 직업이 아닌 반면, 스카이다이빙은 돈이 많이 드는 스포츠다. 강사로 버는 수입의 상당 부분이 스카이다이빙을 하는 비용으로 나가기도 한다. 캐릭터가 검소한 사람이 아니거나 지원해줄 가족이 없다면 재정적 어려움을 겪을 수 있다.

• 생리적 욕구

낙하산 오작동 같은 사고는 드물게 일어나지만, 스카이다이빙 강사의 삶에 항상 위험이 존재한다는 사실을 의미한다.

고정관념 비틀기

스카이다이버는 보통 두려움이 없다고 묘사되지만, 고소공포증을 극복하려고 스카이다이빙을 선택한 사람도 많다. 스카이다이빙을 즐기며 강사로 일한다 해도 고소공포증이 사라진 것은 아니다. 이야기 속에서 캐릭터가 정형화되지 않도록 남다른 성격, 과거 등을 설정해보자. 영화나 소설 속 스카이다이버는 곧잘 무모한 행동을 하지만, 현실의 스카이다이빙 강사들은 그렇지 않다. 이들은 고객의 안전을 책임지고 위험한 일이 일어나지 않도록 노력한다. 작가로서 우리가 할 일은 캐릭터에게 특별함을 부여하되, 이야기 속에서나 가능할 모습으로 그리지 않도록 신경 쓰는 것이다. 이를 위해서는 현실 세계를 관찰하여 캐릭터를 설정하는 것이 좋다.

캐릭터가 이 직업을 택한 이유

• 높은 곳 또는 낙하, 질식, 죽음에 관한 공포를 극복하고자
• 어떤 의미에서든 속박당하거나, 발목을 붙잡히거나, 제약받던 과거의 경험과 마주하고 싶어서
• 아드레날린 중독자adrenaline junkie[사람을 흥분하게 만드는 호르몬인 아드레날린을 분비시키려고 익스트림 스포츠에 몰두하는 사람]라서
• 스카이다이빙으로 자신의 삶을 제한하는 공포증을 극복했고, 다른 사람들도 그럴 수 있도록 도와주려고
• 장기간 억울하게 수감되었다 풀려나고 자유와 기쁨을 누리고 싶음
• 스카이다이빙에 열정이 있고, 스카이다이빙을 계속 즐기려면 돈을 벌어야 함

시설 관리인 Janitor

개요

시설 관리인(경비)은 학교·사무실·병원·회사·경기장 등의 시설을 관리하고 유지하는 업무를 담당한다. 화장실 청소 및 비품 관리, 쓰레기 처리, 계단과 가로등의 유지·보수도 업무의 일부분이며 도보 청소나 잔디 깎기, 눈 치우기 등 구내 관리도 일에 포함된다. 시설에 수리가 필요할 경우 운영 측에 알린다. 비품을 정리하고 소비량을 추적해서 예산에 맞춰 비품을 주문하는 업무를 맡기도 한다.

필요한 훈련·교육

시설 관리 업무를 맡으려면 대개 고등학교 졸업이나 그에 준하는 학력이 있어야 한다. 청소나 유지·보수 업무 경험이 있으면 취업에 유리하다. 시설 관리인을 고용한 측에서는 장비, 업무 기준, 해야 할 일을 교육하거나 경험 많은 관리인에게 훈련을 맡기기도 한다.

이 직업에 유용한 기술·재능

기본적인 응급처치, 꼼꼼함, 뛰어난 후각, 탁월한 기억력, 기계를 다루는 기술, 멀티태스킹, 재료나 물건을 상황에 맞게 응용하는 능력, 체력, 완력, 목공 기술

이 직업에 도움이 되는 성격 특성

차분한, 휘둘리지 않는, 협조적인, 규율을 준수하는, 독립적인, 근면성실한, 유순한, 관찰력이 좋은, 미리 대비하는, 임기응변에 능한, 책임감 있는, 마음이 넓은, 일중독

갈등이 벌어지는 상황

- 낮은 급여
- 밤이나 주말에도 근무해야 할 때
- 더러운 쓰레기나 오물 등을 치우다가 몸에 묻음
- 경비는 교육을 제대로 받지 못했고, 으스스한 사람이고, 아무 의욕도 없는 사람일 것이라는 부정적인 인식
- 시설을 함부로 이용하는 사람들
- (커피가 남은 종이컵을 일부러 쓰레기통에 그대로 버리는 등) '갑질' 하는 시설 직원

- 동료나 건물 관리 직원과 개인적인 갈등이 벌어짐
- 열심히 일할 동기가 없음
- 상사가 세세한 부분까지 간섭함
- 같은 건물에 근무하는 다른 직원들에게 존중을 받지 못할 때
- 독성이 있을지도 모르는 화학물질을 다루어야 할 때
- 많은 직원이 일을 그만둬서 남은 사람들끼리 일을 떠맡을 때
- 퇴근 무렵에 큰 문제가 생겨서 늦게까지 일해야 할 때
- 관리인이라는 직업을 가족이나 친구가 당황스러워할 때
- 사무실 쓰레기통 등에서 사회에 꼭 알려야 할 기밀 정보를 우연히 발견했으나, 유출하면 해고당할 우려가 있을 때
- 나이가 더 많다는 핑계로 일을 떠넘기는 게으른 동료와 일할 때

주로 접하는 사람들	학생, 부모, 시설 직원, 시설 방문객, 시설 유지·보수 담당자, 경영진, 조사관
직업이 캐릭터의 욕구에 미치는 영향	• **자아실현 욕구** 시설 관리인은 고등교육이 필요 없고 업무가 단순하다는 이유로 무시당하는 경우가 많다. 보통 고용주나 매니저가 퇴근한 후에 일을 하기 때문에, 그들은 시설 관리인의 수고를 알지 못할 가능성이 높다. • **애정과 소속의 욕구** 시설 관리인은 학교나 병원 등에서 일하면서도 사람들의 눈에는 직원으로 보이지 않는, 외로운 직업이다. • **안전 욕구** 시설 관리인은 보통 급여가 적기 때문에 경제적으로 불안정하다. 또한 근무하는 시설에서 사용하는 화학물질이나 그 외 건강을 위협하는 요인에 노출될 수 있다.
고정관념 비틀기	시설 관리인은 '가방끈이 짧아서' 어쩔 수 없이 택한 직업이라고 생각하는 사람들이 있다. 그렇다면 무언가 목적이 있어서 시설 관리인이 된 캐릭터를 만들어보자. 사무직 근로자가 겪는 극심한 스트레스를

310

피하고 싶었다거나, 콘서트장이나 스포츠 경기장처럼 자기가 좋아하는 장소에 쉽게 접근할 수 있는 일을 원했다거나, 특정한 기업과 관련된 일을 하고 싶었다거나, 좋아하는 사람이 있는 곳에 어떻게든 가까이 있고 싶어서 시설 관리인이 될 수도 있지 않을까? 아니면 청소와 돌봄 노동을 좋아하여 시설 관리인 업무 자체에서 보람을 느끼는 캐릭터도 가능하다.

시설 관리인이 되고 싶어 하는 캐릭터를 상상하기 어려울 수도 있겠지만, 시설 관리인은 사람들의 눈길을 좀처럼 끌지 않으면서 제한 구역에 들어갈 수 있다는 사실을 떠올려보자. 이는 제한 구역에 몰래 들어가서 무언가를 획책하려는 캐릭터에게는 최적의 조건이다.

캐릭터가 이 직업을 택한 이유	• 안정적이고 어느 정도 혜택이 있는 일이 필요했음 • 다른 사람과 같이하는 일보다 혼자 하는 일을 좋아함 • 고등교육을 받지 못했거나 받을 생각이 없음 • 집에서 멀지 않은 곳에서 일을 해야 할 이유가 있어서 • 남에게 봉사하고 남을 위한 일을 하는 것이 좋아서 • 특정한 장소(중요한 업무를 하는 회사, 자녀의 학교, 시립 스포츠센터 등)에 있기를 원해서 • 다른 목표를 추구하면서 부업으로 돈을 벌 수 있어서 • 배우자가 자녀를 돌보는 동안, 또는 야간 시간대에 할 수 있는 일이라서 • 최근에 사랑하는 사람을 잃어서 주의를 전환시킬 일이 필요했음 • 사회 불안증이 있어서 다른 사람과 마주칠 가능성이 적은 시간에 할 수 있는 일을 찾느라

식당 종업원 Server

개요

식당 종업원은 식당, 바, 카페, 펍 등 음식이나 음료를 제공하는 곳에서 고객을 상대하는 사람이다. 손님을 맞이하여 자리에 앉히고, 메뉴에 관한 질문에 답하고, 주문을 받고, 고객의 주문과 요청 사항을 주방에 전달하고, 조리된 음식과 음료를 내오고, 손님의 식사가 끝나면 계산서를 가져다준다. 그 외에도 카운터에서 음식값을 계산하고, 그릇을 치우고, 남은 음식을 포장하고, 고객 불만에 응대하고, 샐러드나 완제품 디저트 플레이팅 같은 간단한 음식 준비도 할 수 있다.

필요한 훈련·교육

대부분은 식당 종업원에게 중등교육 이상을 요구하지 않지만, 고등학교 졸업을 최소 기준으로 삼는 고용주도 많다. 유명한 고급 레스토랑에서는 추가 연수나 교육을 요구하거나 장려하기도 한다. 주류 서빙을 하려면 허가가 필요한 국가나 지역에서는 이를 위한 교육을 이수해야 할 수도 있다.

식당 종업원은 연수나 교육으로 업무 절차에 대한 멘토링과 지침을 받고, 식당에서 사용하는 기술과 시스템을 익히고, 음식 준비와 안전에 관한 교육을 받고, 고객을 응대하는 방법을 배운다.

이 직업에 유용한 기술·재능

인간적인 매력, 공감 능력, 뛰어난 청력, 뛰어난 후각, 뛰어난 미각, 탁월한 기억력, 경청하는 능력, 환대하는 능력, 사람들을 웃게 하는 능력, 외국어 구사 능력, 멀티태스킹, 중재 능력, 홍보 능력, 상대의 마음을 읽음, 영업 능력, 체력

이 직업에 도움이 되는 성격 특성

적응을 잘하는, 차분한, 매력적인, 자신감 있는, 협조적인, 정중한, 수완이 좋은, 느긋한, 능률적인, 열성적인, 외향적인, 호감을 주는, 재미있는, 수다를 잘 떠는, 친절한, 독립적인, 근면 성실한, 유순한, 관찰력 있는, 체계적인, 완벽주의적인, 설득력 있는, 전문성을 갖춘, 반듯한, 변덕스러운, 임기응변에 능한, 책임감 있는, 분별력 있는, 교양 있는, 마음이 넓은, 재기발랄한, 일중독

- 고객이 무례하거나 비위를 맞추기 어려울 때
- 무단 취식하는 사람
- 고객이 메뉴를 자신에게 맞춰서 바꿔주기를 바랄 때
- 주방에서 한 실수로 애꿎은 비난을 받을 때
- 다른 종업원이 팁을 가로챘을 때
- 너무 많은 테이블을 배정받아서 좋은 서비스를 제공하기 어려움
- 성의껏 일했으나 팁을 적게 받았을 때
- 아주 사소한 일까지 관여하는 식당 주인
- 휴가 신청을 거부당했을 때
- 손님 수에 비해 종업원이 부족할 때
- 주방에서 주문 순서를 혼동했거나 주문을 누락시켰을 때 고객에게 대신 변명해야 함
- 추파를 던지거나 원치 않는 접근을 하는 고객
- 열심히 일하지 않는 종업원들과 팁을 나누도록 강요받을 때
- 좋아하지 않거나 존중할 수 없는 사람과 일해야 할 때
- 종업원 일로는 생계비를 충당하기도 빠듯할 때
- 사생활을 캐묻거나, 개인적인 질문을 하거나, 다른 종업원은 거부하고 캐릭터에게만 서빙을 받겠다고 고집부리는, 소름끼치는 단골손님

주로 접하는 사람들

고객, 식당 경영자, 주방 직원, 설거지 담당자, 식당 안내원, 배송 기사, 식음료 판매업체 직원, 식품 안전 검사관, (레스토랑이 체인점인 경우) 해당 지역 관리자나 본사 직원

직업이 캐릭터의 욕구에 미치는 영향

- **자아실현 욕구**
 식당 종업원에게 성장할 기회는 많지 않다. 특히 노력에 대한 정당한 보상을 받지 못한다고 느낄 때 일이 불만족스러울 수밖에 없다.
- **존중과 인정의 욕구**
 높은 연봉을 받거나 존경받는 직업을 가진 사람들을 자주 접하게 되는 식당 종업원이라면 자신의 직업 선택을 후회하거나 직업에 대한 자부심이 무너질 수 있다.

식당 종업원은 종종 기운이 다 빠지고 지쳤거나, 명랑하고 쾌활하기는 하지만 별로 똑똑하지는 않은 인물로 묘사된다. 현실에서 유능한 식당 종업원은 손님에게 즐거운 경험을 선사하여 또 오고 싶은 마음이 들게 만든다. 유능한 식당 종업원이 되는 데 필요한 능력을 파악해두었다가 고정관념을 벗어나는 캐릭터를 만들 때 참조해보자. (미국의 경우) 식당 종업원 대부분은 팁이 수입의 상당 부분을 차지하기 때문에 고객에게 인상적이고 친절한 서비스를 제공하려고 많은 신경을 쓴다.

- 중고등 과정 이후의 교육을 받지 못해서
- 당장 돈이 필요해서
- 다른 사람을 환대하는 능력을 타고났고, 사람들이 특별한 순간을 즐길 수 있도록 돕고 싶어서
- 같은 식당에 친구가 근무하고 있어서
- 식품 산업계에서 일할 계획이라, 미래를 위해 경험을 쌓고 싶어서
- 여러 사람이 먹을 음식을 오염시키거나 식당 손님들을 해치고 싶다는 악의에서
- 서빙을 하면서 정보를 엿듣는 등의 방법으로 특정 레스토랑에 자주 오는 유력 인사를 감시하려고
- (스카우트, 모델 에이전트 등) 중요한 사람들이 특정 레스토랑에서 자주 모이기 때문에

심판

개요

심판은 스포츠 경기에서 규칙이 제대로 준수되고 스포츠맨십이 훌륭하게 지켜지며 선수들은 안전한지 살피는 직업이다. 프로스포츠 경기부터 대학 경기, 고교 경기, 교내 경기에 이르기까지 다양한 수준의 경기에 심판이 필요하다. 교내 경기나 지역 아동 경기의 심판은 상대적으로 덜 훈련받은 사람이어도 괜찮다. 해당 스포츠를 잘 알고 있는 고등학생이나 대학생이 심판을 맡을 수 있으며, 이 때문에 심판은 젊은 학생들에게도 꽤 괜찮은 수입원이 될 수 있다.

필요한 훈련 · 교육

공식 경기에서 심판을 보려면 고등학교 학력이나 그에 상응하는 자격을 갖춰야 한다. 대학이나 스포츠 협회가 제공하는 특정 훈련이나 교육이 필요할 수도 있고, 심판 등록이 필요하거나 명시된 자격을 충족해야 하는 경우도 있다. 심판 지망생은 고교 경기나 마이너리그처럼 낮은 수준에서 시작하여 경력을 쌓아나가게 된다.

이 직업에 유용한 기술 · 재능

뛰어난 청력, 평정심, 탁월한 기억력, 멀티태스킹, 중재 능력, 날씨 예측, 체력, 빠른 발

이 직업에 도움이 되는 성격 특성

기민한, 차분한, 대립을 두려워하지 않는, 협조적인, 정중한, 과단성 있는, 수완이 좋은, 규율을 준수하는, 정직한, 고결한, 직업윤리를 준수하는, 진지한, 공정한, 객관적인, 관찰력이 좋은, 열정적인, 완벽주의적인, 전문성을 갖춘, 책임감 있는

갈등이 벌어지는 상황

- 일을 하다가 다쳤을 때
- 승부의 향방을 결정짓는 실수를 저지름
- 분노한 팬이 위협하거나 스토킹을 할 때
- 무능력한 심판과 함께 일해야 할 때
- 중요한 판정을 두고 동료 심판과 의견이 엇갈릴 때
- 경기 중에 팀의 중요 선수와 충돌해서 선수가 부상을 당함

315

- 특정 종목의 규칙이나 결과를 잘 기억하지 못할 때
- 새로 추가되는 규칙과 규제 사항을 제대로 숙지하지 못했을 때
- 개인적인 편견 때문에 편향된 판결을 내림
- 심하게 흥분한 선수를 상대하느라 본인도 흥분했을 때
- 심판 일로 자주 출장을 다니느라 가족과 소원해짐
- 경기에서 판단하고 결정을 내리는 데 익숙해져서 집에서도 그런 태도를 바꾸지 못함
- 만성 질환이나 통증 때문에 심판 일을 계속하기 어려워졌을 때
- 일을 정말 사랑하지만 급여가 적어서 어려움을 겪을 때
- 필요한 경력을 쌓지 못해서 원하는 경기의 심판을 볼 수 없을 때
- 자기 관리가 부족해서 심판 일에 필요한 체력을 유지하지 못함
- 경기 시간이 길어져서 장시간 일하게 됨
- 악천후 속에서 심판을 계속 봐야 할 때
- 특정한 방식으로 경기를 중지하거나 취소하라는 부정한 청탁을 받을 때

주로 접하는 사람들

운동선수, 코치와 감독, 다른 심판, (구장 관리인, 유지·보수 기술자, 경기장 관리인 등) 시설 관리 직원, (초중등학교 시합일 경우) 학부형

직업이 캐릭터의 욕구에 미치는 영향

- **자아실현 욕구**
 좋아하는 종목이나 NCAA Div.1(전미대학체육협회 1부), NBA(전미농구협회), NFL(전미미식축구리그) 같은 경기의 심판이 되고 싶었지만 그렇게 되지 못한다면 심리적인 타격을 입을 수 있다.
- **존중과 인정의 욕구**
 일반적으로 심판은 열정 때문에 택하는 직업이므로 급여는 적어도 직업 만족도가 높다. 그러나 재정 상태가 중요한 환경이라면, 다른 직업을 선택한 친구들과 자신의 급여를 비교하면서 자존감이 낮아질 수 있다.
- **안전 욕구**
 신체 접촉이 많은 종목에서는 선수와 심판이 충돌해서 상해를 입을 가능성이 높다. 만약 사고를 당해 더는 심판으로 일할 수 없다

면 재정적 어려움을 겪을 수 있다.

고정관념
비틀기
심판은 주로 남성이다. 여성 심판이 서서히 늘어나는 추세지만 아직
은 드물다. 그러니 여성 심판 캐릭터를 등장시키면 심판에 대한 고정
관념을 비틀 수 있다.

또한 심판은 지나치게 딱딱하고 고지식한 성격인 경우가 많다. 언행
이 화려하거나, 장난치기를 좋아하거나, 지나치게 긴장하는 등 특이
한 성격의 심판 캐릭터를 등장시키면 색다른 이야기를 만들 수 있다.
널리 인기 있는 스포츠 경기가 아니라 럭비, 라크로스, 롤러 더비, 레
슬링 같은 종목의 심판 캐릭터를 만들어 보는 것도 좋다. 아니면 장애
인 경기처럼 독특한 경기의 심판 캐릭터도 가능하다.

이야기에 등장하는 심판은 대개 프로 운동선수로 성공하지 못해서
차선책으로 심판을 택하는 것으로 그려진다. 애초부터 화려한 조명
을 받기를 원하지 않고 스포츠와 선수들을 향한 열정 때문에 심판이
된 캐릭터를 구상해보자.

**캐릭터가
이 직업을
택한 이유**

- (부모님을 기쁘게 하려고 손아래 형제자매의 경기에서 심판을 맡는
십대처럼) 다른 사람들을 행복하게 해주고 싶어서
- 스포츠를 사랑하고, 팀원들의 동료애를 가까이에서 지켜보는 것
이 좋아서
- 나이가 들어서 선수로 뛰는 것은 어렵기 때문에
- 어릴 때부터 심판을 보는 일이 즐거웠기에(어쩌면 권력을 누리는
게 좋았던 것일지도 모름)
- (타고난 공정함, 질서를 존중하는 태도, 규칙을 잘 따르는 성향 등) 심
판에게 필수적인 자질을 지녀서

심해 잠수부

Deep Sea Diver

개요

심해 잠수란 호흡 보조기를 사용하여 바닷속에 장시간 머무르는 행위를 뜻한다. 심해 잠수를 하는 목적은 레크리에이션, 인양, 산업상 업무 수행, 연구 조사 등 다양하다. 이 항목에서는 특히 연안에서 이뤄지는 민간 분야의 잠수에 초점을 맞췄다. 상업상의 연안 잠수는 주로 석유 및 천연가스 매장지에 수중 장비와 심해 배관을 설치하거나 수리하려고 진행된다. 압력이 높은 해저에서 장시간 수중 작업을 하려고 포화 잠수를 할 때도 있다. 포화 잠수 시에는 잠수병과 질소중독 등을 예방하려고 헬륨이 포함된 불활성 기체를 이용하며, 가압·감압 챔버에 머물면서 바다의 깊이에 맞게 신체 조건을 조절한다.

심해 잠수부는 특별한 기술을 활용해 용접, 수중 폭파, 건설, 배관 설치 및 조립, 시설 확인과 검사, 고장 난 장비 수리, 시추 및 파이프라인 안정화 작업 감독, 연구 조사 등 다양한 업무를 수행한다. 산업에 필요한 전문 기계를 운용하기도 하고 해저 수색, 사고 선박이나 잠수함 인양 등을 하기도 한다. 모든 작업은 전문 지식을 갖춘 잠수 팀이 필요하다.

업무 자체가 매우 고되기 때문에 연안 잠수부가 되려면 신체와 정신 모두가 건강해야 한다. 업무 환경과 물리적 요건상 잠수부 일은 매우 위험하기 때문에, 잠수부의 연령대는 낮은 편이다.

필요한 훈련·교육

상업 분야 잠수부 자격증이 따로 없는 국가도 있지만, 북미를 비롯한 다수의 선진국에서는 자격증이 반드시 있어야 한다. 기초 입문 과정은 두 달 정도 진행되나, 더 긴 과정은 4개월에서 12개월까지 이어진다. 상급 자격증을 취득하려면 해당 분야에서 현장 경험을 쌓아야 한다.

잠수부는 물리를 알아야 하고, 안전 수칙을 준수해야 하며, 응급처치와 심폐 소생술 교육을 받고, 잠수 시에 발생하는 부상과 질환을 구분하고 치료하는 법도 알아야 한다. 용접과 같은 업무를 할 때 필요한 기계 조작 기술도 익혀야 한다.

이 직업에 유용한 기술·재능	기본적인 응급처치, 뛰어난 청력, 평정심, 탁월한 기억력, 신뢰를 주는 능력, 경청하는 능력, 고통에 대한 인내, 폭발물에 관한 지식, 독순술, 기계를 다루는 기술, 멀티태스킹, 정확한 기억력, 회복력, 재료나 물건을 상황에 맞게 응용하는 능력, 체력, 전략적 사고, 완력, 호흡 조절, 생존 기술, 물속에서 방향을 찾는 능력, 목공 기술
이 직업에 도움이 되는 성격 특성	적응을 잘하는, 모험심이 있는, 기민한, 야망이 넘치는, 분석적인, 대담한, 차분한, 조심스러운, 휘둘리지 않는, 협조적인, 용감한, 규율을 준수하는, 효율적인, 집중력 있는, 독립적인, 근면 성실한, 지적인, 관찰력이 좋은, 끈질긴, 미리 대비하는, 전문성을 갖춘, 임기응변에 능한, 책임감을 지닌
갈등이 벌어지는 상황	• 산소통이나 잠수 장비가 고장 남 • 예산 삭감 • 상어나 다른 위험한 수중 동물 • 잠수병에 걸림 • 감압 챔버 기능 고장 • 사사건건 부딪히거나 호감이 가지 않는 잠수부와 함께 수중이송 장비에 갇혔을 때 • 장시간 고도로 집중하느라 탈진했을 때 • 안전 수칙을 따르지 않는 사람들과 일해야 할 때 • 위험할 정도로 오래 잠수하라고 요구하는 회사 • 산업재해 • 빠듯하거나 수행이 거의 불가능한 일정을 어떻게든 해내야 한다고 압박받을 때 • 숙소 공간이 좁아서 성격이 맞지 않는 동료와 갈등이 생김 • 잠수에 지장을 주는 질환에 걸렸을 때 • 폐소공포증이나 다른 공포증
주로 접하는 사람들	보트 조종사, 다른 잠수부, 프로젝트 관리자, 배에서 일하는 직원, 석유·천연가스 회사 직원, 의사, 과학자, 엔지니어

- **존중과 인정의 욕구**

 여성 잠수부가 흔하지 않으므로, 여성 잠수부 캐릭터는 편견 때문에 능력을 제대로 발휘하지 못해서 승진이 가로막힐 수 있다.

- **애정과 소속의 욕구**

 잠수부는 오랜 시간 근무해야 하므로 개인적인 인간관계를 형성하고 유지하기가 어려울 수 있다.

- **안전 욕구**

 잠수부의 안전을 위협하는 요소는 무수히 많다. 상어와 맞닥뜨리고 죽음의 공포를 느끼거나, 잠수 중에 기계가 고장 나거나 가압·감압 챔버에서 폐소공포증이 도지거나, 수중에서 심각한 산업재해를 겪을 수도 있다. 이런 아찔한 경험을 하고 나면 잠수부로서의 경력을 이어나가기가 어려워질 수 있다.

**고정관념
비틀기**

잠수부 캐릭터가 기를 쓰고 숨겨야만 하는 약점을 설정해보자. 상어, 어둠, 또는 익사 공포증?

**캐릭터가
이 직업을
택한 이유**

- 익사나 질식 같은 공포를 극복하고 싶어서
- 조직 생활보다는 혼자 하는 일을 선호해서
- 심해라는, 아직 인간의 손이 닿지 않은 영역에 매료되어서
- '모든 것은 정신력에 달렸다'는 사고방식을 갖고 있으며 자신을 한계까지 밀어붙이는 것이 좋아서
- 다른 사람들은 엄두도 못 내는 어려운 일을 하고 싶어서

아웃도어 가이드

Outdoor Guide

개요

아웃도어 가이드는 자연에서 야외 활동을 안내하고 이끄는 사람이다. 야외 활동은 짧게는 몇 시간, 길게는 몇 주간 이어지기도 한다. 장소에 따라서 특정 시기에만 운영되는 곳이 있고, 연중 내내 사람들이 찾는 곳도 있다. 아웃도어 가이드는 자신이 활동하는 지역에 대한 광범위한 지식과 경험을 갖추고 있어야 한다. 고객이 보트, 사륜구동 자동차, 말, 스키, 설피雪皮, 개썰매 등을 이용해 경치를 감상하고 야생동물을 구경하게 도와준다. 아웃도어 가이드가 있으면 접근하기 어려운 지역도 안전하게 탐험할 수 있고, 등산을 할 경우 안전하게 정상에 도착할 수 있다. 장기간 이어지는 야외 활동이라면 아웃도어 가이드가 야영 준비도 총괄한다. 야영장을 조성하고, 장작을 구해오고, 식사를 준비하고, 필요하다면 식수를 정수하는 방법도 알려준다.

**필요한
훈련·교육**

아웃도어 가이드가 되려고 정식 교육을 받을 필요는 거의 없지만 지형을 파악하고, 다양한 이동 수단을 다루고, 환경의 난점을 극복하기 위한 현장 경험이나 실습이 필요하다. 예를 들어, 말을 타고 이동해야 하는 지역이라면 말을 다루고 돌보는 일을 배워야 야생에서 발생 가능한 긴급 상황에 유연하게 대처할 수 있을 것이다. (미국의 경우) 정식 아웃도어 가이드가 되려면 응급처치 과정을 수료하고 야생응급처치자Wilderness First Responder, WFR 또는 그에 상응하는 자격을 갖추어야 한다. 아웃도어 가이드는 고객의 안전을 책임지기 때문에 사격 훈련을 받고, 총기를 소지할 수도 있다.

**이 직업에
유용한
기술·재능**

동물을 잘 다룸, 활쏘기, 제빵, 기본적인 응급처치, 인간적인 매력, 탁월한 기억력, 낚시, 수렵 채집 기술, 신뢰를 주는 능력, 경청하는 능력, 뛰어난 방향 감각, 고통에 대한 인내, 환대하는 능력, 리더십, 사람들을 웃게 하는 능력, 외국어 구사 능력, 멀티태스킹, 날씨 예측, 상대의 마음을 읽는 능력, 연구 조사, 정확한 사격, 체력, 전략적 사고, 완력, 생존 기술, 다른 사람을 가르치는 능력, 야외에서 방향을 찾는 능력

이 직업에 도움이 되는 성격 특성	모험심이 있는, 기민한, 차분한, 조심스러운, 휘둘리지 않는, 매력적인, 자신감 있는, 정중한, 호기심이 많은, 과단성 있는, 수완이 좋은, 규율을 준수하는, 느긋한, 열성적인, 효율적인, 외향적인, 호감을 주는, 재미있는, 친절한, 독립적인, 성숙한, 자연을 아끼는, 관찰력이 뛰어난, 남을 보호하려 하는, 임기응변에 능한, 책임감 있는, 분별력 있는, 겸손하고 소탈한, 건전한, 현명한, 위트 있는

갈등이 벌어지는 상황	야생이 이렇게 불편한지 몰랐다며 뒤늦게 불평하는 고객날씨가 좋지 않아서 여행이 힘들어지거나 캠핑을 제대로 할 수 없는 상황장비가 제대로 작동하지 않을 때사람이나 (말이나 개 등) 활동에 참여 중인 동물이 부상당했을 때위험한 동물이 야영지 근처에서 어슬렁거릴 때퓨마나 새끼 곰과 함께 있는 곰처럼 위험한 동물을 만났을 때야생동물에 너무 가까이 다가가려는 고객고객들 사이에서 갈등이 일어날 때'성의 표시'가 야박한 고객아웃도어 활동을 할 체력이 안 되는 고객말이 고객을 내동댕이쳤을 때일행과 같이 있지 않고 개인 행동을 하다가 길을 잃은 고객(식중독, 오염된 물 등으로) 질병이 야영장에 퍼졌을 때너무 기진맥진해서 여정을 계속하거나 마무리하기 힘든 고객피곤한데도 고객을 즐겁게 해주거나 기운을 북돋아주어야 할 때(곰이 야영장에 들어온다거나, 가방이 냇물에 휩쓸려가는 등) 흔치 않은 사건이 벌어져서 필수 물품을 잃어버림

주로 접하는 사람들	여행용품점 직원, 관광객과 현지 주민, 목장 일꾼, 어업 및 삼림 관련 공무원, 사진사, 아웃도어 활동 애호가, 지역 지주

- **자아실현 욕구**

 하루가 멀다 하고 특권 의식이 있거나, 무례하거나, 고압적인 고객
 을 상대하다 보면 야생을 사랑하는 열정이 식어서 결국 자신의 기
 대와 현실의 간극에 실망하게 될 것이다.

- **존중과 인정의 욕구**

 아웃도어 가이드라는 직업은 스스로 고립을 택하는 것처럼 보이
 기에, 사람들은 아웃도어 가이드가 혼자 행동하기를 좋아하는 독
 불장군이고 '현실 세계'와는 맞지 않는 사람이라고 생각하기 쉽다.
 이런 평가를 받으면 캐릭터의 자존감이 떨어질 수 있다.

- **애정과 소속의 욕구**

 아웃도어 가이드는 며칠씩 야생에 나와 있을 때가 많고 활동이 많
 은 계절에는 계속 순환 근무를 하므로, 장기적인 관계를 만들고 이
 어나가기가 어려울 수 있다.

- **안전 욕구**

 야생에서는 위험한 동물과 마주치거나 험준한 지형을 통과해야
 할 수 있다. 아웃도어 가이드로서 책임지고 팀을 이끌다 보면 큰
 위험을 무릅쓰다가 다칠 수도 있다.

- 어린 시절 숲에서 길을 잃은 적이 있다. 다시는 그런 일을 겪지 않
 으려고 야생에서 길을 찾는 법을 배우다 직업으로 삼게 됨
- 야외 활동을 좋아하고 그 열정을 남들과 나누고 싶어서
- 혼자 있는 것을 선호해서
- 아웃도어 활동이 취미이고, 가이드가 되면 취미에 드는 비용을 충
 당할 수 있어서

약사

Pharmacist

개요

약사의 주된 업무는 일반 약과 처방전이 필요한 약을 판매하는 일이다. 약사는 의사의 처방전에 따라 약을 조제하고(때로는 의사에게 연락하여 환자의 건강 정보를 입수하기도 한다), 의약품 주문 내역을 기록하고, 고객에게 복약지도를 한다. (미국의 경우) 백신 주사를 놓거나 인턴, 조수, 약국 테크니션을 관리하는 일을 하기도 한다.

사람들은 약사라고 하면 대개 약국에서 일하는 모습을 떠올리지만 병원이나 연구소 등에서 일하는 약사들도 있다. 약사의 업무가 워낙 중요하고 사람들도 약사를 신뢰하기 때문에, 약사라는 직업은 대체로 널리 존경받는다.

필요한 훈련·교육

미국 기준으로, 약사 대부분은 학부 과정을 포함해서 6년에서 8년에 걸쳐 약학 박사 학위를 취득한다. 하지만 학사나 석사 학위만 요구하는 국가도 있다. 약사로 개업하려면 면허를 취득한 다음 자격시험을 통과해야 한다.

이 직업에 유용한 기술·재능

기본적인 응급처치, 꼼꼼함, 손재주, 평정심, 외국어 구사 능력, 정확한 기억력, 상대의 마음을 읽는 능력, 조사 연구, 전략적 사고, 다른 사람을 가르치는 능력

이 직업에 도움이 되는 성격 특성

분석적인, 조심스러운, 휘둘리지 않는, 정중한, 진중한, 집중력 있는, 호감을 주는, 정직한, 지적인, 관찰력이 좋은, 체계적인, 설득력을 지닌, 미리 대비하는, 전문성을 갖춘

갈등이 벌어지는 상황

- (고통에 시달리거나 불안을 느껴서, 혹은 보험 때문에) 신경질을 내는 고객을 응대해야 할 때
- 실수로 처방약을 잘못 조제하거나 복용량을 잘못 알려줌
- 학자금 대출을 갚을 수 없을 때
- (고객이 돈을 지불할 능력이 없거나 처방전에 문제가 있어서) 고객의

요청을 거절해야 할 때

- 약물에 의존하는 듯한 환자
- 의사소통이 쉽지 않은 환자를 대해야 할 때
- 복용 지시를 따르지 않는 환자
- 실수가 너무 많은 인턴을 맡아서 가르쳐야 할 때
- 약사 캐릭터 본인의 정신 건강 문제로 업무에 집중하기 어려울 때
- 의사가 너무 많은 약을 한 번에 처방하거나, 같이 복용해서는 안 되는 약을 동시에 처방했을 때
- 자신의 실수가 아닌 일로 비난받을 때
- 보험사와 관련된 문제를 해결해야 할 때
- 자녀에게 도움이 될 약을 찾아다니느라 기진맥진한 부모를 대할 때
- 강도가 들어서 의약품과 현금을 도난당했을 때
- 환자가 특정 의약품에 대해 기록되지 않은 알레르기가 있음을 알게 되었을 때
- 기억력이 감퇴한 노인 환자를 대할 때
- 동시에 너무 많은 일을 해내야 할 때
- 대기 시간이 길다고 불평하는 환자
- 의약품급여관리자pharmaceutical benefit manager나 제약 회사와의 소통에서 문제가 생길 때
- 유통 중이던 의약품에서 위해 성분이 검출되어 리콜 조치됨
- 한 번에 고객이 몰려서 업무가 지체될 때

| **주로 접하는 사람들** | 약국 테크니션, 조수, 의사, 간호사, 인턴, 고객과 환자, 환자의 부모, 동료 약사, 감독관, 배송 기사, 제약 회사 영업 사원 |

| **직업이 캐릭터의 욕구에 미치는 영향** | **• 자아실현 욕구**
업무가 반복성을 띠기 때문에 많은 약사가 자신이 정말로 세상에 기여하는지 확신하지 못한다. 노동의 결실을 직접 목격하는 경우도 드물다.

• 존중과 인정의 욕구
약국에서는 사소한 실수 하나도 심각한 결과를 낳을 수 있다. 아주 |

작은 실수 하나 때문에 직장은 물론 평판을 잃기도 한다.

- **안전 욕구**

 약사가 실수(진짜 실수일 수도 있고 고객의 오해일 수도 있다)를 하면 소송을 당할 수 있다. 약사가 가입한 보험의 적용 범위가 넓지 않거나 보험에 가입하지 못했다면, 약사는 돈에 쪼들릴 수 있다. 또한 약사는 아픈 사람들과 만나는 시간이 길기 때문에 병에 걸릴 위험도 있다.

<table>
<tr><td>

**고정관념
비틀기**

</td><td>

이야기에 등장하는 약사는 대개 흰 가운을 입고 첨단 의료 장비에 둘러싸인 모습으로 묘사된다. 색다른 곳에서 일하는 약사 캐릭터를 설정해보자. 예를 들어 신기술을 쉽게 접하기 힘든 빈민가에서 일하거나, 범죄율이 높아서 추가적인 보안 대책이 필요한 지역에서 일하는 약사는 어떤가?

</td></tr>
<tr><td>

**캐릭터가
이 직업을
택한 이유**

</td><td>

- 약국에서 약을 잘못 조제하는 바람에 가족을 잃은 경험이 있어서
- 부모가 민간요법 신봉자여서 자녀에게 백신 접종하기를 거부했음
- 외향적 성격이라 여러 사람과 일하며 많은 사람을 돕고 싶어서
- 헬스 케어와 의료 분야에 관심이 있어서
- 노인, 당뇨병 환자 등 아픈 사람들을 돕고 싶은 마음에서
- 돈이 없어서 필요한 약을 못 사는 이들을 도와야겠다고 생각해서

</td></tr>
</table>

어린이 행사 진행자

Children's Entertainer

개요

어린이 행사 진행자는 아이들이 모이는 행사에서 공연을 한다. 노래와 악기 연주, 마술, 꼭두각시 인형, 페이스 페인팅, 공예, 저글링 등 어린 관객들이 즐길 수 있는 다양한 활동을 선보인다. 파티, 결혼식, 지역 행사, 학교 행사 등에 고용된다.

필요한 훈련·교육

어린이 행사 진행자가 되려면 정식 교육이나 훈련을 받을 필요는 없다. 자원봉사나 멘토를 통해서 경험을 많이 쌓는 것이 좋다. 전문 분야에 따라서 연기나 화술 강좌가 도움이 되기도 한다.

이 직업에 유용한 기술·재능

돈을 버는 요령, 창의력, 손재주, 공감 능력, 뛰어난 청력, 평정심, 신뢰를 주는 능력, 환대하는 능력, 친구를 잘 사귐, 사람들을 웃게 하는 능력, 흉내 내기, 외국어 구사 능력, 파쿠르, 연기력, 화술, 상대의 마음을 읽는 능력, 간단한 마술

이 직업에 도움이 되는 성격 특성

모험을 좋아하는, 자신감 있는, 창의적인, 열성적인, 외향적인, 이야기를 잘 꾸며내는, 호감을 주는, 재미있는, 온화한, 행복한, 상상력이 풍부한, 상냥한, 짓궂은, 장난기 많은, 변덕스러운, 자발적인, 용감한, 거리낌 없는, 엉뚱한

갈등이 벌어지는 상황

- 말을 잘 듣지 않는 아이들 앞에서 공연을 해야 할 때
- 악천후(야외 행사일 경우)
- 소품을 살 돈이 없을 때
- 행사에 관심이 없고 행사 진행자를 베이비시터처럼 대하는 부모
- (행사 취소, 예상치 못한 장소 변경 등으로) 일정이 뒤엉킬 때
- 공연 예약이 겹쳐버렸을 때
- 따낼 뻔한 행사를 경쟁자가 가로챘을 때
- 행사가 생각보다 길어질 때
- 이런저런 요구가 많은 부모

- 준비한 공연 수준에 비해 아이들 연령대가 높을 때
- 허술한 소품이나 제대로 작동하지 않는 장비를 가지고 공연을 해야 할 때
- 끊임없이 구직 활동을 해야 함
- 버는 돈이 너무 적어서 부업을 해야 함
- 고객이 돈을 제대로 주지 않을 때
- 가족이나 친구가 직업을 무시하거나 경멸할 때
- 일 때문에 가족 모임이나 행사에 나가지 못하게 됨
- 새로운 공연이나 마술을 시도했으나 잘 되지 않음
- 아이들과 가까이 있다가 질병이 옮았을 때
- (아이가 아파서 조퇴시켜야 한다거나, 동물 병원에 가야 하는 등) 일에 지장을 주는 예상치 못한 상황이 벌어졌을 때
- (아이와 부적절한 접촉, 도둑질, 부모에게 성적인 제안 같은) 억울한 누명을 써서 일을 계속할 수 없을 정도로 타격을 받았을 때

| **주로 접하는 사람들** | 다양한 연령대의 아동, 부모, 파티 장소의 직원, 소품이나 장비 판매업자, 서커스단 직원, 다른 분야의 공연자, 장비 및 제품 공급업체 |

직업이 캐릭터의 욕구에 미치는 영향

- **자아실현 욕구**
 캐릭터는 특정한 공연(마술, 노래와 춤, 저글링 등)을 하고 싶으나 관객들이 흥미를 보이지 않는다면 결국 허탈해지고 직업에 만족을 느끼지 못할 것이다.
- **존중과 인정의 욕구**
 어린이 행사 진행자로 생계를 유지하기는 어렵다. 캐릭터가 돈을 중요하게 여기는 성향이고, 가족이나 친구 중에 고소득자가 많거나 배우자가 돈을 많이 버는 직업을 가졌다면 열등감을 느낄 수 있다.
- **애정과 소속의 욕구**
 아이들을 즐겁게 해주려는 캐릭터의 열정을 가족이 이해하지 못한다면 드러내지는 않더라도 캐릭터에게 실망하고 시큰둥하게 대할 것이다. 결국 가족 관계에 금이 갈 수 있다.

**고정관념
비틀기**

이야기에 등장하는 어린이 행사 진행자는 자리를 제대로 잡지 못했거나 의욕이 없어서 대충대충 공연을 진행하기 일쑤다. 이와는 반대로 어린이 행사 분야에 오래 종사하며 상당한 유명세를 얻었거나, 이 분야에서 잘해내고 싶다는 열정이 가득한 캐릭터를 만들어보자.

아이들 생일 파티에서 어린이 행사 진행자가 하는 공연은 진부할 수 있다. 마술 모자에서는 항상 토끼가 나오고, 마임 공연은 기이해서 당혹스럽기까지 하다. 여러분의 캐릭터가 어디서도 쉽게 볼 수 없는 색다른 공연을 펼치도록 머리를 쥐어짜보자.

**캐릭터가
이 직업을
택한 이유**

- 실직한 이후로 어쩌다 보니 구하게 된 직장이라
- 엄격하고 통제가 심한 부모 밑에서 자라 유년 시절이 없었기에
- 아이들과 함께 할 수 있는 일이 좋아서
- 아이들을 즐겁게 하는 데 타고난 재능이 있고 공연을 잘 해서
- 내면에 숨어 있던 동심을 펼칠 수 있어서
- 행사를 진행하는 동안 힘든 삶을 잠시 잊을 수 있어서
- 다른 사람을 기쁘게 하는 것이 좋아서
- 의심받지 않고 아이들에게 접근할 수 있음(범죄 성향이 있는 경우)
- 어른들보다 아이들 곁에 있는 것이 편안함
- 여러 가지 공연을 하고 관객들이 즐겁게 반응하는 모습을 지켜보는 것이 좋아서

업계의 거물 Business Tycoon

개요

업계의 거물은 금융, 소셜 미디어, 자동차, 미디어, 부동산 등 각종 업계에서 크나큰 성공을 거둔 끝에 자기 분야의 최고봉에 오른 사람이다. 사업가 기질이 있고, 혁신적인 아이디어나 해결책을 떠올린다. 헨리 포드, J. P. 모건, 마크 저커버그, 워런 버핏 같은 몇몇 업계의 거물은 너무나 유명해져서 이름만 대면 누구나 알 정도지만, 자기 분야의 사람들에게만 유명한 업계의 거물도 있다. 이런 업계의 리더들은 성공을 거둔 덕분에 대체로 재산이 아주 많고 막강한 영향력을 행사한다.

**필요한
훈련 · 교육**

필요한 훈련이나 교육은 업계에 따라 다르다. 업계에서 성공한 사람 다수는 고등교육기관에서 학위를 받았지만(학위가 여러 개인 경우도 있다), 순전히 독학으로 기업을 일궈낸 사람도 있다. 하지만 이들 대부분은 성공으로 이끌어주는 수단이라면 무엇이든 배우고 개선하려는 추진력이 있다.

**이 직업에
유용한
기술 · 재능**

돈을 버는 요령, 평정심, 탁월한 기억력, 흥정 솜씨, 리더십, 멀티태스킹, 인맥, 발상을 전환하는 능력, 홍보 능력, 화술, 연구 조사, 영업 능력, 전략적 사고, 비전

**이 직업에
도움이 되는
성격 특성**

적응을 잘하는, 모험을 좋아하는, 야심만만한, 분석적인, 과감한, 자신감 있는, 과단성 있는, 약삭빠른, 수완이 좋은, 규율을 준수하는, 의리가 없는, 효율적인, 탐욕스러운, 근면 성실한, 지적인, 유물론적인, 세심한, 열정적인, 참을성 있는, 완벽주의적인, 끈질긴, 설득력 있는, 재능이 있는, 현명한

**갈등이
벌어지는
상황**

- 먹이사슬 꼭대기에 오르려고 경쟁자들이 위협할 때
- 사업 홍보가 잘 되지 않을 때
- 서두르다보니 준비가 덜 된 제품이나 서비스를 시장에 내놓게 됨

- 투자를 잘못해서 큰 돈을 날림
- 소송이나 협박을 당함
- (민감한 연구 조사를 경쟁자와 공유, 재정 상태 및 보고서 유출, 내부 방해 등) 내부 집단이 배신한 흔적을 발견함
- 사업에 해를 입히려는 강력한 경쟁자가 나타남
- 장시간 일에 몰두하는 바람에 가족 구성원과 갈등이 생김
- 해결할 수 없는 문제가 발생했을 때
- 돈 때문에 자신과 결혼하고 싶어 하는 사람이나 기회주의자들 때문에 다른 사람들의 동기를 의심하게 되었을 때
- 파파라치가 따라다님
- 저급한 신문이나 시청률이 높은 뉴스에 사생활이 폭로됨
- 업계 규제가 바뀌는 바람에 생산 방식에 문제가 생겼을 때
- 내부고발자가 회사의 어두운 면을 폭로함
- 과거의 비윤리적인 관행이 밝혀져서 평판이 나빠짐

주로 접하는 사람들	업계의 다른 사람들, 투자자, 이사진, 직원, 기자, 개인 비서 혹은 수행 비서, 자기 분야의 멘토, 유명 인사

직업이 캐릭터의 욕구에 미치는 영향	**자아실현 욕구** 의도하지 않았던 부정적인 일(비윤리적인 행위, 일중독, 부나 명성에서 비롯된 건전하지 못한 관계 등)이 계속된다면 어느 순간 자신의 삶에 회의가 들 수 있다. **존중과 인정의 욕구** 자신의 패기나 근성을 (자신이나 타인에게) 입증하고 싶어서 사업을 시작했다면, 업계의 거물이 되었더라도 존경이나 찬탄을 받지 못하는 경우에 욕구가 충족되지 않을 수 있다. **애정과 소속의 욕구** 기회주의자와 타인을 조종해서 이득을 얻어내려는 사람들에게 늘 노출되어 있다면 남을 신뢰하기 힘들고, 자신의 마음을 누구에게도 털어놓지 못할 수 있다.

- **안전 욕구**

 업계의 거물은 스토커, 라이벌, 불만을 품은 직원 등의 표적이 될 수 있다.

고정관념
비틀기

업계의 거물은 흔히 탐욕스럽고, 비윤리적이며, 무자비하고, 돈을 벌 수 있다면 무슨 짓이든 하는 존재로 묘사된다. 겸손하고, 원칙을 지키며, 자신의 부와 권력으로 세상에 선한 영향을 끼치고 싶어 하는 캐릭터를 만들어 이런 고정관념에서 벗어나 보자.

억만장자의 전형적인 틀에서 벗어나면 새로운 유형의 업계 업계의 거물을 만들 수 있다. 금융업이나 부동산으로 성공을 거두는 것이 아니라, 다른 사업에서 거물이 된 인물은 어떨까? 이국적인 나무와 새로운 품종의 식물을 키우는 사업? 공교육 시스템을 활성화하는 사업? 칼로리를 태우는 음식을 발명하는 사업?

마지막으로, 캐릭터의 외양에 변화를 주어보자. 돈이 많은 사람은 대부분 다른 사람보다 매력적이다. 외모를 가꾸는 데 돈을 쓸 수 있기 때문이다. 업계의 거물 캐릭터에게 신체적 결함으로 보일 수 있는 특징을 부여해보자. 외모를 고칠 수 있는데 그러지 않기로 선택한 이유는 무엇인가?

캐릭터가
이 직업을
택한 이유

- 가족이 성공하는 모습을 보고 자신도 성공하고 싶어서
- 가난하게 자랐기 때문에 부를 쌓고 돈을 자유롭게 쓰고 싶어서
- 기업가 정신이 있어서
- 사회를 돕거나 개선시킬 수 있는 아이디어가 있어서
- 회사를 세운 다음 팔아서 이익을 남기는 요령이 뛰어나서
- 힘을 갈망하고 특정 분야(정치, 교육, 비즈니스 등)에서 지배력을 발휘하고 싶어서
- 돈을 벌어서 다른 사람들을 도우려고
- (유년 시절의 학대, 유해한 인간관계, 방임하는 부모, 조건을 따지는 사랑 등) 마음의 상처에서 싹튼 무력감에서 벗어나려고

332

에이전트 **Talent Agent**

[원문은 '탤런트 에이전트'이나, 한국에서 탤런트 에이전트는 대개 영화계의 에이전트를 가리키므로 여기에서는 보다 넓은 의미인 '에이전트'라는 용어를 사용했다]

개요

에이전트는 예술가, 음악가, 밴드, 작가, 연기자, 모델, 운동선수 등 다양한 사람의 계약이나 협상 등을 돕는 사람이다. 대개 관심사와 전문 분야에 따라 한 가지 이상의 영역을 맡는다. 자신과 계약한 고객을 홍보하고 잠재적 고용주에게서 계약을 따내는 일이 주 업무이다. 관계자와 회의를 하고, 인맥을 넓히기 위해 사교 모임에 참석하고, 고객의 오디션이나 중요한 행사 일정을 짜고, 출장 스케줄을 관리하고, 계약 조건을 협상하는 일도 에이전트의 몫이다.

처음 에이전트 일을 시작할 때는 에이전시에 취직하는 것이 일반적이나 차츰 자기 사업을 하는 방향으로 나아간다. 에이전트는 어디에나 존재하지만, 특정 집단의 연예인을 주로 상대하는 에이전트라면 그들이 많이 거주하는 지역(컨트리 가수는 내슈빌, 영화배우는 할리우드)에 터를 잡는 편이 성공하기 좋을 것이다.

필요한 훈련·교육

에이전트가 되고 싶은 사람은 대개 에이전시에서 인턴으로 경력을 시작하며, 기존 에이전트의 업무를 지원하거나 접수 같은 잡무를 거든다. 에이전시에서는 최소 학사 학위를 선호하는 경향이 있으므로, 커뮤니케이션이나 마케팅, 경영학 학위를 취득하면 도움이 된다. 인턴 과정이 끝나면 어엿한 에이전트로서 일자리를 구할 수 있다.

이 직업에 유용한 기술·재능

돈을 버는 요령, 인간적인 매력, 꼼꼼함, 신뢰를 주는 능력, 경청하는 능력, 흥정 솜씨, 리더십, 멀티태스킹, 인맥, 체계적 조직 능력, 발상을 전환하는 능력, 홍보 능력, 상대의 마음을 읽는 능력, 판매 수완, 선견지명

야심만만한, 분석적인, 대담한, 냉담한, 자신감 있는, 대립을 두려워
하지 않는, 주변을 잘 통제하는, 협조적인, 수완이 좋은, 규율을 준수
하는, 진중한, 유능한, 열성적인, 고결한, 직업윤리를 준수하는, 충실
한, 상대를 조종하려 드는, 세심한, 관찰력이 좋은, 낙천적인, 체계적
인, 끈질긴, 설득력 있는, 전문가다운, 남을 보호하려 하는, 추진력 있
는, 임기응변에 능한, 책임감 있는

- 다른 에이전트나 에이전시와 경쟁하게 됨
- 고객의 일정이 겹치는 바람에 오디션 기회를 놓쳤을 때
- 클라이언트나 동료에게 괴롭힘을 당할 때
- 고객이 진행 상황이 어떻게 되어 가냐고 끊임없이 물어보면서 들
 들 볶을 때
- 어린이 스타의 부모가 이것저것 과도하게 요구하는데 예의가 없
 을 때
- 막판에 비행기나 호텔 예약이 잘못되었음을 깨달았을 때
- 고객이 제때 연락을 하지 않거나 받지 않음
- 쉴 틈 없는 일정에 녹초가 되어버렸을 때
- 허황된 열망이나 기대에 부풀어 있는 고객
- 고객에게 오디션에 불합격했다는 소식을 전해야 할 때
- 고객이 다쳐서 공연, 연기, 투어 등을 할 수 없게 되었을 때
- 고객이 출연 기회를 얻지 못해서 낙담했을 때
- 고객이 무책임하거나 특권 의식에 젖어 있어서 세세한 부분까지
 신경 써야 할 때
- 오랫동안 함께 했거나 전도유망한 고객을 경쟁자에 빼앗겼을 때
- 같이 일하기를 거부한 연예인이 나중에 크게 성공했을 때
- 성미가 까다로운 고객이 뒷일을 생각하지 않고 사고를 침
- 고객이 비행을 저지르는 바람에 홍보에 차질이 생김
- 고객을 다른 에이전트나 회사로 보내야 할 때
- 고객이 (약물, 알코올 등의) 중독 문제를 겪고 있다는 것을 알아도
 도와줄 방법이 없을 때

| 주로 접하는
사람들 | 운동선수, 모델, 음악가, 가수, 작가, 예술가, (미성년 연예인이 고객일
경우) 고객의 부모, 다른 에이전트, 접수 담당 직원, 회계사, 영화감독,
코치, 개인 트레이너 |

| 직업이
캐릭터의
욕구에
미치는 영향 | |

- **자아실현 욕구**

 매번 거물급 고객을 놓치고 가능성은 있지만 인지도는 낮은 고객
 이랑만 일하게 되는 에이전트 캐릭터는 더 발전하지 못할 것 같아
 서 초조해질 수 있다.

- **존중과 인정의 욕구**

 방송 연예 업계는 경쟁이 치열하기로 악명 높다. 성공 가도를 달리
 는 동료 에이전트와 비교하면 급격하게 자신이 초라해 보일 수 있
 다. 반대로 영향력 있는 에이전트라면 다른 에이전트를 업신여길
 수도 있다.

- **애정과 소속의 욕구**

 고객이 에이전시에 갑작스러운 요청을 하면 에이전트는 그에 맞
 춰 자신의 일정을 조정해야 한다. 그런 일이 반복되면 가족은 서운
 함을 느끼고 불만을 품을 수 있다.

| 고정관념
비틀기 | 사람들은 대개 에이전트라고 하면 할리우드의 톱스타와 일한다고 생
각한다. 그렇다면 무명 배우와 일하는 에이전트, 아니면 아예 다른 분
야를 전문으로 하는 에이전트 캐릭터를 구상해보자. 인형극 감독, 예
술가, 광대, 마술사, 혹은 최신 음악 장르에 관심이 많아서 이들을 돕
는 에이전트 캐릭터는 어떤가? |

| 캐릭터가
이 직업을
택한 이유 | |

- 어렸을 때부터 자신에게 크게 성공할 재능은 없다고 생각했음
- 배우나 운동선수, 음악가가 될 뻔했으나 부상이나 질환 때문에 포
 기해야 했음
- 연기, 영화 제작, 스포츠, 패션 등 특정 분야에 관심이 많아서
- 다른 사람이 재능을 펼치는 데 도움을 주고 싶어서
- 할리우드나 브로드웨이의 화려한 분위기에 끼어들고 싶어서

열쇠 수리공 Locksmith

개요

열쇠 수리공은 열쇠와 관련된 모든 일을 한다. 현관에 자물쇠를 설치하거나 바꾸고, 잠긴 차나 갇힌 건물에 묶인 사람들을 돕고, 서류 가방이나 보관 상자의 보안 장치를 해제하고, 금고를 설치하거나 개봉하고, 열쇠를 복사한다. 자영업자로 일하거나 다른 사람에게 고용되기도 한다.

필요한 훈련·교육

대체로 직업학교를 졸업하거나 수습 과정을 거쳐 열쇠 수리공이 된다. 이 분야는 보안과 관련이 있으므로 면허와 계약관계 보증, 보험 가입이 필요하다.

이 직업에 유용한 기술·재능

탁월한 기억력, 손재주, 기계를 다루는 기술, 사람들을 편하게 해주는 능력, 영업 능력

이 직업에 도움이 되는 성격 특성

차분한, 휘둘리지 않는, 정중한, 진중한, 효율적인, 고결한, 직업윤리를 준수하는, 근면 성실한, 인내심 있는, 끈질긴, 전문성을 갖춘, 책임감 있는

갈등이 벌어지는 상황

- 잠긴 자물쇠를 도무지 열 수가 없을 때
- 일을 하다가 고객의 재산을 훼손한 경우
- 짧은 시간 내에 일을 해내야 할 때
- 자물쇠를 설치한 직후 고객의 집이나 사무실이 털렸을 때
- 모르는 사이에 자격증 갱신 기한이 지나버림
- 고객의 자물쇠에 맞는 열쇠를 어디다 두었는지 알 수가 없을 때
- 고객의 금고나 집에서 께름칙한 물건을 발견했을 때
- 경력이 짧아서 남들이 피하는 일을 맡게 됨
- 고객이 알려준 주소지를 찾을 수가 없음
- 사고가 나서 차에 실어놓은 공구나 물품이 쏟아졌을 때
- (회사에 소속된 경우) 도구를 잃어버리거나 찾지 못해서 사비로 구

입해야 할 때

- 수지가 맞을 만큼의 돈을 벌지 못할 때
- 의심스러운 사람이 열쇠를 복사해달라고 요청했을 때
- (금고 열기와 같은) 수준 높은 기술 자격증을 따지 못했을 때
- 고객의 자택이나 사무실에서 일하는 동안 고객에게 괴롭힘당함
- 강도가 침입해서 도구나 열쇠 복사용 장비 등을 도둑맞음
- 고객이 자기 집이나 사무실에서 목격한 것을 누구에게도 말하지 말라며 협박할 때
- 자물쇠 따기와 관련하여 불법적인 일을 해달라는 요구를 받을 때
- 상처나 상해로 손을 자유롭게 쓰지 못할 때

주로 접하는 사람들	다른 열쇠 수리공, 고객, 업무 배정 담당 직원, 상사(간부나 사업주), 행정 담당 직원, 공급 업체

직업이 캐릭터의 욕구에 미치는 영향

- **자아실현 욕구**
 열쇠 수리공으로 생계를 유지할 수는 있겠지만, 창의적이고 지적인 자극이 있는 일을 하고 싶다면 갈수록 자아실현 욕구가 채워지지 않을지도 모른다.

- **존중과 인정의 욕구**
 열쇠 수리공은 정직하게 돈을 버는 직업이지만, 큰 돈벌이가 되는 일은 아니다. 타인의 시선을 의식하거나 자신을 타인과 자주 비교하는 사람은 자존심에 상처를 입을지도 모른다.

- **안전 욕구**
 낯선 사람의 집에 들어가야 하는 직업이므로 위험할 수 있다.

- **생리적 욕구**
 열쇠 수리공은 보수가 적으므로 월급만으로 가족을 부양하기는 힘들 수 있다. 돈이 많이 드는 사고나 질환을 이야기에 포함시키면 캐릭터의 생리적 욕구가 위협받을 수 있다.

고정관념 비틀기

열쇠 수리공은 남성이 많기 때문에 여성 열쇠 수리공 캐릭터를 만들면 시나리오가 참신해질 수 있다.

보안과 관련된 직업 특성상 캐릭터가 갈등 상황으로 몰리기 쉽다. 마피아나 범죄자가 고객이거나, 자물쇠가 달린 상자 안에 마약, 총, 또는 인신매매 희생자가 들어 있다면 캐릭터의 삶이 송두리째 바뀔 수도 있다.

캐릭터가 이 직업을 택한 이유

- 무슨 일이든 해야하는 처지라서
- 대학 등록금을 낼 수 없어서 교육에 돈이 많이 들지 않는 직업을 구하다보니
- 과거에 (옷장, 궤짝, 헛간 등) 좁은 곳에 갇혔던 트라우마가 있어서 열쇠와 자물쇠를 다루는 기술을 완벽히 익혀서 트라우마를 극복하고 싶었음
- 한때 범죄자였기에 자물쇠 따는 기술에 능숙함
- 퍼즐 풀이와 문제 해결 과정을 즐기기 때문에
- 관음증이 있어서 합법적으로 타인의 사생활을 엿볼 수 있는 직업을 선택함
- 어릴 때 잠긴 문 너머에 비밀이 숨어 있는 것을 목격한 이후로 자물쇠에 대한 환상이 있음
- 범죄자일 때는 불법이었던 자물쇠 여는 기술을 열쇠 수리공이 되면 합법적으로 마음껏 사용할 수 있어서

영세 자영업자 Small Business Owner

[미국에서 C법인과 S법인은 모두 주식회사에 속하는데 연방 정부에 법인세를 납부하는지 여부에 따라 구분된다. 납부하면 C법인, 납부하지 않으면 S법인이다. 원문의 small business owner는 500명 미만의 직원이 있는 회사 소유주를 가리키기도 하지만, 여기서는 주로 직원 없이 혼자서 사업을 운영하는 사람을 설명하고 있으므로 '영세 자영업자'로 번역했다] .

개요

미국의 경우 영세 자영업자는 개인 영업소, C법인, S법인, 또는 유한 책임 회사와 같이 다양한 유형과 분야의 회사를 운영하는 사람이다. 사업은 대부분 생산업이나 서비스업에 속한다. 옷 가게, 자동차 정비소, 공방처럼 개인 고객을 대상으로 하기도 하고, 안전 교육을 실시하거나 미술 도구를 제공하는 등 기업과 거래하기도 한다. 개인과 기업 양쪽을 상대하기도 한다.

영세 자영업자는 비즈니스의 여러 측면을 관리할 능력이 있어야 하며, 그렇지 못하면 직원을 고용하거나 다른 회사에 일을 위탁해야 한다. 품질 좋은 제품이나 서비스를 제공하는 것과 별개로 영세 자영업자는 비즈니스를 개발하고 고객을 유치하는 일, 시장의 변화를 파악하고 자금을 확보하는 일, 법적인 문제를 처리하는 일에 신경을 써야한다(여기에는 고객의 민감한 개인 정보를 적절하게 관리하고, 보험을들고, 자격증과 허가증을 갱신하고, 직원을 교육시키고, 세금을 납부하는 일이 포함된다). 공과금을 내고, 급여를 지불하고, 현금 흐름을 관리하고, 자산을 파악하는 것은 물론 새로운 장비 구매, 직원 충원, 홈페이지 정비에 투자할지를 결정하는 것도 영세 자영업자의 업무이다. 또한 영세 자영업자는 공급업체 및 다른 사업체와 좋은 관계를 맺어야 하고, 마케팅에도 능해야 한다.

장기적으로 봤을 때는 사업 규모를 키워야 성장할 수 있지만, 어려운 시기에는 규모를 줄여야만 간신히 살아남을 수 있을 것이다. 영세 자영업자는 시간이나 금전이 빠듯하더라도 기부를 하거나 지역 행사에 참여하고 후원을 하면서 인지도를 높여나가는 사람이 많다.

필요한 훈련·교육	운영하는 사업의 유형에 따라 필요한 지식이나 기술, 자격이 달라진다. 일반적으로는 경영, 마케팅, 회계 지식이 있다면 자영업자로서 성공하고 나아가 운영 과정에서 겪는 어려움을 해결하는 데 도움이 될 것이다. 또한 자신이 제공하는 서비스나 제품을 사용한 경험이 있다면 사업에 유리할 것이다. 다른 사람 밑에서 수습으로 일하며 내부 비즈니스를 이해하는 것도 자신의 회사를 세우고 운영하는 데 도움이 된다. 관리·경영 경험은 설사 다른 종류의 사업이더라도 비즈니스에서 행정적인 부분을 처리하는 데 유용한 경험이 된다.
이 직업에 유용한 기술·재능	수익을 창출하는 능력, 탁월한 기억력, 신뢰를 주는 능력, 흥정 솜씨, 환대하는 능력, 리더십, 사람들을 웃게 하는 능력, 기계를 다루는 기술, 멀티태스킹, 인맥, 발상을 전환하는 능력, 홍보 능력, 상대의 마음을 읽는 능력, 영업력, 전략적 사고, 글쓰기
이 직업에 도움이 되는 성격 특성	야심만만한, 과감한, 차분한, 주변을 잘 통제하는, 정중한, 규율을 준수하는, 효율적인, 집중력 있는, 정직한, 지적인, 꼼꼼한, 체계적인, 열정적인, 근면 성실한, 인내심 있는, 완벽주의적인, 끈질긴, 미리 대비하는, 전문성을 갖춘, 임기응변에 능한, 책임감 있는, 고집 있는, 타고난 재능, 알뜰살뜰한, 일중독
갈등이 벌어지는 상황	• 어떤 분야의 전문가이지만 경영에는 재능이 없을 때 • 시장이 변화하면서 사업비가 더 들어가게 될 때 • 직원 수를 유지하기가 힘들 때 • 돈이 어디론가 새어나가거나, 직원이나 동업자가 돈을 슬쩍 빼돌림 • 화재, 기물 파손, 도둑, 하수구 역류 등의 사건으로 보험료가 비싸게 청구됨 • 자릿세나 보호세를 요구하는 폭력배들에게 돈을 갈취당함 • 같은 상권에 새로운 경쟁 업자가 들어올 때 • 경쟁 업자들이 영향력이나 권력을 이용하여 거래를 방해하고 평판을 떨어뜨릴 때

- 각종 공과금과 직원 임금을 지불하기가 벅찰 때
- 이혼을 해서 (재산 분할 문제 때문에) 회사를 팔아야 함
- 직원 간 괴롭힘 문제로 불만이 제기됨
- 일에서 벗어나서 쉴 시간이 없음
- (파업이나 거래 업체의 도산 등의 이유로) 상품 확보가 어려울 때

| 주로 접하는 사람들 | 고객, 회계사, 배송 기사, 기자, 다른 사업체 사장들, 검사관, 제품 판매원, 직원, 택배 기사, 후원 기업을 찾는 비영리 단체나 지역 사회 행사 주최자, 이력서를 내거나 면접을 보러 오는 지원자, (전기기사, 배관공, 공사장 인부 등) 숙련공 |

직업이 캐릭터의 욕구에 미치는 영향	

- **존중과 인정의 욕구**
 생각했던 대로 비즈니스가 성장하지 않는다면 자신이 성공할만한 사업가가 아니라고 생각할 수 있다.
- **애정과 소속의 욕구**
 일에 오랫동안 몰두하다보면 가족을 소홀히 할 수 있고 그 결과 가족과의 관계가 흔들리게 된다.
- **안전 욕구**
 범죄율이 높은 도심에서 사업을 한다면 강도나 도둑이 들 가능성이 크고, 캐릭터와 직원들이 위험에 처할 수 있다.

캐릭터가 이 직업을 택한 이유	

- 기업가 정신이 있고, 직접 사업을 운영하고 싶어서
- 연로한 부모님이 하시던 사업을 물려받아야 해서
- 다른 사람들의 니즈를 충족하고 삶을 윤택하게 해줄 기술이나 지식이 있음
- 혼자 사업을 시작하여 실패할 위험을 감수하느니 (가업처럼) 이미 있는 회사나 가게를 인수하는 편이 나아서
- 캐릭터를 못마땅해하는 형제자매나 동료에게 성공하는 모습을 보여주고 싶어서

영양사 Dietician

[이 항목에서는 일반적인 병원 영양사에 중점을 두고 설명한다]

 개요
영양사는 고객의 병력과 생활 습관에 기초하여 맞춤형으로 식단을 관리하는 사람이다. 면허를 가진 영양학 전문가로서 음식과 관련된 문제를 진단하고 해결하며 병원, 요양원, 학교 등 다양한 장소에서 일한다.

필요한 훈련·교육
건강과 관련된 분야의 학사 학위가 있어야 하고, 미국의 경우 환자 식단을 담당하려면 주 정부 등록이 필수적이다. 영양사 면허를 획득하려면 인가를 받은 시설에서 필요한 과정을 수료해야 하고, 국가시험에도 합격해야 한다. 특정 영양학 분야에서 일하려면 추가 심화 교육이 필요할 수도 있다.

이 직업에 유용한 기술·재능
기본적인 응급처치, 인간적인 매력, 꼼꼼함, 공감 능력, 신뢰를 주는 능력, 경청하는 능력, 환대하는 능력, 멀티태스킹, 인맥, 체계적으로 정리 정돈하는 능력, 홍보 능력, 상대의 마음을 읽는 능력, 연구, 판매, 전략적 사고

이 직업에 도움이 되는 성격 특성
협조적인, 정중한, 수완이 좋은, 진중한, 공감을 잘하는, 열성적인, 친절한, 상냥한, 남을 보살피기 좋아하는, 객관적인, 관찰력 있는, 낙관적인, 체계적인, 통찰력 있는, 설득력 있는, 전문성을 갖춘, 임기응변에 능한, 책임감 있는, 학구적인, 남을 잘 돕는

갈등이 벌어지는 상황
- 식습관을 바꾸려 하지 않는 환자
- 불결한 시설, 질병에 노출되기 딱 좋은 장소
- 중환자를 돌보아야 할 때
- 영양사란 직업을 인정해주지 않는 가족이나 친구
- 의사와 같은 훈련을 받지 않았다고 영양사를 깔보는 사람들
- 업무 시간이 지났는데도 일에 대한 질문을 계속 받을 때

- 영양과 관련된 모든 정보를 요구하는 사람들
- 건강하지 않은 음식과 보조제 등을 홍보하는 다이어트 회사
- 잘못된 정보가 머릿속에 가득한 고객을 상대해야 할 때
- 영양사의 눈을 속이면서 건강이 나아지지 않는 것을 영양사 탓으로 돌리는 고객
- 보험회사와의 분쟁
- 영양사가 과체중이라는 이유로 핀잔을 주는 사람들
- 건강하지 않은 음식을 먹는다고 비난받을 때
- 음식을 고를 때 핀잔을 들을까 봐 가족이나 친구들이 자신의 눈치를 볼 때
- 새로운 지식이나 정보를 따라잡으려면 고군분투해야 함
- 환자에게 정확하지 않은 정보를 알려주었을 때
- 영양사의 권고를 따르지 않고, 소셜 미디어에 돌아다니는 부정확한 과학 기사를 인용하며 전문가인 양 의견을 내세우는 고객
- 아이들이 건강해질 수 있는 방법을 알려줘도 부모가 받아들이지 않을 때

주로 접하는 사람들	(성인과 아동) 환자, 음식을 나르고 갖다주는 사람들, 의사, 보험회사 직원, 간호사, 비서, 회계사, (병원, 학교, 노인 요양소 등에서 일하는) 시설 관리인
직업이 캐릭터의 욕구에 미치는 영향	• **자아실현 욕구** 사람들의 삶을 바꾸고 싶어서 영양사가 되었다면 고객의 나쁜 식습관을 바꾸지 못할 경우 회의감을 느끼고 자신의 직업 선택에 의문이 생길 것이다. • **존중과 인정의 욕구** 유능한 영양사라도 피부병이나 과체중 등 건강과 관련된 문제를 겪을 수 있다. 하지만 영양사는 그래서는 안 된다는 편견이 있다. 자신이 통제할 수 없는 신체 문제에 대한 비난은 수치심을 갖게 하고, 이런 심리적 문제는 업무에 지장을 줄 뿐 아니라 자존감에도 나쁜 영향을 미칠 것이다.

- **애정과 소속의 욕구**

 영양사가 좋은 마음에서 친구와 가족에게 식단 조언을 해주어도 상대가 고깝게 받아들인다면, 관계에 균열이 생길 수 있다.

고정관념 비틀기

영양사는 과체중일 리 없거나 나쁜 음식은 절대 먹지 않을 것이라는 고정관념이 있다. 그러니 체중이 많이 나가는 영양사 캐릭터를 만들어서 이런 고정관념을 비틀어보자. 자신의 문제를 해결하는 것보다 다른 사람의 문제를 돕는 것이 훨씬 쉬울 수 있다.

영양사는 건강과 영양에 관심이 많아서 음식과 운동에 지나치게 집착하는 캐릭터로 그려지기도 한다. 음식에 대해서는 까다로우면서도 흡연, 약물, 불결한 생활 같이 건강하지 않은 습관이 있는 영양사 캐릭터는 어떤가?

캐릭터가 이 직업을 택한 이유

- 나쁜 식습관이나 식이 장애를 극복했고, 다른 사람들도 그렇게 되도록 돕고 싶어서
- 어린 시절 뚱뚱하다고 놀림을 받았기에
- 건강한 식단으로 예방할 수도 있었던 병 때문에 사랑하는 사람을 잃었음
- 식단 조절을 못해 고생하는 가족이나 친구가 있어서
- 음식과 건강에 관심이 있어서
- 다른 사람들을 돌보는 일을 좋아해서
- 가족 중에 의료인이 있어서 자신도 의료계에 종사하고 싶음
- 음식을 부정적으로 보는 사람들을 돕고 싶어서
- 음식과 관한 잘못된 정보가 퍼지는 것을 막으려고
- (채식주의자라) 채식에 관해 도움을 주고 싶어서

외교관

Diplomat

개요

외교관은 다른 나라에서 자국을 대표하기 위해 임명된 공무원이다. 조약 협상, 정보 수집 및 보고, 비자 발급, 해외 거류 자국민 보호 등의 업무를 수행하며 그 외에 전쟁과 평화, 경제, 환경, 인권 같은 다양한 이슈와 관련해 발언하고 영향력을 행사한다. 무슨 일을 하든 외교관은 자국의 이해와 정책을 대변해야 한다.

자국에서 근무하는 경우도 있지만 대개는 외국에 위치한 대사관에서 일하며, 2~4년 근무한 후에는 다른 나라에 배치된다. 신입 외교관은 영사 업무를 수행하고, 다년간 경험을 쌓은 후 더 중요한 직책과 직무를 맡는다.

외교관에는 다양한 유형이 있고 직함과 책무는 국가마다 다르지만 대체로 연공서열에 따라 대사, 대리대사, 특사, 영사, 담당관 등으로 구분된다.

필요한 훈련·교육

외교관이 되기 위한 조건은 국가마다 다르다. 미국에서 외교관이 되려면 20세 이상 59세 이하의 미국 시민권자여야 하고, 서면으로 된 적성 시험을 통과하고 직무 적합성 여부를 결정하기 위한 까다로운 면접 과정을 거쳐야 한다. 신원 조사에서 이상이 없으면 외무 연구소에 들어가서 최장 9개월에 걸쳐 훈련을 받는다.

외교관 지원자는 자신이 원하는 나라가 아니라 자신이 있어야 할 나라에 파견된다는 사실을 알아야 한다. 위험한 지역에서 근무하게 된다면 가족과 함께 가는 것이 허락되지 않을 수도 있다.

이 직업에 유용한 기술·재능

인간적인 매력, 공감 능력, 평정심, 탁월한 기억력, 신뢰를 주는 능력, 경청하는 능력, 흥정 솜씨, 환대하는 능력, 리더십, 친구를 사귀는 능력, 상대의 심리를 파악하여 행동이나 사고를 예측하는 능력, 외국어 구사 능력, 인맥, 발상을 전환하는 능력, 중재 능력, 홍보 능력, 화술, 상대의 마음을 읽는 능력, 전략적 사고, 글쓰기

이 직업에 도움이 되는 성격 특성	적응을 잘하는, 모험심이 강한, 야심 있는, 분석적인, 감식안이 있는, 대담한, 침착한, 매력적인, 자신감 있는, 협조적인, 정중한, 과단성 있는, 수완이 좋은, 진중한, 공감 능력, 열성적인, 난처한 상황을 잘 빠져나가는, 외향적인, 고결한, 직업윤리를 준수하는, 친절한, 지적인, 상대를 뜻대로 조종하려 드는, 세심한, 꼬치꼬치 캐묻는, 체계적인, 열정적인, 인내심 있는, 애국심이 강한, 완벽주의적인, 끈질긴, 설득력 있는, 미리 대비하는, 남을 보호하려 하는, 사회 이슈에 관심이 많은, 교양 있는, 의심이 많은, 마음이 넓은, 현명한

갈등이 벌어지는 상황

- 최근에 벌어진 사건이나 문화 규범을 잘 몰라서 회담에서 실수함
- 대사관이 공격을 당함
- 언어 장벽 때문에 의사소통이 어려울 때
- 파견된 국가의 관료들이 융통성 없고 비협조적일 때
- 가족을 동행할 수 없는 국가에 발령받았을 때
- 복잡한 정치적 갈등이 발생했을 때
- 파견국이 바뀌어 정든 장소와 친한 친구들을 떠나야 함
- 발령지가 자주 바뀌어 자녀들이 새로운 환경에 적응하기 어려워함
- 바뀐 발령지에서 가족이 문화 충격으로 고생할 때
- 협상에 실패했을 때
- 암살의 위협을 받거나 표적이 되었을 때
- 폭동이나 전쟁이 일어나서 포로가 되었을 때
- 향수병

주로 접하는 사람들

대사, 특사, (대사관의 특정 분야) 담당관, 외국 외교관, 기자, 통역사, 정부 관료들과 정부 수장

직업이 캐릭터의 욕구에 미치는 영향

- **자아실현 욕구**
 정치계에서 일하는 사람들은 책임자의 변덕에 휘둘리기 쉽다. 외교관도 마찬가지여서, 주어진 목적을 달성하려고 부단히 노력했으나 결국 정치적 책략의 일부로 이용당했다는 것을 깨닫게 된다. 이런 상황을 수도 없이 겪다 보면 질리거나 환멸을 느낄 수 있다.

- **존중과 인정의 욕구**

 대부분 국가는 외교관의 위계가 명확하다. 하급 외교관으로 아무리 노력해도 승진의 기회가 오지 않는다면 좌절할 수 있다.

- **애정과 소속의 욕구**

 외교관은 파견국이 자주 바뀌므로 환경에 따라 그때그때 자신을 맞춰야 한다. 이 때문에 가족 내에서 갈등이 일어날 수 있다.

- **안전 욕구**

 정치적 상황이 불안한 지역에서 근무한다면 위험이 닥칠 수 있다.

- **생리적 욕구**

 파견국의 상황이 폭력으로 치달으면 목숨이 위협받을 수 있다.

캐릭터가 이 직업을 택한 이유	• 정치인을 많이 배출한 가문에서 성장해서 • 화목하지 않은 가정에서 도피하고 싶어서 • 여행과 다른 문화를 경험하는 것이 좋아서 • 사람을 환대하는 요령이 좋고, 화술이 능란하며, 타인의 신뢰를 얻는 능력이 뛰어나서 • 세계 평화에 기여하고 싶어서 • 근무지가 자주 바뀌는 직업을 택하면 친밀한 대인 관계를 피할 수 있을 거라고 생각해서 • 특정 국가, 상황, 정부 관료에 대한 정보를 입수하려고

요가 강사 Yoga Instructor

개요

요가 강사는 호흡(프라나야마)과 좌법(아사나)으로 몸과 마음이 조화롭게 연결되도록 돕는 사람이다. 요가 강사는 수련생이 몸을 단련하고 유연해질 수 있도록, 그리고 명상으로 평화로운 내면 상태를 이루도록 돕는다. 능력 있는 요가 강사는 수업을 하는 동안 수련생이 원하는 바에 귀를 기울이고, 그들에게 맞는 프로그램을 개발한다. 예를 들어 임산부, 아동, 노인을 대상으로 하는 요가 수업에는 특수한 스트레칭이 필요하다. 수술이나 부상으로 취약한 상태에서 회복 중인 사람을 대상으로 한다면 각각의 상황에 맞춘 프로그램이 필요할 것이다. 요가 강사는 수련생이 부상을 당하지 않도록 세심한 주의를 기울여야 한다.

요가 강사는 회계, 시간 관리, 홍보, 회원 모집 등 비즈니스 측면에도 상당한 노력을 투자해야 한다. 아쉬탕가, 비크람, 하타, 아헹가, 크리팔루 같은 수많은 종류의 요가 중 어떤 것을 전문으로 할지 선택하고, 플레이리스트와 특정 그룹을 위한 요가 루틴을 만들고, 수련생과 관계를 형성하고, 수련생이 더 복잡한 아사나를 수행할 준비가 되었는지 평가하는 일도 한다. 또한 수련생의 질문에 답하고, 수련생이 명상으로 역경을 헤쳐나갈 수 있도록 도와준다.

필요한 훈련·교육

요가의 철학과 역사를 가르치고 자격증을 발급하는 학교와 프로그램이 많다. 요가 강사는 대개 이런 자격증을 받고 난 후 전문 분야를 개발하며, 심화 교육을 받는다. 헌신적인 요가 수련자라면 요가 강사로 일하는 내내 꾸준히 요가를 배우고 단련할 것이다.

이 직업에 유용한 기술·재능

수익을 창출하는 능력, 기본적인 응급처치, 인간적인 매력, 공감 능력, 뛰어난 청력, 탁월한 기억력, 신뢰를 주는 능력, 직관력, 사람들을 웃게 하는 능력, 홍보 능력, 상대의 마음을 읽는 능력, 회복력, 체력, 호흡 조절, 다른 사람을 가르치는 능력, 호소력 있는 목소리

이 직업에 도움이 되는 성격 특성	차분한, 휘둘리지 않는, 창의적인, 공감을 잘하는, 열성적인, 친절한, 너그러운, 온화한, 행복한, 영감을 주는, 상냥한, 충실한, 성숙한, 자연을 아끼는, 남을 보살피기 좋아하는, 낙관적인, 체계적인, 열정적인, 참을성 있는, 통찰력 있는, 변덕스러운, 사회 이슈에 관심이 많은, 영적인, 남을 잘 돕는, 건전한

갈등이 벌어지는 상황	• 그룹 레슨과 개인 레슨 일정을 조율하고 일과 삶의 균형도 찾아야 하는데 잘 되지 않을 때 • 매일 (요가원, 수련생의 집, 체육관 등) 여러 장소를 왔다 갔다 해야 할 때 • 자동차가 고장 났을 때 • 부상이나 질병으로 한동안 레슨을 하지 못할 때 • 사전에 연락하지도 않고 수업을 취소하거나 시간 변경을 요구하는 개인 수련생 • 요가 강사는 그 사람이 그 사람이라고 생각하는 수련생 • 수련생이 취약한 부분을 잘못 파악해서 수련생이 다치는 사건이 발생함 • 자신의 상태나 부상에 대해 솔직하게 털어놓지 않는 수련생 • 연애 등 다른 목적으로 요가 레슨을 받는 수련생 • 생계를 유지시킬 고정 수익을 창출할 프로그램을 개발해야 할 때 • 사업 수완이 없어서 비즈니스 측면을 등한시하는 바람에 재정적·법적 문제가 발생했을 때 • 캐릭터의 가치와 인지도를 깎아내리는 동료 요가 강사 • (장소 예약, 장비 고장, 청소 등) 요가 수련원과 관련된 문제가 발생할 때 • 도움을 요청해놓고 조언을 해주면 따르지 않는 수련생

주로 접하는 사람들	수련생, 요가 수련원 건물주, 체육관 경영진, 다른 강사

- **자아실현 욕구**

 자신과 비슷한 철학을 가지고 성장하고자 하는 수련생을 가르치고 싶었는데, 그저 유행을 따르느라 요가를 배우려는 사람밖에 없다면 자신의 일에 환멸감이 들지도 모른다.

- **존중과 인정의 욕구**

 너무 치열한 경쟁, 터무니없이 낮은 수업료, 기타 경제적인 요인 때문에 꾸준히 수련하기가 어려워지면 자신에게 성공할 능력이 있는지 의문을 가질 수 있다.

요가 강사가 항상 젊고 아름다울 필요는 없다. 열정을 따라 살도록 용기를 불어넣을 뿐 아니라 삶에 대한 통찰력을 보여주는 나이 든 요가 강사 캐릭터가 있다면 이야기가 더욱 특별해질 것이다.

고트 요가[염소를 데리고 수행하는 요가]처럼 한때의 유행에 지나지 않는 요가를 소재로 택하면 자칫 유행에 뒤처진 이야기처럼 보일 수 있다. 캐릭터의 요가 수련을 독특하게 만들고 싶으면, 수련생을 외국의 조용한 휴양지로 데려가거나 하이킹 후 산꼭대기에서 요가 세션을 진행하는 것은 어떤가?

- 명상과 자연 치유를 중시하는 가정에서 성장해서
- 영적으로 고양되어 있고, 건강을 늘 의식하기 때문에
- 몸과 마음의 건강에 집중하는 단체 활동에서 즐거움을 느끼기 때문에
- 명상으로 얻은 깨달음을 다른 사람들과 나누고 싶어서
- 매일 명상과 수련을 해야 하는 상태이거나 질환을 앓고 있는데, 요가 강사가 되면 규칙적으로 명상과 수련을 할 수 있어서

우편집배원 Mail Carrier

개요

우편집배원은 각 가정과 일터에 편지, 고지서, 전단, 택배 등을 전달하는 사람이다. 대부분 차량 등 이동 수단을 이용하지만 도시의 우편집배원은 걸어서 이동할 때가 많다.

필요한 훈련·교육

우편집배원이 되려면 고등학교 졸업이나 그에 준하는 과정을 이수하고 필기시험을 통과해야 한다. 또한 유효한 운전면허증이 있어야 하고 주행 기록이 양호해야 하며 범죄 신원 조회를 통과해야 한다.

이 직업에 유용한 기술·재능

건강, 탁월한 기억력, 외국어 구사 능력, 날씨 예측, 체력, 빠른 발

이 직업에 도움이 되는 성격 특성

기민한, 정중한, 규율을 준수하는, 진중한, 능률적인, 집중력 있는, 호감을 주는, 정직한, 독립적인, 내향적인, 세심한, 체계적인, 인내심 있는, 전문가다운, 책임감 있는

갈등이 벌어지는 상황

- 우편물을 실은 차량이 고장 났을 때
- 우범지대에서 배달하다가 위협을 받을 때
- 도난이나 오배송 때문에 고객이 우편물을 수령하지 못함
- 우편 서비스에 불만을 제기하는 고객
- 악천후를 뚫고 일을 해야 할 때
- 위험해 보이거나 언행을 예측할 수 없는 사람에게 우편물을 직접 전달해야 할 때
- 파업, 혹은 파업을 두고 혼란스러울 때
- 노조 가입을 두고 압박을 받을 때
- 업무 중에 빙판에서 미끄러져 넘어지거나 개에 물리는 등 사고를 당했을 때
- 상해를 입어서 업무를 수행하기 어렵게 되었을 때
- (특히 신입 때) 장시간 노동
- 우편집중국의 실수로 우편물이 잘못된 주소로 배송되었을 때

- 일이 많은데 처리할 직원이 부족할 때
- 무능하거나 거추장스러운 신입 집배원에게 일을 가르쳐야 할 때
- 다른 사람과 교류하고 싶으나 우편집배원이라는 직업 특성상 대체로 혼자서 일해야 할 때
- 무례한 고객을 상대해야 할 때
- 냉정하거나 무신경한 상사
- 깨지기 쉬운 물건이 든 소포를 실수로 떨어뜨렸을 때
- 택배 수령을 거부하는 고객
- 우편집중국에서 지연되는 바람에 배달 일정에 차질이 생김
- 수상쩍은 소포를 배달하게 되었을 때
- 걸어서 배달할 일이 많은 경우, 매일 장거리를 걷는 바람에 생기는 몸의 변화
- 나이가 들수록 피로도가 높아질 때

주로 접하는 사람들

다른 우편집배원, 관리자나 상사, 우체국의 다른 직원, 노조 간부, 고객, 배달하면서 마주치는 운전자와 보행자, 회사 건물의 경비나 보안 인력

직업이 캐릭터의 욕구에 미치는 영향

- **자아실현 욕구**

 우편집배원이 승진할 가능성은 많지 않다. 높은 자리로 올라가고 싶은 캐릭터라면 얼마 안 가 갇혀 있는 듯한 기분을 느끼고 자신의 잠재력을 온전히 발휘하지 못할 것 같다고 생각할 수 있다.

- **존중과 인정의 욕구**

 많은 사람이 대학 학위가 필요한 직업을 더 중요하거나 가치가 있다고 생각한다. 우편집배원 캐릭터가 이런 사람들과 교류한다면 자신의 가치에 의문을 품을 수 있다.

- **애정과 소속의 욕구**

 업무 시간이 길기 때문에 대인 관계에 지장을 줄 수 있다. 또한 배달 업무는 혼자서 하는 일이므로 우편집배원은 하루 대부분을 홀로 보낸다. 따라서 애정과 소속의 욕구를 채우기 힘들 수도 있다.

- 안전 욕구

 우편을 배달하는 구역의 분위기, 배달 중에 마주치는 차량의 종류
 나 교통량, 우편물을 배달하려고 배달 차량에서 내린 후 접하게 되
 는 각종 위험을 고려해보면, 우편배달은 위험한 일이 되기도 한다.

**고정관념
비틀기**

우편집배원은 대개 조용하고 내향적이며 눈에 띄지 않는 조연 캐릭
터로 등장한다. 하지만 어떤 성격의 캐릭터라도 우편집배원이 될 수
있다. 시트콤 〈사인펠드Seinfeld〉에 나오는 뉴먼이 좋은 예다. 독특한
특성 한두 가지를 부여하면 생동감 넘치는 우편집배원 캐릭터를 만
들 수 있다.

또한 여러분의 캐릭터가 이 직업을 선택한 이유를 자세히 고민해보
라. 일할 때 사람들과 가까이 있을 필요가 없어서? 힘든 일을 장시간
해야 하니 괴로운 기억을 떠올리지 않을 수 있어서? 사람들의 시선
에서 벗어날 수 있어서? 캐릭터가 이 직업을 선택한 숨은 동기를 알
게 되면 독자는 이야기에 더 깊이 있고 흥미롭게 몰입할 수 있을 것
이다.

**캐릭터가
이 직업을
택한 이유**

- 오랫동안 소통의 수단이었던 편지와 관련된 직업을 원해서
- 지나치게 부담스럽지 않으면서 신체를 단련할 수 있는 직업을 원
 해서
- 혼자 일하는 직업이라 다른 사람과의 교류를 줄일 수 있어서
- 좀더 도전적인 직업은 두렵고, 그런 일을 하면 자신이 실패할 것이
 라고 생각함
- 이 사회에 소속감은 느끼고 싶지만 사회성이 없어서 대인 관계를
 맺고 싶지는 않음

운전기사 Driver

개요

운전기사는 승객을 한 장소에서 다른 장소로 옮겨주고 그 거리에 따라 요금을 받는다. 보통은 택시 회사에 고용되어서 일하거나 각종 애플리케이션으로 승객과 연결된다. 자신이 소유한 차량을 몰거나 회사 또는 고용주의 차를 운전한다. 기업이나 부유층에게 사적으로 고용되는 개인 운전기사도 있다.

필요한 훈련·교육

유효한 운전면허증이 있어야 하고, 어느 정도 운전 경력이 있어야 고용하는 회사도 많다. 미국의 경우, 회사에 고용되면 신원 조회를 거쳐 지문을 날인해야 하며 별도로 보험에 가입해야 한다. 개인 차량을 운전하는 기사는 차량 안전 검사를 통과해야 할 수도 있다.

프리랜서 운전기사가 되거나 애플리케이션으로 승객을 구하는 현상이 점점 흔해지고 있으며, 그에 필요한 요건과 면허 조건도 조금씩 달라지고 있다. 그러니 여러분이 등장시키려는 캐릭터가 회사에 고용된 운전기사라면 업계의 동향을 살펴야 한다.

이 직업에 유용한 기술·재능

뛰어난 방향 감각, 방어 운전, 뛰어난 청력, 탁월한 기억력, 경청하는 능력, 자동차의 문제에 대처하는 능력, 사람들을 웃게 하는 능력, 외국어 구사 능력, 상대의 마음을 읽는 능력, 호신술

이 직업에 도움이 되는 성격 특성

적응을 잘하는, 기민한, 차분한, 자신감 있는, 정중한, 진중한, 외향적인, 집중력 있는, 호감을 주는, 관찰력이 뛰어난, 인내심 있는, 미리 대비하는, 분별력 있는, 마음이 넓은

갈등이 벌어지는 상황

- 기사 경력에 위협이 될 수도 있는 교통 법규 위반 스티커를 받음
- 교통사고가 났을 때
- 위험한 승객을 태웠을 때
- 승객이 요금을 떼먹음
- 자신의 도덕규범에 어긋나는 행동을 하는 승객을 태워야 할 때

- 정치나 종교처럼 민감한 주제를 이야기하는 승객
- 승객에게 복장이나 언행이 부적절하다고 비난받음
- 승객이 바가지를 씌웠다고 비난할 때
- 운전하다가 길을 잃었을 때
- 손님에게 바가지를 씌우다가 걸렸을 때
- 예약한 승객을 오래 기다리게 했을 때
- 병색이 완연하거나 술에 취한 승객
- 취해서 차 안에 토사물을 쏟아내는 승객
- 병가를 내거나 쉬는 바람에 그날 예약한 승객을 태우지 못함
- 차량 강도를 당함
- 차가 고장 나거나 낡아서 안전을 보장할 수가 없음
- 승객이 불법적인 일을 저지르는 것 같을 때
- 승객이 지명수배자란 사실을 알아차렸을 때
- 승객이 학대나 인신매매 등의 피해자인 것 같을 때
- (시력 감퇴, 허리 부상 등) 퇴행성 질환으로 운전이 어려워졌을 때
- 일하는 시간이 길어져서 권태로움
- 무례하고, 욕설과 인종차별 발언을 내뱉는 승객
- (승객의 폭력 행사, 차량 강도, 인질극 같은 위험한 일이 벌어졌는데) 차량 내 보안 카메라가 망가져서 중요한 증거를 확보하지 못함

주로 접하는 사람들	승객, 배차 담당 직원, 같은 회사의 동료 기사, 관리자, 경찰관, 자동차 수리공, 세차 직원

직업이 캐릭터의 욕구에 미치는 영향

- **자아실현 욕구**
 야망이 큰 사람이라면 운전기사라는 직업에 실망할 수 있다.
- **존중과 인정의 욕구**
 승객이 운전기사를 깔보거나 무시하면, 자존감이 낮아져서 직업 자체에 회의를 느낄 수 있다.
- **안전 욕구**
 운전기사의 운전 실력이 아무리 뛰어나더라도 도로에는 언제나 멍청한 운전자가 존재하기 때문에 안전을 위협받을 수 있다.

- 생리적 욕구

 낯선 이를 차에 태우는 것은 항상 위험이 따르는 일이다. 택시 운전기사가 정신이 불안정하거나 난폭한 승객에게 피해를 당하는 사례는 흔하다.

고정관념 비틀기 개인 운전기사가 되면 쉽게 접근하지 못하는 사람을 차에 태우거나 남들이 가지 못하는 장소에 갈 수 있다. 여러분의 캐릭터는 어떤 사악한 이유에서 이 직업을 택하게 되었는가?

리프트나 우버 같은 택시 애플리케이션이 운송업의 판도를 바꾸고 있다. 이제 자신이 원하는 시간대에만 운전기사로 일하는 것도 가능하다. 도시에 사는 경우 출퇴근할 때만 운전기사가 되어서 승객을 태우고 돈을 받을 수 있는 것이다. 근무 방식이 다양하게 바뀌면서 운전기사를 하나의 부업으로 택하는 사람이 많아지고 있다.

캐릭터가 이 직업을 택한 이유

- 사람을 좋아하고 남과 어울리는 것을 즐겨서
- (글을 읽지 못하는 등) 어떤 이유가 있어서 다른 직업을 선택할 수 없음
- (총, 마약, 중요한 서신 등) 비밀스러운 화물을 옮겨야 해서
- 자녀를 돌보는 일에 시간을 써야 하거나 다른 일도 병행하고 있어서 근무 시간을 유연하게 선택할 수 있는 직업이 필요함
- 타인에게 실질적인 도움을 주고 싶어서
- 신체장애로 인해 오래 서서 일하는 직업은 택할 수가 없어서
- 평생 한 지역에서 살아서 그곳 지리를 아주 잘 알고 있음
- 운전할 때 느끼는 자유와 그 어디에도 속박당하지 않는다는 기분을 사랑해서

웨딩 플래너

Wedding Planner

개요

웨딩 플래너는 결혼식 진행을 돕고 커플이 결혼 과정에서 겪을 수 있는 스트레스를 덜어주는 사람이다. 국가나 지역, 문화, 세대에 따라 결혼식의 형태는 매우 다르고 그에 따라 웨딩 플래너의 역할도 달라지지만, 일반적으로 결혼식에 대한 폭넓은 정보를 바탕으로 고객의 취향과 예산에 맞춰 예식과 결혼 전반에 필요한 조언과 예약, 조율을 한다. 웨딩 플래너는 한 번의 결혼식을 위해 수백 가지 자잘한 사항을 결정해야 하고, 기억에 남는 결혼식을 만들어야 한다는 중압감 때문에 스트레스를 많이 받는 직업이다.

미국의 경우 웨딩 플래너는 결혼식을 특별하고도 알뜰하게 올리기 위해 거래처를 활용하여 예식 진행 요원, 음악가, 출장 뷔페, 케이크 장식업자, 플로리스트, 사진사, 촬영기사 등 결혼식 관련 업체·업자를 찾아낸다. 또한 청첩장을 발송하고, 복잡한 가족 관계(이혼한 부모, 가족 내 불화, 주도권을 다투는 시가나 처가)를 파악하고 상담하며, 예식장을 예약하고, 좌석을 배치하고, 출장 뷔페 업체의 메뉴를 시식하거나 검토하고, 예식 당일까지의 일정을 짜는 것은 물론, 신혼여행 계획을 돕기도 한다.

결혼식 당일이 되면 현장에서 모든 일이 순조롭게 진행되는지 점검하고 결혼식 전 과정을 관리한다. 불쑥불쑥 나타나는 문제를 해결하고, 결혼식을 방해하려는 친척이나 기타 요인으로부터 커플을 보호하는 것이 이날 웨딩 플래너가 할 일이다.

필요한
훈련·교육

웨딩 플래너가 되기 위한 필수 교육과정은 없지만, 이 직업을 택하려는 사람들은 결혼식과 고객 관리 등을 다루는 과정이나 학위 프로그램을 수강하기도 한다. 이런 과정은 몇 개월에 걸쳐 진행되며, 온라인으로도 수강할 수 있다.

이 직업에 유용한 기술·재능	친화력, 인간적인 매력, 공감하는 능력, 뛰어난 청력, 뛰어난 후각, 뛰어난 미각, 탁월한 기억력, 신뢰를 주는 능력, 경청하는 능력, 흥정 솜씨, 환대하는 능력, 사람들을 웃게 하는 능력, 멀티태스킹, 정확한 기억력, 날씨 예측 능력, 홍보 능력, 상대의 마음을 읽는 능력, 재료나 물건을 상황에 맞게 응용하는 능력, 바느질, 전략적 사고, 빠른 발, 크고 호소력 있는 목소리, 글쓰기
이 직업에 도움이 되는 성격 특성	적응을 잘하는, 분석적인, 차분한, 휘둘리지 않는, 매력적인, 자신감 있는, 협조적인, 정중한, 창의적인, 과단성 있는, 꼼꼼한, 수완이 좋은, 규율을 준수하는, 진중한, 느긋한, 효율적인, 집중력 있는, 호감을 주는, 친절한, 상상력이 풍부한, 충실한, 인맥을 잘 만드는, 관찰력이 뛰어난, 체계적인, 인내심 있는, 설득력 있는, 미리 대비하는, 전문적인, 반듯한, 남을 보호하려 하는, 임기응변에 능한, 책임감 있는, 남을 잘 돕는, 알뜰한, 마음이 넓은, 일중독, 비전
갈등이 벌어지는 상황	• 결혼하는 커플의 취향을 존중하지 않고 사사건건 간섭하는 가족 구성원 • 들러리들이 서로 다툴 때 • (화재, 압류 등으로) 식장에 문제가 생겨서 예약이 갑자기 취소되었을 때 • 결혼식이 다가오는데 거래 업체가 도산함 • (배송 중 분실, 잘못된 수선 등) 웨딩드레스 관련 사고 • 웨딩 케이크를 피로연 장소로 옮기다가 부서짐 • 앙숙인 가족 구성원이 예식이나 피로연 분위기를 망쳐버릴 때 • (전 애인, 양육의 의무를 다하지 않았던 부모, 말썽을 일으키는 사촌 등) 불청객이 결혼식에 나타남 • 예산을 초과함 • 결혼식에 기대가 크지만, 예산이 빠듯하여 일을 진행하는 것이 거의 불가능한 예비부부가 고객일 때 • 제때에 보수를 받지 못할 때 • 예의 없는 신랑이나 신부 때문에 거래 업체와의 관계가 악화됨

- 막판에 요청 사항이 바뀌는 바람에 예식 관리가 어려워짐
- 알레르기 여부를 미리 알리지 않은 하객 때문에 문제가 생김
- 피로연에서 술을 마시자 가족 간 오랜 불화가 드러남
- 일에 능숙하지 않거나, 비위생적이거나, 부적절하게 행동하는 서빙 직원
- (사진사가 사진 파일을 날려버리거나, 피로연 참석자가 모두 식중독에 걸리는 등) 거래 업체가 큰 실수를 저질렀을 때
- 신부가 멋대로 제품이나 서비스를 주문해버렸을 때

주로 접하는 사람들	예비 신랑신부, 가족, 거래 업자·업체, 출장 뷔페 업자, 사진사, 하객 안내 담당 직원, 식장 경영진과 직원, 하객, 음악가, (예식이 교회에서 진행된다면) 교회 직원, 배송 기사, (리무진을 동원한다면) 운전 기사, (신혼여행 계획이 업무에 포함된다면) 여행사와 호텔 직원

직업이 캐릭터의 욕구에 미치는 영향

- **존중과 인정의 욕구**
 결혼식에 열정이 있더라도 체계적이지 못하거나, 우유부단하거나, 스트레스에 취약하다면 일이 힘들게 느껴질 것이다. 실수가 잦으면 유능한 웨딩 플래너가 되지 못해서 자괴감이 들 수도 있다.
- **애정과 소속의 욕구**
 자신은 아직 인생의 동반자를 찾지 못했고 앞으로도 찾지 못할 것 같다는 생각이 드는데, 남들은 동반자를 찾고 행복해하는 모습을 계속 지켜본다면 버티기 힘들 수도 있다.

캐릭터가 이 직업을 택한 이유

- 결혼식, 로맨스, 해피 엔딩에 대한 환상이 있어서
- 언젠가 자신과 맞는 파트너를 찾으면 완벽한 결혼식을 올리려고
- 계획을 세우고 정리하는 일에 능숙하고 손님을 환대하며 기쁘게 하는 일이 좋아서
- 행복한 결혼 생활을 하려면 무조건 시작이 완벽해야 한다고 철석같이 믿고 있어서
- 자신의 결혼식은 서투르게 준비하다가 망쳐버렸지만, 다른 신부는 그런 재앙을 겪지 않도록 해주고 싶어서

유리공예가 Glassblower

개요

유리공예가는 유리로 화병, 접시, 주얼리, 유리창, 조각상, 예술 작품 등을 만드는 직업이다. 전통적인 방식은 대롱으로 가열한 유리를 부는 것이지만, 현대적인 방식을 쓰기도 한다. 주로 박물관, 대학교, 소규모 공장에서 일하며 유리공예품을 필요로 하는 기업이나 과학자를 위해 일하기도 한다. 맞춤형 유리 제품을 만드는 공장에서 일할 수도 있다. 수습생을 가르치거나 방문객에게 유리 제조 시연을 선보이기도 한다. 개인 공방을 차려서 미술관이나 수집가들에게 작품을 판매하는 경우도 있다.

필요한 훈련·교육

몇몇 직업훈련학교나 대학에 관련 강좌가 있기도 하지만, 장인 밑에서 도제로 배우는 것이 가장 일반적이다.

이 직업에 유용한 기술·재능

창의력, 꼼꼼함, 손재주, 인맥, 연기력, 홍보 능력, 영업력, 체력, 다른 사람을 가르치는 능력, 비전

이 직업에 도움이 되는 성격 특성

기민한, 차분한, 협조적인, 창의적인, 규율을 준수하는, 열성적인, 화려한 것을 좋아하는, 집중력 있는, 재미있는, 사소한 것도 지나치지 않는, 상상력이 풍부한, 근면 성실한, 열정적인, 참을성 있는, 완벽주의적인, 끈질긴, 임기응변에 능한, 책임감 있는, 엉뚱한

갈등이 벌어지는 상황

- 친구와 가족이 좀더 돈이 되는 일을 하라고 할 때
- 경쟁심이 강하거나 시샘하는 라이벌이 있음
- 지금 사는 지역에서는 유리공예가가 되기 위한 교육을 받기 어려울 때
- 신체장애가 있어서 이 일을 하기 힘듦
- 자신에게 과연 이 일을 할 능력이 있는지 의심이 들 때
- 돈이 부족함
- 경쟁이 심한 시장

- (시장 침체, 누군가가 특정 재료를 독점, 재료 공급업체가 변화를 시도하는 등) 상황이 바뀌어서 부실한 재료나 도구로 일해야 할 때
- 고급 제품을 선호하는 시장에 진입할 수 없을 때
- 가르치는 일을 하고 싶지 않으나 수입을 보충하려면 어쩔 수 없이 해야 할 때
- 유명한 장인에게 기대에 미치지 못한다는 평가를 들을 때
- 이것저것 요구하던 고객이 완성작에 지나치게 비판적일 때
- 자신만의 예술 작품을 만들고 싶으나 시간이나 체력이 부족할 때
- 창의력을 발휘할 여지 없이 비슷비슷한 제품을 계속 만들고 있을 때
- 산만하거나 도통 의욕이 없는 수습생과 일해야 할 때
- 다른 유리공예가들이 제품 가격을 내릴 때
- 일을 하다가 상해를 입었을 때
- 고객의 주문을 받고 제품을 제작하는데 원하는 색이 나오지 않을 때
- 극도로 뜨거운 환경에서 일함
- 품이 많이 들어간 제품을 잘못 다루다가 깨버렸을 때

주로 접하는 사람들	수습생이나 학생, 유리공예 장인이나 강사, 건물주, 미술관 소유자와 방문객, 전시실 직원, 배송 기사, 고객

직업이 캐릭터의 욕구에 미치는 영향	• **자아실현 욕구** 생계를 위해 수습생을 가르치거나 내키지 않는 제품을 만들어야 한다면, 열정을 잃게 될 것이다. • **존중과 인정의 욕구** 명성이 자자한 장인에게 비판을 받거나 캐릭터 스스로가 자신을 못마땅하게 여긴다면 존중과 인정의 욕구에 타격을 입을 것이다. • **안전 욕구** 오늘날 북미의 유리공예가는 연평균 3만 달러(약 3,500만 원) 정도를 번다. 그러니 부업을 하거나 남다른 수준으로 성공하지 않으면 재정적으로 안정된 생활을 하기 힘들다.

유리공예가는 대부분 남성이므로, 성공한 여성 유리공예가 캐릭터가 등장하면 신선한 변화를 줄 수 있다.

다루는 재료가 위험하고 숙련되려면 훈련도 오래 받아야 하기 때문에 유리공예가는 대개 성인이다. 그러니 10대 청소년이나 젊은이가 이 업계에 들어올 수 있는 적절한 환경을 조성하면 고정관념을 비틀 수 있다.

유리공예 특유의 우아함과 예술성 때문에 유리공예품은 대부분 장식품, 주얼리, 고급 그릇 등이다. 독특한 시나리오를 쓰고 싶다면 유리로 만들 수 있는 색다른 제품을 생각해보자.

**캐릭터가
이 직업을
택한 이유**

- 가업을 이어받고 싶어서
- 유리공예가의 수습생이 될 기회를 얻었고, 지금까지와는 다른 삶을 살고 싶어서
- 예술을 보는 안목이 있고, 아름다운 것을 만들고 싶어서
- 상상력이 뛰어나고 자신의 상상력을 작품으로 구체화하는 능력이 있어서
- 유리공예로 유명한 도시나 지역에 살아서
- 손을 쓰는 일을 좋아해서
- 창조력을 발산할 수단이 필요하고, 남들과는 다른 독특한 일을 하고 싶어서

유해 동물 방제 기술자 Pest Control Technician

개요

유해 동물 방제 기술자는 가정집, 사무실, 상업 시설에서 유해 동물을 제거하는 사람이다. 유해 동물의 종류는 지역에 따라 다르지만 대체로 건축물(또는 농작물)에 들끓는 개미, 바퀴벌레, 빈대, 흰개미, 진드기, 거미, 말벌, 시궁쥐, 생쥐 등이다. 뱀, 전갈, 악어, 새가 나타나는 지역도 있다. 유해 동물 방제 기술자는 의뢰가 들어온 지역을 조사하고 훈증 소독하거나 스프레이, 겔, 올가미 등으로 유해 동물을 제거한다. 방제 작업 중에 무릎을 꿇고, 엎드리고, 좁은 공간이나 하수관을 비롯하여 각종 더럽거나 위험한 곳에도 들어가야 하기 때문에 강한 체력과 정신력이 필요하다.

필요한 훈련·교육

고등학교 졸업 또는 그에 상응하는 학력이 필요하고, 실무 관련 자격증이 있어야 한다. 실습 교육에서는 방제에 사용할 화학물질과 살충제의 성분을 익히고 안전하게 도포하는 방법을 배운다. 모든 작업은 해당 지역의 법을 준수하며 이행해야 한다. 계산 능력도 중요하다. 작업을 완수하는 데 걸리는 시간은 물론이고 필요한 살충제의 양을 정확하게 산출해야 하기 때문이다. 특히 주거 지역에서 훈증 소독을 하거나 화학물질을 사용할 때 중요한 능력이다. 방제 의뢰가 들어온 지역으로 장비를 옮기려면 운전면허도 있어야 한다.

이 직업에 유용한 기술·재능

동물을 다루는 기술, 기본적인 응급처치, 친화력, 뛰어난 청력(귀가 밝음), 탁월한 기억력, 수렵 채집 기술, 고통에 대한 인내, 기계를 다루는 기술, 건물을 오르거나 틈으로 들어가는 기술, 날씨 예측, 호신술, 전략적 사고, 완력, 호흡 조절, 빠른 발, 방향을 찾는 능력, 목공 기술

이 직업에 도움이 되는 성격 특성

적응을 잘하는, 모험심이 있는, 기민한, 분석적인, 조심스러운, 휘둘리지 않는, 용감한, 냉정한, 규율을 준수하는, 효율적인, 독립적인, 근면 성실한, 관찰력이 뛰어난, 체계적인, 인내심 있는, 완벽주의적인, 미리 대비하는, 전문성을 갖춘, 임기응변에 능한, 책임감 있는, 완고한

<table>
<tr>
<td>

**갈등이
벌어지는
상황**
</td>
<td>

- 쓰레기를 치우지 않거나 건물 관리를 제대로 하지 않아서 유해 동물이 들끓게 만든 무책임한 건물주나 집주인
- 살충제나 약품에 내성이 있는 유해 동물
- 기술자에게 화풀이를 하는 건물주나 집주인
- 좁거나 위험한 지역에서 독이 있는 유해 동물을 처리해야 할 때
- 회사의 방식이나 방침에 의문이 들 때
- 필요 이상으로 잔혹한 동료와 일해야 할 때
- 집을 훈증 소독한 후 절도죄로 고소를 당했을 때
- 발견한 유해 동물이 보호종이어서 건물주나 집주인에게 안 좋은 소식을 전달해야 할 때
</td>
</tr>
<tr>
<td>

**주로 접하는
사람들**
</td>
<td>

집주인과 건물 관리인, (대형 유해 동물일 경우) 야생동물 보호관, 다른 유해 동물 방제 기술자, 공급업체 직원, 안전 보건 검사관, 사업주
</td>
</tr>
<tr>
<td>

**직업이
캐릭터의
욕구에
미치는 영향**
</td>
<td>

- **존중과 인정의 욕구**
 사람들은 이 직업을 탐탁치 않게 생각하므로, 캐릭터의 자존감과 자존심에 영향을 줄 수 있다.
- **애정과 소속의 욕구**
 연인이 직업 때문에 캐릭터에 대해 부당한 판단을 내리거나 유해 동물 방제라는 직업에 대한 혐오감을 떨치지 못한다면, 진지한 관계로 나아가는 데 걸림돌이 될 것이다.
- **안전 욕구**
 유해 동물 방제 기술자는 종종 집주인이나 건물 관리자가 갈 엄두를 내지 못하는 위험한 곳에 가야 하므로, 안전이 중요한 문제가 된다. 독이 있거나 위험한 유해 동물을 처리해야 하는 경우라면 더욱 그렇다.
- **생리적 욕구**
 유해 동물 방제 기술자의 작업은 그 자체로 위험하다. 장비나 독성 물질을 잘못 다룬다면 사망에 이를 수도 있다.
</td>
</tr>
</table>

유해 동물 방제 기술자는 대부분 제대로 교육받지 않은 사회 부적응자로 묘사된다. 여러분의 캐릭터는 이런 고정관념을 벗어나도록 설정해보자. 유해 동물 방제는 독성 살충제와 (때로는) 독이 있는 유해 동물을 적절하게 다루어야 하므로, 캐릭터는 안전하게 업무를 수행할 만큼 지적이어야 한다.

차별화된 유해 동물 방제 기술자 캐릭터를 만드는 또 하나의 방법은 독특한 동물을 상대해야 하는 상황을 설정하는 것이다. 유적에 살고 있는 다람쥐 무리, 현관 아래 숨어든 스컹크, 주거지역 근처에 우글거리는 악어 떼가 좋은 예다.

- 전과 때문에 선택할 수 있는 직업이 별로 없어서
- 당장 일자리가 필요해서
- (과거에 저지른 일에 대한 속죄의 의미로) 즐겁지도 만족스럽지도 않은 일을 찾았음
- 비인도적으로 유해 동물을 다루는 환경에서 성장했기 때문에 그런 과거를 반성하거나 마음의 짐을 덜려고
- 곤충이나 다른 유해 동물에 대한 두려움 혹은 공포를 정면으로 마주하여 극복하고자
- 생명을 죽이는 행위가 즐겁게 느껴짐
- 가족이 하던 사업이라서
- 모든 유해 동물을 박멸해야 한다고 굳게 믿기 때문에

365

윤리적 해커

개요

윤리적 해커는 네트워크나 시스템에 고의로 침투하여 보안상의 취약점을 찾아내고 해결책을 제시하는 직업으로 '화이트 해트 해커white hat hacker'라고도 한다. 악의적인 해커들과 동일한 기술과 방법을 사용하지만 좋은 의도를 가진다는 점이 다르며, 해킹 피해로 발생할 수 있는 문제를 복원하는 것이 목적이다. 프리랜서로 일하거나 보안 회사에 소속되어서 일한다.

필요한 훈련·교육

어떤 일을 하느냐에 따라 필요한 교육이 다르다. 대부분 고용주는 컴퓨터 공학과 같은 관련 분야의 학위가 있는 해커를 선호한다. 주요 정보 기술 보안 인증서가 필요한 경우도 있다.

윤리적 해커는 합법적이고 필요한 직업이지만, 나쁜 해커가 착한 일을 하는 것뿐이라는 식의 의심을 많이 받기도 한다. 고용주 입장에서는 모르는 사람에게 회사의 보안을 맡겨야 하므로 믿을 만한 사람인지를 따지게 된다. 학위나 자격증, 추천서 등이 있으면 도움이 된다.

이 직업에 유용한 기술·재능

해킹, 창의력, 꼼꼼함, 신뢰를 주는 능력, 멀티태스킹, 발상을 전환하는 능력, 정확한 기억력, 연구 조사

이 직업에 도움이 되는 성격 특성

무언가에 흘딱 빠져드는, 독립적인, 끈질긴, 모험을 좋아하는, 분석적인, 휘둘리지 않는, 대립을 두려워하지 않는, 호기심이 많은, 약삭빠른, 진중한, 독선적인, 지적인, 상대를 뜻대로 조종하려 드는, 세심한, 남을 깎아내리는, 짓궂은, 관찰력이 뛰어난, 편집증적인, 완벽주의적인, 미리 대비하는, 전문성을 갖춘, 반항적인, 임기응변에 능한, 책임감 있는, 학구적인, 의심이 많은, 거리낌 없는

갈등이 벌어지는 상황

- 의뢰인의 시스템 내 취약한 부분을 놓쳐서 시스템이 침입당함
- 시스템 장애로 비난받음
- 캐릭터의 시스템이 해킹당하는 바람에 신뢰도가 추락함

- 비윤리적인 절차를 이용하다가 들켰을 때
- 자기도 모르는 사이에 인증서 유효기간이 만료됨
- 과거에 어울렸던 범법자 동료가 나타나 새로운 삶을 위협할 때
- 실수로 과거에 불법 해킹을 했었다고 말함
- 협박을 받을 때
- 부업으로 불법 해킹을 하다가 복잡한 문제가 생길 때
- 가족이나 사랑하는 사람이 해커라는 직업을 이해하지 못하고 존중해주지 않을 때
- (이 분야에 대한 뿌리 깊은 편견 때문에) 신뢰를 얻지 못함
- 해결책을 제안했으나 의뢰인의 정보 기술 보안팀이 받아들이지 않아서 갈등이 생김
- 해킹에서는 뛰어난 성과를 보이지만 (의뢰인과의 의사소통, 회의 참석, 보안 팀과 관계 형성 등) 사회생활에서는 어려움을 겪음

주로 접하는 사람들	고객, 온라인 자격증 강사와 관리자, 계약 업체 담당자나 직원

직업이 캐릭터의 욕구에 미치는 영향

- **존중과 인정의 욕구**

 윤리적 해커는 여기저기에서 비판을 받는다. 블랙 해트 해커는 이들을 변절자나 겁쟁이로 보고, 이 분야의 합법적인 전문가들은 윤리적 해커를 신뢰하기 힘들다고 생각한다. 과거에 불법 해킹을 저질렀다면, 가족이나 가까운 이들은 지금도 이들을 의심할 것이다. 대인 관계가 제대로 이루어지지 않으면 자존감이 떨어질 수 있다.

- **안전 욕구**

 사악한 의도를 지닌 사람이 시스템 속에 몰래 만들어놓은 취약점을 찾아냈다면 안전을 위협받을 수 있다. 또는 윤리적 해커가 공공 시스템을 지키지 못해서 대중의 개인 정보나 (교통, 전기, 식품 공급망과 같은) 중요 시설이 노출된다면 안전 욕구가 충족되지 않을 것이다.

고정관념 비틀기

윤리적이든 비윤리적이든 사람들이 생각하는 전형적인 해커는 지하실에 처박혀 컴퓨터만 들여다보는 20대 남성이다. 성별, 연령, 일하는

장소를 바꾸면 독자에게 뜻밖의 즐거움을 선사할 수 있다. 노인 보호 시설에 거주하는 할아버지 해커는 어떨까? 아이들이 학교에 간 사이 컴퓨터를 두들기는 전업주부 해커는? 수입이 거의 없는 목사나 사제가 돈을 소소하게 벌고 싶어서 윤리적 해킹을 한다면?

윤리적 해커가 항상 윤리적인 해킹만 하지는 않을 것이라는 통념도 있다. 그러니 해킹을 처음 시작했을 때부터 불법 행위라고는 해본 적이 없는, 윤리적 해킹만으로 명성을 날리는 캐릭터를 만들어보자.

캐릭터가 이 직업을 택한 이유	• 과거에 사이버 범죄로 피해를 입었기에 • 컴퓨터와 코딩에 익숙해서 • 권리나 자유를 빼앗겼던 아픔이 있어서 세상을 통제하고 싶다는 강박 관념이 생김 • 타인을 통제하면서 쾌감을 느낌 • 윤리를 중시하는 성격이어서 해킹으로 인한 도용과 남용에서 사람들을 보호하고 싶음 • 파란만장했던 과거에 배운 기술을 올바르게 사용하고 싶어서

음식 비평가 Food Critic

개요

음식 비평가(미식 평론가)는 각종 음식을 시식하고 신문, 잡지, 블로그 등에 품평을 싣는다. 음식의 맛, 향, 성분을 표현하고 설명할 뿐만 아니라 식당의 서비스와 분위기에 대한 의견도 제시한다. 대개는 평판에 영향을 미칠 수 있기 때문에 익명으로 글쓰기를 선호한다.

필요한 훈련·교육

전문 음식 비평가는 글을 잘 쓰려고 신문방송·문학·커뮤니케이션 분야의 학위를 갖고 있는 경우가 많다. 여기에 더해 요리나 음식 평론에 관한 수업을 이수하면 도움이 된다. 음식 비평 분야는 경쟁이 치열하다. 수습 경험과 신문, 잡지, 블로그에 글을 쓴 경력이 있다면 유리할 것이다. 음식 비평가는 다양한 요리를 맛보고 감별력을 키우려고 미식 여행을 떠나기도 한다.

이 직업에 유용한 기술·재능

뛰어난 후각과 미각, 환대하는 능력, 가르치는 능력, 글쓰기

이 직업에 도움이 되는 성격 특성

분석적인, 정중한, 호기심이 많은, 열성적인, 화려한 것을 좋아하는, 집중력 있는, 사소한 것도 지나치지 않는, 상상력이 풍부한, 객관적인, 관찰력 있는, 열정적인, 참을성 있는, 전문성을 갖춘, 즉흥적인, 거리낌 없는, 엉뚱한

갈등이 벌어지는 상황

- (캐릭터가 유명 셰프와 아는 사이라면) 연줄 때문에 발탁되었다고 비난받을 때
- 상사가 특정 식당에 대해 호평을 하라고 압박을 가할 때
- 프리랜서 평론가라서 안정적으로 자리를 잡았다는 생각이 들지 않음
- 식사를 하는 도중에 음식 비평가라는 사실이 들통나서 주목받음
- 익명으로 활동하면서도 자신을 홍보해야 할 때
- 마감일이 다가오는데 글을 완성하지 못함
- 악평을 했다가 협박받음

- 혹평한 식당이 망하자 죄책감을 느낌
- 친구나 가족의 요리에 이러쿵저러쿵 간섭할 때
- 가족이나 친구, 연인이 요리에 대한 평가를 (특히 좋은 말만 해주기를) 바랄 때
- 푸짐한 식사와 와인을 즐기다보니 체중이 증가했을 때
- 식사하는 자리에서 산만한 동행자가 자꾸 방해함
- 항의 메일이 날아옴
- 좋아하지 않는 음식을 열린 마음으로 평가하기가 어려움
- 인기 있는 레스토랑이나 셰프에게 부정적인 평가를 해야 할 때
- 다른 평론가들이 자신의 평론을 샅샅이 분석해서 업신여길 때
- (연인과 이별, 질병 등) 일신의 문제 때문에 음식에 온전히 마음을 쏟을 수 없을 때
- 특정 레스토랑을 칭찬했는데 위생 때문에 폐업했을 때
- 평론을 쓰다가 막혀서 진도가 나가지 않음
- 식사 중에 (중요한 전화가 오거나, 자신을 알아보는 사람이 말을 거는 등) 방해를 받음
- 요리에 대한 기대치가 실현 불가능할 정도로 높아서 어떤 요리에도 만족할 수 없음
- 미식 평론에 영향을 미치는 건강 문제(감기에 걸려 냄새와 맛을 느낄 수 없음, 치통이 생겨서 음식을 씹기가 힘듦)

주로 접하는 사람들	기고하는 매체의 편집자, 셰프, 식당 종업원, 식당 경영자, 레스토랑 후원자, 다른 평론가

0

직업이 캐릭터의 욕구에 미치는 영향	• **자아실현 욕구** 음식 비평가로 인지도를 쌓으려면 시간이 필요하다. 평론을 갓 시작했다면 닥치는 대로 일을 해야 한다. 만약 이 단계에서 비용을 많이 들였는데도 지지부진하다면 성취가 더딘 상황에 좌절을 느낄 수도 있다. • **존중과 인정의 욕구** 음식 비평가는 자신의 평론을 좋아하는 사람들을 만족시키려고

370

과장이 심하고 화려한 글을 써야 한다는 압박을 느끼기도 한다. 반면에 너무 부정적이거나 냉담하기만 하면 평판이 나빠지고 다른 평론가들에게 무시당할 수도 있다.

- 안전 욕구
 프리랜서 음식 비평가는 값비싼 요리와 교통편에 드는 비용을 감당하기 힘들 수도 있다.

고정관념
비틀기

사람들은 음식 비평가의 취향이 매우 고급스러울 것이라고 생각한다. 그렇다면 그런 겉모습과는 전혀 다르게 자신이 사기꾼이라는 사실이 들통날까 봐 두려워하는 평론가 캐릭터를 만들어보자.

소설이나 영화에서 음식 비평가는 오만하고 매사 비판적이며 비위를 맞추기 힘든 인물로 묘사되곤 한다. 성격이 느긋하며 요리 애호가로서 순수하게 평가하고자 하는 캐릭터를 설정해보면 어떤가?

대부분 음식 비평가는 다양한 식당을 다니며 갖가지 음식을 맛본다. 그렇다면 이국적인 음식, 지중해 요리, 푸드 트럭 요리처럼 특정 음식을 전문으로 하는 비평가는 어떨까?

캐릭터가
이 직업을
택한 이유

- 과거 셰프나 식당 주인이었으나 결과가 좋지 못했음에도 요리의 세계에 남고 싶어서
- 부모님의 잔소리가 심하고 기대치가 높았음
- 음식과 글쓰기에 열정이 있어서
- 여행과 새로운 경험, 특히 요리를 좋아해서
- 좋은 레스토랑을 발견해서 사람들에게 알려주고 싶어서
- 요리는 좋아하지만 셰프로서의 재능은 없거나 셰프까지 될 생각은 없어서
- 섬세한 미각을 지녀서
- 낯선 음식을 시식해보는 것이 좋아서

응급 구조사 Emergency Medical Responder

[한국의 경우 1급과 2급 자격이 있으며, 1급은 전문대 이상 학위가 필요하다. 유사한 자격으로는 인명 구조사, 수상 구조사, 인명 구조 요원 등이 있다]

개요

(위생병이나 간호병, 준의료 활동 종사자, 전문 응급 구조사, 긴급 구조원 등 세계 각국에서 다양한 명칭으로 불리는) 응급 구조사는 응급 현장에 가장 먼저 도착하는 사람이다. 다른 긴급 구조대와 함께 교통사고나 산업재해가 발생한 현장, 폭행 사건, 심장마비 · 뇌졸중 · 발작 같은 건강 관련 응급 상황 등 의료적 처치가 필요한 장소에 출동한다. 환자 상태를 판단하고 응급치료를 한 후 환자를 적절한 의료 시설로 이송한다. 의료 시설에 도착하면 응급실 직원에게 환자의 상태를 전달하는 것도 응급 구조사의 일이다.

필요한 훈련 · 교육

대부분 국가에서 응급 구조사는 18세 이상이어야 하고, 고등학교 이상의 학력을 갖춰야 하며, 전과가 없어야 한다. (미국의 경우) 응급 구조 분야의 자격은 초급, 중급, 준의료의 세 등급으로 나뉜다. 초급 과정의 응급 구조사는 심폐 소생술, 골절 부위 고정 등 비외과적인 처치법을 배운다. 중급 자격을 갖춘 응급 구조사는 삽관과 정맥주사 같은 더 복잡한 응급처치를 할 수 있다. 응급 구조사의 가장 높은 등급은 준의료 활동 종사자이다. 준의료 활동 종사자 자격을 갖춘 응급 구조사는 약물 투여(일부 주에 한함), 상처 소독, 엑스레이나 실험 결과 판독을 할 수 있다. 준의료 응급 구조사는 2년간의 자격 과정을 이수하고 병원 또는 구급차 탑승원으로 인턴십을 마쳐야 한다.

이 직업에 유용한 기술 · 재능

기본적인 응급처치, 방어 운전, 꼼꼼함, 손재주, 공감 능력, 평정심, 신뢰를 주는 능력, 리더십, 독순술, 외국어 구사 능력, 멀티태스킹, 체계적으로 정리 정돈하는 능력, 중재 능력, 연구 조사, 호신술, 전략적 사고, 완력, 가르치는 능력

이 직업에 도움이 되는 성격 특성	분석적인, 차분한, 조심스러운, 대립을 두려워하지 않는, 협조적인, 과단성 있는, 효율적인, 세심한, 남을 보살피기 좋아하는, 객관적인, 관찰력 있는, 남을 보호하려 하는, 임기응변에 능한, 책임감 있는, 학구적인, 이타적인

갈등이 벌어지는 상황	• 환자의 몸집이 커서 들어 올리기 어려움 • 환자의 가족이 싸우려 들거나 비협조적임 • 가장 필요한 순간에 중요한 장비가 고장 남 • 언어 장벽 • 고소를 당할 때 • 출동을 지연시키는 교통 정체나 사고 • 날씨가 좋지 않아서 제때 도착하지 못함 • 범죄율이 높은 지역에서 구조 전화가 걸려옴 • 장시간 불편한 자세로 꼼짝 않고 있어야 함 • 앉거나 쉴 기회가 거의 없음 • 정신적으로 부담이 큰 상황에 끊임없이 대처해야 함 • 의료진이 응급 구조사의 처치 능력을 인정하지 않을 때 • 노동시간이 길어짐 • 집단 트라우마나 생명을 위협하는 상황에 대처해야 할 때 • 전염병에 걸린 환자를 상대해야 할 때 • 휴일과 주말에도 근무해야 할 때 • 혼란스럽거나 압박감이 심한 상황에서 평정을 유지해야 할 때 • 생존 가능성이 낮은 사람을 치료할 때 • 아이들이 연루되어서 대처하기 곤란함

주로 접하는 사람들	환자, 의사, 간호사, 기타 의료계 종사자, 다른 응급 구조사와 긴급 구조대, 911[한국의 경우 119] 상황실 직원, 응급처치를 받는 환자의 가족이나 친구

373

- **자아실현 욕구**

 공감 능력이 있고 모두의 삶이 좀더 나아지기를 바라는 응급 구조
 사라면 늘 비슷비슷한 상황을 접하게 될 때 차츰 좌절감을 느낄지
 도 모른다. 몸과 마음이 지쳐가고, 자신이 정말로 세상을 바꾸고
 있는지 의구심이 들 것이다.

- **존중과 인정의 욕구**

 응급 구조사는 위험하고 정신없는 상황에서 일해야 하므로 신속
 한 판단과 의사 결정이 필수적이다. 어떤 직업이든 실수가 없을 수
 없지만, 응급 구조 분야에서는 실수 없이 일을 처리해야 한다는 압
 박이 크다. 외부의 비판을 들을 때는 물론이고, 특히 자기 자신을
 비난하기 시작하면 자존감이 낮아진다.

- **애정과 소속의 욕구**

 장시간 근무, 밤샘 근무, 휴일과 주말 근무는 응급 구조사의 대인
 관계에 나쁜 영향을 줄 수 있다.

- **안전 욕구**

 응급 구조사는 신고가 들어오면 폭력 현장을 포함하여 어디든 출
 동해야 하므로, 위태로운 상황에 처할 수 있다.

- **생리적 욕구**

 응급 구조사가 일하는 환경은 생명을 앗아갈 수 있는 위험 요소가
 여럿 존재한다.

응급 구조 분야는 남성이 많으므로, 여성 응급 구조사 캐릭터는 신선
한 느낌이 든다. 하지만 성별을 바꾸는 것에 그치지 않고, 캐릭터가
독특하고 독자의 예상을 넘어서는 모습을 보여줄 수 있어야 한다. 몸
도 마음도 강철 같은 여성이 아니라 공감 능력이 뛰어나고 감성이 풍
부한 여성 응급 구조사 캐릭터는 어떤가? 체구는 작고 왜소하지만 응
급 구조사가 되려고 신체 기준을 충족한 모습으로 그릴 수도 있을 것
이다. 캐릭터의 모든 측면을 신중하게 구상하여 묘사하면 어떤 직업
군이든 뿌리 깊은 고정관념을 허물 수 있다.

- 사랑했던 사람이 구조대가 늦게 도착하는 바람에 세상을 떠나서
- 사람과 응급 상황을 모두 잘 다룰 수 있어서
- 가족 중에 응급 구조사가 있어서
- 신 콤플렉스[자신이 다른 사람보다 우월한 존재이며, 자신의 판단이 다른 사람보다 옳다고 믿는 일종의 자기애적 인격 장애]가 있어서 다른 사람의 삶과 죽음에 영향력을 행사할 수 있다는 사실에 흥분을 느낌

응급 전화 상담사

Emergency Dispatcher

응급 상황 시 911에 전화하면 가장 먼저 전화를 받는 사람이 응급 전화 상담사다. 이들은 긴급 전화를 받고, 주요 생명 징후를 확인하고, 필요하다면 심폐소생술 같은 의학적 조언을 제공하고, 확보한 정보를 경찰·구급차·소방서 등 적절한 기관에 전달하고, 정보를 기록한다. 응급 전화 상담사는 긴장감이 높고 누군가의 생사가 걸린 상황에서 침착하고 명료하게 판단해야 한다. 때문에 많은 기술을 갖춰야 하는 동시에 강한 체력과 정신력이 필요한 직업이다. 스트레스를 받기 쉬우므로 이직률이 높은 직업이기도 하다.

필요한 훈련·교육

고등학교 졸업장이나 그에 준하는 학력 인증서가 필요하다. 최초로 응급 전화 상담사가 되면 현장 실습을 포함해 폭넓은 교육을 받아야 한다.

이 직업에 유용한 기술·재능

기본적인 응급처치, 뛰어난 청력, 평정심, 탁월한 기억력, 신뢰를 주는 능력, 경청하는 능력, 폭발물에 대한 지식, 외국어 구사 능력, 멀티태스킹, 중재 능력, 날씨 예측, 상대의 마음을 읽는 능력

이 직업에 도움이 되는 성격 특성

분석적인, 침착한, 휘둘리지 않는, 협조적인, 정중한, 과단성 있는, 진중한, 효율적인, 공감을 잘 하는, 집중력 있는, 친절한, 객관적인, 체계적인, 인내심 있는, 통찰력 있는, 완벽주의적인, 설득력 있는, 미리 대비하는, 전문성을 갖춘, 추진력 있는, 분별력 있는, 남을 잘 돕는, 현명한

갈등이 벌어지는 상황

- 전화를 건 사람에게 심하게 감정 이입하게 될 때
- 일하면서 받은 스트레스를 가족에게 쏟아냈을 때
- 기술상 문제가 발생하거나 설비가 제대로 작동하지 않음
- 과도하게 흥분해서 도무지 달랠 수 없는 신고자
- 실수를 저질러서 누군가의 죽음이나 부상을 초래함

- 중요한 순간에 아무 대응도 하지 못하고 얼어붙음
- 처리할 자격도 없고 적절한 훈련도 받지 않은 채 전화에 응대할 때
- 아는 사람에게서 신고 전화가 올 때
- 대규모 비상사태가 벌어져 너무 많은 신고 상황을 처리해야 할 때
- 즉각적인 도움이 필요한 사람에게 응급 서비스가 지연될 때
- 사망, 납치, 학대 등 통화 중 트라우마를 초래할 만큼 충격적인 사건이 일어남
- 일을 할 때는 철저히 감정을 배제하다가 근무가 끝나면 감정을 되찾는 것이 어려움
- 예산이 삭감되어서 장비가 노후해지거나 고장 나고, 교육 프로그램도 중단됨
- 상황이 제대로 처리되지 않아서 비난받을 때
- (초동 대처에 나선 타 기관 대원 중 자신의 연인이나 가족이 있는 등) 이해관계 충돌
- 오랫동안 자리에 앉아 컴퓨터 화면을 주시해야 해서 몸 여기저기가 아플 때
- 매일 트라우마에 노출되어서 가족이나 친구에 대한 걱정이나 불안감이 증가할 때
- 일손 부족
- 기계 고장으로 발신인의 목소리가 잘 들리지 않거나 통화가 힘든 상황
- 단시간에 까다로운 전화와 출동 요청을 많이 처리해야 할 때
- (응급 구조사가 교통 체증으로 늦거나, 경찰이 건물에 진입하지 못하는 등) 어려운 상황에서 오랫동안 전화를 받고 있어야 할 때

주로 접하는 사람들	위기에 처한 사람들, 다른 응급 전화 상담사, 감독관, 응급 구조사

직업이 캐릭터의 욕구에 미치는 영향	• **존중과 인정의 욕구** 응급 전화 상담사는 하는 일에 비해 인정을 받기가 힘들다. 한 번의 실수, 기억 오류, 순간적인 미흡한 대처가 사람의 생명을 위태롭게 할 수 있다. 상황이 나쁘게 흘러가면 자신의 판단에 의문이

생길 수 있고, 그러면 업무 수행에도 영향을 미치게 된다.

- **애정과 소속의 욕구**

 응급 전화 상담사는 매일같이 전화 너머로 '인생 최악의 순간'을 접하는 사람이다. 그래서 사랑하는 가족이나 친구에게도 언제 무슨 일이 일어날지 모른다는 두려움을 느낄지도 모른다. 응급 전화 상담사가 주변 사람의 생활을 지나치게 통제하려 든다면, 그들의 반감을 살 수 있다.

- **안전 욕구**

 응급 전화 상담사가 업무에서 겪는 상황은 시간이 흐르면서 트라우마로 작용할 수 있다. 응급 전화 상담사는 범죄, 희생, 폭력에 장기간 노출되기 때문에 결국 무감각해질 수 있고, 어떤 상황에서든 안정감을 느끼기 힘들어하기도 한다.

고정관념 비틀기	응급 전화 상담사는 여성이 더 많은 편이니, 남성 캐릭터에게 이 직업을 맡겨보자.

응급 전화 상담사 캐릭터를 다양한 트라우마에 노출시켜보자. 어느 시점에 다다르면 캐릭터는 각성해서 자신의 과거와 현재의 상황을 연결지을 것이다. 특히 신고자와 중요한 공통점이 있다면, 그 부분을 전개하는 방식에 따라 이야기에 흥미로운 층위를 더할 수 있다.

캐릭터가 이 직업을 택한 이유	• 사랑하는 사람이 응급 요원 덕분에 목숨을 구해서

- 사랑하는 사람이 응급 요원 덕분에 목숨을 구해서
- 위기에 처했을 때 911에 전화해서 도움을 받은 후 은혜를 갚고 싶다는 마음에서
- 어려운 상황에 빠진 타인을 돕고 싶다는 바람에서
- 다른 사람을 도와야 할 도덕적 의무가 있다고 생각해서
- 다른 사람을 돕고 싶지만 장애가 있거나 현장에서 일할 수 없음
- 의사소통 능력이 뛰어나서 흥분한 사람을 진정시키는 능력이 있음
- 과거의 실패가 계속 떠올라서 다른 이를 구함으로써 마음을 다스리려고
- 가족 중에 응급 구조사가 있어서
- 긴장이 고조된 상황에서도 동요하지 않고 타인을 설득할 수 있음

응급실 의사 Emergency Room Physician

개요

응급실 의사(응급의학과 전문의)는 외상 치료 교육을 받은 의사로, 응급실에 오는 환자의 상태를 중증도에 따라 구분하고 안정시킨다. 외상외과 의사와는 다르게 엑스레이 등 검사를 지시하고 그 결과를 해석하며 약물을 투여한다. 환자가 위급한 상황이라면 응급 수술을 하기도 하지만, 그보다는 환자의 상태를 진정시킨 뒤 적절한 전문의에게 인계하는 일에 중점을 둔다.

응급실에서는 질병이나 부상을 궁극적으로 치료하기보다 필요한 치료를 받을 수 있도록 긴급한 검사와 처치를 해서 생명을 구하고, 환자의 상태를 유지 또는 호전시켜서 계속되는 치료·수술·재활로 건강을 최대한 되찾을 수 있도록 응급 의료를 제공한다. 환자에게 향후 치료를 위해 가야 할 진료과를 안내해주거나 필요하다면 퇴원시키기도 한다.

응급실 의사는 반드시 모든 치료·검사·약물에 대해 정확한 기록을 남겨야 한다. 이 기록은 환자가 적용 가능한 보험에 가입했을 경우 적절한 보험금을 지급받을 수 있도록 보장해준다.

필요한 훈련·교육

응급실 의사는 학부 및 대학원에서 이론·실험·순환 근무[여러 과를 돌며 임상 실습을 하는 것]를 통해 의학 교육을 받고, 이를 마치면 의무박사 학위를 취득한다[이는 미국의 경우고, 한국 의대 졸업자가 공식으로 받는 학위명은 '의학사'다. 이 항목에서는 미국 기준으로 설명하고 있다]. 학위를 딴 후에는 응급의학 프로그램을 거쳐 면허를 취득한다. 응급의학 프로그램은 36개월 과정으로 순환 근무·외상 치료·방사선학·정형외과·환자 관리·응급처치·심폐소생술·소아과 중환자 치료 등이 포함된다. 미국의 경우 응급실 의사는 반드시 해당 주에서 공인한 자격증을 소지해야 한다. 지역마다 응급실 의사의 자격 요건과 업무 범위가 다르기 때문에, 응급실 의사 캐릭터를 등장시키려면 이야기 배경이 되는 지역의 응급실 의사에 대해 조사해야 한다.

이 직업에 유용한 기술·재능	기본적인 응급처치, 인간적인 매력, 평정심, 탁월한 기억력, 신뢰를 주는 능력, 경청하는 능력, 리더십, 외국어 구사 능력, 멀티태스킹, 정 확한 기억력, 체력, 상대의 마음을 읽는 능력, 연구 조사, 봉합 기술, 전략적 사고
이 직업에 도움이 되는 성격 특성	적응을 잘하는, 분석적인, 자신감 있는, 과단성 있는, 규율을 준수하 는, 집중력 있는, 지적인, 상대를 뜻대로 이끌 수 있는, 세심한, 꼬치꼬 치 캐묻는, 관찰력 있는, 참을성 있는, 끈질긴, 미리 대비하는, 전문성 을 갖춘, 학구적인, 현명한
갈등이 벌어지는 상황	• 자원과 인력이 충분하지 않은데 대규모 응급 상황이 발생함 • 폭력적이거나 행동을 예측하기 어려운 환자 • 진료받은 내용을 사실과 다르게 말하는 환자 • 장시간 근무로 체력이 고갈되고 번아웃을 겪을 때 • 병원 내 정치 싸움 때문에 환자 관리를 제대로 할 수 없을 때 • 보험에 가입하지 못한 환자를 보고 도덕적 딜레마를 느낌 • 사내 연애와 잘못된 판단 • 오진, 잘못 표기된 약, 차트 오류 등의 과실로 의료사고가 발생함 • 저승사자 같은 동료 의사(우연일 수도 있겠지만 그 의사가 담당한 환자는 대부분 사망함) • 연예인이나 유명한 범죄자인 환자에게 팬이나 기자나 접근하려 할 때 • 대기실에서 일어나는 가족 간의 소동이나 다툼 • 의료 과실로 인한 사망으로 환자 가족이 소송을 제기함 • 외상 후 스트레스 장애가 나타나서 이를 숨기려고 치료를 받아야 할 때 • 위급한 상태로 응급실에 실려 온 친구나 가족을 치료해야 할 때 • 집으로 돌려보낸 환자가 사망했을 때 • 의학적 판단이나 절차를 두고 동료와 의견이 갈림 • 약, 의료 장비, 의약품을 도난당함 • 아무도 모르는 사이에 응급실 내에서 질병이나 바이러스가 퍼짐

주로 접하는 사람들	다른 의사, 외상외과 의사, 간호사, 지원팀, 경찰이나 형사, 준의료 활동 종사자, 가족, 보험사 직원, 보안 요원, 제약사 직원, 의료 관련 회사의 직원, 택배 기사, 병원 이사회와 직원

직업이 캐릭터의 욕구에 미치는 영향

- **자아실현 욕구**

 가족이 자신을 자랑스럽게 여겨주기를 바라거나 공동체에서 존경받고 싶다는 이유에서 응급실 의사가 되었다면, 인생 후반부에 접어들어서 자신의 동기가 그렇게 가치 있지는 않았다는 것을 깨닫고 후회할 수도 있다.

- **존중과 인정의 욕구**

 소송이나 고발로 평판이 깎일 수 있다. 노화나 질환 때문에 능력이 저하될 수도 있는데, 그러면 자신이 계속 의사로 일할 수 있을지에 대해 의문이 들고 자존감이 추락할 것이다.

- **애정과 소속의 욕구**

 응급실 의사에게 대인 관계는 거의 항상 뒷전이다.

- **안전 욕구**

 폭력적인 환자, 비통하다는 이유로 의사에게 앙갚음하려는 유가족, 의문의 여지가 있는 진단, 법적 소송 등은 응급실 의사의 안전 욕구를 위협할 수 있다.

- **생리적 욕구**

 스트레스나 수면 부족은 물론 감염의 위험 등 응급실 의사를 둘러싼 위험 요인은 다양하다.

고정관념 비틀기

보통 응급실 의사는 지적이면서 체격도 탄탄한, 완벽하고 이상적인 모습으로 등장한다. 장애나 외모에 결함이 있는 캐릭터를 응급실 의사로 만드는 것은 어떤가? 그런 단점 때문에 캐릭터가 독특하고 두드러지는 존재가 된다면?

캐릭터가 이 직업을 택한 이유

- 사랑하는 사람이 무능한 의사 때문에 목숨을 잃었던 경험이 있어서
- 자신의 소명은 생명을 구하는 것이라고 믿어서
- 남의 목숨을 좌지우지하는 자신이 마치 신처럼 느껴져서

- 인간의 몸에 강한 흥미를 느껴서
- (대를 이어 의사가 되는 등) 다른 사람의 발자취를 따라가려고
- (부모와 한 약속 등) 의무감 때문에
- (사랑을 받으려면 그만한 자격이 있어야 한다는) 조건부 애정을 주는 부모에게 사랑과 인정을 받고 싶어서

임상 실험 참가자

Human Test Subject

개요

임상 실험 참가자는 실험 대상이 되는 대가로 돈을 받는다. 임상 실험 대상이 되면 약물이나 백신, 보충제 등을 몸에 주입하거나, 의료 기기를 사용하고 어떤 효과가 있는지 살펴본다. 혈액·타액·정액·소변·피부 세포·비듬 등을 연구 샘플로 제공하기도 한다. 사회과학 실험에 참여하면 연구진의 질문에 답하거나, 과제를 수행하거나, 신체적·정신적·감정적 상태를 변화시키는 조건에 노출된다. 어떤 종류의 연구에 참여하든 임상 실험 참가자는 무작위로 실험군 또는 대조군에 배정되며, 보통은 어느 군에 배정되었는지 알지 못한다. 좀더 안전한 실험이라면 설문지 작성, 시장조사를 위한 토론회 참가, 제품 테스트, 심지어 모의재판을 하기도 한다.

실험 참가자 선정 기준은 실험의 목적에 따라 다양하다. 특정 암에 걸렸거나, 사고로 전두엽이 손상되었거나, 감각 이상이 있다는 이유로 선정되기도 한다. 임상 실험 참가자는 실험 기간 동안 특정한 운동을 반복하거나, 잠을 자거나, 특정 음식만 먹을 수도 있고, 의약품이나 보조제를 일절 복용하지 못할 수도 있다.

임상 실험에 참가하려면 자의로 동의서를 작성해야 한다. 비윤리적 실험을 방지하고자 합법적으로 진행되는 실험은 여러 가지 규제를 받는다.

필요한 훈련·교육

실험에 참가하려고 훈련이나 교육을 받을 필요는 없지만, 실험 대상에게 요구하는 기준은 충족시켜야 한다. 실험 집단을 무작위로 선택하는 것이 아니라면 의약품 실험 참가자는 키와 몸무게가 특정 범위 내에 들어가야 하고 전반적인 건강 상태가 좋아야 한다. 술을 삼가야 하고, 실험 개시 한 달 전부터는 약이나 보충제도 복용하면 안 되는 경우가 많다.

이 직업에 유용한 기술·재능

인간적인 매력, 탁월한 기억력, 경청하는 능력, 고통에 대한 인내, 멀티태스킹, 체력

이 직업에 도움이 되는 성격 특성	적응을 잘하는, 모험심 있는, 심드렁한, 차분한, 협조적인, 호기심이 많은, 규율을 준수하는, 느긋한, 집중력 있는, 정직한, 충동적인, 유순한, 관찰력이 뛰어난, 인내심 있는, 소탈한, 사회 이슈에 관심이 많은, 거리낌 없는

갈등이 벌어지는 상황	• 임상 실험 중 불편하거나, 힘들거나, 당황스러운 요구를 받을 때 • 실험에 필요한 일을 반복해야 해서 지루해지거나, 장시간 임무를 수행하고 질문에 답해야 할 때 • 성가시거나 비협조적인 사람과 같은 집단에 배정되었을 때 • (갑작스러운 성욕 감퇴, 두통, 강렬한 욕구, 잦은 배뇨 신호 등) 정상이 아닐 수도 있는 증상을 겪을 때 • 연구진에게 조종당한다고 느낄 때 • 치료가 필요한 부작용이 나타날 때 • 구토, 두통, 손발 경련, 불면증 등 사소한 부작용을 실험 내내 견뎌야 할 때 • 부작용 때문에 하던 일을 하지 못하게 됐는데 그에 대한 보상을 받지 못함 • 임상 실험이 끝난 후에도 오랫동안 부작용을 겪음 • 실험에 참가하기로 한 결정을 후회하지만 끝까지 해내야 할 때 • 임상 실험에 참가하는 것을 반대하는 가족과 언쟁을 벌일 때 • 임상 실험을 끝내고 받은 보수가 위험을 감수한 것 치고는 너무 적다고 생각될 때 • 술을 마시거나 특정 시간에 무엇을 먹은 것처럼 임상 실험 중 지켜야 할 규칙을 어겨서 참가 자격을 잃게 되었을 때 • 며칠 동안 격리되어서 지루함을 느낄 때 • 피를 자주 뽑아야 할 때

주로 접하는 사람들	다른 임상 실험 참가자, 연구진, 행정 담당자, 심리학자, 의사, 영양사, 의대생

- **자아실현 욕구**

 임상 실험 부작용으로 몸의 기능이나 능력이 훼손되면, 인생에서 중요한 목표를 달성하지 못하게 될 수 있고, 속았다고 느낄 것이다.

- **존중과 인정의 욕구**

 임상 실험에 자주 참가하면 자신을 제대로 돌보기 힘들고 실험용 도구가 된 듯한 느낌을 떨치지 못할 수 있다. 오직 돈을 벌기 위해서 빈번하게 임상 실험에 참가하고 뒷일은 생각하지 않았다면, 나중에 이르러서야 겪을 필요가 없는 위험을 겪었다는 사실을 깨닫고 자존감이 무너질 수도 있다.

- **애정과 소속의 욕구**

 가족이나 가까운 친구들이 임상 실험에 참가하는 것을 이해하지 못하거나 지지하지 않으면, 관계에 마찰이 생길 수 있다.

- **안전 욕구**

 임상 실험은 영구적인 부작용을 남길 수 있다. 몇 년, 심지어 수십 년이 지난 후에야 부작용이 나타나기 시작하면 피해를 호소할 곳도 없을 것이다.

위험한 일을 하는 사람들은 대개 돈이 절박해서 그러는 것으로 묘사된다. 다른 동기가 있어서 임상 실험에 참여하는 캐릭터를 만들어보자. 특정 질환을 박멸하고 싶다는 열정으로 넘치거나, 아니면 자신에게 벌을 주고 싶다는 잠재의식이 작용한 것인지도 모른다.

- 빚 청산이나 대학 학비 등 돈이 필요해서
- 과학을 좋아해서 과학과 연관된 분야의 일을 하고 싶어서
- 과거에 입은 트라우마 때문에 자기 파괴 성향이 생김
- 의학의 도움을 받아야 할 절박한 이유가 있어서
- 충동적인데다 내일은 생각하지 않고 오늘만 사는 사람이라서
- 희귀병을 앓고 있거나, 특정 연구에 딱 맞는 신체적 특징이 있어서

자동차 정비사 Auto Mechanic

개요

자동차 정비사는 차량을 검사·수리·유지 관리한다. 엔진과 부속품에 대해 전반적인 지식을 갖춘 경우도 있고, 승용차·트럭·빅 릭[트레일러 두 대를 연결한 차량]·보트·외제차 등 특정한 유형이나 에어컨·변속기 등 특정 파트에 전문화된 자동차 정비사도 있다. 개인 정비소를 운영하거나, 대리점의 서비스 센터에서 일하거나, 다른 사람의 매장에 취직할 수 있다.

필요한 훈련·교육

중등교육 이상의 학력이 있고 다양한 프로그램을 통해 자격을 갖춘 정비사를 원하는 매장도 있지만, 그렇지 않은 곳도 많다. 하지만 자격 인증 프로그램을 이수하면 고용될 기회가 늘어나고 급여도 높아질 것이다. 교육 기회는 직업훈련 학교, 전문대학, 정비사 양성 학교, 군대 등에서 찾을 수 있다. 연수생으로 일하거나 작업장에서 연수를 거쳐 정비사가 되는 것도 흔한 경로이다.

정비에 쓸 도구는 각자가 직접 마련하라는 정비소도 있다. 이런 경우 누군가에게는 도구를 사는 비용이 취업 장벽이 될 수 있다.

이 직업에 유용한 기술·재능

손재주, (자동차 키 없이) 점화 장치를 이용하여 시동을 거는 능력, 기계를 다루는 기술, 정확한 기억력, 전략적 사고

이 직업에 도움이 되는 성격 특성

기민한, 분석적인, 호기심이 많은, 집중력 있는, 고결한, 직업윤리를 준수하는, 독립적인, 근면 성실한, 꼼꼼한, 관찰력이 뛰어난, 임기응변에 능한, 책임감 있는, 학구적인

갈등이 벌어지는 상황

- 차에 문제가 발생했으나 확실한 원인을 알 수 없을 때
- 문제를 못 보고 지나쳐서 차가 고장 남
- 부주의, 또는 피로 때문에 방심하다가 다쳤을 때
- 중요한 공구나 기계 부품을 망가뜨림
- 낡았거나 규격 미달의 기계를 사용해야 할 때

- 극심한 더위나 추위 등 일을 하기 어려운 날씨
- 짜증을 내거나 잔뜩 화가 난 고객
- 업계의 변화를 따라잡기가 어려움
- 직업 교육을 받지 못하게 되거나 자격시험에 불합격함
- 가족을 부양하거나 원하던 목표를 달성하기에 충분한 돈을 벌지 못함
- 다른 분야의 정비 일을 하고 싶으나 지금 일에서 벗어나기 힘들 때
- 고객이 정비소 문 앞에 주차하는 바람에 다른 차량이 정비소에 출입하지 못할 때
- 친구들이 자기 차를 공짜로 정비해달라고 부탁할 때
- 자동차 정비사는 사기꾼이라는 편견이 있는 고객이 자신을 속이는 것 아니냐며 비난할 때
- 개인 정비소를 열고 싶지만 그럴 형편이 못 됨
- 고용한 자동차 정비사가 절차를 무시하는 바람에 정비소의 평판을 깎아먹음
- 공구를 소홀히 다루는 정비사와 일해야 함
- 현장의 공구, 소모품, 설비를 도둑맞음
- 직원들이 안전 수칙을 지키지 않을 때

주로 접하는 사람들	차주, 다른 정비사, 정비소나 대리점 주인, 자동차 판매업자, 감독관

직업이 캐릭터의 욕구에 미치는 영향

- **자아실현 욕구**

 자동차 정비사라는 직업을 임시방편으로 여긴다면, 가령 나중에 카 레이싱 정비 팀에 들어가기 위한 발판 정도로만 생각한다면 지금의 일이 불만족스러울 수 있다. 캐릭터의 목표가 실현되지 않는다면 답답하고 갇힌 것 같다고 느낄 것이다.

- **존중과 인정의 욕구**

 자동차 정비사가 꼭 필요한 직업이라는 것은 모두가 동의하는 사실이지만, 블루칼라 노동자를 부정적인 시선으로 보는 사람도 여전히 존재한다. 캐릭터가 이런 편견을 겪는다면 남에게 경시당한다고 느낄 수 있다.

- 애정과 소속의 욕구

 재정적으로 곤란한 상황이라면 대인 관계를 이어가는 것이 어려워질 수 있다.
- 안전 욕구

 안전을 위한 최소한의 산업 표준도 지키지 않거나 절차를 생략하려는 사람들과 일한다면 자주 부상을 입을 수 있다.

고정관념 비틀기

다른 많은 직업과 마찬가지로 이 직업의 종사자는 대부분 남성이다. 영화 〈나의 사촌 비니〉의 모나 리사 비토 같은 여성 자동차 정비사를 등장시키면 이런 고정관념을 유쾌하게 비틀 수 있다.

또한 자동차 정비사는 블루칼라에 속한다. 화이트칼라 가정에서 자란 캐릭터가 자동차 정비사를 꿈꾼다면 어떨까?

캐릭터가 이 직업을 택한 이유

- 자동차를 다루면서 자랐기에 차에 열정이 있어서
- 자동차, 엔진, 기계를 제대로 작동시키는 일을 사랑해서
- 손재주가 좋고 역학이나 기계학을 공부하고 싶어서
- 사람들을 피해 혼자 일하는 것이 좋아서
- 어려운 퍼즐에 도전해서 풀이법을 찾는 것이 좋아서
- (외모가 흉하다거나, 언어 장애나 인지 문제 등으로) 사회생활을 하는 것이 어려워서
- (과거의 트라우마 때문에) 사람을 사랑하기 힘들어서 자동차에 관심과 애정을 쏟기로 함
- 자동차 정비를 가르쳐준 사람이 사망하자 그를 기리고 싶어서

장례 지도사 Funeral Director

개요

장례 지도사(장의사)는 장례 준비를 돕는 사람이다. 시신을 수습하고, 법적으로 필요한 서류를 작성하며, 유족과 함께 장례식을 준비한다. (미국의 경우) 매장 또는 화장 선택, 관 선택, 음악과 슬라이드쇼 선택, 장례식용 소책자 작성, 꽃꽂이 선택, 교통편 마련 등이 필수적이다. 장례 지도사는 장례식에 필요한 물품을 조달하는 사람들과 협력하고 장례식 절차를 감독하면서 고인과 유족의 뜻에 따라 장례식이 이루어지게 해야 한다.

장례 지도사는 대개 시신 보존, 방부처리, 염습, 화장 등의 절차를 담당할 수 있으며, 이런 경우에는 염습사라고도 한다.

필요한 훈련·교육

장례 지도사가 되기 위해 필수로 받아야 하는 교육은 국가나 지역에 따라 다를 수 있으므로, 만약 실제로 존재하는 지역이 이야기의 배경이라면 해당 지역의 정보를 조사해야 한다. 그러나 일반적인 장례 지도사라면 장례 지도학 준학사 또는 학사 학위를 취득하며, 자신이 일하는 주에서 발급하는 자격증이 필요하다. 시신 수습과 관련된 법률도 교육받아야 한다. 사망 증명서 같은 서류 작업뿐 아니라 엄격한 지침과 절차에 따라 증거물 연계성을 확보해야 모든 법적 절차가 원활하게 진행될 수 있기 때문이다.

이 직업에 유용한 기술·재능

기본적인 응급처치, 친화력, 명확한 의사소통, 공감 능력, 평정심, 탁월한 기억력, 신뢰를 주는 능력, 경청하는 능력, 환대하는 능력, 리더십, 멀티태스킹, 중재 능력, 영업, 조각 실력, 바느질, 망자와의 교감 (이야기에 초자연적 요소가 포함되는 경우)

이 직업에 도움이 되는 성격 특성

침착한, 휘둘리지 않는, 정중한, 수완이 좋은, 규율을 준수하는, 진중한, 능률적인, 공감을 잘하는, 집중력 있는, 고결한, 직업윤리를 준수하는, 친절한, 근면 성실한, 상냥한, 성숙한, 세심한, 죽음에 호기심이 있는, 남을 보살피기 좋아하는, 유순한, 체계적인, 참을성 있는, 설득

력 있는, 전문성을 갖춘, 반듯한, 책임감 있는, 영적인, 남을 잘 돕는

<table>
<tr>
<td>갈등이
벌어지는
상황</td>
<td>
• (아이, 끔찍하게 죽은 사람 등) 시신을 수습하기 어려울 때

• 장례 준비 과정에서 가족들이 갈등을 빚을 때

• 증거물 연계성이 끊어짐

• 무연고자의 장례 준비를 할 때

• 일과 생활의 균형을 유지하기 힘들어질 때

• 이 직업에 대한 사회적 편견을 마주할 때

• 필수 서류나 지침이 전혀 없는 시신을 접수할 때

• 작업에서 오는 정신적·정서적 고통을 이겨내야 할 때

• 시신, 또는 보석과 같은 관련 물품을 도난당했을 때

• 지불한 장례비에 비해 많은 것을 요구하는 가족

• 부고 또는 사망 진단서에 인쇄 오류가 있을 때

• 일손 부족

• 장비 고장

• 매장해야 할 시신을 실수로 화장해버림

• 슬픔에 잠긴 나머지 간단한 결정조차 내리기 힘들어하는 가족

• 한밤중, 또는 특별한 행사에 참가하던 중에 시신을 수습해야 할 때
</td>
</tr>
<tr>
<td>주로 접하는
사람들</td>
<td>
비탄에 잠긴 가족, 교회 직원, 자원봉사자, 목회자와 성직자, 플로리스트, 요리사, 장례식장 직원, (망자가 군 복무 중이었다면) 군대에서 나온 담당자, 경찰 수사관, 검시관, 배달원, 종업원
</td>
</tr>
<tr>
<td>직업이
캐릭터의
욕구에
미치는 영향</td>
<td>
• 자아실현 욕구

캐릭터가 살아 있는 사람을 대하는 것을 힘들어해서 장례 지도사라는 직업을 택했다면, 언젠가는 그런 판단 때문에 적성에 맞는 일을 찾지 못했다는 사실을 알게 될 것이다.

• 애정과 소속의 욕구

다른 사람들이 장례 지도사라는 직업을 불편하게 생각한다면, 캐릭터는 고립감을 느낄 수 있다.
</td>
</tr>
</table>

- **안전 욕구**

 범죄자, 조직폭력배, 또는 연방 수사국이 주시하는 인물을 염해야
 할 경우 위험한 상황에 휘말릴 수도 있다.

고정관념
비틀기
장례 지도사는 대체로 죽음을 무던하게 받아들인다. 하지만 여러분
의 캐릭터는 그렇지 않다면? 장례 지도사는 어떤 마음의 상처, 두려
움, 목적이 있을까?

캐릭터가
이 직업을
택한 이유
- (아버지가 묘지 관리인이었거나 어머니가 목회자로 장례식을 주관했
 다는 등) 일찍부터 죽음을 존중하는 일을 배워서
- 임사 체험을 한 후 삶과 죽음이 평생의 관심사가 되어서
- 장례식을 통해 건전한 방식으로 상실감을 받아들일 수 있었기에
 다른 사람들도 그럴 수 있기를 바람
- 원래부터 영성이 깊어서
- 죽음을 애도하는 과정으로 슬픔에 잠긴 사람들을 돕고 싶어서
- 남을 좌지우지하는 요령이 있으며, 비통에 잠긴 사람은 손쉬운 표
 적이기에

전문 문상객

Professional Mourner

개요

가족이나 사랑하는 사람이 세상을 떠났을 때 고인의 친인척이 많지 않거나, 유가족 측에서 고인의 영향력이 더 크게 보이기를 원한다면 전문 문상객을 고용하여 장례식에서 애도하게 하는 경우가 있다. 전문 문상객은 먼 친척, 오랫동안 연락이 끊겼던 친구, 전 직장 동료, 지인 등의 역할을 맡는다. 다른 문상객과 이야기를 나눌 때 자신의 정체를 드러내서는 안 된다.

장례식 절차는 종교와 문화에 따라 다르므로 전문 문상객이 해야 하는 일도 이에 따라 달라지기 마련이다. 자신이 가게 될 장례식의 문화적 · 종교적 관습을 숙지해야만 분위기에 잘 섞여들고 정체가 탄로 나지 않을 것이다.

필요한 훈련·교육

전문 문상객이 되기 위한 공식적인 교육이나 훈련은 없지만, 연기 수업은 도움이 될 수 있다. 공개적으로 구인 공지가 올라오는 직업이 아니므로, 전문 문상객이 되려면 구직 노력도 게을리해서는 안 된다.

이 직업에 유용한 기술·재능

친화력, 창의력, 꼼꼼함, 탁월한 기억력, 거짓말, 외국어 구사 능력, 중재 능력, 연기력, 상대의 마음을 읽는 능력, 망자와의 교감(이야기에 초자연적 요소가 포함되는 경우)

이 직업에 도움이 되는 성격 특성

적응을 잘하는, 휘둘리지 않는, 정중한, 창의적인, 진중한, 공감을 잘하는, 충실한, 성숙한, 죽음에 호기심이 있는, 유순한, 참을성 있는, 설득력 있는, 반듯한, 남을 잘 돕는, 윤리에 얽매이지 않는

갈등이 벌어지는 상황

- 정체를 의심하며 질문을 쏟아내는 사람
- 맡은 역할에 어울리지 않는 언행을 해버렸을 때
- 고인의 가족이 너무 많은 것을 요구할 때
- 종교에 따른 장례 절차가 낯설 때
- 고인의 죽음에 범죄행위가 연루되었거나 고인이 살해당했을지도

모른다는 증거를 발견했을 때

- 가족 불화에 말려들었을 때
- 지인과 장례식에서 마주치게 되었을 때
- 다른 사람들의 슬픔에 계속 노출되는 것이 정서적으로 힘들 때
- 누군가의 비밀을 엿듣게 되었을 때
- 유가족이나 다른 참석자에게 괴롭힘을 당했을 때
- 장례식에 가는 도중에 차가 고장 났을 때
- 같은 장례식에 참석한 다른 전문 문상객이 연기를 더 잘할 때
- 고인이 먼 친척이라는 사실을 알게 되었을 때
- 전문 문상객을 고용했다는 사실을 알고 고인의 가족 중 한 명이 화를 낼 때
- 진짜 문상객이 사적인 가족 문제를 털어놓으며 조언을 구할 때
- 장례 중에 사건이 발생해서 자신의 일에 수치심이나 죄책감을 느끼게 되었을 때
- 지나치게 수다스럽거나 이상한 질문을 하는 조문객
- 대중의 관심이 높은 인물의 장례식에서 기자가 캐릭터에게 의심을 품고 조사를 벌인 결과 캐릭터의 정체가 탄로 나는 바람에 앞으로 전문 문상객 일을 계속하기가 어려워졌을 때
- 유가족이 전문 문상객은 신원을 드러내면서 소송을 걸지는 못할 것이라고 생각해서 캐릭터에게 지불해야 할 돈을 주지 않을 때

주로 접하는 사람들

유가족, 고인의 친구, 성직자, 다른 전문 문상객, 장례 지도사, 플로리스트, 출장 뷔페 업자

직업이 캐릭터의 욕구에 미치는 영향

- **존중과 인정의 욕구**

 유족들의 마음이 약해지는 시기에 거짓된 감정을 연기하고 사람들에게 거짓말을 하는 것이 비윤리적인 행동이라고 생각하는 사람들이라면, 전문 문상객에게 거친 비난을 퍼부을지도 모른다.

- **애정과 소속의 욕구**

 전문 문상객에 대한 인식이 좋지 않은 문화권에서는 이 직업을 가진 사람을 제멋대로 판단할 것이다. 그런 문화권에서는 다른 사람

과 의미 있는 관계를 맺기가 어려울 수도 있다.

- **안전 욕구**

 장례식은 감정이 쉽게 격해질 수 있는 곳이다. 전문 문상객의 정체
 가 탄로 난다면 언쟁이 벌어지고 심하면 상해를 입을 수도 있다.

<table>
<tr><td>고정관념
비틀기</td><td>과거 많은 문화권에서 공개적으로 감정을 드러내는 일은 남성보다
여성에게 용인되는 행위였다. 지금도 이런 분위기가 남아있기에 전
문 문상객은 대부분 여성이다. 그러니 남성 문상객 캐릭터를 만들면
이야기에 신선함을 더할 수 있다.
도덕적으로 께름칙한 직업이 대부분 그렇듯, 전문 문상객도 마지못
해 이 일을 하는 경우가 많다. 그러니 전문 문상객으로 살아가는 삶을
즐기는 캐릭터를 만들어보자.</td></tr>
</table>

캐릭터가 이 직업을 택한 이유	• 가족의 장례식에 친척들이 오지 않아서 실망하고 무시당했다고 느낀 적이 있어서 • 연기하는 것을 좋아해서 • 죽음, 장례식, 애도의 과정에 매료되어서 • 비록 짧은 시간일지라도 누군가의 가족에 속해 있다는 느낌을 원해서 • 다른 사람인 척 행세하는 일이 짜릿해서 • 진정한 자신의 모습으로 살아가기가 싫어서, 전문 문상객이 되면 현실을 직시하지 않을 수 있기 때문에

접수원 Receptionist

개요

접수원은 사무실이나 회사의 안내 데스크에서 일하며, 방문 고객을 가장 먼저 응대하는 사람이다. 방문객을 맞이하고, 각종 문서나 서류를 배포하거나 보관하며, 전화를 받는다. 부수적인 업무로는 방문 예약 받기, 사무용품 주문, 청구서 발송, 장부 관리, 이메일 확인, 신입 직원 교육, 회사 시설 안내 등이 있으며, 건물 수리나 웹 사이트 디자인처럼 전문가에게 의뢰해야 하는 서비스의 일정을 잡고 처리하는 일을 맡기도 한다.

필요한 훈련·교육

일반적으로 접수원이 되려면 고졸 학력이 필요하지만, 고등학교 재학생을 사무 보조 직원으로 고용해서 접수원 업무까지 맡기는 회사도 있다. 사무실의 각종 절차나 시스템, 소프트웨어 사용법 교육은 대부분 일하는 중에 이루어진다. 타이핑 실력과 기본적인 컴퓨터 활용 능력을 채용 기준으로 삼는 곳도 있다.

이 직업에 유용한 기술·재능

인간적인 매력, 컴퓨터 실력, 꼼꼼함, 탁월한 기억력, 숫자를 잘 다룸, 환대하는 능력, 사람을 웃게 하는 능력, 멀티태스킹, 중재 능력, 상대의 마음을 읽는 능력, 조사, 타이핑, 글쓰기

이 직업에 도움이 되는 성격 특성

매력적인, 협조적인, 정중한, 수완이 좋은, 효율적인, 정직한, 충실한, 유순한, 관찰력 있는, 미리 대비하는, 전문성을 갖춘, 남을 보호하려 하는, 임기응변에 능한, 책임감 있는, 남을 잘 돕는

갈등이 벌어지는 상황

- 더 오래 일했다거나 학력이 높다는 이유로 거만하게 행동하는 동료
- 중요한 서류를 어디에 두었는지 기억나지 않을 때
- 모욕적이거나 담당 업무가 아닌 일(청소, 잡일, 개인적인 심부름, 상사의 배우자에게 거짓말하기 등)을 하라는 지시를 받을 때
- 화가 난 고객이나 손님을 상대해야 할 때
- 동료 간의 불화나 반목

ㅈ

- 정전으로 업무가 중단되었을 때
- 말이 많거나 치근덕거리는 손님을 응대해야 할 때
- 성희롱이나 성차별을 당할 때
- 박한 봉급과 수당
- 동료가 해고당해서 그 업무까지 떠맡아야 할 때
- 거들먹거리거나, 세세한 부분까지 참견하거나, 불합리할 정도로 요구가 많은 상사
- 절대 만족할 것 같지 않은 고객
- (병원에 근무하는 경우) 진료 예약을 매번 지키지 않는 환자
- (병원에 근무하는 경우) 환자나 동료에게서 질병이 옮음
- 한번도 겪어본 적 없는 복잡한 상황을 처리해야 할 때
- 이직이 잦아서 늘 신입이 오고, 그때마다 신입 교육을 맡게 되어서 업무에 지장이 생길 때
- 남의 말을 경청하지 않거나 절차를 잘 따르지 않는 신입을 교육해야 할 때
- 근무 중 가족에게 위급한 일이 발생했을 때
- 실수로 고객의 기밀을 누설했을 때
- 사내에 이상한 낌새가 있음을 알아차렸으나 어떻게 해야 할지 모를 때
- 휴식 시간이 없을 때
- (병원에서 근무하는데 피나 바늘을 두려워하는 등) 근무 환경과 관련한 개인적인 두려움

주로 접하는 사람들	(병원이라면) 환자, 고객이나 손님, 다른 접수원이나 사무실 관리직, 건물 내 전문직 종사자(회계사, 의사, 간호사, 카운셀러, 변호사, 교사, 치과 의사 등), 직업 체험 프로그램에 참여 중인 학생, 구직자, 택배 기사
직업이 캐릭터의 욕구에 미치는 영향	• **자아실현 욕구** 접수원의 업무는 반복적이고 지루하기 때문에 자신의 삶에 회의가 들 수 있다.

- **존중과 인정의 욕구**

 접수원은 종종 자기 잘못이 아닌 일에도 비난을 받는다. 반대로 큰 문제를 해결했을 때는 성과를 인정받지 못하기 일쑤다.

- **애정과 소속의 욕구**

 접수원은 상사나 동료와 마찰을 빚을 수 있으며, 특히 사무실에서 문제를 해결하려고 노력하다가 사태가 악화되기도 한다. 이는 위험한 라이벌 구도를 만들거나 소외감으로 이어질 수도 있다.

고정관념 비틀기

영화나 소설에 나오는 접수원은 백발백중 매력적이며 교태를 부리거나, 우스꽝스러울 정도로 일처리가 미숙하거나, 병적으로 꼼꼼하거나, 따분하고 심드렁한 모습 중 하나로 묘사된다. 이런 진부함을 탈피한 접수원 캐릭터를 만들어보자. 대범하고 생기 넘치는 성격이거나, 부루퉁하고 활기라고는 없는 캐릭터도 좋다. 아니면 자신이 이 회사에서 활력을 담당한다는 좌우명을 갖고 일하는 열정적인 접수원도 가능하다.

캐릭터가 이 직업을 택한 이유

- 교통수단이 마땅치 않기에 집과 가까운 일자리를 구해야 했음
- 다양한 사람들과 교류하는 것이 좋아서
- 방학 동안 할 수 있는 쏠쏠한 아르바이트라서
- 체계적으로 정리 정돈하는 기술이 뛰어나기 때문에
- 일관성 있고 예측 가능한 일을 하고 싶음
- (비영리 단체, 자녀가 다니는 학교, 좋아하는 친구가 소유한 회사 등) 지금의 조직·단체가 좋아서
- 밑바닥부터 경험을 쌓고 싶어서
- 학력이 높지 않아서

정치인 Politician

정치인이 되는 방법과 업무의 범위, 권한은 나라 혹은 직책마다 다르다. 하지만 정치인 대부분은 지역구 유권자들에게 선거로 뽑히며, 당선되면 중앙(연방) 정부나 지방 정부의 행정부를 구성하게 된다. 선거로 뽑히기 때문에 정치인으로 성공하려면 다른 사람의 지지를 얻는 일이 아주 중요하다. 그래서 정치인 중에는 카리스마를 타고난 사람이 많고, 비즈니스나 자원봉사를 통해 지역사회 지도자로서의 경험을 쌓아간다. 정치인은 선출직 공무원으로서 회의, 토론, 인터뷰, 캠페인, 홍보 행사 등에 참여한다.

정치인의 일상적인 업무는 맡은 직책에 따라 다르지만, 자신의 정당 강령이나 신념을 지지하는 일이 주 업무이므로 그런 목표를 지향하는 활동에 하루 대부분을 보낸다. 주로 각종 회의에 참석하고, 유력 인사들에게 자신의 목표를 알리고, 다른 사람들(주로 '서로에게 대가를 바라는' 관계)과 연대하고, 법안을 발의하고, 문제를 확인하여 해결하고, 전략을 논의하고, 여론을 확인하고, 정책을 결정한다.

선거로 뽑히는 것이 아니라 임명되는 정치인도 있다. 이들의 역할은 보통 이들을 임명한 사람이나 속해 있는 기관과 관련 있다. 유권자의 표가 필요하지 않으므로 유권자와 자신의 책무를 대하는 태도가 선거로 뽑힌 정치인과는 사뭇 다르다.

필요한 훈련·교육

정치인에게 필요한 학력·경력은 직위나 직책에 따라 다르고, 지역에 따라서도 다르다. 정치학 학위가 반드시 필요하지는 않지만, 그래도 정치인이 되고 싶어 하는 사람 다수가 정치학 학위를 취득한다. 학위와는 관계없이, 정치인 지망생 대부분은 지역구에서 (선출 공무원이나 자원봉사자로서) 일하면서 경험을 쌓고 더 높은 직위로 올라가는 길을 택한다. 이 분야에서는 마케팅과 홍보가 아주 중요하므로 이에 대한 지식과 경험이 반드시 필요하다.

이 직업에 유용한 기술·재능	인간적인 매력, 공감 능력, 평정심, 신뢰를 주는 능력, 경청하는 능력, 환대하는 능력, 리더십, 사람들을 웃게 하는 능력, 멀티태스킹, 인맥, 체계적으로 정리 정돈하는 능력, 홍보 능력, 화술, 상대의 마음을 읽는 능력, 전략적 사고, 비전

이 직업에 도움이 되는 성격 특성	적응을 잘하는, 기민한, 야망 있는, 분석적인, 차분한, 매력적인, 자신감 있는, 대립을 두려워하지 않는, 주변을 잘 통제하는, 협조적인, 정중한, 과단성 있는, 수완이 좋은, 진중한, 열성적인, 외향적인, 집중을 잘하는, 이상주의적인, 영감을 주는, 열정적인, 애국심이 강한, 끈질긴, 설득력 있는, 전문성을 갖춘, 임기응변에 능한, 책임감 있는, 사회 이슈에 관심이 많은, 마음이 넓은, 거리낌 없는, 말수가 많은, 현명한, 일중독

갈등이 벌어지는 상황	• 공개 토론 중 아무 말도 못하고 굳어버림 • 캐릭터가 한 말이 맥락에서 벗어나서 불리하게 해석될 때 • 만만치 않은 경쟁자와 맞서야 할 때 • 애써 숨겼던 과거의 비밀이 폭로되었을 때 • 홍보 행사에서 악재가 계속됨 • 반대 당의 흑색선전 • 신념이 흔들리면서 그동안 추구해왔던 이상이 변하게 됨 • (뇌물 수수, 불의 외면 등) 부도덕한 행위를 하라는 유혹에 시달림 • 거짓말이 들통났을 때 • 성범죄로 고발당했을 때 • 장시간 일하느라 체력이 고갈되었을 때 • 늘 주목을 받느라 감정적으로 긴장 상태임 • 반항적인 자녀나 완고한 친척 때문에 당혹스러운 일을 겪을 때 • 스토킹을 당할 때 • 암살 시도를 당할 때 • 모두의 마음에 들려고 애쓰다가 정작 필요한 환심은 사지 못하게 되어버림 • 중요한 캠페인이 시작되었는데 병에 걸렸을 때

ㅈ

- 유능한 보좌관이 경쟁하는 정치인의 보좌관으로 가버림
- 상황이 바뀌는 바람에 공약을 지키지 못하게 됨
- 반대파가 거세게 비판할 때
- 사생활이 거의 없음

주로 접하는 사람들	다른 정치인, 자원봉사자, 인턴, 행정 담당 직원, 유권자와 지역구 주민, 기자, 캠페인 관리자, 로비스트, 분석가

직업이 캐릭터의 욕구에 미치는 영향

- **자아실현 욕구**
 세상을 바꾸려고 정치인이 되었으나 특정 인물이나 단체의 비위를 맞추는 데 급급해지면 자신의 가치에 의문을 품고 정체성을 상실할 수도 있다.
- **존중과 인정의 욕구**
 정치는 대체로 인기 경쟁이고, 정계 사람들은 타인의 의견에 민감하다. 정치인 캐릭터가 호감을 잃고 대중의 관심에서 멀어진다면 이 욕구가 채워지지 않을 수 있다.
- **애정과 소속의 욕구**
 정치인은 정신없이 일정에 쫓기며 오랜 시간 일하므로, 가족과 친구를 뒷전에 두기 일쑤다.
- **생리적 욕구**
 불만을 품거나 혼란에 빠진 시민이 정치인을 공격하는 일은 드물지 않으므로, 정치인은 생명이 위태로울 수도 있는 직업이다.

고정관념 비틀기

사심 없이 국가를 위하는 정치인, 혹은 진심이라고는 없고 오로지 대중의 인기를 끄는 데만 열심인 정치인 캐릭터는 머릿속에서 지워버리자. 캐릭터가 정치인이라는 직업을 택하게 된 동기, 캐릭터의 성격, 지금 마주하고 있는 갈등을 비롯하여 세세한 부분까지 동원하여 캐릭터를 만들어나가면 진부한 묘사를 피하고 실제 인물처럼 다양한 면모가 있는 정치인을 설정할 수 있다.

- 정치인을 배출한 가정에서 자랐음
- 지역사회나 나라를 바꾸고 싶어서
- 주목받는 것을 워낙 좋아해서
- 권력과 권위에 집착하기 때문에
- 섬기는 리더십servant leadership[리더가 부하를 섬기는 자세로 부하의 성장과 발전을 도와서 부하가 스스로 조직에 기여하게 하는 리더십]을 굳게 믿기 때문에
- 정당의 강령이나 사회 이슈에 열정이 있어서

제빵사

개요	제빵사는 일반적으로 제과점이나 공장에서 일하며 다양한 빵을 만들고 장식한다. 또한 제품의 품질을 감독하고, 재료 조달을 돕고, 주문에 맞춰 필요한 빵을 굽는다. 제과점에서 근무한다면 반죽과 도우를 만들어서 빵, 번, 쿠키, 케이크, 파이, 과자 등을 굽고, 보건 및 안전 규정에 따라 제품의 조리와 포장을 감독한다. 제빵사는 또한 새로운 조리법을 시험하고 기존 조리법을 개선하기도 한다. 특정 고객을 위한 맞춤 제품을 만들거나 도매업체의 대량 주문을 소화하는 경우도 있다.

필요한 훈련·교육

제빵사는 흔히 요리 학교를 다니거나 연수생으로 교육을 받지만, 대부분 정규교육이 필요하지는 않다. 제과점, 식당, 공장은 대개 자체적으로 필요한 기술을 가르친다. 하지만 사전 경험이 있다면 취업에 도움이 될 것이고, 무엇보다 식품 안전에 대한 지식은 필수로 갖추어야 한다. 초급 단계부터 시작하여 전문 분야의 제빵사가 되는 경우가 일반적이다. 제빵사가 제과점 주인도 겸한다면 가게 운영, 직원 채용과 감독, 재고 관리, 마케팅, 세일즈에 대한 이해도 있어야 한다.

이 직업에 유용한 기술·재능

수익을 창출하는 능력, 제과·제빵 기술, 창의력, 손재주, 뛰어난 후각, 뛰어난 미각, 멀티태스킹, 영업력

이 직업에 도움이 되는 성격 특성

모험을 좋아하는, 창의적인, 호기심이 많은, 능률적인, 상상력이 풍부한, 독립적인, 근면 성실한, 열정적인, 재능이 있는, 거리낌 없는, 엉뚱한, 일중독

갈등이 벌어지는 상황

- 고객이 너무 많거나 너무 적을 때
- 재고가 부족할 때
- 걸핏하면 장비가 고장 남
- 지시 사항을 잘 이해하지 못하는 직원들과 일해야 함

- 팀으로 일하는 것을 힘들어하거나 다른 직원과 충돌이 잦은 직원
- 짜증을 내는 손님들
- 회사를 설립하려면 바닥에서부터 노력해야 함
- 지금의 근무지에서는 성장할 기회가 없을 때
- 경쟁 업체가 많음
- 후텁지근하고 지저분한 환경에서 근무해야 함
- 제품을 완성하는 데 필요한 도구가 없을 때
- 일손이 부족할 때
- 손목 터널 증후군, 관절염 같은 제빵 업무에 지장을 줄 수 있는 건 강상의 문제가 생길 때
- 야근과 새벽 근무 때문에 노동시간이 불규칙함
- 제품이 나오는 시간을 엄격하게 지켜야 함
- 거의 쉬지 못하고 장시간을 서 있어야 함
- 누군가의 조리법이나 디자인을 훔쳤다고 의심받을 때
- 제과·제빵 기술은 훌륭하지만 사업 감각은 없을 때
- 식재료가 상해서 아픈 사람이 생기고, 이 때문에 보건 감독관이 현 장을 방문할 때

주로 접하는 사람들

다른 제빵사, 수석 셰프나 페이스트리 셰프, 고객, 실습생, 식료품 상 인이나 기타 제품 공급업자, 장비 생산업체 직원, 보건 당국 직원

직업이 캐릭터의 욕구에 미치는 영향

- **자아실현 욕구**
 훌륭한 제빵사가 되고 싶으나 손재주, 창의성, 또는 특출난 기술이 없다면 꿈을 포기하고 진로를 바꿔야 할지도 모른다.
- **존중과 인정의 욕구**
 창의성이 필요한 분야가 으레 그렇듯, 제빵사도 남들과 자신을 비 교하게 된다. 자신이 부족하다고 느끼거나 아이디어가 있어도 성 과로 이어지지 않으면 열등감과 낮은 자존감으로 괴로울 수 있다.
- **안전 욕구**
 뜨거운 오븐, 날카로운 칼, 커다란 튀김 냄비 같은 장비를 조심해 서 다루지 않으면 안전사고가 발생할 수 있다.

일반적으로 제빵사는 과체중일 것이라는 오해가 있다. 건강한 생활 방식을 유지하거나 늘씬한 캐릭터를 만들면 이러한 고정관념에 맞설 수 있다.

제빵사에 대한 고정관념을 비트는 또 한 가지 방법은 제빵사가 만드는 상품의 종류를 바꾸는 것이다. 대량으로 생산하는 흔한 빵 말고 채식주의자용 디저트나 특이한 맛이 나는 과자같이 색다른 간식을 전문으로 하는 제빵사 캐릭터를 고려해보자.

- 가족 중에 식품업계에 종사하는 사람이 있었음
- 사는 곳에서 쉽게 구할 수 있는 일자리가 필요했음
- 유명한 셰프를 보면서 자랐고 그런 셰프 같은 삶을 살고 싶어서
- 돌아가신 부모님이 빵과 과자 굽는 법을 가르쳐 주었고, 그래서 빵이나 과자를 만들고 있으면 부모님과 함께 있다고 느낌
- 제빵사로서 창의력을 발휘하고 어려운 일을 해내는 것이 좋아서
- 예술 감각이 있고 손재주가 좋음
- 빵이나 과자를 만들면 불안과 스트레스가 해소되기에
- 어린 시절 주방에서 즐거웠던 추억이 많아서
- 음식이, 그중에서도 단 음식이 사람들에게 즐거움을 준다고 믿어서
- 제과점을 운영하며 지역 공동체의 일원이 되고 싶어서

조경 디자이너 Landscape Designer

개요

조경 디자이너는 건물의 외부 공간을 기능적이면서 매력적인 장소로 바꾸는 일을 한다. 고객과 회의를 하고, 이를 통해 고객이 원하는 바를 알아내면 조경 계획을 세운 다음 어떤 식물을 심을지 선택한다. 또한 이와 어울리는 대형 화분, 인공 폭포나 수로, 목재 덱deck, 파티오patio, 담장, 담장 통로, 연못 등의 아이디어를 제안한다. 제안한 디자인이 확정되면, 필요한 업체들과 계약하여 작업을 진행하면서 디자인이 의도한 대로 구현되는지 감독한다.

필요한 훈련·교육

조경 관련 강의를 듣거나 자격증과 학위를 취득할 수도 있지만, 반드시 공식적인 교육이 필요한 것은 아니다. 하지만 조경사는 반드시 자격증을 취득해야 하며 개업을 하려면 석사 학위가 필요하다.

이 직업에 유용한 기술·재능

창의력, 꼼꼼함, 정원 가꾸기, 경청하는 능력, 리더십, 재료나 물건을 상황에 맞게 응용하는 능력, 연구 조사, 비전

이 직업에 도움이 되는 성격 특성

분석적인, 협조적인, 정중한, 창의적인, 호기심 있는, 집중력 있는, 상상력이 풍부한, 근면 성실한, 세심한, 자연을 아끼는, 관찰력 있는, 참을성 있는, 완벽주의적인, 전문성을 갖춘, 책임감 있는

갈등이 벌어지는 상황

- 불만에 가득 찬 까다로운 고객
- 고객이 원하는 것을 잘못 이해함
- 병이 든 나무를 심는 바람에 얼마 안 가서 죽어버림
- 공사 허가를 받아내기가 어려울 때
- 감리사가 공연히 트집을 잡을 때
- 신뢰할 수 없거나 정직하지 않은 직원
- (혹서나 혹한, 폭풍우 등) 좋지 않은 날씨
- 말벌집을 건드림
- 생각보다 단단한 암석, 토양 문제 등 예상치 못한 일로 프로젝트

ㅈ

예산을 초과함

- 실수로 그 지역에서 잘 자랄 수 없는 식물이나 다른 조경과 조화를 이루지 못하는 식물을 심었을 때
- 계약 업체가 구조물을 부실하게 만들었을 때
- 계약 업체 관계자가 고객과 연인 관계로 발전했을 때
- 파트너나 사업 관리자가 정직하지 못할 때
- 식물은 잘 알지만 인간관계, 경영, 회계, 마케팅에는 영 소질이 없을 때
- 시방서가 미비해서 공사가 지연될 때
- 아이디어는 많지만 예산이 부족한 고객
- 조경 디자이너가 포화 상태라서 고객을 찾기가 힘들 때
- 프로젝트 승인을 앞두고 비윤리적인 감리사가 뇌물을 요구할 때
- HOA(미국 주택 소유주 협회) 규정 때문에 조경 디자인에 제약이 많을 때
- 대지 경계선을 두고 이웃과 분쟁이 생겨서 프로젝트가 지연될 때
- 부정적인 후기 때문에 새로운 고객을 유치하기 힘들 때
- 햇볕에 심하게 타거나, 벌레에 물리거나, 옻이 오르는 등 업무 도중에 발생하는 위험
- 햇빛 알레르기나 광장공포증 등으로 조경 디자이너 일을 하기가 힘들어짐

주로 접하는 사람들	조경 회사 직원, 조경 회사 사장, 고객, 고객의 이웃, (식물, 도로나 바닥 포장, 정원 장비 등과 관련된) 도·소매업자, 배관공, 건설 노동자, 건축 감리사, 엔지니어와 건축가
직업이 캐릭터의 욕구에 미치는 영향	• 자아실현 욕구 부모님의 사업이나 다른 누군가의 유지를 이어받아 조경 디자인을 시작한 캐릭터는 이 일에 행복을 느끼지 못한다면 자아실현 욕구가 충족되지 않을 수 있다. • 존중과 인정의 욕구 일을 잘하고 있더라도 원하는 만큼의 인정과 찬사를 받지 못한다

면 성취감을 느끼기 힘들 것이다.

고정관념
비틀기
가족이 하는 일이라서 조경 디자이너가 된 캐릭터라면 다른 가족과 견해, 습관, 관점이 다를 때 갈등이 빚어질 것이다.

늘 하던 대로 조경 작업을 하다가 예상치 못한 물건, 가령 오랫동안 묻혀 있던 저주받은 물건을 찾아낸다면 흥미로운 반전을 일으킬 수 있다. 놀라운 스토리를 이끌어낼만한 물건으로는 생물학적 유해물질, 값비싼 옛날 동전, 한때 이곳에 연쇄살인범이 살았음을 암시하는 물건이 담긴 상자 등이 있다.

캐릭터가
이 직업을
택한 이유
- 어린 시절 아름답게 조경된 정원에서 행복한 시간을 보냈고, 그런 과거를 떠올리면 활기가 생겨서
- 빈민가에서 자랐기에 품격 있는 야외 공간을 부와 성공의 상징으로 여김
- 야외 환경을 좋아하며 다른 사람도 좋아할만한 공간을 꾸미고 싶어서
- 창의력이나 예술 감각을 타고남
- 정원사가 적성에 맞고, 좋아하는 일을 하면서 생계를 꾸려나갈 소득도 얻고 싶어서
- 자연의 아름다움에 감명받아서
- 자식이 없어서 누군가를 돌보고 싶은 마음을 식물에 쏟음
- 지루하고 메마른 장소를 아름답게 바꾸는 일을 좋아함
- 야외에서 일하면 마음이 편해져서

ㅈ

조산사 Midwife

개요

조산사는 수천 년 동안 여성의 건강을 지탱하는 대들보였다. 기술이 발전하고 인식이 변했지만 조산사의 역할은 산전 의료 지원, 분만 보조, 산모와 아이 돌보기 등으로 큰 틀에서는 변함이 없다. 산후조리, 부부 생활, 가임 관련 문제는 물론 가족계획과 육아에 관한 조언도 제공한다. 조산사는 주로 아기를 받지만, 다른 의료 전문가가 치료해야 하는 합병증의 발생 여부를 확인하는 것도 책무 중 하나다.

필요한 훈련·교육

조산사가 되려면 고등교육을 이수한 후 임상 단계의 교육을 받아야 하는 경우도 있고, 특정 과정만을 수료한 후 전문 지식과 기술로 실력을 증명하기도 한다[한국에서는 간호사 면허증 소지자가 의료기관에서 1년 간 수습 과정을 마치고 시험에 합격해야 한다]. 조산사는 보유한 자격증에 따라 병원이나 분만 센터, 또는 산모의 집에서 일할 수 있다.

이 직업에 유용한 기술·재능

기본적인 응급처치, 공감 능력, 평정심, 신뢰를 주는 능력, 경청하는 능력, 약에 대한 지식, 환대하는 능력, 직관력, 멀티태스킹, 중재 능력, 연구 조사, 체력, 다른 사람을 가르치는 능력

이 직업에 도움이 되는 성격 특성

적응을 잘하는, 애정이 넘치는, 기민한, 분석적인, 차분한, 자신감 있는, 대립을 두려워하지 않는, 정중한, 과단성 있는, 수완이 좋은, 규율을 준수하는, 진중한, 공감을 잘하는, 사소한 것도 지나치지 않는, 온화한, 친절한, 충직한, 세심한, 남을 보살피기 좋아하는, 관찰력 있는, 체계적인, 열정적인, 참을성 있는, 통찰력 있는, 미리 대비하는, 전문성을 갖춘, 남을 보호하려 하는, 책임감 있는, 완고한, 남을 잘 돕는

갈등이 벌어지는 상황

- 조산사라는 직업에 케케묵은 오해를 품고 있는 다른 의료계 종사자의 편견
- 출산 중 합병증을 야기하는 상황이 발생했을 때
- 자격증을 갱신하지 못했을 때

- 출산 중 아이의 사망
- 출산 중에 벌어진 사고에 대해 부당한 비난을 받음
- 조언을 따르지 않거나 건강 관리를 제대로 하지 않는 산모
- 산모가 자기가 계획한 일정대로 출산하겠다고 고집을 부리다가 자신이나 아기를 위험하게 만드는 경우
- 고압적이거나 신경질을 부리는 친인척
- 동료 조산사가 비윤리적인 행동(필수적인 산전 관리를 빼먹거나, 환자의 배우자와 외도를 하는 등)을 했다는 사실을 알게 되었을 때
- 시설 직원들이 무례하거나 같이 일하기가 어려울 때
- 여러 산모가 동시에 진통을 겪는 상황
- 예상치 못하거나 오래 지속되는 분만으로 본인에게 중요한 일정을 취소해야 할 때
- 산후 우울증 등 정신 건강 문제를 겪는 산모가 늘어날 때

주로 접하는 사람들	임신부, 산부인과 진료를 받으려는 여성, 환자의 가족, 다른 조산사, 병원의 행정 담당 직원, 산부인과 의사, 간호사, 둘라doula[출산 경험이 있는 여자로, 출산 전후로 임산부에게 조언을 건네고 도움을 제공하는 출산 도우미], 기타 의료 종사자(정신과 의사, 영양사 등)

직업이 캐릭터의 욕구에 미치는 영향	**자아실현 욕구** 모성애 때문에 이 직업을 택한 캐릭터가 자신은 아이를 가질 수 없다는 사실을 알게 된다면 위기를 겪을 수 있다.

- **자아실현 욕구**
 모성애 때문에 이 직업을 택한 캐릭터가 자신은 아이를 가질 수 없다는 사실을 알게 된다면 위기를 겪을 수 있다.
- **존중과 인정의 욕구**
 조산사에 대한 구시대적인 인식과 고정관념은 여전히 존재한다. 돌팔이라고 불리거나 다른 업계의 전문가들보다 급이 낮다고 평가받는다면 존중과 인정의 욕구가 채워지지 않을 것이다.
- **애정과 소속의 욕구**
 이 직업은 일반적이지 않은 수준의 노동시간과 책임감이 필요하므로 일과 삶의 균형을 건강하게 유지하기 어려울 수 있다.
- **안전 욕구**
 시나리오에 마피아 보스의 아이를 임신한 환자, 정신이 불안정한

ㅈ

스토커, 강력한 권력을 지닌 정치인 같은 인물을 등장시키면 조산사에게 위험한 설정을 만들 수 있다.

**고정관념
비틀기**
조산사들은 거의 예외 없이 여성인데, 임산부들이 대개 여성이 보살펴주기를 바라기 때문이다. 이런 고정관념을 뒤집고 남성 조산사 캐릭터를 만들고 싶다면, 설득력을 높이기 위해 이야기 속 문화를 바꿔야 할 것이다.

여성 조산사들은 보살피고 공감하는 성향이 있기에 이야기에서도 대부분 따뜻하고 인자로운 사람으로 묘사된다. 하지만 다른 의료계 전문가와 마찬가지로, 조산사도 직업인으로서는 빈틈없어도 환자를 대하는 태도가 끔찍할 수 있다. 조산사 캐릭터에게 화려하고 사치스러운 취향, 완고함, 미신을 철석같이 믿음과 같은 일반적이지 않은 특성을 부여해보자.

**캐릭터가
이 직업을
택한 이유**
- 우연히 친구의 출산을 도왔고, 그때 큰 만족감을 느껴서
- 둘라로 일했던 경력을 발전시키고 싶어서
- 과거 혼자서 아이를 낳아야 했었기에 다른 여자들은 같은 일을 겪지 않게 하려고
- 모든 생명은 신성하다고 믿어서
- 아이를 가질 수 없지만, 출산을 가까이에서 느끼고 싶어서
- 사람을 돌보는 일을 좋아하고 누군가를 이끌 때 만족을 느껴서
- 다른 여성을 돕는 일에 열정이 있어서

주얼리 디자이너

Jewelry Designer

개요

주얼리 산업에는 여러 갈래의 직업이 있지만, 이 항목에서는 주얼리 디자이너를 보석과 장신구를 디자인하고 제조하는 사람으로 한정한다. 주얼리 디자이너 중에는 자신만의 상상력으로 제품을 만드는 사람도 있고, 기업의 요청을 받아서 제품을 제작하는 사람도 있다.

필요한 훈련·교육

주얼리 디자이너가 되려고 정식 교육을 받을 필요는 없다. 처음에는 기성 디자이너 밑에서 현장 수업을 받거나 일을 받아서 하면서 실력을 쌓아나간다. 주얼리 디자이너는 창의력이 뛰어나야 하고, 어딘가에 소속되지 않은 채 일하려면 비지니스와 마케팅 관련 지식이 있어야 한다.

이 직업에 유용한 기술·재능

창의력, 손재주, 흥정 솜씨, 기계를 다루는 기술, 인맥, 홍보 능력, 재료나 물건을 상황에 맞게 응용하는 능력, 영업 능력, 선견지명

이 직업에 도움이 되는 성격 특성

야망이 있는, 창의적인, 호기심이 많은, 규율을 준수하는, 상상력이 뛰어난, 근면 성실한, 세심한, 열정적인, 인내심 있는, 익살맞은, 임기응변에 능한, 타고난 재능

갈등이 벌어지는 상황

• 고객에게 속거나 사기당함
• 수지를 맞추기가 어려움
• 주문받은 대로 제품을 만들었으나 고객이 만족하지 않을 때
• 작업 공간이 좁거나 어수선해서 능률이 떨어짐
• 고객이 착용한 주얼리 제품이 결함 때문에 부서지거나 망가짐
• 쭉 사용해온 보석류가 비윤리적인 공정을 거쳤다는 사실을 알게 되었을 때
• 재료 공급업체를 바꾼 후에야 그동안 사용한 재료의 품질이 기대 이하라는 사실을 깨달았을 때
• 원재료비가 올라서 제품의 판매 가격을 올려야 할 때

ㅈ

- 작업장에 도둑이 들었음
- 재정 상태가 좋지 않아서 새로운 재료를 구입할 수 없을 때
- 대중이나 비평가가 캐릭터의 디자인을 받아들이지 않을 때
- 누군가 캐릭터의 디자인을 도용했을 때
- 창의적인 생각이 떠오르지 않을 때
- 손이나 손가락에 상처를 입어서 일하기 어려울 때
- 친구나 가족이 공짜로 혹은 낮은 가격으로 주얼리를 만들어달라고 부탁할 때
- 혼자서는 성공하기는 어려워서 남 밑에서 일해야 할 때
- 가족들이 주얼리 디자인이라는 꿈을 포기하고 더 많은 돈을 버는 직업을 가지라고 성화를 부릴 때
- 직원이 주얼리 제품을 훔치는 모습을 발견했을 때
- 주얼리 디자이너로서 능력은 있으나 홍보나 마케팅 능력은 부족할 때
- 맡고 싶지 않은 작업이 있어서 귀한 재료와 함께 외주를 주었으나, 외주 담당 직원이나 계약 업체가 그 작업을 잘 해내지 못했을 때
- 배송 담당자의 실수로 제품을 분실했을 때
- 집에서 작업을 하는데 전화벨이 울리고, 손님이 찾아오고, 가족이 일을 방해하는 등 일에 집중할 수 없을 때
- 재료 가격이 상승해서 현금 흐름이 좋지 않을 때

주로 접하는 사람들	고객, 재료 공급업체, 배송 기사, 주얼리 디자이너가 재료를 고를 때 만나는 상점 직원, 상품 전시회 관객과 중간 유통업자, 주얼리 가게 점원, 퍼스널 쇼퍼
직업이 캐릭터의 욕구에 미치는 영향	• **자아실현 욕구** 창의력이 필요한 분야에서 돈을 많이 벌기란 아주 힘들다. 주얼리 디자인만으로는 생계를 유지하기 힘들어서 부업이나 다른 일을 억지로 해야 한다면 자신의 직업에 만족하기 힘들 것이다. • **존중과 인정의 욕구** 고객, 비평가, 바이어가 캐릭터의 주얼리에 흥미를 보이지 않거나

412

공개적으로 제품을 비난하면 자긍심이 상할 것이다.

- **안전 욕구**

 자신이 다루는 화학물질과 금속류를 잘 모르거나 부주의하게 다루면 오남용 때문에 건강에 문제가 생길 수 있다.

**고정관념
비틀기**

주얼리 디자이너는 주로 혼자 일한다. 그렇다면 협업하는 디자이너는 어떤가? 창의적인 협업은 멋진 개념이지만, 협업을 하다가 긴장감이나 갈등이 조성되는 경우도 흔하다.

예술이 항상 아름다운 작품으로 귀결되는 것은 아니다. 예쁘고 사랑스러운 작품이 아니라, 불쾌감을 주거나 음침한 액세서리를 만드는 주얼리 디자이너는 어떨까?

**캐릭터가
이 직업을
택한 이유**

- 첨단 패션을 선호하는 부유한 집안에서 자라서
- 가난한 집에서 자라서 휘황찬란하고 비싼 물건을 동경해왔음
- 원래 창의적이고 손재주가 좋음
- 고급스러운 취향을 지녀서
- 지금은 세상을 떠났지만 사랑했던 가족이나 친구가 주얼리를 좋아했기에 그 사람을 기리고 싶어서
- 무언가에 집중하는 것으로 고통스러운 기억에서 벗어나고 싶어서
- 특이하거나 무시무시한 예술 작품으로 자신을 표현하는 일을 좋아함
- 성공한 부모나 형제자매의 그늘에서 벗어나고 싶어서
- 자기 사업을 하고 싶어서

지질학자 Geologist

개요

지질학자는 산, 화산, 지진, 바다 등은 물론 지구가 어떻게 형성되었고 어떻게 진화하는지 연구하는 사람이다. 기업과 정부 기관에서 석유, 가스, 광업 등이 환경에 미치는 영향을 파악하려고 지질학자를 고용하기도 한다. 지질학자는 환경보호, 간척, 온난화 등 다양한 문제에 대해 의견을 제시한다.

지질학자는 연구를 위해 암석 구조나 물의 흐름을 관찰하고, 토양과 암석 표본을 채취하며, 항공사진·지표투과레이더·측량 등을 이용해 특정 지역의 지도를 작성하기도 한다. 연구실로 돌아오면 현미경, 지리정보시스템, 각종 소프트웨어를 통해 가져온 자료를 분석하고 정리한다.

필요한 훈련·교육

지질학자는 과학 분야의 학사 학위가 있어야 한다. 고생물학, 지질물리학, 해양학, 화산학 같은 특정 분야를 전문적으로 다루고 싶다면 석사 학위가 필요하다. 학교에서 주관하는 현장 실습은 취업에 유리하게 작용한다. 많은 기업에서 학력과 경력을 동시에 요구하기 때문이다.

이 직업에 유용한 기술·재능

과학적 재능이 있음, 기본적인 응급처치, 탁월한 기억력, 폭발물에 관한 지식, 기계를 다루는 기술, 외국어 구사 능력, 정확한 기억력, 날씨 예측, 연구 조사, 체력, 전략적 사고, 자연에서 방향을 찾는 능력, 글쓰기

이 직업에 도움이 되는 성격 특성

적응을 잘하는, 야망 있는, 분석적인, 휘둘리지 않는, 한번 시작하면 끝장을 보는, 협조적인, 호기심 있는, 효율적인, 집중력 있는, 사소한 것도 지나치지 않는, 독립적인, 근면 성실한, 지적인, 자연을 아끼는, 객관적인, 관찰력 있는, 체계적인, 통찰력 있는, 완벽주의적인, 끈질긴, 미리 대비하는, 전문성을 갖춘, 임기응변에 능한, 책임감 있는, 사회 이슈에 관심이 많은, 학구적인, 일중독

갈등이 벌어지는 상황	• 연구를 주도하려 하거나 결과를 자기 마음대로 해석하려는 사람과 같이 일할 때

갈등이
벌어지는
상황

• 연구를 주도하려 하거나 결과를 자기 마음대로 해석하려는 사람과 같이 일할 때
• (이른 해빙으로 수량이 불어남, 예상치 못한 눈, 용암 분출, 산사태 등) 악천후로 실험이 어려워지거나 지대가 불안정해짐
• (혹서, 혹한, 비 등) 날씨 때문에 조사를 진행하기가 어려움
• 출장이 잦고, 때로는 외딴 장소로 가거나 야영을 해야 함
• 현장으로 수많은 장비를 들고 가야 할 때
• 자료를 해석해도 명확한 답이 나오지 않을 때
• 사사건건 충돌하는 사람들을 관리해야 할 때
• 일을 하는 중에 이해 충돌을 겪을 때
• (재교육이나 연수를 받아서) 기술에 뒤처지지 않도록 따라잡아야 함
• 지나칠 정도로 안전 수칙을 따르면서 일을 하려 함
• 주어진 프로젝트의 경제·환경·사회적 영향력을 비교해야 할 때
• 데이터나 자료가 특정한 실험 결과를 도출하려고 조작된 것 같다는 의심이 들 때
• 현장에서 일하고 싶은데 연구실에 틀어박혀 있어야 할 때(혹은 그 반대)
• 발목을 삐거나 무릎이 부상당해서 현장에 나가기가 어려움
• (외국에서 일할 때) 언어 장벽
• 관료주의 때문에 연구나 프로젝트가 중단되거나 아예 시작조차 못하는 상황
• 작업장에 환경단체가 와서 항의 시위를 할 때
• 이것저것 질문이 많은 신참과 일할 때
• 자신의 연구 결과를 다른 지질학자들이 의심할 때

주로 접하는
사람들

다른 지질학자, 학생, 안전 관리자, 노동자와 엔지니어, 회사 고위직, 프로젝트 관리자, 환경단체, 특수 이익집단, 정부 공무원, 토착민

- 자아실현 욕구

 해류 변화나 기후변화 등을 연구하는 지질학자는 자신을 고용한 기업과의 합의 때문에 연구 내용을 발표하지 못하는 경우도 있다. 데이터를 공개하는 것이 도덕적이라고 생각한다면, 지질학자는 자아실현 욕구에 타격을 입을 수 있다.

- 안전 욕구

 불안정한 지역을 다녀야 하는 지질학자는 갑작스러운 홍수나 지진을 겪을 수 있고, 외딴 곳에서 사고를 당할 수도 있다.

여러분의 지질학자 캐릭터가 기존의 낡고 전형적인 과학자가 되지 않도록 그 직업을 택한 이유를 찾아주자. 누구도 부정할 수 없는 과학적 사실을 다루고 싶어서 지질학자가 되었다면, 사회에 중대한 변화를 가져오고 싶어서 혹은 단순히 이 세계가 좋고 그 안에 속하고 싶어서 지질학자가 된 사람과는 다른 마음가짐을 갖게 될 것이다. 성격과 동기는 밀접하게 연관된다는 사실을 고려하자.

- 자연에 매혹당해서
- 과학에 재능이 있는데 야외 활동을 좋아해서
- 공해나 폐기물 처리 같은 중대한 문제를 해결하고 싶어서
- 견고한 물질을 다루는 일로 안정감을 느낄 수 있어서
- 환경에 무심했던 가족 사업을 보상하고 싶어서
- 세상을 구성하는 기본 요소를 다룰 때 이 세계와 연결되었다고 느껴서
- 자료를 분석하여 결론을 도출하는 일이 좋아서

지휘자　　　　　　　　　　　　　　　　　　　　　Conductor

개요

지휘자는 오케스트라나 합창단을 비롯해 다양한 합주를 지휘하며, 음악을 해석하고 연주자들이 따라올 수 있도록 곡의 빠르기를 정한다. 지휘자의 임무에는 악보 연구, 리허설 계획과 감독, 공연 진행이 포함된다. 또한 잠재적인 후원자와 인맥을 쌓거나 필요한 기금을 모으기도 하며, 음악 감독을 겸하는 지휘자라면 공연에서 연주할 음악, 공연 일정, 초대 연주자를 정하기도 한다.

지휘자라고 하면 유수의 관현악단이나 합창단을 지휘하는 모습을 떠올리지만, 지휘자의 활동 범위는 생각보다 넓어서 초·중등학교와 대학, 지역사회, 군악대 등에서도 활동한다.

필요한 훈련·교육

지휘자가 되려면 4년제 학위가 있어야 하며 석사 학위도 있는 것이 좋다. 또한 지휘자는 최소 한 개 이상의 악기를 상당한 실력으로 다룰 수 있어야 한다. 실전 경험도 필요하다. 지휘자 지망생은 대체로 워크숍에 참가해서 거장의 조언을 받거나, 대학원에 진학해서 공부하거나, 소규모 단체나 연주 단체를 지휘하면서 필요한 경험을 쌓는다.

이 직업에 유용한 기술·재능

뛰어난 청력, 탁월한 기억력, 경청하는 능력, 외국어 구사 능력, 멀티태스킹, 음악성, 정확한 기억력, 홍보 능력

이 직업에 도움이 되는 성격 특성

기민한, 야심이 있는, 분석적인, 감식안이 있는, 대담한, 자신만만한, 협력을 잘하는, 과단성 있는, 규율을 준수하는, 열성적인, 집중력이 뛰어난, 상상력이 풍부한, 영감을 주는, 세심한, 열정적인, 완벽주의적인, 설득력 있는, 학구적인, 재능이 있는, 거리낌 없는, 엉뚱한

갈등이 벌어지는 상황

- 연주자가 주목받기를 좋아할 때
- 비평을 받아들이지 못하는 예민한 연주자가 있을 때
- 단원들이 지휘자의 권위에 대항할 때
- 연주자나 작곡가와 견해가 다를 때

- (공연장 음향 설비나 냉난방 시스템 고장 등) 시설 문제
- 언어 장벽
- 공연이나 투어가 취소됨
- 티켓 판매량이 저조할 때
- 공연 평이 좋지 않을 때
- 중요한 기부자나 후원자를 잃음
- 단원 중 한 명과 연인이 되었을 때
- (청력이나 시력 저하, 퇴행성 관절염 등) 신체질환으로 직무 수행이 어려울 때
- 반드시 지휘해야 하는 곡인데 감흥이 생기지 않을 때
- 연주 프로그램을 더 좋은 방향으로 발전시키지 못할 때
- 실력이 아닌 다른 이유(인맥, 종신 재임, 강요나 협박 등)로 오케스트라에 들어온 형편없는 단원
- 단원에게 차별, 직장 내 괴롭힘 등 부적절한 행동을 했다는 비난을 받을 때

주로 접하는 사람들	연주자, 음악 감독, 작곡가, 기부자와 후원자, 다른 지휘자, 시설 직원, 언론인

직업이 캐릭터의 욕구에 미치는 영향

- **자아실현 욕구**
 유명한 오케스트라의 지휘자를 꿈꾸지만 수준 낮은 단체에서 일하고 있다면 불만이 쌓이고 자신이 무능하다고 생각할 수 있다.
- **존중과 인정의 욕구**
 동료에게 존중받지 못하는 지휘자는 원망을 품거나 자신감을 잃을 수 있다.
- **애정과 소속의 욕구**
 자기 일에 지나치게 열정적인 사람은 자신의 시간, 관심을 타인과 나누기를 꺼리기 마련이고, 그 결과 다른 사람들과 의미 있는 관계를 형성하는 게 힘들어진다.

지휘자는 대개 남성이다. 그러니 여성 지휘자 캐릭터를 만들어보자. 지휘자라고 하면 보통 부유하고 허세가 많으며 거만한 인물을 떠올린다. 이 고정관념을 비틀려면 소심하거나, 덤벙거리거나, 툭하면 험한 소리를 내뱉는, 특이한 성격의 지휘자 캐릭터를 만들어보자.

지휘자 캐릭터에게 고상하고 유명한 합주단이 아니라 명성을 누리기 힘들어 보이는 합주단을 맡겨보자. 군악대, 브로드웨이와는 거리가 먼 합주단, 빈민가의 어린이 합창단을 생각해볼 수 있다.

- 음악이 현실에서 벗어나는 탈출구가 되었고, 다른 사람에게도 그런 경험을 선사해주고 싶어서
- 학창시절에 다른 과목은 잘 못했으나 음악만은 잘했기 때문에
- 진심으로 음악을 사랑해서
- 깊숙이 몰입했던 음악이나 곡에 집착해서
- 여러 악기를 다루는 데 능숙하고 음악을 해석하는 재능이 있어서
- 본보기로 삼았던 사람이 음악광이어서
- 삶의 다른 영역을 통제하지 못했기에 일에서만큼은 통제력을 과시하고 싶어서
- 창의력이 뛰어나고, 음악으로 자아를 표현하고 싶어서
- 음악계에서 존경받고 권위 있는 위치에 오르고 싶어서
- 타고난 지도자 유형이며 클래식 음악에 열정이 있어서

최면치료사

Hypnotherapist

개요

최면치료사는 최면요법 자격을 갖춘 의사 또는 정신 건강 전문가를 가리킨다. 고객을 이완된 상태로 만들고 특정한 생각과 업무에 집중하게 한다. 이 상태에서 고객이 (흡연이나 과식 같은) 바람직하지 않은 행동을 그만두도록 하거나, 공포를 다스리게 하거나, 만성통증과 같은 신체적 감각을 다스리도록 도와줄 수 있다. 최면치료사는 타인의 장애나 증상의 심리적 원인을 찾기도 하고, 과거의 삶을 탐구하거나 '내면의 아이'를 이끌어내기도 한다.

필요한 훈련·교육

최면치료사가 되려면 우선 행동치료, 심리치료, 정신건강의학 등 의학이나 정신 건강 분야에서 요구하는 학위나 면허를 취득해야 한다. 그다음 국가나 지역의 승인을 받은 최면치료 학교에 등록하고 필수 수업 시간을 이수해야 한다. 인가받은 교육과정을 수료하고 나면 승인을 받아서 개업할 수 있다.

이 직업에 유용한 기술·재능

인간적인 매력, 공감 능력, 탁월한 기억력, 신뢰를 주는 능력, 경청하는 능력, 통솔력, 사람들을 웃게 하는 능력, 상대의 심리를 파악하여 행동이나 사고를 예측하는 능력, 외국어 구사 능력, 인맥, 발상을 전환하는 능력, 연구 조사

이 직업에 도움이 되는 성격 특성

차분한, 매력적인, 자신만만한, 수완이 좋은, 진중한, 공감을 잘하는, 지적인, 남을 보살피기 좋아하는, 관찰력 있는, 통찰력 있는, 전문성을 갖춘, 분별력 있는, 학구적인, 현명한

갈등이 벌어지는 상황

- 고객을 유치하기 어려움
- 최면치료사의 일을 깎아내리는 회의론자
- 보건 업계 전문가에게 비방을 들을 때
- 최면 과정에 거부감을 표시하는 고객
- 자신의 행동을 바꾸고 싶어 하지 않는 고객

420

- 의도치 않게 유도 질문이나 제안으로 잘못된 기억을 만들어버렸
 을 때
- 직업에 대한 오해 또는 편견으로 친구와 가족이 자신을 멀리할 때
- 고객에게 최면치료가 아닌 다른 방향의 치료가 필요할 때
- 학습 장애가 있어서 행정 관련 업무를 제대로 볼 수 없음
- 고객이 최면 상태에서 선뜻 믿기 어려운 정보를 쏟아놓을 때
- 고객과 공감대를 형성하고 신뢰를 쌓기가 어려울 때
- 고객이 비현실적인 기대를 할 때
- 고객에게 맞는 진단을 내리거나 적절한 치료법을 찾기 어려움
- 고객과 함께하는 것은 좋지만 서류 작성이나 행정 업무는 싫음
- 여럿이 모인 자리에서 재미 삼아 최면술을 보여달라고 하면서 최
 면치료사라는 직업을 존중하지 않는 사람들
- 진료 직전에 예약을 취소하거나 나타나지 않는 고객
- 진료소를 임대했는데 (곰팡이, 해충, 누수 등) 최면치료사가 어찌
 할 수 없는 문제가 생겼을 때
- 돈을 아끼려고 (진료소나 사무실 청소, 일정 관리 등) 하기 싫은 일
 을 해야 할 때

| 주로 접하는
사람들 | 고객, (미성년자 고객일 경우) 보호자, 카운슬러, 일반 의사, 상담심리
사, 침술사, 접수 담당 직원 |

| 직업이
캐릭터의
욕구에
미치는 영향 | **자아실현 욕구**
최면요법의 목적은 타인이 문제를 해결하도록 돕는 것이지만, 치료하기 어려운 고객이나 최면요법으로는 그다지 효과를 못 보는 고객을 만나게 되면 최면치료사는 자신의 가치를 의심할 것이다.**존중과 인정의 욕구**
최면요법을 회의와 불신의 시선으로 보는 사람들이 있다. 특히 의료계 동료들이 이런 편견을 보인다면 최면치료사의 자긍심에 영향을 미칠 수 있다.**애정과 소속의 욕구**
친구나 가족이 캐릭터가 최면 기술을 자신들에게 이용할지도 모 |

른다고 두려워할 수 있다.

최면치료사와 관계가 좋은 고객이 최면에 더 잘 반응한다. 최면치료
사 캐릭터가 고객에게 좋지 못한 태도를 보이거나, 비관적인 전망을
갖거나, 또는 사회성이 나쁘다면 이야기의 긴장감이 올라간다.

사람들은 최면치료사가 최면요법을 합법적으로 사용하여 다른 사람
을 돕는다고 생각한다. 그렇다면 반대로, 최면요법을 비윤리적으로
사용하는 캐릭터를 만들어보자(이때는 자료 조사를 통해 최면요법에
어떤 한계나 제약이 있는지도 알아둬야 한다).

최면요법은 고객의 비밀을 밝히고 특정 행동이나 장애의 원인을 찾
아내서 치유를 돕는 기법이다. 내면에 악마가 깃든 캐릭터가 특정 인
물에 대한 정보를 얻으려고 최면치료사라는 직업을 택했다는 설정은
어떤가?

**캐릭터가
이 직업을
택한 이유**

- 기존 보건 의료에 환멸을 느껴서
- 최면요법에 큰 도움을 받았고 다른 사람들에게도 그런 경험을 선
 사해주고 싶어서
- 과거에 중독이나 트라우마에 시달려서
- 남을 돕고 싶어서
- 대체 의학을 믿어서
- 권력욕이 있고 남을 통제하고 싶어서

치과 의사

개요

치과 의사는 환자의 구강 건강을 살피고, 치아와 잇몸을 검사하고 치료한다. 충치나 치주 질환을 제거하고, 충치의 제거 부위를 메우고, 부러진 치아를 치료한다. 필요하다면 교정 전문의 같은 다른 전문의에게 환자 진료를 의뢰하기도 한다.

치과 의사는 대부분 개업의로 일하지만, 병원에 소속되어 환자를 진찰하거나, 지역 기관에서 치아 건강 증진에 힘쓰거나, 연구원이 되거나, 학교에서 학생들을 가르치기도 한다.

필요한 훈련·교육

미국에서는 과학 학사 학위를 취득한 후 치의대학 4년 과정을 졸업해야 한다[한국에서는 치의예과 2년, 치의학과 4년의 치과대학을 졸업하거나 4년 과정의 치의학전문대학원에서 학위를 취득하고 면허를 획득해야 한다]. 개업의가 되려면 임상에 대한 전문 지식이 있음을 입증해야 하므로 필기와 실기 시험이 필요한 경우도 있다. 치과 의사 자격을 얻기 위한 시험과 요구하는 기술은 국가와 지역에 따라 다르다. 특정 분야에 전문성을 갖추거나 치과학을 가르치려면 추가 교육을 받아야 한다.

이 직업에 유용한 기술·재능

수익을 창출하는 능력, 기본적인 응급처치, 인간적인 매력, 손재주, 공감 능력, 신뢰를 주는 능력, 경청하는 능력, 리더십, 홍보 능력, 연구 조사, 가르치는 능력

이 직업에 도움이 되는 성격 특성

야심 있는, 분석적인, 매력적인, 자신감 있는, 과단성 있는, 수완이 좋은, 규율을 준수하는, 진중한, 능률적인, 공감 능력, 집중력 있는, 호감을 주는, 정직한, 고결한, 직업윤리를 준수하는, 친절한, 지적인, 상냥한, 세심한, 남을 보살피기 좋아하는, 관찰력 있는, 체계적인, 열정적인, 통찰력 있는, 완벽주의적인, 설득력 있는, 전문성을 갖춘, 학구적인, 알뜰한, 일중독

423

**갈등이
벌어지는
상황**

- 몹시 불안해하는 환자를 진료할 때
- 달래기 힘든 소아 환자를 치료할 때
- 환자가 예약 시간에 늦거나 예약을 자주 취소할 때
- 일정 관리가 부실해서 효율성이 떨어질 때
- 학자금 대출 때문에 생긴 빚
- 치과 치료는 정밀함을 요구하고 시간이 많이 걸리기 때문에 육체적·정신적으로 피로해짐
- 전염병에 노출되었을 때
- 진료실에서 혼자 일하다보니 고립되었다는 느낌이 들 때
- 병원을 경영하면서 스트레스를 받을 때
- 치위생사가 정해진 업무 이상으로 선을 넘으려 들 때
- 장시간 지루한 치료가 이어질 때
- 하루 대부분을 타인과 아주 가깝게 붙어 지내야 함
- 입 냄새가 심하거나 구강 상태가 좋지 않은 환자를 치료할 때
- 사내 연애
- 주말 근무와 야간 근무
- 면허가 다른 나라나 주州에서 인정되지 않을 때
- 치료비를 연체하는 환자
- 보험사와의 갈등
- 하루 대부분을 좁고 창문 없는 치료실에서 보내야 할 때

**주로 접하는
사람들**

환자, (교정 전문의, 치주 전문의, 구강외과 의사 등을 포함한) 다른 치과 의사, 치과 보조원과 치위생사, 치과 비품 공급업자, 회계사, 보험사 직원, 회계 감사관

**직업이
캐릭터의
욕구에
미치는 영향**

- **자아실현 욕구**
 자신의 병원을 개업하고 싶지만 학자금 대출을 잔뜩 받았거나, 다른 치과 의사가 환자를 독점하는 작은 도시에 발이 묶였거나, 기타 다른 제약 때문에 개업을 할 수 없다면 숨이 막히는 느낌을 받을 것이다.

- **존중과 인정의 욕구**

 사람 대부분이 치과에 가는 것을 좋아하지 않는다는 사실이 치과 의사에게 부담이 될 수 있다. 특히 환자가 싫은 감정을 대놓고 표현하면 더욱 그럴 것이다. 두려움과 불안에 떨고 심지어 화를 내는 환자들을 치료하다 보면 자존감이 떨어질 수 있다.

- **애정과 소속의 욕구**

 편애를 한다고 오해받을까 봐 병원 내 모든 직원과 서먹한 관계를 유지한다면, 결국 직장에서 어떠한 소속감도 느낄 수 없을 것이다.

고정관념 비틀기

치과 의사 다수는 개업의지만 지역사회 진료소, 난민 수용소, 제3세계 국가 같은 특수한 장소에서 자원봉사를 하는 치과 의사도 많다. 사회에서 확고한 지위를 누리는 직업일수록 장소를 바꾸는 것만으로도 신선한 반전과 흥미로운 갈등을 만들 수 있다.

캐릭터가 이 직업을 택한 이유

- 어린 시절 보살핌을 받지 못했던 기억을 상쇄하려고
- 다른 사람을 돌보고 싶어서
- 꾸준한 수입을 원함
- 성격이 꼼꼼하고 의료 분야에 관심이 있어서
- 가업을 이어받았음
- 치아 위생에 집착해서
- 다른 사람과 오랫동안 의미 있는 관계를 이어나가는 것보다 여러 환자와 잠깐잠깐 소통하는 것이 쉬워서
- 약물이나 의료용 소모품을 입수하려고

컨시어지

개요

컨시어지(객실 안내원)는 대개 호텔에서 일하며 손님들이 쾌적하게 호텔에 머물 수 있도록 돕는다. 보통 교통편 안내, 예약, 문의 사항 응대, 여행지 추천 등을 하지만, 훌륭한 컨시어지라면 손님들의 편의를 위해 그 외의 일도 수행한다.

필요한 훈련·교육

대부분 고등학교 졸업장과 호텔 실무 경험을 모두 갖춘 사람을 선호하지만 둘 다 필수는 아니다. 컨시어지로서 꼭 필요한 것은 맡은 업무를 잘 이해하고 진행 상황을 파악하는 능력이다. 또한 컨시어지는 간단명료하게 의사를 전달할 수 있어야 한다. 일부 지역에서는 다양한 언어를 구사하는 능력이 필수일 수 있다.

이 직업에 유용한 기술·재능

인간적인 매력, 경청하는 능력, 환대하는 능력, 외국어 구사 능력, 멀티태스킹, 인맥, 연구 조사

이 직업에 도움이 되는 성격 특성

적응을 잘하는, 자신감 있는, 정중한, 호기심이 많은, 수완이 좋은, 진중한, 열성적인, 친절한, 아는체하는, 참견하기 좋아하는, 관찰력 있는, 열정적인, 참을성 있는, 통찰력 있는, 설득력 있는, 회의적인, 전문성을 갖춘

갈등이 벌어지는 상황

- 요구가 많거나 까다로운 고객
- 동료들에게 무시를 당함
- 고객이나 다른 시설과 의사소통이 원활하지 않을 때
- (와이파이 접속 불가, 주변에 행사가 있어서 호텔 예약이 다 차버림, 필터 문제로 수영장 폐쇄 등) 캐릭터가 통제할 수 없는 시설 문제
- 지저분하거나 불쾌한 환경에서 일을 해야 할 때
- 어떤 질문에도 바로 답변을 내놓기를 기대하는 고객
- 부상을 당하거나 신체장애가 생겨서 움직이기가 힘들 때
- 보수는 적은데 장시간 근무해야 함

ㅋ

- 체계적이지 않은 호텔에서 일을 할 때
- 해당 업무 경험이 없는데 현장에 바로 투입되어 일을 배워야 할 때
- 주말이나 휴일에 근무해야 할 때
- 호텔의 다른 직원이 커피 만들기, 사적인 식당 예약 등 업무 외의 일을 요청할 때
- 컨시어지가 바쁘든 말든 수다를 늘어놓는 고객
- 팁이 적을 때
- 시차 때문에 피곤에 절어 있거나, 술에 취했거나, 말썽꾸러기 자녀를 데리고 여행하는 고객
- 손님이 거의 없는 호텔에서 철야 근무를 할 때
- 호텔 홍보에 실패하는 바람에 지역 유지들이 호텔에 오는 것을 꺼릴 때
- 회신 전화를 안 주는 사람들

주로 접하는 사람들	투숙객, 투숙객의 가족과 친구, 접수 담당 직원, 청소 직원, 호텔 지배인, 호텔 행사에 오는 강연자, 유명인, 여행사 직원, 지역 관광지와 음식점 직원, 항공사 직원

직업이 캐릭터의 욕구에 미치는 영향

- **자아실현 욕구**

 어느 정도 교양을 갖춘 컨시어지라면 고객의 관심사가 자신과 전혀 다를 때 좌절감을 느낄 수 있다. 가령 오페라나 와인을 좋아하는 컨시어지라면 트랙터 경주나 괴상한 볼거리를 찾아다니는 투숙객을 위해 정보를 모으는 일에 싫증 날 것이다.

- **존중과 인정의 욕구**

 호텔업계 종사자들은 환대, 전문성, 고객의 요구를 충족하는 능력을 갖추어야 한다고 생각한다. 경쟁사에서 일하는 동료만큼 인맥이 넓지 않아서 직원 특혜, 할인, 경쟁 업체가 내놓는 특전을 제공할 수 없는 컨시어지는 자신의 능력을 의심하게 될 수도 있다.

고정관념 비틀기

컨시어지는 종종 축 처지고 직업에 열정이 없는 노인으로 묘사된다. 의사소통 능력이 뛰어나고 남을 돕는 일을 즐기는 젊은 컨시어지 캐

릭터를 만들어서 이런 고정관념을 깨뜨려보자.

또 하나 흔해 빠진 고정관념은, 컨시어지는 하루 종일 잠이나 자고 호텔에는 별로 도움이 못 된다는 것이다. 필요하다면 자기 업무가 아니어도 찾아서 하고, 업무 중에 겪는 어려운 일을 즐기는 캐릭터를 만들어서 이런 고정관념에 도전해보자.

<table>
<tr><td>캐릭터가
이 직업을
택한 이유</td><td>

• 호텔 지배인이 컨시어지로 승진시켜 주겠다고 제안해서
• 저소득층이 많고 관광으로 먹고살아야 하는 도시에서 탈출하고 싶다는 마음에
• 대인 관계가 없다시피 해서 외로움을 떨쳐내려고
• 호텔 투숙객에게 좋은 경험을 제공하는 일이 즐거워서
• 문제 해결 능력이 뛰어나고 외모가 매력적이라서
• 여러 가지 일을 곡예하듯 해치우는 것을 좋아해서
• 이것저것 요구가 많은 배우자나 불만족스러운 가정환경에서 벗어나고 싶어서
• 다른 사람의 소지품을 훔칠 기회를 잡으려고
• 평생을 살아온 고향에 대한 지식을 다른 사람들과 나누고 싶어서
• 자신의 인맥을 동원하여 남들은 구하지 못하는 물품을 구하거나 해내지 못하는 일을 해내는 것을 즐겨서
• 화려한 유니폼을 입고 고급 호텔에서 근무하는 것이 좋아서
• (고급 호텔에서 일하는 경우) 상류층 유력 인사에게 접근하려고

</td></tr>
</table>

ㅋ

타투 아티스트 **Tattoo Artist**

개요

타투 아티스트는 바늘과 잉크를 사용해 사람의 피부에 그림이나 문자를 새긴다. 고객이 가져온 디자인을 그대로 그리거나 고객이 원하는 사항을 반영하여 독창적인 디자인을 만들어내기도 한다. 스튜디오에 소속되어 일하거나 소속 없이 프리랜서로 일하기도 한다[아직 한국에서는 의료인이 아닌 사람이 타투 시술을 하는 것은 불법이다].

필요한 훈련·교육

공식적인 교육이나 훈련이 필요하지는 않지만, 대부분 수습생으로 시작하며 숙련된 타투 아티스트의 감독하에 기술을 배워나간다.

이 직업에 유용한 기술·재능

창의성, 꼼꼼함, 손재주, 경청하는 능력, 고통에 대한 인내, 홍보 능력, 체력

이 직업에 도움이 되는 성격 특성

차분한, 자신감 있는, 협조적인, 창의적인, 상상력이 풍부한, 상냥한, 세심한, 참을성 있는, 설득력 있는, 변덕스러운, 책임감 있는, 다정다감한, 남을 잘 돕는, 타고난 재능, 마음이 넓은

갈등이 벌어지는 상황

- 디자인을 결정하지 못하는 우유부단한 고객
- 지나치게 열성적인 위생 검사관
- 불쾌하거나 금기시되는 디자인을 요청하는 고객
- 통증을 잘 견디지 못하는 고객
- 타투를 받을 때 아플까봐 미리 약을 먹고 온 고객
- 캐릭터가 일하는 타투 숍에서 위생 절차를 제대로 지키지 않아서 타투를 받은 고객이 병에 걸림
- 너무 복잡한 디자인을 요구하는 고객
- 건강을 위협할 수 있는 요인(혈우병, 알레르기 등)을 밝히지 않은 고객에게 타투 작업을 했을 때
- 고객에게서 병이 옮았을 때
- 타투 숍이 우범지대에 있어서 갖가지 어려움을 겪게 됨

E

- 가족이 도덕을 내세워서 타투 아티스트란 직업에 반대함
- 미성년자 고객이 나이를 숨기고 타투를 받았을 때
- 타투 잉크에 알레르기 반응이 생겨서 이 직업을 계속하기가 어려워졌을 때
- 경쟁 관계의 아티스트가 캐릭터의 스타일을 모방할 때
- 바뀐 타투 숍 건물주가 타투에 반감을 가진 사람일 때
- 타투를 받고 병에 걸렸거나 알레르기 반응을 겪은 고객이 고소함
- 트라우마를 유발하는 사건을 겪은 이후로 피만 보면 기절하게 되었을 때
- 불만을 품은 고객이 부정적인 후기를 남겨서 평판에 악영향을 미칠 때
- 얼굴에 타투를 받은 사람 대부분이 나중에 후회한다는 사실을 알면서도 고객의 얼굴에 타투를 해주어야 할 때
- 타투 시술에 만족한 손님이 후기를 남기지 않아서 사업이 더디게 성장할 때
- 기존 이미지를 모방하는 것은 잘하지만 상상력이 부족해서 새로운 이미지를 만들어내지 못할 때
- (색맹이 되거나, 근육 떨림 현상이 발생하거나, 손끝이 마비되는 등) 타투 아티스트로서의 능력을 방해하는 몸 상태
- 싫어하는 타투 아티스트들과 일해야 할 때
- 도중에 마음을 바꾸면서 주저하는 고객
- (철자를 틀리거나 중요한 세부 사항을 빠뜨리는 등) 타투를 하다가 실수함

주로 접하는 사람들	다른 타투 아티스트, 건물주, 행정 담당 직원, 물품 공급업자, 고객
직업이 캐릭터의 욕구에 미치는 영향	• **자아실현 욕구** 많은 타투 아티스트가 창의적인 일을 하고 싶어서 이 직업을 택한다. 그러니 돈을 벌려고 평범한 타투를 많이 하고 그 결과 상상력을 마음껏 발휘하지 못하게 된다면, 자아실현 욕구가 채워지지 않을 수 있다.

- 존중과 인정의 욕구

 타투에 관한 부정적 인식은 사라지는 추세지만, 여전히 타투 아티스트라는 직업을 무시하는 사람과 문화가 존재한다. 만약 타투 아티스트 캐릭터의 삶에 중요하거나 영향력 있는 사람이 타투에 대해 부정적 인식을 갖고 있다면 문제가 될 수 있다.

- 안전 욕구

 타투는 바늘을 다루고 다른 사람의 피를 보는 일이기에 건강을 위협할 요소가 늘 존재한다. 절차를 무시하거나, 집중력이 흐트러지거나, 장비의 질이 나쁠 경우 고객에게 질병이 옮을 수 있다.

고정관념 비틀기	타투 아티스트는 대개 몸에 타투가 많다. 건강 문제로 자기 몸에 타투를 그릴 수는 없지만, 창의적인 일을 하고 싶어서 타투 아티스트를 택한 캐릭터를 만드는 것은 어떤가? 아티스트가 그리는 타투의 종류를 두고도 여러 설정이 나올 수 있다. 흉터를 타투로 가리려고 한다거나, 범죄 조직의 타투를 다른 타투로 덮거나, 교도소나 강제수용소의 표식을 타투로 감추는 등, 자비로운 타투 아티스트 캐릭터를 만들 수도 있다.
캐릭터가 이 직업을 택한 이유	• 어릴 때 주변에 타투를 한 사람이 많았기에 • 인종차별주의적 타투를 없애거나 바꾸는 일을 전문으로 하면서 자신이 과거 지녔던 증오와 심한 편견을 극복했고, 다른 사람들도 그렇게 변하도록 하고 싶어서 • 일반적이지 않은 종류의 예술, 특히 자신에게 의미가 있는 예술을 좋아해서 • 창의적인 아이디어와 섬세한 기술이 있어서 • 자신의 롤 모델에게 타투가 있었고, 그 타투에 숨어 있는 의미를 알게 되어서 • 타투를 이용해 흉터를 예술로 바꿔서 흉터로 고통받던 사람들을 돕고 싶기에 • 다른 사람들이 자기표현을 할 수 있게 도와주는 일이 중요하다고 굳게 믿어서

E

통역사 Interpreter

개요

통역사는 입이나 수화로 어떤 사람의 말을 다른 언어로 바꾸는 사람이다. 번역가도 기본적으로는 같은 일을 하지만, 말이 아니라 글을 옮긴다는 점에서 통역사와 다르다. 통역사는 대개 병원, 학교, 법원 등에서 일하며 각종 회의나 간담회, 정계, (언어 장벽 때문에 의사소통이 되지 않는) 경찰서 등에서도 활약한다. 장시간 또는 까다로운 통역을 하는 경우에는 정신적인 피로를 덜기 위해 짝을 이루어 일하기도 한다. 통역사는 에이전시에 소속되어 일하기도 하고 프리랜서로 혼자 일하기도 한다. 통역을 제공할 사람들과 한 장소에서 일하기도 하지만 원거리에서도 통역할 수 있으며 재택근무도 가능하다.

필요한 훈련·교육

통역사 대부분은 학사 학위가 필요하고, 적어도 2개 국어에 능통해야 한다. 그 이상의 언어 훈련은 필수는 아니지만, 아는 언어가 많을수록 유리하다. 다양한 언어와 문화를 공부하면 경쟁력을 키우는 데 도움이 된다. 의학이나 법률처럼 특정 분야의 전문 통역사가 되려면 해당 분야의 교육도 필요할 수 있다.

이 직업에 유용한 기술·재능

인간적인 매력, 뛰어난 청력, 탁월한 기억력, 경청하는 능력, 독순술, 외국어 구사 능력, 멀티태스킹, 상대의 마음을 읽는 능력

이 직업에 도움이 되는 성격 특성

적응을 잘하는, 기민한, 매력적인, 자신감 있는, 협조적인, 정중한, 과단성 있는, 약삭빠른, 수완이 좋은, 집중력 있는, 호감을 주는, 정직한, 고결한, 직업윤리를 준수하는, 공정한, 참견하기 좋아하는, 객관적인, 관찰력이 뛰어난, 전문성을 갖춘, 소탈한, 학구적인

갈등이 벌어지는 상황

- 한 치의 오차도 없이 곧장 통역을 하기를 기대하는, 참을성 없는 고객
- 유창하게 구사하지 못하는 언어를 통역해야 할 때
- 대화의 맥락을 알지 못해서 정확하게 통역할 수 없을 때

E

432

- 몸이 아파서 제대로 집중할 수 없을 때
- 주변이 시끄러워서 통역해야 할 말을 알아듣기가 힘들 때
- (통역 방식에 따라 개인적인 이득을 얻을 수 있거나, 고객이 자신이 한 말과 다르게 통역해달라고 하는 등) 윤리적인 갈등
- 장시간 일하는 바람에 정신적으로 피로해져서 통역사로서의 능력에 안 좋은 영향을 미칠 때
- 경쟁 상대인 통역사가 일감이 많은 언어를 자신보다 잘 구사할 때
- 흥미가 들지 않거나 지루한 통역을 맡았을 때
- 무능한 통역사와 같이 일해야 할 때
- 회사 방침 때문에 일을 잘해도 선호하는 일을 맡지 못할 때
- 집에서 멀리 떨어진 곳에서 많은 시간을 보내기 때문에 가족과 갈등이 생길 때
- 범죄에 연루되거나 다른 사람의 일과 엮이기가 싫어서 (추방당하거나, 경찰을 도왔다고 보복을 받을까 봐 두려워서) 언어 장벽을 이용하는 비협조적인 용의자나 증인을 대할 때
- (위탁 가정, 사법제도, 법정 등) 날마다 같은 종류의 고통을 보고 듣는 것이 괴로움
- 온라인 일을 선호하는데 현장 통역을 맡으라는 요청을 받을 때
- 들어서는 안 되는 말을 우연히 들었을 때(예를 들어 의뢰인이 범죄를 저질렀다는 정보를 우연히 들었다면 통역사가 위험해질 수 있음)
- 통역사에게는 낯선, 문화적인 특수성을 반영한 속어를 통역해야 할 때

주로 접하는 사람들	다른 통역사, 통역 에이전시 내 행정 담당 직원, 통역을 맡은 분야의 사람들(의사, 간호사, 환자, 변호사, 판사, 사회복지사, 행정 공무원, 학생과 부모, 교사, 외교관, 외국 고위 인사, CEO와 기타 사업가, 경찰관 등)
직업이 캐릭터의 욕구에 미치는 영향	• **자아실현 욕구** 모든 직업이 다 그렇지만, 통역에서도 더는 성취감을 느끼지 못하면 자아실현의 욕구가 훼손된다. 여러분이 만든 캐릭터가 처음 통역사가 되려고 한 이유는 무엇인가? 통역사 캐릭터가 불행해졌다

E

433

면, 무엇이 바뀌어서 그렇게 되었는가? 캐릭터가 다른 직업을 택할 수도 있었는가? 그렇다면 그 직업은 무엇이고, 왜 그 직업인가?

- **존중과 인정의 욕구**

 통역사 캐릭터가 전문으로 하는 언어를 다른 통역사가 훨씬 잘한다면 캐릭터는 존중과 인정 욕구에 타격을 받을 수 있다. 특히 자신은 죽을힘을 다했는데 동료는 별다른 노력 없이도 그 언어를 유창하게 구사한다면 더욱 자괴감에 빠질 것이다.

- **애정과 소속의 욕구**

 통역사는 대부분 자신이 통역하는 언어와 그 언어를 포함한 문화에 열정이 있다. 배우자나 중요하게 여기는 사람이 그 언어나 문화에 관심이 없다면 갈등이 생길 수 있다. 또한 통역사가 일 때문에 출장이 잦다면 대인 관계에 문제가 생길 수도 있다.

캐릭터가 **이 직업을** **택한 이유**	• 언어 장애가 있었으나 극복했고, 덕분에 통역사에게 필요한 훌륭한 커뮤니케이션 기술을 갖추게 되었음 • 가족 중에 청각 장애인이 있어 보살피고 도와주면서 수화 통역을 하게 되었음 • 외국어를 좋아하고 어조와 뉘앙스를 잘 알아차림 • 다른 사람보다 많이 알고 싶다는 은밀한 욕구가 있거나, 남들에게 지식 면에서 뒤처질까 두려워함 • 천성적으로 다른 이들을 잘 보살피고 연대감 쌓기를 좋아해서 • 여행을 좋아하고, 다른 문화권의 사람들과 교류하는 것을 즐김 • 난민 수용소의 사람들, 망명 요청자, 외교관 등 특정 집단을 돕고 싶어서

E

특수 경호 요원　　　　　　　　Secret Service Agent

개요

특수 경호 요원은 대통령 등 고위 공직자와 방문 중인 타국의 국가 원수, 귀빈을 경호하고 자금 세탁과 사이버 공격, 사기, 금융 시스템, 테크놀로지를 위협하는 기타 범죄에 대한 수사를 주도한다. 임무에 따라서 장기 출장을 자주 가야 하는 경우도 있다.

필요한 훈련·교육

(미국의 경우) 지원자는 21~37세의 미국 시민권자(퇴역 군인은 39세 까지)여야 하고 양쪽 눈 교정 시력이 2.0이상이어야 하는 것을 비롯해 신체 조건이 뛰어나야 한다. 필기시험은 물론이고 신체 능력 평가 및 심리 평가, 철저한 신원 조회를 통과해야 한다. 또한 얼굴을 포함해 드러나는 신체 부위에 문신이 없어야 한다.

요원으로 채용되면 27주에 걸쳐 광범위한 훈련 프로그램 두 가지를 이수해야 하며, 두 가지 모두 단번에 합격해야 한다. 훈련이 끝나면 미국 내 지부에서 첫 번째 현장 임무를 수행하고, 이후 6~8년 정도 현장에서 근무한다. 현장 근무 기간이 끝나면 3~5년 동안은 호위 업무를 담당한다. 그 후에는 국제기관 등 다양한 곳에 배치받을 수 있다.

이 직업에 유용한 기술·재능

기본적인 응급처치, 친화력, 컴퓨터 해킹, 뛰어난 청력, 평정심, 신뢰를 주는 능력, 경청 능력, 직관력, 칼을 다루는 기술, 폭발물 지식, 리더십, 상대의 심리를 파악하여 행동이나 사고를 예측하는 능력, 외국어 구사 능력, 중재 능력, 정확한 기억력, 상대의 마음을 읽는 능력, 연구 조사, 호신술, 정확한 사격, 체력, 전략적 사고

이 직업에 도움이 되는 성격 특성

모험심 있는, 기민한, 분석적인, 과감한, 자신감 있는, 대립을 두려워하지 않는, 과단성 있는, 인내심 있는, 애국심이 강한, 통찰력 있는, 완벽주의적인, 끈기 있는, 임기응변에 능한, 책임감 있는, 원기 왕성한, 의심이 많은, 이타적인

E

- 원하지 않는 지부로 발령남
- 원하는 임무에 지원했으나 탈락함
- 누군가를 호위하려고 (승마, 바다 낚시 등) 좋아하지 않는 활동을 해야 할 때
- 좋아하지 않거나 도덕적 관점이 다른 인물을 보호해야 함
- 대통령이 호텔 밖에 나와서 군중과 악수하는 상황처럼 사람이 너무 많고 무질서해서 경호가 어려울 때
- 더는 위험인물이 아니라고 판단하여 감시 리스트에서 배제한 인물이 암살을 시도했을 때
- 발목을 삐거나 인대가 찢어지는 등 부상으로 임무를 수행하기 어려워졌을 때
- 몸이 아파서 일에 집중하기 힘들 때
- 폭력적이거나 정신적으로 불안정한 용의자를 다루어야 할 때
- 항시 대기 상태로 긴장을 유지해야 하는 데서 오는 피로감
- 모든 사람을 의심하는 데 익숙해지는 바람에 누군가를 믿기가 어려워짐
- 근무하지 않을 때면 금방 지루해짐
- 호텔, 레스토랑, 컨벤션 센터 등의 담당자들이 비협조적일 때
- 일을 가정보다 우선시하다가 가족과 마찰이 생길 때
- 해결하지 못하면 재앙을 초래할 수 있는 사건을 맡아서 중압감을 느낄 때
- 부서 내부에 첩자가 있다는 의심이 들 때
- 말을 듣지 않고 무모하고 위험한 행위를 일삼는 사람을 경호해야 할 때

(전 대통령 부부, 대통령 선거 출마자, 내방한 타국의 고위 관리 등) 경호를 받는 정부 요인, 다른 요원들, 위험인물로 의심되는 사람들, 사건의 목격자, 경호를 받는 의뢰인이 참석한 행사의 진행 담당자

E

- **자아실현 욕구**

 윤리 의식이 투철한 캐릭터라면 자신과 신념이 어긋나는 사람을
 보호하거나 그런 사람을 위해 싸워야 하는 상황과 맞닥뜨릴 때 좌
 절감을 느낄지도 모른다.

- **존중과 인정의 욕구**

 특수 경호 요원은 경호·보안업계의 최고 정예이므로 그만큼 경쟁
 도 치열하다. 능력을 입증하지 못하는 요원은 설 자리를 잃어갈 것
 이다.

- **애정과 소속의 욕구**

 소수만 선발되는 엘리트 기관의 요원은 자신을 지나치게 높이 평
 가하기 쉽다. 그 때문에 거만하고, 우쭐대고, 잘난체하는 부류가
 되면 다른 사람들이 함께 어울리려 하지 않을 것이다.

- **안전 욕구**

 특수 경호 요원은 끊임없이 위험에 노출된다. 적이 요원 캐릭터를
 해치려 할 때 그 위험은 캐릭터의 가족에게까지 미칠 수 있다.

- **생리적 욕구**

 호위 임무를 맡은 특수 경호 요원은 말 그대로 매일매일 자신의 목
 숨을 걸어야 한다.

**고정관념
비틀기**

이야기에 나오는 특수 경호 요원은 대개 충성스러운 애국자로, 대통
령을 위해서라면 총알도 기꺼이 맞는 인물로 묘사된다. 그렇다면 모
종의 이유로 임무에 열과 성을 다하지 못하고 갈등하는 요원 캐릭터
를 설정해보자.

**캐릭터가
이 직업을
택한 이유**

- 가족 중에 군인이 있어서
- 최고 중의 최고가 되어서 존경과 존중을 받고 싶어서
- 국가를 위해 일하고 싶은 충성스러운 애국자라서

E

437

파일럿

개요

파일럿은 군대, 항공사, 기타 민간 업체에서 비행기를 모는 사람이다. 여객 운송 항공사에 고용된 파일럿은 이름 그대로 여객기를 조종한다. 상업용면허CPL를 취득한 민항기 파일럿은 민간 업체에 고용되거나 직접 사업체를 차려서 승객과 화물 수송, 구조 업무, 농약 살포, 항공사진 촬영 등을 한다. 군 소속 파일럿은 당연히 군대의 업무를 수행한다. 직업 군인일 수도 있지만 비행 훈련을 받고 경험을 쌓기 위해 일정 기간 동안 의무 복무 중일 수도 있다. 의무 복무 중이라면 복무 기간을 마친 후 민간 파일럿으로 전환하기는 어렵지 않다.

항공사 소속 여객기 파일럿의 노동시간은 일반적인 '9시 출근, 6시 퇴근'이 아니라, 며칠을 이어서 근무하고 며칠을 이어서 쉬는 식이다. 여객기가 아닌 민항기 파일럿의 근무 일정은 맡는 업무에 따라 다르며, 경우에 따라서는 여객기 파일럿보다 규칙적일 수 있다. 여객기 파일럿으로 항공사에 채용되려면 23세 이상이어야 하지만, 상업용 항공기 파일럿은 18세부터 가능하다.

필요한 훈련·교육

파일럿이 되려면 지상 훈련(지상에서 이루어지는 모든 종류의 훈련)과 비행 훈련을 거쳐 자격증을 취득해야 한다. 훈련은 비행 학교, 학군단 프로그램, 또는 민간 강사를 통해 받을 수 있다. 또한 건강 진단서도 필요하다(군대나 여객기 파일럿은 1급, 민항기 파일럿은 2급).

대부분 상업 항공 분야에서는 자격증 외에도 일정 시간 이상의 비행 시수를 요구한다. 하지만 항공사가 제공하는 비행 훈련만으로는 필요한 시수를 채우기 어렵기 때문에, 원하는 회사에 지원하기 전에 스스로 비행 경력을 쌓아야 한다. 군대의 비행 훈련은 국가와 보직에 따라서 요건이 달라진다.

이 직업에 유용한 기술·재능

꼼꼼함, 평정심, 탁월한 기억력, 뛰어난 방향감각, 숫자 감각, 리더십, 기계를 다루는 기술, 멀티태스킹, 날씨 예측

| 이 직업에
도움이 되는
성격 특성 | 적응을 잘하는, 모험심이 있는, 기민한, 자신감 있는, 협조적인, 과단성 있는, 규율을 준수하는, 집중력이 뛰어난, 세심한, 완벽주의적인, 책임감 있는, 학구적인 |

갈등이 벌어지는 상황	
	• 까탈스럽거나 게으른 부조종사와 근무할 때
	• 기계 결함이 있는 비행기를 조종해야 할 때
	• 악천후에 비행을 해야 할 때
	• 비상 착륙을 해야 할 때
	• 승무원과 로맨틱한 관계가 되었을 때
	• 약물 테스트를 통과하지 못함
	• 비행기 납치범이나 테러리스트와 맞닥뜨림
	• 비행기가 연착되어서 중요한 일정을 놓침
	• 고참 파일럿이 연공을 내세우는 바람에 내키지 않는 비행을 대신해야 할 때
	• 별로 거주하고 싶지 않은 곳에 배치되었을 때
	• 파일럿을 그만둬야 할 정도로 몸 상태가 나빠짐
	• 가족 사정(가족 중에 누군가가 중병에 걸렸거나, 배우자가 승진해서 출장이 잦아지는 등) 때문에 집을 장시간 비우기가 곤란한 상황

| 주로 접하는
사람들 | 부조종사, 항공교통관제사, 항공기 승무원, 공항 직원, 노동조합 간부, 승객, 지상직 승무원, 셔틀버스 운전사, 호텔 직원 |

직업이 캐릭터의 욕구에 미치는 영향	
	• 자아실현 욕구 원하는 자격을 취득하지 못하면 불만족스러운 일을 계속할 수밖에 없게 된다. 개인적인 사정 때문에 출퇴근 시간이 일정한 직업이나 융통성 있는 업무를 원한다면 지금의 처지에 불만을 느낄 수 있다.
	• 애정과 소속의 욕구 근무지의 시차 때문에 가족과 관계를 유지하기 어려워진다면 이혼이나 자녀와의 갈등, 또는 두 가지 모두를 겪을 수 있다.

표

- **안전 욕구**

 필요한 훈련을 모두 마치고 경력이 쌓였더라도, 비행기를 조종하는 일은 여전히 위험하다. 비행 중에 생명이 위태로운 상황을 겪었다면, 그 기억이 머릿속을 떠나지 않아서 추후 비행에 영향을 미칠 수도 있다.

**고정관념
비틀기**

이야기에서 파일럿은 대개 남자로 그려진다. 그러니 여자 주인공을 파일럿으로 선택하면 고정관념을 비틀 수 있다.

일반적으로 파일럿은 모험심이 강한 아드레날린 중독자이거나, 반대로 고지식하고 엄격한 인물로 묘사된다. 좀처럼 보기 힘든 파일럿 캐릭터, 가령 감성이 풍부하거나, 철학적이거나, 천박하거나, 수다스럽거나, 소름 끼치게 우울한 성격의 인물을 만들어보자.

**캐릭터가
이 직업을
택한 이유**

- 우주 비행사가 되고 싶었으나 자격 미달이라서
- 부모님이 항공 기술자, 파일럿, 공군 등 항공 관련직에 종사해서
- 비행기와 비행을 좋아해서
- 다른 사람들은 가지 못하는 곳에 가보고 볼 수 없는 것을 보고 싶어서
- 비행공포증과 고소공포증을 극복하려고
- 책임과 의무를 지는 일을 즐기기 때문에
- 여행과 새로운 장소를 경험하는 일을 좋아해서

판사 Judge

개요 판사의 역할은 국가나 지역에 따라 차이가 있지만, 대략 다음과 같은 일을 수행한다.

- 양측의 주장을 듣고 서류를 검토하여 사건을 재판에 회부할지 결정한다.
- 배심원 선발을 관장하고, 배심원에게 재판에 필요한 지침을 제공한다.
- 법정에서 의사 진행 상황을 감독한다.
- 법정에서 적절한 법적 절차를 거치는지 확인한다.
- 증거를 검토하고, 증거가 합법적이고 적절한지 판단한다.
- 법적 사안을 조사하고 법을 적용하여 판결을 내린다.
- 유죄로 판명된 자에게 형을 선고한다.
- 행정 분쟁을 교섭하여 해결한다.
- 법적 분쟁에서 판결을 내린다.
- 석방 및 보석 조건을 결정한다.
- 결혼식을 거행한다.
- 결혼 증서를 발부한다.

필요한 훈련·교육 (미국의 경우) 판사가 되려면 법학 학위를 취득하고 변호사로서 다년간의 실무 경험을 쌓는 등 법 분야에서의 경험이 필요하다. 법과 사법 시스템에 익숙해지는 한편 좋은 평판을 얻고 영향력이 큰 사람들과 인맥을 형성하는 것도 중요하다. 선거나 임명으로 높은 지위에 올라가야 하기 때문이다. 법과 법원 절차의 변화를 따라잡으려면 재직 기간 중 지속적인 교육을 받는 것이 중요하다.

이 직업에 유용한 기술·재능 꼼꼼함, 공감 능력, 뛰어난 청력, 평정심, 탁월한 기억력, 경청하는 능력, 리더십, 인맥, 외국어 구사 능력, 중재 능력, 화술, 상대의 마음을 읽는 능력, 연구 조사

이 직업에 도움이 되는 성격 특성	분석적인, 차분한, 호기심이 많은, 과단성 있는, 수완이 좋은, 규율을 준수하는, 정직한, 고결한, 직업윤리를 준수하는, 지적인, 공정한, 인정이 많은, 세심한, 객관적인, 관찰력 있는, 생각이 깊은, 통찰력 있는, 미리 대비하는, 전문성을 갖춘, 반듯한, 사회 이슈에 관심이 많은, 마음이 넓은, 현명한

갈등이 벌어지는 상황

- 법을 글자 그대로 철저히 따라야 할 때
- 듣거나 보기 힘든 증거를 마주할 때
- 판결에 정치적 압력을 받을 때
- 누군가의 생명이나 자유를 책임져야 한다는 무게
- 법률상의 허점이 이용당하고 있는데 판사임에도 거부하지 못하고 따라야 할 때
- 피고에게 공감이 갈 때
- 석방한 피고가 끔찍한 범죄를 저지름
- 까다로운 변호사를 상대해야 할 때
- (선출직일 경우) 재선을 위해 선거운동을 해야 할 때
- 명성을 더럽힐 만한 상황에 빠져버렸을 때
- 법률이 계속 바뀔 때
- 세간의 주목을 받게 되었을 때
- 죄 없는 사람에게 유죄 선고를 내려버렸을 때
- 범죄와 관련된 개인적인 경험 때문에 객관적으로 판결을 내리기 힘들 때
- 어려운 사건을 맡고 심리적인 압박을 감당하지 못해서 번아웃되었을 때
- 과거의 판결이나 정치적 입장 때문에 협박을 받거나 표적이 됨

주로 접하는 사람들

관리 및 사무 직원, 변호사, 피고, 증인, 증언하러 오는 전문가, 배심원, 법원 행정 직원, 법원 서기, 재판정에 들어오는 사람들(피고의 가족, 기자, 법학도, 관련 공동체 구성원 등)

- **자아실현 욕구**

 판사는 법을 준수하며 사실과 증거로만 판단해야 한다. 누군가가 증거 부족 때문에 법망을 빠져나간다면, 판사는 법률 체계 안에서 자신의 역할에 대해 의문을 가질 수 있다.

- **존중과 인정의 욕구**

 판사는 까다로운 사건을 맡아서 논란이 될 만한 판결을 내리기도 한다. 이 때문에 부정적인 여론의 중심에 놓일 수 있고, 다른 판사들의 신망을 잃을 수 있다.

- **애정과 소속의 욕구**

 판사는 법정에서 최종적으로 판결을 내릴 권위를 갖고 있기에 외로운 직업일 수 있다. 트라우마에 반복적으로 노출되지만 이를 기밀로 유지해야 하기 때문에 대인 관계에서 소외될 수 있다.

- **안전 욕구**

 판사는 피고, 피고의 공모자, 판결에 불만을 품은 시민에게 위협을 받을 수 있다.

미국 대부분의 주에서 판사는 변호사 경험이 있어야 한다. 하지만 항상 그런 것은 아니다. 변호사 경험이 없는 판사가 임명되는 상황을 생각해보자. 어떤 놀라운 결과가 나올까?

사람들은 판사가 공정하고 법을 준수하기를 바란다. 열정이 지나쳐서 법정에서 객관성을 유지하기 힘들어하는 판사 캐릭터를 만들어보면 어떨까?

- 법조계 집안이라서
- 수상한 구석이 있거나, 편견에 치우치거나, 무능한 판사의 판결 때문에 가족이나 친구의 삶이 망가지는 것을 목격해서
- 법을 존중하고 공동체에 봉사하고 싶어서
- 위세와 권력을 얻어 타인(특히 가족)을 기쁘게 해주고 싶어서
- 더 높은 위치에서 세상을 바꾸고 싶어서
- 정치적 권력을 원해서
- (종신직인) 미국 연방 법관이 되고자 함

443

팟캐스터

개요

팟캐스터는 자신이 관심 있는 분야의 오디오 파일을 만들어서 다양한 웹사이트와 애플리케이션에 업로드하는 사람이다. 성공적인 팟캐스터는 고음질의 오디오 파일을 제작해야 하므로 기계를 능숙하게 다룰 필요가 있다. 녹음과 편집 등은 팟캐스터가 직접 할 수도 있고, 전담 팀을 구성하여 할 수도 있다. 팟캐스터는 꾸준히 파일을 만들어서 새로운 콘텐츠를 제공해야 한다. 청취자 수를 늘리려면 마케팅과 홍보에도 관심을 기울여야 하며 광고, 상품 판매, 후원자 모집, 생방송 이벤트 진행 등 수익을 낼 방법을 강구해야 한다. 수익 창출의 수단으로, 유료로 파일을 다운받게 하거나 구독을 해야만 파일을 들을 수 있도록 설정하는 팟캐스터도 있다.

필요한 훈련·교육

당연한 말이지만, 팟캐스터는 자신이 선택한 주제에 대해 잘 알고 있어야 한다. 또한 인터뷰 기술이 뛰어나고, 호감을 주는 성격이며, 청취자의 흥미와 욕구를 이해해야 한다. 오디오 녹음과 편집에 대한 기초 지식과 고품질의 녹음 장비를 갖추고, 주변 잡음을 최소화하거나 제거할 수 있는 녹음 스튜디오도 필요하다.

팟캐스터에게 더없이 중요한 장비는 목소리이다. 보컬 트레이너에게 훈련을 받든 독학을 하든, 팟캐스터는 발음이 명확해야 하고 목청을 너무 자주 가다듬지 말아야 한다. 같은 단어를 지나치게 반복하거나 "음…"을 너무 많이 쓰는 등 말할 때 안 좋은 버릇을 없애야 하며, 청취에 방해가 되는 다른 문제도 해결해야 한다.

이 직업에 유용한 기술·재능

수익을 창출하는 능력, 인간적인 매력, 뛰어난 청력, 신뢰를 주는 능력, 경청하는 능력, 사람들을 웃게 하는 능력, 인맥, 연구 조사

이 직업에 도움이 되는 성격 특성

적응을 잘하는, 호기심이 많은, 열성적인, 호감을 주는, 영감을 주는, 체계적인, 열정적인, 사회 이슈에 관심이 많은, 타고난 재능, 알뜰한, 재기발랄한

갈등이 벌어지는 상황	• 마이크나 다른 녹음 장비가 제대로 작동하지 않을 때 • 공동 진행자와 관점이나 방송 진행에 대해 의견 차이가 있을 때 • 다른 직업이 있어서 녹음할 시간을 내기가 어려울 때 • 번아웃에 빠지거나 아이디어가 고갈됐을 때 • 팟캐스트를 개인적으로 활용하려는 적대적이거나 무례한 게스트 • 감기에 걸려서 목소리가 나빠짐 • 평점 테러를 하는 악성 댓글 작성자 • 값비싼 장비를 도난당함 • 음악, 작품, 기타 매체 저작권을 위반하여 기소됨 • 인터뷰를 하기로 한 게스트가 방송 직전에 인터뷰를 취소해버렸을 때 • 같은 주제를 다루는 팟캐스터와 라이벌 관계가 되었을 때 • 캐릭터가 방송의 방향을 바꾸거나, 인기 있는 시리즈를 끝내거나, 업로드를 자주 하지 않아서 팬들이 실망함 • 게스트를 인터뷰하던 중에 당황해서 말문이 막혔을 때 • 인터뷰를 요청했으나 거절당했을 때 • 팟캐스트를 제작하는데 자잘한 기술상의 문제가 생겼을 때 • 청취자 수가 줄어들 때
주로 접하는 사람들	공동 진행자, 다른 팟캐스터, 팬, 후원자, 동료(편집자, 콘텐츠 작가, 마케팅 전문가 등), 게스트, 각 분야의 전문가나 유명 인사들
직업이 캐릭터의 욕구에 미치는 영향	• **자아실현 욕구** 노력에 비해 청취자가 늘지 않으면 맥이 빠지고 지치게 되며, 자신이 이 직업에 맞는 사람인지 의문이 생길 수 있다. • **존중과 인정의 욕구** 예능 업계가 대개 그렇듯, 유명한 팟캐스터가 되는 것은 결코 쉬운 일이 아니다. 같은 분야에서 성공한 사람들과 자신을 비교하게 되고, 청취자 수가 늘어나는 속도도 느리다면 자신감을 잃을 수 있다. • **안전 욕구** 팟캐스터는 안정적인 수익이 보장되는 직업이 아니다. 갓 시작한

경우에는 더욱 그렇다. 생계를 유지하려면 다른 직업을 갖거나 수입원을 확보해야 할 수도 있다.

고정관념 비틀기

팟캐스터는 비교적 최근에 등장한 직업이므로 대부분 젊고 유행에 민감하다. 나이 든 부부가 운영하는 팟캐스트 채널에 손주 세대까지 나와서 대가족이 여러 가지 이야기를 들려준다면 어떨까?
캐릭터가 진행하는 채널의 소재도 비틀 수 있다. 흔한 주제 대신 팟캐스터가 시도할 수 있을 법한 신선하고 흥미로운 아이디어를 떠올려 보자.

캐릭터가 이 직업을 택한 이유

- 어릴 때 무언가를 배우거나 지식을 얻기가 힘든 환경에서 자랐음
- 관심 있는 분야의 사람들을 만나고 싶어서
- 디지털 기술과 팟캐스트 일을 사랑하기 때문에
- 새로운 아이디어를 개발하거나 혁신을 이끌어낼 수 있는 대화를 나누고 싶어서
- 내향적이지만 자신만의 방식으로 사람들과 소통하고 싶어서
- 온라인상의 선구자나 유명 인사가 되고 싶어서

패션 디자이너 Fashion Designer

개요

패션 디자이너는 의류를 기획하고 생산한다. 아이디어와 콘셉트부터 재료 조달, 다른 패션 요소와 조화시키기까지 의류 생산·유통의 모든 단계에 관여한다. 그렇게 생산된 의류는 개인에게 판매되기도 하고 소매업자와 패션 디자인 회사를 포함한 기업에 판매되기도 한다. 패션 디자이너라고 하면 옷만 떠올리기 쉽지만 안경, 신발, 장신구 등을 만들기도 한다. 남성복이나 아동복만 전문으로 디자인하기도 하고 수영복, 비즈니스 정장, 등산복처럼 특정한 종류의 옷을 만드는 디자이너도 있다. 미적 감각을 발휘하거나 특별한 원단을 사용해 창의성을 드러내기도 한다. 패션 디자이너는 자신만의 브랜드를 만들기도 하고 다른 디자이너의 브랜드 의상을 작업하기도 한다.

필요한 훈련·교육

정규교육이 필요하지는 않으나 대개는 패션 디자인이나 관련 분야의 학사 학위를 취득한다. 독자적인 브랜드를 내놓거나 특정한 의류만 만들고 싶다면 비즈니스나 패션 상품화에 관한 교육을 받는 것이 도움이 된다. 자신만의 브랜드가 있는 디자이너도 경영·홍보·브랜딩에 대한 이해가 필요하다.

이 직업에 유용한 기술·재능

수익을 창출하는 능력, 창의력, 꼼꼼함, 손재주, 숫자 감각, 멀티태스킹, 인맥, 체계적으로 정리 정돈하는 능력, 발상을 전환하는 능력, 홍보 능력, 상대의 마음을 읽는 능력, 재료나 물건을 상황에 맞게 응용하는 능력, 판매, 재봉 기술, 비전

이 직업에 도움이 되는 성격 특성

적응을 잘하는, 야심찬, 창의적인, 호기심이 많은, 규율을 준수하는, 열성적인, 집중력 있는, 상상력이 풍부한, 독립적인, 근면 성실한, 물질만능주의인, 언행이 화려한, 세심한, 관찰력 있는, 체계적인, 열정적인, 집요한, 설득력 있는, 추진력 있는, 별난, 임기응변에 능한, 분별력 있는, 사회 이슈에 관심이 많은, 자발적인, 변덕스러운, 학구적인, 재능이 있는, 거리낌 없는, 엉뚱한

갈등이 벌어지는 상황	• 잦은 출장으로 가족과 보내는 시간이 많지 않을 때 • 마감일이 임박해서 장시간 작업을 해야 할 때 • 가까운 시일 내에 마감해야 할 일이 너무 많을 때 • 의상을 의뢰하는 사람이 없을 때 • 디자인 아이디어를 도난당하거나 표절당했을 때 • 원단이나 자재를 구입할 돈이 부족할 때 • 수입이 들쑥날쑥하여 예산을 책정하기가 어려울 때 • 디자인이 혹평을 받을 때 • 좋은 평판을 쌓고 인지도를 얻으려면 고군분투해야 할 때 • 고객이 끝까지 만족하지 못하고 이것저것 트집 잡을 때 • 패션 업계에 종사하는 것을 좋아하지 않거나 반대하는 가족 또는 친구 • 업계나 최신 동향에 대한 지식 부족 • 여러 가지 사정으로 일정을 제대로 진행할 수 없음 • 상처를 입어서 손이나 손가락을 마음대로 움직이기 힘들 때 • 상사가 까다로운 요구를 할 때 • 일터의 조명이 어두컴컴해서 눈이 침침해짐 • 작업에 필요한 도구가 없을 때 • 비좁거나 어수선한 공간에서 작업해야 할 때 • 패션쇼에서 다른 사람에게 소개될 때 불안을 느낌
주로 접하는 사람들	개인 고객, 프로젝트 관리자, 다른 디자이너, 패턴 제작자, 재봉사, 원단 공급업체, 제조업체, 소매점 직원, 유명 인사, 패션계에 영향력을 행사하는 인사, 사진작가, 메이크업 아티스트, 브랜드 담당자, 헤어 스타일리스트, 패션 비평가
직업이 캐릭터의 욕구에 미치는 영향	• **자아실현 욕구** 프로젝트가 너무 많거나 장시간 일을 해야 한다면 기력이 소진될 수 있다. 이 때문에 창의력이 떨어지면 일을 할 때 즐겁지 않을 것이다.

448

- **존중과 인정의 욕구**

 항상 남의 작품과 비교당하는 직업이므로, 자신의 디자인에 회의를 느끼며 불안을 겪기 쉽다.

| **고정관념 비틀기** | 패션 디자이너는 늘 세련되거나 화려하게 챙겨 입을 것이라는 고정관념이 있다. 사람들이 자신의 외양을 어떻게 생각하든 상관하지 않거나, 평범한 옷차림을 좋아하는 캐릭터를 고려해보자. |

패션 디자이너는 늘 세련되거나 화려하게 챙겨 입을 것이라는 고정관념이 있다. 사람들이 자신의 외양을 어떻게 생각하든 상관하지 않거나, 평범한 옷차림을 좋아하는 캐릭터를 고려해보자.

각종 영화나 소설에 나오는 디자이너들은 보통 여성복이나 고급 의상을 만든다. 그러니 남성복, 신발, 플러스 사이즈 옷, 또는 특정한 직물이나 공정으로 만든 의복 등 희귀 분야에서 일하는 디자이너 캐릭터를 구상해보자.

캐릭터가 이 직업을 택한 이유

- 어렸을 때 옷 때문에 놀림을 받아서
- 어릴 때 제일 좋아했던 친척이 모델이나 패션 비평가였어서
- 패션을 좋아하고 유행을 따르는 것을 즐겨서
- 창의력이 뛰어나고 압박을 받을 때 일을 잘 함
- 다양한 프로젝트를 수행하느라 일상이 매일 달라지는 것을 좋아해서
- 사람들이 끔찍한 옷을 입지 않도록 하는 것이 자신의 사명이라고 생각해서
- 패션 디자인의 고독함이 좋아서
- 유명해지고 싶고, 자신이 만든 옷을 입는 사람들의 모습을 보고 싶어서
- 옷을 예술의 도구로 보기 때문에

퍼스널 쇼퍼 Personal Shopper

개요

퍼스널 쇼퍼는 고객을 대신하여 물품을 구매하거나 고객의 쇼핑에 동행해 전문적인 조언을 하는 사람이다. 다른 사람에게 줄 선물을 고르려고 퍼스널 쇼퍼를 고용하는 고객도 있다. 퍼스널 쇼퍼는 고객 개개인의 취향과 욕구에 맞는 서비스를 제공한다. 퍼스널 쇼퍼는 가게에 고용되기도 하고 개인 고객과 직접 만나거나 온라인을 통해 프리랜서로 일하기도 한다.

필요한 훈련·교육

퍼스널 쇼퍼가 되기 위해 정식 교육을 받을 필요는 없으나, 패션 머천다이징과 같은 소매 관련 또는 패션 산업 관련 학위가 있으면 유용하다. 학력보다는 경험이 중요한 분야로서 영업 실적과 높은 고객 만족도가 특히 중요하다.

이 직업에 유용한 기술·재능

인간적인 매력, 탁월한 기억력, 신뢰를 주는 능력, 경청하는 능력, 흥정 솜씨, 멀티태스킹, 상대의 마음을 읽는 능력, 영업 능력

이 직업에 도움이 되는 성격 특성

매력적인, 자신감 있는, 협조적인, 창의적인, 수완이 좋은, 진중한, 느긋한, 효율적인, 화려한 것을 좋아하는, 호감을 주는, 정직한, 아는체하는, 충실한, 남을 보살피기 좋아하는, 객관적인, 체계적인, 설득력 있는, 임기응변에 능한, 교양 있는, 변덕스러운, 타고난 재능, 알뜰한

갈등이 벌어지는 상황

- 까다로운 고객이 비현실적인 기대를 할 때
- 제안이나 변화를 받아들이지 않는 고객
- 고객에게 에둘러 말하는 것과 솔직하게 말하는 것 사이에서 균형을 잡아야 할 때
- 최신 트렌드에 뒤처지지 않아야 한다는 중압감
- 체중이 증가한 고객이 사이즈 변화를 받아들이려 하지 않을 때
- 할당된 영업 실적을 달성해야 할 때
- 고객의 측근이나 주변 사람을 응대해야 할 때

- 다른 퍼스널 쇼퍼와 경쟁해야 할 때
- 고객의 욕구에 맞추려고 업무 시간이 길어질 때
- 고객이 선뜻 결정하지 못하고 망설일 때
- 수수료를 받고 일하는 퍼스널 쇼퍼인 경우, 수입이 일정하지 않음
- 퍼스널 쇼퍼의 이미지를 유지하느라 옷에 너무 많은 돈을 쓰게 됨
- 고객과 좋은 관계를 유지하고 싶은 마음과 물품을 많이 팔(아서 수익을 올리)고 싶은 욕구 사이에서 균형을 잡아야 할 때
- 고객을 만족시키려고 캐릭터 자신의 취향은 뒷전이 될 때
- 고객이 쓸 수 있는 예산이 적어서 선택에 제약이 있을 때
- 고객에게서 달갑지 않은 소문이나 험담을 듣게 됨
- 외양을 지나치게 중시하거나 돈이면 다 된다는 고객을 응대해야 할 때
- 고객을 대신해 물품을 구입할 때마다 그런 물품을 마음껏 구입할 수 있는 고객이 부러움
- 고객에게 최선의 제안을 할 것인지, 뒷돈을 받을 수 있는 물품을 추천할 것인지 갈등이 될 때
- 부유한 고객을 위해 여러 가지 물품을 살 때, 고객은 절대 눈치채지 못할 것이니 자신이 사고 싶은 물품을 슬쩍 끼워 넣고 싶다는 유혹을 느낌
- 혼자 일하고 싶은데 수다스러운 고객과 하루 종일 지내야 할 때
- 온라인 쇼핑을 하다가 고객들의 취향을 헷갈리는 바람에 각 고객에게 맞지 않는 물품을 보냈을 때

주로 접하는 사람들	고객, 판매 담당 직원, 패션 디자이너, 매장 매니저, 다른 퍼스널 쇼퍼
직업이 캐릭터의 욕구에 미치는 영향	• **존중과 인정의 욕구** 퍼스널 쇼퍼는 쇼핑이나 하면서 쓸데없는 곳에 돈을 낭비한다고 무시하는 사람들이 있다. 새로운 고객을 유치하고 기존 고객을 유지하기 위해 끊임없이 관련 업계의 정보를 수집하고 사업 수완을 갈고닦는 퍼스널 쇼퍼의 노력은 과소평가되기 일쑤다.

451

- 애정과 소속의 욕구

 퍼스널 쇼퍼는 장시간 근무하고 상시 대기하고 있어야 하므로 사적인 대인 관계를 발전시키기 어려울 수 있다.

고정관념 비틀기

퍼스널 쇼퍼는 고객의 욕구에 모든 것을 맞추어야 하는 직업이다. 그렇다면 "내가 너보다 더 잘 아니까 내가 하라는 대로 해"라고 말하는 퍼스널 쇼퍼 캐릭터는 어떨까?

퍼스널 쇼퍼의 생계는 고객이 최신 패션에 대한 퍼스널 쇼퍼의 지식과 감각에 기꺼이 돈을 지불하느냐에 달려 있다. 여러분의 캐릭터가 자기주장이 강하고, 속으로는 물질주의와 돈을 비판하는 사람이라면 어떤 퍼스널 쇼퍼가 될까?

쇼핑이라고 하면 흔히 여성을 떠올리지만, 남성 퍼스널 쇼퍼나 남성 고객 캐릭터를 만들면 이 고정관념을 뒤집을 수 있다.

캐릭터가 이 직업을 택한 이유

- 패션업과 패션 동향에 뛰어난 안목이 있음
- 대인 관계를 발전시키고 유지하는 일에 능함
- 고객의 취향에 맞추어 패션 아이템을 조합하는 일을 즐김
- 영업 능력을 발휘하여 목표를 달성하는 일에 전율을 느낌
- 사람들이 자신의 달라진 모습을 확인하고 기뻐하는 모습을 보며 보람을 느낌
- 부와 권력을 가진 사람에게 접근하고 싶어서
- 패션 산업을 사랑하지만, 디자이너가 될만한 재능은 없어서

푸드 스타일리스트 Food Stylist

개요

푸드 스타일리스트는 요리책, 잡지, 광고, 영화, 텔레비전 프로그램에 나올 음식을 준비해서 아름답고 먹음직스럽게 보이도록 모양새를 갖추는 직업이다. 음식은 색깔, 질감, 형태는 물론 조리법에 따라서 다르게 보이기 때문에 모든 요소를 고려하여 가능하면 음식이 돋보이도록 연출한다.

미술감독·사진작가와 협업하며 음식의 미적인 요소에 집중하는 경우도 있고, 요리가 차려지는 장면을 포함하여 음식을 준비하는 과정 대부분 또는 전부를 도맡는 푸드 스타일리스트도 있다(음식 전문 블로거 같은 경우). 푸드 스타일리스트는 작업에 사용할 음식을 직접 조리하기도 하고, 원하는 시각 효과를 연출하기 위해 먹을 수 없는 재료로 요리를 만들거나 꾸미기도 한다(예를 들면 플라스틱으로 된 얼음을 쓰거나, 향을 피워 김이 나는 효과를 내거나, 광택을 내려고 디오더런트 스프레이를 뿌리는 등).

필요한 훈련·교육

성공한 푸드 스타일리스트는 대개 관련 정규교육을 받았으나 교육이 필수적인 것은 아니다. 푸드 스타일링 자체는 학위 과정이 없지만, 많은 푸드 스타일리스트가 요리 기술을 배운다. 구직할 때는 학력보다 경력과 탄탄한 포트폴리오가 중요하다. 푸드 스타일리스트 중에는 셰프로 일했던 경험이 있는 사람이 많다.

이 직업에 유용한 기술·재능

베이킹, 창의력, 꼼꼼함, 손재주, 환대하는 능력, 인맥, 발상을 전환하는 능력, 홍보 능력, 조각, 글쓰기, 비전

이 직업에 도움이 되는 성격 특성

적응을 잘하는, 협조적인, 창의적인, 호기심이 많은, 집중력 있는, 사소한 것도 지나치지 않는, 상상력이 풍부한, 근면 성실한, 내향적인, 세심한, 관찰력이 뛰어난, 열정적인, 완벽주의적인, 끈질긴, 변덕스러운, 교양 있는, 재능이 뛰어난, 엉뚱한

- 다양한 포트폴리오를 만들려고 노력할 때
- (집에서 일할 경우) 식품과 장비 구입에 드는 비용
- 푸드 스타일리스트의 시각적 감각이 사진작가나 미술감독의 감각과 충돌할 때
- 갓 만든 음식으로 빨리 작업해야 할 때
- 요리에 들어간 재료가 잘못 조리되어서 처음부터 다시 만들어야 할 때
- 완벽함과 어수선함을 조화시켜 음식이 보기 좋으면서도 먹기 편해 보이도록 만들어야 할 때
- 각도를 잘 잡거나 보정해서 더 아름답게 찍지 않고, 있는 그대로 찍어버리는 사진작가
- (채식주의자이지만 고기 요리를 준비해야 하는 등) 도덕적 딜레마
- 알레르기 때문에 특정 재료를 다룰 수 없을 때
- 필요한 재료나 자재를 구할 수 없을 때
- 낯선 요리라서 플레이팅을 멋지게 하기 어려움
- 하루 만에 사진을 찍어야 하므로 여러 가지 요리를 한꺼번에 준비해야 함
- 무리를 해서라도 고객의 기대치를 맞추어야 할 때
- 까다롭거나 요리와 어울리지 않는 재료를 요청하는 고객
- 창의적인 아이디어가 떠오르지 않을 때
- 드러나지 않는 일이라서 인정받기 힘들 때
- 일하는 곳의 습도 등 조건이 나빠서 식품이 상하기 쉬울 때
- (임신해서 냄새에 민감한데 냄새가 심한 요리를 해야 하는 등) 요리를 하는 것이 불편할 때
- 낯선 재료를 다루어야 할 때

사진작가, 미술감독, 편집자, 셰프, 식당 주인, 다른 고객

- **자아실현 욕구**

 푸드 스타일리스트는 미술감독·사진작가·고객과 함께 일해야 하기 때문에 자신의 창의력을 충분히 표현하지 못할 수 있다.

- **존중과 인정의 욕구**

 푸드 스타일리스트는 최종 소비자와 동떨어져 있기 때문에 작업을 제대로 인정받지 못할 수 있다. 푸드 스타일링에는 다양한 기술이 필요하지만 가장 가까이에서 일하는 사람들조차 푸드 스타일리스트의 노력을 높이 평가하지 않을 때도 있다.

- **안전 욕구**

 푸드 스타일링에 필요한 재료가 위험할 수 있다. 특히 장갑을 착용하면 섬세한 작업을 하기 힘들어서 맨손으로 재료를 다뤄야 하거나, 알레르기 반응을 일으키는 입자를 흡입하는 경우도 있다.

**고정관념
비틀기**

푸드 스타일리스트는 정해진 시간 내에 음식을 요리하고 재빨리 플레이팅해야 하는 경우가 많으므로 체계적이어야 한다. 발생할 문제를 예측하고 대응하는 센스도 필요하다. 너무나 완벽주의자여서 같이 일하는 사람들이 짜증을 낼 정도로 일하는 속도가 느린 캐릭터는 어떨까?

푸드 스타일리스트는 보기 좋은 스타일링을 위해 다른 사람들과 협업해야 한다. 놀라운 재능과 상상력으로 멋진 플레이팅을 만들어내지만 같이 일하는 사람들과 문제를 일으켜서 자제력이 필요한 캐릭터는 어떤가?

**캐릭터가
이 직업을
택한 이유**

- 셰프로서는 실패했지만 음식을 다루는 일을 계속하고 싶어서
- 감정적 상처 때문에 섭식 장애를 겪었지만, 푸드 스타일링이라는 건강한 방식으로 극복해냈음
- 요리에 열정이 있어서
- 균형이 잘 잡힌 상차림의 아름다움을 음미하고 싶어서
- 가족 중에 사진작가나 디자이너 등 잡지 쪽에서 일하는 사람이 있어서
- 음식을 일종의 예술로 보기 때문에

- 촉각이 예민하고 창의력을 발산할 수단이 필요해서
- 소중한 감각(후각 또는 미각)을 잃어버렸고, 음식을 아름답게 꾸미는 일을 통해 그런 감각의 결핍을 채우고 싶어서

프로 운동선수

Professional Athlete

개요

프로 운동선수는 생계를 위해 경기에 참가한다. 티켓 판매 수익금, 경기 상금, 광고, 기업 후원, 보조금, 상품 판매 등으로 돈을 번다. 관련 분야에서 부업을 하며 수입을 보충하기도 한다. 건강을 유지하고 자기 분야에서 최고의 위치에 있다면 스타플레이어가 되어 백만장자 수준의 부와 명예를 누리기도 한다.

프로 운동선수는 훈련에 많은 시간을 쓴다. 그 외에 과거 경기 장면 검토, 라이벌의 실력 분석, 개인 운동, 엄격한 식단 준수, 홍보 활동 참여, 에이전트·코치·감독·팀 동료들과 회의도 중요한 일정이다. 종목에 따라 원하는 장소에서 생활하면서 다양한 곳에서 열리는 대회에 참가하는 경우도 있고, 소속팀의 결정에 따라 팀과 거주지를 옮겨야 하는 경우도 있다.

필요한 훈련·교육

운동을 직업으로 삼을 정도에 이르려면 극한의 훈련과 장기간에 걸친 성실한 연습이 필요하다. 기술을 빨리 습득하려고 개인 코치와 연습하는 선수도 많다. 프로 운동선수 대부분은 어릴 때부터 운동을 시작하여 고등학교와 대학에서 계속 실력을 갈고닦았다. 고등학교 졸업 직후 또는 대학 졸업 후에 프로 팀에 입단한다. 대학 팀을 거쳐 프로에 입문할 경우, 대학 팀에서도 좋은 성적을 기록해야 한다.

이 직업에 유용한 기술·재능

기본적인 응급처치, 손재주, 평정심, 고통에 대한 인내, 리더십, 실행력, 홍보 능력, 체력, 전략적 사고, 완력, 빠른 발

이 직업에 도움이 되는 성격 특성

야심만만한, 분석적인, 자신감 있는, 대립을 두려워하지 않는, 협조적인, 과단성 있는, 규율을 준수하는, 열성적인, 집중력 있는, 영감을 주는, 강박관념이 있는, 열정적인, 완벽주의적인, 끈질긴, 책임감 있는, 근면 성실한, 재능을 타고난, 거리낌 없는, 일중독

- 고질적이거나 은퇴를 고려해야 하는 심각한 부상
- 과거에 했던 부적절한 발언이 화제가 되어 평판이 나빠짐
- (탐욕스러운 에이전트, 선수의 유명세나 돈에만 관심 있는 친구같이) 질 나쁜 사람들을 믿었을 때
- 약물 검사를 통과하지 못했을 때
- 더 젊고 재능 있는 선수에게 자리를 빼앗겼을 때
- 성적을 올리거나 성공하라는 내·외부의 압력
- 자신감이 도저히 회복되지 않을 때
- 트레이드되어서 낯선 곳으로 이사를 가야 할 때
- 원정 중에 일회성 만남이나 마약 같은 유혹에 빠짐
- 소속 팀 경영진이나 코칭스태프가 바뀌어서 캐릭터에게 불리해졌을 때
- 특정 선수를 편애하는 코치·감독
- 돈 관리를 제대로 못해서 막대한 금액을 잃었을 때
- 성희롱 혐의를 받거나, 누군가가 낳은 아이의 아버지라는 의혹을 받을 때
- 성희롱을 당했을 때
- 기업 후원이나 광고 계약 기회를 날렸을 때
- 경기나 대회 중에 다른 선수에게 부상을 입혔을 때
- 선수 캐릭터가 크게 활약하거나 성공을 해야 조건부로 사랑을 표현하는 부모
- (마약 구매, 술집에서 싸움에 휘말림, 무단 침입, 범죄자와 어울림 등) 불미스러운 상황에 휘말렸을 때
- 새로운 도시에 이사 온 후 자녀가 적응을 하지 못할 때
- 대중에게 보이는 이미지를 관리해야 할 때
- 나이·부상·정신 건강 문제 등으로 경기력이 저하될 때

팀 동료, 경쟁자, 코치, 감독, 에이전트, 매니저, 개인 트레이너, 영양사, 의사, 물리치료사, 팬

- **자아실현 욕구**

 프로 운동선수는 비판을 끊임없이 견뎌야 하는 직업이다. 여기에
 잘 대처하지 못한다면 자존감이 금방 바닥을 칠 수 있다.

- **애정과 소속의 욕구**

 투어를 자주 다니거나 원정 경기 때문에 가족들과 떨어져서 지내
 야 하는 선수들은 애정 관계를 유지하기 힘들 수 있다.

- **안전 욕구**

 (뇌진탕 등) 은퇴를 고려해야 할 정도로 심각한 부상을 입으면 안
 전 욕구가 충족되지 않을 것이다.

**고정관념
비틀기**

운동선수가 나오는 이야기는 대체로 돈 많고 연줄도 탄탄한 전형적
인 악역과, 그에 맞서는 전형적인 언더독[상대적 약자, 경쟁에서 열세인
사람] 주인공의 대결 구도다. 이런 전형적인 캐릭터의 역할에 변화를
주면 이야기를 신선하게 전개할 수 있다.

주인공을 어떤 종목의 선수로 설정할 것인지도 신중하게 고려해야
한다. (야구나 축구 같은) 인기 스포츠는 독창적인 이야기를 만들기에
는 너무나 잘 알려져 있으니, 창작물에 덜 나오는 종목을 선택해보자.
스키트사격, 마장마술, 펜싱, 레슬링, 조정, 패럴림픽 종목 등을 택하
면 독자에게 새로운 영역을 보여줄 수 있다.

**캐릭터가
이 직업을
택한 이유**

- 운동에 재능이 있고 타고난 경쟁심과 추진력이 있어서
- 가족의 기대에 부응하고 싶거나 세간의 관심을 받는 분야에서 성
 공하고 싶어서
- 마음에 들지 않는 생활환경에서 벗어나고 싶어서
- 명성과 부를 손에 넣고 싶어서

프로 포커 선수

Professional Poker Player

개요

프로 포커 선수란 생계를 위해 포커를 치는 사람으로, 일하는 시간에 따라 임금을 받는 것이 아니라 상금으로 수입을 얻는다. 카지노나 전문 카드 룸에서 직접 경기를 치를 수도 있고, 온라인으로 전 세계의 상대와 플레이를 할 수도 있다. 막대한 바이인buy-in[특정 포커 게임에 참가하기 위해 지불해야 하는 금액]이 걸리고 몇 시간 혹은 며칠까지도 이어지는 토너먼트에 참가하는 선수도 있다. 여행을 좋아하는 선수는 국제 대회 투어를 다니기도 하지만, 그렇지 않은 선수들은 집에서 가까운 대회를 선호한다.

필요한 훈련·교육

모든 기술이 그렇듯 포커 역시 연습이 필요하다. 하루 평균 8시간을 연습하는 선수도 있다. 여기에는 친구와 간단히 치거나 베팅 금액이 낮은 경기에 참가하는 것도 포함된다. 프로 포커 선수가 되려면 포커 게임에 대해 모르는 것이 없어야 한다. 포커 게임의 종류에 따라 앤티 ante[카드를 돌리기 전에 각 플레이어가 지불해야 하는 일종의 참가료인 기본 베팅액]와 블라인드blind[텍사스 홀덤 포커에서 딜러 다음의 두 플레이어가 무조건 해야 하는 베팅]가 올라갈 수 있고 규칙도 달라지기 때문이다. 경기를 현명하게 운영하고 뱅크롤bankroll[한 플레이어가 한 포커 게임에서 사용할 수 있는 총금액]을 관리하려면 수학적인 정확성과 분석 기술도 갈고닦아야 한다.

이 직업에 유용한 기술·재능

돈을 버는 요령, 상황 예측 능력, 손재주, 평정심, 숫자 감각, 직관력, 거짓말, 정확한 기억력, 상대의 마음을 읽는 능력, 간단한 손 마술, 전략적 사고

이 직업에 도움이 되는 성격 특성

기민한, 야심 있는, 분석적인, 과감한, 차분한, 규율을 준수하는, 집중력이 뛰어난, 상대를 뜻대로 조종하려 드는, 관찰력이 좋은, 강박관념이 있는, 참을성 있는, 미신을 믿는, 재능을 타고난, 알뜰한, 마음을 터놓지 않는, 내성적인

갈등이 벌어지는 상황	• 속임수를 쓰는 사람과 플레이할 때
	• 이제는 그만 '진짜 직업'을 가지라고 강요하는 가족들
	• (수면 부족, 각성제 과다 사용, 운동 부족 등) 신체를 한계로 몰아붙임
	• 뱅크롤을 잘못 계산했을 때
	• 도박·알코올·카페인 등에 중독되었을 때
	• 속임수를 쓴다고 고발당했을 때
	• 카지노에 출입 금지당했을 때
	• 다른 프로 선수들과의 갈등이나 경쟁의식
	• 게임에서 지고 나서 위협을 하거나 보복하려 드는 아마추어 선수
	• 온라인 대전 중에 컴퓨터가 먹통이 되어버렸을 때
	• 손에 땀을 쥐게 하는 긴박한 게임을 계속하느라 스트레스가 심해짐
	• 개인 사정이나 가족 문제 때문에 경기에 집중할 수 없을 때
	• 상대의 심리나 패를 잘못 읽었을 때
	• 도박은 범죄라고 여기는 가족
	• 블러핑bluffing[허세를 부려서 끗수가 높거나 낮은 척하는 행위]을 했는데 상대가 응수했을 때
	• 건강이 좋지 않아도 경기를 해야 할 때
	• 고액의 상금을 받았으나 강도를 만나서 모두 빼앗김
	• 전문 도박을 법으로 금지하는 지역으로 이사 가게 되었을 때
	• 대규모 토너먼트 대회에 참가하지 못하게 되었을 때
	• 행운을 불러온다는 의식이나 미신에 집착할 때

주로 접하는 사람들	(직접 보거나 온라인으로 접하는) 다른 선수들, 딜러, 관중, 아나운서, 웨 이터·웨이트리스, 경호원, 보안 요원, 카지노 경영진, 컨시어지, 기자

직업이 캐릭터의 욕구에 미치는 영향	• **존중과 인정의 욕구** 유명한 프로 포커 선수는 극소수이고, 그나마 다른 선수가 더 많이 승리하게 되면 인기를 빼앗긴다. 이런 상황에서는 자존감이 롤러 코스터처럼 요동치기 쉽다. • **애정과 소속의 욕구** 포커 선수들은 광범위한 분야의 경기를 전문적인 수준에 이를 때

461

까지 연습해야 한다. 기술 습득에만 몰두하다 보면 배우자나 자녀, 친구들과의 관계에 소홀해질 수 있다.

- **안전 욕구**
 포커 치기는 고정 수입이 보장되는 직업이 아니다. 어떤 프로 선수든 연패의 늪에 빠질 수 있으며, 이때 심각한 빚을 지기도 한다.
- **생리적 욕구**
 포커 게임을 하려면 탁자나 컴퓨터 앞에 오래 앉아 있어야 한다. 적절한 운동과 수면, 영양 공급이 필요하지만, 게임에 너무 몰두하다보면 건강을 돌보지 못할 수 있다.

고정관념 비틀기

대부분 프로 포커 선수는 법적인 이유로 성인이지만, 일부 국가에서는 10대나 어린이까지도 포커를 할 수 있다. 여러분의 포커 스타 캐릭터를 기존에 볼 수 없었던 젊은 나이로 설정하여 고정관념을 비틀어보자.

프로 포커 선수들은 액세서리, 스타일, 심지어 의상의 색상도 비슷해서 다 같아 보인다. 분위기를 휘어잡고 상대방을 동요시키려고 의도적으로 도발적인 옷을 입는 캐릭터는 어떨까?

캐릭터가 이 직업을 택한 이유

- (부모님이 카지노를 소유했거나, 전문 도박사였다는 등) 어릴 때부터 이 업계에 노출되었기에
- 빨리 돈 벌 곳을 찾아야 했기에
- 학업 성적은 좋지 않았으나 머리 쓰는 일을 잘해서
- 게임과 모험, 승리의 순간 솟구치는 아드레날린을 사랑해서
- 사무실에 묶여 있는 직업이나 다른 사람 밑에서 일하는 직업은 싫어서
- 도박 중독 때문에

항공교통관제사 Air Traffic Controller

개요

항공교통관제사는 공중이나 활주로에서 이동하는 항공기의 안전을 감독하고 안내하는 역할을 한다. 파일럿에게 이착륙 지시를 내릴 뿐 아니라, 비행 패턴을 모니터링하다가 경로를 바꿀 것을 요청하기도 한다. 비행기가 담당 영역을 벗어나면, 다른 항공관제 센터에 책임을 이전한다. 항공교통관제사는 팀원을 훈련시키고 관리하며 스트레스를 줄이는 일을 맡기도 한다. 일하는 내내 집중해서 상황을 신속하게 판단해야 하므로 스트레스를 많이 받는 직업이다.

필요한 훈련·교육

여러 군 부서에 항공교통관제사가 되기 위한 훈련 프로그램이 마련되어 있다. 미국의 경우 민간인이 지원하려면 최소 항공관제 분야의 준학사 학위가 있어야 하고 연방항공국에서 발급한 자격증도 필요하다. 연방항공국 자격증을 받으려면 필기 시험과 실기 시험을 통과하고 일정 기간 이상 관제 경험도 쌓아야 한다. 추천서를 받는다면 추가 훈련 과정에 들어가는 데 도움이 되고, 교육 과정은 지원하려는 부서나 부대에 따라 다를 수 있다[한국의 경우 학위가 반드시 필요한 것은 아니지만 대학에서 항공 관련 전공을 이수하면 유리하다. 항공교통관제사 자격증을 취득해야 하며 신체검사와 EPTA(항공영어구술능력증명시험) 등도 통과해야 한다. 항공교통관제사 시험은 만 18세 이상이면 응시 가능하다].

미국에서 30세 이상이 항공교통관제사로 취업하는 경우는 드물다. 신입으로 지원한다면 더욱 그렇다. 전과가 있는 사람은 취업 자체가 어려울 가능성이 높다.

이 직업에 유용한 기술·재능

꼼꼼함, 평정심, 숫자 감각이 뛰어남, 외국어 구사 능력, 멀티태스킹, 기후 변동 예측, 조사 능력, 전략적 사고

이 직업에 도움이 되는 성격 특성

기민한, 분석적인, 차분한, 조심스러운, 규율을 지키는, 집중력이 뛰어난, 지능이 높은, 꼼꼼한, 명령이나 규율을 어김없이 따르는, 관찰력이 좋은, 체계적인, 애국심이 강한, 미리 대비하는, 전문성을 갖춘,

ㅎ

책임감 있는

갈등이 벌어지는 상황	• 악천후 때문에 시계視界가 제한되고 통신이 원활하지 않음 • 조종사가 지시나 조언을 귀담아듣지 않음 • 같이 일하는 동료와 성격이 맞지 않거나, 사사건건 의견이 다르거나, 지시를 전달하는 방식이 달라서 마찰이 생김 • 조종사나 다른 관제탑 근무자가 알아듣기 힘든 억양을 구사함 • 부서 간 소통이 없음 • 감독해야 할 항공량이 너무 많음 • 근무 교대가 불규칙하고 장시간 근무로 인해 긴장이 높아지는 바람에 피로가 쌓임 • 레이더 탐지 범위에 허점이 많아서 통신이 위태로워질 수 있음 • 인력이 부족할 때 • 예상치 못한 사태가 발생하여 초 단위로 결정을 내려야 할 때 • 동시에 여러 업무를 해내야 할 때 • 내리는 결정 하나하나에 막중한 책임이 걸려 있음(실수하면 곧바로 중대한 과실로 이어질 때) • 업무 시간이 길고 힘들어서 대인 관계가 경직됨 • 팀원들 사이가 너무 끈끈해서 가족 구성원이 질투할 때 • 예상치 못한 근무 교대 때문에 가족과 세웠던 계획이 차질을 빚을 때 • 건강에 문제가 생겨서 업무 수행에 지장을 받을 때 • (감기나 배탈 같은) 갑작스러운 질환 때문에 집중력이 떨어질 때 • 대인 관계에서 받는 스트레스가 사고방식에까지 스며들어서 업무에서 공적인 부분과 사적인 부분을 구분하기 힘들어짐
주로 접하는 사람들	조종사, 다른 항공교통관제사, 공항의 지상 근무자, 군 관계자와 공무원, 현장 보안 장교

464

<table>
<tr>
<td>직업이
캐릭터의
욕구에
미치는 영향</td>
<td>

• **존중과 인정의 욕구**

다른 사람들의 생명을 좌지우지하는 직업이므로 자신감이 반드시 필요하다. 사소한 실수 하나도 비극으로 이어질 수 있기 때문에 자신감이 없는 캐릭터는 스스로의 능력을 의심하게 되고, 그 결과 더 많은 실수를 저지르거나 신뢰를 잃기도 한다.

• **애정과 소속의 욕구**

장시간 일해야 하고 가정 밖에서 끈끈한 동료애가 형성되기 때문에 사적인 인간관계는 오히려 경직될 수 있다.

• **안전 욕구**

인력이 부족하거나 추가 근무를 계속하다보면 수면 같은 기본적인 욕구를 충족하지 못할 수도 있다. 이 직업은 만성 피로와 탈진이 흔하며, 이는 판단력과 반응 시간에 영향을 미치므로 다른 사람들을 위험에 빠뜨릴 수도 있다.

</td>
</tr>
<tr>
<td>고정관념
비틀기</td>
<td>

많은 이야기, 특히 액션 장면에서 항공교통관제사는 스트레스를 많이 받아서 로봇이나 군인처럼 딱딱하고 무표정하게 그려지기 일쑤다. 이와는 다른 모습을 보여주면 개성 있는 항공교통관제사 캐릭터를 만들 수 있다. 실없는 농담을 경솔하게 내뱉거나, 동료와의 대화에 개인 정보를 슬쩍 끼워 넣거나, 업무 스트레스를 해소하는 방법을 묘사하면 독자의 흥미를 끄는 현실감 넘치는 캐릭터가 될 것이다.

</td>
</tr>
<tr>
<td>캐릭터가
이 직업을
택한 이유</td>
<td>

• 가족이나 친구, 멘토가 권해서
• 파일럿이 되지 못해서 그 대안으로 항공교통관제사를 선택함
• 항공기 사고로 사랑하는 사람을 잃음
• 비행기에 애정이 있어서 항공 관련 직업을 원했음
• 멀티태스킹에 능하고 도전의식을 북돋우는 직업을 갖고 싶어서
• 장시간의 근무를 핑계로 골치 아프거나 심란한 관계를 피할 수 있어서
• 압박을 받는 상황에서 능력을 발휘하는 타입이라서
• 다른 사람들을 안전하게 지키고 재난에서 보호하고자 하는 욕구가 있어서

</td>
</tr>
</table>

ㅎ

- 비행기와 항공 장비에 접근할 필요가 있어서
- 권력이나 권위를 원해서
- 다른 이들의 생명을 통제하면서 흥분·쾌감을 느껴서

항공 승무원

Flight Attendant

개요

항공 승무원은 항공사의 객실 승무원으로, 승객의 안전과 편의를 책임진다. 비행 전에는 기장과 함께 브리핑에 참석해서 안전 문제, 장비 사용, 예상되는 난기류와 기상 상황을 검토한다. 승무원은 어린이, VIP, 특별한 관심이 필요한 사람을 중심으로 승객 명단을 확인하고, 이륙하기 전에 비행기의 안전 장비를 검사하고 결함이 있는 장비는 교체한다.

승무원은 승객의 탑승을 돕고 의심스럽거나 악의가 있어 보이는 행동은 관찰하도록 훈련받는다. 이륙 전에는 승객들에게 기내 안전 수칙 등 주의 사항을 알리고 비행하는 동안에는 식음료, 베개와 담요, 헤드폰 같은 물품을 제공한다. 그러면서도 의료 처치가 필요한 응급 상황이 벌어지지는 않는지, 이상한 소음이나 움직임이 있는지 살핀다. 쓰레기를 수거하고, 승객의 요구 사항을 해결하고, 기내에서 안전을 지키도록 관리하며 착륙을 준비한다. 비행기가 착륙하고 나면 승객들이 비행기에서 내리는 과정을 돕는다.

필요한 훈련·교육

승무원이 되기 위해서 요구하는 기준은 항공사마다 다양하다. 고등학교 졸업장이나 그와 동등한 학력을 요구하는 곳도 있고, 대학 졸업을 원하는 회사도 있다. 각 항공사는 일반적으로 승무원을 채용한 후 몇 주에 걸쳐 교육을 실시한다.

이 직업에 유용한 기술·재능

기본적인 응급처치, 인간적인 매력, 평정심, 탁월한 기억력, 훌륭한 균형 감각, 환대하는 능력, 독순술, 사람들을 웃게 하는 능력, 외국어 구사 능력, 중재 능력, 상대의 마음을 읽는 능력

이 직업에 도움이 되는 성격 특성

차분한, 정중한, 수완이 좋은, 규율을 준수하는, 진중한, 능률적인, 호감을 주는, 친절한, 관찰력 있는, 체계적인, 참을성 있는, 설득력 있는, 전문성을 갖춘, 책임감 있는, 마음이 넓은, 현명한

ㅎ

467

- **존중과 인정의 욕구**

 승무원의 업무 중에서는 특히 기내식을 제공하는 일이 눈에 띄기 때문에, 승객의 눈에 승무원은 하늘의 웨이트리스나 웨이터로 보일 수 있다. 이런 과소평가가 승무원 캐릭터의 자존감을 떨어뜨릴 수 있다.

- **애정과 소속의 욕구**

 승무원 캐릭터는 불규칙한 노동시간, 잦은 비행, 비상대기 때문에 친구, 가족, 연인과의 관계를 원만하게 유지하기 어려울 수 있다.

- **안전 욕구**

 기내에서 폭력 사태가 발생하면 승무원이 맞서야 하므로 위험해질 수 있다.

- **생리적 욕구**

 불규칙한 일정과 시간대를 넘나드는 이동 때문에 승무원은 수면 부족과 탈진을 겪을 수 있다.

**고정관념
비틀기**

많은 이야기에서 승무원은 침착하고 통제력이 뛰어난 모습으로 묘사된다. 각종 중독, 밀실 공포증, 불면증 때문에 평정심을 유지하기 힘든 승무원 캐릭터를 만들어보자.

사람들은 승무원이 사교적이고 인내심이 강한 성격이라고 생각한다. 대인 관계 기술이 부족한 승무원 캐릭터를 만들어서 까다로운 손님이나 동료 승무원과 마찰을 빚게 해보자.

**캐릭터가
이 직업을
택한 이유**

- 과거 비행 중에 입었던 트라우마를 극복하고 싶어서
- 여행과 돌발 상황을 즐겨서
- 가족과 거리를 두고 싶어서
- 개인적인 책임, 한자리에 정착해야 한다는 주변의 시선, 대인 관계에서 오는 구속을 벗어나고 싶어서
- (특정한 공포증, 트라우마, 사회와 인간 전체에게 느끼는 절망 때문에) 지상보다 상공이 안전하다고 느끼므로

ㅎ

현상금 사냥꾼　　　　　　　　　　　　**Bounty Hunter**

[현재 현상금 사냥꾼이 합법인 국가는 미국과 필리핀뿐이며, 미국 내에서도 현상금 사냥꾼이 할 수 있는 일은 주마다 다르다]

개요

현상금 사냥꾼은 법을 피해 도망 중인 사람을 추적하여 붙잡는 일을 한다. 미국의 경우, 용의자는 재판을 기다리는 동안 보석금을 내고 풀려날 수 있다. 보석금을 지불할 형편이 아니면 보석금 지불 보증인에게 돈을 빌려서 보석금을 낸다. 이렇게 보석금을 빌려 낸 용의자가 재판일에 법정에 출두하지 않으면 도망자 신분이 된다. 보석금을 떼이게 된 보석금 지불 보증인은 현상금 사냥꾼에게 보석금의 일부를 수임료로 지불하고 도망간 용의자를 찾도록 의뢰한다. 현상금 사냥꾼은 보석금 지불 보증인에게 직접 고용되기도 하고 프리랜서로 일하기도 한다.

어떤 면에서 현상금 사냥꾼은 경찰보다 더 자유롭다. 영장 없이 도망자의 집에 들어갈 수 있고 여러 주를 오가면서 도망자를 추적할 수도 있다. 현상금 사냥꾼은 도망자의 가족이나 친구를 만나고, 이웃을 조사하고, 특정 장소에서 잠복근무를 하고, 휴대전화 기록이나 자동차 번호판을 추적하고, 찾아낸 용의자와 대치한다. 기본적으로 위험 요소가 많은 일이므로 2인 1조 혹은 여러 명이 팀을 이루어 활동한다.

필요한 훈련·교육

미국에서 현상금 사냥꾼의 연령은 21세 이상으로 제한되며, 고등학교를 졸업하거나 그에 준하는 학력을 인증해야 한다. 경찰이었거나 군 경력이 있는 현상금 사냥꾼이 많지만, 현상금 사냥꾼이 되려고 공식적인 교육과정을 밟아야 하는 것은 아니다. 미국 내 현상금 사냥꾼은 대개 해당 주 정부에서 허가를 받으므로, 관련 법규와 업무 영역의 규제 사항에 대한 시험을 통과해야 하는 경우도 있다. 이 직업군에 처음 진입한 사람이라면 경험 많은 현상금 사냥꾼의 수습 자격부터 시작해서 일을 배워나갈 것이다.

이 직업에 유용한 기술·재능	기본적인 응급처치, 친화력, 인간적인 매력, 상황 예측 능력, 컴퓨터 해킹, 평정심, 탁월한 기억력, 신뢰를 주는 능력, 경청하는 능력, 흥정 솜씨, 고통에 대한 인내, 상대의 심리를 파악하여 행동이나 사고를 예측하는 능력, 인맥, 발상을 전환하는 능력, 파쿠르, 상대의 마음을 읽는 능력, 호신술, 정확한 사격, 체력, 전략적 사고 능력, 완력, 생존 능력, 빠른 발, 격투 기술
이 직업에 도움이 되는 성격 특성	모험을 좋아하는, 기민한, 대담한, 냉담한, 조심스러운, 과단성 있는, 진중한, 집중력 있는, 진지한, 근면 성실한, 공정한, 상대를 뜻대로 조종하려 드는, 꼬치꼬치 캐묻는, 관찰력 있는, 강박관념이 있는, 인내심 있는, 끈질긴, 설득력 있는, 남을 보호하려 하는, 추진력 있는, 반항적인, 임기응변에 능한, 책임감 있는, 성격이 난폭한, 분별력 있는, 의심이 많은, 거리낌 없는, 앙심을 품는, 현명한

갈등이 벌어지는 상황	• 비협조적인 정보원에게서 정보를 얻어야 할 때 • 법을 지키느라 제대로 일할 수 없을 때 • 법을 교묘히 어겨서라도 도망자를 잡고 싶을 때 • 도망자를 찾을 수 없을 때 • 잘못된 정보를 받았을 때 • 예산을 초과하거나 일정을 넘겨버림 • 중요한 수사관이나 보석금 지불 보증인 등이 일을 그만두거나 포기함 • (도망자가 아는 사람이거나, 도망자 때문에 가족이 희생되는 등) 이해가 충돌하는 상황이 벌어짐 • 상해를 입어서 일을 하기가 어려워졌을 때 • 도망자에게 상해를 입거나 구금당함 • 일을 맡긴 보석금 지불 보증인이 일을 빨리 마무리하라고 독촉함 • 다른 현상금 사냥꾼들도 눈독을 들이고 있는 사건을 맡았을 때 • 현상금 사냥꾼을 미심쩍게 보는 사람들이 캐릭터가 일하는 방식에 의문을 제기할 때 • 정보를 얻으려고 위험한 곳에 가서 긴장을 늦출 수 없는 사람들과

ㅎ

이야기해야 할 때

- 도덕적 갈등(폭행 혐의로 기소된 중죄인을 추적하는 일을 맡았는데, 알고 보니 이 중죄인은 자기 자녀를 노리는 흉악범을 폭행해서 기소된 것임)

<table>
<tr><td>주로 접하는
사람들</td><td>보석금 지불 보증인, 경찰, 도망자와 관련된 사람들(가족, 친구, 이웃, 예전 상사 등), 현상금 사냥꾼이 자주 찾는 곳에서 접촉하게 되는 사람들(가게 주인, 서빙 종업원, 매춘부 등), 공무원</td></tr>
</table>

직업이 캐릭터의 욕구에 미치는 영향

- **자아실현 욕구**
 군인이나 경찰 같은 정말로 원하는 일을 할 수 없어서 어쩔 수 없이 현상금 사냥꾼을 직업으로 택했다면, 일에서 성취감을 느끼지 못하고 초조해질 것이다.
- **안전 욕구**
 직업 자체의 위험성이 크다. 추적해야 하는 도망자, 자주 가야 하는 장소가 캐릭터의 안전을 위협할 수 있다.
- **생리적 욕구**
 현상금 사냥꾼은 잡히지 않으려고 무슨 짓이든 하는 위험한 도망자를 쫓다가 목숨을 잃을 수도 있다.

고정관념 비틀기

현상금 사냥꾼은 대개 거칠고 지저분하게 묘사된다. 그래야 도망자나 추적하는 대상이 숨어 있는 환경에 잘 섞여들 수 있기 때문이다. 이런 고정관념을 비틀고 싶다면 상류층 관련 사건만 맡는 현상금 사냥꾼 캐릭터를 만들어보자. 그런 사건의 도망자는 부자다운 외양을 지녔을 것이므로, 캐릭터 역시 부유하고 세련되게 보여야 할 것이다.

캐릭터가 이 직업을 택한 이유

- 직업 군인으로 복무를 마친 후 일자리가 필요해서
- (삶의 다른 영역은 통제할 수 없어서) 통제력을 발휘할 수 있는 직업을 찾음
- 특정 도시와 그 거주민들을 광범위하게 알고 있음
- 모험과 위험을 즐기기 때문에

- 다른 사람을 지켜주고 싶다는 본성을 타고남
- 어릴 때부터 정의를 실현하는 직업을 동경해서
- 추적과 미스터리 해결에 흥미가 있고 그런 취미를 직업으로 이어 가고 싶어서
- 자신이 피해자였을 때 가해자가 법망을 빠져나가버린 것이 한이 되어서

캐릭터 성격과 직업 연결하기

이 세상에는 워낙 많은 직업이 있으므로 캐릭터에게 적합한 직업을 찾는 것은 쉬운 일이 아니다. 캐릭터에게 두드러지는 성격 하나를 먼저 선택한 다음, 아래의 도표에서 그에 맞는 직업을 찾아보자.

독립적인
혼자서 일하는 것을 좋아하는 유형

동물 구조 활동가 / 시설 관리인 / 소설가 / 목수 / 로봇공학자 / 농부·축산업자 / 심해 잠수부 / 동물 훈련사 / 열쇠 수리공 / 검시관 / 지질학자 / 문서 복원가 / 독립적인 / 그래픽디자이너 / 대필 작가 / 소프트웨어 개발자 / 윤리적 해커 / 목장주 / 반려견 미용사 / 제빵사 / 자동차 정비사 / 골동품 매매상 / 사설탐정 / 유해 동물 방제 기술자

외향적인
다른 사람들과 교류하기 좋아하는 유형

배우 / 요가 강사 / 접수원 / 경호원 / 전문 문상객 / 바리스타 / 라디오 디제이 / 정치인 / 베이비시터 / 리크루터 / 계산원 / 어린이 행사 진행자 / 외향적인 / 관광 가이드 / 바텐더 / 기자 / 소셜 미디어 관리자 / 도슨트 / 컨시어지 / 운전기사 / 웨딩 플래너 / 로비스트 / 우편집배원 / 에이전트 / 개인 비서 / 식당 종업원 / 기금 모금자

창조적인
창의성과 자기표현 욕구가 강한 유형

배우 / 무용수 / 쇼콜라티에 / 주얼리 디자이너 / 모델 / 소프트웨어 디자이너 / 셰프 / 팟캐스터 / 대필 작가 / 제빵사 / 타투 아티스트 / 소설가 / 그래픽디자이너 / 건축가 / 창조적인 / 패션 디자이너 / 맥주 양조업자 / 지휘자 / 발명가 / 로봇공학자 / 거리 공연 예술가 / 푸드 스타일리스트 / 메이크업 아티스트 / 박제사 / 반려견 미용사 / 목수 / 어린이 행사 진행자

열정적인
의미 있는 일에 몸을 바치는 유형

배우 / 셰프 / 도슨트 / 문서 복원가 / 지휘자 / 음식 비평가 / 로비스트 / 모델 / 고생물학자 / 정치인 / 발명가 / 스카이다이빙 강사 / 프로 포커 선수 / 보물 사냥꾼 / 열정적인 / 영세 자영업자 / 소믈리에 / 웨딩 플래너 / 요가 강사 / 소설가 / 프로 운동선수 / 개인 트레이너 / 무용수 / 패션 디자이너 / 주얼리 디자이너 / 제빵사 / 맥주 양조업자 / 업계의 거물 / 쇼콜라티에

이타적인
타인을 도움으로써 자아실현을 추구하는 유형

동물 구조 활동가
보모
물리치료사
마사지사
장례 지도사
사회복지사
응급 전화 상담사
상담심리사
최면치료사
이타적인
조산사
교수
성직자
교사
응급실 의사
사서
수의사
가정 요양 보호사
레이키 마스터
간호사
경찰관

권위적인
권위와 리더십에 끌리는 유형

항공 관제사
외교관
건설업자
소방관
심판
베이비시터
가석방자 관찰관
변호사
현상금 사냥꾼
지휘자
권위적인
정치인
교도관
군 장교
응급실 의사
사설탐정
특수 경호 요원
동물 훈련사
보안 요원
판사
항공 승무원
업계의 거물
경호원
경찰관

프로 의식을 지닌
책임감이 강하고 예의 바르며 점잖은 유형

건축가
판사
응급실 의사
문서 복원가
기계공학자
공인중개사
치과 의사
상담심리사
간호사
기금 모금자
업계의 거물
파일럿
약사
프로 의식을
정치인
외교관
지닌
변호사
검시관
응급 전화 상담사
법률 보조인
응급 구조사
항공 승무원
조산사
고생물학자
접수원
교수
영세 자영업자
통역가

학구적인
높은 수준의 교육을 받았으며 지식을 탐구하는 유형

변호사
발명가
소프트웨어 개발자
상담심리사
법률 보조인
간호사
최면치료사
윤리적 해커
업계의 거물
교수
치과 의사
기계공학자
응급 구조사
맥주 양조업자
학구적인
약사
판사
군 장교
로봇공학자
통역가
교사
지질학자
고생물학자
응급실 의사
골동품 매매상
수의사
검시관
영양사

규율에 얽매이지 않는
특이한 관심사와 활동에 이끌리는 유형

에이전트　　타투 아티스트　　박제사　　레이키 마스터
스카이다이빙 강사　　유리공예가　　어린이 행사 진행자
메이크업 아티스트　　전문 문상객　　심해 잠수부
퍼스널 쇼퍼　　　　　　주얼리 디자이너
음식 비평가　　사설탐정　　　　패션 디자이너
범죄 현장 청소부　　　　현상금 사냥꾼
꿈 해석가　　**규율에**　　동물 훈련사
윤리적 해커　　**얽매이지 않는**　검시관
　　모델　　라디오 디제이　　푸드 스타일리스트
거리 공연 예술가　　장례 지도사　유해 동물 방제 기술자
발명가　　프로 포커 선수　　경호원　맥주 양조업자
보물 사냥꾼　　임상 실험 참가자　　문서 복원가

모험심이 강한
용감하고 기꺼이 위험을 감수하는 유형

파일럿　　군 장교　　현상금 사냥꾼　기자
임상 실험 참가자　　　　　　　　프로 포커 선수
특수 경호 요원　　업계의 거물
　　　　　　　　　　　　　소방관
경찰관　　**모험심이 강한**
발명가　　　　　　　**심해 잠수부**
　　사설탐정　　외교관
아웃도어 가이드　　　　스카이다이빙 강사
　　보물 사냥꾼　　응급 구조사

강건한
성실하고 굳세며, 무슨 일이든 직접 해보려는 유형

군 장교　동물 구조 활동가　아웃도어 가이드
유리공예가　　심해 잠수부　**목수**
농부·축산업자　　　　관광 가이드
소방관　　　**강건한**　열쇠 수리공
건설업자　　　　　　소방관
　　시설 관리인
우편집배원　　범죄 현장 청소부
　　　자동차 정비사
개인 트레이너　목장주　보물 사냥꾼

직업 평가표 활용하는 법

〈부록 B: 직업 평가표〉를 잘 활용하고 싶다면 우선 스토리 창작에 영향을 주는 요소를 올바르게 이해해야 한다. 아래에 이 책은 물론이고 'One Stop for Writers(https://onestopforwriters.com)' 웹사이트에 나와 있는 다양한 지침을 간략하게 정리해 놓았으니 잘 참고하기 바란다.

캐릭터의 목표 · 전반적인 목표, 또는 표면적인 동기는 캐릭터가 이야기의 마지막 부분까지 획득하려고 애쓰는, 명백하게 드러나는 목표이다. 〈반지의 제왕〉에서 프로도의 목표는 절대 반지를 파괴하는 것이고, 〈헝거게임〉의 캣니스 에버딘은 끝까지 살아남는 것이 목표이다. 캐릭터의 목표에 대해 더 많은 정보를 알고 싶다면 이 책의 〈직업은 캐릭터를 도울 수도, 방해할 수도 있다〉(63~65p)를 참고하거나 'One Stop for Writers' 사이트의 'Character Motivation Thesaurus(캐릭터의 직업 선택 동기 어휘집)' 페이지를 탐색해 보기 바란다.

충족되지 못한 욕구 · 모든 사람은 다섯 가지 기본적 욕구(생리적 욕구, 안전, 애정과 소속, 존중과 인정, 자아실현)가 있다. 이런 욕구가 채워지면 충족감을 느끼지만, 이 중 한 가지라도 위험에 처하거나 박탈당한다면, 캐릭터는 그 욕구를 되찾으려는 동기를 느낀다. 충족되지 않은 욕구에 대한 더 많은 정보는 이 책의 〈기본적 욕구〉(19~25p)에 수록해 놓았다.

과거의 감정적 상처 · 캐릭터가 부정적인 상황을 겪으면서 마음속 깊은 곳에서 느끼는 고통이 감정적 상처이다. 보통은 이야기가 시작되기 전에 캐릭터가 감정적 상처를 받고, 세상과 자신을 보는 시각이 바뀌게 된다. 그래서 캐릭터는 편견이나 두려움을 갖거나 불안정해져서 스스로를 억누르기도 하고, 자신에게 또다시 상처를 줄지도 모르는 유형의 사람이나 상황을 피하게 된다. 이 책의 〈낫지 않은 상처〉(25~28p)에 더 많은 정보가 있다. 혹은 'One Stop for Writers' 사이트의 'Emotional Wound Thesaurus(트라우마 어휘집)' 페이지를 찾아보는 것도 좋다.

윤리관과 신념 • 이 두 요소는 캐릭터가 옳고 그름에 대한 기본적인 관념을 형성하고 정체성을 확립하는 데 밑바탕이 되며, 따라서 캐릭터가 어떤 사람인지를 정의하는 데 도움을 준다. 윤리관과 신념은 캐릭터가 가진 개인적인 규범의 일부이며, 캐릭터는 이런 규범에 따라 의사를 결정하고 앞으로 할 일 또는 하지 않을 일을 구분한다. 더 자세한 내용은 이 책의 〈도덕적 갈등〉(41~44p)에 나와 있다.

성격의 긍정적인 부분 • 성격의 긍정적인 부분은 개인을 성장시키고 캐릭터가 건강한 방법으로 목표를 성취하는 데 이바지한다. 또한 긍정적 부분은 캐릭터의 정체성을 보여주고, 캐릭터가 도덕적 신념을 가지고 살아가면서 다른 사람과 소통하는 데 도움을 줘서 인간관계를 공고히 만들어준다. 여기에 대해서는 이 책의 〈성격 특징〉(29~30p)이나 'Positive Trait Thesaurus(긍정적 특징 어휘집)' 페이지를 참고하면 좋다.

재능과 기술 • 캐릭터는 학습과 타고난 기질을 바탕으로 특정한 소질과 능력을 갖춘다. 작가 입장에서는 캐릭터의 재능과 기술을 활용하여 평범한 캐릭터에게 개성을 부여하거나 캐릭터가 이야기 안에서 목표 달성에 필요한 능력을 갖추게 할 수도 있다. 이 책의 〈기술과 재능〉(30~31p)과 'One Stop for Writers' 사이트의 'Talent and Skill Thesaurus(재능과 기술 어휘집)' 페이지에서 더 상세한 내용을 확인해 보자.

열정·관심사·취미 • 사람들은 저마다 재미로 하는 활동이 있기 마련이다. 이야기 속 캐릭터도 예외는 아니다. 캐릭터가 관심을 갖는 영역은 단순히 그 캐릭터의 이모저모를 보여주는 것을 넘어 캐릭터가 성공하려면 반드시 필요한 기술, 경험, 지식을 제공해주므로 이야기 내에서 표면에 드러나는 목적 외에 더 깊은 내면에 위치한 목적을 드러내는 데에도 도움이 된다. 이 책의 〈취미와 열정〉(31p)을 다시 읽거나 'One Stop for Writers' 사이트의 'Idea Generator (아이디어 생성기)' 페이지를 확인해보자.

이야기의 주제 • 주제는 이야기 전체에 걸쳐서 은근하게 전달되는 중심 생각이나 메시지이다. 일반적인 주제로는 구원, 성장하여 성인이 되는 것, 희생, 권력 등이 있다. 주제문은 중심 생각에 대한 작가의 의견을 드러내고 해당 작품에서 전달하려는 전반적인 메시지가 되기도 한다. 이 책의 〈직업은 주제를 보여주는 장치다〉(66~70p)를 다시 읽어 보고, 'One Stop for Writers' 사이트의 'Symbolism and Motif Thesaurus(상징과 모티프 어휘집)' 페이지를 찾으면 도움이 될 것이다.

직업 평가표

캐릭터에게 어울리는 직업을 고를 때, 직업 선택에 영향을 주는 요소를 함께 고려하면 도움이 된다. 아래 표를 작성해보자. 왼쪽에는 캐릭터의 선택에 영향을 줄 만한 주요 요소를 적고, 오른쪽에는 그와 관련된 직업을 적어본다. 표를 다 채우면 반복적으로 나타나는 직업이 있는지 찾아보라. 여러 요소를 동시에 충족하는 직업이 있는가? 필요하다면 다음 쪽에서 소개하는 예시를 참조해도 좋다.

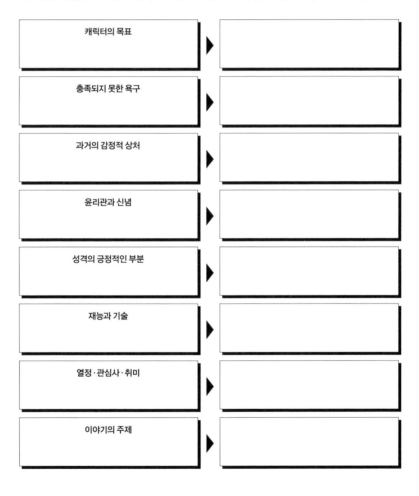

캐릭터의 목표	
충족되지 못한 욕구	
과거의 감정적 상처	
윤리관과 신념	
성격의 긍정적인 부분	
재능과 기술	
열정·관심사·취미	
이야기의 주제	

직업 평가표(예시)

캐릭터의 목표 친부모를 찾는 것	▶	사회복지사, 사설탐정
충족되지 못한 욕구 안전 욕구(삶에 큰 영향을 미칠 수 있는 치명적인 건강 문제가 있음)	▶	검시관, 영양사, 개인 트레이너, 간호사, 응급실 의사, 약사
과거의 감정적 상처 만성 질환이나 유전으로 인한 질병을 안고 살아야 함	▶	혼자서, 혹은 집에서 일할 수 있는 직업
윤리관과 신념 자신의 출신을 중요하게 여김	▶	없음
성격의 긍정적인 부분 낙관적이고 창의성이 높음	▶	영세 자영업자, 소설가
재능과 기술 다양한 외국어 구사, 게임 실력, 꼼꼼함	▶	통역가, 소프트웨어 개발자, 해커
열정·관심사·취미 공예, 독서, 그림 그리기	▶	주얼리 디자이너
이야기의 주제 참된 자아를 찾는 것	▶	문서 복원가

캐릭터의 직업 만들기 툴

직업

개요

필요한 훈련 · 교육

이 직업에 유용한 기술 · 재능

이 직업에 도움이 되는 성격 특성

갈등이 벌어지는 상황

주로 접하는 사람들

직업이 캐릭터의 욕구에 미치는 영향

· 자아실현 욕구

· 존중과 인정의 욕구

· 애정과 소속의 욕구

· 안전 욕구

· 생리적 욕구

고정관념 비틀기

캐릭터가 이 직업을 택한 이유

이 툴의 인쇄 버전은 http://blog.naver.com/willbooks에서 다운로드 받을 수 있습니다.

지은이 **안젤라 애커만** Angela Ackerman

베카 푸글리시 Becca Puglisi

안젤라 애커만과 베카 푸글리시는 글쓰기 강의를 진행하며 '작가들을 위한 사전 시리즈'를 함께 썼다. 아마존 글쓰기 분야 베스트셀러에 오른 이 시리즈는 미국 대학의 작문 강의 교재로 널리 쓰이는 것은 물론, 여러 언어로 번역되어 전 세계 소설가와 시나리오 작가, 편집자들이 곁에 두고 보는 작법 필독서로 자리 잡았다.

옮긴이 **최세민** 대학 학부에서 생물학과 영어영문학을 공부하고 이화여자대학교 통번역대학원을 졸업했다. 30권가량의 소설, 만화, 논픽션 단행본과 〈리그 오브 레전드〉 등의 각종 게임을 비롯하여 다양한 분야의 영한/한영 번역을 21년째 넘나드는 중이며, 한겨레교육문화센터에서 한영번역을 가르치고 있다.

김홍준 단국대학교에서 언론홍보학과 영문학을 복수 전공했다. 다른 사람이 영어로 쓴 글을 읽으며 나도 저렇게 직접 쓰고 싶다는 생각이 들어 번역 공부를 시작했다.

박규원 숙명여자대학교 한국어문학부에서 글의 멋을 공부했다. 현재 광고대행사 콘텐츠 에디터로 일하고 있다.

서연주 서강대학교 영문과, 연세대학교 경제학과를 졸업하고, 단암 등의 기업과 번역 회사로부터 번역 일을 의뢰받아 프리랜서로 일하고 있다.

이두경 무역회사에서 근무했고 현재 학교에서 일하고 있다. 글맛이 살아나는 표현을 찾는 일에 매력을 느껴 번역을 시작했다.

이학미 서강대학교에서 국어국문학과 심리학을 전공했다. 현재 다양한 번역 프로젝트에 참여하고 있다.

최윤영 연세대학교에서 역사학과 정치학을 공부했다. 지적 희열과 재미를 주는 텍스트를 더 깊이 읽고 더 널리 소개하고 싶어 번역을 시작했다.

캐릭터 직업 사전

: 작가를 위한 인물 창작 가이드

펴낸날 초판 1쇄 2021년 9월 1일
　　　　초판 6쇄 2024년 1월 8일
지은이 안젤라 애커만, 베카 푸글리시
옮긴이 최세민, 김홍준, 박규원, 서연주, 이두경, 이학미, 최윤영
펴낸이 이주애, 홍영완
편집3팀 김애리, 유승재, 장종철
편집 박효주, 양혜영, 최혜리, 문주영, 오경은, 홍상현, 홍은비
디자인 박아형, 김주연, 기조숙, 윤신혜
마케팅 박진희, 김태윤, 김슬기, 김미소
해외기획 정미현
경영지원 박소현
펴낸곳 (주)윌북
출판등록 제2006-000017호
주소 10881 경기도 파주시 광인사길 217
전화 031-955-3777 **팩스** 031-955-3778
홈페이지 willbookspub.com
블로그 blog.naver.com/willbooks **포스트** post.naver.com/willbooks
트위터 @onwillbooks **인스타그램** @willbooks_pub
ISBN 979-11-5581-397-3 03600